Chair

옮긴이

장주미

서울대학교에서 심리학과 영문학을 공부했으며, UC 버클리 대학교에서 경영학 석사학위를 받았다. 제일기획과 씨티은행에서 기획과 마케팅을 담당했고, 한국과 미국의 갤러리에서 큐레이터 등으로 활동했다. 옮긴 책으로는 『빈센트 반 고흐』, 『드로잉 마스터클래스』, 『디테일로 보는 현대미술』, 『파이널 페인팅』이 있다. 현재 국립현대미술관에서 전시 해설을 하고 있다.

Chair

체어

혁신적인 의자 디자인 500

장주미 옮김

마로니에북스

의자는 어디에나 있다. 우리는 깨어 있는 시간의 많은 부분 동안 각양각색의 의자에 앉고, 우리의 구체적인 필요에 따라 모든 의자는 매우 다른 임무를 수행한다. 의자가 무엇인지 정의해야 한다면 전통적으로 앉을 수 있는 물건이고, 좌판과 등받이 그리고 다리로 이루어져 있다고 할 수 있다. 그러나 이것은 일부에 불과하다. 의자는 다리가 세 개 혹은 네 개 있거나, 나아가 한쪽 끝만 고정된 캔틸레버 구조일 수도 있다. 팔걸이는 한 개, 두 개, 또는 하나도 없을 수 있고, 등받이는 높을 수도 낮을 수도 있으며, 재료는 엄청나게 다양해서 나무, 금속, 플라스틱, 대리석부터 종이나 직물처럼 섬세한 것까지 있다. 의자는 푹신하거나 딱딱할 수 있고, 호화롭거나 매우 단순할 수도 있고, 손가락 하나로 들 수 있을 만큼 가벼울 수도, 아니면 사람 손으로 움직이지 못할 만큼 무거울 수도 있다. 의자는 현대 생활의 모든 면에서 필수불가결한 것으로 우리가 음식을 먹거나, 글을 쓰거나 읽거나, 일하거나 쉴 때, 대화하거나 심지어 잘 때도 사용한다. 의자는 접고, 쌓아 올리고, 해체할 수 있도록 디자인할 수 있다. 가격이 비싸거나 저렴할 수 있고, 산업 시설을 사용해서 제조되거나 수작업으로 만들 수도 있으며, 수백만 개가 생산되거나 장인이 만든 유일한 공예품일 수도 있다. 가능성은 무궁무진하다. 의자가 일상생활 용품이 된 이후로 디자인되고 제조된 의자의 숫자 또한 헤아릴 수 없이 많다. 그러나 무엇보다도 좋은 의자란 기본적인 기능을 수행할 수 있도록 제대로 디자인되어야 하는데, 인체라는 복잡한 기계를 적절하게 지지해야 한다.

이 책에는 정말 중요하다고 생각되는 의자 500개가 실려 있다. 500개에 포함된 이유는 혁신적인 디자인, 생산에 사용된 획기적인 재료나 기술 또는 특이한 모양, 색상, 질감 때문이다. 어떤 것은 의자 디자인 역사에서 전환점을 제공하기도 했는데, 보다 인체공학적이거나 더욱 편안하다는 점에서 새로운 의자 유형을 창조했다. 또 다른 경우는 새롭고 때로는 뜻밖의 재료나 생산 기술을 사용했고, 몇몇 의자는 전통적인 디자인을 그야말로 완벽의 경지로 끌어올리기도 했다.

이렇게 최고의 의자들을 모은 다음 두 개씩 짝을 지었는데 그 기준은 유사점이나 차이점, 조화로움이나 불협화음, 서로 다른 시대나 문화 혹은 기능을 가진 의자를 함께 묶었다. 그래서 공통된 하나의 목표를 추구하는 이 단순한 물건이 우리 생활에 얼마나 엄청난 다양성을 가져다줄 수 있는지를 강조하고자 했다.

가구 디자이너 찰스 임스Charles Eames가 말한 것처럼 디자이너의 역할이란 '자기가 초대한 손님들이 무엇을 필요로 할지 예측하려고 온 힘을 다해 노력하는 아주 훌륭하고 배려심 깊은 주인과 같다.' 그리고 그 과제를 가장 완벽하게 대표하는 게 바로 의자다. 의자는 우리가 생활하고 일하는 방식에 있어서 핵심적인 역할을 하며 이 책에 소개된 500개의 의자들은(그것을 창조한 디자이너들과 함께) 우리가 생활하는 방식을 크게 바꿔 놓았다.

*참고: 500개의 의자들은 제조 날짜를 기준으로 배열했다. 한정판이라고 기록된 것은 특정한 실내공간을 장식하거나 전시회를 위해 복수로 제작되는 등 생산된 의자의 개수가 제한된 경우다. 유일무이한 작품은 단 하나만 만들어졌거나 제작 방법상 결과물이 유일무이한 성격을 띠는 경우를 일컫는다.

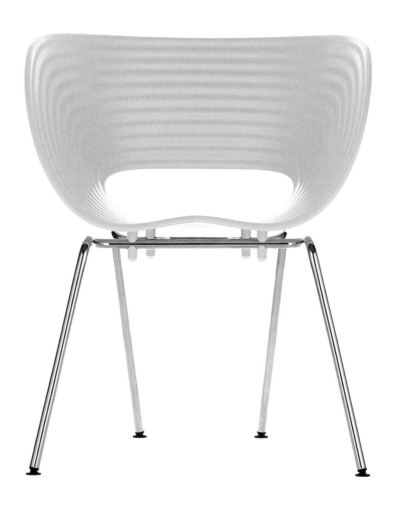

톰 백 의자

Tom Vac Chair

1997년

론 아라드(1951년-)

비트라(1999년-현재)

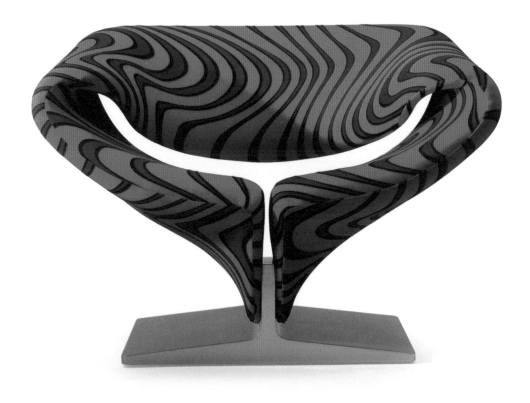

리본 의자
Ribbon Chair
1966년

피에르 폴랑(1927-2009년)

아티포트(1966년-현재)

포스트슈파카세를 위한 안락의자
Armchair for the Postsparkasse
1906년

오토 바그너(1841-1918년)

게브뤼더 토넷(1906-1915년), 토넷(1987년-현재), 게브뤼더 토넷 비엔나(2003년-현재)

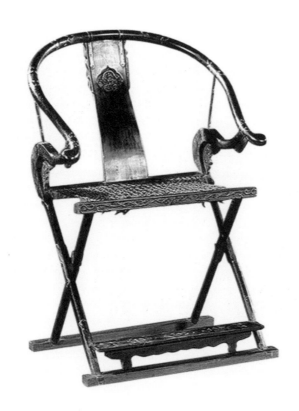

중국 편자 모양 등받이 접이식 의자
(접이식 원후배교의)
Chinese Horseshoe Back Folding Chair
1640년경

작자 미상

다수 제조사(1640년경-1911년)

몰리 안락의자

Mole Armchair

1961년

세르지우 호드리게스(1927-2014년)

오카(1961년), 린브라질(2001년-현재)

코끼리 좌석
Elephant Seating
2003년

벤 류키 미야기(1970년-)

벤 류키 미야기 디자인(2003년-현재)

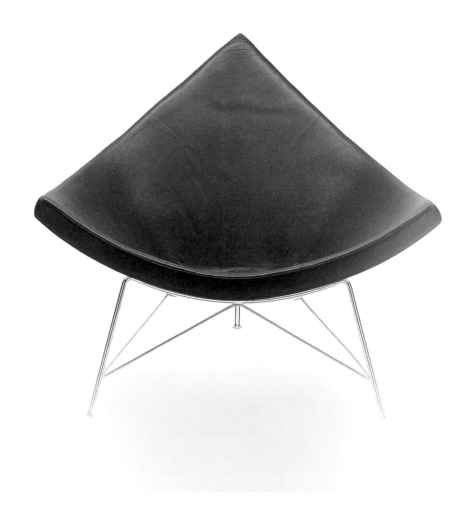

코코넛 의자
Coconut Chair
1955년

조지 넬슨(1908–1986년)

허먼 밀러(1955–1978년, 2001년–현재)
비트라(1988년–현재)

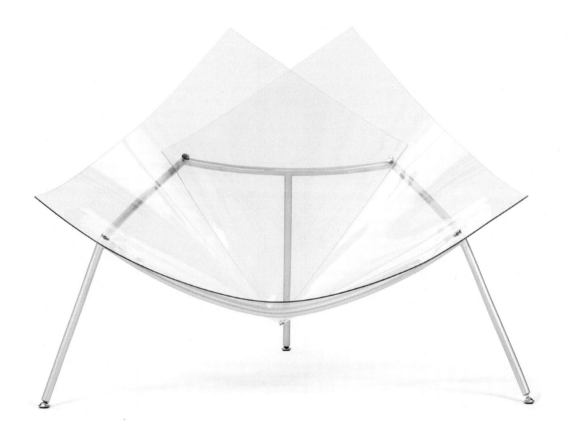

콘 의자
Cone Chair

1997년

캄파나 형제, 페르난두 캄파나(1961–2022년)
움베르투 캄파나(1953년–)

에드라(1997년)

스파게티 의자

Spaghetti Chair

1960년

지안도메니코 벨로티(1922-2004년)

플루리(1970년), 알리아스(1979년-현재)

라 투레트 의자
La Tourette Chair
2008년

재스퍼 모리슨(1959년-)

한정판

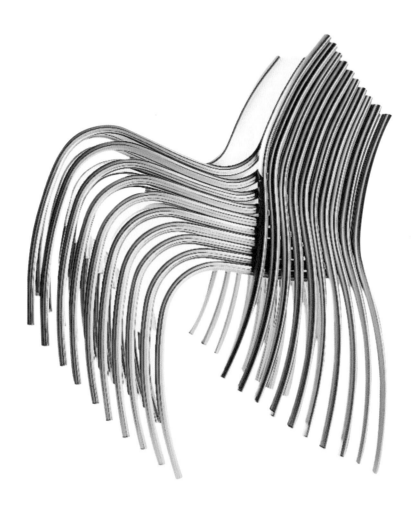

판타스틱 플라스틱 엘라스틱 의자
Fantastic Plastic Elastic Chair
1997년

론 아라드(1951년-)

카르텔(1997년-현재)

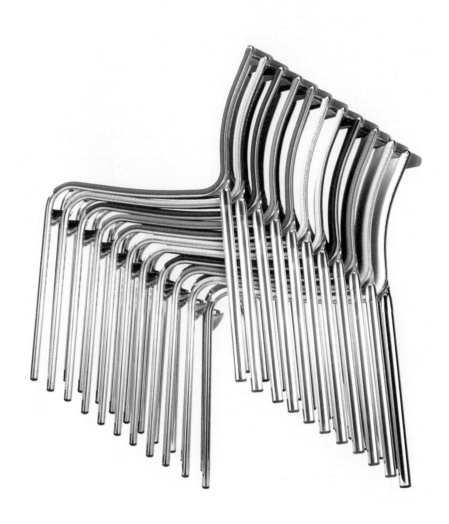

빅프레임 의자
Bigframe Chair
1994년

알베르토 메다(1945년-)

알리아스(1994년-현재)

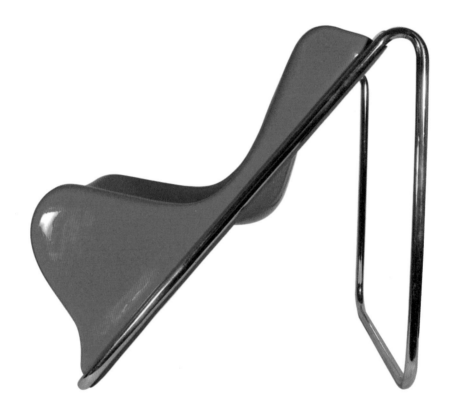

P110 라운지 의자
P110 Lounge Chair
1972년

알베르토 로젤리(1921–1976년)

사포리티(1972–1979년)

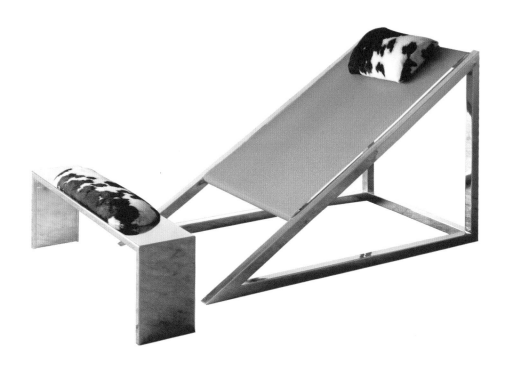

미스 의자

Mies Chair

1969년

아르키줌 아소치아티

폴트로노바(1969년－현재)

체어_원
Chair_One
2003년

콘스탄틴 그리치치(1965년-)

마지스(2003년-현재)

종합예술 의자
Synthèse des Arts Chair

1954년

샤를로트 페리앙(1903-1999년)

한정판(1954년), 카시나(2009년-현재)

안락의자 42
Armchair 42

1935년

알바 알토(1898–1976년)

아르텍(1935년–현재)

MR10 의자

MR10 Chair

1927년

루트비히 미스 반 데어 로에(1886–1969년)

베를리너 메탈게베르베 요제프 뮐러
(1927–1931년), 밤베르크 금속 공방(1931년),
게브뤼더 토넷(1932–1976년),
놀(1967년–현재), 토넷(1976년–현재)

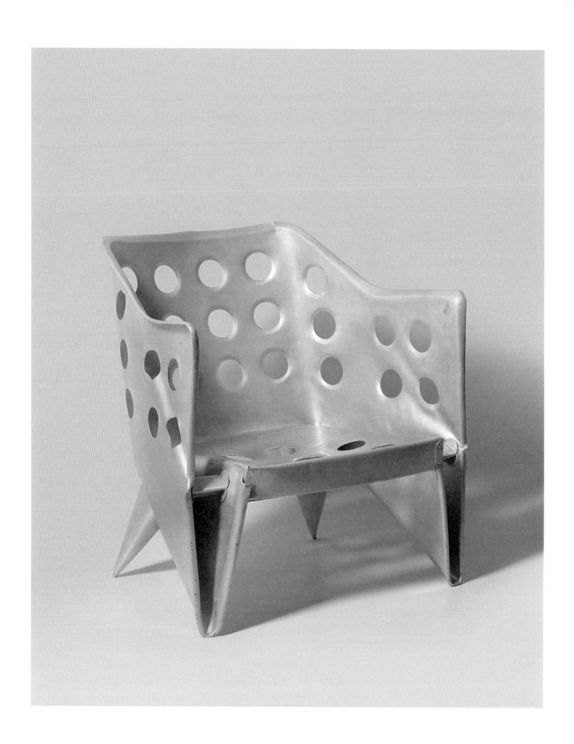

알루미늄 의자
Aluminium Chair
1942년경

헤릿 릿펠트(1888–1964년)

한정판

열린 의자
Open Chair
2007년

제임스 어바인(1958–2013년)

알리아스(2007년–현재)

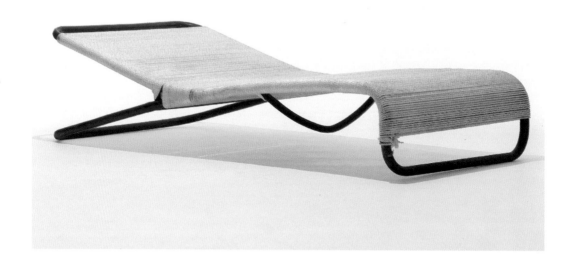

셰이즈
Chaise

1947년

헨드릭 반 케펠(1914-1987년), 테일러 그린
(1914-1991년)

VKG(1947-1970년), 모더니카(1999년-현재)

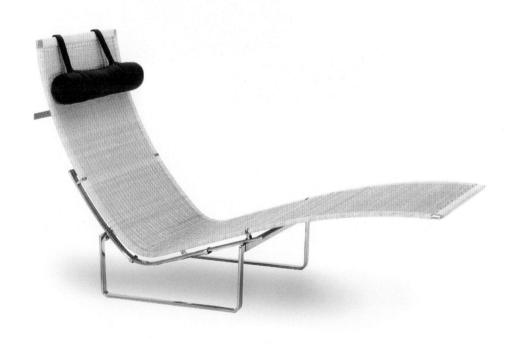

PK24 셰이즈 롱
PK24 Chaise Longue
1965년

포울 키에르홀름(1929–1980년)

에빈드 콜드 크리스텐센(1965–1980년)
프리츠 한센(1982년–현재)

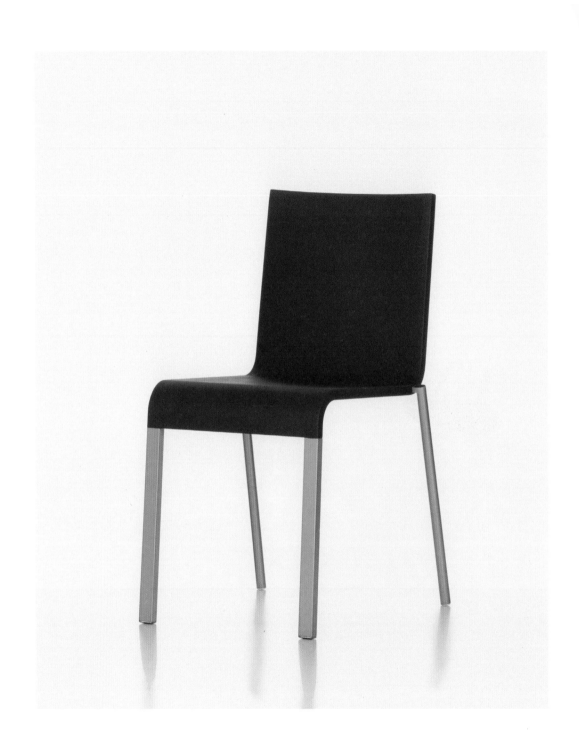

.03 의자
.03 Chair

1998년

마르텐 반 세베렌(1956–2005년)

비트라(1998년–현재)

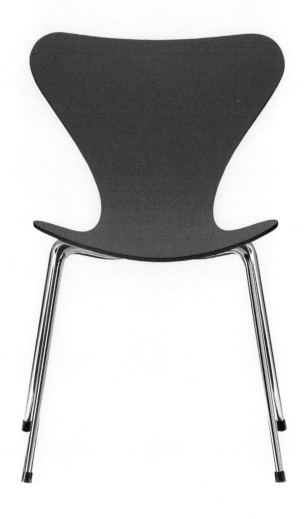

시리즈 7 의자
Series 7 Chairs
1955년

아르네 야콥센(1902–1971년)

프리츠 한센(1955년–현재)

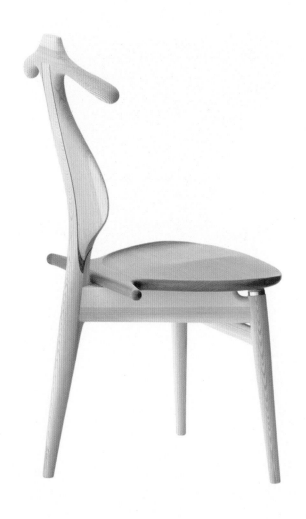

PP 250 집사 의자
PP 250 Valet Chair
1953년

한스 베그너(1914-2007년)

요하네스 한센(1953-1982년)
PP 뫼블러(1982년-현재)

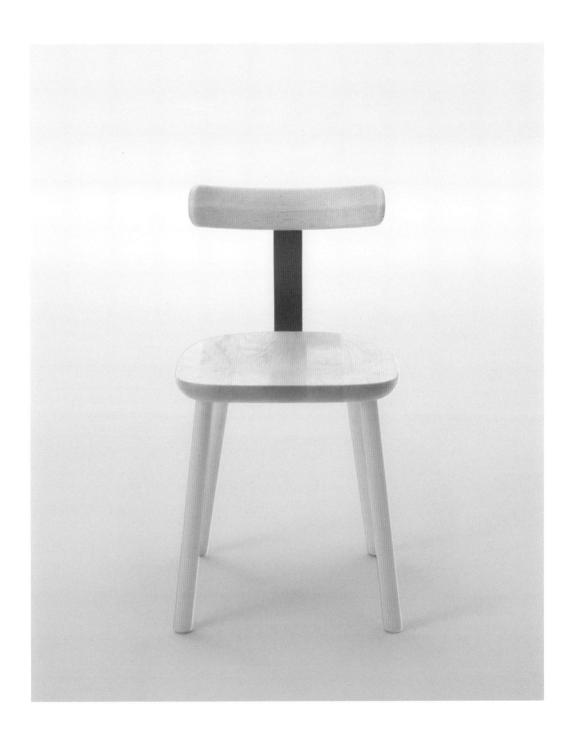

T1 의자
T1 Chair
2016년

재스퍼 모리슨(1959년-)

마루니 우드 인더스트리(2016년-현재)

파스틸 의자
Pastil Chair
1967년

에로 아르니오(1932년-)

아스코(1967-1980년), 아딜타(1991년-현재)

파네 의자
Pane Chair
2006년

토쿠진 요시오카(1967년－)

한정판

큰 안락의자
Big Easy Chair
1989년

론 아라드(1951년-)

원 오프(1989년), 모로소(1990년-현재)

피곤한 사람을 위한 안락의자
Tired Man Easy Chair
1935년

플레밍 라센(1902-1984년)

A. J. 이베르센(1935년), 바이 라센(2015년-
현재)

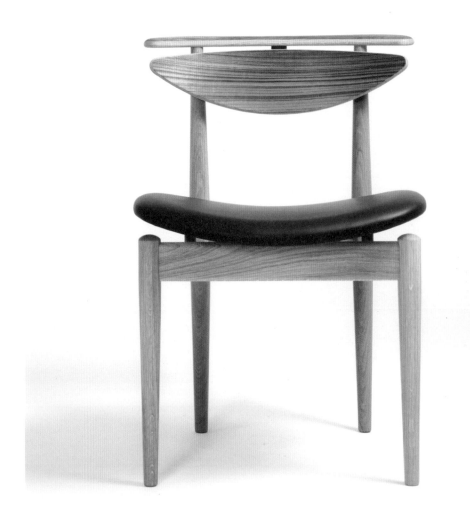

독서 의자
Reading Chair
1953년

핀 율(1912–1989년)

보비르크(1953–1964년), 원컬렉션(2015년–
현재)

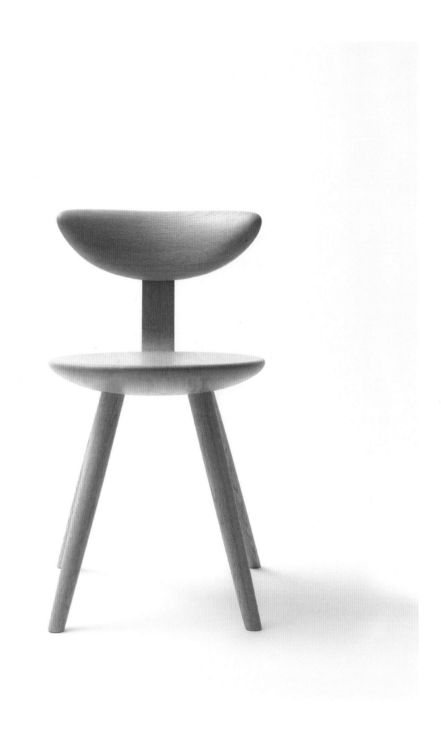

의자
Chair
1972년

소리 야나기(1915－2011년)

텐도 모코(1972년)

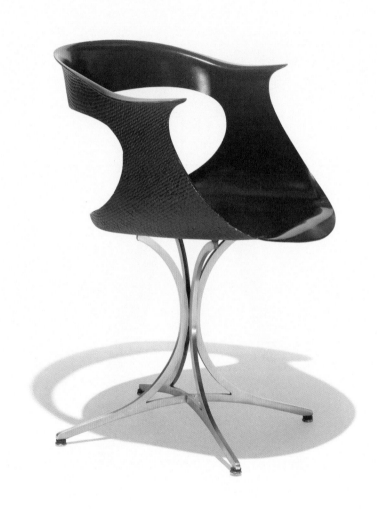

연꽃 의자
Lotus Chair

1958년

어윈 라번(1909-2003년), 에스텔 라번
(1915-1997년)

라번 인터내셔널(1958-1972년)

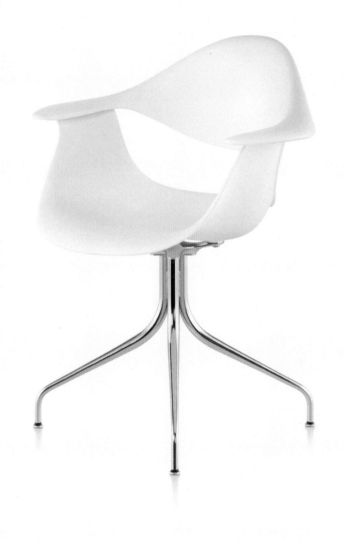

DAF 의자
DAF Chair
1958년

조지 넬슨(1908–1986년)

허먼 밀러(1958년–현재)

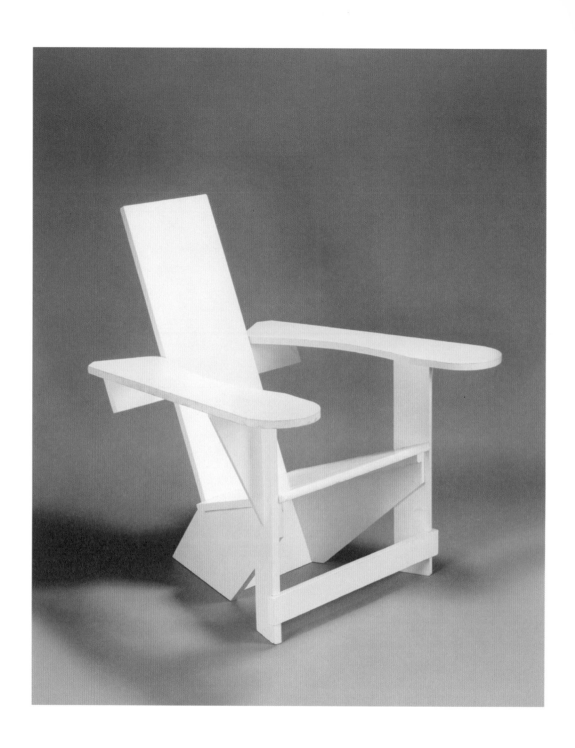

안락의자
Armchair
1930년경

에토레 부가티(1881-1947년)

한정판

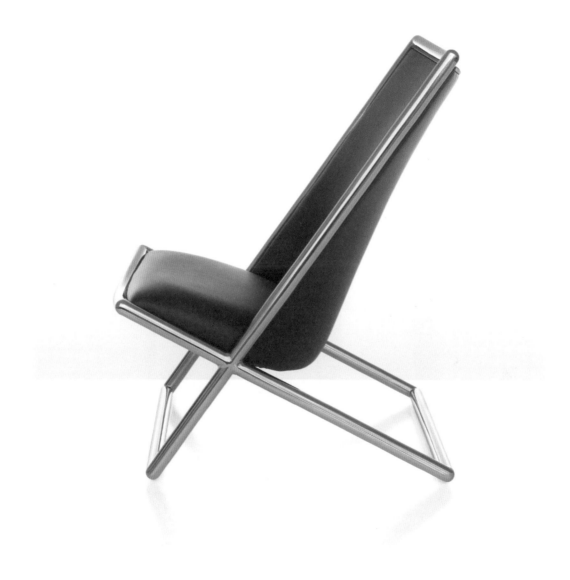

가위 의자
Scissor Chair
1968년

워드 베넷(1917–2003년)

브리클 어소시에츠(1968–1993년), 가이거
(1993년–현재)

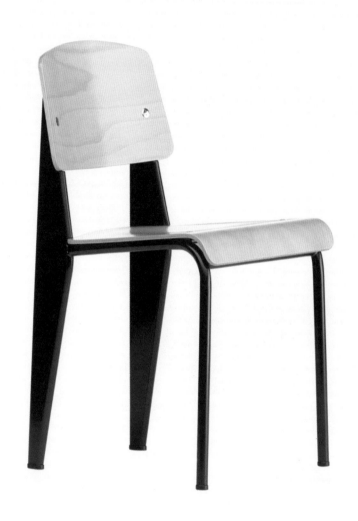

스탠더드 의자
Standard Chair
1934년

장 프루베(1901-1984년)

아틀리에 장 프루베(1934-1956년),
갤러리 스테프 시몽(1956-1965년),
비트라(2002년-현재)

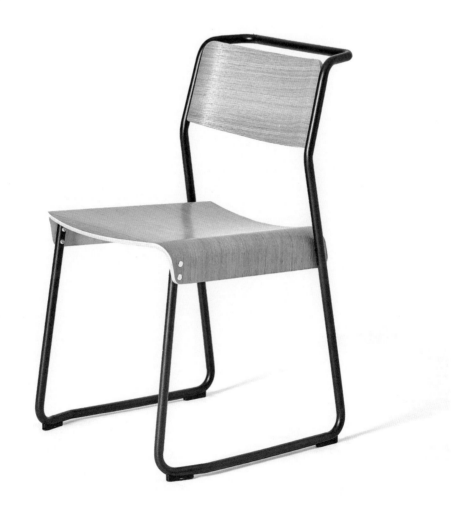

캔틴 다용도 의자
Canteen Utility Chair

2009년

클라우저 & 카펜터, 에드 카펜터(1975년-),
안드레 클라우저(1972년-)

베리 굿 & 프로퍼(2009년-현재)

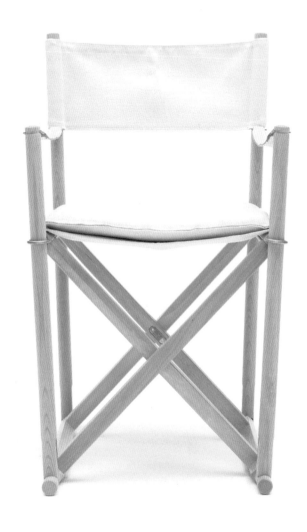

MK 접이식 의자
MK Folding Chair
1932년

모겐스 코흐(1898-1992년)

인테르나(1960-1971년), 카도비우스(1971-
1981년), 칼 한센 & 쇤(1981년-현재)

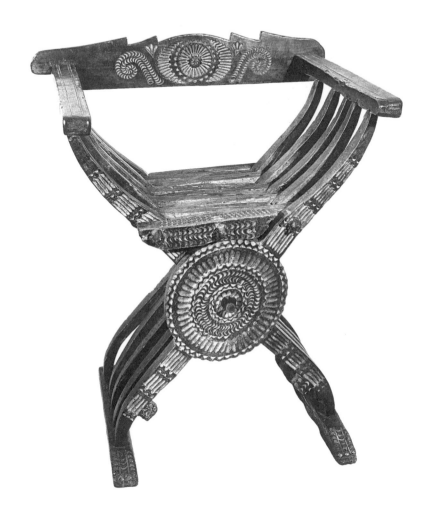

사보나롤라 의자
Savonarola Chair
1400년대 후반

작자 미상

다수 제조사(1400년대 후반–1800년대)

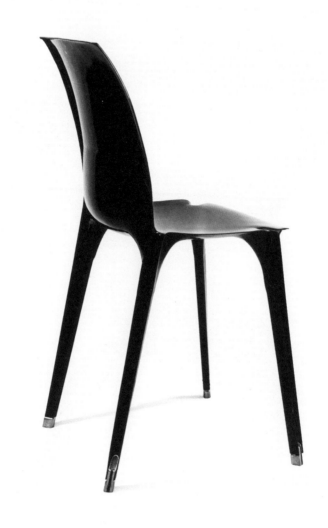

람다 의자

Lambda Chair

1963년

리처드 사퍼(1932-2015년), 마르코 자누소
(1916-2001년)

가비나/놀(1963년-현재)

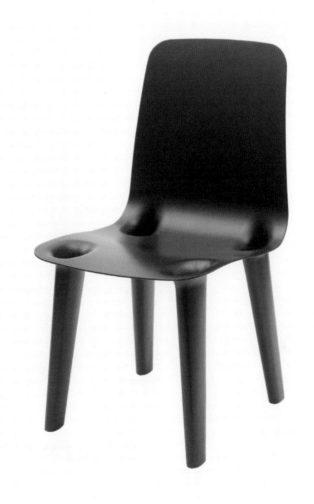

탄소 섬유 의자
Carbon Fiber Chair
2008년

마크 뉴슨(1963년–)

한정판

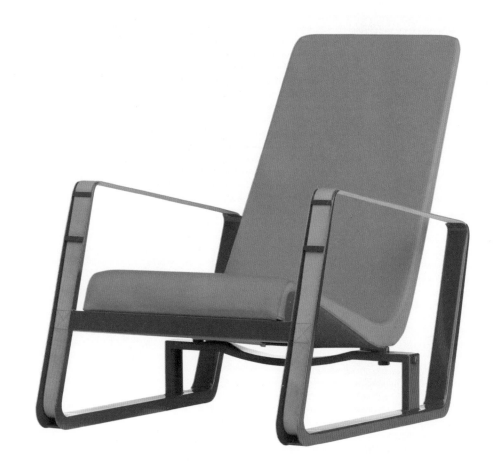

시테 안락의자

Cité Armchair

1930년

장 프루베(1901–1984년)

아틀리에 장 프루베(1930년), 비트라(2002
년–현재)

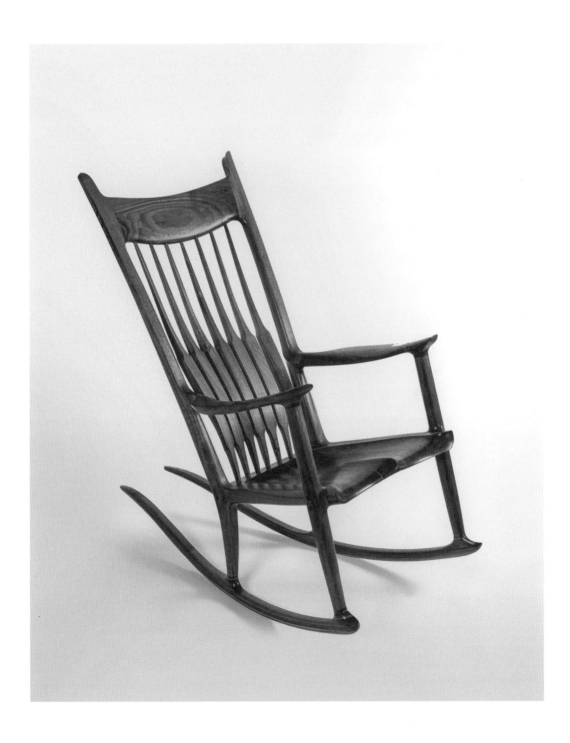

흔들의자

Rocker Chair

1963년

샘 말루프(1916-2009년)

샘 말루프 우드워커(1963년-현재)

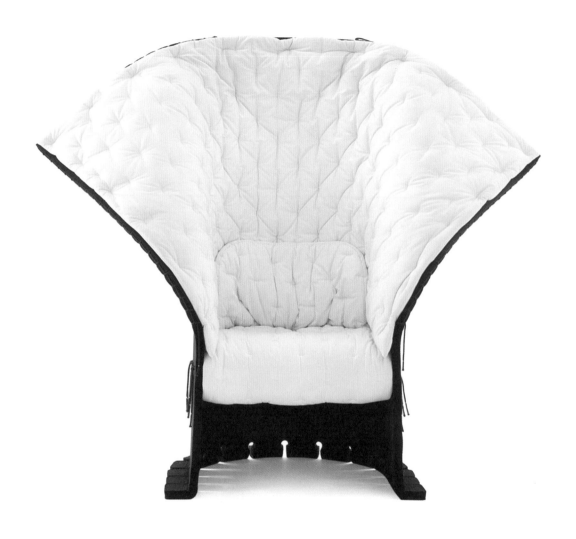

아이 펠트리 의자

I Feltri Chair

1987년

가에타노 페세(1939년-)

카시나(1987년-현재)

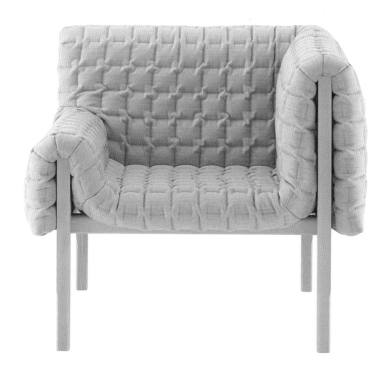

뤼세 안락의자
Ruché Armchair
2013년

잉가 상페(1968년-)

리네 로제(2013년-현재)

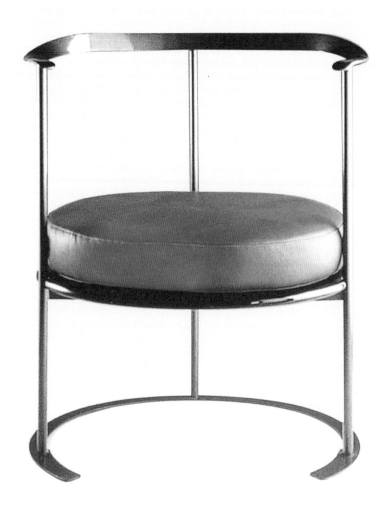

P4 카틸리나 그란데 의자
P4 Catilina Grande Chair
1958년

루이지 카치아 도미니오니(1913-2016년)

아주체나(1958년-현재)

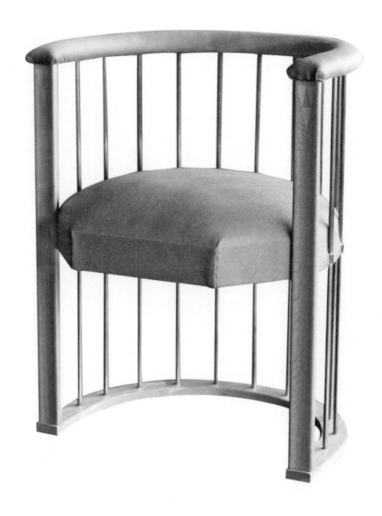

블랙 빌라 의자

Black Villa Chair

1908년

엘리엘 사리넨(1873–1950년)

한정판(1908년), 아델타(1985년경)

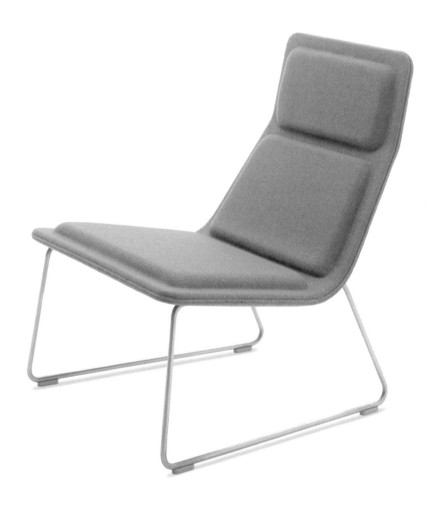

로 패드 의자
Low Pad Chair
1999년

재스퍼 모리슨(1959년-)

카펠리니(1999년-현재)

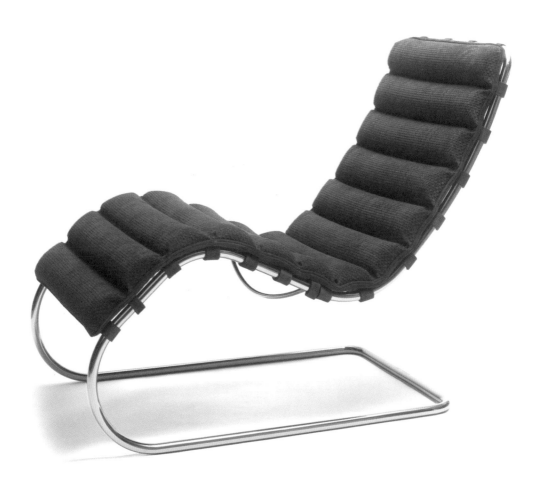

MR 셰이즈

MR Chaise

1927년경

루트비히 미스 반 데어 로에(1886-1969년)

도이처 베르크분트(1927년경), 놀(1977년-현재)

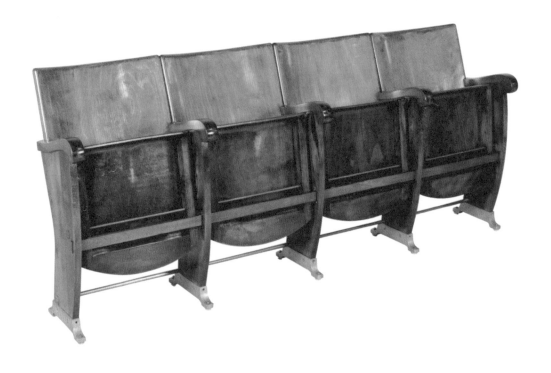

빈티지 영화관 의자
Vintage Cinema Chair
1890년대

작자 미상

다수 제조사(1890년대–1960년대)

탠덤 슬링 의자
Tandem Sling Chair

1962년

찰스 임스(1907–1978년)
레이 임스(1912–1988년)

허먼 밀러(1962년–현재), 비트라(1962년–현재)

다이아몬드 의자

Diamond Chair

2008년

넨도, 오키 사토(1977년-)

한정판

수선화 의자
Daffodil Chair

1957년

어윈 라번(1909–2003년), 에스텔 라번
(1915–1997년)

라번 인터내셔널(1957–1972년경)

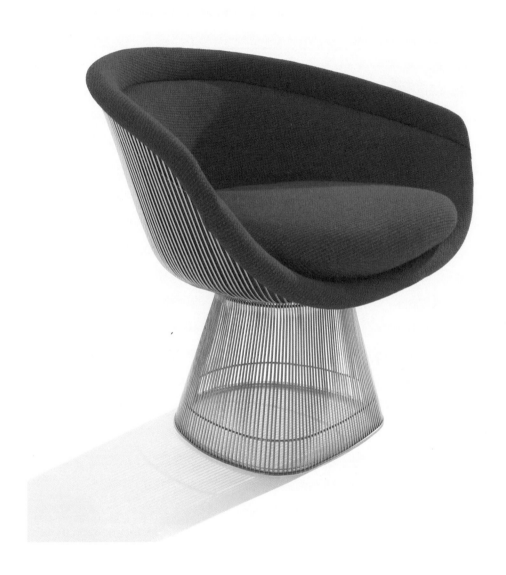

플래트너 라운지 의자
Platner Lounge Chair
1966년

워런 플래트너(1919-2006년)

놀(1966년-현재)

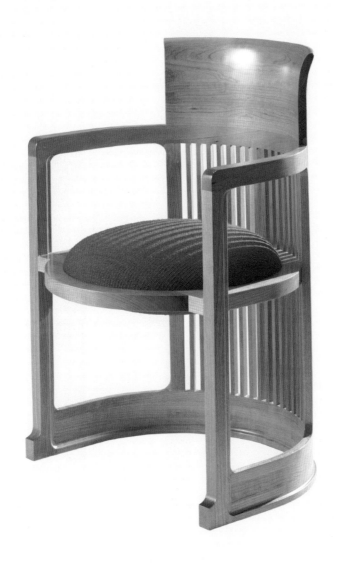

606 배럴(통) 의자

606 Barrel Chair

1937년

프랭크 로이드 라이트(1867-1959년)

한정판(1937년), 카시나(1986년-현재)

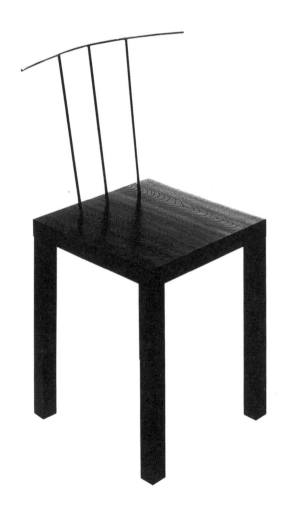

기요토모를 위한 의자
Chair for Kiyotomo
1988년

시로 쿠라마타(1934–1991년)

퍼니콘(1988년)

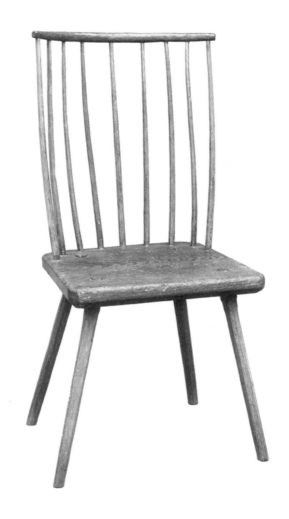

팬-백 사이드 체어
Fan-Back Side Chair
1780년경

작자 미상

다수 제조사(1780년대 – 현재)

대기용 의자
Wait Chair
1999년

매튜 힐튼(1957년-)

어센틱스(1999년-현재)

피르카 의자

Pirkka Chair

1955년

일마리 타피오바라(1914–1999년)

라우칸 푸우(1955년), 아르텍(2011년–현재)

스프링 의자
Spring Chair
2000년

에르완 부홀렉(1976년–), 로낭 부홀렉(1971년–)

카펠리니(2000년–현재)

EJ 코로나 의자
EJ Corona Chair
1961년

포울 볼터(1923-2001년)

에릭 예르겐센(1961년-현재)

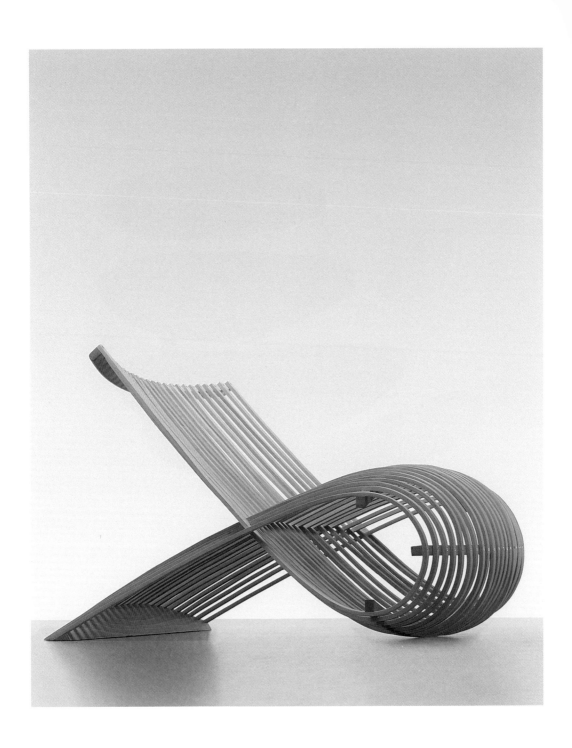

나무 의자
Wood Chair

1988년

마크 뉴슨(1963년-)

포드(1988년)
카펠리니(1992년-현재)

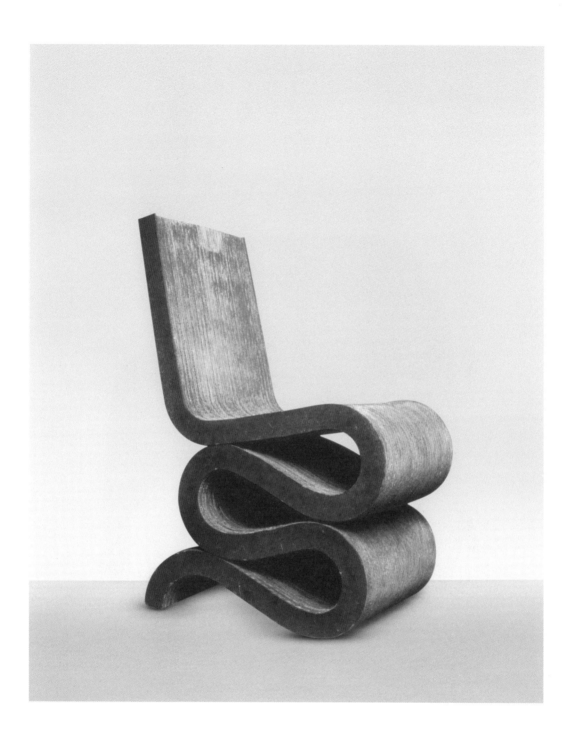

위글 사이드 체어
Wiggle Side Chair

1972년

프랭크 게리(1929년-)

잭 브로건(1972-1973년), 치루(1982년),
비트라(1992년-현재)

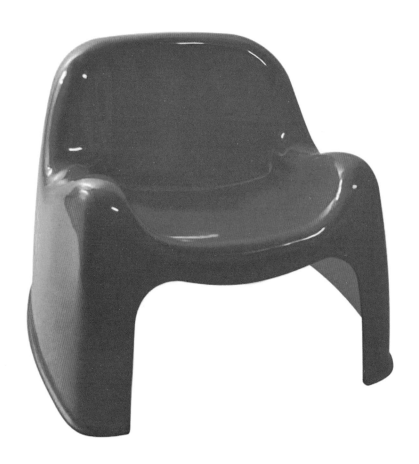

토가 의자
Toga Chair
1968년

세르지오 마짜(1931년-)

아르테미데(1968-1980년)

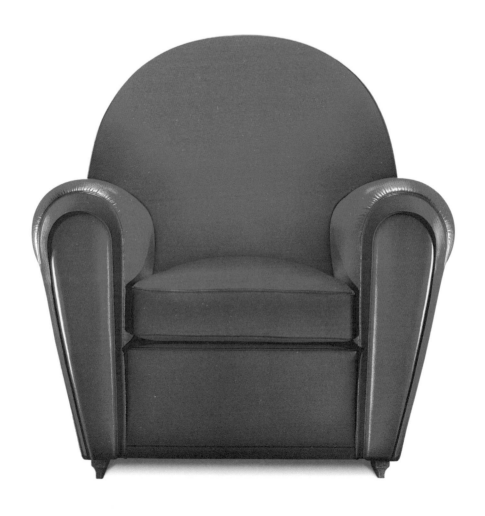

모델 904 (배니티 페어) 의자
Model 904 (Vanity Fair) Chair
1930년

폴트로나 프라우 디자인 팀

폴트로나 프라우(1930-1940년, 1982년-
현재)

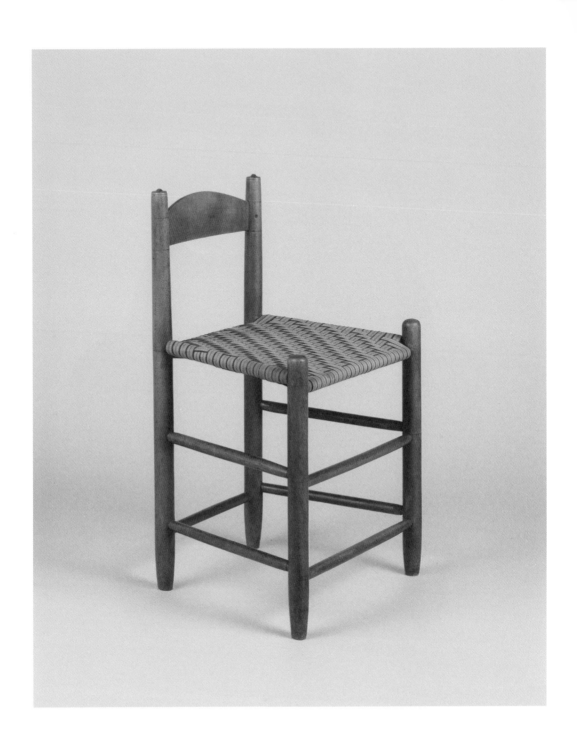

셰이커 사이드 체어

Shaker Side Chair

1840년경

미국 셰이커

다수 제조사(1840년경-1870년)

라이트우드(가벼운 목재) 의자
Lightwood Chair
2016년

재스퍼 모리슨(1959년-)

마루니 우드 인더스트리(2016년-현재)

칼벳 의자

Calvet Chair

1902년

안토니 가우디(1852-1926년)

카사 이 바르데스(1902년), BD 바르셀로나
디자인(1974년-현재)

개미 의자

Ant Chair

1952년

아르네 야콥센(1902–1971년)

프리츠 한센(1952년–현재)

테너라이드 의자

Teneride Chair

1970년

마리오 벨리니(1935년-)

시제품

지츠가이스트슈툴

Sitzgeiststuhl

1927년

보도 라쉬(1903–1995년), 하인츠 라쉬
(1902–1996년)

시제품

테이블, 벤치, 의자
Table, Bench, Chair
2009년

인더스트리얼 퍼실리티, 킴 콜린(1961년-),
샘 헥트(1969년-)

이스태블리시드 & 선스(2009년-현재)

스태킹 의자

Stacking Chair

1967년

소리 야나기(1915-2011년)

아키타 모코(1967년)

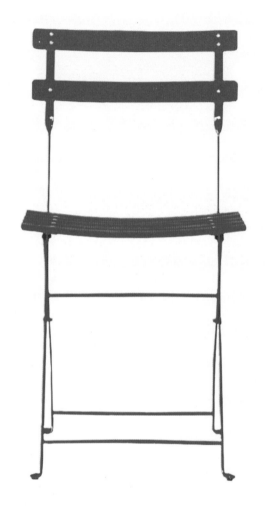

정원 의자

Garden Chair

1900년대

작자 미상

다수 제조사(1900년대 – 현재)

스티치 의자
Stitch Chair
2008년

애덤 구드럼(1972년-)

카펠리니(2008년-현재)

카세세 의자

Kasese Chair

1999년

헬라 용에리위스(1963년-)

한정판

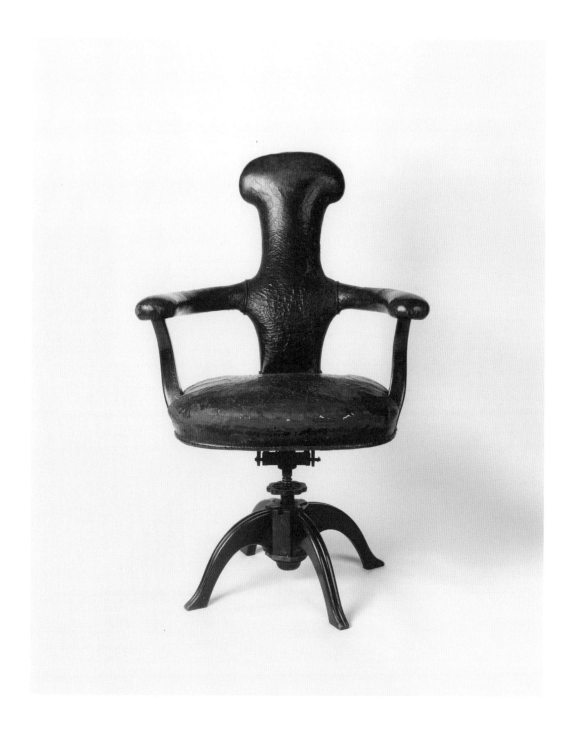

지크문트 프로이트의 사무용 의자
Sigmund Freud's Office Chair

1930년

펠릭스 아우겐펠트(1893-1984년), 카를
호프만(1896-1933년)

유일한 작품

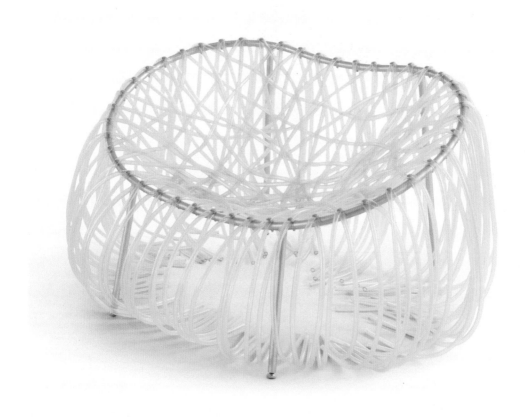

아네모네 의자
Anemone Chair

2001년

캄파나 형제, 페르난두 캄파나(1961-2022년),
움베르투 캄파나(1953년-)

에드라(2001년)

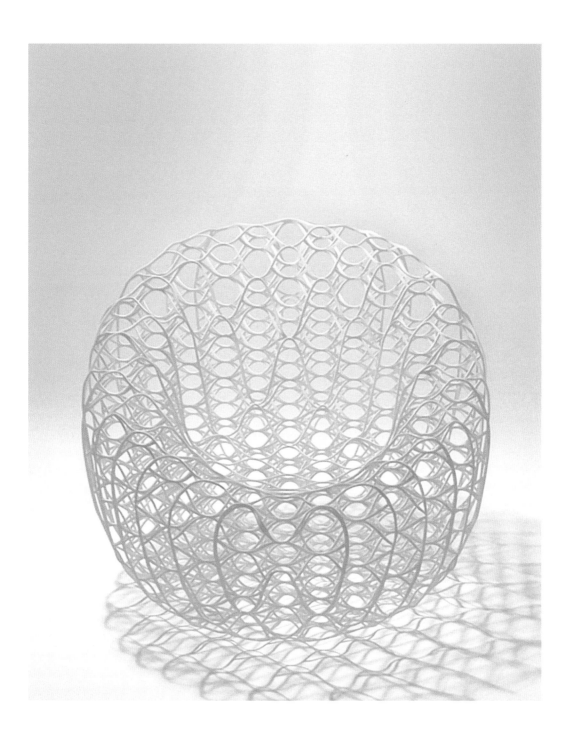

수세미 2 의자
Hechima 2 Chair
2006년

류지 나카무라(1972년-)

한정판

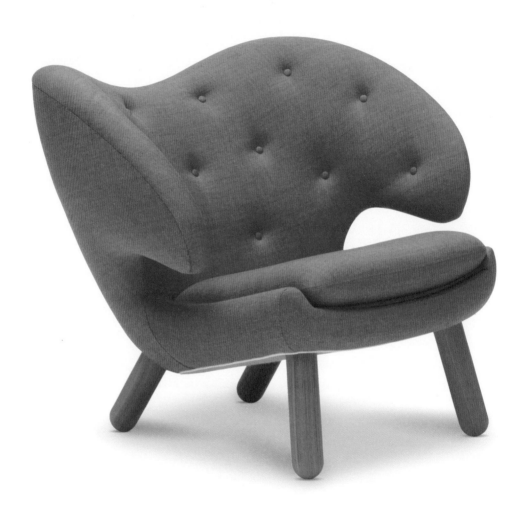

펠리컨 의자

Pelican Chair

1940년

핀 율(1912-1989년)

닐스 보더(1940-1957년), 원컬렉션(2001
년-현재)

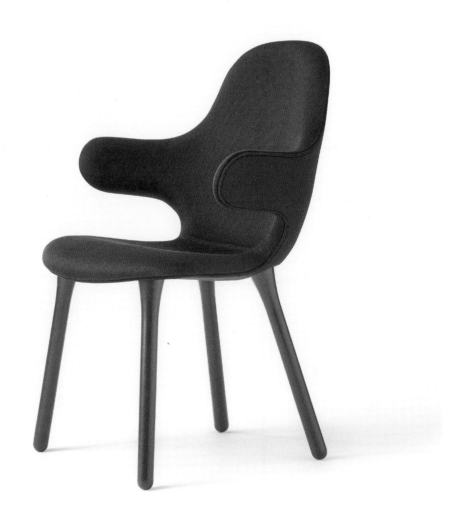

캐치 의자
Catch Chair
2014년

하이메 아윤(1974년-)

&트래디션(2014년-현재)

유리 의자
Glass Chair
1976년

시로 쿠라마타(1934–1991년)

한정판

088

의자
Chair
1938년경

길버트 로데(1894-1944년)

시제품

카페 뮤지엄 의자
Café Museum Chair
1898년

아돌프 로스(1870-1933년)

J. & J. 콘(1898년), 게브뤼더 토넷 비엔나
(1898년-현재)

비냐(포도나무) 의자
Vigna Chair
2011년

마르티노 감페르(1971년-)

마지스(2011년-현재)

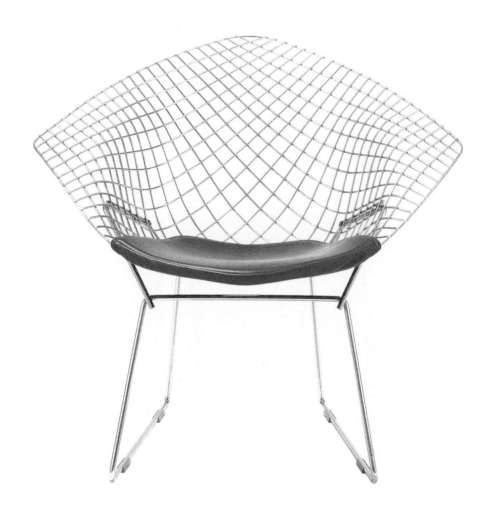

다이아몬드 의자
Diamond Chair
1952년

해리 베르토이아(1915–1978년)

놀(1952년–현재)

그물망 의자
Net Chair
2010년

준 하시모토(1971년-)

주니오 디자인(2010년-현재)

흔들의자, 모델 No. 1
Rocking Chair, Model No. 1
1860년경

미하엘 토넷(1796–1871년)

게브뤼더 토넷(1860년경–1880년대)

RAR 의자

RAR Chair

1950년

찰스 임스(1907-1978년), 레이 임스
(1912-1988년)

제니스 플라스틱스(1950-1953년), 허먼
밀러(1953-1968년, 1998년-현재), 비트라
(1957-1968년, 1998년-현재)

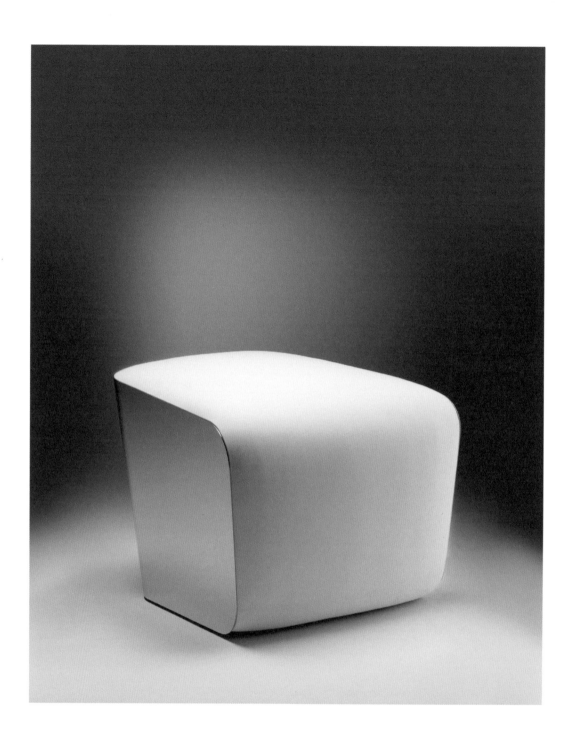

모차렐라 의자
Mozzarella Chair
2010년

타츠오 야마모토(1969년-)

북스(2010년-현재)

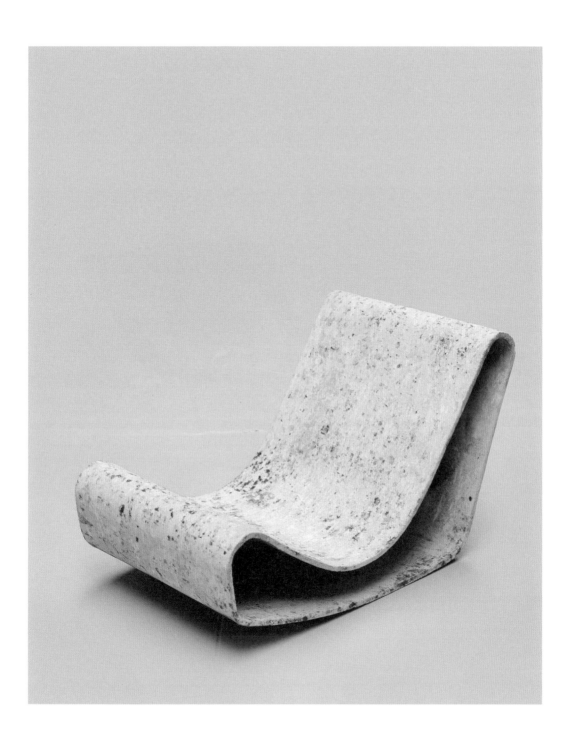

정원 의자
Garden Chair
1954년

빌리 궐(1915–2004년)

이터닛(1954년–현재)

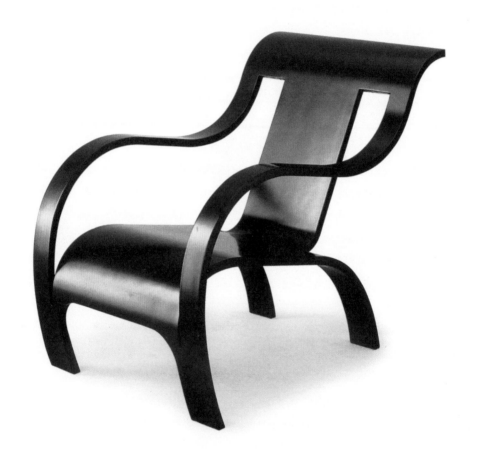

곡목 합판 안락의자
Bent Plywood Armchair

1934년

제럴드 서머스(1899-1967년)

메이커스 오브 심플 퍼니처(1934-1939년),
알리바르(1984년-현재)

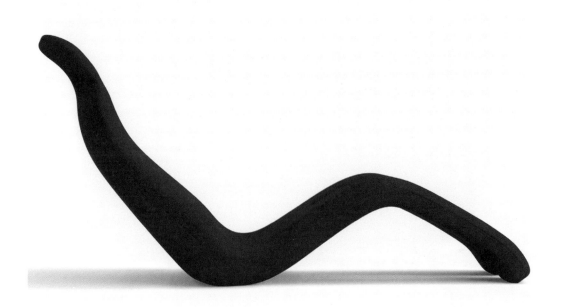

블룸 의자
Bouloum Chair
1974년

올리비에 무르그(1939년–)

에어본 인터내셔널/아르코나스(1974년–현재)

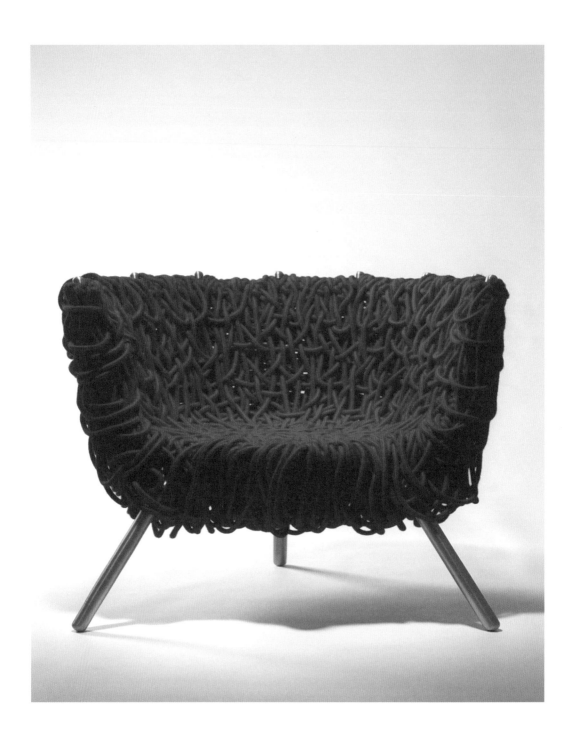

베르멜라 의자

Vermelha Chair

1998년

캄파나 형제, 페르난두 캄파나(1961–2022년),
움베르투 캄파나(1953년–)

에드라(1998년–현재)

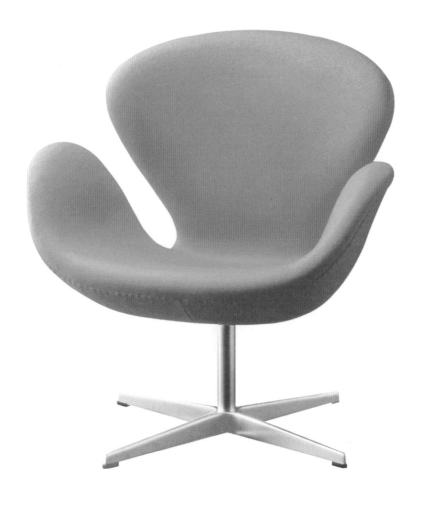

백조 의자

Swan Chair

1958년

아르네 야콥센(1902-1971년)

프리츠 한센(1958년-현재)

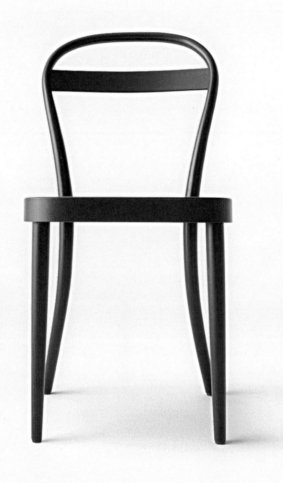

무지 토넷 14 의자
Muji Thonet 14 Chair
2009년

제임스 어바인(1958–2013년)

토넷(2009년–현재)

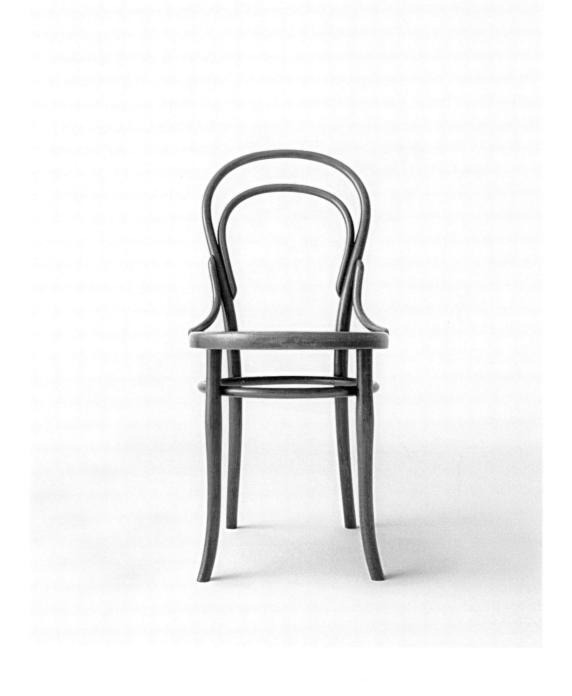

의자 No. 14
Chair No. 14

1859년

미하엘 토넷(1796-1871년)

게브뤼더 토넷(1859-1976년), 토넷(1976년-
현재), 게브뤼더 토넷 비엔나(1976년-현재)

푸커스도르프 의자

Purkersdorf Chair

1904년

요제프 호프만(1870-1956년), 콜로만 모저
(1868-1918년)

프란츠 비트만 뫼벨베르크슈테텐(1973년-현재)

태아 의자

Embryo Chair

1988년

마크 뉴슨(1963년-)

이데(1988년-현재), 카펠리니(1988년-현재)

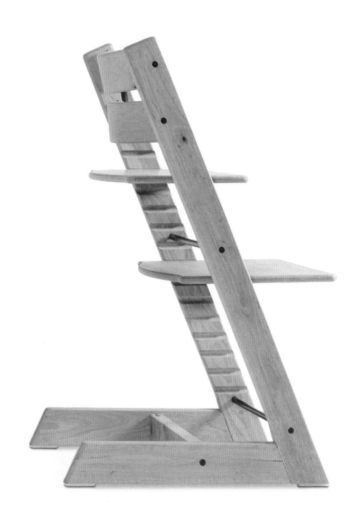

트립트랩 하이 체어
Tripp Trapp High Chair
1972년

페터 옵스빅(1939년–)

스토케(1972년–현재)

어린이용 하이 체어
Children's High Chair

1955년

요르겐 디첼(1921-1961년), 난나 디첼
(1923-2005년)

콜즈 사우베아크(1955-1970년경), 키타니
(2010년-현재)

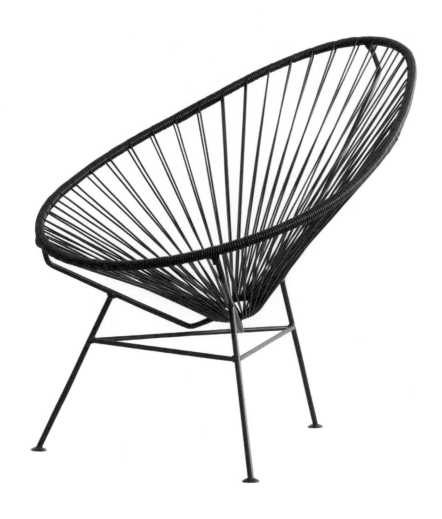

아카풀코 의자

Acapulco Chair

1950년경

작자 미상

다수 제조사(1950년경–현재)

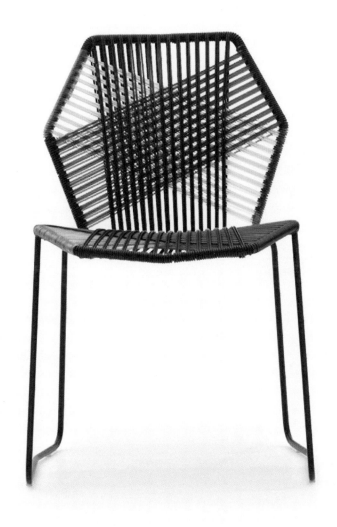

트로피칼리아 의자

Tropicalia Chair

2008년

파트리샤 우르퀴올라(1961년-)

모로소(2008년-현재)

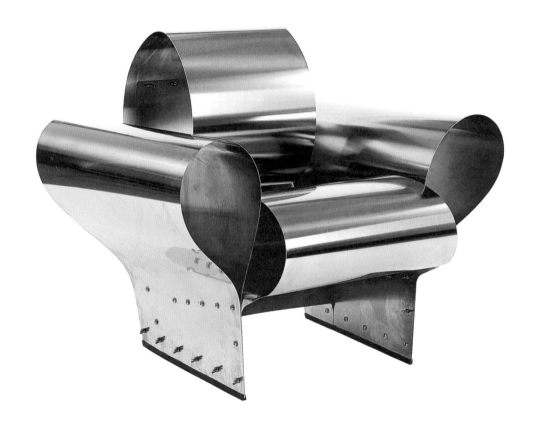

잘 조율된 의자
Well Tempered Chair
1986년

론 아라드(1951년-)

비트라(1986-1993년)

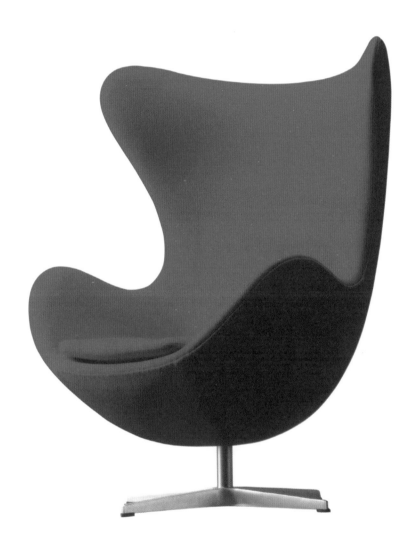

달걀 의자
Egg Chair
1958년

아르네 야콥센(1902–1971년)

프리츠 한센(1958년–현재)

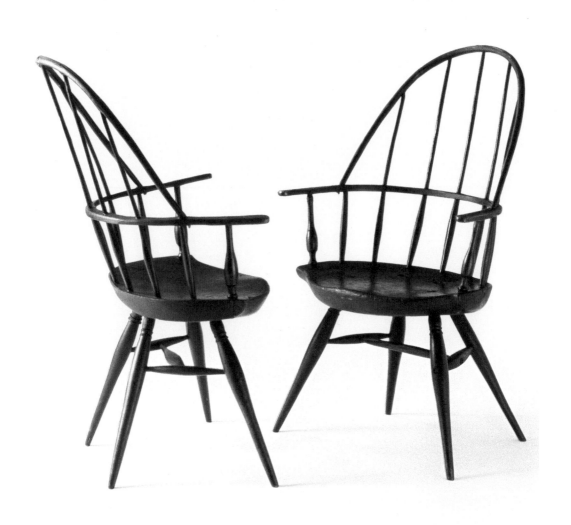

색-백 윈저 의자
Sack-Back Windsor Chair
1760년대 경

작자 미상

다수 제조사(1760년대 경-현재)

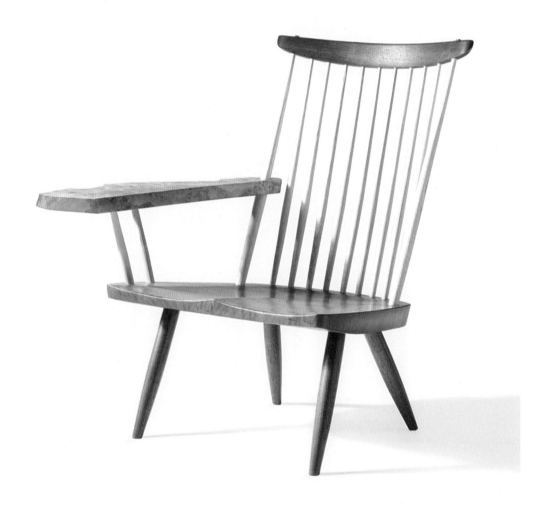

라운지 의자
Lounge Chair
1962년

조지 나카시마(1905-1990년)

조지 나카시마 우드워커(1962년-현재)

멜트(녹는) 의자

Melt Chair

2012년

넨도, 오키 사토(1977년-)

K%(2012-2014년), 데살토(2014년-현재)

개방형 등판 합판 의자
Ply-Chair Open Back
1988년

재스퍼 모리슨(1959년-)

비트라(1989년-현재)

토스카 의자
Tosca Chair
2007년

리처드 사퍼(1932–2015년)

마지스(2007년–현재)

그린 스트리트 의자
Greene Street Chair
1984년

가에타노 페세(1939년-)

비트라(1984-1985년)

행잉 의자
Hanging Chair

1957년

요르겐 디첼(1921-1961년), 난나 디첼
(1923-2005년)

R. 뱅글러(1957년), 보나치나(1957-2014년),
시카 디자인(2012년-현재)

정원용 달걀 의자
Garden Egg Chair
1968년

페터 깃치(1940-2022년)

로이터(1968-1973년), VEB 슈바르차이데
DDR(1973-1980년), 깃치 노보(2001년-현재)

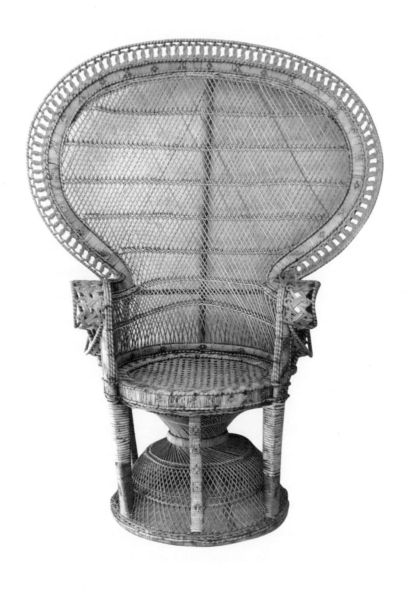

공작 의자
Peacock Chair
1900년대 초반

작자 미상

다수 제조사(1990년대 초반–현재)

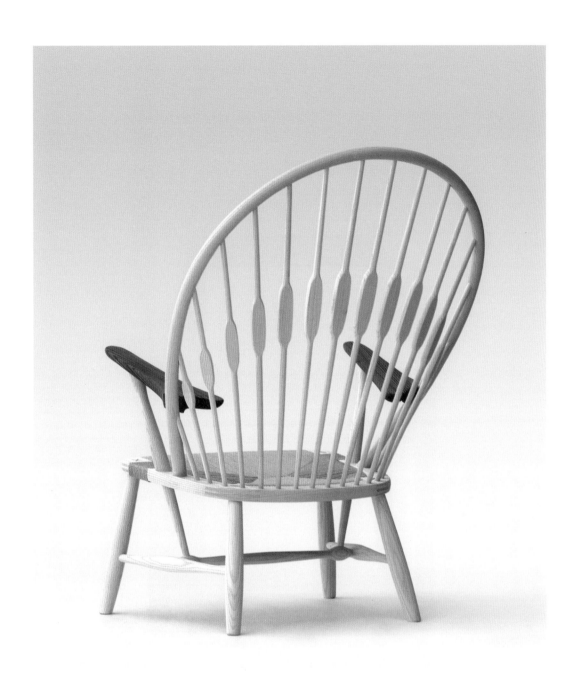

공작 의자

Peacock Chair

1947년

한스 베그너(1914–2007년)

요하네스 한센(1947–1991년), PP 뫼블러
(1991년–현재)

카리마테 892 의자
Carimate 892 Chair
1963년

비코 마지스트레티(1920–2006년)

카시나(1963–1985년), 데 파도바(2001년–현재)

스틸우드(강철나무) 의자
Steelwood Chair
2008년

에르완 부홀렉(1976년–), 로낭 부홀렉
(1971년–)

마지스(2008년–현재)

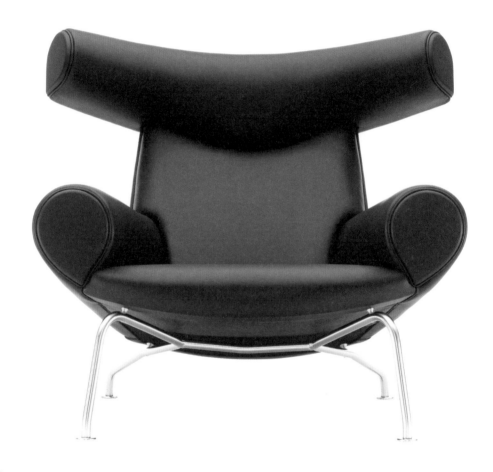

황소 의자

Ox Chair

1960년

한스 베그너(1914-2007년)

AP 스톨렌(1960-1975년경), 에릭 예르겐센
(1985년-현재)

프루스트 안락의자
Proust Armchair
1978년

알레산드로 멘디니(1931년–)

스튜디오 알키미아(1979–1987년), 카펠리니
(1994년–현재), 마지스(2011년–현재)

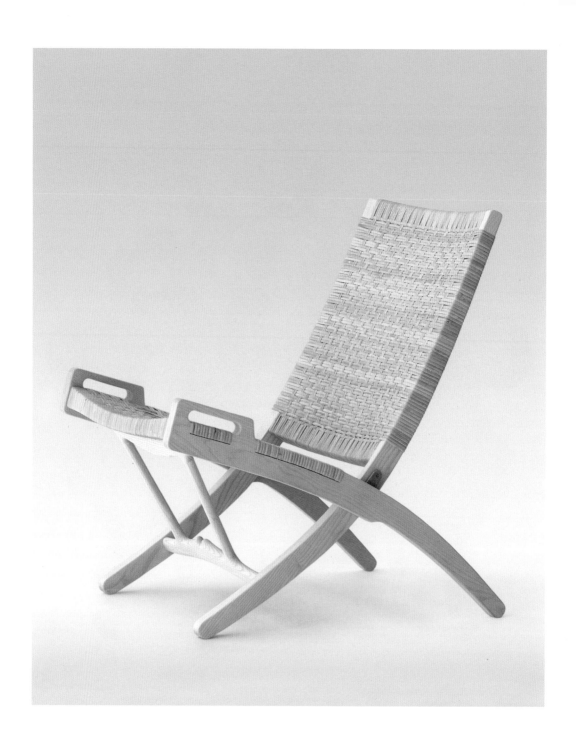

PP 512 접이식 의자
PP 512 Folding Chair

1949년

한스 베그너(1914-2007년)

요하네스 한센(1949-1991년), PP 뫼블러
(1991년-현재)

부타케 의자
Butaque Chair
1959년

클라라 포르셋(1895-1981년)

아르텍-파스코(1959년)

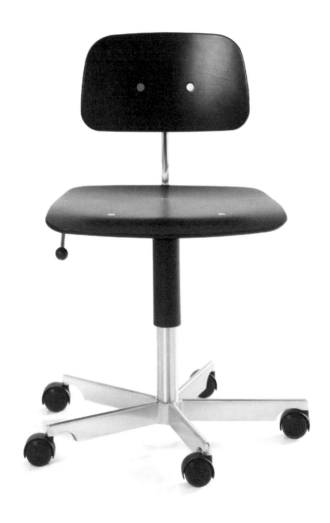

케비 2533 의자
Kevi 2533 Chair

1958년

입 라스무센(1931년-), 요르겐 라스무센
(1931년-)

케비(1958-2008년), 엥겔브렉츠(2008년-
현재)

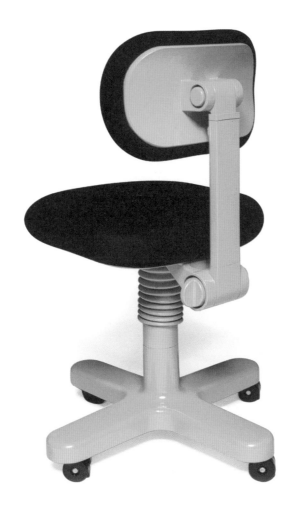

조절 가능한 타자수 의자
Adjustable Typist Chair

1973년

에토레 소트사스(1917–2007년)

올리베티(1973년)

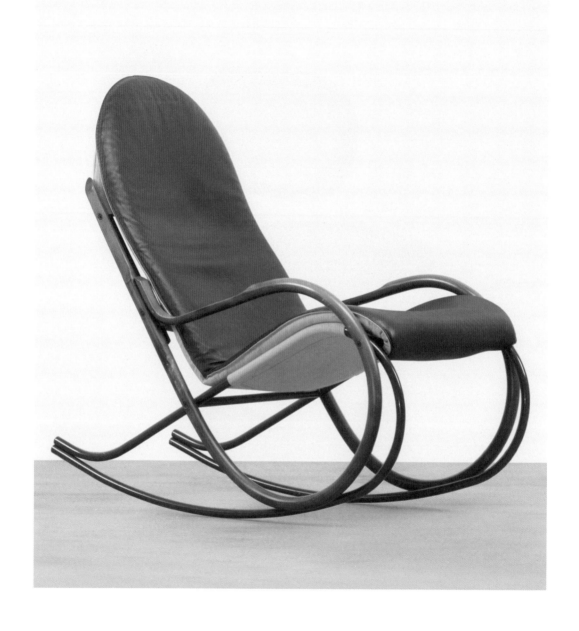

논나(할머니) 흔들의자
Nonna Rocking Chair

1972년

폴 터틀(1918-2002년)

스트래슬(1972년-현재)

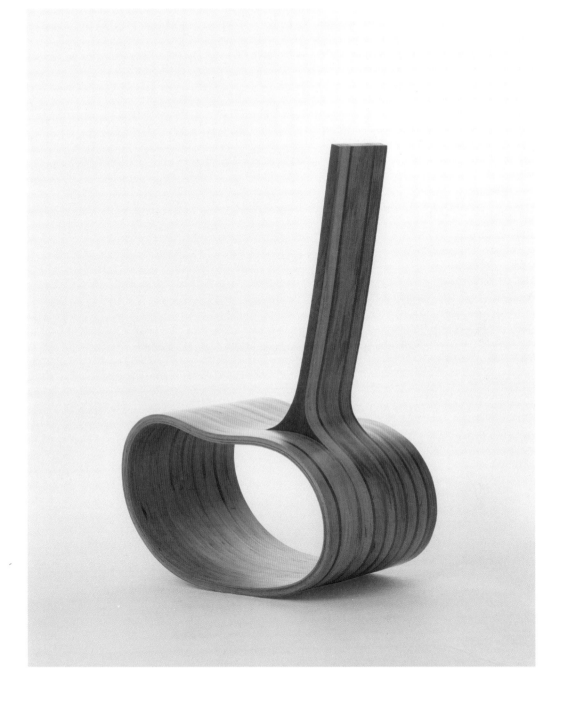

현대 브라질 페이장(강낭콩) 흔들의자
Modern Brazilian Feijão Rocking Chair

2015년

호드리구 시망(1976년-)

마르콘데스 세할레리아/후닐라리아 이스페란사
(이스페란사 철공소)(2015년)

랜드마크 의자
Landmark Chair
1964년

워드 베넷(1917-2003년)

브리클 어소시에츠(1964-1993년),
가이어(1964년-현재)

사이보그 클럽 의자
Cyborg Club Chair
2012년

마르셀 반더스(1963년-)

마지스(2012년-현재)

팬톤 의자

Panton Chair

1967년

베르너 팬톤(1926-1998년)

허먼 밀러/비트라(1967-1979년),
호른/WK-베어반트(1983-1989년),
비트라(1990년-현재)

허 의자
Tongue Chair
1967년

피에르 폴랑(1927–2009년)

아티포트(1967년–현재)

인셉션 의자
Inception Chair
2011년

비비안 츄(1989년-)

시제품

루이자 의자

Luisa Chair

1950년

프랑코 알비니(1905–1977년)

포기(1950년대)

팁 턴 의자
Tip Ton Chair

2011년

바버 & 오스거비, 에드워드 바버(1969년-).
제이 오스거비(1969년-)

비트라(2011년-현재)

셰이커 흔들의자
Shaker Rocking Chair
1820년경

미국 셰이커

다수 제조사(1820년경–1860년대)

360° 의자
360° Chair
2009년

콘스탄틴 그리치치(1965년-)

마지스(2009년-현재)

라킨 컴퍼니 사무동을 위한
회전 안락의자

Swivel Armchair for the offices of the Larkin Company
Administration Building

1904년

프랭크 로이드 라이트(1867-1959년)

반 도른 철공 회사(1904-1906년경)

튜브 의자
Tube Chair
1970년

조 콜롬보(1930–1971년)

플렉스폼(1970–1979년), 카펠리니(2016년–
현재)

비벤덤 의자
Bibendum Chair
1925-1926년

아일린 그레이(1878-1976년)

아람 디자인스(1975년-현재), 통합 공방
(1984-1990년), 클라시콘(1990년-현재)

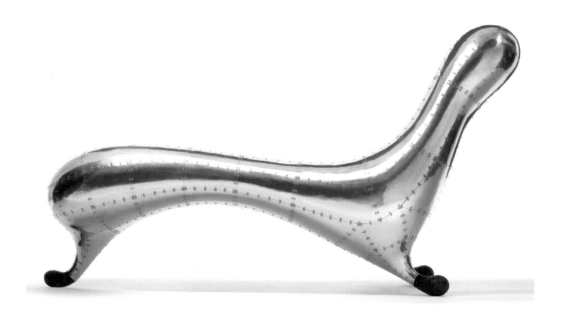

록히드 라운지
Lockheed Lounge
1990년

마크 뉴슨(1963년-)

한정판

두 힛(부디 치시오) 의자

Do Hit Chair

2000년

마라인 판 데어 폴(1973년-)

드로흐 디자인(2000년-현재)

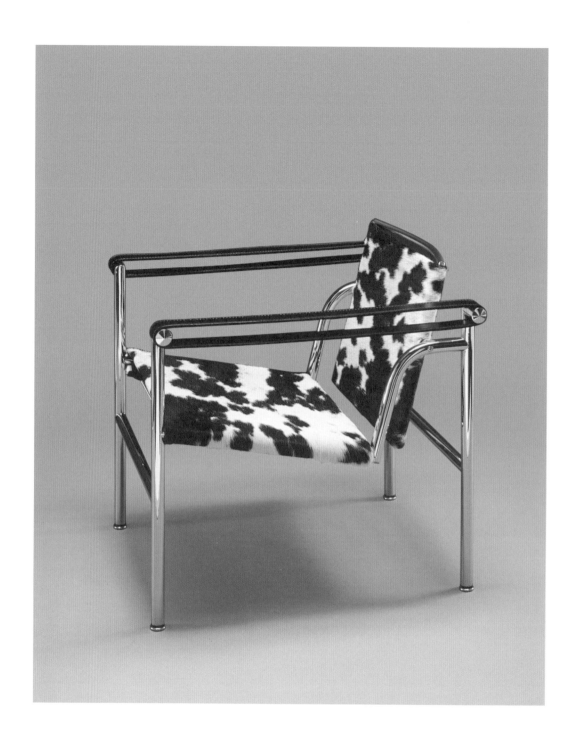

LC1 바스큘란트 의자

LC1 Basculant Chair

1928년

르 코르뷔지에(1887-1965년), 피에르 잔느레
(1896-1967년), 샤를로트 페리앙(1903-
1999년)

게브뤼더 토넷(1930-1932년), 하이디 베버
(1959-1964년), 카시나(1965년-현재)

봉투 의자

Envelope Chair

1966년

워드 베넷(1917–2003년)

브리클 어소시에츠(1966–1993년), 가이거
(1993년–현재)

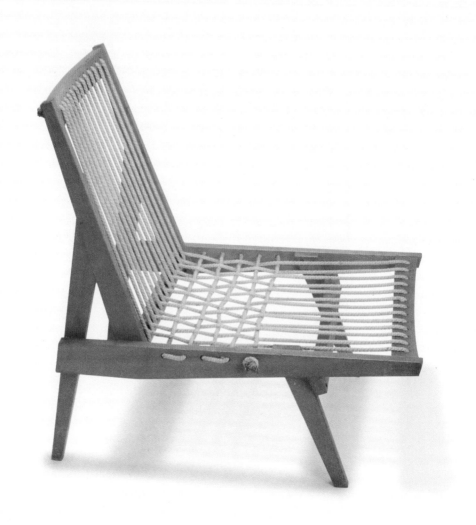

밧줄 의자
Rope Chair
1952년

리키 와타나베(1911–2013년)

한정판

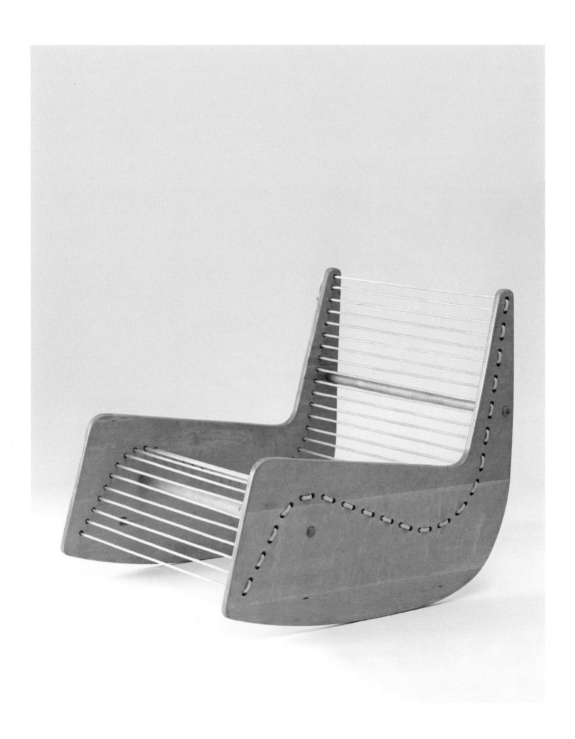

바닥 의자, 모델 1211-C
Floor Chair, Model 1211-C
1950년경

알렉세이 브로도비치(1898–1971년)

한정판

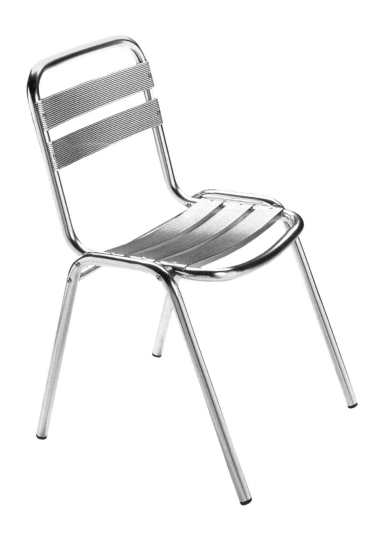

가셀라 의자

Gacela Chair

1978년

호안 카사스 이 오르티네즈(1942년-)

인데카사(1978년-현재)

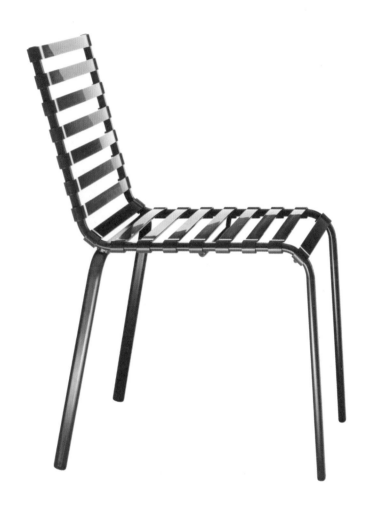

줄무늬 의자
Striped Chair
2005년

에르완 부홀렉(1976년–), 로낭 부홀렉(1971년–)

마지스(2005년–현재)

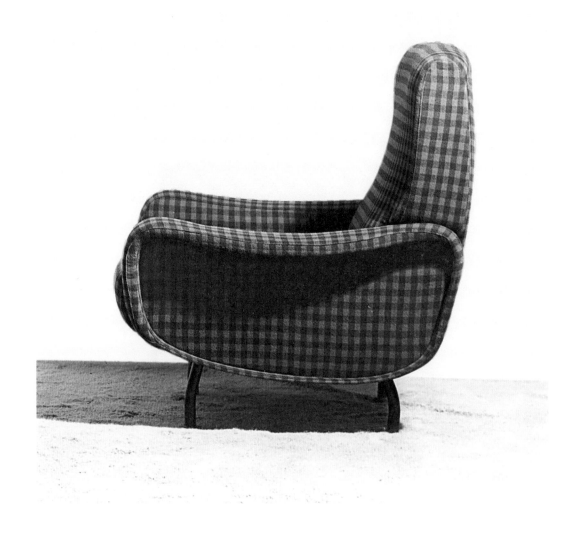

레이디 안락의자
Lady Armchair
1951년

마르코 자누소(1916–2001년)

알플렉스(1951년–현재)

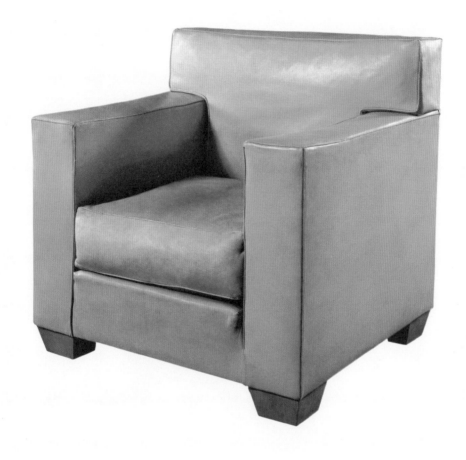

클럽 의자
Club Chair
1926년

장 미셸 프랑크(1895–1941년)

샤노 & 컴퍼니(1926–1936년),
에카르 인터내셔널(1986년–현재)

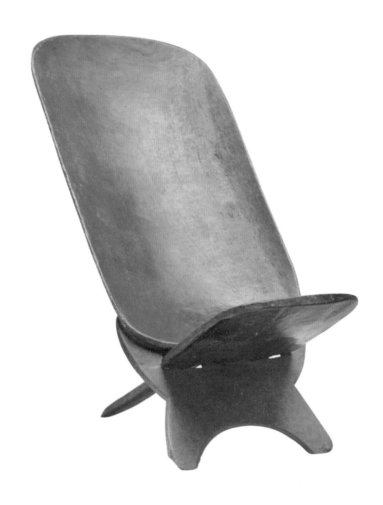

콩고 에쿠라시 의자
Congolese Ekurasi Chair

1900년경

작자 미상

다수 제조사(1900년경–현재)

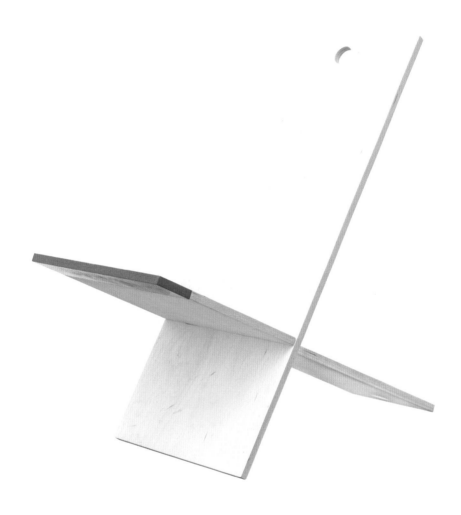

발트해 자작나무 두 조각 의자
Baltic Birch Two Piece Chair
2017년

사이먼 르꽁트(1992년–)

뉴메이드 LA(2017년–현재)

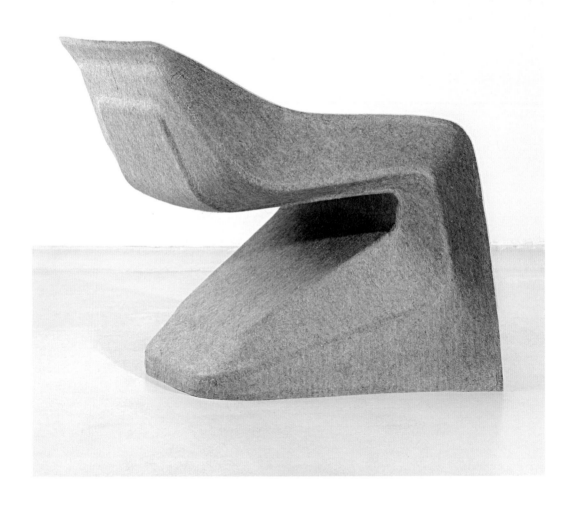

헴프(대마) 의자

Hemp Chair

2011년

베르너 아이스링어(1964년-)

시제품

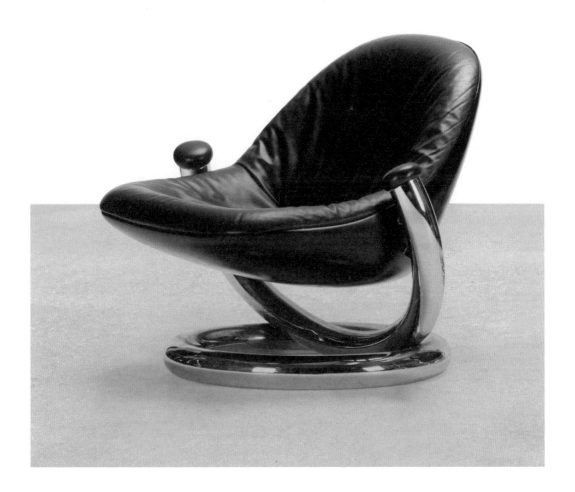

아나콘다 의자
Anaconda Chair
1972년

폴 터틀(1918–2002년)

스트래슬(1972년)

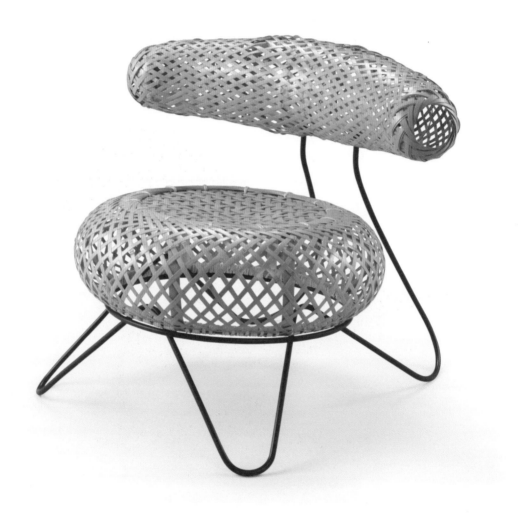

바구니 의자
Basket Chair

1950년

이사무 켄모치(1912–1971년), 이사무 노구치
(1904–1988년)

한정판

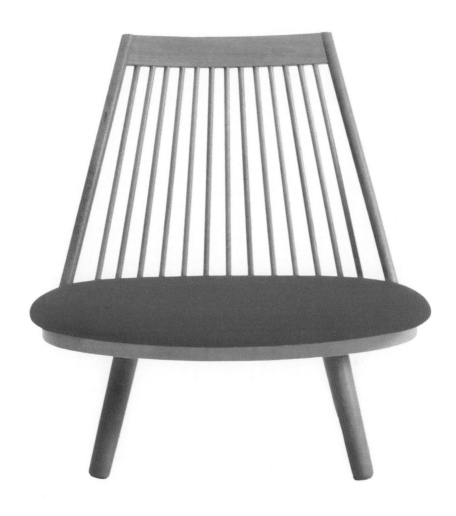

바큇살 의자

Spoke Chair

1965년

카츠헤이 토요구치(1905-1991년)

텐도 모코(1965-1973년, 1995년-현재)

허니-팝 의자
Honey-Pop Chair
2001년

토쿠진 요시오카(1967년-)

한정판

나미 의자
Nami Chair
2006년

류지 나카무라(1972년-)

한정판

오카자키 의자

Okazaki Chair

1996년

시게루 우치다(1943-2016년)

빌드 컴퍼니 Ltd(1996년)

뒤로 경사진 의자 84
Backward Slant Chair 84

1982년

도널드 저드(1928–1994년)

셀레도니오 메디아노(1982년), 짐 쿠퍼와 이치로
카토(1982–1990년), 제프 제이미슨과 루퍼트
디스(1990–1994년), 제프 제이미슨과 도널드
저드 퍼니처(1994년–현재)

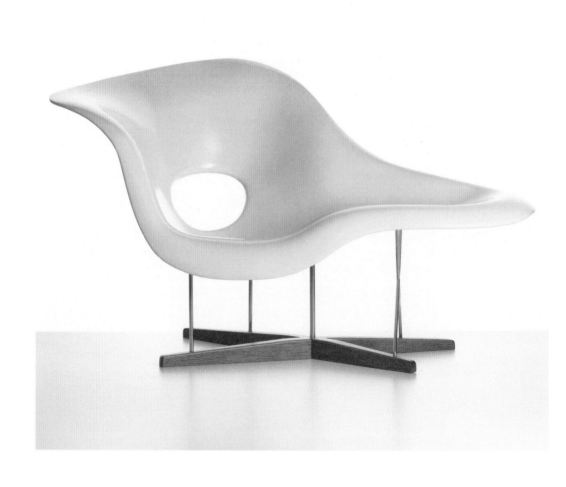

라 셰이즈
La Chaise

1948년

찰스 임스(1907-1978년), 레이 임스
(1912-1988년)

비트라(1989년-현재)

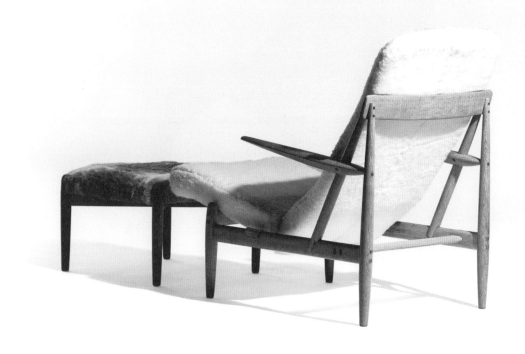

등받이가 넘어가는 라운지 의자
Reclining Lounge Chair
1958년

벤트 윙게(1907–1983년)

비야르네 한센스 베르크스테더(1958년)

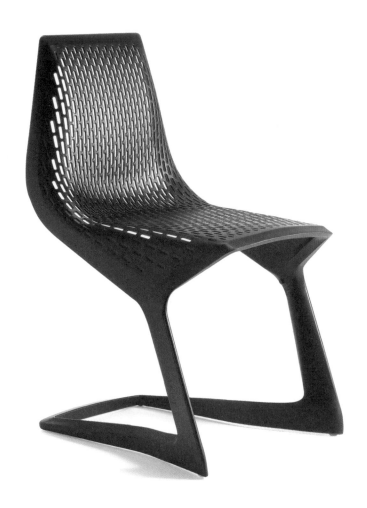

미토 의자

Myto Chair

2008년

콘스탄틴 그리치치(1965년-)

플랑크(2008년-현재)

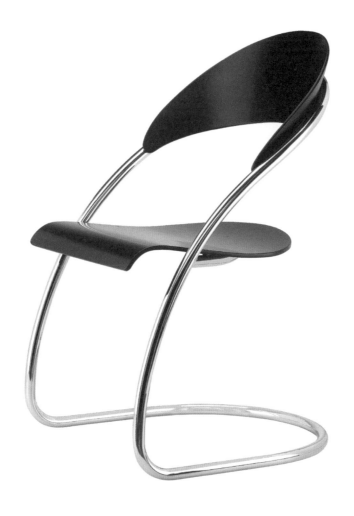

ST14 의자
ST14 Chair

1929년

한스 루크하르트(1890–1954년), 바실리
루크하르트(1889–1972년)

데스타(1930–1932년), 게브뤼더 토넷
(1932–1940년), 토넷(2003년–현재)

양배추 의자
Cabbage Chair
2008년

넨도, 오키 사토(1977년-)

한정판

플래그 핼야드 의자
Flag Halyard Chair

1950년

한스 베그너(1914-2007년)

게타마(1950-1994년), PP 뫼블러(2002년-현재)

독신남 의자
Bachelor Chair
1955년

베르너 팬톤(1926–1998년)

프리츠 한센(1955년), 몬타나(2013년–현재)

트라이포드(삼각대) 의자
Tripod Chair
1948년

리나 보 바르디(1914–1992년)

스튜디오 데 아르테 팔마(1948–1951년),
뉴클레오 오토(1990년대 경), 에텔(2015년–
현재)

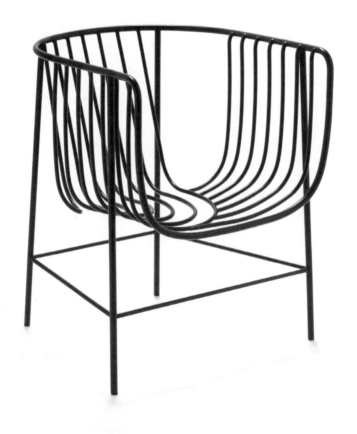

세키테이 의자

Sekitei Chair

2011년

넨도, 오키 사토(1977년–)

카펠리니(2011–2014년)

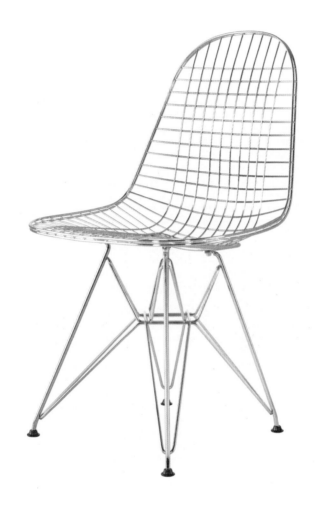

와이어 의자(DKR)
Wire Chair(DKR)

1951년

찰스 임스(1907-1978년), 레이 임스
(1912-1988년)

허먼 밀러(1951-1967년, 2001년-현재),
비트라(1958년-현재)

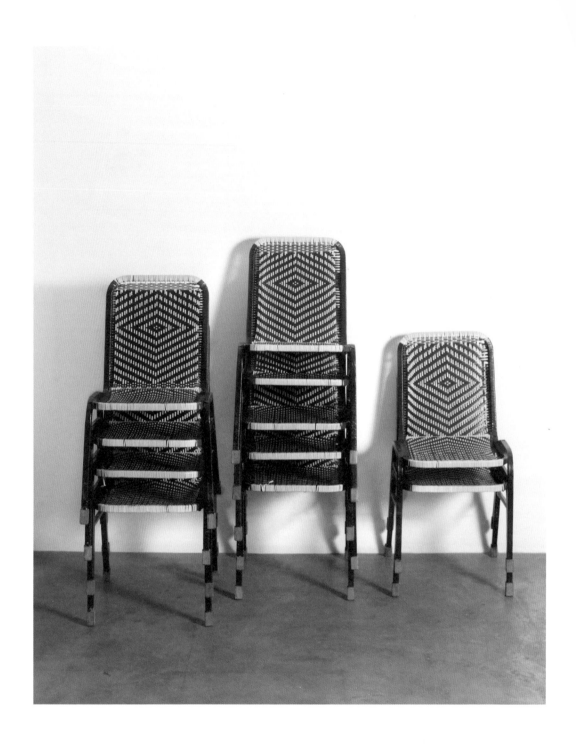

봄베이 부나이 쿠르시(베 짜는 의자)
Bombay Bunai Kursi

2013년

영 시티즌스 디자인, 샨 파스칼(1983년-)

한정판

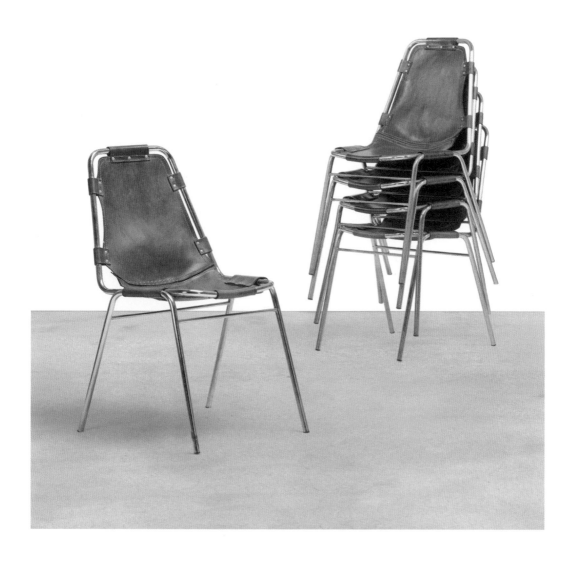

레 아흐크 식탁 의자
Les Arcs Dining Chair

1960년대 경

작자 미상, 샤를로트 페리앙으로 추정
(1903-1999년)

달베라(1960년대 경)

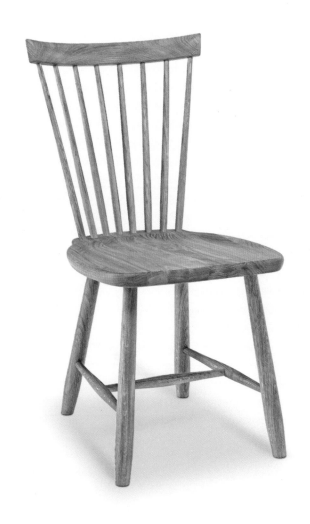

릴라 알란드 의자

Lilla Åland Chair

1942년

칼 말름스텐(1888-1972년)

스톨랍(1942년-현재)

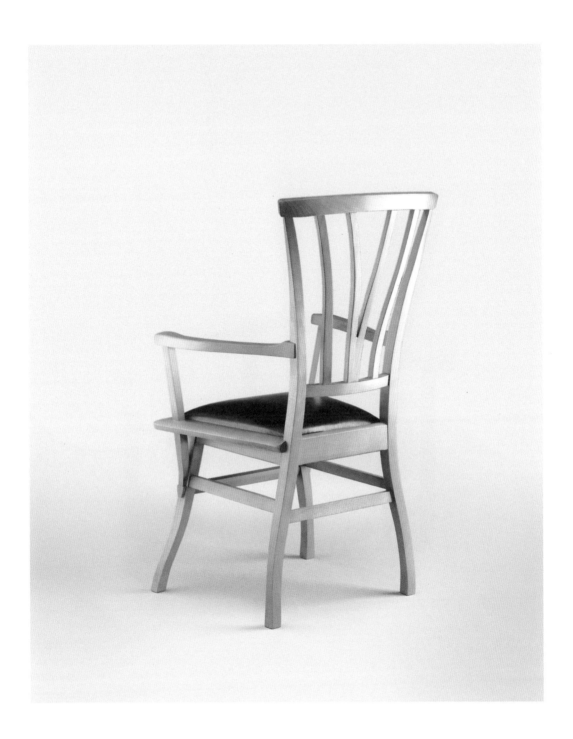

블루멘베르프 의자

Bloemenwerf Chair

1895년

앙리 반 데 벨데(1863-1957년)

소시에테 앙리 반 데 벨데(1895-1900년),
반 데 벨데(1900-1903년),
아델타(2002년-현재)

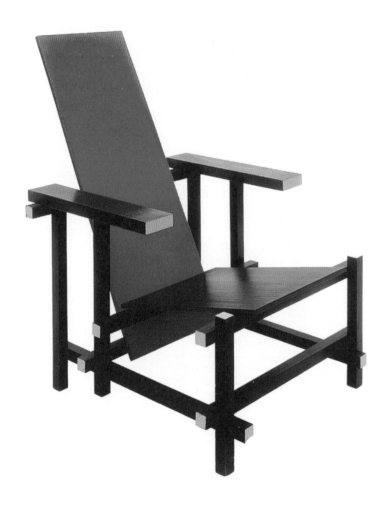

적청 안락의자
Red and Blue Armchair

1918년경

헤릿 릿펠트(1888–1964년)

헤라르트 판 데 흐루네칸(1924–1973년),
카시나(1973년–현재)

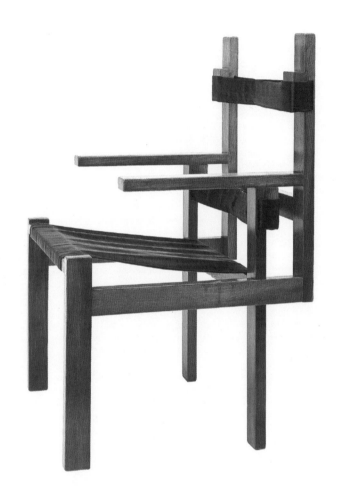

라텐슈툴

Lattenstuhl

1922년

마르셀 브로이어(1902-1981년)

바우하우스 금속 공방(1922-1924년)

트란셋 안락의자
Transat Armchair
1924년경

아일린 그레이(1878–1976년)

장 데제르(1924년경–1930년), 에카르
인터내셔널(1986년–현재)

안락의자 400
Armchair 400

1936년

알바 알토(1898-1976년)

아르텍(1936년-현재)

LC7 회전 안락의자

LC7 Revolving Armchair

1930년

르 코르뷔지에(1887–1965년), 피에르 잔느레
(1896–1967년), 샤를로트 페리앙(1903–
1999년)

게브뤼더 토넷(1930–1932년경),
카시나(1978년–현재)

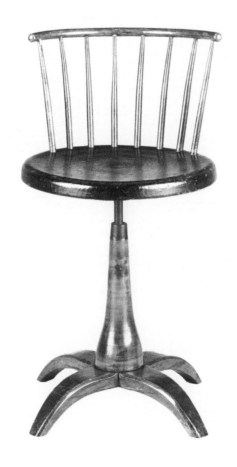

셰이커 회전의자
Shaker Revolving Chair
1840년경

미국 셰이커

다수 제조사(1840년경-1870년)

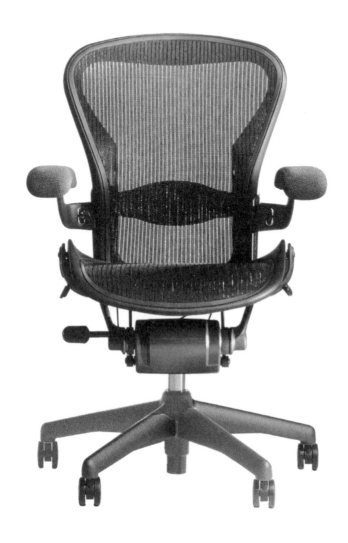

애론 의자

Aeron Chair

1994년

도널드 T. 채드윅(1936년-), 윌리엄 스텀프
(1936-2006년)

허먼 밀러(1994년-현재)

베르테브라 의자

Vertebra Chair

1976년

에밀리오 암바스(1943년-), 잔카를로 피레티
(1940년-)

KI(1976년-현재), 카스텔리(1976년-현재),
이토키(1981년-현재)

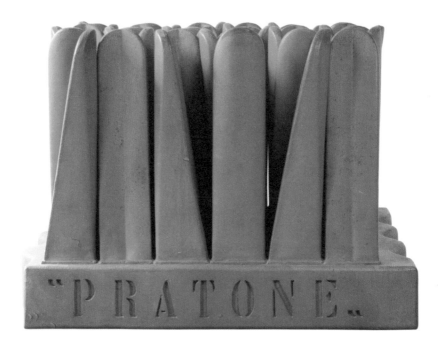

프라토네 의자
Pratone Chair

1971년

그루포 스트룸, 조르지오 세레티(1932년-),
피에트로 데로씨(1933년-), 리카르도 로쏘
(1941년-)

구프람(1971년-현재)

리빙 타워 의자
Living Tower Chair

1969년

베르너 팬톤(1926-1998년)

허먼 밀러/비트라(1969-1970년),
프리츠 한센(1970-1975년), 스테가(1997년),
비트라(1999년-현재)

코노이드 의자

Conoid Chair

1960년

조지 나카시마(1905-1990년)

조지 나카시마 우드워커(1960년-현재)

B33 의자
B33 Chair
1929년

마르셀 브로이어(1902-1981년)

게브뤼더 토넷(1929년)

666 WSP 의자
666 WSP Chair
1942년

엔스 리솜(1916-2016년)

놀(1942-1958년, 1995년-현재)

옴크스타크 의자
Omkstak Chair

1972년

로드니 킨스만(1943년-)

킨스만 어소시에츠/OMK 디자인(1972년-현재)

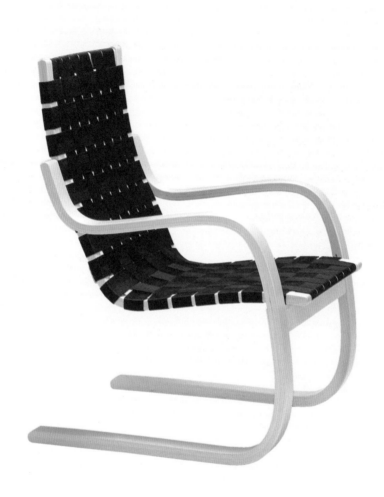

안락의자 406

Armchair 406

1939년

알바 알토(1898-1976년)

아르텍(1939년-현재)

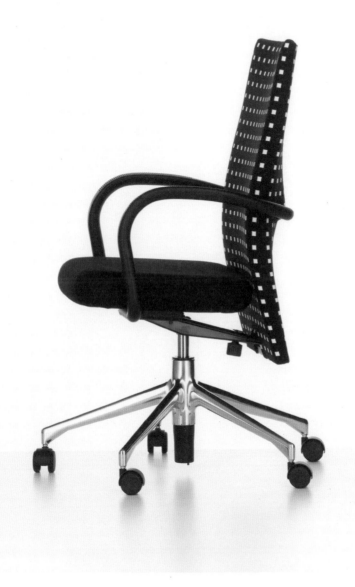

의자 AC1
Chair AC1
1990년

안토니오 치테리오(1950년-)

비트라(1990-2004년)

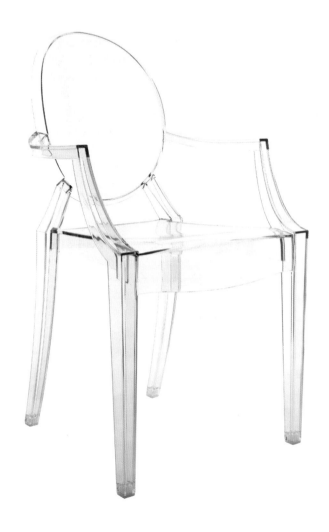

루이 유령 의자

Louis Ghost Chair

2002년

필립 스탁(1949년-)

카르텔(2002년-현재)

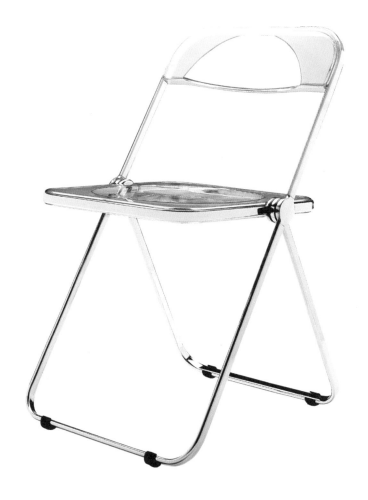

플리아 접이식 의자
Plia Folding Chair
1970년

잔카를로 피레티(1940년-)

카스텔리(1970년-현재)

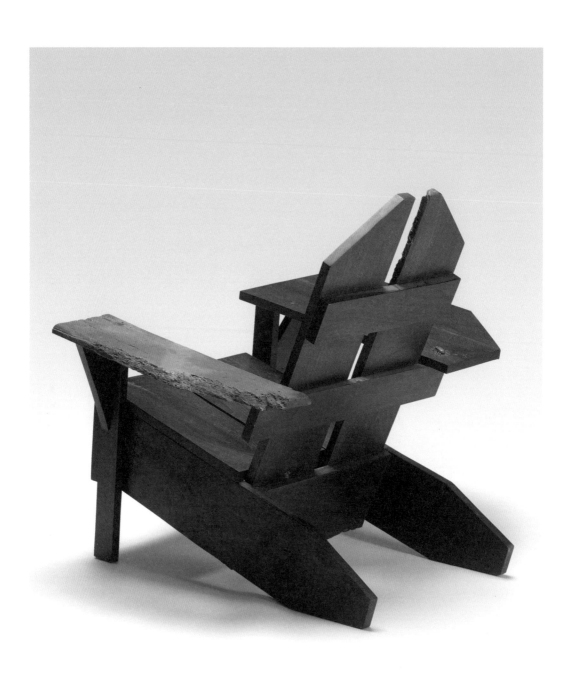

애디론댁 의자

Adirondack Chair

1905년

토머스 리(생몰년 미상)

해리 번넬(1905-1930년경)

메디치 라운지 의자
Medici Lounge Chair
2012년

콘스탄틴 그리치치(1965년-)

마티아치(2012년-현재)

구비 1F 의자
Gubi 1F Chair

2003년

콤플로트 디자인, 보리스 베를린(1953년-),
포울 크리스티안센(1947년-)

구비(2003년-현재)

LCM/DCM 의자
LCM/DCM Chairs

1946년

찰스 임스(1907–1978년), 레이 임스
(1912–1988년)

허먼 밀러(1946년–현재), 비트라(2004년–
현재)

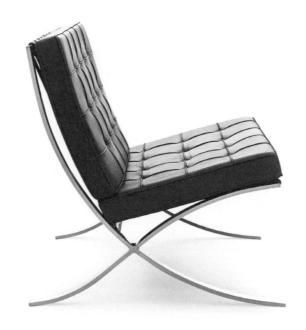

바르셀로나 의자

Barcelona Chair

1929년

루트비히 미스 반 데어 로에(1886–1969년)

베를리너 메탈게베르베 요제프 뮐러(1929–
1931년), 밤베르크 금속 공방(1931년),
놀(1948년–현재)

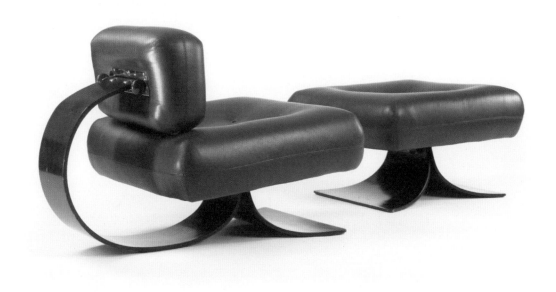

알타 의자

Alta Chair

1971년

오스카 니마이어(1907-2012년)

모빌리에 드 프랑스(1970년대),
에텔(2013년-현재)

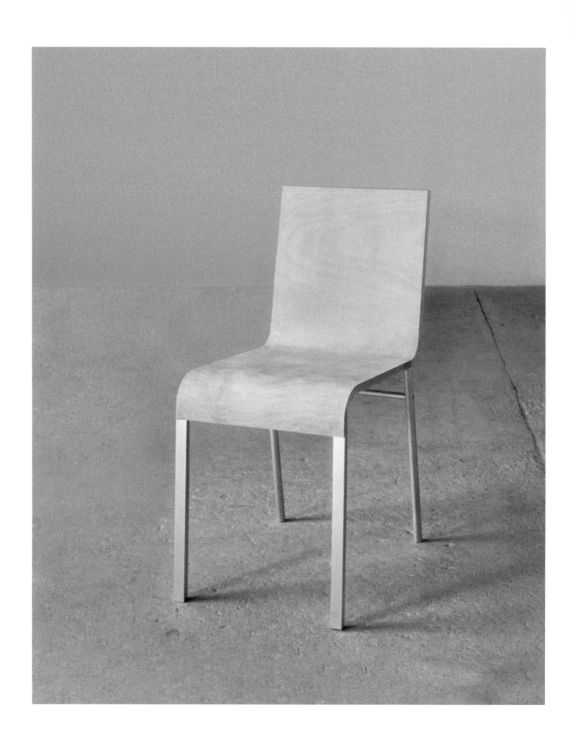

의자 No. 2

Chair No. 2

1992년

마르텐 반 세베렌(1956–2005년)

마르텐 반 세베렌 뮤벨렌(1992–1999년),
탑 무통(1999년–현재)

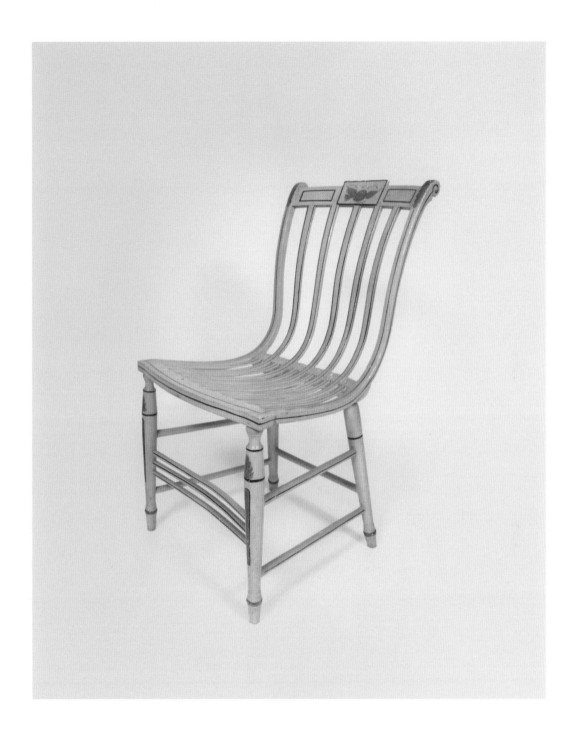

엘라스틱(탄력 있는) 의자
Elastic Chair
1808년경

새뮤얼 그래그(1772–1855년)

새뮤얼 그래그 공방(1808년경–1825년경)

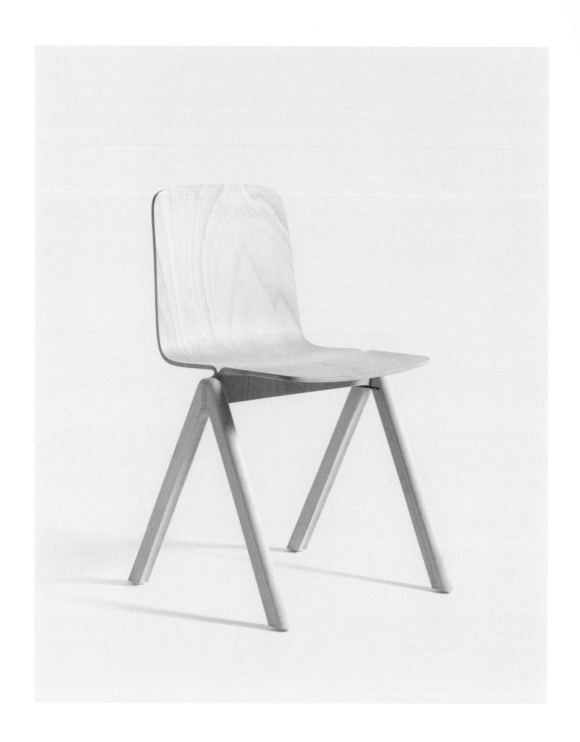

코펜하겐 의자
Copenhague Chair

2013년

에르완 부홀렉(1976년-), 로낭 부홀렉
(1971년-)

헤이(2013-2016년)

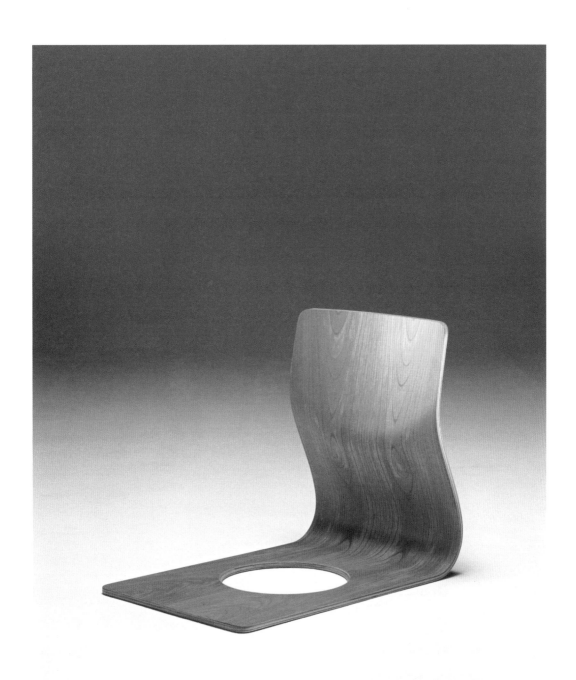

자이수

Zaisu Chair

1966년

켄지 후지모리(1919–1993년)

텐도 모코(1966년–현재)

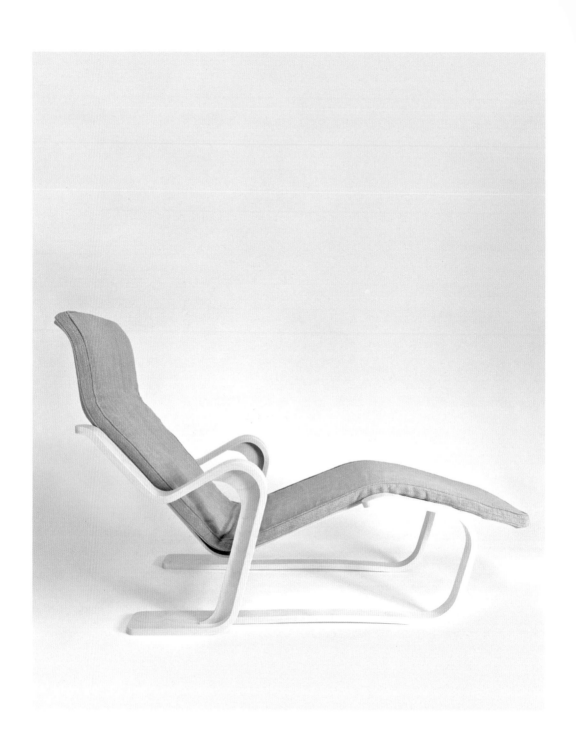

셰이즈 롱
Chaise Longue
1936년

마르셀 브로이어(1902-1981년)

아이소콘 플러스(1936년, 1963년-현재)

부드러운 패드 셰이즈

Soft Pad Chaise

1968년

찰스 임스(1907–1978년), 레이 임스
(1912–1988년)

허먼 밀러(1968년–현재), 비트라(1968년–현재)

A56 의자
A56 Chair

1956년

장 포샤르(생몰년 미상), 자비에 포샤르
(1880–1948년)

톨릭스(1956년–현재)

톨레도 의자

Toledo Chair

1988년

호르헤 펜시(1946년–)

아맛–3(1988년–현재)

맘무트 어린이 의자
Mammut Child Chair
1993년

모르텐 키엘스트루프(1959년-),
알란 외스트고르(1959년-)

이케아(1993년-현재)

세디아 우니베르살레

Sedia Universale

1967년

조 콜롬보(1930-1971년)

카르텔(1967-2012년)

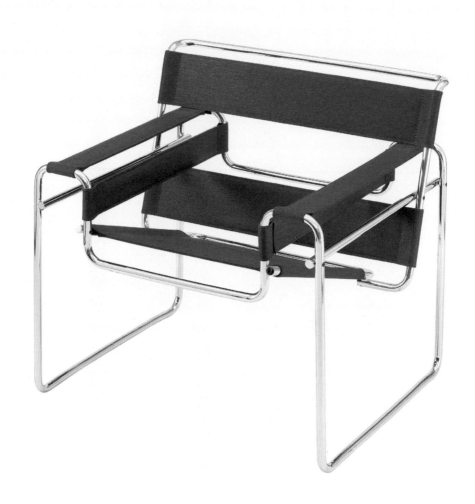

바실리 의자
Wassily Chair
1926년

마르셀 브로이어(1902–1981년)

스탠더드–뫼벨(1926–1928년), 게브뤼더 토넷
(1928–1932년), 가비나/놀(1962년–현재)

부메랑 의자

Boomerang Chair

1942년

리처드 뉴트라(1892-1970년)

프로스페티바(1990-1992년), 하우스
인더스트리즈 & 오토 디자인 그룹(2002년-
현재), VS(2013년-현재)

교회 의자

Church Chair

1936년

카레 클린트(1888–1954년)

프리츠 한센(1936년), 베른스트오르프스민데
A/S(2004년 재출시), dk3와 베른스트오르프
스민데 A/S의 협업(2004년-현재)

앤티크 교회 의자
Antique Church Chair
1860년경

작자 미상

다수 제조사(1860년경–1890년)

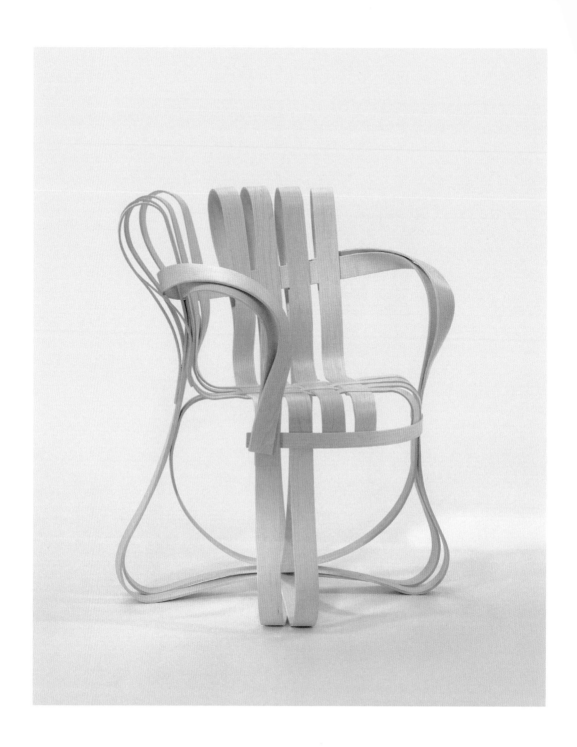

크로스 체크 의자
Cross Check Chair

1992년

프랭크 게리(1929년-)

놀(1992년-현재)

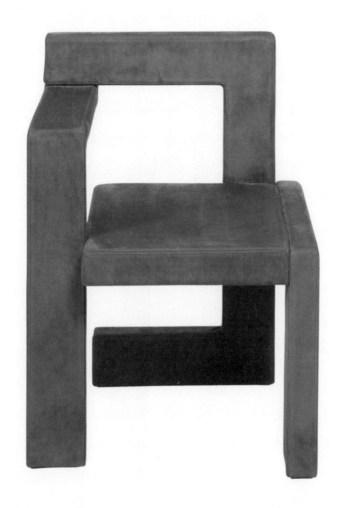

스텔트만 의자

Steltman Chair

1963년

헤릿 릿펠트(1888-1964년)

릿펠트 오리지널스(1963년, 2013년)

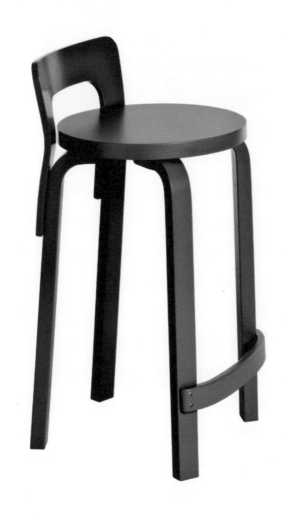

하이 체어 K65

High Chair K65

1935년

알바 알토(1898-1976년)

아르텍(1935년-현재)

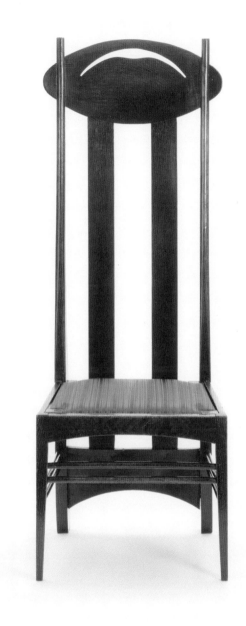

아가일 의자
Argyle Chair
1897년

찰스 레니 매킨토시(1868–1928년)

한정판

폴트로나 의자

Poltrona Chair

2006년

하이메 아욘(1974년-)

BD 바르셀로나 디자인(2006년-현재)

공 의자
Ball Chair
1966년

에로 아르니오(1932년-)

아스코(1966-1985년), 아델타(1991년-현재),
에로 아르니오 오리지널스(2017년-현재)

삼각대 의자 No. 4103
Tripod Chair No. 4103

1952년

한스 베그너(1914-2007년)

프리츠 한센(1952-1964년)

라디체 의자

Radice Chair

2013년

인더스트리얼 퍼실리티, 킴 콜린(1961년-),
샘 헥트(1969년-)

마티아치(2013년-현재)

의자 No. 2

Chair No. 2

1988년

도널드 저드(1928–1994년)

레니(1988년–현재), 도널드 저드 퍼니처
(1988년–현재)

블로우 의자
Blow Chair

1967년

지오나탄 드 파스(1932-1991년), 도나토
두르비노(1935년-), 파올로 로마치(1936년-),
카를라 스콜라리(1937-2020년)

자노타(1967-2012년)

코코 의자

Ko-Ko Chair

1985년

시로 쿠라마타(1934-1991년)

이시마루(1985년), 이데(1987-1995년),
카펠리니(1986년-현재)

Y 의자 CH 24
Y Chair CH 24
1950년

한스 베그너(1914-2007년)

칼 한센 & 쇤(1950년-현재)

스키초 의자

Schizzo Chair

1989년

론 아라드(1951년-)

비트라(1989년)

카르타 의자

Carta Chair

1998년

시게루 반(1957년-)

카펠리니(1998년), wb 폼(2015년-현재)

엘다 의자

Elda Chair

1965년

조 콜롬보(1930-1971년)

프라텔리 롱기(1965년-현재)

프라이메이트 꿇어앉는 의자
Primate Kneeling Chair
1970년

아킬레 카스틸리오니(1918–2002년)

자노타(1970년–현재)

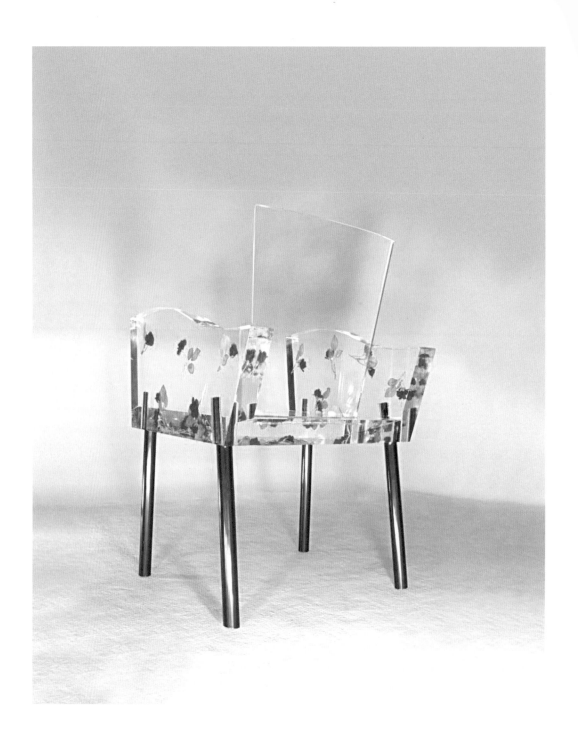

미스 블랑쉬 의자
Miss Blanche Chair

1988년

시로 쿠라마타(1934-1991년)

이시마루(1988년-현재)

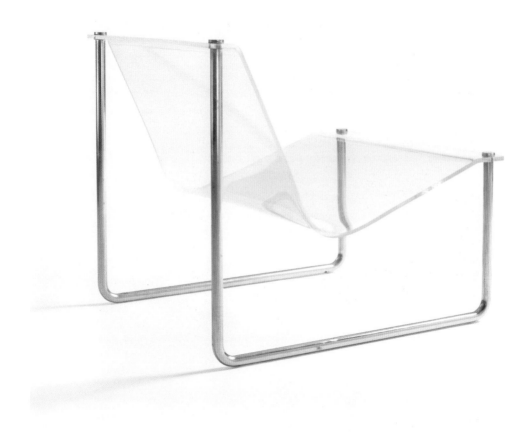

슬링 의자
Sling Chair
1968년

찰스 홀리스 존스(1945년-)

CHJ 디자인스(1968-1991년, 2002-
2005년)

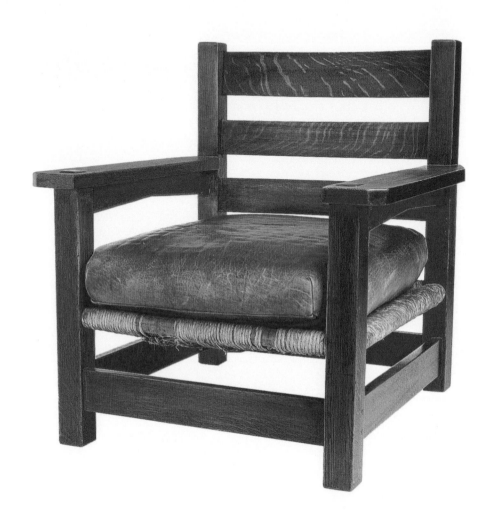

이스트우드 의자

Eastwood Chair

1901년경

구스타프 스티클리(1858–1942년)

스티클리(1901년, 1989년–현재)

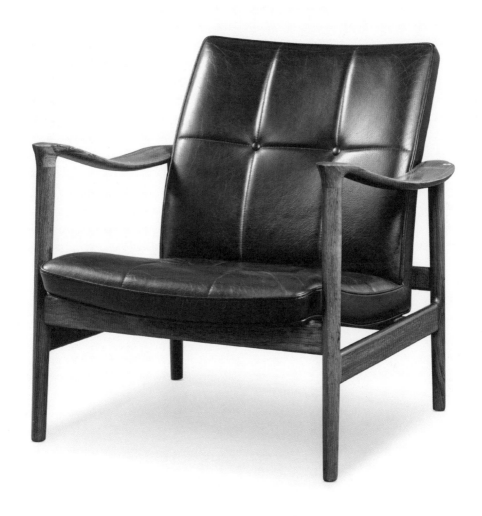

윈스턴 안락의자

Winston Armchair

1963년

토르비에른 아프달(1917–1999년)

네스제스트란다 뫼벨파브릭(1963년)

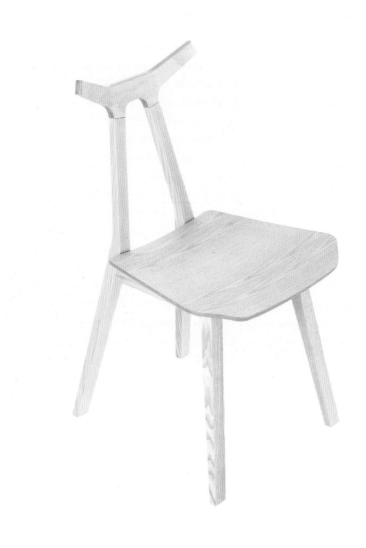

나라 의자

Nara Chair

2009년

신 아즈미(1965년-)

프레데리시아 퍼니처(2009년-현재)

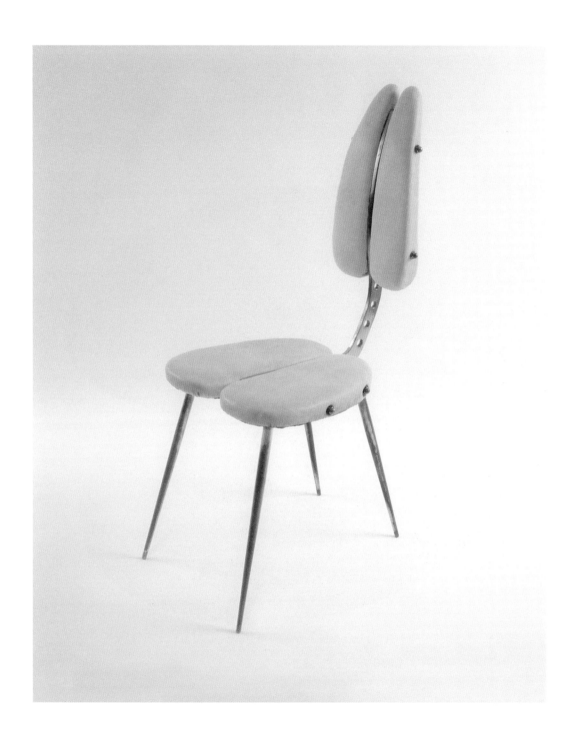

리사 폰티를 위해 디자인된 의자
Chair designed for Lisa Ponti

1950년

카를로 몰리노(1905-1973년)

한정판

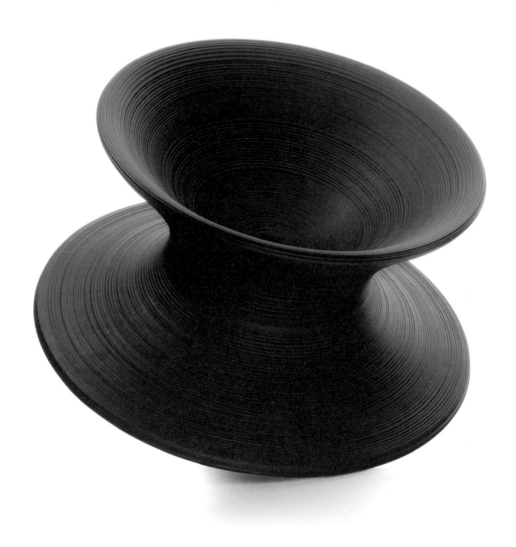

스펀 체어(팽이 의자)

Spun Chair

2010년

토머스 헤더윅(1970년-)

마지스(2010년-현재)

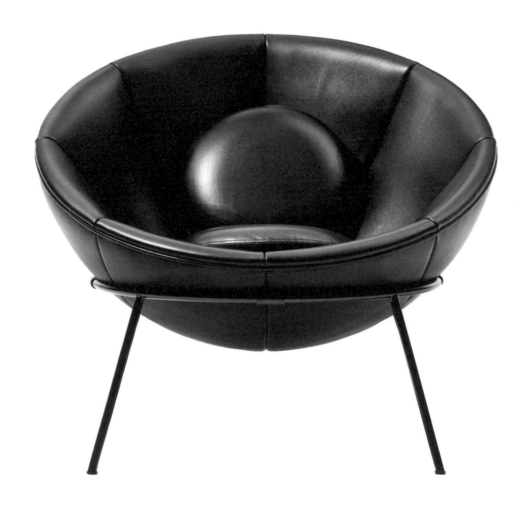

보울 의자

Bowl Chair

1951년

리나 보 바르디(1914–1992년)

아르페르(1951년–현재)

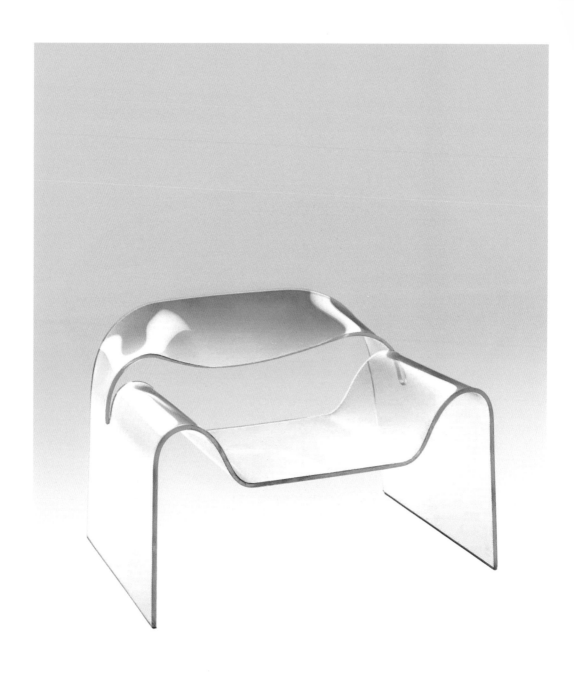

유령 의자
Ghost Chair

1987년

치니 보에리(1924−2020년), 토무 카타야나기
(1950년−)

피암 이탈리아(1987년−현재)

투명 의자
Invisible Chair
2010년

토쿠진 요시오카(1967년–)

카르텔(2010년)

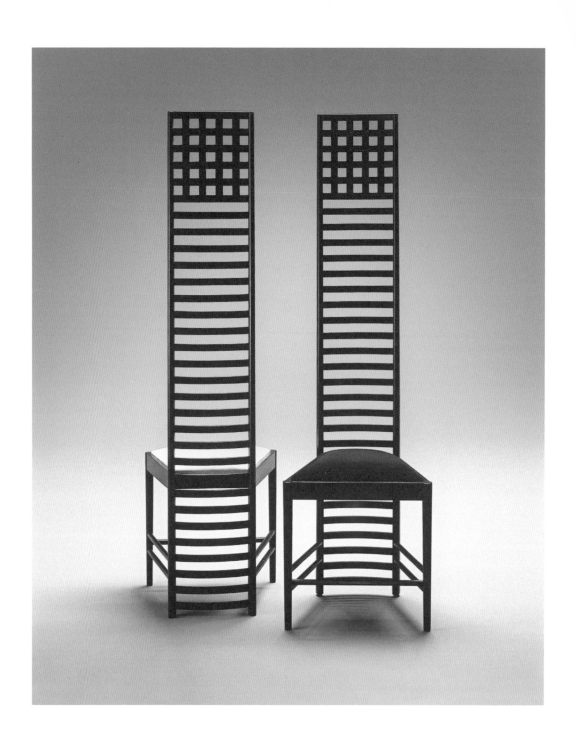

힐 하우스 사다리 의자
Hill House Ladder Back Chair
1902년

찰스 레니 매킨토시(1868-1928년)

한정판(1902년), 카시나(1973년-현재)

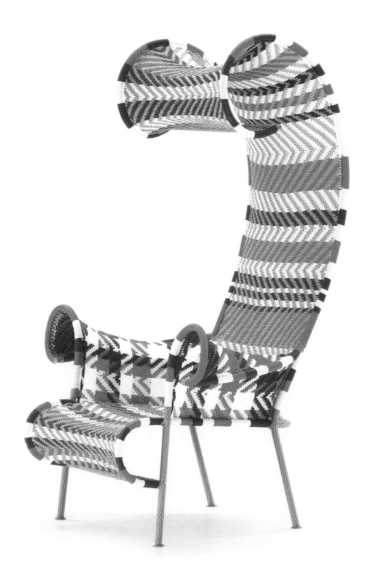

그늘진 의자
Shadowy Chair
2009년

토르드 분체(1968년-)

모로소(2009년-현재)

543 브로드웨이 의자
543 Broadway Chair
1993년

가에타노 페세(1939년-)

베르니니(1993-1995년)

마리올리나 의자

Mariolina Chair

2002년

엔조 마리(1932−2020년)

마지스(2002년−현재)

사파리 의자

Safari Chair

1933년

카레 클린트(1888-1954년)

루드 라스무센스 스네드케리에(1933년),
칼 한센 & 쇤(2011년-현재)

라운지 의자

Lounge Chair

1935년

샤를로트 페리앙(1903–1999년)

갤러리 스테프 시몽(1935년)

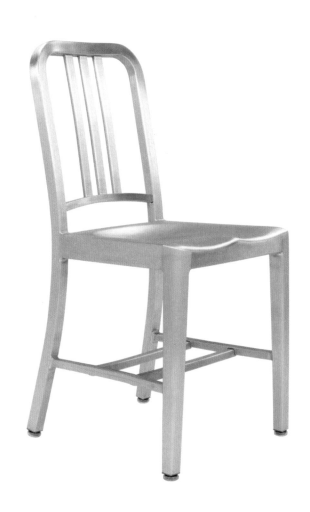

1006 해군 의자
1006 Navy Chair
1944년

미국 해군 공병단, 에메코 디자인 팀과 알코아
디자인 팀

에메코(1944년-현재)

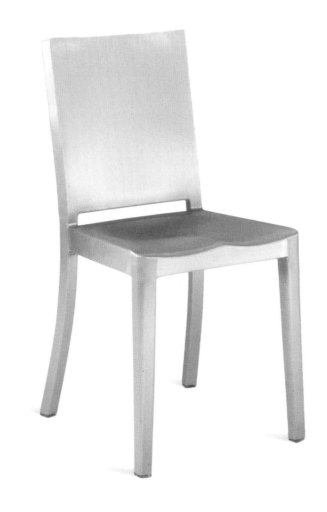

허드슨 의자

Hudson Chair

2000년

필립 스탁(1949년-)

에메코(2000년-현재)

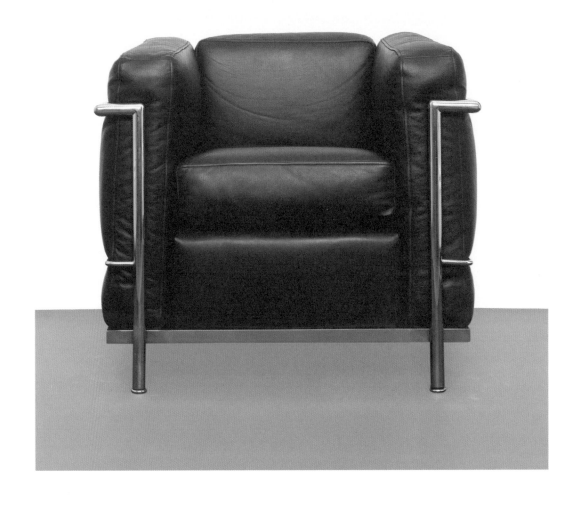

LC2 그랑 콩포르 안락의자
LC2 Grand Confort Armchair

1928년

르 코르뷔지에(1887-1965년), 피에르 잔느레
(1896-1967년), 샤를로트 페리앙(1903-
1999년)

게브뤼더 토넷(1928-1929년), 하이디 베버
(1959-1964년), 카시나(1965년-현재)

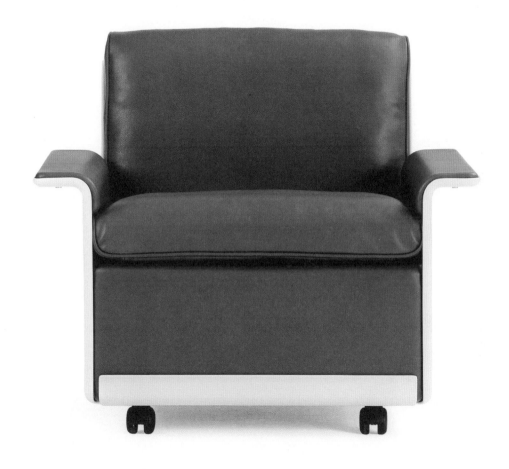

모델 No. RZ 62

Model No. RZ 62

1962년

디터 람스(1932년–)

비초에 + 자프(1962년), 비초에(2013년–현재)

예테보리 의자

Göteborg Chair

1934-1937년

에릭 군나르 아스플룬드(1885–1940년)

카시나(1983년–현재)

가족 의자군
Family Chairs
2010년

준야 이시가미(1974년–)

리빙 디바니(2010년–현재)

바젤 의자

Basel Chair

2008년

재스퍼 모리슨(1959년-)

비트라(2008년-현재)

데자뷔 의자

Déjà-vu Chair

2007년

나오토 후카사와(1956년-)

마지스(2007년-현재)

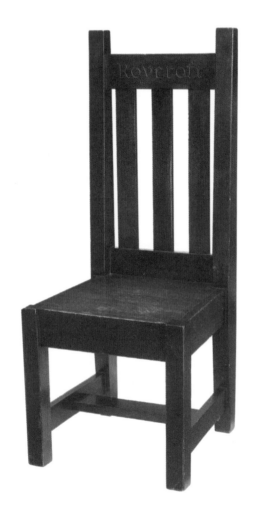

로이크로프트 홀 의자

Roycroft Hall Chair

1903–1905년

로이크로프트 공동체

로이크로프트 워크숍(1890년대–1930년대)

마드모아젤 라운지 의자
Mademoiselle Lounge Chair
1956년

일마리 타피오바라(1914–1999년)

아스코(1956년–1960년대), 아르텍(1956년–현재)

보핑거 의자 BA 1171

Bofinger Chair BA 1171

1966년

헬무트 배츠너(1928–2010년)

보핑거(1966년)

캡 의자

Cab Chair

1977년

마리오 벨리니(1935년-)

카시나(1977년-현재)

기린 의자
Girafa Chair

1987년

리나 보 바르디(1914-1992년), 마르첼로
페라즈(1955년-), 마르첼로 스즈키(생몰년
미상)

마르세나리아 바라우나(1987년-현재)

앤티크 농가 의자
Antique Farmhouse Chair
1835년경

작자 미상

다수 제조사(1835년경 – 현재)

스페인 의자

Spanish Chair

1958년

뵈르게 모겐센(1914-1972년)

에르하르드 라스무센(1958년), 프레데리시아
퍼니처(1958년-현재)

킬린 안락의자

Kilin Armchair

1973년

세르지우 호드리게스(1927–2014년)

오카(1973년), 린브라질(2001년–현재)

식탁 의자 모델 No. 1535

Dining Chair Model No. 1535

1951년

폴 맥콥(1917–1969년)

원첸든 퍼니처 컴퍼니(1951–1953년)

풀 좌판 의자
Grass-Seated Chair

1944년

조지 나카시마(1905–1990년)

조지 나카시마 우드워커(1944년–현재)

모델 No. 132U
Model No. 132U

1950년

도널드 크노르(1922년-)

놀 어소시에츠(1950년)

제이슨 의자

Jason Chair

1951년

칼 야콥스(1925년-)

칸디아 Ltd(1951년-1970년경)

허치(장식장) 의자/테이블
Hutch Chair/Table
1650년경

작자 미상

다수 제조사(1650년경–1710년)

존슨 왁스 의자

Johnson Wax Chair

1939년

프랭크 로이드 라이트(1867–1959년)

한정판(1939년), 카시나(1985–1990년대 경)

진 의자
Djinn Chair
1965년

올리비에 무르그(1939년–)

에어본 인터내셔널(1965–1986년)

노바디 의자
Nobody Chair

2007년

콤플로트 디자인, 보리스 베를린(1953년-),
포울 크리스티안센(1947년-)

헤이(2007년-현재)

임스 알루미늄 의자
Eames Aluminium Chair

1958년

찰스 임스(1907-1978년), 레이 임스
(1912-1988년)

허먼 밀러(1958년-현재), 비트라(1958년-현재)

메다 의자
Meda Chair
1996년

알베르토 메다(1945년-)

비트라(1996년-현재)

GJ 의자
GJ Chair
1963년

그레테 얄크(1920-2006년)

포울 예페센(1963년), 랑게 프로덕션
(2008년-현재)

NXT 의자
NXT Chair
1986년

피터 카르프(1940년-)

아이폼(1986년-현재)

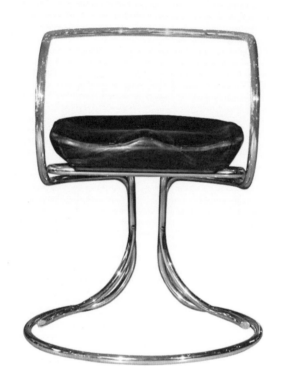

타틀린 안락의자

Tatlin Armchair

1927년

블라디미르 타틀린(1885–1953년)

니콜 인테르나치오날레(1927년)

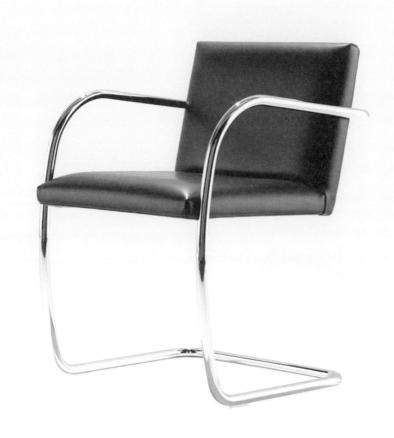

브르노 의자

Brno Chair

1929년

루트비히 미스 반 데어 로에(1886–1969년),
릴리 라이히(1885–1947년)

베를리너 메탈게베르베 요제프 뮐러(1929–
1930년), 밤베르크 금속 공방(1931년),
놀(1960년–현재)

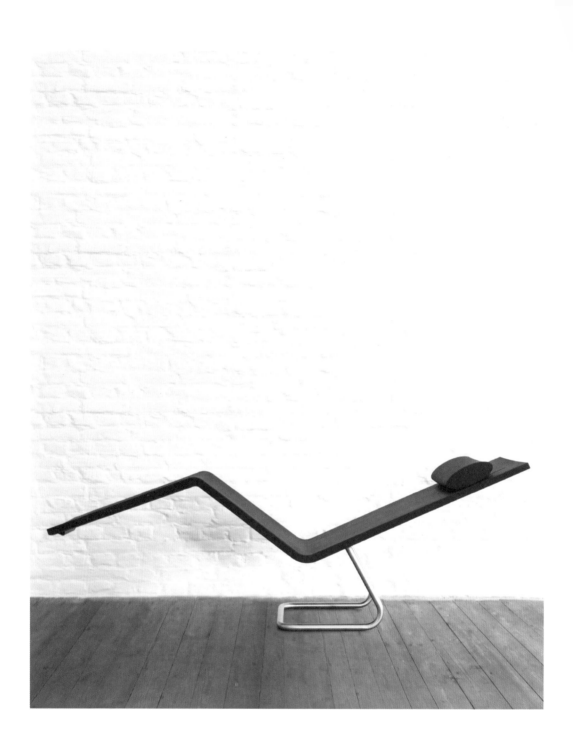

MVS 셰이즈

MVS Chaise

2000년

마르텐 반 세베렌(1956-2005년)

비트라(2000년-현재)

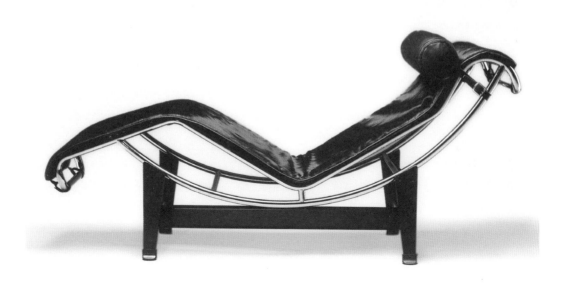

LC4 셰이즈 롱
LC4 Chaise Longue

1930년

르 코르뷔지에(1887–1965년), 피에르 잔느레
(1896–1967년), 샤를로트 페리앙(1903–
1999년)

게브뤼더 토넷(1930–1932년), 하이디 베버
(1959–1964년), 카시나(1965년–현재)

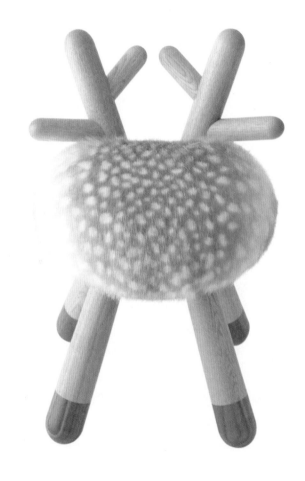

밤비 의자

Bambi Chair

2015년

타케시 사와다(1977년-)

엘레멘츠 옵티멀(2015년-현재)

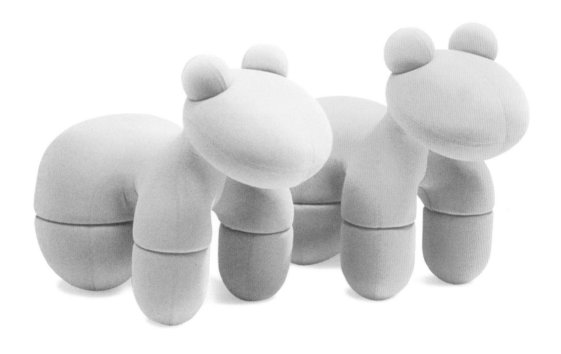

포니 의자
Pony Chair
1973년

에로 아르니오(1932년-)

아스코(1973-1980년), 아델타(2000년-현재)

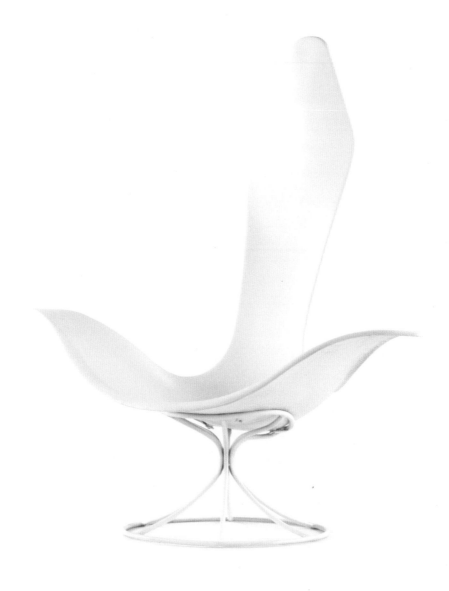

튤립 의자

Tulip Chair

1960년

어윈 라번(1909-2003년), 에스텔 라번
(1915-1997년)

라번 인터내셔널(1960-1972년)

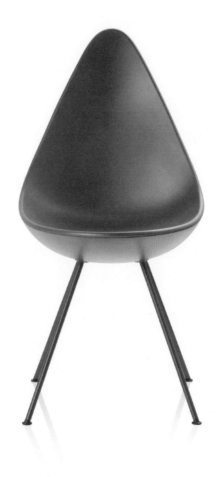

드롭(물방울) 의자

Drop Chair

1958년

아르네 야콥센(1902-1971년)

프리츠 한센(2014년-현재)

고 의자

Go Chair

1998년

로스 러브그로브(1958년-)

번하트 디자인(1998년-현재)

안락의자
Easy Chair
1965년

조 콜롬보(1930–1971년)

카르텔(1965–1973년, 2011년–현재)

앤티크 모던 고딕 양식 박스 의자
Antique Reformed Gothic Box Seat
1870년대

작자 미상

다수 제조사(1860년대–1870년대)

어린이 의자
Child's Chair

1945년

찰스 임스(1907–1978년), 레이 임스
(1912–1988년)

에반스 프로덕츠 컴퍼니(1945년)

피냐 의자

Piña Chair

2011년

하이메 아욘(1974년–)

마지스(2011년–현재)

스텔리네 의자
Stelline Chair
1987년

알레산드로 멘디니(1931년-)

엘람(1987년)

트릭 의자

Tric Chair

1965년

아킬레 카스틸리오니(1918–2002년), 피에르
자코모 카스틸리오니(1913–1968년)

베르니니(1965–1975년), BBB 보니치나(1975
년–2017년)

SE 18 접이식 의자
SE 18 Folding Chair
1953년

에곤 아이어만(1904-1970년)

와일드 + 스피스(1953년-현재)

빛나는 의자
Luminous Chair
1969년

시로 쿠라마타(1934–1991년)

한정판

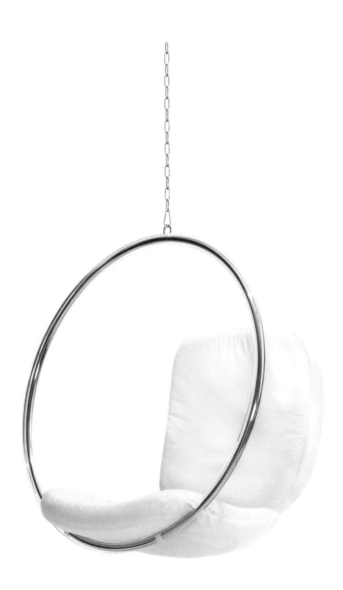

버블 의자
Bubble Chair
1968년

에로 아르니오(1932년-)

에로 아르니오 오리지널스(1968년-현재)

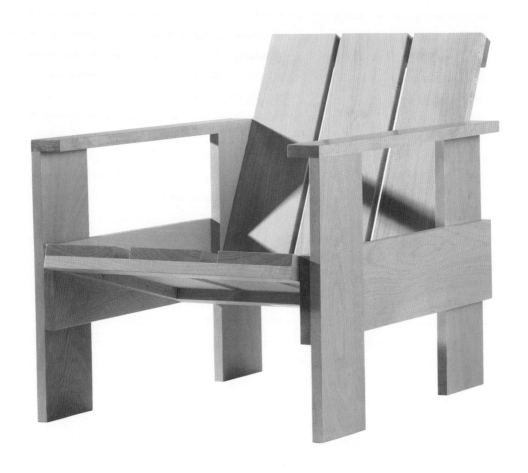

나무상자 의자
Crate Chair
1935년

헤릿 릿펠트(1888–1964년)

메츠 & 컴퍼니(1935년), 릿펠트 오리지널스
(1935년–현재), 카시나(1974년경)

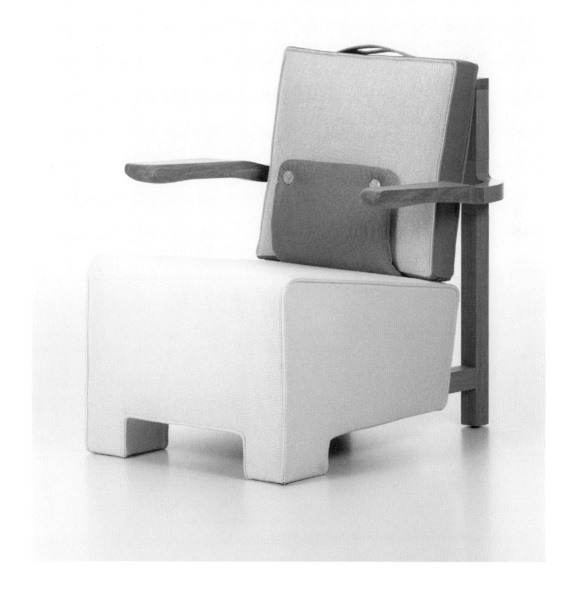

노동자 안락의자
The Worker Armchair
2006년

헬라 용에리위스(1963년-)

비트라(2006-2012년)

DSC 시리즈 의자
DSC Series Chair
1965년

잔카를로 피레티(1940년-)

카스텔리(1965년-현재)

베르토이아 사이드 체어

Bertoia Side Chair

1952년

해리 베르토이아(1915–1978년)

놀(1952년–현재)

너바나 의자

Nirvana Chair

1981년

시계루 우치다(1943–2016년)

한정판

라수 의자

Lassù Chair

1974년

알레산드로 멘디니(1931–2019년)

한정판

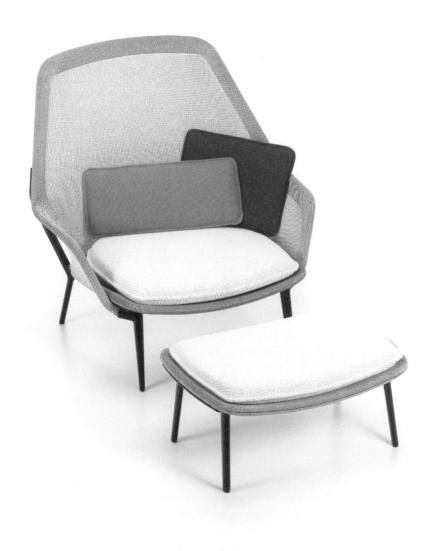

슬로우(느린) 의자
Slow Chair

2008년

에르완 부홀렉(1976년–), 로낭 부홀렉
(1971년–)

비트라(2008년–현재)

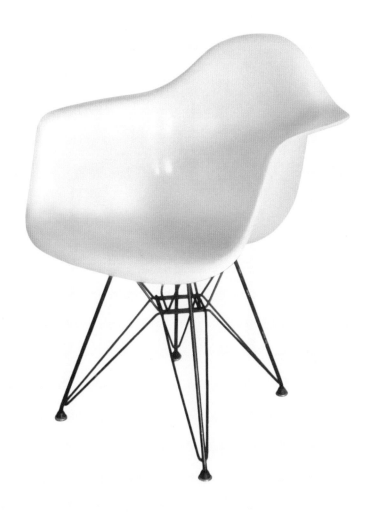

DAR 의자
DAR Chair
1950년

찰스 임스(1907–1978년), 레이 임스
(1912–1988년)

허먼 밀러(1950년–현재), 비트라(1958년–
현재)

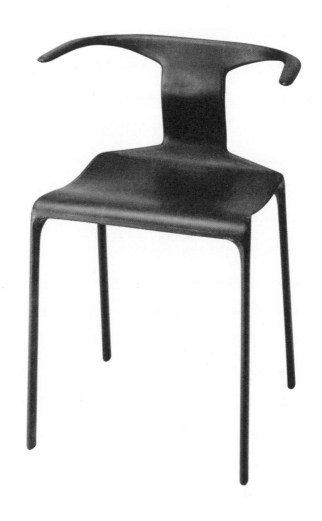

가볍고 가벼운 의자
Light Light Chair
1987년

알베르토 메다(1945년-)

알리아스(1987-1988년)

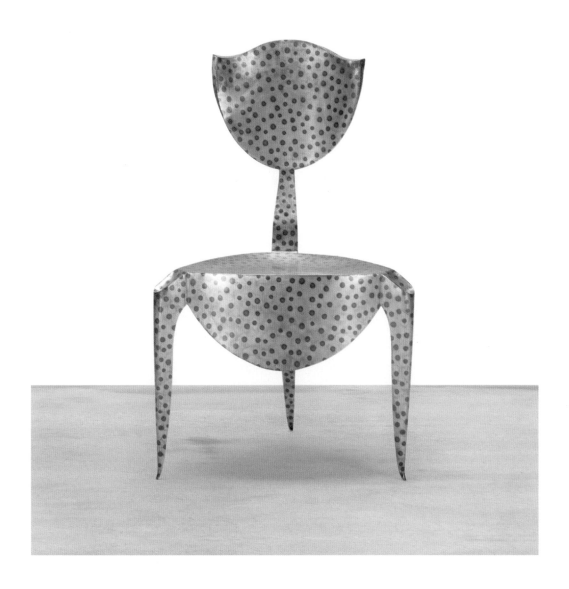

파리 의자
Paris Chair
1988년

앙드레 두브라이(1951-2022년)

유니크 웍스(1988년)

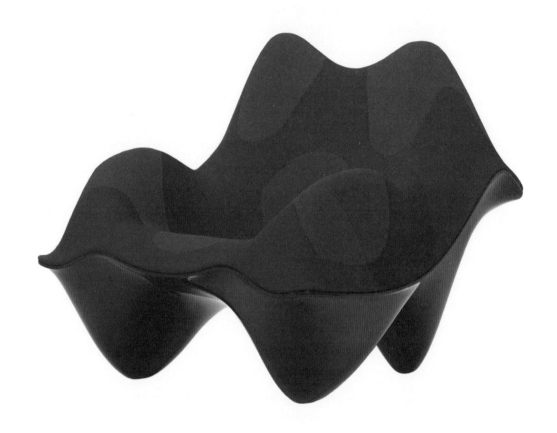

라비올리 의자
Ravioli Chair
2005년

그렉 린(1964년-)

비트라(2005년)

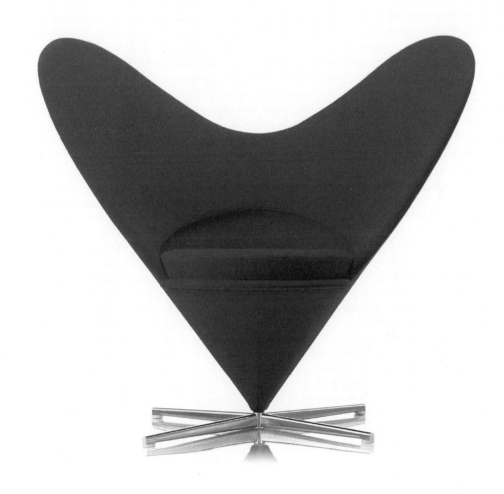

하트 콘 의자
Heart Cone Chair
1959년

베르너 팬톤(1926-1998년)

플러스-린예(1959-1965년경), 비트라
(1960년대-현재)

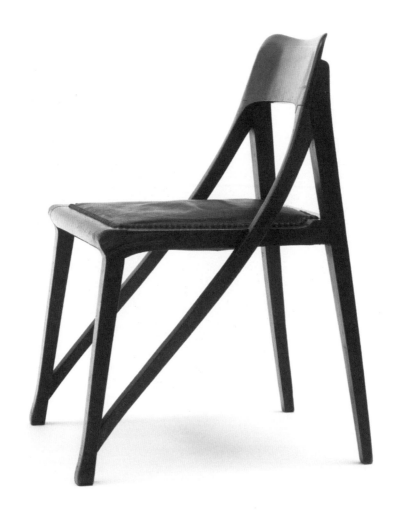

뮤직 살롱 의자

Musiksalon Chair

1898년

리하르트 리머슈미트(1868–1957년)

수공예 연합 공방(1898년), 리버티 & 컴퍼니
(1899년)

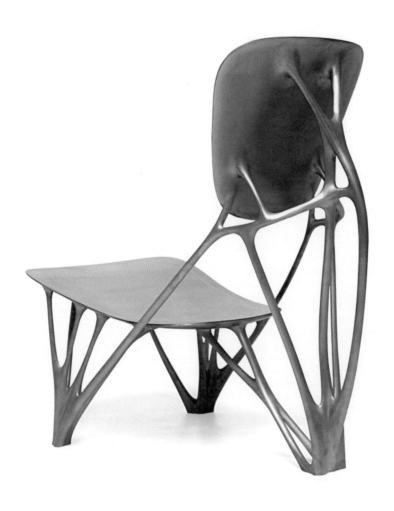

뼈 의자
Bone Chair
2006년

요리스 라르만(1979년–)

한정판

다용도 의자
Multi-Use Chair
1942년

프레데릭 키슬러(1890–1965년)

한정판

조커 의자

Zocker Chair

1972년

로버 의자

Rover Chair

1981년

론 아라드(1951년-)

원 오프(1981-1989년), 비트라(2008년)

임스 라운지 의자
Eames Lounge Chair

1956년

찰스 임스(1907–1978년), 레이 임스
(1912–1988년)

허먼 밀러(1956년–현재), 비트라(1958년–현재)

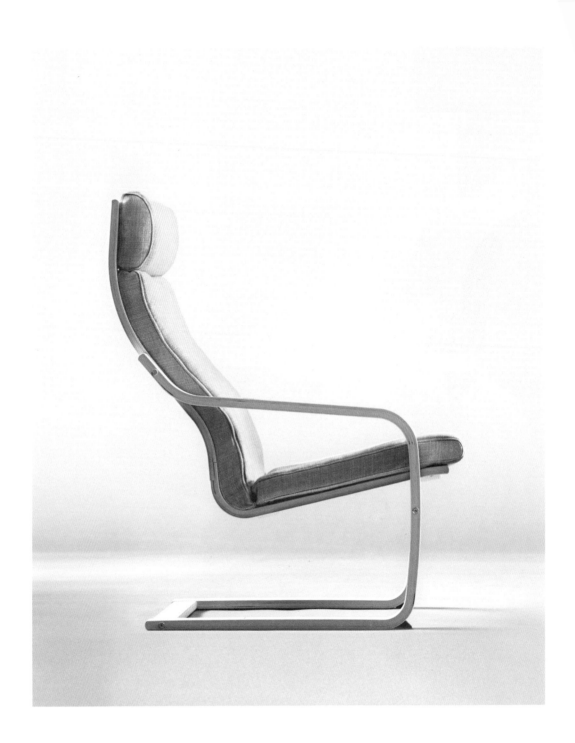

포앵 의자

Poäng Chair

1976년

노보루 나카무라(1938년-)

이케아(1976년-현재)

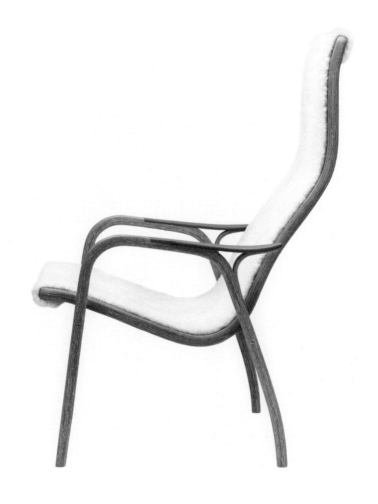

라미노 의자

Lamino Chair

1956년

잉베 엑스트룀(1913-1988년)

스웨데제(1956년-현재)

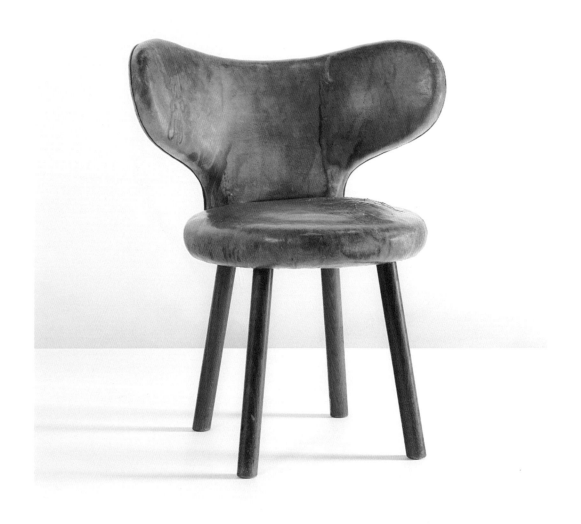

의자

Chair

1940년

마그누스 래수 스테펜센(1903–1984년)

A. J. 이베르센(1940년)

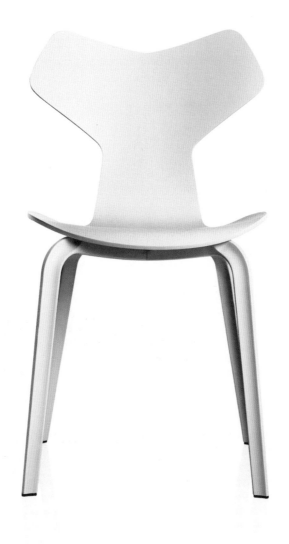

그랑프리 의자
Grand Prix Chair
1957년

아르네 야콥센(1902–1971년)

프리츠 한센(1957년–현재)

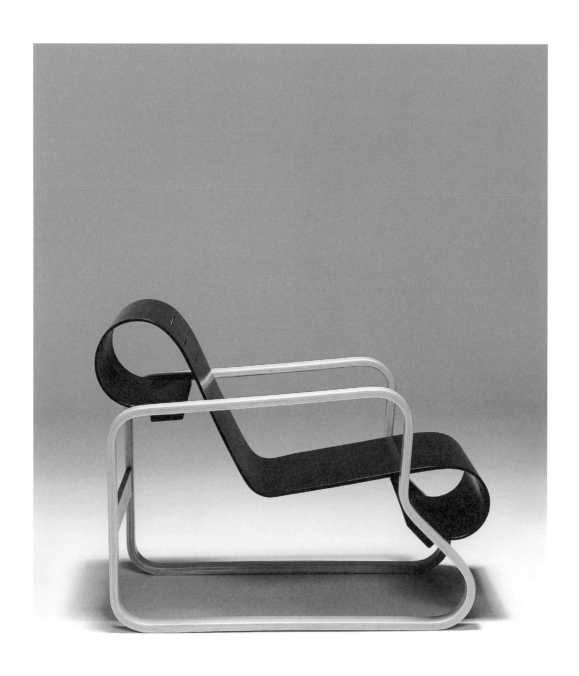

안락의자 41 파이미오

Armchair 41 Paimio

1932년

알바 알토(1898-1976년)

아르텍(1932년-현재)

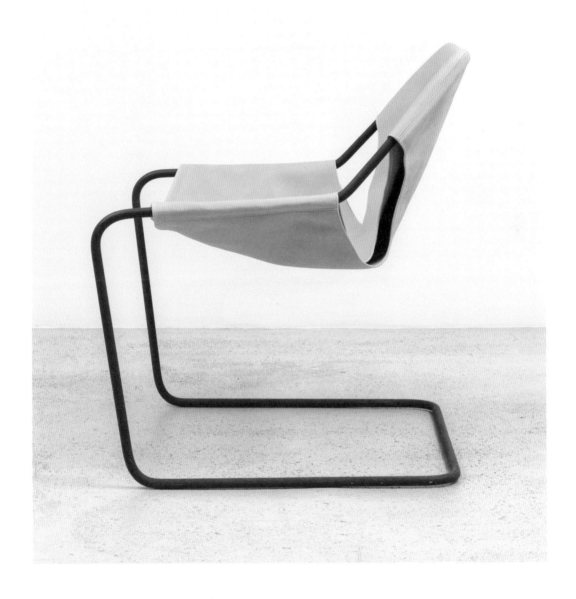

파울리스타노 의자

Paulistano Chair

1957년

파울루 멘데스 다 로차(1928-2021년)

오브젝토(1957년-현재)

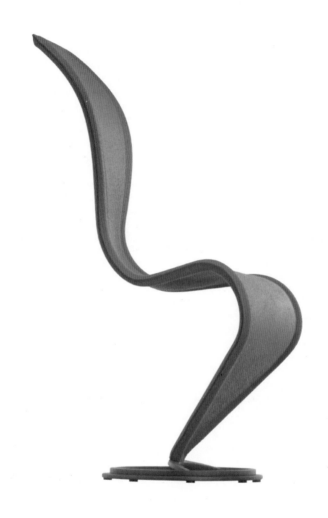

S 의자
S Chair
1987년

톰 딕슨(1959년-)

한정판(1987년), 카펠리니(1991년-현재)

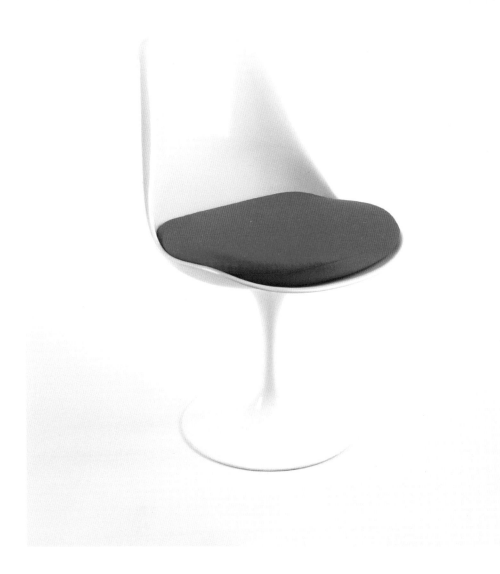

튤립 의자

Tulip Chair

1956년

에로 사리넨(1910–1961년)

놀(1956년–현재)

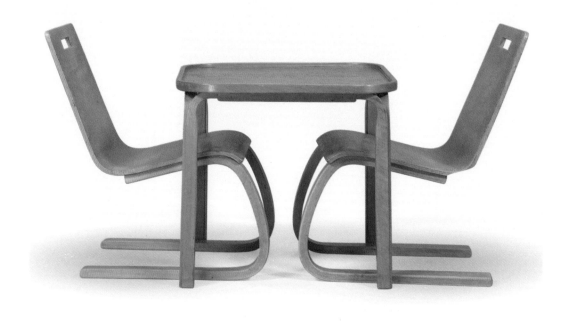

어린이 의자 모델 103
Children's Chair Model 103
194O년대

알바 알토(1898-1976년)

O.Y. 라켄누스토이다스 Ab(194O년대)

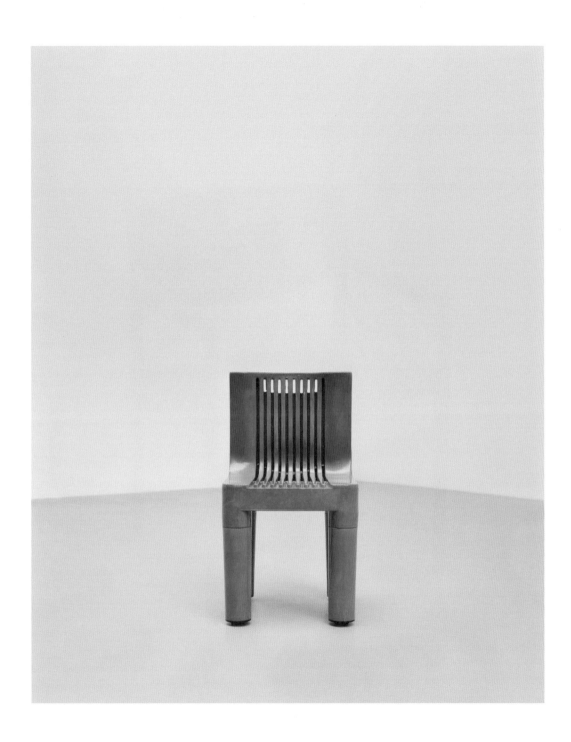

어린이 의자
Child's Chair

1964년

리처드 사퍼(1932–2015년), 마르코 자누소
(1916–2001년)

카르텔(1964–1979년)

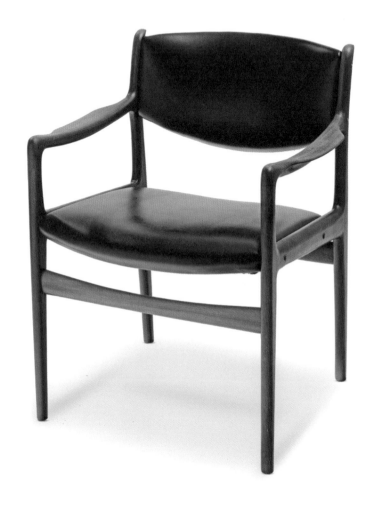

악슬라 안락의자

Aksla Armchair

1960년

게르하르트 베르그(1927년-)

스토케(1960년)

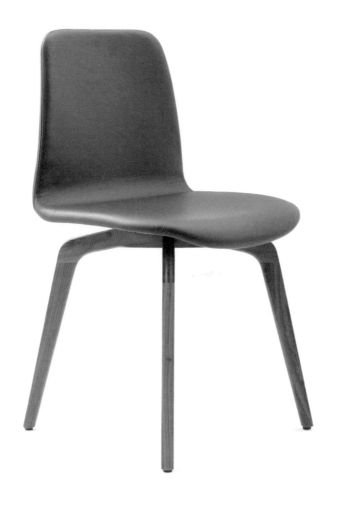

부조종사 의자
Copilot Chair
2010년

애스거 솔베르(1978년–)

dk3(2010년–현재)

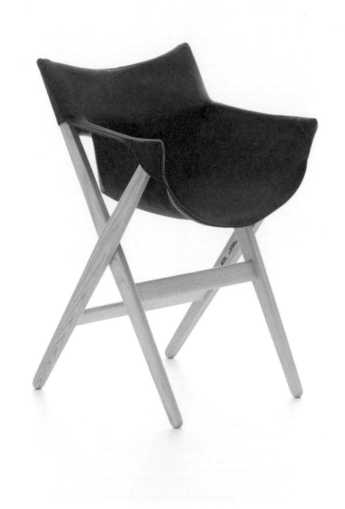

피온다 사이드 체어
Fionda Side Chair
2013년

재스퍼 모리슨(1959년-)

마티아치(2013년-현재)

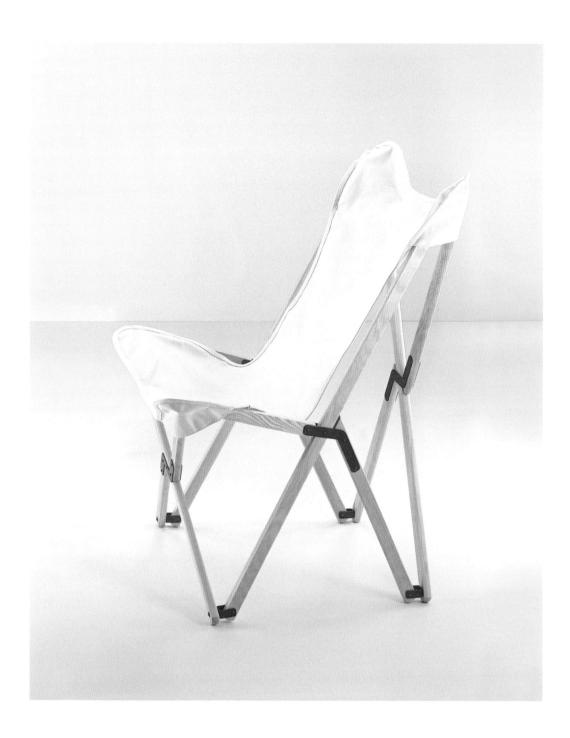

트리폴리나 접이식 의자
Tripolina Folding Chair
1855년경

조셉 베벌리 펜비(생몰년 미상)

다수 제조사(1930년대), 가비나/놀(1955년–
현재), 시테리오(1960년대–현재)

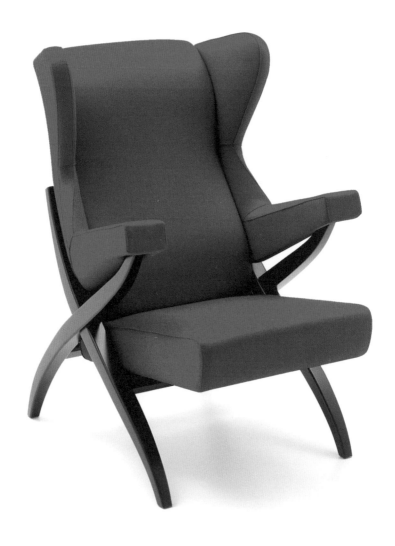

피오렌차 의자
Fiorenza Chair
1952년

프랑코 알비니(1905-1977년)

알플렉스(1952년-현재)

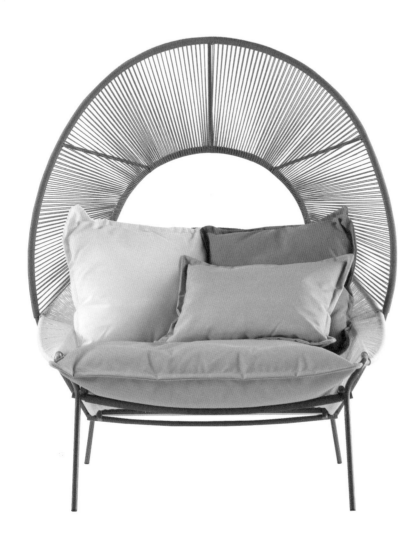

여행자용 실외 안락의자
Traveler Outdoor Armchair
2015년

스티븐 버크스(1969년–)

로쉐 보보아(2015년–현재)

튜더 의자

Tudor Chair

2008년

하이메 아욘(1974년-)

이스태블리시드 & 선스(2008년-현재)

DSR 의자
DSR Chair

1950년

찰스 임스(1907–1778년), 레이 임스
(1912–1988년)

제니스 플라스틱스(1950–1953년), 허먼 밀러
(1953년–현재), 비트라(1957년–현재)

타타미자 의자

Tatamiza Chair

2008년

켄야 하라(1958년-)

한정판

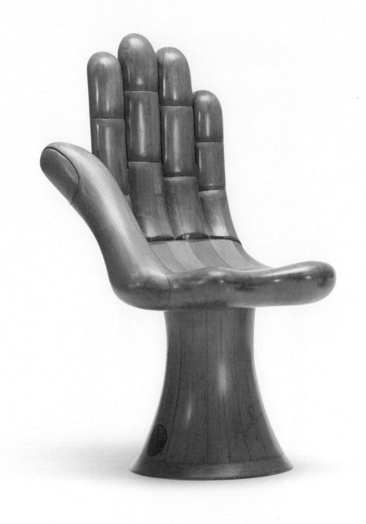

손 의자

Hand Chair

1962년

페드로 프리데버그(1936년-)

호세 곤잘레스(1962년)

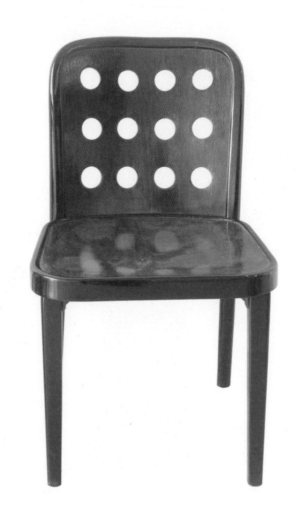

의자 No. 811, 구멍 뚫린 등판
Chair No. 811, Perforated Back
1930년

요제프 호프만(1870–1956년)

게브뤼더 토넷(1930년)

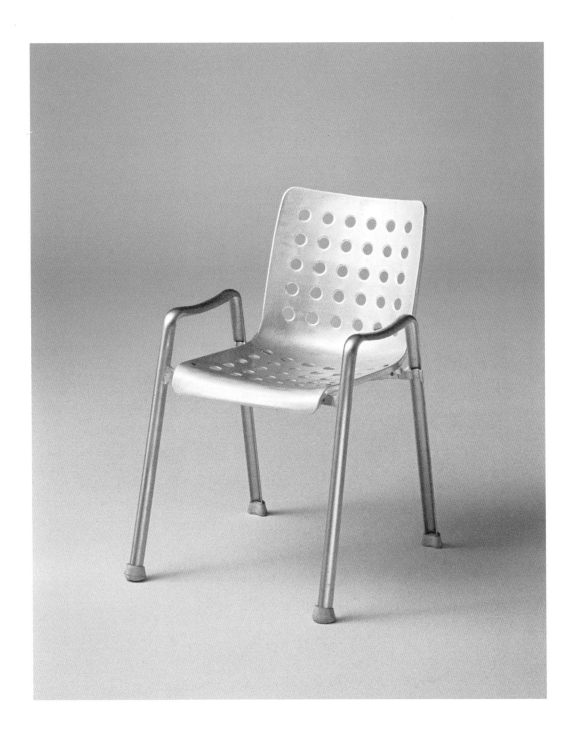

랜디 의자

Landi Chair

1939년

한스 코레이(1906-1991년)

P. & W. 블라트만 금속공장(1939-
1999년), METAlight(1999-2001년), 자노타
(1971-2000년), 비트라(2013년-현재)

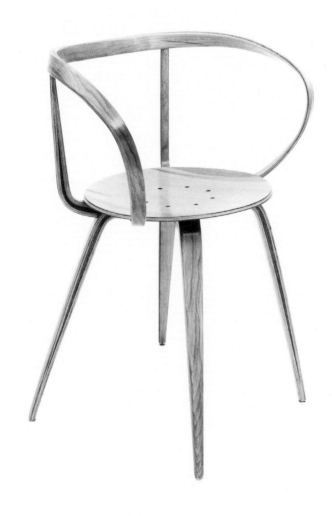

프레첼 의자
Pretzel Chair
1957년

조지 넬슨(1908–1986년)

허먼 밀러(1957–1959년), 비트라(2008년)

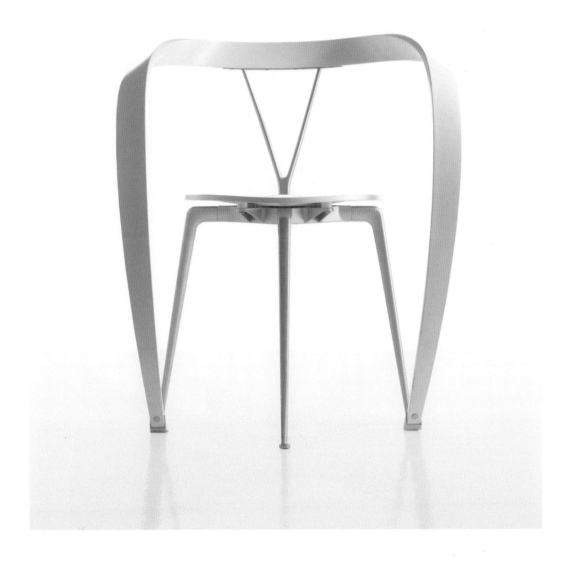

리버스 의자

Revers Chair

1993년

안드레아 브란치(1938년-)

카시나(1993년)

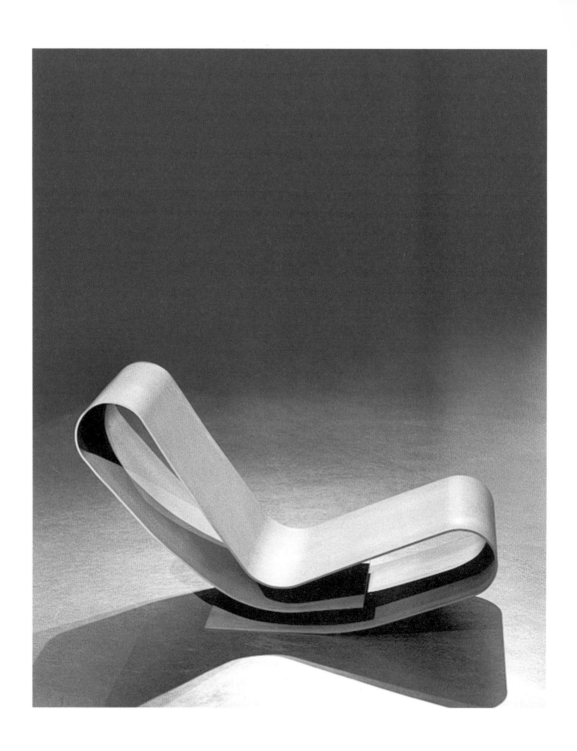

LC95A 의자

LC95A Chair

1995년

마르텐 반 세베렌(1956-2005년)

마르텐 반 세베렌 뮈벨렌(1995-1999년),
탑 무통(1999년-현재)

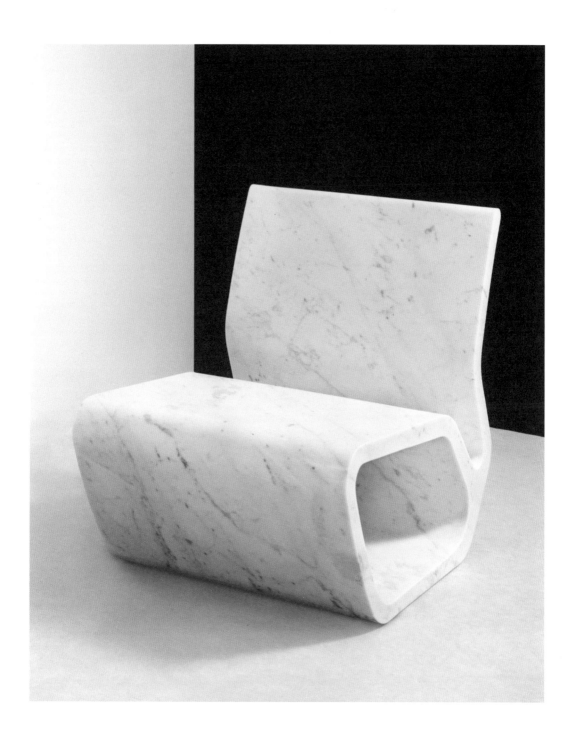

압출성형 의자
Extruded Chair
2007년

마크 뉴슨(1963년–)

한정판

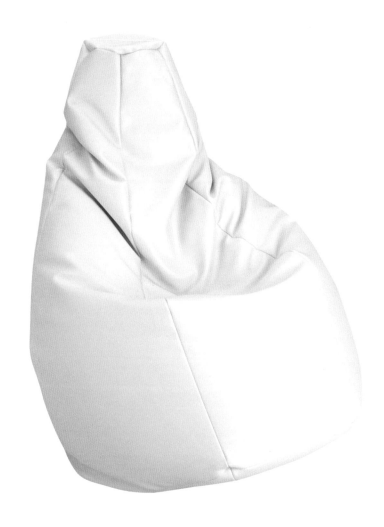

사코 의자

Sacco Chair

1968년

피에로 가티(1940년-), 체사레 파올리니
(1937-1983년), 프랑코 테오도로(1939-
2005년)

자노타(1968년-현재)

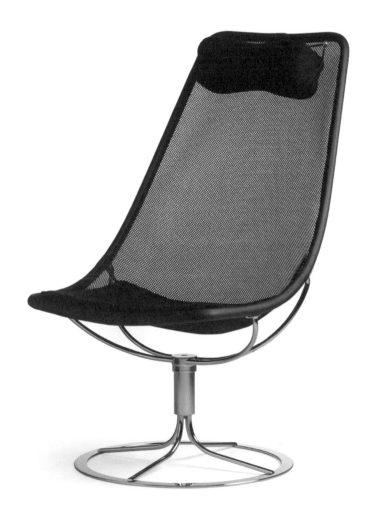

젯슨 의자
Jetson Chair
1969년

브루노 마트손(1907-1988년)

덕스(1969년-현재)

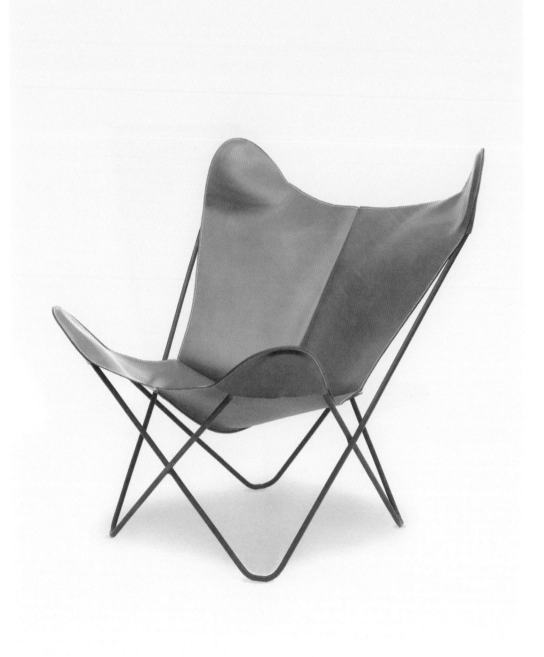

나비 의자

Butterfly Chair

1938년

안토니오 보넷 이 카스텔라나(1913–1989년),
호르헤 페라리–하도이(1914–1977년), 후안
쿠르찬(1913–1975년)

아르텍–파스코(1938년), 놀(1947–1973년),
쿠에로 디자인(2017년–현재)

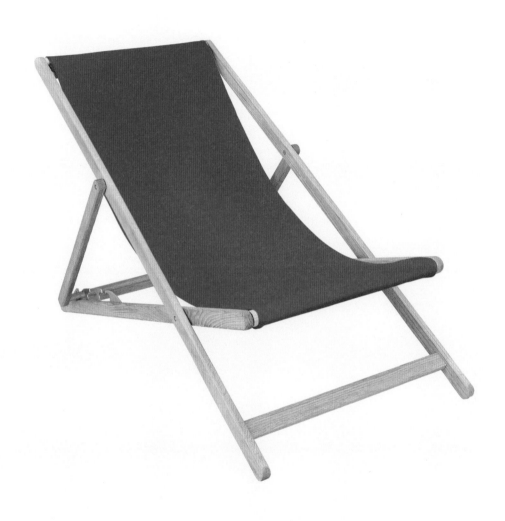

천으로 된 접이식 정원 의자
Textile Garden Folding Chair
1850년대

작자 미상

다수 제조사(1850년대–현재)

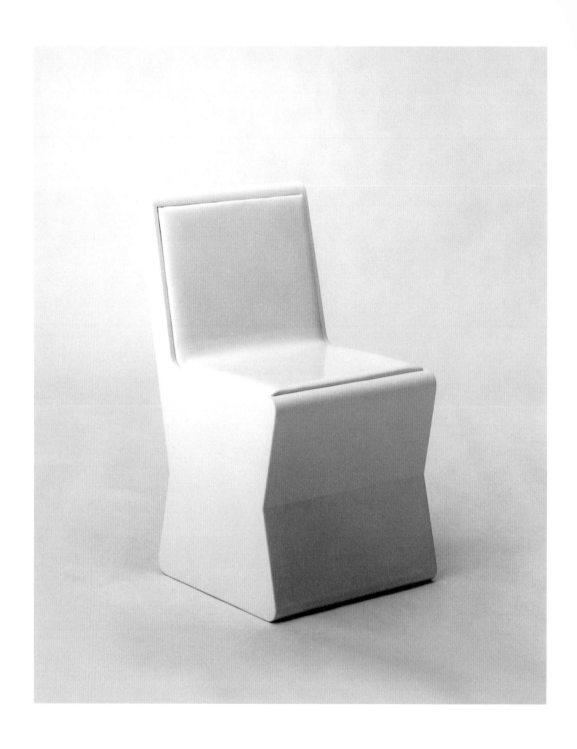

말라테스타 의자

Malatesta Chair

1970년

에토레 소트사스(1917-2007년)

폴트로노바(1970년)

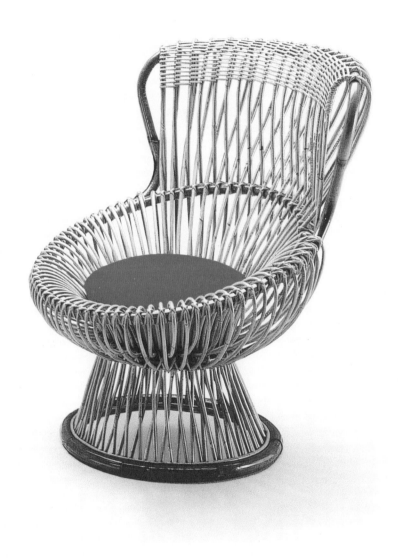

마르게리타 의자
Margherita Chair
1951년

프랑코 알비니(1905-1977년)

보나치나(1951년-현재)

포츠담을 위한 정원 의자
Garden Chair for Potsdam
1825년

카를 프리드리히 싱켈(1781–1841년)

자이너휘테 왕립 주철공장(1825–1900년)

PK22 의자

PK22 Chair

1956년

포울 키에르홀름(1929–1980년)

에빈드 콜드 크리스텐센(1956–1982년), 프리츠 한센(1982년–현재)

에바 라운지 의자

Eva Lounge Chair

1934년

브루노 마트손(1907-1988년)

퍼마 칼 마트손(1934-1966년), 덕스(1966년),
브루노 마트손 인터내셔널(1942년-현재)

매듭 의자
Knotted Chair
1996년

마르셀 반더스(1963년-)

드로흐 디자인(1996년), 카펠리니(1996년-
현재)

BA 의자
BA Chair
1945년

어니스트 레이스(1913-1964년)

레이스 퍼니처(1945년-현재)

끈 의자
Cord Chair
2009년

넨도, ㅇ

마루니

UP 시리즈 안락의자
UP Series Armchair
1969년

가에타노 페세(1939년-)

B&B 이탈리아(1969-1973년, 2000년-현재)

움 의자
Womb Chair
1948년

에로 사리넨(1910 –1961년)

놀(1948년 –현재)

은 의자

Silver Chair

1989년

비코 마지스트레티(1920–2006년)

데 파도바(1989년–현재)

박스 의자
Box Chair
1976년

엔조 마리(1932-2020년)

카스텔리(1976-1981년), 드리아데(1996-2000년)

접이식 의자
Folding Chair
1929년

장 프루베(1901–1984년)

아틀리에 장 프루베(1929년)

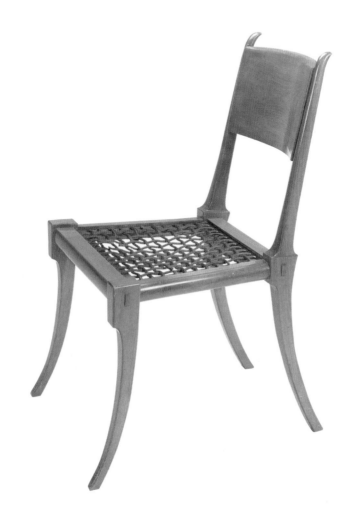

클리스모스 의자
Klismos Chair
1937년

테렌스 롭스존−기빙스(1905−1976년)

아테네의 사리디스(1961년−현재)

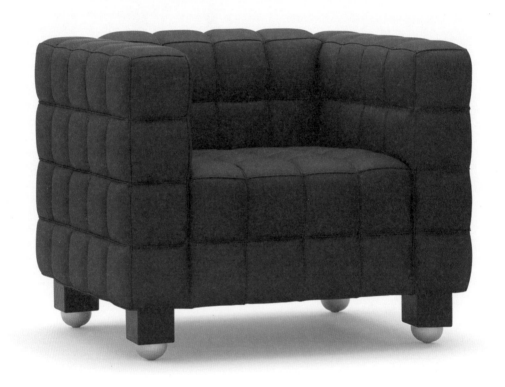

쿠부스 안락의자

Kubus Armchair

1910년

요제프 호프만(1870–1956년)

프란츠 비트만 뫼벨베르크슈테텐(1973년–현재)

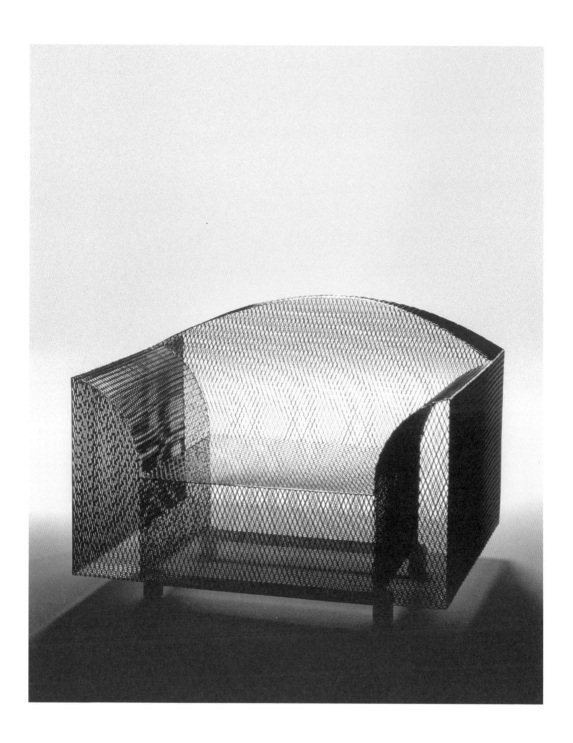

하우 하이 더 문 안락의자
How High The Moon Armchair
1986년

시로 쿠라마타(1934–1991년)

테라다 테코조(1986년), 이데(1987–1995년),
비트라(1987년–현재)

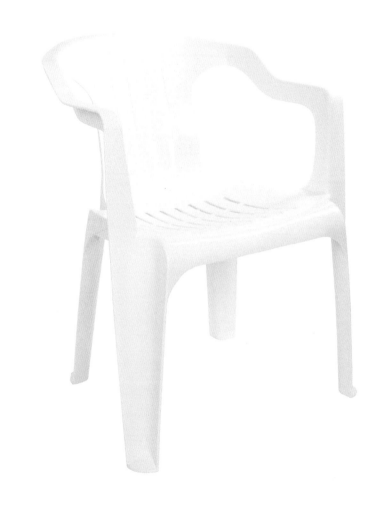

모노블럭(일체 주조) 정원 의자
Monobloc Garden Chair
1981년

작자 미상

다수 제조사(1981년-현재)

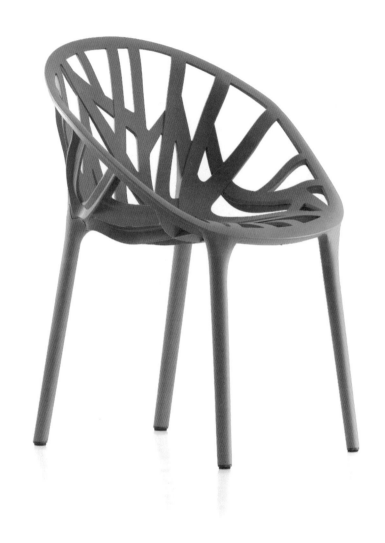

식물성 스태킹 의자
Vegetal Stacking Chair

2009년

에르완 부홀렉(1976년-), 로낭 부홀렉
(1971년-)

비트라(2009년-현재)

쉐라톤 의자 664
Sheraton Chair 664

1984년

로버트 벤투리(1925-2018년)

놀(1984-1990년)

스가벨로

Sgabello

1489–1491년경

줄리아노 다 마이아노(1432–1490년),
베네데토 다 마이아노(1442–1497년)의
작업실에서 디자인된 것으로 추정

제조사 미상

셀레네 의자

Selene Chair

1969년

비코 마지스트레티(1920-2006년)

아르테미데(1969-1972년), 헬러(2002-2008년)

주노 의자
Juno Chair
2012년

제임스 어바인(1958–2013년)

아르페르(2012년–현재)

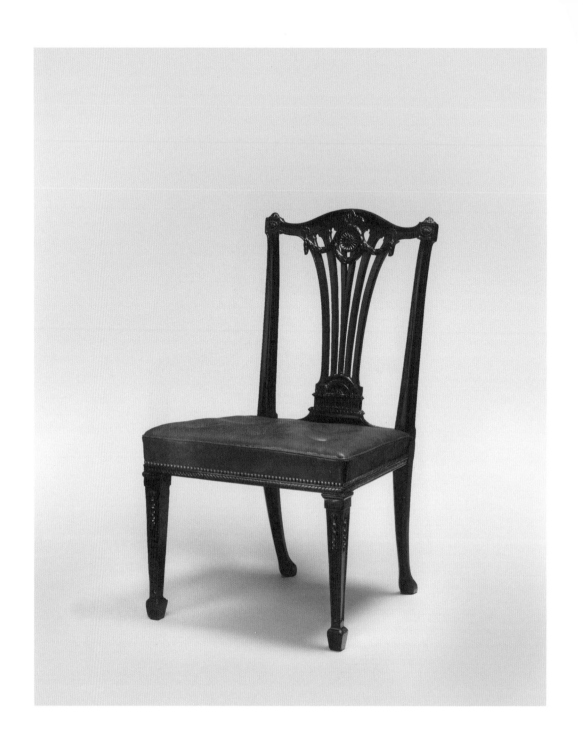

사이드 체어
Side Chair
1700년대 중반

토머스 치펜데일(1718-1779년)

다수 제조사(1700년대 중반-현재)

100일 동안 100개의 의자
100 Chairs in 100 Days
2006년

마르티노 감페르(1971년–)

유니크 웍스(2006년–현재)

점토 사이드 체어

Clay Side Chair

2006년

마르텐 바스(1978년-)

덴 허더 프로덕션 하우스(2006년-현재)

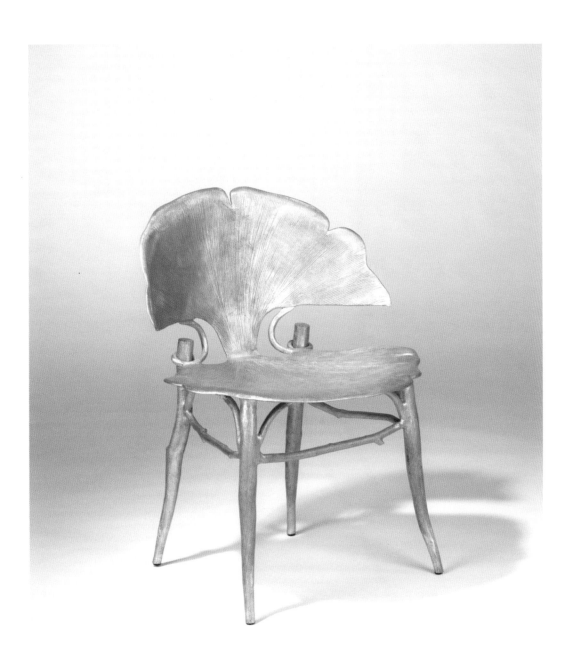

은행나무 의자

Ginkgo Chair

1996년

클로드 라란(1925–2019년)

한정판

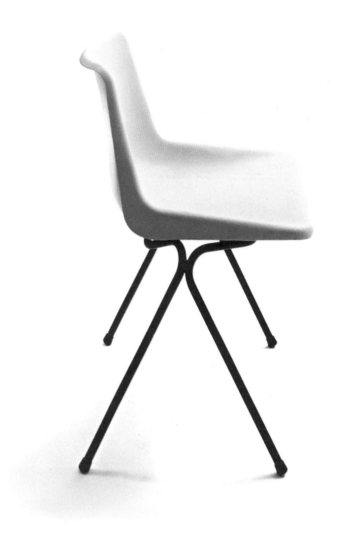

폴리프로필렌 스태킹 의자
Polypropylene Stacking Chair
1963년

로빈 데이(1915－2010년)

힐 시팅(1963년－현재)

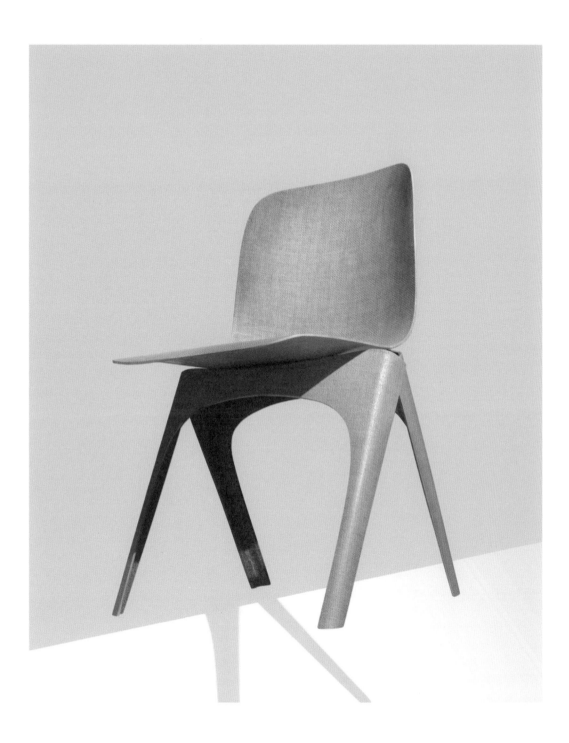

아마 의자
Flax Chair
2016년

크리스티안 마인데르츠마(1980년-)

라벨 브리드(2016년-현재)

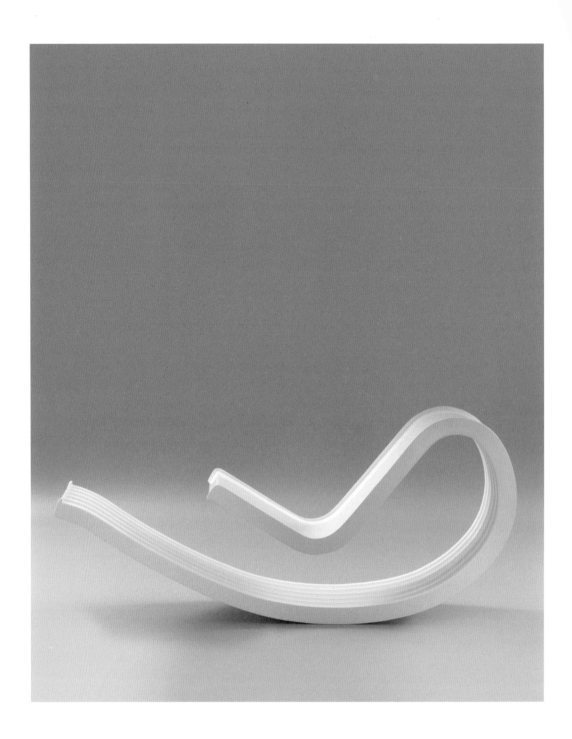

돈돌로 흔들의자
Dondolo Rocking Chair

1967년

체사레 레오나르디(1935–2021년), 프랑카
스타기(1937–2008년)

베르니니(1967–1970년), 벨라토(1970–
1975년경)

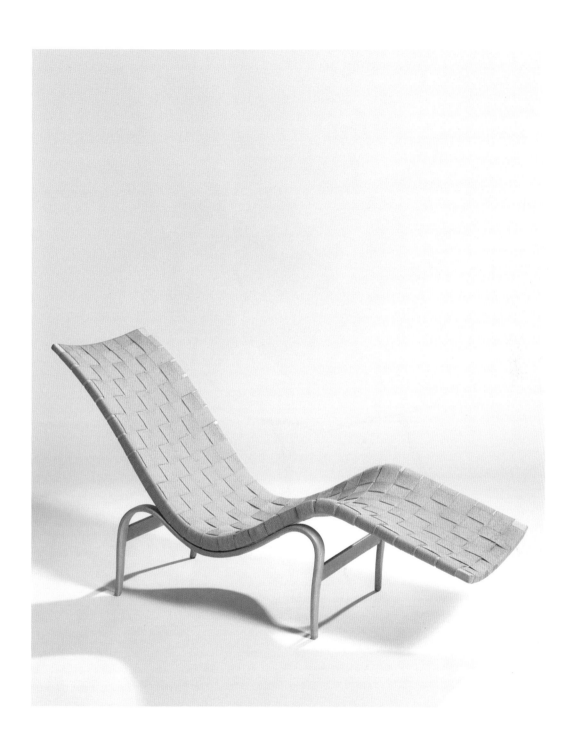

라운지 의자 36
Lounge Chair 36
1936년

브루노 마트손(1907–1988년)

브루노 마트손 인터내셔널(1936년–1950년대,
1990년대–현재)

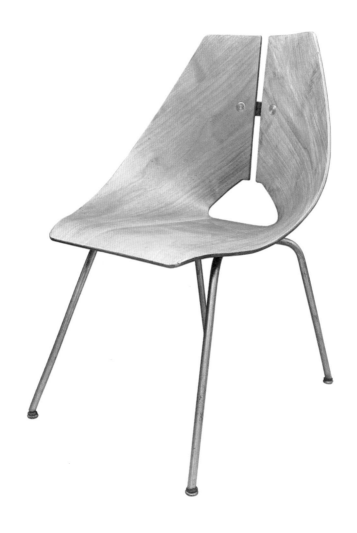

모델 No. 939

Model No. 939

1950년

레이 코마이(1918–2010년)

J.G. 퍼니처 시스템즈(1950–1955년,
1987–1988년)

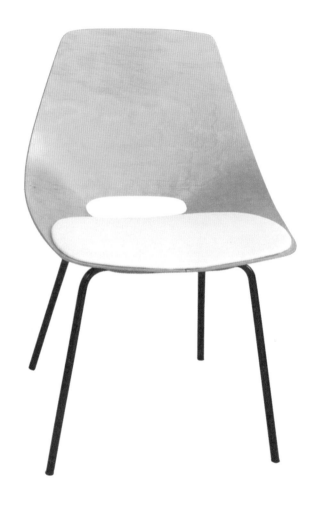

토노 의자
Tonneau Chair
1953년

피에르 구아리슈(1926-1995년)

스타이너(1953-1954년)

코랄로 의자

Corallo Chair

2006년

캄파나 형제, 페르난두 캄파나(1961-2022년),
움베르투 캄파나(1953년-)

에드라(2006년)

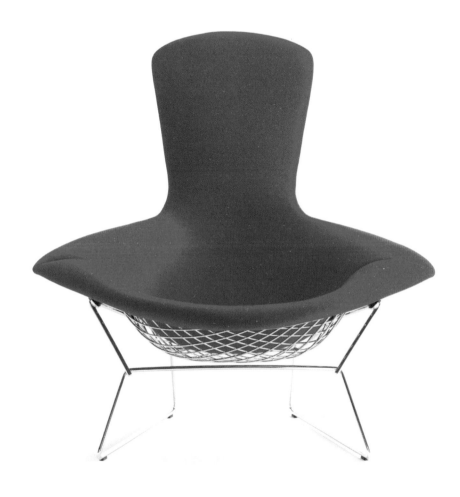

새 의자
Bird Chair
1952년

해리 베르토이아(1915-1978년)

놀(1952년-현재)

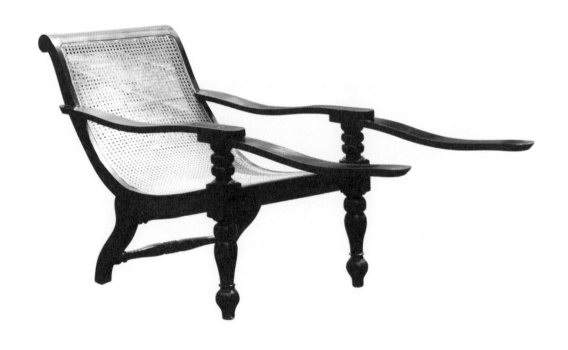

농장주 의자
Planter's Chair
1880년대 후반

작자 미상

다수 제조사(1880년대 후반–현재)

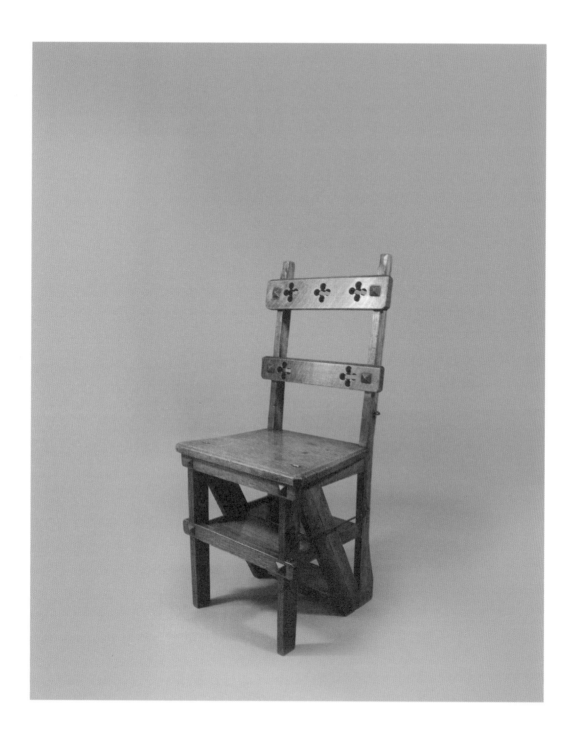

변신하는 도서관 의자
Metamorphic Library Chair
1870년경

작자 미상

다수 제조사(1700년대 후반−1800년대 후반)

LCW 의자
LCW Chair

1945년

찰스 임스(1907-1978년), 레이 임스
(1912-1988년)

에반스 프로덕츠 컴퍼니(1945-1946년),
허먼 밀러(1946-1957년, 1994년-현재),
비트라(1958년-현재)

스태킹 의자
Stacking Chair
1937년

마르셀 브로이어(1902-1981년)

윈드밀 퍼니처(1937년)

혀 의자
Tongue Chair
1955년

아르네 야콥센(1902-1971년)

하우(2013년-현재)

몰리노의 사무실을 위한 의자
Chair for Mollino Office
1959년

카를로 몰리노(1905-1973년)

아펠리 & 바레시오(1959년), 자노타(1985년)

프라하 의자

Prague Chair

1930년

요제프 호프만(1870–1956년)

게브뤼더 토넷(1930–1953년),
TON(1953년–현재)

밀라 의자
Milà Chair
2016년

하이메 아욘(1974년-)

마지스(2016년-현재)

초자연적 의자
Supernatural Chair
2005년

로스 러브그로브(1958년-)

모로소(2005년-현재)

알루미늄 의자
Aluminum Chair

2012년

조나단 올리바레스(1981년-)

놀(2012년-현재)

스케치 의자

Sketch Chair

2005년

프런트 디자인, 소피아 라게르크비스트(1972
년-), 안나 린드그렌(1974년-)

한정판

주철로 만든 정원 의자
Cast-Iron Garden Chair

1800년대 중반

작자 미상

다수 제조사(1800년대 중반 – 현재)

후디니 의자

Houdini Chair

2009년

스테판 디에즈(1971년-)

e15(2009년-현재)

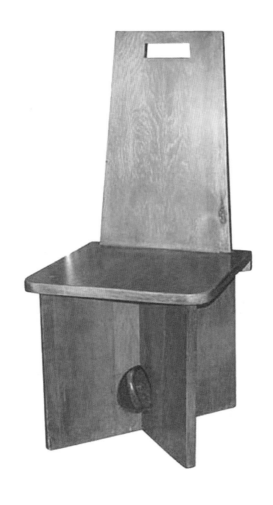

어린이 의자
Child Chair
1920년대 후반

일론카 카라스(1896–1981년)

한정판

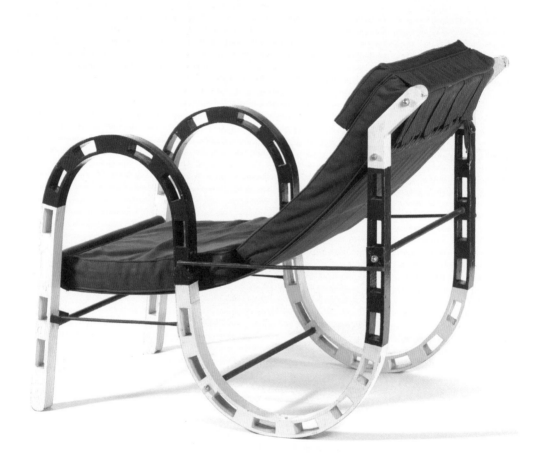

접이식 해먹 의자
Folding Hammock Chair
1938년

아일린 그레이(1878–1976년)

시제품

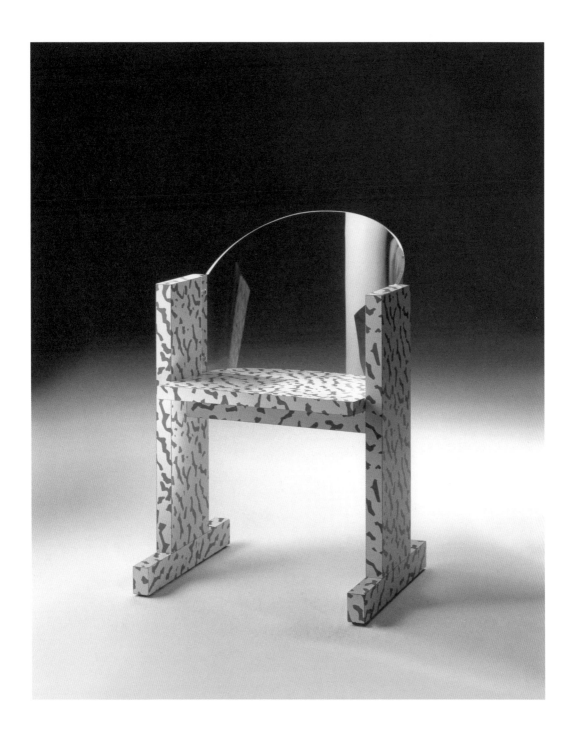

테오도라 의자

Teodora Chair

1984년

에토레 소트사스(1917-2007년)

비트라(1984년)

라탄 의자
Rattan Chair
1961년

이사무 켄모치(1912–1971년)

야마카와 라탄(1961년–현재)

에키팔 의자
Equipale Chair
1200년대 경

작자 미상

다수 제조사(1200년대 경 – 현재)

공기 의자
Air Chair
2000년

재스퍼 모리슨(1959년-)

마지스(2000년-현재)

메리벨 의자

Méribel Chair

1950년경

샤를로트 페리앙(1903–1999년)

갤러리 스테프 시몽(1950년대)

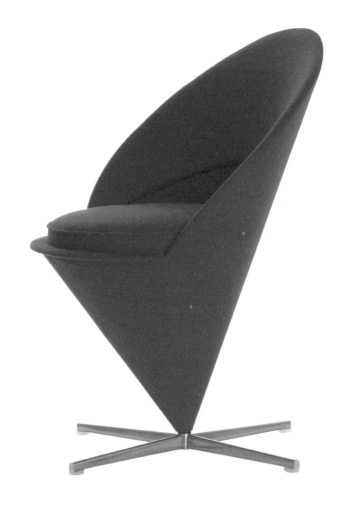

콘 의자
Cone Chair

1958년

베르너 팬톤(1926-1998년)

플러스-린예(1958-1963년), 폴리테마
(1994-1995년), 비트라(2002년-현재)

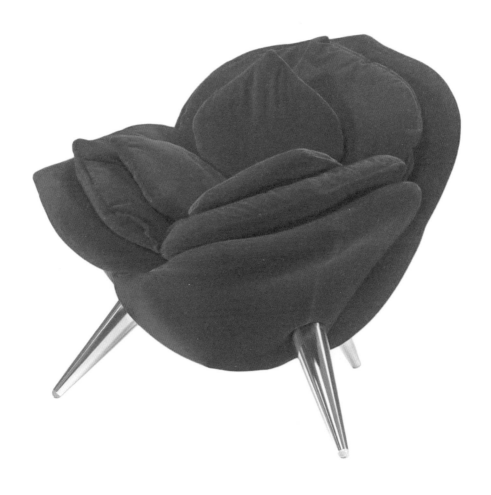

장미 의자
Rose Chair
1990년

마사노리 우메다(1941년-)

에드라(1990년-현재)

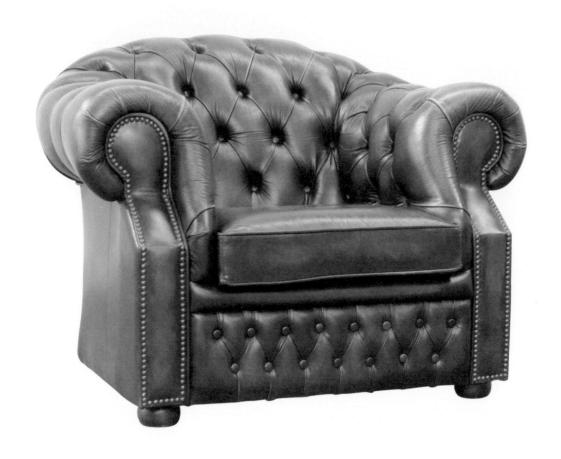

체스터필드 안락의자

Chesterfield Armchair

1700년대

작자 미상

다수 제조사(1700년대–현재)

슬립 의자

Slip Chair

2017년

스나키텍처, 다니엘 아르샴(1980년-), 알렉스
무스토넨(1981년-)

UVA(2017년-현재)

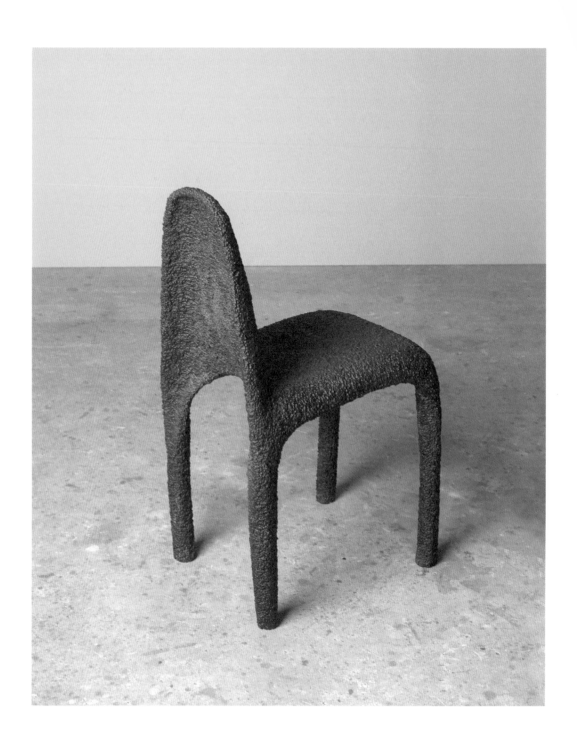

청동 폴리 의자

Bronze Poly Chair

2006년

맥스 램(1980년-)

유니크 웍스(2006년-현재)

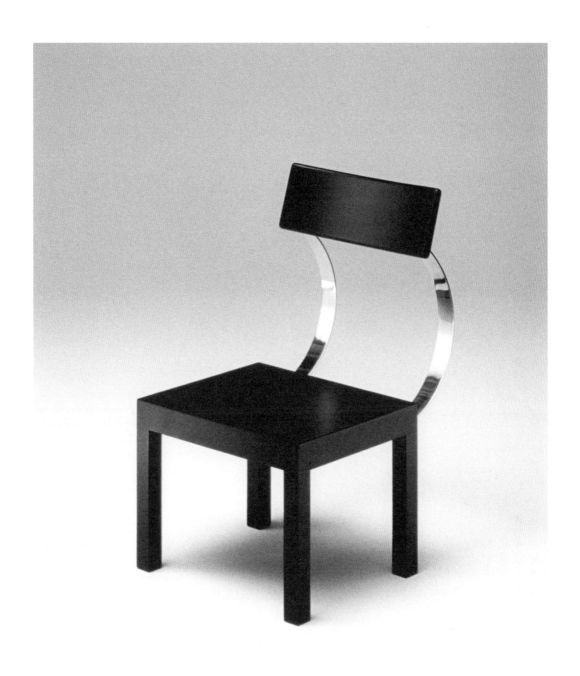

스카뇨 의자
Scagno Chair
1936년

주세페 테라니(1904–1943년)

자노타(1972년–현재)

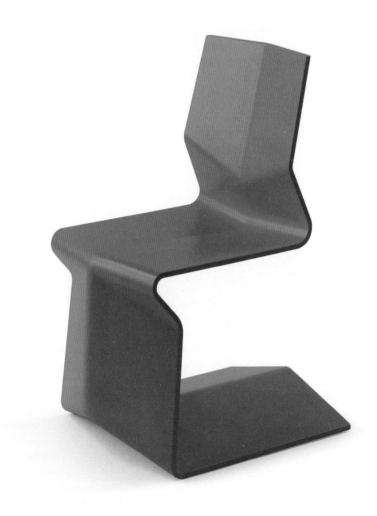

오리즈루(종이학) 의자

Orizuru Chair

2008년

켄 오쿠야마(1959년-)

텐도 모코(2008년-현재)

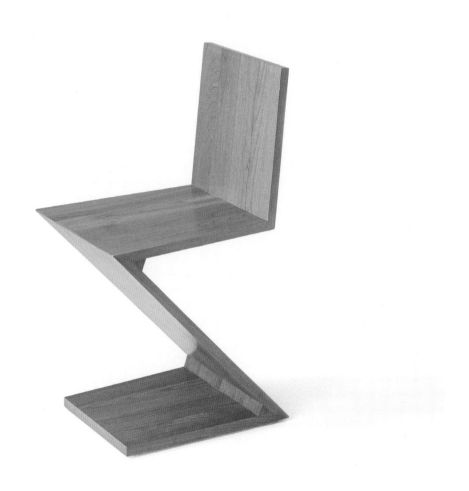

지그재그 의자
Zig-Zag Chair
1934년

헤릿 릿펠트(1888–1964년)

헤라르트 판 데 흐루네칸(1934–1973년),
메츠 & 컴퍼니(1935–1955년경),
카시나(1973년–현재)

사이바 사이드 체어
Saiba Side Chair
2016년

나오토 후카사와(1956년-)

가이거(2016년-현재)

오가닉 의자
Organic Chair
1940년

찰스 임스(1907-1978년), 에로 사리넨(1910-1961년)

하스켈리트 매뉴팩처링 코퍼레이션, 헤이우드-
웨이크필드컴퍼니와 말리 에르만(1940년), 비트라(2005
년-현재)

셰이커 슬랫–백 의자

Shaker Slat-Back Chair

1860년대 경

로버트 왜건 형제(1833–1883년)

RM 왜건 & 컴퍼니(1860년대 경–1947년)

프레딕터 식탁 의자 4009
Predictor Dining Chair 4009
1951년

폴 맥콥(1917-1969년)

오허른 퍼니처(1951-1955년)

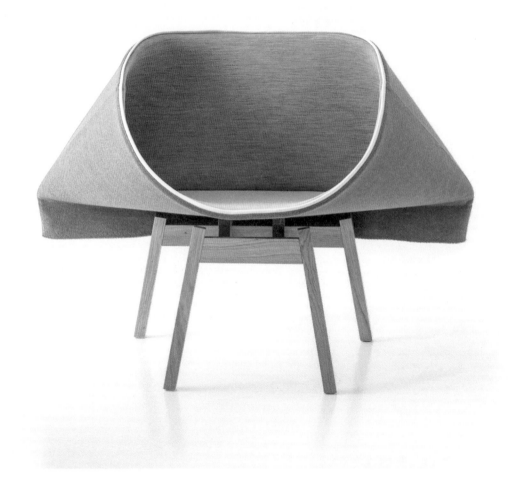

케니 의자

Kenny Chair

2013년

로 엣지스, 샤이 알칼라이(1976년–), 야엘 메르
(1976년–)

모로소(2013년–현재)

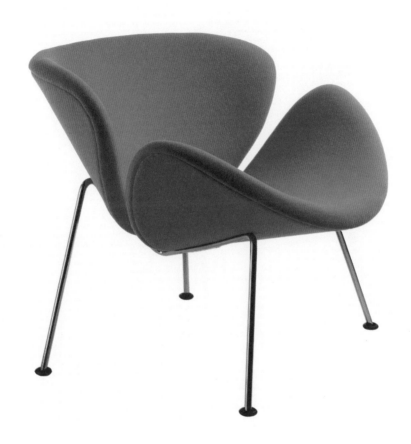

오렌지 조각 의자
Orange Slice Chair
1960년

피에르 폴랑(1927–2009년)

아티포트(1960년–현재)

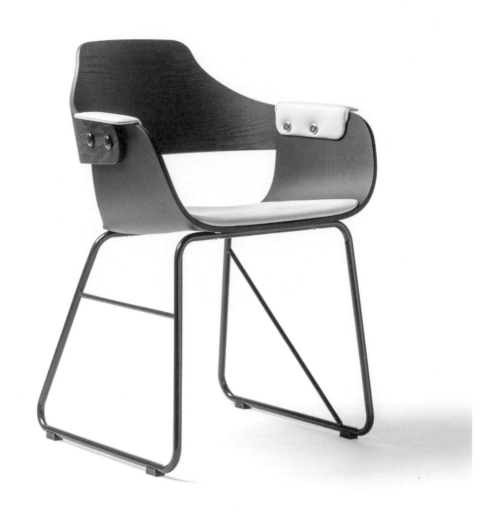

쇼타임 의자
Showtime Chair
2007년

하이메 아욘(1974년-)

BD 바르셀로나 디자인(2007년-현재)

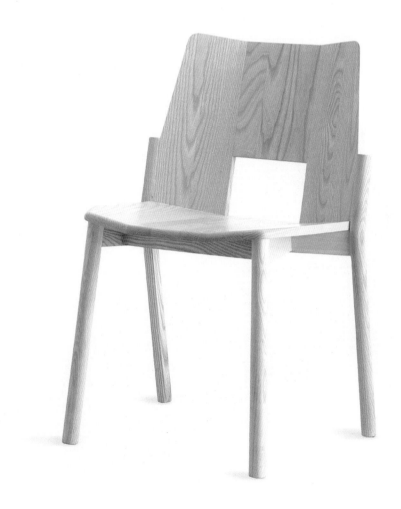

트롱코 의자
Tronco Chair

2016년

인더스트리얼 퍼실리티, 킴 콜린(1961년–),
샘 헥트(1969년–)

마티아치(2016년–현재)

윙크 의자
Wink Chair
1980년

토시유키 키타(1942년-)

카시나(1980년-현재)

뱅크위트(연회) 의자

Banquete Chair

2002년

캄파나 형제, 페르난두 캄파나(1961–2022년),
움베르투 캄파나(1953년–)

한정판

모델 40/4 의자
Model 40/4 Chair
1964년

데이비드 롤런드(1924–2010년)

제너럴 파이어프루핑 컴퍼니(1964년–1970년대
경), 하우(1976년–현재)

414

옥스퍼드 의자
Oxford Chair
1965년

아르네 야콥센(1902-1971년)

프리츠 한센(1965년-현재)

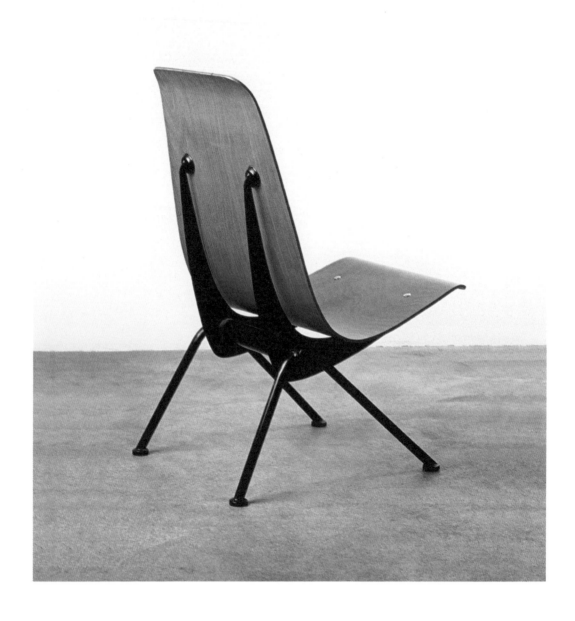

앙토니 의자

Antony Chair

1954년

장 프루베(1901-1984년)

아틀리에 장 프루베(1954-1956년), 갤러리
스테프 시몽(1954-1965년경), 비트라(2002
년-현재)

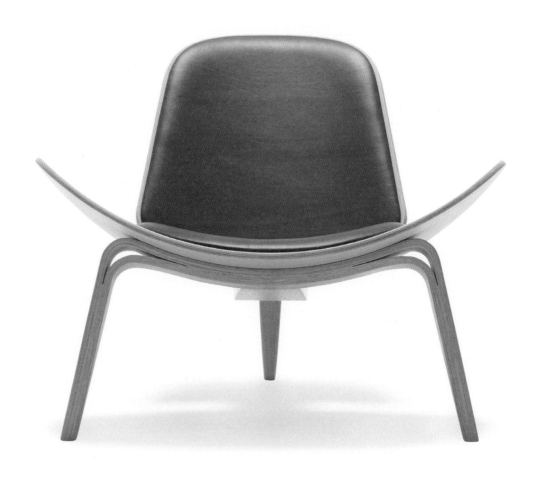

셸 의자 CH07
Shell Chair CH07
1963년

한스 베그너(1914–2007년)

칼 한센 & 쇤(1998년–현재)

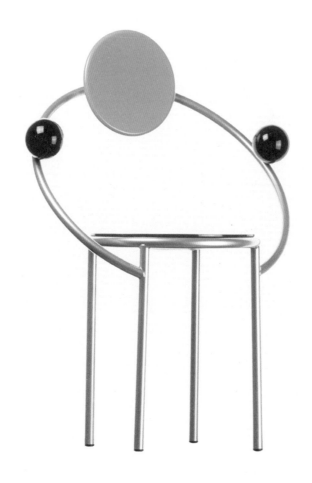

첫 번째 의자
First Chair
1983년

미켈레 데 루키(1951년-)

멤피스(1983-1987년)

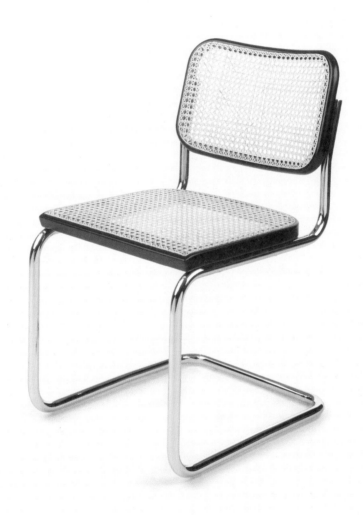

B32 세스카 의자
B32 Cesca Chair

1929년

마르셀 브로이어(1902–1981년)

게브뤼더 토넷(1929–1976년),
가비나/놀(1962년–현재), 게브뤼더 토넷 비엔나
(1976년–현재)

작은 비버 의자
Little Beaver Chair

1987년

프랭크 게리(1929년-)

비트라(1987년)

누더기 의자
Rag Chair
1991년

테요 레미(1960년-)

드로흐 디자인(1991년-현재)

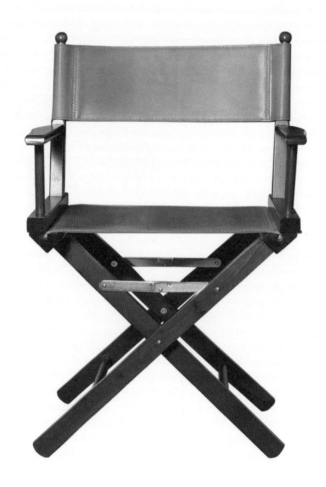

접이식 감독 의자
Folding Director's Chair
1900년경

작자 미상

다수 제조사(1900년경–현재)

B4 접이식 의자
B4 Folding Chair
1927년

마르셀 브로이어(1902-1981년)

스탠더드-뫼벨(1927-1928년)

브랑카 의자

Branca Chair

2010년

인더스트리얼 퍼실리티, 킴 콜린(1961년-),
샘 헥트(1969년-)

마티아치(2010년-현재)

앤털로프 의자

Antelope Chair

1951년

어니스트 레이스(1913–1964년)

레이스 퍼니처(1951년–현재)

산루카 의자
Sanluca Chair
1960년

아킬레 카스틸리오니(1918–2002년),
피에르 자코모 카스틸리오니(1913–1968년)

가비나/놀(1960–1969년), 베르니니(1990년–
현재), 폴트로나 프라우(2004년–현재)

PP 19 아빠 곰 의자
PP 19 Papa Bear Chair
1951년

한스 베그너(1914–2007년)

AP 스톨렌(1951–1969년), PP 뫼블러
(1953년–현재)

스택-어-바이 의자

Stak-A-Bye Chair

1947년

해리 세벨(1915-2008년)

세벨 퍼니처 Ltd(1947-1958년)

스태킹 의자
Stacking Chair
1930년

로버트 말레-스테뱅(1886-1945년)

투버(1930년대), 드 코스(1935년경-1939년),
에카르 인터내셔널(1980년-현재)

43 라운지 의자
43 Lounge Chair
1937년

알바 알토(1898-1976년)

아르텍(1937년-현재)

메뚜기 의자, 모델 61
Grasshopper Chair, Model 61
1946년

에로 사리넨(1910–1961년)

놀(1946–1965년), 모더니카(1995년–현재)

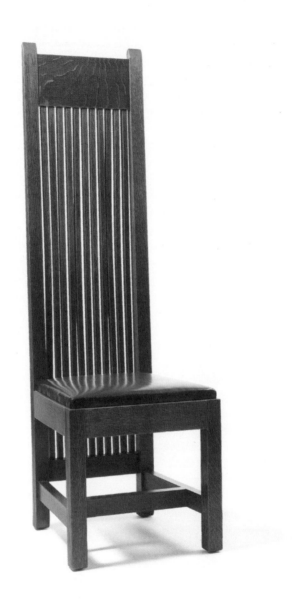

사이드 체어

Side Chair

1901년

프랭크 로이드 라이트(1867–1959년)

존 W. 에이어스(1901년)

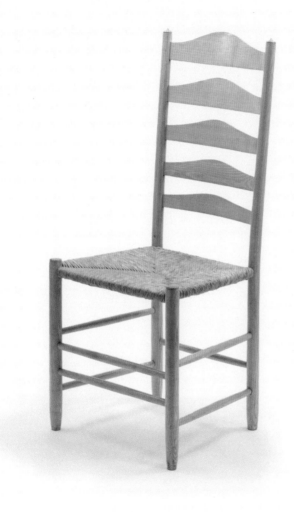

의자

Chair

1895년

어니스트 깁슨(1864-1919년)

어니스트 깁슨 워크숍(1895-1904년),
에드워드 가디너(1904년경-1950년대),
네빌 닐(1950년대-1970년대)

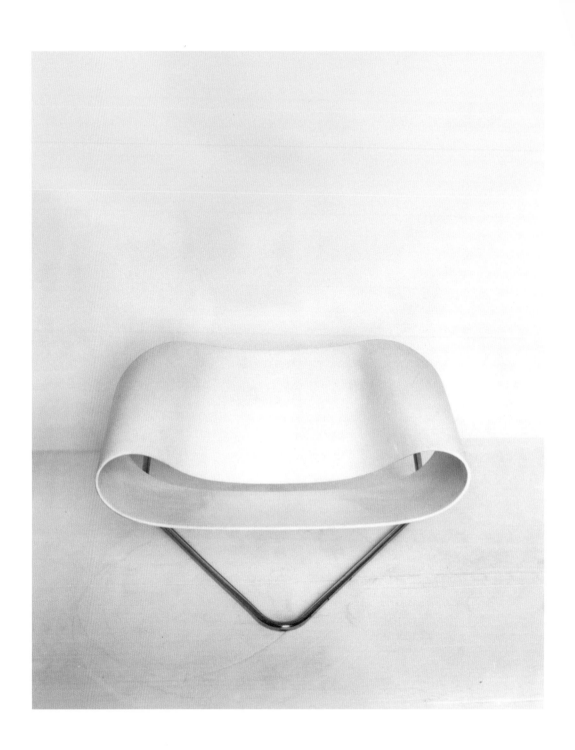

리본 의자 CL9
Ribbon Chair CL9

1961년

체사레 레오나르디(1935-2021년), 프랑카
스타기(1937-2008년)

베르니니(1961-1969년), 엘코(1969년)

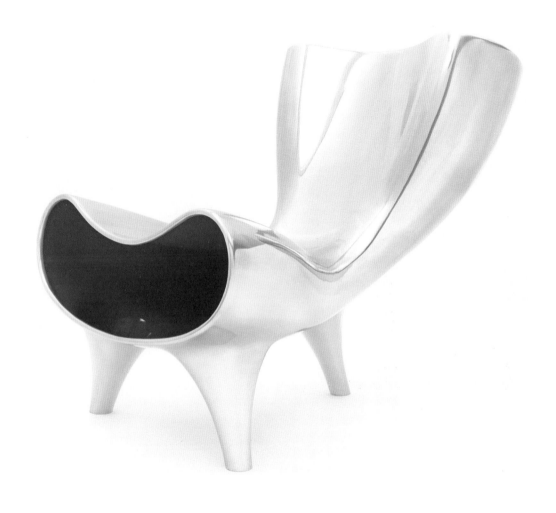

오르곤 의자
Orgone Chair
1993년

마크 뉴슨(1963년-)

뢰플러 GmbH(1993년-현재)

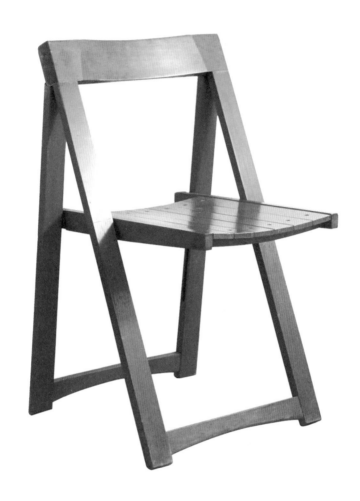

트리에스테 접이식 의자
Trieste Folding Chair

1966년

피에란젤라 다니엘로(1939년-), 알도 야코베르
(1939년-)

바차니(1966년)

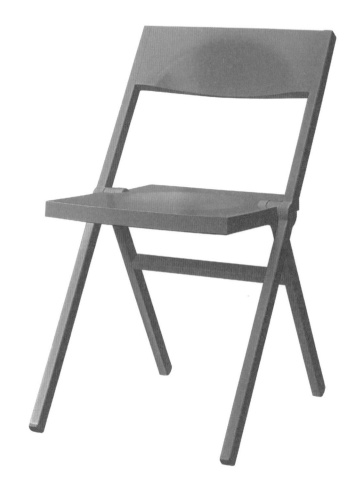

피아나 의자
Piana Chair
2011년

데이비드 치퍼필드(1953년-)

알레시(2011년-현재)

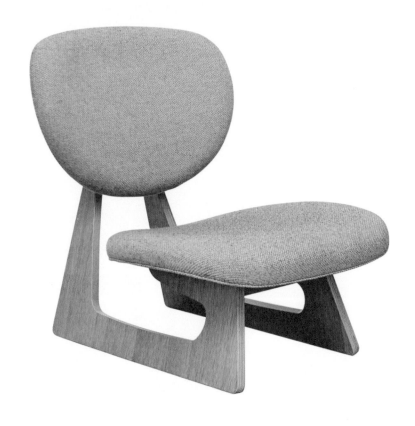

라운지 의자

Lounge Chair

1957년

준조 사카쿠라(1901–1969년)

텐도 모코(1957년–1960년대 경)

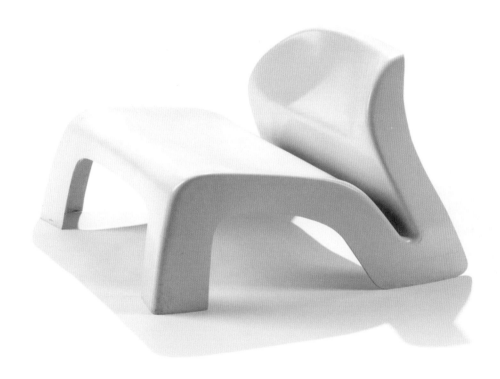

가든파티 의자
Garden Party Chair
1967년

루이지 콜라니(1928-2019년)

하인츠 에스만 KG(1967년)

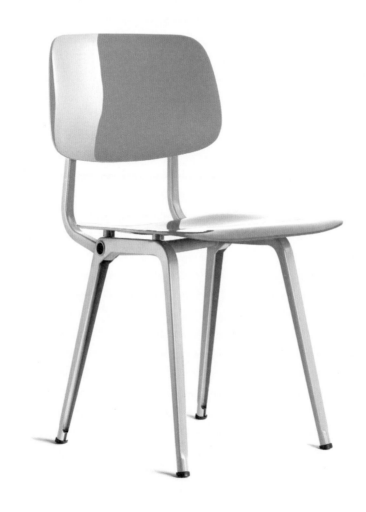

리볼트 의자

Revolt Chair

1953년

프리소 크라머(1922-2019년)

아렌드 데 시르켈(1953년, 1958-1982년),
아렌드(2004년-현재)

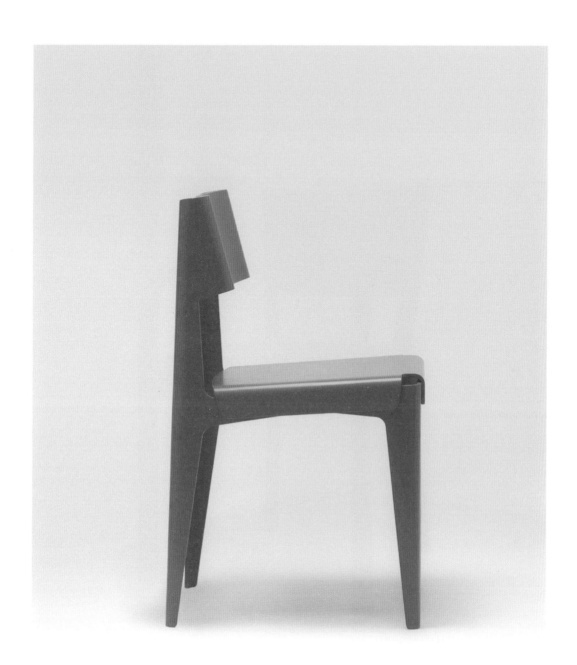

셸 의자

Shell Chair

2004년

바버 & 오스거비, 에드워드 바버(1969년-),
제이 오스거비(1969년-)

아이소콘 플러스(2004년)

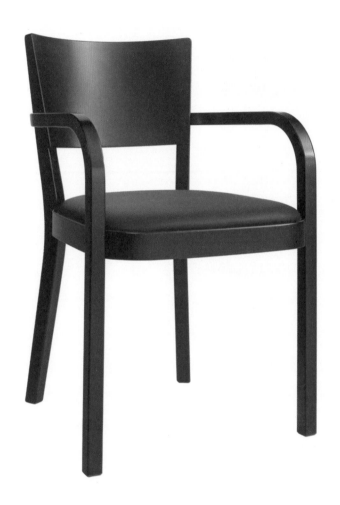

헤펠리 의자

haefeli Chair

1926년

막스 에른스트 헤펠리(1901-1976년)

호르겐글라루스(1926년-현재)

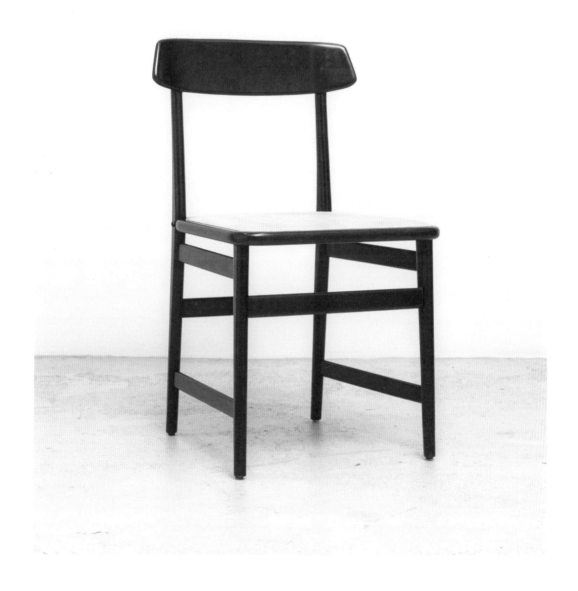

루치오 코스타 의자

Lucio Costa Chair

1956년

세르지우 호드리게스(1927–2014년)

오카(1956년), 린브라질(2001년–현재)

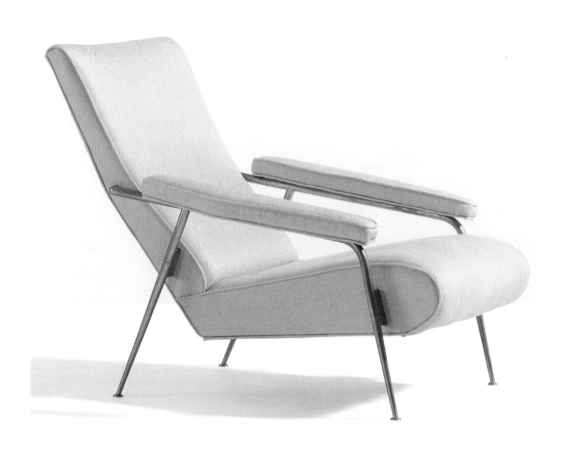

디스텍스 라운지 의자
Distex Lounge Chair
1953년

지오 폰티(1891–1979년)

카시나(1953–1955년)

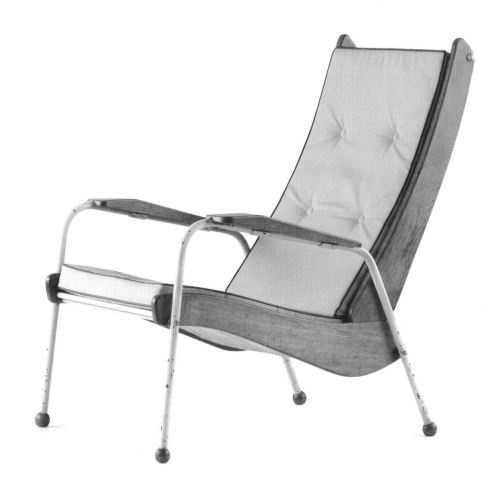

방문객용 안락의자
Visiteur Armchair
1942년

장 프루베(1901–1984년)

아틀리에 장 프루베(1942년)

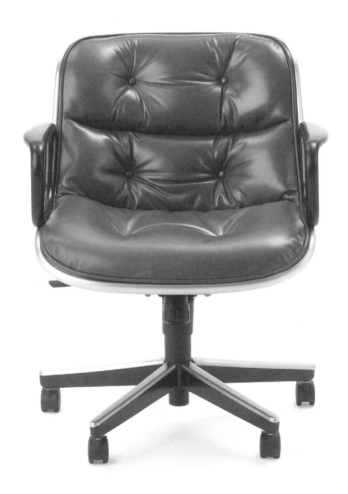

폴록 중역 의자
Pollock Executive Chair
1965년

찰스 폴록(1930-2013년)

놀(1965년-현재)

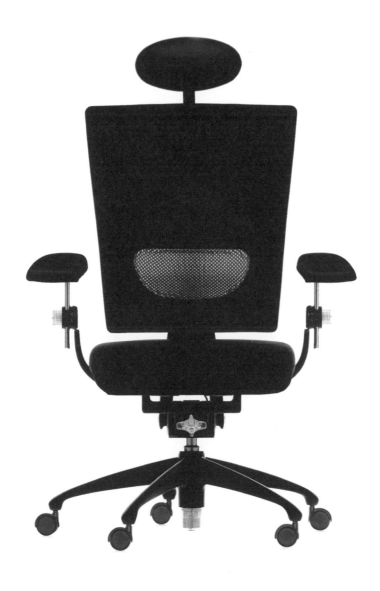

입실론 의자

Ypsilon Chair

1998년

클라우디오 벨리니(1963년-), 마리오 벨리니
(1935년-)

비트라(1998-2009년)

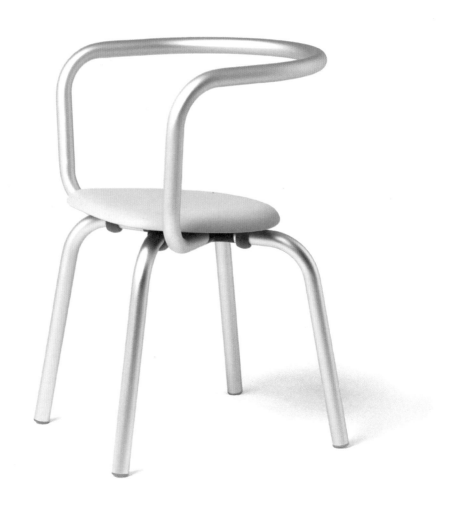

패리시 의자

Parrish Chair

2012년

콘스탄틴 그리치치(1965년-)

에메코(2012년-현재)

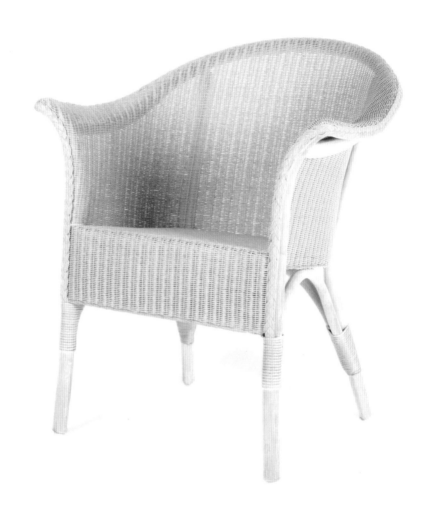

로이드 룸 모델 64 안락의자
Lloyd Loom Model 64 Armchair
1930년경

짐 러스티(생몰년 미상)

러스티즈 로이드 룸(1930년경–현재)

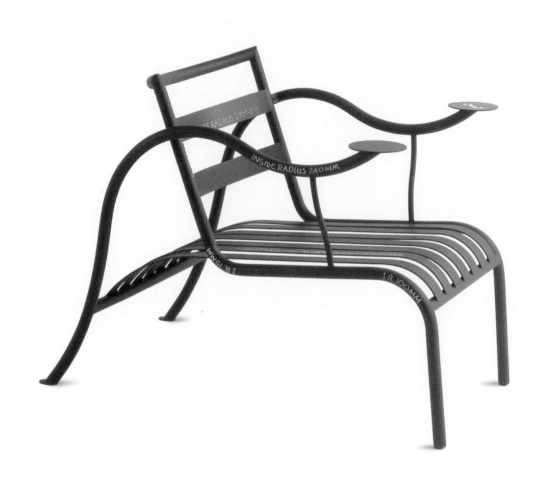

생각하는 사람 의자
Thinking Man's Chair
1988년

재스퍼 모리슨(1959년-)

카펠리니(1988년-현재)

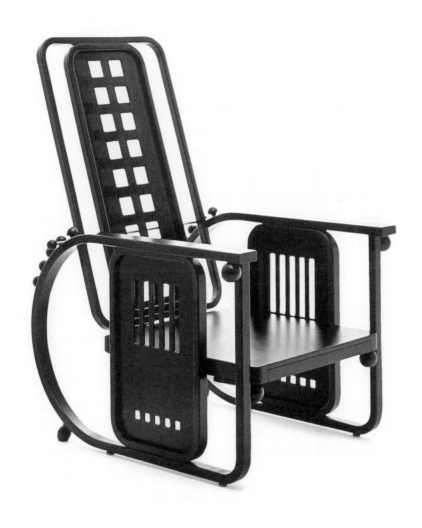

지츠마신

Sitzmaschine

1905년경

요제프 호프만(1870–1956년)

J. & J. 콘(1905년경–1916년), 프란츠 비트만
뫼벨베르크슈테텐(1997년–현재)

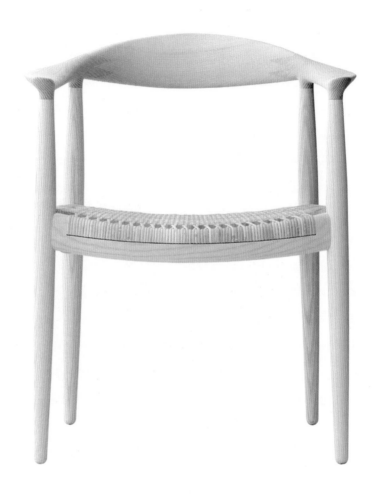

PP 501 더 체어
PP 501 The Chair

1949년

한스 베그너(1914-2007년)

요하네스 한센(1949-1991년), PP 뫼블러
(1991년-현재)

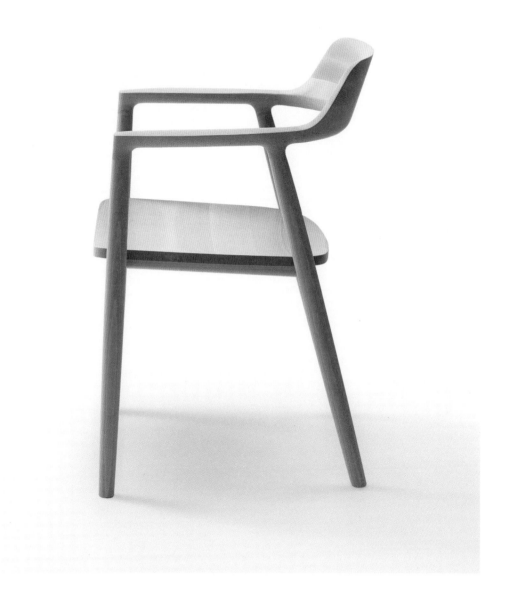

히로시마 안락의자

Hiroshima Armchair

2008년

나오토 후카사와(1956년-)

마루니 우드 인더스트리(2008년-현재)

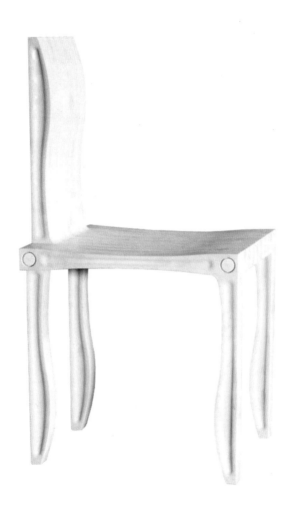

10-유닛 시스템 의자
10-Unit System Chair
2009년

시게루 반(1957년-)

아르텍(2009년-현재)

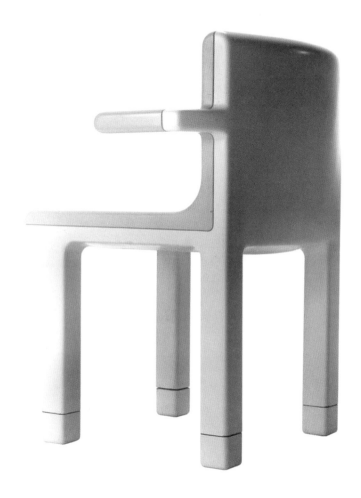

신테시스 45 의자
Synthesis 45 Chair
1972년

에토레 소트사스(1917–2007년)

올리베티(1972년)

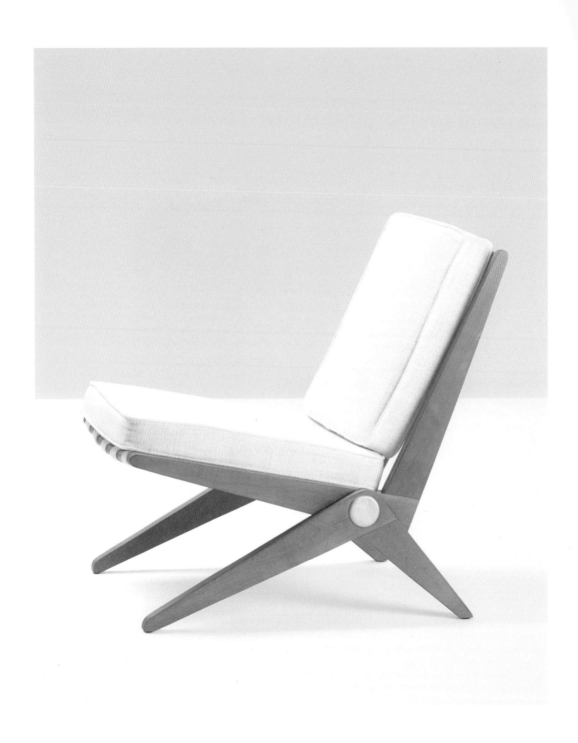

가위 의자
Scissor Chair
1948년

피에르 잔느레(1896-1967년)

놀(1948-1966년)

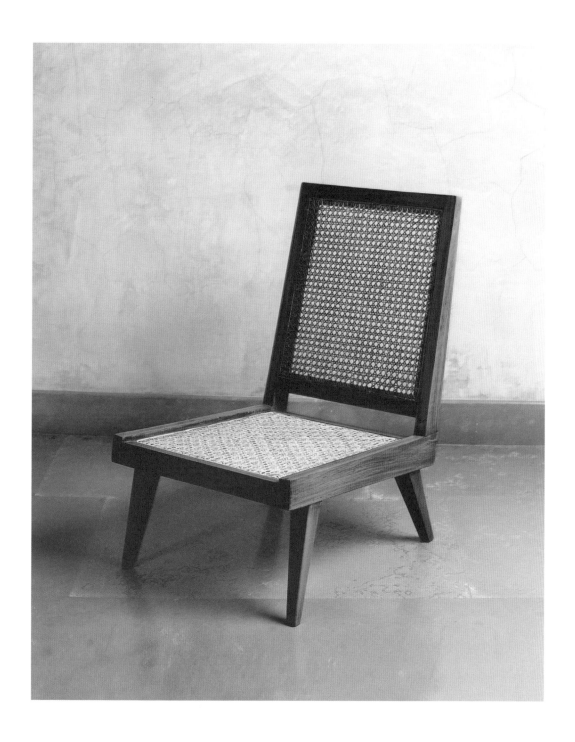

등나무 의자

Cane Chair

1900년대 초반

작자 미상

인도 콜카타의 중국인 목수들(1900년대 초반)

벨뷰 의자

Bellevue Chair

1951년

앙드레 블록(1896–1966년)

한정판

탄소 의자
Carbon Chair

2004년

베르트얀 포트(1975년–), 마르셀 반더스
(1963년–)

모오이(2004년–현재)

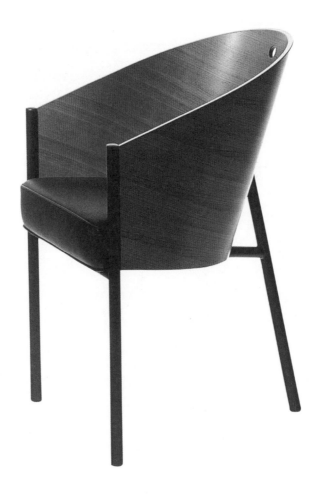

코스테스 의자

Costes Chair

1982년

필립 스탁(1949년-)

드리아데(1985년-현재)

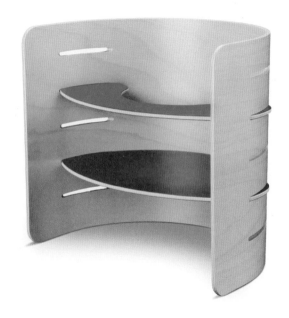

어린이 의자

Child's Chair

1957년

크리스티안 베델(1923-2003년)

토르벤 오르스코프(1957년), 아키텍트메이드
(2008년-현재)

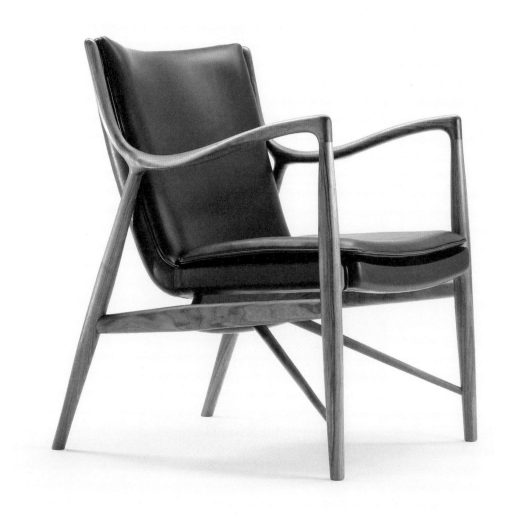

45 의자
45 Chair
1945년

핀 율(1912-1989년)

닐스 보더(1945-1957년), 원컬렉션
(2003년-현재)

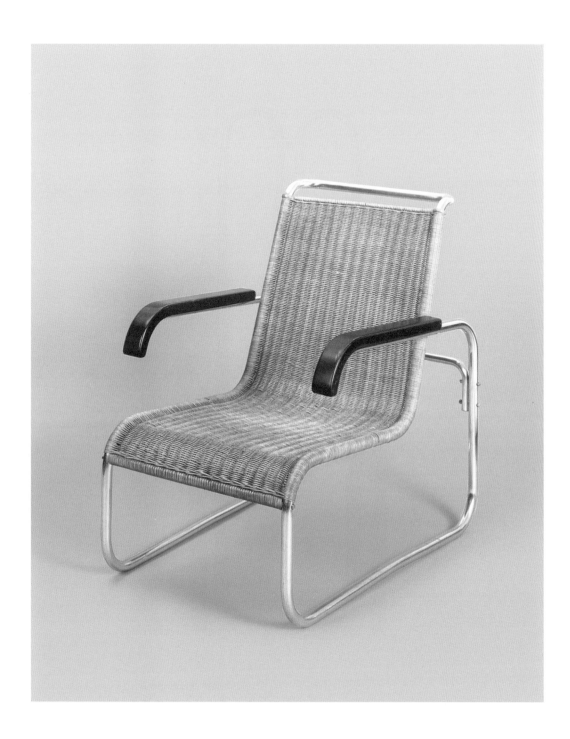

B35 라운지 의자
B35 Lounge Chair

1929년

마르셀 브로이어(1902–1981년)

게브뤼더 토넷(1929년–1939년경,
1945년경–1976년), 토넷(1976년–현재)

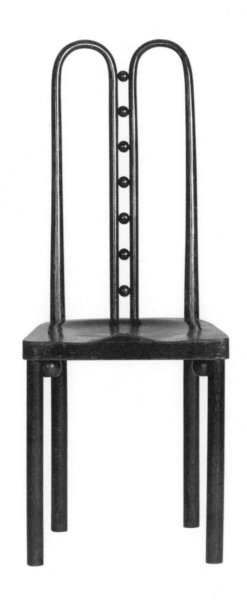

의자 No. 371
Chair No. 371
1906년

카사 델 솔 의자
Chair from Casa del Sole
1953년

카를로 몰리노(1905–1973년)

에토레 카날리(1953년)

드 라 워 파빌리온 의자

De La Warr Pavilion Chair

2006년

바버 & 오스거비, 에드워드 바버(1969년-),
제이 오스거비(1969년-)

이스태블리시드 & 선스(2006년-현재)

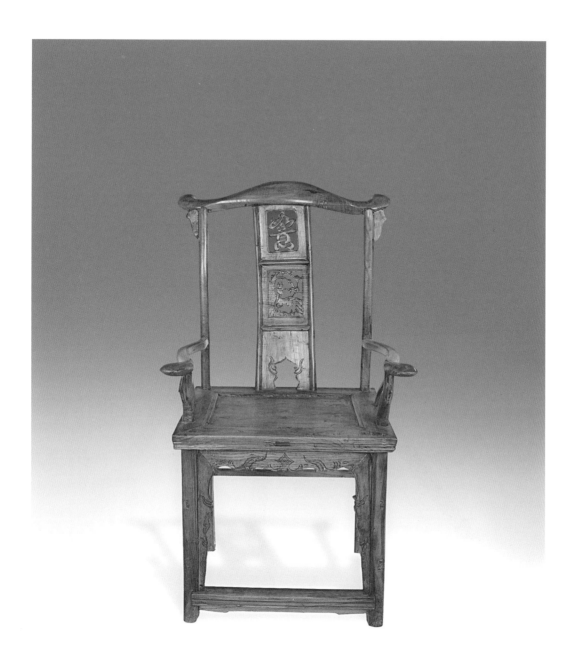

중국 멍에 모양 등받이 의자
(사출두관모의)
Chinese Yoke-Back Chair

1000년대 경

작자 미상

다수 제조사(1000년대 경-현재)

UN 라운지 의자
UN Lounge Chair
2013년

헬라 용에리위스(1963년–)

비트라(2013년)

사이드 체어
Side Chair
1967년

알렉산더 지라드(1907–1993년)

허먼 밀러(1967–1968년)

제니 라운지 의자
Genni Lounge Chair
1935년

가브리엘 무치(1899–2002년)

크레스피, 에밀리오 피나(1935년), 자노타
(1982년–현재)

썰매 의자

Sled Chair

1966년

워드 베넷(1917–2003년)

브리클 어소시에츠(1966–1993년),
가이거(1993년, 2004년–현재)

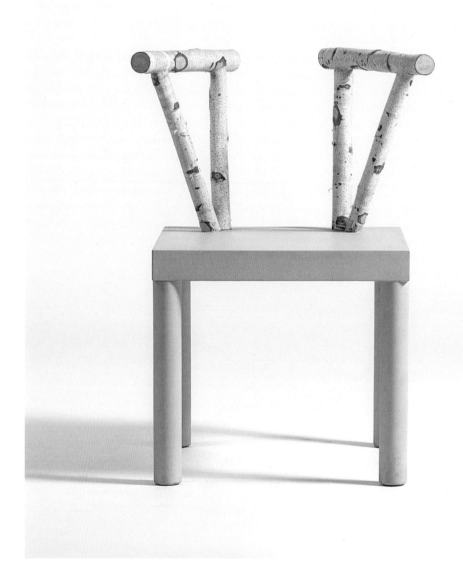

가축 의자

Domestic Animal Chair

1985년

안드레아 브란치(1938년-)

자브로(1985년)

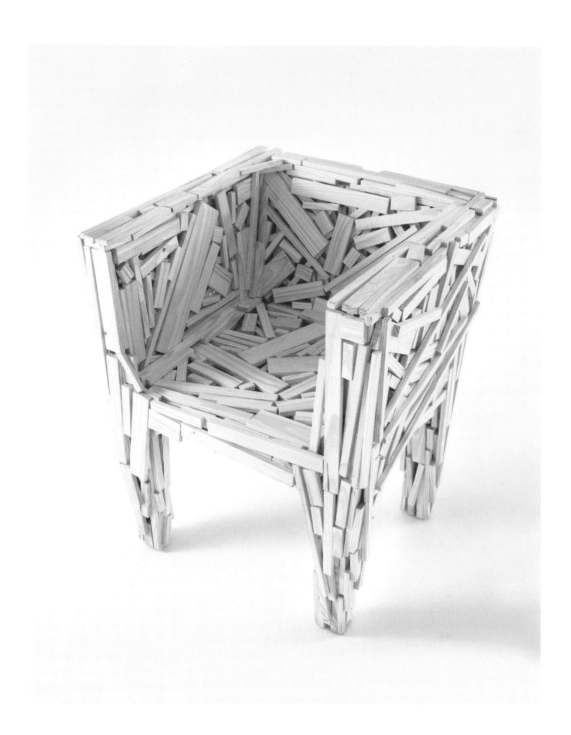

파벨라(빈민촌) 의자

Favela Chair

2002년

캄파나 형제, 페르난두 캄파나(1961–2022년),
움베르투 캄파나(1953년–)

에드라(2002년)

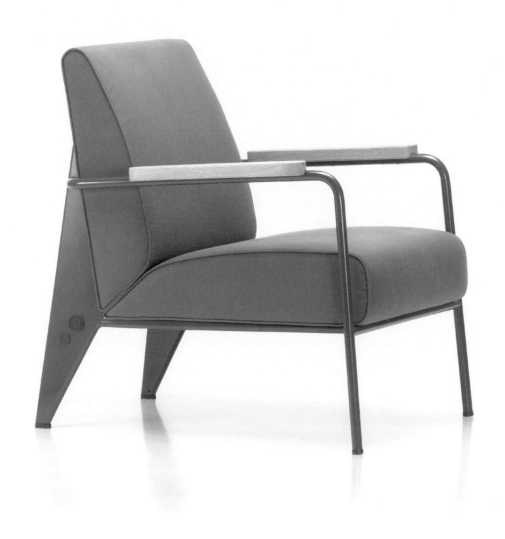

거실용 안락의자
Fauteuil de Salon Chair
1939년

장 프루베(1901-1984년)

아틀리에 장 프루베(1939년), 비트라
(2002년경-현재)

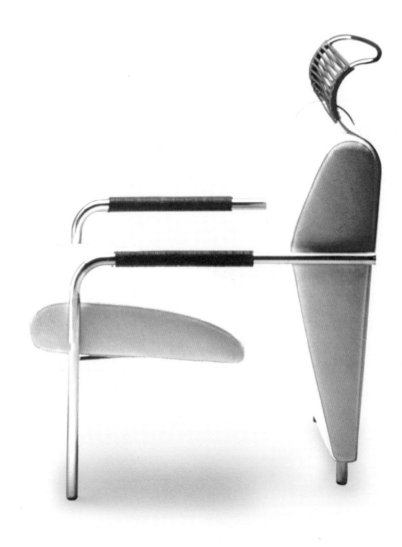

니콜라 의자
Niccola Chair
1992년

안드레아 브란치(1938년-)

자노타(1992-2000년)

비사비스 의자

Visavis Chair

1992년

안토니오 치테리오(1950년–), 글렌 올리버
뢰브(1959년–)

비트라(1992년–현재)

산텔리아 의자
Sant'Elia Chair
1936년

주세페 테라니(1904–1943년)

자노타(1970년–현재)

4875 의자
4875 Chair
1974년

카를로 바르톨리(1931년-)

카르텔(1974-2011년)

오쏘(뼈) 의자
Osso Chair

2011년

에르완 부홀렉(1976년-), 로낭 부홀렉
(1971년-)

마티아치(2011년-현재)

토니에타 의자

Tonietta Chair

1985년

엔조 마리(1932–2020년)

자노타(1985년–현재)

ga 의자
ga Chair
1954년

한스 벨만(1911–1990년)

호르겐글라루스(1954년–현재)

라운지 의자
Lounge Chair
1955년

피에르 잔느레(1896-1967년)

지역 수공예장인(1955년)

286 스핀들 세티

286 Spindle Settee

1905년

699 슈퍼레게라 의자
699 Superleggera Chair

1957년

지오 폰티(1891–1979년)

카시나(1957년–현재)

라레게라 의자
Laleggera Chair
1996년

리카르도 블루머(1959년–)

알리아스(1996년–현재)

부드러운 셰이즈
Soft Chaise
2000년

베르너 아이스링어(1964년-)

자노타(2000년)

샌도우 의자

Sandows Chair

1929년

르네 허브스트(1891-1982년)

에타블리스망 르네 허브스트(1929-1932년),
포르메 누벨(1965-1975년경)

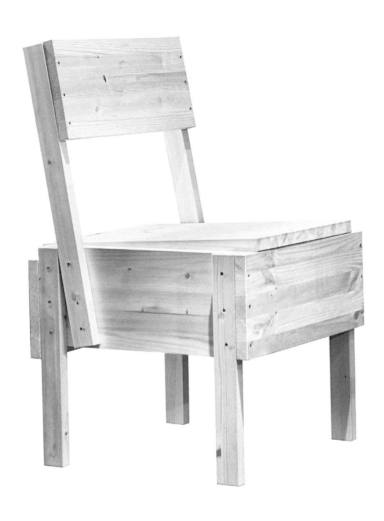

세디아 1 의자

Sedia 1 Chair

1974년

엔조 마리(1932–2020년)

시제품(1974년), 아르텍(2010년–현재)

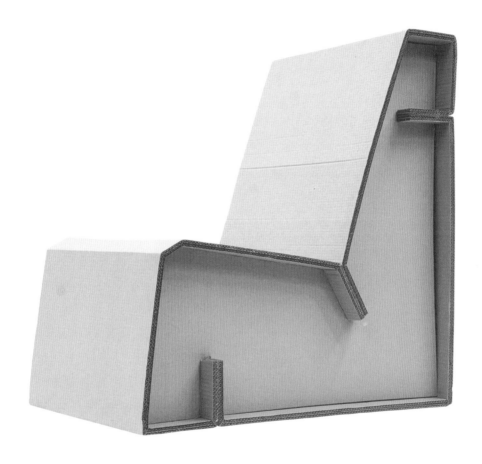

판지 의자
Cardboard Chair
1975년

알렉산더 에르몰라에프(1941년-)

VNIITE(1975년)

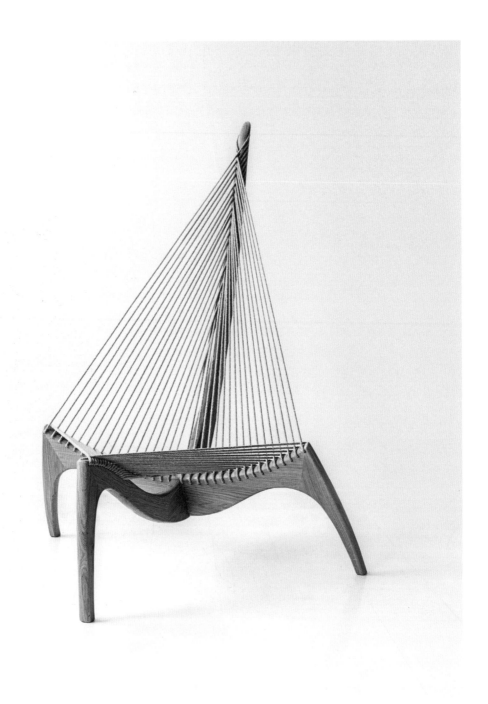

하프 의자

Harp Chair

1968년

요르겐 호벨스코프(1935-2005년)

크리스텐센 & 라르센 뫼벨한드베르크(1968-
2010년), 코흐 디자인(2010년-현재)

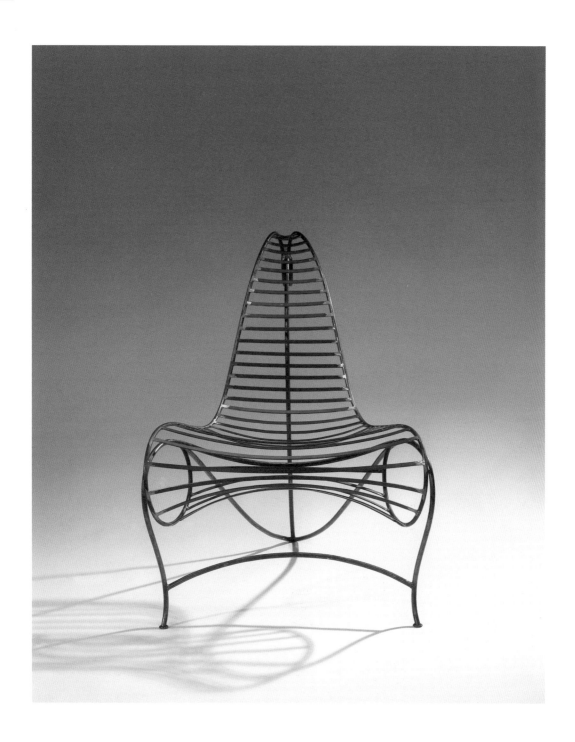

척추 의자

Spine Chair

1986년

앙드레 두브라이(1951–2022년)

앙드레 두브라이 장식 예술(1986년), 체코티
콜레치오니(1988년–현재)

원통 등받이 안락의자
Cylinder Back Armchair
2015년

신 오쿠다(1971년-)

와카 와카(2015년-현재)

두에 피우 의자
Due Più Chair
1971년

난다 비고(1936년-)

콘코니(1971년)

손던 의자
Thornden Chair
1901년

구스타프 스티클리(1858-1942년)

스티클리(1901년)

밀라노 의자

Milano Chair

1987년

알도 로시(1931-1997년)

몰테니 & C(1987년-현재)

엉클 의자
Uncle Chair
2002년

프란츠 웨스트(1947–2012년)

유니크 웍스

미국 정원 의자
American Lawn Chair
1940년대

작자 미상

다수 제조사(1940년대-현재)

망치 손잡이 의자
Hammer Handle Chair
1938년

와튼 에셔릭(1887-1970년)

와튼 에셔릭 스튜디오(1938년-1950년대 경)

에지디오 수사(修士) 의자

Frei Egidio Chair

1987년

리나 보 바르디(1914–1992년), 마르첼로
페라즈(1955년–), 마르첼로 스즈키(생몰년
미상)

마르세나리아 바라우나(1987년–현재)

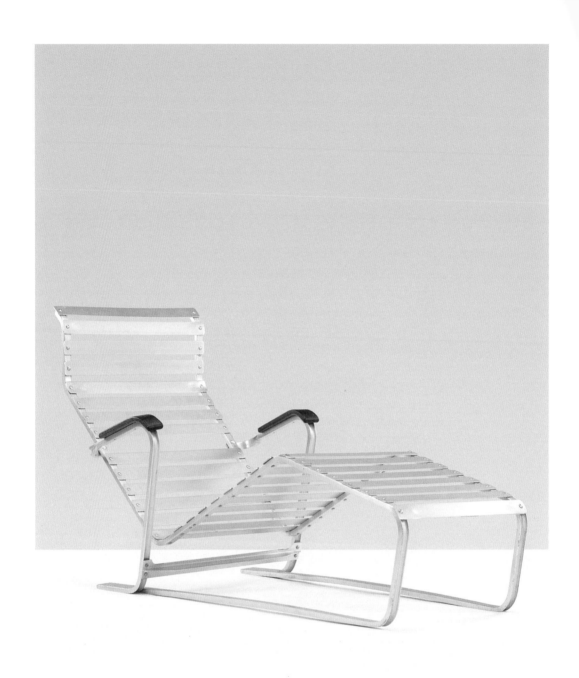

셰이즈 롱 No. 313

Chaise Longue No. 313

1934년

마르셀 브로이어(1902-1981년)

엠브루(1934년)

라운지 의자
Lounge Chair
1966년

리처드 슐츠(1926년-)

놀(1966-1987년, 2012년-현재), 리처드 슐츠
디자인(1992-2012년)

코스트 의자

Coast Chair

1998년

마크 뉴슨(1963년-)

탈리아부에(1998년), 마지스(2002년)

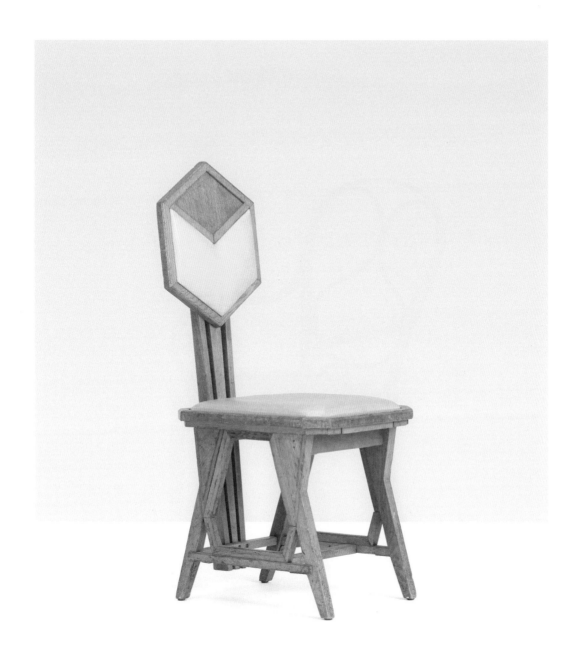

임페리얼 호텔을 위한 공작 의자
Peacock Chair for the Imperial Hotel
1921년

프랭크 로이드 라이트(1867–1959년)

한정판

안락의자 No. 1

Armchair No. 1

1859년경

미하엘 토넷(1796-1871년)

게브뤼더 토넷(1859년경-1934년)

마스터즈 의자
Masters Chair
2010년

유지니 키티예(1972년-), 필립 스탁(1949년-)

카르텔(2010년-현재)

타임라인

1000

중국 멍에 모양 등받이 의자(사출두관모의)
1000년대 경

Chinese Yoke-Back Chair
작자 미상

다수 제조사 1000년대 경–현재

└, 467쪽

적어도 11세기까지 거슬러 올라가는 중국 멍에 모양 등받이 의자는 호리호리한 실루엣과 우아한 비율이 현대 인테리어와 잘 어울린다. 현존하는 가장 오래된 사례는 인기의 절정을 누렸던 명나라(1368-1644년) 말기 제품들이지만 그보다 훨씬 앞선 미술 작품에 그 형태가 묘사되어 있다. 등받이의 상부 가로대가 양쪽으로 돌출되어 있어서 중국어로는 '관모 의자'와 '초롱 걸이 의자'라고 불렸다. 서양에서는 소 멍에 모양을 더 강조하고 있다. 이런 의자들은 대부분 자단紫檀의 일종인 황화리黃花梨를 숙성시킨 목재로 만들어졌지만 단단한 수입 목재를 사용해 더 가늘게 만드는 것이 가능했다. 아래쪽에 있는 두 개의 가로대는 높이가 다른데, 이는 관료의 승진을 상징한다. 가운데 위치한 S자 모양 등판은 책상다리 자세를 하고 앉을 수 있게 해주며, 서양 의자 양식에도 영향을 미쳤다. 16세기에는 한 쌍의 의자가 스페인의 필립 2세에게 보내졌고 그로부터 백 년 뒤에 유사한 모양의 등판이 앤 여왕과 조지 왕조 시대 가구에 등장했다.

1200

에키팔 의자 **1200년대 경**

Equipale Chair
작자 미상

다수 제조사 1200년대 경–현재

└, 393쪽

전형적인 멕시코의 배럴 의자(역자 주: 반원 모양의 등받이를 가진 안락의자)인 에키팔은 21세기 들어 다시 유행하고 있다. 야외 식당부터 옥상 술집까지 광범위한 장소에서 찾아볼 수 있는데 그 투박한 디테일과 유기적인 모양이 보기에도 좋고 편안하다. '에키팔'이라는 단어는 이크팔리icpalli라는 아즈텍Aztec 말에서 유래하는데 '앉을 장소'란 뜻이다. 이는 에키팔 의자가 스페인이 중남미를 정복하기 이전으로 거슬러 올라가는 갈대 의자에 뿌리를

두고 있다는 사실을 의미한다. 갈대 의자들은 직물로 만든 아주 오래된 책에 그림으로 등장한다. 에키팔 의자는-사진에 등장하는 1960년대 제품에서 알 수 있듯이-무두질한 돼지가죽과 현지에서 공급되는 나무 막대를 재료로 한다. 목재는 일반적으로 향나무를 사용했지만, 자단과 월계수를 사용하기도 했다. 전통적인 방법으로 목재를 휘어서 용설란을 엮은 격자 모양 부목과 연결했다. 그 다음 장인들은 전통 염색 기법을 사용해 다양하고 독특한 담뱃잎 색조를 띤, 탄력이 뛰어난 의자를 만들어낸다.

1480

사보나롤라 의자 **1400년대 후반**

Savonarola Chair
작자 미상

다수 제조사 1400년대 후반–1800년대

└, 45쪽

사보나롤라 접이식 의자는 고대 로마의 대관大官 의자인 쿠룰레curule 의자를 15세기 후반에 휴대용으로 만들면서 인기를 얻었다. X-체어라고도 알려진 이 의자는 처음에는 쉽게 옮길 수 있도록 일련의 교차하는 목재로 구성된 간단한 모양의 다리로 이뤄졌다. 그러나 이후 네오르네상스Renaissance Revival 시기에 더욱 화려해지면서 복잡한 조각으로 장식하고 등판을 꾸며 필경사들과 종교 지도자들이 사용했다. 처음 만들어진 지 한참 뒤에 이 의자는 피렌체에서 활동했던 15세기 도미니코회 수사 지롤라모 사보나롤라Girolamo Savonarola의 이름을 따서 명명되었다.

1489

스가벨로 1489-1491년경

Sgabello

줄리아노 다 마이아노(Giuliano da Maiano)(1432-
1490년), 베네데토 다 마이아노(Benedetto da
Maiano)(1442-1497년)의 작업실에서 디자인된 것
으로 추정

제조사 미상

└ 361쪽

스가벨로 의자는 결과적으로 특이하고 매우 유명한 의
자가 된 다양한 디자인적 요소들을 가지고 있다. 다리가
세 개라서 저절로 균형을 이루고, 품위 있는 스가벨로보
다 훨씬 소박한 의자나 스툴을 연상시킨다. 높고 호리호
리한 등받이를 덧붙였기 때문에 사학자들은 이 의자가
전시용으로 만들어졌다고 생각한다. 등판 꼭대기에 있는
정교한 조각과 문장으로 인해 이 의자가 피렌체의 은행
가이자 정치인이었던 필리포 스트로치Filippo Strozzi를 위
해 만들어졌을 가능성이 가장 크다고 본다. 그리고 다른
디테일보다 바로 이 조각된 무늬를 근거로 스가벨로 의
자가 1489년과 1491년 사이에 만들어졌다고 추정된다.

1640

**중국 편자 모양 등받이 접이식 의자
(접이식 원후배교의)** 1640년경

Chinese Horseshoe Back Folding Chair

작자 미상

다수 제조사 1640년경-1911년

└ 9쪽

편자 모양 등받이 접이식 의자는 편자 모양의 등받이와
팔걸이를 이루는 둥근 상부 가로대부터 좌판을 받치는
날렵한 X자 모양의 접이식 다리까지, 균형이 잘 맞는 일
련의 요소들로 이루어졌다. 높은 발판과 장식적인 등받
이 같은 가장 세세한 부분까지 주의를 기울였다. 꼼꼼한
솜씨와 소목小木 일에 대한 독창적인 접근법으로 의자의
정교한 형태를 만들었다. 어두운색의 단단한 목재로 만
들어진 이 의자는 청나라 시대까지 거슬러 올라가며, 매
우 실용적인 물건인 동시에 권력과 지위를 상징한다.

1650

허치(장식장) 의자/테이블 1650년경

Hutch Chair/Table

작자 미상

다수 제조사 1650년경-1710년

└ 268쪽

허치 의자/테이블을 좌석으로 사용할 수 있게 조립하면
그 모습이 흡사 왕좌 같아 보인다. 인상적인 등판은 맨 아
랫부분에 경첩이 있어서 이를 내리면 둥근 테이블 상판
이 되고, 의자의 팔걸이는 테이블을 지지하는 역할을 한
다. 또한 의자의 좌판을 들어 올리면 서랍이 나온다. 이
처럼 허치 의자/테이블은 다기능 디자인의 뛰어난 사례
를 보여준다. 17세기 중반부터 18세기 초반으로 거슬러
올라가는 허치 의자/테이블은 뉴잉글랜드 지방, 특히 매
사추세츠주에서 주로 사용되었다.

1700

체스터필드 안락의자 1700년대

Chesterfield Armchair

작자 미상

다수 제조사 1700년대-현재

└ 398쪽

직접적인 증거는 거의 없지만, 영국에서 널리 사용되는
이 의자는 원래 단추가 깊게 박히고, 좌판이 낮고, 누비
가죽으로 씌운 소파에서 유래되었다고 전해진다. 정치
가이자 문인이었던 체스터필드 백작 4세 필립 스탠호프
Philip Stanhope, 4th Earl of Chesterfield(1694-1773년)의 의
뢰로 제작되었다고 한다. 둥글게 말린 팔걸이 모양, 같은
높이의 등받이와 팔걸이, 못머리로 장식된 테두리를 가
진 이 의자는 신사가 입은 옷을 구기지 않고 바른 자세
로 편안하게 앉을 수 있도록 해준다. 기록으로 남은 백작
의 마지막 말은 하인더러 친구에게 의자를 '주라'는 지시
였는데, 앉을 수 있도록 해주라는 뜻을 하인은 말 그대로
의자를 실제로 주라는 뜻으로 오해했다고 한다. 그 이야
기의 진실 여부와 관계없이 1800년대에 들어서 체스터
필드란 가죽 안락의자를 의미하게 되었으며, 대영제국의
팽창과 함께 가구 세트가 전 세계로 수출되면서 기품과
높은 안목을 상징하게 되었다. 한때 도서관이나 상류 신
사 모임 장소의 전유물이었던 체스터필드 안락의자는 폭

넓은 인기를 얻었다. 오늘날에는 다양한 천으로 만든 것을 구할 수 있지만 그래도 낡은 느낌의 가죽이 유행을 타지 않는 멋을 보여준다.

1750

사이드 체어 1700년대 중반
Side Chair
토머스 치펜데일(1718–1779년)
다수 제조사 1700년대 중반–현재
ㄴ 364쪽

아마도 18세기의 가장 중요한 소목장小木匠이라고 할 수 있는 토머스 치펜데일Thomas Chippendale의 영향력은 런던에 근거를 둔 그의 공방보다는 견본 카탈로그를 유포한 데서 비롯되었다. 이 전형적인 사이드 체어와 같은 제품들은 특히 영국의 증산층이 급증하면서 늘어나는 사치품에 대한 수요를 충족시켜줬다. 치펜데일의 가장 중요한 능력은 당시의 프랑스 로코코 양식을 영국인 취향에 맞게 바꾸는 것이었다. 대칭을 이루는 소용돌이무늬와 등받이의 세세한 조각에서 그 예를 찾아볼 수 있다. 그가 만든 가장 인기 있는 의자는 마호가니를 재료로 하며 곡선을 이루는 뒷다리가 등판 역할도 하고 있다. 자기 홍보를 잘한 덕분에 치펜데일의 의자는 유럽 전역과 아메리카의 식민지에서 신속하게 인기를 끌었다.

1760

색-백 윈저 의자 1760년대 경
Sack–Back Windsor Chair
작자 미상
다수 제조사 1760년대 경–현재
ㄴ 112쪽

윈저 스타일 의자의 초기 제품이 만들어진 것은 고딕 시대로 거슬러 올라가지만, 실제로 발전한 시기는 1700년대다. 처음에는 영국에서 시골 의자로 시작된(아마도 수레바퀴를 만드는 목수들이 만들었을 것이다) 윈저 의자는 농장, 여관, 정원 등에서 사용했다. 색-백 윈저 의자는 그 양식 가운데 탁월한 예로, 편안하고도 가벼운 등받이와 넓은 타원형의 좌판이 아름답게 어우러진다. '색-백'이란 이름은, 이 의자의 등받이 모양과 높이가 겨울 찬바

람을 피하기 위해 '색(자루)'을 뒤집어씌워서 사용하기 적합했던 데서 비롯했다고 여겨진다. 윈저 의자는 다양한 나무의 고유한 속성들을 잘 이용했다. 좌판은 소나무나 밤나무, 스트레처(다리 연결대)와 다리는 단풍나무, 구부러진 부분은 히코리hickory나 흰 참나무 또는 물푸레나무를 사용하는 식이다. 윈저 의자는 좋은 디자인의 원칙을 대표적으로 보여준다. 의자의 형태와 구조는 오랜 세월 쌓인 훌륭한 솜씨, 창의적인 재료 선택, 단순하면서도 섬세한 공학 기술과 미학적인 아름다움을 구현한다. 이와 동시에 편안하면서 내구성이 큰 구조라는 요구까지 충족한다.

1780

팬-백 사이드 체어 1780년경
Fan–Back Side Chair
작자 미상
다수 제조사 1780년대–현재
ㄴ 63쪽

1770년대와 1780년대부터 나무 막대로 된 가로대를 가진 윈저 스타일의 의자에 대한 수요가 많아지기 시작했다. 영국에서 미국으로 온 정착민들에 의해 소개되었는데, 사학자들은 부채 모양의 등받이를 가진 이런 종류의 의자가 펜실베이니아주 근처의 뉴잉글랜드 지방에서 처음 제작되었다고 본다. 부채 모양 등받이를 가진 팬-백 사이드 체어 같은 의자들은 경제적이면서 멋스러운 대안으로 최적화된 인공적 공정을 통해 만들 수 있었다. 팬-백 사이드 체어는 소비자들이 값싸고 신속한 제작을 원했기 때문에 장식적인 요소를 일부 없앴다. 상부 가로대가 단순해졌고 의자의 높이는 식사하기에 적당하게끔 맞췄다. 팬-백 사이드 체어는 주로 여섯 개를 한 세트로 구매하는 식탁용 의자의 표준이 되었다.

1808

엘라스틱(탄력 있는) 의자 1808년경
Elastic Chair
새뮤얼 그래그(1772-1855년)

새뮤얼 그래그 공방(Shop of Samuel Gragg)
1808년경-1825년경

∟ 203쪽

매사추세츠주 보스턴에 기반을 둔 새뮤얼 그래그Samuel Gragg는 1808년 엘라스틱이라고 이름 붙인 의자에 대해 미국 연방 특허를 받았다. 그는 보스턴의 조선소와 수레바퀴를 만드는 아버지가 사용하던 곡목bentwood(휜 목재)을 새로운 방법으로 활용했다. 고대 그리스의 클리스모스klismos 의자와 같은 형식의 이 디자인은 신생국이었던 미국에서 유행하던 고전주의 운동Classical movement에서 영감을 받았다. 그리고 나무의 형태를 만들기 위해 그가 개척한 기술들은 수십 년 후에야 가구 제작에 보편적으로 사용되었다. 등판과 좌판을 이루는 좁은 목판은 주로 히코리, 물푸레나무 또는 참나무를 사용했으며, 하나씩 증기로 휘게 만들어 구불구불한 형태를 띤다. 특허받은 디자인은 분리된 다리들이 염소 발굽 모양이었고, 나중에는 등판으로 이어졌으며, 의자는 공작 깃털 무늬를 그려서 마무리되었다. 현재 남아 있는 실물은 몇십 개에 불과하지만 그래그는 곡목을 사용한 개척자로 존경받고 있으며, 엘라스틱 의자는 미국 수공예품 분야의 획기적인 발명품으로 자리 잡고 있다.

1820

셰이커 흔들의자 1820년경
Shaker Rocking Chair
미국 셰이커

다수 제조사 1820년경-1860년대

∟ 139쪽

셰이커 흔들의자는 1820년대에 셰이커 교도들이 디자인했으며 널리 제작된 최초의 흔들의자다. 그리스도의 재림 신자의 합동협회를 일반적으로 셰이커라고 부르는데, 그들은 소박함과 완벽주의라는 원칙을 적용해 가구를 제작하는 것으로 유명하다. 미국 독립혁명 이전에는 흔들의자가 노약자들을 위해 만들어졌으나 셰이커 고유의 수공예 솜씨에 대한 수요가 높아지면서 생산에 박차

를 가하게 되었다. 셰이커 디자인은 다른 디자이너들이 실용성을 중시하게끔 영향을 미쳤다. 셰이커가 1820년에 만든 흔들의자는 '보스턴 로커Boston Rocker'라고도 불렸으며 19세기 말에 제작된 미하엘 토넷Michael Thonet의 곡목 흔들의자처럼 새로운 기술로 제조한 유사한 의자들이 뒤이어 나왔다.

1825

포츠담을 위한 정원 의자 1825년
Garden Chair for Potsdam
카를 프리드리히 싱켈(1781-1841년)

자이너휘테 왕립 주철공장(Royal cast-iron works Sayner-hütte) 1825-1900년

∟ 344쪽

독일 건축가인 카를 프리드리히 싱켈Karl Friedrich Schinkel이 주철 의자를 만들게 된 것은 18세기 초반 철 생산량이 증가한 결과였다. 싱켈의 디자인은 제작하기 쉬웠으며, 일반적으로 같은 거푸집으로 절반씩 주조해서 동일한 모양을 한 두 부분으로 이루어졌다. 이 의자는 연철로 만든 쇠막대를 양옆에 고정해 놀랍도록 안정감이 있었다. 쇠막대의 길이를 원하는 대로 만들 수 있어서 같은 거푸집으로 벤치도 제작할 수 있었다. 싱켈의 의자는 왕궁의 정원에서 사용되었고 오늘날까지 공원과 공공장소에서 볼 수 있는 의자들과 매우 닮았다.

1835

앤티크 농가 의자 1835년경
Antique Farmhouse Chair
작자 미상

다수 제조사 1835년경-현재

∟ 261쪽

농가에서 사용하는 널빤지brettstuhl 의자는 1835년경 독일에서 비더마이어Biedermeier 가구가 널리 유행하던 시절에 디자인되었다. 비더마이어 양식은 중산층의 성장을 찬양했다. 이 양식이 시작된 초기의 장인들은 최소한의 장식만 있는 절제된 모습의 가구를 만드는 경향이 있었으나 시간이 지나면서 변화를 보였다. 농가에서 사용하는 의자들은 그 지역에서 구할 수 있는 견고한 벚나무 원

목이나 배나무 같은 목재로 주로 만들었다. 이런 목재는 더 비싼 마호가니 같은 목재를 흉내 내기 위해 착색을 하고 윤이 잘 나게 마감 처리를 했다.

1840

셰이커 회전의자 1840년경
Shaker Revolving Chair
미국 셰이커
다수 제조사 1840년경–1870년
∟ **183쪽**

뉴잉글랜드 지방의 셰이커 운동은 금욕주의와 기도를 삶의 모든 면에서 실천하는 것으로 잘 알려졌다. 이는 그들의 가구에도 적용되었으며, 고품질로 제작되고 불필요한 장식이 없어서 인기가 많았다. 셰이커들은 제작하는 모든 물건의 활용도를 극대화하기를 좋아했기 때문에 그들은 이 회전의자의 디자인처럼 가구 디자인에 있어서 많은 혁신을 가져왔다. 해당 지역의 미국산 목재로 만든 수공예품인 이 의자들은 지역사회의 가게에서 사용되었다. 회전 스툴이라고도 알려진 셰이커 회전의자는 현대 사무용 의자의 전신이 되었다.

셰이커 사이드 체어 1840년경
Shaker Side Chair
미국 셰이커
다수 제조사 1840년경–1870년
∟ **72쪽**

미국의 셰이커는 뉴잉글랜드 지방을 중심으로 하는 신앙 공동체로, 그들이 만드는 고품질의 소박한 가구는 19세기 들어 인정받았다. 셰이커는 동시대 미국인들로부터 분리된 자급자족 공동체를 유지하기 위해서 제품을 만들어 팔았다. 1860년대쯤 소재를 엮어서 만든 우븐woven 좌판을 가진 슬랫–백 의자Slat–back chair(역자 주: 등받이가 나무 막대로 이뤄진 의자)들이 셰이커를 대표하는 디자인으로 자리 잡으면서 공동체의 중요한 사업 품목이 되었다. 셰이커는 장식을 삼갔는데 천박하다고 여겼기 때문이다. 그 대신 셰이커 의자들은 유용성을 극대화하는 것만큼 세심한 제작을 매우 중요시했다. 인기가 많았던 슬랫–백 의자에서 변형된 싱글–슬랫–백 의자Single–slat–back chair(가운데 등판이 하나인 의자)는 식탁 아래로 밀어 넣거나 벽에 걸어서 쉽게 치울 수 있었다.

1850

주철로 만든 정원 의자 1800년대 중반
Cast–Iron Garden Chair
작자 미상
다수 제조사 1800년대 중반–현재
∟ **387쪽**

영국의 빅토리아 시대에 정원과 함께 공원이나 부두 같은 공공장소가 늘어나자, 저렴하고 내구성이 좋은 주철이 실외용 가구의 재료로 선택되었다. 19세기 전반에 사용되던 연철은 비용이 더 많이 들었는데 주철이 이를 대체하면서 대량 생산하는 기술이 발견되고, 조각된 거푸집에 금속을 붓는 속도를 올리면서 증가하는 수요를 충족시키게 되었다. 이들은 주로 여러 부분으로 나눠 주조한 뒤에 너트와 볼트로 고정하게끔 만들어졌는데 로코코식 곡선과 장식이 자주 디자인에 등장했다. 꽃, 과일, 덩굴이 포함된 장식에는 빈 공간이 많아서 필요한 철의 양이 적어지므로 비용과 무게가 동시에 감소했다. 20세기 들어 더 가볍고, 덜 깨지면서, 더 강하기까지 한 강철이 인기를 끌었지만, 주철로 만든 의자의 복제품은 계속해서 생산되었다.

천으로 된 접이식 정원 의자 1850년대
Textile Garden Folding Chair
작자 미상
다수 제조사 1850년대–현재
∟ **341쪽**

크루즈선 갑판에서 처음 사용된 천으로 만든 접이식 정원 의자는 그 기원을 배에서 찾는 게 맞겠다. 이 의자는 분명 예전부터 선원들이 선상의 공간을 절약하기 위해 사용한 해먹에서 시작됐을 것이다. 의자의 캔버스 천은 대개 선명한 색의 줄무늬로, 돛의 모습과 닮았다. 또한 의자의 디자인은 선상에서 요구되는 실용성의 영향을 받았다. 계절 상품의 특성상 사용하지 않을 때는 납작하게 접어서 공간을 별로 차지하지 않고 보관할 수 있다. 이는 협소한 갑판 아래나 정원 창고에서는 큰 장점이다. 예상치 못한 즐거운 효용이 있다면, 이 의자는 휴식을 취할 수밖에 없도록 디자인된 듯하다. 천 의자에 등을 꼿꼿이 세우고 앉는 것이 불가능하기에 저절로 기대앉게 된다. 효율성을 강조한 유래와 실용성을 차치하더라도, 천으로 된 접이식 정원 의자는 궁극의 노동 절약형 제품으로 게으름을 최대한 만끽하게 한다.

1855

트리폴리나 접이식 의자 1855년경
Tripolina Folding Chair
조셉 베벌리 펜비(생몰년 미상)

다수 제조사 1930년대
가비나/놀(Gavina/Knoll) 1955년–현재
시테리오(Citterio) 1960년대–현재

∟, 325쪽

접이식 의자의 세계에서 아이콘의 자리를 차지하는 이 의자는 조셉 베벌리 펜비Joseph Beverly Fenby가 영국에서 육군 장교들이 사용하도록 고안했다. 펜비는 1877년에 이 의자에 대해 특허를 획득했다. 모양이 실용적이고 불필요한 장식은 아무것도 없어서 19세기 상류층을 위한 가구에서 흔히 찾아볼 수 없는 현대적인 감각이 느껴진다. 이 '현대적인 느낌'은 전쟁터에서 필요한 가볍고 튼튼한 물건에 대한 기능적인 요구에서 비롯되었다. 더 발전시켜서 캔버스 대신 가죽을 사용한 의자가 가정용으로 1930년대 이탈리아에서 트리폴리나라는 이름으로 제조되었다. 트리폴리나 접이식 의자는 캔버스나 가죽으로 된 슬링sling을 네 지점에서 지탱하기 때문에 지지가 잘 안 되는 X자형 받침대를 사용하는 덱체어deckchair(야외용 접이식 의자)보다 더 복잡한 3차원의 접이 구조를 사용한다. 군용 제품이라는 유래를 뛰어넘어 이 의자는 오늘날까지 어떤 환경에서든 눈에 띈다.

1859

안락의자 No. 1 1859년경
Armchair No. 1
미하엘 토넷(1796–1871년)

게브뤼더 토넷 1859년경–1934년

∟, 504쪽

미하엘 토넷은 오스트리아에 있는 그의 공장에서 아이콘이 된 안락의자 No. 1과 같은 곡목 가구를 제작했다. 토넷과 아들들은 게브뤼더 토넷Gebrüder Thonet이라는 회사명으로 이 안락의자를 생산했으며, 그들은 증기를 사용해서 목재를 유기적 곡선으로 휘게 만드는 기술에 대한 독점권을 한동안 보유했다. 그런 곡선 모양은 그들의 작품을 특징짓는 대표적인 디자인이었다. 토넷은 매우 장식적이면서 고품질의 제품을 저비용으로 생산하는 기술을 사용했다. 안락의자 No. 1은 원목을 휘어서 팔걸이와 다리를 만들고, 래미네이트된 나무 등받이로 이뤄졌으며, 이 디자인은 75년 이상 지속적으로 생산됐다. 화려한 등받이와 팔걸이의 복잡하고 정교한 요소들이 고전적인 의자 No. 14와 구별된다.

의자 No. 14 1859년
Chair No. 14
미하엘 토넷(1796–1871년)

게브뤼더 토넷 1859–1976년
토넷(Thonet) 1976년–현재
게브뤼더 토넷 비엔나(Gebrüder Thonet Vienna)
 1976년–현재

∟, 103쪽

의자 No. 14는 특별한 이름도 없고 숫자뿐이다. 미하엘 토넷과 그 아들들의 광범위한 카탈로그에서 눈에 잘 띄지도 않는 제품이다. 이 겸손한 익명성 때문에 자그마한 의자 No. 14가 실은 가구 역사에 엄청난 존재감을 자랑한다는 사실을 간과할 수도 있다. 이 의자가 남다른 점은 그 형태보다는 생산 방법에 있다. 1850년대에 토넷은 증기로 나무를 구부리는 공정을 개발했다. 이 '곡목' 방식으로 제작에 소요되는 시간과 숙련된 노동력이라는 필요조건으로부터 훨씬 자유로울 수 있었다. 가구의 대량 생산이 가능해지고, 가구의 각 부분을 나누어 선적해 저렴한 가격에 현지에서 조립할 수 있게 됐다. 가구 생산의 새로운 선례가 생긴 것이다. 의자 No. 14 그리고 같은 유형의 가구들은 50년 이상 앞서서 모더니즘을 규정하는 핵심 주제와 원리를 예견한 셈이다. 지금까지 가장 상업적으로 성공한 의자인 No. 14는 그 불후의 매력을 잘 지키고 있으며, 아직도 새롭고 우아한 유용성을 지닌다.

1860

앤티크 교회 의자 1860년경
Antique Church Chair
작자 미상

다수 제조사 1860년경–1890년

∟, 215쪽

19세기 후반에 교회의 예배 의식이 변하면서 교회에서 사용되는 가구도 변했다. 교인들이 예배에 적극적으로 참여하도록 권장되었으며 사회계층의 분리가 사라지면

서 지정 신도석을 사거나 임차하는 관행도 없어졌다. 결과적으로 예배당의 의자들은 뒷면에 성경과 성가집을 꽂을 수 있게 디자인되었다. 느릅나무나 너도밤나무 같은 목재를 소재로 간단하면서 튼튼하게 만들었다. 경사진 의자의 다리에 버팀대를 더해서 견고성을 보강했는데, 사람들이 교회에서 의자에 기대어 등판에 압력을 가하는 한편 일어서기도 하고 계속 자세를 바꿀 것이라 예상했기 때문이다.

흔들의자, 모델 No. 1 1860년경

Rocking Chair, Model No. 1
미하엘 토넷(1796-1871년)

게브뤼더 토넷 1860년경-1880년대

└ 94쪽

미하엘 토넷은 목재를 증기에 쪄서 가구 디자인에 곡선 모양을 만드는 곡목을 사용한 개척자다. 이 기법을 1860년 흔들의자와 같은 제품에 사용하면서 끝없는 가능성이 제시되었다. 토넷은 상품의 마케팅에도 능했기 때문에 대단히 다양한 그의 제품들을 많은 고객이 접할 수 있었다. 그는 흔들의자와 같은 자신의 가구를 가족 소유의 제조사인 게브뤼더 토넷을 통해 생산했다. 제조사는 1976년에 독일 회사(토넷)와 오스트리아 회사(게브뤼더 토넷 비엔나)로 분리되었다.

셰이커 슬랫-백 의자 1860년대 경

Shaker Slat-Back Chair
로버트 왜건 형제(1833-1883년)

RM 왜건 & 컴퍼니(RM Wagan & Company)
 1860년대 경-1947년

└ 406쪽

18세기에 미국에 정착한 종교 단체인 셰이커들에게 노동이란 예배의 일종이었기 때문에 그들이 중요하게 생각하는 가치인 유용성, 소박함, 정직함이 가구 디자인에 반영되었다. 셰이커들은 여러 종류의 전통적인 가구를 개선했는데 슬랫-백 의자의 경우 더 가볍고 견고하게 만들었다. 19세기 중반에 셰이커들은 자신들의 공동체 밖의 외부인에게도 상품을 팔기 시작했으며 그들이 생산한 제품은 1876년 필라델피아 100주년 박람회에서 선보인 후 더욱 인기를 끌었다. 뉴욕에 위치한 공동체 소속인 로버트 왜건Robert Wagon은 늘어나는 수요를 감당하기 위해 여러 가지 혁신적인 방법으로 생산 효율성을 높였다. 개별 장인들이 생산하던 방식에서 표준화된 공장식 생산

으로 바뀐 뒤에도 꾸밈없는 아름다움을 드러내는 형태는 달라지지 않았으며, 오늘까지도 디자이너들에게 영향을 미치고 있다.

1870

앤티크 모던 고딕 양식 박스 의자 1870년대

Antique Reformed Gothic Box Seat
작자 미상

다수 제조사 1860년대-1870년대

└ 286쪽

모던 고딕 양식이란 19세기에 들어서 고딕 양식을 재해석한 것으로, 과도함을 특징으로 하는 프랑스 제2제정과 로코코 부흥 양식에 대응해 일어났다. 이 양식은 전통적인 고딕 복고 양식과 달리 역사적인 모티프들을 닥치는 대로 모방하기보다는 현대적으로 해석하려고 노력했다. 앤티크 모던 고딕 양식 박스 의자는 탄탄하고 기하학적인 구조가 모던 고딕의 정신인 단순함과 정직함에 부합한다. 의자의 좌판을 들어 올리면 저장 공간이 나오고 맨 아래쪽의 작은 곡선들은 의자 다리를 암시한다. 가운데 네 잎 장식을 포함해서 간단하게 조각된 평면적 형태의 등받이는 상자 모양의 의자 본체로 이어진다.

변신하는 도서관 의자 1870년경

Metamorphic Library Chair
작자 미상

다수 제조사 1700년대 후반-1800년대 후반

└ 377쪽

변신하는 도서관 의자는 서고용 사다리나 책상으로 바꿀 수 있다. 이런 이중 용도 의자는 18세기 말 영국과 유럽 귀족들의 서재에서 공간을 적게 차지하도록 처음 만들어졌다. 일반적으로 이 디자인은 벤저민 프랭클린Benjamin Franklin이 처음 고안했다고 해서 '프랭클린 도서관 의자'라고 불리지만 같은 시기에 유럽에서 만들어진 사례들도 찾아볼 수 있다. 실제로 1774년 영국의 로버트 캠벨Robert Campbell이 서고용 사다리로 겸용할 수 있는 테이블과 의자, 스툴에 대해 특허를 받았지만 19세기 말에 이르러서야 의자를 기본으로 하는 디자인이 인기를 끌었다. 참나무 목재를 사용한 이 의자는 등받이에 장식 구멍을 뚫어서 장식성과 실용성을 갖췄다.

1880

농장주 의자 1880년대 후반
Planter's Chair
작자 미상

다수 제조사 1880년대 후반-현재

ㄴ. **376쪽**

농장주 의자의 정확한 유래는 알 수 없으나 특히 인도에서 19세기 식민지 문화의 상징이 됐다. 이 의자는 장기간에 걸쳐 다양한 문화적 맥락의 영향을 받으며 디자인이 개발됐고, 주로 유럽 출신의 농장주가 일이 잘 돌아가는지 감시하면서 느긋하게 앉아 있는 용도로 만들어졌을 듯하다. 재료는 보통 열대지방의 단단한 목재를 사용하고, 앉는 사람의 등이 시원하도록 등판은 등나무 줄기를 엮어서 만들었다. 뒤로 젖혀진 좌석의 각도 때문에 게으른 자세로 앉게 되는데, 팔걸이를 길게 빼서 발까지 걸쳐 놓을 수 있어 나른한 자세가 더욱 강조된다.

1890

빈티지 영화관 의자 1890년대
Vintage Cinema Chair
작자 미상

다수 제조사 1890년대-1960년대

ㄴ. **56쪽**

영화관의 황금기는 영화관 건설이 호황을 누렸던 1920년대와 1930년대. 그 후 가정에서 텔레비전을 즐기는 문화와 복합상영관의 등장으로 인해 많은 영화관이 철거되었다. 영화관이 계속해서 번창하는 곳의 경우 원래의 나무 좌석은 팔걸이와 컵 거치대를 갖춘, 좀 더 고급스러운 제품으로 대체되었다. 오래된 빈티지 영화관 의자는 19세기 말까지 거슬러 올라가기도 하는데, 일반적으로 주철로 만든 틀과 성형 합판으로 이뤄졌으며, 겉 천을 씌우는 경우 벨루어(역자 주: 벨벳과 비슷한 천)부터 가죽까지 다양한 종류에 속은 목화나 코코넛 섬유로 만든 솜으로 채웠다. 이런 종류의 의자는 오늘날까지 그 매력과 개성을 유지하고 있어서 레트로 스타일 영화관에서 사랑받는다.

1895

블루멘베르프 의자 1895년
Bloemenwerf Chair
앙리 반 데 벨데(1863-1957년)

소시에테 앙리 반 데 벨데 1895-1900년
반 데 벨데(Van de Velde) 1900-1903년
아델타 2002년-현재

ㄴ. **177쪽**

앙리 반 데 벨데Henry van de Velde가 1895년 브뤼셀에 있는 그의 블루멘베르프 주택을 처음 공개하자 돌아온 반응은 비웃음이었다. 그러나 주택이 하나의 예술품이라는 새로운 이상을 표현한 이 중요한 사건은 빈 공방Wiener Werkstätte의 종합예술작품이라는 작업을 미리 보여줬으며, 아르누보Art Nouveau에 선구적인 목표를 제시했다. 반 데 벨데는 부유한 장모의 지원을 받아 1890년대 초 화가에서 장식 및 응용 미술가로 진로를 바꿨다. 그가 추구하는 개념은 대량 생산의 낮은 품질과 기본적인 형태를 불필요한 장식으로 치장하는 것에 저항했다. 그의 가구는 합리적인 접근을 따랐는데, 너도밤나무 식탁 의자는 조화와 편안함이 느껴지고 18세기 영국 '시골풍' 디자인을 흉내 내면서도 현대적인 모습이 보인다. 1895년부터 소시에테 앙리 반 데 벨데Société Henry van de Velde사에서 그의 가구를 생산했다. 2002년에 아델타Adelta가 11개로 이뤄진 반 데 벨데 복제품 시리즈를 출시하면서 블루멘베르프 의자도 부활되었다.

의자 1895년
Chair
어니스트 김슨(1864-1919년)

어니스트 김슨 워크숍(Ernest Gimson Workshop)
 1895-1904년
에드워드 가디너(Edward Gardiner) 1904년경-1950년대
네빌 닐(Neville Neal) 1950년대-1970년대

ㄴ. **433쪽**

영국의 건축가이자 디자이너 어니스트 김슨Ernest Gimson은 중세시대부터 사용된 전통적인 래더-백ladder-back(사다리 모양 등받이) 의자를 기초로 이 의자를 디자인했다. 김슨은 런던에 근거를 둔 자신의 작업실에서 이 의자를 직접 만들었는데 미술 공예 운동, 그리고 훌륭한 전통적인 수공예 기술에 대한 광범위한 존경심을 대표한다. 선반 작업을 통해 일직선으로 자른 목재로 틀을 만

들고 모든 의자는 강에서 자란 식물의 섬유를 사용해 수
작업으로 엮은 골풀 소재 좌판으로 이뤄졌다. 김슨은 건
축 관련 작업과 전통적인 방식의 제작에 전념했기 때문
에 미술 공예 운동의 가장 상징적인 대표 인물로 인정받
는다.

1897

아가일 의자 1897년

Argyle Chair

찰스 레니 매킨토시(1868-1928년)

한정판

∟ 219쪽

캐서린 크랜스턴Catherine Cranston은 19세기에 차를 마
시는 유행을 이용해 글래스고에 일련의 찻집을 열어 큰
성공을 거뒀으며 시민들이 점잖은 환경에서 사교할 수
있는 공간을 제공했다. 1897년에 찰스 레니 매킨토시
Charles Rennie Mackintosh은 아가일街에 위치한 크랜스
턴의 런천 룸을 위해 등받이가 높고 말총으로 채워진 이
참나무 의자를 만들었다. 아가일 의자는 전통적인 의자
양식에서 영감을 가져왔지만, 그 형태는 완전히 새롭다.
고도로 복잡한 디자인은 여러 기하학적 모양을 조합해
이뤄졌다. 의자 맨 위쪽에 구멍을 뚫어 오려낸 모양은 날
아가는 새를 연상시키는데 이 모티프는 찻집에 전반적으
로 사용되었다. 의자의 높은 등판은 앉은 사람을 가까운
주변 환경과 분리해 친밀한 분위기를 연출하고자 했다.
매킨토시는 이 의자의 디자인이 무척 마음에 든 나머지
자기 집 식당에서도 사용했다.

1898

카페 뮤지엄 의자 1898년

Café Museum Chair

아돌프 로스(1870-1933년)

J. & J. 콘(J. & J. Kohn) 1898년

게브뤼더 토넷 비엔나 1898년-현재

∟ 90쪽

카페 뮤지엄 의자는 1898년 비엔나의 한 커피점을 위해
디자인되었다. 독일과 오스트리아 출신의 소목장인 미하
엘 토넷이 19세기 중반에 처음 개발한 모델을 개선한 것

으로, 바로 1859년에 만든 의자 No. 14에서 비롯됐다.
곡목 가구는 가볍고, 견고하며, 비싸지 않아서 상업용 공
간을 위한 완벽한 요건을 갖췄다. 건축가인 아돌프 로스
Adolf Loos가 이런 종류의 의자에 매력을 느낀 이유는 불
필요한 장식이 없는 단순한 형태 때문이었다. 이는 로스
의 디자인 철학에서 중대한 원칙이며 그가 1910년에 저
술한 『장식과 범죄Ornament and Crime』라는 에세이에서
자세하게 설명한 것으로 유명하다. 카페 뮤지엄 의자에
서 곡선을 이루는 등받이 틀과 뒷다리는 한 조각의 목재
로 만들었으며 아치형 구조물이 안정성을 더한다.

뮤직 살롱 의자 1898년

Musiksalon Chair

리하르트 리머슈미트(1868-1957년)

수공예 연합 공방(Vereinigten Werkstätten für Kunst im
　　Handwerk) 1898년

리버티 & 컴퍼니(Liberty & Co.) 1899년

∟ 306쪽

뮤직 살롱 의자의 아름답고 곡선으로 이뤄진 형태에는
매우 기능적이라는 전제가 깔려 있다. 독일 디자이너 리
하르트 리머슈미트Richard Riemerschmid는 연주자의 움
직임을 방해하는 팔걸이를 없애면서 안정성을 보장하기
위해 앞다리에서부터 등받이로 이어지는 두 개의 약간
굽은 지지대를 추가하고, 이들을 넓은 등받이 가로대와
연결했다. 의자의 틀은 조각된 호두나무로 만들었고 좌
판에 가죽을 씌운 뒤 테두리에 큰 단추형 못을 박았다.
1899년 드레스덴에서 열린 독일 미술 전시회German Art
Exhibition의 뮤직 룸(음악실)에 처음 선보인 뮤직 살롱 의
자는 바로 생산에 들어갔으며 다른 제조사들에 의해 많
이 복제되기도 했다.

1900

등나무 의자 1900년대 초반

Cane Chair

작자 미상

인도 콜카타의 중국인 목수들 1900년대 초반

∟ 457쪽

등나무 의자는 명백하게 현대적인 모습을 가졌지만
1900년대 초 인도의 전통 수공예 기술의 산물이다. 이
시기에 많은 중국인 목수들이 모국에서 기술을 연마한

뒤 일거리를 찾아 콜카타에 정착했다. 날씬하고 균형 잡힌 등나무 의자의 옆선은 형태에 대한 정교한 이해와 자연산 재료를 능숙하게 다루는 장인의 솜씨를 보여준다. 이 의자는 절제된 목재 틀, 그리고 좌판과 등판을 이루는 빳빳하게 엮은 등나무 줄기를 결합하고 있다. 좌판은 당시 인기 있던 다른 인도 의자들처럼 높이를 낮게 만들었다.

콩고 에쿠라시 의자 1900년경

Congolese Ekurasi Chair
작자 미상
다수 제조사 1900년경–현재

└, 154쪽

콩고 에쿠라시 의자는 두 개의 평평한 나무판을 교차시켜 만들었으며 다양한 목적을 위해 대부분 복잡하게 조각되어 있다. 장식의 종류에 따라 출산용 의자부터 부족장의 왕좌까지 다양하다. 에쿠라시 의자는 기본적으로 두 개의 나무판자를 교차시킨 구조로, 좌석을 보다 인체공학적으로 만들기 위해 곡선을 주거나 제작하기 쉽게끔 평평하게 두기도 한다. 등판을 이루는 나무판에 한 개 또는 두 개의 구멍을 내어 더 작은 판을 끼워서 견고하고 이동 가능한 구조를 완성했다. 이 의자처럼 등판에 악어를 조각한 제품은 아프리카 서부 전역에서 변형된 형태를 찾아볼 수 있으며 현대 의자의 원형으로 자리 잡았다.

접이식 감독 의자 1900년경

Folding Director's Chair
작자 미상
다수 제조사 1900년경–현재

└, 422쪽

편안하면서 가벼운 접이식 감독 의자는 영화 촬영장이라면 어디서나 볼 수 있으며 권력과 권위를 가진 감독의 지위를 상징한다. 접을 수 있는 의자의 좌판과 등판은 일반적으로 내구성이 좋은 캔버스 천(앉는 사람의 무게가 적절하게 분배되도록 해준다) 또는 가죽으로 만들며, 나무나 플라스틱으로 된 튼튼한 틀로 지탱한다. 정확한 유래는 알 수 없지만, 접이식 감독 의자는 고대 로마의 대관 의자를 비롯해 역사적으로 선례가 많다. 1892년에 감독 의자를 새롭게 개선한 의자가 시카고에서 열린 만국 콜럼버스 박람회World's Columbian Exposition에 앞서 우수상을 받음으로써 디자인 역사에 확고한 위치를 자리매김했다.

정원 의자 1900년대

Garden Chair
작자 미상
다수 제조사 1900년대–현재

└, 80쪽

지금은 어디서나 흔히 볼 수 있는 정원 의자는 20세기 초 파리 공공장소에 첫선을 보였다. 여전히 정원, 공원, 작은 식당이나 카페 등에서 사용되는 이 의자 디자인의 인기 비결은 기능성과 스타일에 있다. 접이식 의자의 시초는 르네상스 직전으로 거슬러 올라간다. 19세기에 들어오면서 접이식 의자는 정기적으로 좌석을 재배치하고 치워야 하는 공공장소라면 어디든지 널리 사용됐다. 정원 의자는 좌석 아래 양 측면에 있는 간단한 X자형 교차 접이 장치를 사용해 접을 수 있다. 이 의자는 나무로 된 이전의 접이식 의자들에 비해 현저히 가볍고 가는 금속관 틀을 사용한다. 또한 날씬한 금속 구조로 인해 부피가 줄어들어 이전에는 볼 수 없던 우아함과 공간 절약의 이점도 제공했다. 나무랄 데 없는 이 의자의 디자인은 절제된 스타일과 높은 실용성으로 야외용 의자의 전형적인 형태가 됐다.

공작 의자 1900년대 초반

Peacock Chair
작자 미상
다수 제조사 1900년대 초반–현재

└, 120쪽

공작 의자의 기원에 대해서 많은 논쟁이 있었지만, 왕좌 같은 이 의자를 추적하다 보면 대부분 아시아에 다다른다. 필리핀에서 유래되었을 가능성이 크기 때문에 보통 마닐라 또는 필리핀 의자라고 부른다. 어떤 기록에서는 마닐라에 있는 빌리비드 감옥으로 거슬러 올라가는데 수감자들에게 잡초나 등나무를 엮어서 세간살이를 만들도록 했기 때문이다. 20세기에 미국에서 연예인과 사회 운동가들이 이 의자와 함께 자세를 취한 모습으로 홍보용 사진을 자주 찍으면서 대중화되었다.

1901

이스트우드 의자 1901년경

Eastwood Chair

구스타프 스티클리(1858-1942년)

스티클리 1901년, 1989년-현재

ㄴ. **234쪽**

미국 미술 공예 운동이 초기에 널리 보급된 데는 구스타프 스티클리Gustav Stickley의 역할이 컸다. 가구 제작자이자 디자인 선도자이며 출판인으로서 스티클리는 오늘날까지도 사랑받는 디자인을 많이 제작했다. 이스트우드 의자라는 이름은 뉴욕 시러큐스 외곽에 있는 그의 공장 이름에서 유래했는데 스티클리의 디자인 가운데서 가장 유명한 작품 중 하나다. 스티클리 본인도 이 의자를 크래프츠맨 팜스Craftsman Farms(역자 주: 스티클리가 세운 농장 겸 미술 공예학교)와 시러큐스에 있는 자택에서 직접 사용했다. 견고하고 매우 기본적인 이 의자는 곧은결의 흰 참나무로 만들었으며 가죽으로 겉 천을 씌운 쿠션 두 개를 더해 내구성이 있는 동시에 편안하다. 과장된 비례 때문에 어린이 의자 같다. 이스트우드 의자는 오늘날까지 스티클리 공장에서 계속 생산되고 있다.

사이드 체어 1901년

Side Chair

프랭크 로이드 라이트(1867-1959년)

존 W. 에이어스(John W. Ayers) 1901년

ㄴ. **432쪽**

프랭크 로이드 라이트Frank Lloyd Wright는 자신이 설계한 워드 윌리츠 주택Ward Willits House과 함께 윌리츠 사이드 체어를 디자인했다. 이 주택은 프레리Prairie 양식을 사용한 초기 사례로 여겨지는데 20세기 초 이후 만들어진 그의 작업에 대한 성향을 수립한 형식적인 원칙이다. 1900년에 윌리츠 가족이 일리노이주 하일랜드 파크에 지을 주택과 내부 설계를 의뢰했다. 라이트가 만든 식탁과 의자 세트는 빅토리아 시대 후기 양식의 격식을 차린 식탁 형식을 개념적으로 해석했다. 높은 등받이를 특징으로 하는 중후한 나무 의자가 크고 견고한 식탁 주위에 배치됐다.

손던 의자 1901년

Thornden Chair

구스타프 스티클리(1858-1942년)

스티클리 1901년

ㄴ. **494쪽**

구스타프 스티클리가 남긴 유산 중에는 방대한 제품 카탈로그가 있다. 다작했던 스티클리의 초기 성공작 중 하나인 손던 의자는 1901년 그의 회사에서 제작됐다. 견고한 목재 틀에 두 개의 나무판이 수평으로 등받이를 이루고, 골풀로 좌판을 만들었다. 이 제품은 팔걸이가 있는 유형도 만들었다. 손던 의자는 뉴욕 이스트우드에 있는 스티클리의 공장에서 생산했다. 미국 수공예 운동을 대표하던 스티클리는 전통적인 제조 방식을 선호했으며 세심한 소목 일 작업으로 이 의자를 만들었다.

1902

칼벳 의자 1902년

Calvet Chair

안토니 가우디(1852-1926년)

카사 이 바르데스(Casa y Bardés) 1902년

BD 바르셀로나 디자인(BD Barcelona Design) 1974년-현재

ㄴ. **74쪽**

카사 칼벳Casa Calvet은 카탈로니아 건축가 안토니 가우디Antoni Gaudi가 바르셀로나 섬유 생산업자 돈 페드로 마르티르 칼벳Don Pedro Mártir Calvet을 위해 1898년과 1904년 사이에 지었다. 가우디는 건물 내 사무실용으로 칼벳 의자를 포함한 참나무 가구를 디자인했다. 그의 이전 가구에는 비올레르뒤크Viollet-le-Duc 같은 디자이너에서 비롯한 고딕 복고조의 영향이 담겼고, 심지어 자연주의적 장식도 포함했다. 가우디는 의자의 장식과 구조를 통합시킴으로써 역사적으로 중요한 선례를 재생산하는 데서 벗어났다. 가장 눈에 띄는 점은 유기적이고 조형적인 디자인 특성으로, 의자의 구성 요소들이 서로서로 영향을 주며 발전한 것처럼 보인다. 또한 C자 소용돌이나 구부러진 카브리올 다리 같은 것들은 건축적인 모티프를 떠올리게 한다. 그러나 이런 바로크적 요소들은 가우디의 화려한 의자에서 전반적으로 일관되게 나타나는 생명력 넘치는 식물 같은 형태에 녹아 있다. 그리고 이 의자가 놓일 건물 역시 유기적인 디자인 원리를 따랐다.

힐 하우스 사다리 의자 1902년

Hill House Ladder Back Chair

찰스 레니 매킨토시(1868–1928년)

한정판 1902년

카시나(Cassina) 1973년–현재

└, 242쪽

찰스 레니 매킨토시는 영국에서 20세기 디자인의 가장 영향력 있고 기여를 많이 한 디자이너 중 하나로 꼽힌다. 20세기로 넘어오는 시기, 그의 모교 글래스고 미술대학 Glasgow School of Art이 주목받기 시작할 즈음 출판업자 월터 블래키Walter Blackie는 매킨토시에게 글래스고 외곽 헬렌스버그에 위치한 자신의 자택인 힐 하우스에 대한 디자인을 의뢰했다. 사다리 의자는 매킨토시가 블래키의 침실을 위해 디자인한 것이었다. 아르누보의 유기적인 자연주의에서 벗어나 일본 디자인의 직선적인 패턴에 영감을 받은 추상적인 기하학 구조를 적용했다. 그는 대비되는 것의 균형을 이루는 일에 흥미를 느껴, 흰색 벽면과 대조적으로 어두운 흑단처럼 만든 물푸레나무를 택했다. 불필요해 보이는 높은 등받이는 방의 공간감을 향상시켰다. 매킨토시는 전체적으로 통합된 설계의 시각 효과를 당대의 미술 공예 운동이 옹호한 장인 정신이나 소재의 물성보다 더 중요하게 여겼다.

1903

로이크로프트 홀 의자 1903–1905년

Roycroft Hall Chair

로이크로프트 공동체

로이크로프트 워크숍(Roycroft workshops)
　1890년대–1930년대

└, 256쪽

엘버트 허버드Elbert Hubbard가 뉴욕주 이스트 오로라라는 마을에 설립한 로이크로프트 공동체Roycroft Community는 19세기 말 공예가들과 작가들로 이뤄진 이상향 같은 공동체로 영향력이 있었다. 그곳 공예가들은 고품질의 가구를 소량으로 제작했는데 대부분 공동체 구내에서 사용하기 위한 것이었다. 시간이 흐르면서 인정받는 몇 개의 디자인이 생겼으며, 중세 양식에서 영감을 받고 강건한 형태를 지녔다(의자들의 무게는 보통 18킬로그램/40파운드가 넘었다). 홀 의자는 아주 훌륭한 사례로, 높은 등받이를 평평한 좌판 위에 올렸는데 등받이의

세로 막대들이 역동성을 더한다. 흔히 하던 방식으로 등받이 맨 윗부분에 '로이크로프트'라는 단어가 새겨져 있다. 영국 미술 공예 운동의 영향을 받은 로이크로프트 공동체는 20세기 초 미국 건축과 디자인에 강렬한 흔적을 남겼다.

1904

푸커스도르프 의자 1904년

Purkersdorf Chair

요제프 호프만(1870–1956년)

콜로만 모저(1868–1918년)

프란츠 비트만 뫼벨베르크슈테텐 1973년–현재

└, 104쪽

요제프 호프만Josef Hoffmann과 콜로만 모저Koloman Moser가 디자인한 이 의자는 빈 근교의 푸커스도르프 요양원 로비를 위해 만들어졌는데, 이곳은 호프만과 빈 공방이 디자인했다. 거의 완벽한 정육면체인 푸커스도르프 의자는 건물이 가진 강한 직선의 속성을 이상적으로 보완해 준다. 또한 흑백과 기하학적 모티프를 사용해 요양원을 방문하는 사람들이 기대하는 질서와 차분한 느낌을 강화한다. 이 의자가 보여주는 강력하고 기본적으로 깔려 있는 기하학적 구조는 합리주의를 제시하고 명상적인 느낌을 불러일으킨다. 푸커스도르프 의자는 요제프 호프만 재단이 프란츠 비트만 뫼벨베르크슈테텐Franz Wittmann Möbelwerkstätten에 독점권을 부여해 1973년부터 다시 생산되고 있다. 모저와 호프만은 모두 당시의 과도한 장식에 반대하는 빈 분리파의 일원이었다. 요양원의 소박한 건축은 좌석에 사용된 체스판 모양 같은 디테일과 장식이 있는 실내와 대조를 이루며, 과도하게 장식적인 아르누보와 빅토리아 시대 양식에서 벗어났음을 보여준다.

라킨 컴퍼니 사무동을 위한 회전 안락의자 1904년

Swivel Armchair for the offices of the Larkin Company Administration Building

프랭크 로이드 라이트(1867–1959년)

반 도른 철공 회사(Van Dorn Iron Works Company)
　1904–1906년경

└, 141쪽

프랭크 로이드 라이트가 1904년에 라킨 비누 회사의 사

무실 공간을 위해서 이 의자를 처음 디자인했을 당시에는 금속 가공이 가구 생산에 일반적으로 사용되기 전이었다. 그는 회사 건물 자체의 설계도 의뢰받았으며 흔히 그랬듯이 건축가로서 많은 내부 비품들도 디자인해서 통일된 종합 완성품을 제공했다. 설계상 고려사항 중 하나는 내부가 불연성이어야 한다는 점이었는데 그 결과 사무실 건물 내부에 금속 가공물을 현저하게 많이 사용하게 됐다. 약간 의인화된 라이트의 회전의자는 주철로 된 지지대와 바퀴가 달린 구리강copper steel 틀로 이뤄졌다. 미국 디자인이지만 구멍이 뚫린 강철판은 당시 비엔나풍 디자인을 떠올리게 한다.

1905

286 스핀들 세티 1905년
286 Spindle Settee
구스타프 스티클리(1858-1942년)

스티클리 1905-1910년경, 1989년-현재

ㄴ, 483쪽

구스타프 스티클리는 1905년부터 자신의 제조 공장에서 스핀들(역자 주: 가늘고 긴 막대) 가구를 만들기 시작했다. 스핀들 세티(역자 주: 두 명 이상 앉는 긴 의자로 소파와 같음)를 비롯해 이 시리즈에 포함된 다른 의자들은 프랭크 로이드 라이트의 디자인을 연상시킨다. 이스트우드나 손던 의자처럼 무거운 제품들에 비해서 가볍고 우아하게 디자인됐고 등받이와 측면 부위에 멋진 막대를 세로로 세웠다. 그래도 여전히 스티클리의 최초 디자인들만큼 견고했으며, 공장에서 기계화된 생산 방식으로 제작이 가능해서 무늬를 새긴 제품보다 비용이 저렴했다. 스핀들 가구는 처음 소개된 이후에 몇 년 동안 수요가 많았다가 1910년쯤에 이런 가벼운 디자인에 대한 열광적인 반응이 점차 줄어들었다.

애디론댁 의자 1905년
Adirondack Chair
토머스 리(생몰년 미상)

해리 번넬 1905-1930년경

ㄴ, 196쪽

첫 번째 애디론댁 의자는 토머스 리Thomas Lee가 1903년 뉴욕주에 있는 애디론댁 산맥 지역에서 휴가를 지내다가 디자인했다. 한 장의 나무 널빤지를 11개의 조각으로 잘라서 이어 만든 리의 의자는 대표적인 미국식 야외용 의자가 되었고, 리는 그 디자인을 친구 해리 번넬Harry Bunnell에게 넘겼다. 번넬은 1905년에 특허를 출원하고 향후 25년 동안 웨스트포트 플랭크 의자Westport Plank Chair라는 이름으로 제작했다. 처음 유래된 이후 애디론댁 의자는 높은 등받이, 낮은 옆모습, 그리고 큼직한 팔걸이를 특징으로 여러 번 다시 만들어졌다. 그 과정에서 재활용 가능한 플라스틱이나 열처리된 금속 같은 새로운 재료도 사용됐다.

지츠마신 1905년경
Sitzmaschine
요제프 호프만(1870-1956년)

J. & J. 콘 1905년경-1916년

프란츠 비트만 뫼벨베르크슈테텐 1997년-현재

ㄴ, 451쪽

지츠마신 또는 '앉는 기계'는 20세기 초 빈의 대표적인 디자이너 요제프 호프만이 디자인했다. 이 의자는 모든 면에서 기계로 만들어졌다는 것을 보여주기 위해, 또 의자 자체도 하나의 기계로 간주해야 한다는 것을 나타내기 위해 디자인됐다. 이 의자가 주는 기계적인 인상은 역사적이거나 전통적인 장식을 완전히 배제함으로써 생긴다. 등판과 좌판은 간단한 D자 모양의 다리 틀 사이에 매달린 두 개의 직사각형이다(측면 판 역시 직사각형이 반복된다). 기계적인 특징은 등받이를 올렸다 내렸다 하는 장치 때문에 더욱 강조된다. 등받이 뒷면의 막대가 D자 틀에 장착된 작은 공 모양의 고정 장치들에 걸리는 위치를 움직여 등받이의 기울기를 조절할 수 있다. 제조업체인 야콥 & 요제프 콘Jacob & Joseph Kohn은 곡목 가구를 대량 생산하는 선도적 개척자 중 하나였으며 그 작업은 간단한 제품들을 반복 생산할 수 있는 가능성을 보여줬다. 찰스 레니 매킨토시의 기하학적 패턴에 영향을 받아서인지 호프만은 대량 생산 공정에 쉽게 적용할 수 있는 그와 유사한 스타일을 옹호했다.

1906

포스트슈파카세를 위한 안락의자 1906년
Armchair for the Postsparkasse
오토 바그너(1841–1918년)

게브뤼더 토넷 1906–1915년
토넷 1987년–현재
게브뤼더 토넷 비엔나 2003년–현재
└, 8쪽

오스트리아 건축가 오토 바그너Otto Wagner는 1893년 오스트리아 우정 저축 은행인 포스트슈파카세를 디자인했는데, 유리 천장으로 된 입구, 가변형 사무실 벽, 알루미늄으로 된 외벽과 실내 장식재 및 가구로 이뤄졌다. 1904년 바그너는 포스트슈파카세를 위해 차이트 의자 Zeit Chair(1902년경)를 약간 수정했으며, 토넷에서 그 디자인을 생산했다. 이 의자는 등받이, 팔걸이, 앞쪽 다리까지 하나의 기다란 곡목으로 만든 최초의 의자다. D자 좌판과 뒷다리를 더 안전하게 지지하기 위해 U자 철제 버팀대가 추가됐다. 팔걸이가 있는 것과 없는 것이 있는데, 의자의 내구성을 높이도록 금속으로 만든 장식 못, 발굽, 판 같은 장식 요소가 더해져 주문 제작됐다. 아직도 재료의 효율적인 사용과 매우 편안한 의자로 인정받고 있다. 1911년에 이르러서는 이 의자의 다양한 종류가 판매되었고, 지금도 여전히 생산된다.

의자 No. 371 1906년
Chair No. 371
요제프 호프만(1870–1956년)

J. & J. 콘 1906–1910년
└, 464쪽

20세기로 들어서면서 탄생한 요제프 호프만의 의자 No. 371은 그가 사용한 단순화된 형태의 전형인 기하학적 디자인을 보여주며, 이를 통해 그는 빈 디자인계에 큰 영향력을 갖게 됐다. 오토 바그너에게 건축가로 훈련받은 호프만은 1897년에 빈 분리파를 공동 창단했다. 의자 No. 371은 오늘날 일곱 개의 공 사이드 체어Seven Ball Side Chair라고도 알려진 이 의자는 빈 분리파의 급진적인 경향을 드러내는 한 빌라를 위해 만들어졌다. 독특한 등받이에는 선반으로 가공된 일곱 개의 나무 공이 일렬로 두 개의 긴 원호를 연결한다. 이런 구 모양의 요소들은 합판으로 만든 안장형 좌판에서 반복되는데 매우 장식적인 동시에 구조적으로도 의자를 견고하게 해준다. 이 의

1908

블랙 빌라 의자 1908년
Black Villa Chair
엘리엘 사리넨(1873–1950년)

한정판 1908년
아델타 1985년경
└, 53쪽

엘리엘 사리넨Eliel Saarinen은 오늘날 핀란드의 유명한 건축가 에로 사리넨Eero Saarinen의 아버지로 더 잘 알려졌지만, 그는 당대를 대표하는 가장 선구적인 위치에 있었다. 엘리엘 사리넨은 고국 핀란드가 1917년 러시아로부터 독립을 얻기 전인 대공국 시절에 아르누보 양식을 간소화하고 그 지방 특유의 방식으로 개발한 주역이다. 다재다능했던 사리넨은 이보다 10년 앞서 개인 사무실을 개업했기 때문에 헬싱키 기차역(1919년) 같은 주요 프로젝트와 가정용 주택을 함께 취급할 수 있었다. 그는 조명과 가구도 디자인했는데 이 명작에서와 같이 급성장하는 중산층을 위한 교외의 빌라들에서 사용될 목적으로 높은 수준의 편안함과 우아함을 중요시했다. 참나무로 만든 반원 모양의 등받이와 황동 막대로 지지되며 겉천을 씌운 좌판으로 이뤄진 블랙 빌라 의자는 1980년대 중반에 개정된 모습으로 핀란드 회사 아델타에 의해 다시 출시됐다.

1910

쿠부스 안락의자 1910년
Kubus Armchair
요제프 호프만(1870–1956년)

프란츠 비트만 뫼벨베르크슈테텐 1973년–현재
└, 356쪽

쿠부스 안락의자를 보면 1910년보다 더 최근에 만들어졌을 거라고 여기는 것도 무리는 아니다. 쿠부스 안락의자를 디자인한 요제프 호프만은 빈 모더니즘Viennese Modernism을 형성하는 데 중요한 역할을 했다. 1903년에 빈 공방을 공동 창립했으며, 대량 생산으로 인해 미학적인 가치를 잃고 있는 장식예술을 구하고자 했다. 의자

는 나무 틀과 폴리우레탄폼으로 이뤄졌고 검은 가죽을 씌웠다. 단순한 정육면체 형태를 선호한 호프만의 미학이 쿠부스 의자에서 사용한 정사각형 패드와 엄격하고 직선적인 모양에서 진정으로 구현됐다. 인간 삶의 모든 영역에 좋은 디자인을 제공하려는 빈 공방의 목표는, 독창적인 수공예품을 고품질로 생산하는 데 전념하고 예술적 실험을 강조하는 것과 상충되었다. 진행되는 프로젝트들은 불가피하게 비용이 많이 들고 소수를 위한 것이었지만 모더니즘의 선구자적 역할을 했다. 1969년 요제프 호프만 재단은 프란츠 비트만 뫼벨베르크슈테텐에 쿠부스 안락의자를 독점적으로 만들 수 있는 권리를 부여했다.

1918

적청 안락의자 1918년경
Red and Blue Armchair
헤릿 릿펠트(1888-1964년)
헤라르트 판 데 흐루네칸(Gerard van de Groenekan)
 1924-1973년
카시나 1973년-현재
ㄴ, 178쪽

네덜란드의 가구 디자이너 헤릿 릿펠트Gerrit Rietveld는 1918년에 데 스틸De Stijl 운동의 중요한 일원이 되었다. 그의 적청 안락의자는 누구나 알고 있는 몇 안 되는 의자 디자인 중 하나다. 직접적인 선례가 없는 이 의자는 헤릿 릿펠트의 활동 경력을 상징적으로 보여준다. 의자의 구조는 표준화된 목재 부품들을 결합하고 중첩함으로써 단순 명료하게 정의된다. 최초 제품에서는 참나무 목재를 채색하지 않고 남겨뒀는데, 이는 전통적인 안락의자를 골조만 남기고 조각적으로 해석한 모습을 연상시켰다. 릿펠트는 1년 안에 디자인을 수정하고 부품들에 색을 칠했다. 기하학적 형태와 구조를 색채로 정의했는데, 검정은 틀에, 노랑은 절단면에, 빨강과 파랑은 좌판과 등판에 사용했다. 그는 2차원적인 회화 양식인 신조형주의를 가구 디자인에서 풀어내고자 했다. 릿펠트 의자는 가구 디자인과 응용미술 및 그 교육의 핵심적인 참고 사례가 됐다. 적청 안락의자는 1973년까지 간헐적으로 만들어졌지만, 이후 카시나가 독점 제작하게 되면서 모더니즘 역사에서 그 중요성을 입증하듯 지금도 생산된다.

1921

임페리얼 호텔을 위한 공작 의자 1921년
Peacock Chair for the Imperial Hotel
프랭크 로이드 라이트(1867-1959년)
한정판
ㄴ, 503쪽

일본 도쿄에 있는 장엄한 임페리얼 호텔은 1923년에 완성됐으며, 프랭크 로이드 라이트가 전통적인 일본식 영감과 소재, 그리고 낭만적으로 해석한 마야의 미학을 결합했다. 공간 내부에는 시각적으로 눈에 띄는 요소가 여럿 있었지만, 라이트가 설계한 예술적인 목재 형태들이 특히 강렬했다. 이들은 실내에 전반적으로 사용됐으며 그중 공작 의자가 아마도 가장 잘 알려졌을 듯하다. 의자는 참나무로 만든 틀로 구성됐으며 육각형 모양의 등받이는 공작새가 꼬리를 펼친 모습을 시각적으로 표현했다. 양식화된 이 모티프는 호텔 곳곳에서 반복된 것을 볼 수 있었다. 1968년에 임페리얼 호텔이 철거되었을 때 이 공작 의자를 포함한 몇몇 가구 제품들을 미국에 있는 여러 박물관에 나눠줬다.

1922

라텐슈툴 1922년
Lattenstuhl
마르셀 브로이어(1902-1981년)
바우하우스 금속 공방(Bauhaus Metallwerkstatt)
 1922-1924년
ㄴ, 179쪽

마르셀 브로이어Marcel Breuer는 강철관으로 획기적인 실험을 감행하기 전에 바우하우스에서 수습생으로 일하며 눈에 띄는 목재 가구를 여러 개 만들었다. 1922년에 라텐슈툴을 디자인하면서 매우 편안하게 앉는 경험을 만들어내기 위해 인체 해부학을 장기간에 걸쳐 연구했다. 참나무 조각들로 이뤄진 틀이 일련의 가죽 띠로 싸여 있으며, 앉는 사람의 몸을 받쳐준다. 의자의 실용적인 속성은 혁신적인 과학적 사고의 결과였지만 라텐슈툴의 심미적 속성은 거칠게 잘라 만든 지역 특유의 나무 의자와 기하학적 형태가 합쳐진 시각적 전통에서 유래됐다. 이는 네덜란드의 데 스틸 운동의 특징이었다. 라텐슈툴은 바우하우스의 위빙직조 공방에서 만들었다.

1924

트란셋 안락의자 1924년경
Transat Armchair
아일린 그레이(1878-1976년)

장 데제르(Jean Désert) 1924년경-1930년

에카르 인터내셔널 1986년-현재

∟ **180쪽**

아일랜드 태생으로 파리에서 활동한 디자이너 아일린 그레이Eileen Gray는 네덜란드 '데 스틸 운동'의 순수한 기하학적 형태에 관심을 뒀다. 그녀는 모나코 근처에 있는 자신의 모더니즘 양식 주택인 E. 1027을 위해 트란셋 안락의자를 포함한 여러 가구를 고안했다. 이 의자는 프랑스에서 트랑스아틀란티크transatlantique로 알려진 덱체어 형태를 이용했는데, 당시 인기 있던 아르데코Art Deco 스타일, 그리고 바우하우스와 데 스틸 운동의 특징인 기능주의를 독특하게 결합했다. 기능주의는 각진 틀에서 드러나는데, 래커칠을 한 이 목재는 여러 겹으로 이루어진 착시를 제공한다. 틀은 해체 가능하며, 나무 막대들은 크롬 처리한 금속 부품으로 조립된다. 머리 받침대는 조절되며, 유연한 좌석은 래커칠을 한 목재 틀에 낮게 걸렸다. 이 의자는 1930년 특허를 받았지만, 1986년이 돼서야 에카르 인터내셔널Écart International에서 다시 생산하며 폭넓은 관심을 받았고, 이로 인해 그레이의 작품이 새롭게 주목받게 됐다.

1925

비벤덤 의자 1925-1926년
Bibendum Chair
아일린 그레이(1878-1976년)

아람 디자인스 1975년-현재

통합 공방(Vereinigte Werkstätten) 1984-1990년

클라시콘(ClassiCon) 1990년-현재

∟ **143쪽**

아일린 그레이는 맞춤형 가구, 수제 직조 카펫, 조명을 디자인해 부유하고 진보적인 고객들을 위한 인테리어를 창조했다. 그녀의 상징적인 디자인들은 소재와 구조에서 거의 연금술 같은 솜씨를 보인다. 비벤덤 의자는 아람 디자인스Aram Designs가 1970년대에 그레이 작품 일부를 다시 생산하기 시작하면서 마침내 인정받게 됐다. 이 의자는 1898년에 만들어진 미슐랭 타이어 회사의 마스코트를 따라 이름 붙였다. 유쾌한 거인의 둥근 몸통이 이 안락의자에 반영됐다. 크롬 도금된 강철관 틀에, 가죽으로 덮은 독특한 튜브 모양의 좌석을 가진 이 의자는 모더니스트들의 심미적 관점을 호화로운 성향으로 접근한 작품이라 할 수 있다. 그레이는 당대의 동료들과 달리 기계 문명 시대의 기능주의에 몰두하는 엄격한 심미적 관점을 공유하지 않았다. 대신 기능주의를 아르데코의 한층 화려한 물질성과 결합시켰다. 그레이는 대부분의 활동 기간 동안 부당하게 무시되기도 했지만, 이제는 20세기의 가장 영향력 있는 디자이너이자 건축가, 또한 여성으로 성공한 극소수의 디자이너 중 한 사람으로 인정받는다.

1926

클럽 의자 1926년
Club Chair
장 미셸 프랑크(1895-1941년)

샤노 & 컴퍼니(Chanaux & Co.) 1926-1936년

에카르 인터내셔널 1986년-현재

∟ **153쪽**

사각형 클럽 의자는 아르데코 시대에 탄생한 가장 친숙한 제품 중 하나이며, 그 직각 형태 덕분에 세월이 지나도 시대에 뒤떨어져 보이지 않는다. 파리 출신 디자이너 장 미셸 프랑크Jean-Michel Frank는 겉 천을 씌운 정육면체 의자 시리즈의 하나로 유행을 타지 않는 이 디자인을 만들었으며, 그 단순함은 영향력 있는 그의 미학적 특징에서 비롯되었다. 프랑크는 디자인에 예상하지 못한 재료를 사용하는 것을 좋아했는데, 표백한 가죽과 상어 가죽을 특히 선호했다. 신고전주의, 원시미술, 모더니즘에서 영향을 받은 그의 스타일은 간소한 직선형의 세부 요소와 우아하고 절제된 형태가 특징이다. 이들 디자인의 인기 덕분에 프랑크는 유럽의 문화 상류층에 진입하며 그들을 위해 화려한 실내장식과 세련된 제품들을 디자인했다. 여기에서 이어진 세련미는 가장 기본적이면서도 유용한 작품인 클럽 의자가 지속적인 인기를 누리는 요인일 것이다.

헤펠리 의자 1926년
haefeli Chair
막스 에른스트 헤펠리(1901-1976년)
호르겐글라루스 1926년-현재

ㄴ **442쪽**

막스 에른스트 헤펠리Max Ernst Haefeli는 카를 모저Karl Moser, 베르너 M. 모저Werner M. Moser, 루돌프 슈타이거 Rudolf Steiger, 에밀 로스Emil Roth 등의 권위자들과 함께 스위스 건축가 협회를 공동으로 창립했다. 그는 기술적 혁신과 예술적 전통을 결합한 디자인 언어를 개발했다. 따라서 헤펠리가 스위스 가구 회사 호르겐글라루스hor-genglarus와 협력 관계를 맺은 것은 자연스러운 일이었다. 호르겐글라루스는 가구 생산에서 수작업 방식만 사용함으로써 수공예 전통의 최고 기준을 고집했다. 헤펠리 의자는 디자이너와 생산자가 공유한 창의성에 대한 이데올로기를 보여준다. 원목으로 제작한 틀과 부드러운 곡선 다리, 합판을 사용해 기계 제작한 평평하고 넓은 등판과 좌판을 갖춘 이 의자는 휜 합판과 강철관으로 만든 당대의 대표적인 디자인과 차별된다. 단순한 형태, 완벽한 비례, 깔끔한 선에는 헤펠리의 건축학적 배경이 묻어난다. 인체공학적 좌판과 등판 모양에서 전통적 형태와 장인적 감수성이 결합된 의자가 탄생했으며, 그 결과 유행을 타지 않고 실용적이며 편안한 의자가 만들어졌다. 헤펠리 의자는 천을 씌운 의자, 안락의자, 그리고 천을 씌운 안락의자(사진 참조)를 포함해서 여러 종류로 만들어졌다.

바실리 의자 1926년
Wassily Chair
마르셀 브로이어(1902-1981년)
스탠더드-뫼벨(Standard-Möbel) 1926-1928년
게브뤼더 토넷 1928-1932년
가비나/놀 1962년-현재

ㄴ **212쪽**

바실리 의자는 마르셀 브로이어의 가장 중요하고 상징적인 디자인이다. 이 제품은 클럽 의자를 현대적으로 재해석했다. 의자에 앉으면 금속관 틀 안에서 전신이 감싸받쳐지는 느낌이 든다. 다소 복잡한 강철관 틀은 이 시기의 전통적인 의자 재료인 목재, 스프링, 말총으로 만든 좌석 없이도 편안함을 주도록 디자인됐다. 아이젠가른Eisengarn이라는 캔버스와 비슷한 소재의 '띠'와 강철관을 사용한 것은 적당한 가격에 가볍고 튼튼한 제품을

대량 생산하려는 혁신적인 운동의 일환이었다. 브로이어는 1925년에 자전거의 프레임에서 영감을 얻어 바실리 의자를 디자인했다. 바우하우스에서 이뤄진 목재 가구에 대한 연구를 활용한 이 결과물은 화가 바실리 칸딘스키 Wassily Kandinsky의 아파트 가구를 제작하는 그의 프로젝트 일부가 됐다. 바실리 의자는 1962년 가비나에서 재출시했는데(가비나가 1968년 놀에 인수됨), 오늘날도 놀의 컬렉션에 포함되어 있다. 1970년대 후반 하이테크 운동에서 비롯된 것으로 자주 혼동되기도 하지만 이 의자는 현대 의자에 여전히 많은 영향을 주고 있다.

1927

B4 접이식 의자 1927년
B4 Folding Chair
마르셀 브로이어(1902-1981년)
스탠더드-뫼벨 1927-1928년

ㄴ **423쪽**

접을 수 있는 이 안락의자는 마르셀 브로이어가 발행한 첫 번째 강철관 제품 카탈로그에서 선보였으며, 카탈로그에는 이 의자가 선박, 파티오(역자 주: 정원에 돌이나 자갈로 만든 휴식 공간)와 여름 별장 같은 공간에서 사용하기 적합하다고 적고 있다. 사실상 브로이어가 앞서 만든 바실리 의자를 접거나 휴대할 수 있게 만든 것이다. 헝가리 출신인 브로이어는 바우하우스 가구 공방의 책임자를 맡고 있을 때 자전거 핸들에서 영감을 얻어 관으로 만든 형태의 쓰임새를 개척했다. 이 제품의 경우 니켈을 입힌 강관에 캔버스 천을 걸어서 만들었으며 휘면서도 형태를 유지하는 강철 소재로 된 실을 사용해 천을 보강했다. 이음새가 보이도록 한 점은 모더니즘을 추구한 사실을 드러낸다. B4 접이식 의자는 이후 독일 제조사 텍타Tecta에 의해 D4라는 이름으로 다시 제작되었으며, 좌석은 바우하우스 형식의 천으로 된 띠를 포함해 여러 종류의 재료로 만들어진다. 이는 이 의자의 최초 디자인이 다양하게 사용할 수 있도록 만들어졌음을 증명하고 있다.

어린이 의자 1920년대 후반

Child Chair

일론카 카라스(1896–1981년)

한정판

ㄴ **389쪽**

일론카 카라스Ilonka Karasz는 17살 때 고국인 헝가리를 떠나 뉴욕시의 그리니치빌리지에 정착한 뒤 성공한 그래픽 디자이너 겸 직물 디자이너로 곧 유명해졌다. 카라스는 일련의 탁월한 가구와 인테리어도 디자인했다. 특히 주목할 만한 작품은 그녀가 디자인한 유아를 위한 방이었다. 미국 디자이너 갤러리American Designers' Gallery에 선보인 아기방에 대해 잡지 「미술과 장식Arts and Decoration」은 '아주 현대적인 미국의 어린이를 위해 디자인된 최초'의 아기방이라고 표현했다. 그녀는 어린이 의자를 디자인할 때 간단한 기하학적 형태를 사용했는데 이를 통해 어린이들에게 비율의 개념과 외부 세상의 물건들에 공감하는 올바른 방법을 가르쳐 줄 수 있을 거라 생각했다. 또한 카라스는 불필요한 모든 장식 요소를 제거함으로써 후대의 가구 디자인을 앞서갔다.

MR 셰이즈 1927년경

MR Chaise

루트비히 미스 반 데어 로에(1886–1969년)

도이처 베르크분트(Deutscher Werkbund) 1927년경

놀 1977년–현재

ㄴ **55쪽**

바우하우스 미술학교 교장을 지낸 루트비히 미스 반 데어 로에Ludwig Mies van der Rohe는 산업 시대에 사용되는 재료를 예술 형태로 끌어올리면서 세계적인 명성을 얻었다. 편안함과 지지대 역할을 제공하는 캔틸레버식 강관 틀에 기초한 물결 같은 이 디자인도 그 예로 들 수 있다. 그는 독일 출신으로 이 혁신적인 소재가 장식을 배제하는 국제주의 양식을 충족할 수 있다는 가능성을 처음으로 알아봤다. 이 의자는 르 코르뷔지에가 설계한 슈투트가르트의 바이센호프 주거단지에서 열린 중요한 '디자인 리빙design and living' 전시회에서 처음 선보였다. MR 시리즈 의자들은 뉴욕 현대미술관에서 열린 미스의 가구와 디자인에 대한 전시회와 때맞춰 미국의 제조사 놀에 의해 다시 제작되었다. 이음새 없이 강관으로 만들어진 곡선 모양의 틀 위에 미스의 설계서대로 가죽 쿠션에 소가죽 끈이 달린 넉넉한 좌석을 얹었다.

MR10 의자 1927년

MR10 Chair

루트비히 미스 반 데어 로에(1886–1969년)

베를리너 메탈게베르베 요제프 뮐러(Berliner Metallgewerbe Joseph Müller) 1927–1931년

밤베르크 금속 공방(Bamberg Metallwerkstätten) 1931년

게브뤼더 토넷 1932–1976년

놀 1967년–현재

토넷 1976년–현재

ㄴ **23쪽**

루트비히 미스 반 데어 로에가 만든 MR10 의자의 명료한 단순함은 마치 하나의 연속된 강철관으로 이루어진 것처럼 보이게 한다. 1927년에 열린 '주거Die Wohnung' 전시회에서 이 의자를 처음 선보였을 때, 앞쪽 다리만으로 지지가 되고 '자유롭게 부유하는' 좌석은 새롭고 놀라운 등장이었다. 이 전시회에는 건축가 마르트 스탐Mart Stam의 S33도 있었다. 스탐은 그 전 해에 미스에게 캔틸레버 구조 의자에 관한 자신의 구상 스케치를 보여줬다. 미스는 즉시 그 잠재력을 알아봤고, 전시회가 열리던 즈음에는 자신의 제품을 완성했다. 스탐의 의자가 딱딱하고 무거운 구조물이었던 반면, 미스의 의자는 더 가볍고 다리의 우아한 곡선 덕분에 스프링 같은 탄력성이 있었다. 미스는 의자에 간단한 커프 이음새로 팔걸이를 추가한 MR20을 만들었다. 두 의자는 모두 평단의 호평을 받았다. 등판과 좌판이 따로 떨어진 형태로 가죽 또는 철사로 된 직물로 만들거나, 한 벌로 연결된 등나무 직조 덮개로 만드는 등 변형을 가한 제품도 만들어졌다. 이 의자는 원래 검은색 또는 빨간색 래커로 마감되었으며, 오늘날까지 인기 있는 니켈 도금 제품으로도 제작됐다.

지츠가이스트슈툴 1927년

Sitzgeiststuhl

보도 라쉬(1903–1995년)

하인츠 라쉬(1902–1996년)

시제품

ㄴ **77쪽**

크리스티안 모르겐슈테른Christian Morgenstern의 시 〈앉는다는 것의 정신The Spirit of Sitting〉에서 이름을 따온 지츠가이스트슈툴은 1934년 헤릿 릿펠트가 만든 지그재그 의자 같은 작품에 영감을 줬다고 여겨진다. 보도Bodo와 하인츠 라쉬Heinz Rasch 형제는 릿펠트의 유명한 작품보다 10여 년 앞서 지츠가이스트슈툴을 만들었다. 그들은

원룸 아파트를 작업실 삼아 활동했으며 이곳은 많은 모더니즘 디자이너와 건축가들에게 만남의 장소가 되었다. 라쉬 형제는 1926년부터 1930년까지의 짧은 기간 동안 많은 창의적인 작품을 탄생시켰다. 이 독일 출신 건축가들은 1927년 루트비히 미스 반 데어 로에의 감독하에 진행된 '미혼남을 위한 아파트Apartment for a Bachelor'라는 프로젝트의 일환으로 아파트 세 채의 인테리어를 설계하도록 초대되었으며 이 공동 작업에 지츠가이스트슈툴도 포함되었다. 이 의자는 유통을 위해 생산된 적은 없지만 1996년 비트라의 디자인 뮤지엄을 위해 미니어처가 만들어졌다.

타틀린 안락의자 1927년
Tatlin Armchair
블라디미르 타틀린(1885–1953년)
니콜 인테르나치오날레(Nikol Internazionale) 1927년
└, 276쪽

타틀린 안락의자는 러시아 구성주의 운동의 핵심적인 선도자인 건축가 블라디미르 타틀린Vladimir Tatlin이 디자인했다. 타틀린은 전통적인 기하학적 의자의 발상을 거부했다. 그는 고품질의 디자인은 비싸고 장인이 만들어야 한다고 생각하지 않았기 때문에 경제적이면서 대량 생산을 고려한 안락의자를 디자인했다. 원래 의도는 값싼 러시아산 단풍나무를 소재로 하여, 빈의 발전된 기술을 이용해서 가늘고 곡선 진 모양으로 구부리는 것이었다. 옆모습에서 볼 수 있는 의자의 둥근 곡선 구조는 탄력성을 제공해서 앉았을 때 인체를 편하게 받아준다. 첫 시제품에서는 등나무 줄기로 감싼 몇 개의 접점이 의자의 구조를 지탱했다. 그 뒤에 나온 생산용 제품에서는 나사로 연결한 강철관을 사용했다.

1928

LC1 바스큘란트 의자 1928년
LC1 Basculant Chair
르 코르뷔지에(1887–1965년)
피에르 잔느레(1896–1967년)
샤를로트 페리앙(1903–1999년)
게브뤼더 토넷 1930–1932년
하이디 베버 1959–1964년
카시나 1965년–현재
└, 146쪽

바스큘란트 또는 슬링 의자는 그 형태와 기능으로 많은 20세기 디자이너들의 상상력을 자극했으며, 결과적으로 그 유형에서 영감을 받아 여러 가지로 해석됐다. 그러나 르 코르뷔지에Le Corbusier, 피에르 잔느레Pierre Jeanneret와 샤를로트 페리앙Charlotte Perriand이 만든 LC1 바스큘란트 의자만큼 사파리 탐험용 접이식 의자의 정수를 담아낸 경우는 거의 없다. 강철 구조의 틀이 가죽 또는 소가죽으로 된 좌판과 등판을 잡아주며, 바스큘란트 의자의 깨끗한 선과 가볍고 작은 속성은 이 디자이너들이 같은 해에 개발한 LC2 그랑 콩포르의 육중한 모습과 대조를 이룬다. 1929년에 이들은 파리의 살롱 도톤느Salon d'Automne에서 가구 디자인 일부를 처음으로 선보였으며, 이는 오늘날까지도 마음을 사로잡는 상징적인 작품들로 자리 잡았다.

LC2 그랑 콩포르 안락의자 1928년
LC2 Grand Confort Armchair
르 코르뷔지에(1887–1965년)
피에르 잔느레(1896–1967년)
샤를로트 페리앙(1903–1999년)
게브뤼더 토넷 1928–1929년
하이디 베버 1959–1964년
카시나 1965년–현재
└, 250쪽

LC2 그랑 콩포르 안락의자는 르 코르뷔지에, 피에르 잔느레, 샤를로트 페리앙의 짧지만 알찼던 공동 작업의 결과물이다. 이들은 LC1 바스큘란트 의자와 LC4 셰이즈 롱도 제작했다. 크롬 도금한 강철 틀은 용접해 만들었으며 연귀맞춤 된 관으로 이뤄진 상부 틀과 다리, 얇지만 견고한 고정대와 맨 아래에 더 얇은 L자형 하단 틀로 구성된다. 가죽을 씌운 다섯 개의 쿠션을 팽팽한 띠

로 고정해 틀 위에 얹었다. 토넷에서 의자의 생산을 맡았고 1929년 파리의 살롱 도톤느에서 처음 선보였다. 그 후 그랑 콩포르 안락의자는 다양하게 응용되어 출시됐는데, 공 모양 발이 있는 것과 없는 것, 소파 제품, 폭이 더 넓은 '여성용' 제품(LC3) 등이 있다. LC3의 넓어진 폭은 원래의 정육면체 형태를 양보했지만, 다리를 꼬고 앉는 게 가능해졌다. 이 제품은 품위와 엄숙함의 전형이 됐고, 여전히 수요가 많다.

1929

B32 세스카 의자 1929년

B32 Cesca Chair
마르셀 브로이어(1902-1981년)

게브뤼더 토넷 1929-1976년
가비나/놀 1962년-현재
게브뤼더 토넷 비엔나 1976년-현재

∟ 419쪽

B32 세스카 의자는 평범하고 심지어 '하찮은' 의자 형태로 여겨질 수도 있다. 하지만 이 제품은 캔틸레버 구조 의자의 중요한 초석이다. 목재나 강철관으로 만들어서 앞뒤로 지지대가 필요한 이전 의자들과 달리, 세스카는 앉는 이를 '공중에서 쉬게' 한다. 네덜란드 건축가 마르트 스탐의 1926년 디자인을 최초의 것으로 간주한다. 브로이어의 B32는 디자인이 우아하고, 편안함, 탄성, 재료에 대해 세심하게 이해하고 있다. 모더니즘적인 강철과 목재, 등나무 줄기 등의 소재를 독특하게 혼합했는데, 그 결과 냉철한 모더니즘 디자인에서 찾아보기 어려운 부드러움과 인간적인 온기를 부여했다. 안락의자 모델인 B64도 마찬가지로 성공을 거뒀다. 1960년대 초반 가비나/놀이 브로이어의 딸 이름을 딴 '세스카'로 이름을 바꿔 두 디자인을 재출시했다. 이 우아한 캔틸레버 디자인의 모방작이 범람하는 현상은, 형태와 재료에 관한 마르셀 브로이어의 통찰력 있는 균형 감각을 보여주는 증거다.

B33 의자 1929년

B33 Chair
마르셀 브로이어(1902-1981년)

게브뤼더 토넷 1929년

∟ 189쪽

마르셀 브로이어는 자전거 프레임을 실험한 데서 영감을 얻어 1927년에 B33 의자를 디자인했다. 계속 이어지는 B33 의자의 캔틸레버 구조는 그가 1924년에 디자인한 라치오Laccio 테이블에서 자연스럽게 발전된 것이다. 브로이어는 라치오 테이블의 디자인을 만지작거리며 수정하다가 등판을 첨가하고 하나의 긴 강철관 테두리로 편안하고 구조적으로 견고한 좌석을 만들었다. 토넷에서 생산한 B33 의자는 브로이어와 같은 시기에 유사한 캔틸레버식 의자를 만든 네덜란드 출신 건축가 마르트 스탐과 법적 분쟁의 소지가 됐다.

B35 라운지 의자 1929년

B35 Lounge Chair
마르셀 브로이어(1902-1981년)

게브뤼더 토넷 1929년-1939년경, 1945년경-1976년
토넷 1976년-현재

∟ 463쪽

마르셀 브로이어는 성공을 거둔 그의 바실리 의자에 뒤이어 계속해서 강철관으로 만든 가구로 실험을 이어갔다. 독일 제조사 토넷과 협력 관계를 맺은 브로이어는 강철관이라는 가벼운 산업 소재로 여러 개의 제품을 만들었는데, 스툴과 오토만, 이 미니멀리즘 성향의 라운지 의자가 포함된다. 바우하우스 디자이너 출신인 브로이어는 B35 의자를 만들면서 모더니즘 스타일의 주택에서 사용하는 현대적 가구를 볼품없게 만드는 무거운 겉 천을 완전히 제거했다. 대신에 이음새가 전혀 없어 보이는 강철 틀을 드러내 보였다. 좌판과 등판을 하나의 연속된 직물로 덮고 팔걸이는 래커칠을 한 나무로 만들었다. 좌석과 팔걸이 모두 수직 받침대 없이 캔틸레버 구조로 이뤄져서 강철관의 인장 강도와 날씬한 형태를 강조한다.

바르셀로나 의자 1929년
Barcelona Chair
루트비히 미스 반 데어 로에(1886-1969년)
베를리너 메탈게베르베 요제프 뮐러 1929-1931년
밤베르크 금속 공방 1931년
└ **200쪽**

이 의자의 디자인은 1929년 바르셀로나 국제박람회에 설치한 독일관의 설계에서 비롯되었다. 루트비히 미스 반 데어 로에는 대리석과 오닉스onyx 벽, 색유리, 크롬 도금 기둥으로 만든 수평·수직 평면의 건물을 디자인했다. 그 다음에 바르셀로나 의자를 디자인했는데, 너무 딱딱해 보이거나 공간의 흐름에 영향을 미치지 않도록 했다. 미스는 '권위 있고, 우아하며, 기념비적인' 의자를 제작하기로 작정했다. 가위 모양 틀을 사용했는데 양측을 볼트로 가로 지지대와 결합했다. 틀 위로 당긴 가죽띠는 교묘하게 볼트를 감춘다. 1964년에는 얇은 크롬 도금 강철 대신 유광 스테인리스 스틸로 대체했다. 바르셀로나 의자는 애초에 대량 생산할 의도로 만들어지지 않았지만, 미스는 이 의자를 자신이 세운 중요한 건물의 로비에 사용하기 시작했다. 이를 계기로 오늘날 이 의자는 사무용 건물의 로비에서 특히 많이 볼 수 있다.

브르노 의자 1929년
Brno Chair
루트비히 미스 반 데어 로에(1886-1969년)
릴리 라이히(1885-1947년)
베를리너 메탈게베르베 요제프 뮐러 1929-1930년
밤베르크 금속 공방 1931년
놀 1960년-현재
└ **277쪽**

브르노 의자는 원래 루트비히 미스 반 데어 로에와 릴리 라이히Lilly Reich가 1930년 체코 공화국에 있는 투겐타트 주택Tugendhat House을 위해 디자인했지만, 어쩌면 의자가 건물의 명성을 능가했다고 할 수 있다. 한쪽 끝만 고정된 캔틸레버 방식의 옆모습을 가진, 첫 번째 모더니즘 양식 의자는 아니지만(마르셀 브로이어나 마르트 스탐의 의자를 최초로 본다) 브르노 의자의 단순화된 형태는 충실한 팬들을 모았다. 주거용 공간과 사무용 공간에 모두 잘 어울린다. 날렵한 모양의 틀은 두 종류가 있다. 하나는 강철관을 사용하고 다른 하나는 납작한 강철 띠로 이루어졌으며, 좌판과 등판은 천이나 가죽을 씌웠다.

접이식 의자 1929년
Folding Chair
장 프루베(1901-1984년)
아틀리에 장 프루베(Ateliers Jean Prouvé) 1929년
└ **354쪽**

장 프루베Jean Prouvé는 금속 장인으로 일을 시작해서 점점 공학 기술에 관심을 두게 되었다. 가구 디자인은 그에게 이 두 가지 분야를 합칠 수 있는 기회를 줬다. 프루베는 발전된 기술을 활용하고 새로운 구조적 해법을 적용하면서도 장인 정신이 강하게 드러나는 가구를 만들었다. 이런 특징은 그의 접이식 의자에서 명확하게 찾아볼 수 있다. 공업용 같아 보이는 삭막한 모습이지만 실제로는 수공예로 만든 과정이 포함되어 있다. 속이 빈 강철관으로 만들어진 틀, 그리고 좌판과 등판에 팽팽하게 당겨진 캔버스 천은 재료를 매우 경제적으로 사용했음을 보여주며, 제품을 가벼우면서도 튼튼하게 만든다. 이 의자에 기능성을 더하는 요소는 접을 수 있다는 사실인데, 좌판이 등받이의 직사각형 틀에 꼭 들어맞아서 많은 의자를 겹쳐 세울 수 있다.

샌도우 의자 1929년
Sandows Chair
르네 허브스트(1891-1982년)
에타블리스망 르네 허브스트(Établissements René Herbst)
 1929-1932년
포르메 누벨 1965-1975년경
└ **487쪽**

디자이너 르네 허브스트René Herbst는 보디빌더들이 흉곽 확장용 운동 기구를 사용하는 것을 보고 1928년 샌도우 의자에 대한 영감을 얻었다(의자의 이름도 유럽의 유명한 보디빌더 유진 샌도우Eugen Sandow에서 유래됐다). 의자의 디자인 자체가 기초적인 구조를 다 드러낸다. 강철관으로 된 구조물이 틀을 이루고 좌판과 등판 부분은 탄성 고무 벨트를 틀에 걸었는데 그 방식이 확장기를 생각나게 한다. 1929년 파리의 살롱 도톤느에서 처음 전시된 이 의자는 한 번도 대량 생산되지 않았으나 한정판 시리즈의 일부로 허브스트 자신의 가구 회사와 후에 포르메 누벨Formes Nouvelles에 의해 제작됐다.

ST14 의자 1929년
ST14 Chair
한스 루크하르트(1890-1954년)
바실리 루크하르트(1889-1972년)

데스타(DESTA) 1930-1932년
게브뤼더 토넷 1932-1940년
토넷 2003년-현재
L 167쪽

ST14 의자의 우아하게 구부러진 윤곽선은 1929년보다 더 최근에 나온 디자인처럼 보인다. 캔틸레버 틀이 이루는 만곡 아치는 성형 합판과 균형을 이루며, 합판 재질의 좌판과 등판은 천이나 가죽을 씌우지 않고도 편안함을 제공한다. 루크하르트 형제Hans Luckhardt & Wassili Luckhardt는 성공적인 건축가이자 노벰버그루페Novembergruppe(역자 주: 제1차 세계대전 직후 베를린에서 결성된 사회주의 성향 미술 단체)의 일원으로, 활발한 이론가였다. 이들은 또한 대표적인 표현주의 건축 주창자로서 큰 명성을 얻었다. 드레스덴에 있는 보건 위생 박물관Hygiene Museum과 같은 이들의 디자인은 개인주의적인 성향을 보여준다. 하지만 전쟁 후 물자 부족, 가난, 급격한 인플레이션의 시대에 이런 양식이 용납되지 않자 이들은 더욱 섬세하고 민주적으로 디자인에 접근했다. 이러한 이데올로기의 변화는 대량 생산에 대한 요구를 수용한 ST14 의자에서 명백히 나타난다.

1930

안락의자 1930년경
Armchair
에토레 부가티(1881-1947년)

한정판
L 40쪽

에토레 부가티Ettore Bugatti는 유명한 이탈리아 태생의 프랑스 자동차 디자이너이자 제조업자로, 오토모빌스 E. 부가티사의 창업주로서 가장 잘 알려져 있다. 부가티의 아버지 카를로Carlo도 디자이너였으며 주로 아르누보 양식의 보석류와 가구를 만들었다. 이 부자父子는 이탈리아 북부에 있는 가족 소유의 가구 공장에서 디자인을 연구했다. 오로지 흰색 페인트칠을 한 나무판자를 교차시켜 만들었지만 믿기 어려울 만큼 편안한 안락의자에 대한 부가티의 발상은 1930년대 초 그의 공장에서 시작됐

다. 이는 부가티가 이미 자동차 디자이너로서 자리를 잡은 뒤였다.

의자 No. 811, 구멍 뚫린 등판 1930년
Chair No. 811, Perforated Back
요제프 호프만(1870-1956년)

게브뤼더 토넷 1930년
L 332쪽

빈 분리파 양식의 멋진 사례를 보여주는 이 의자는 유행에 뒤처진 적이 거의 없다. 오스트리아 디자이너 요제프 호프만은 아르누보 양식의 우아함을 추구하면서 보다 간단한 구조로 대량 생산에 적합하게 만들었다. 등판에 구멍을 뚫은 의자 No. 811은 1930년 오스트리아 공작연맹Austrian Werkbund에 의해 처음 전시되었는데 이들은 모던 디자인을 옹호하는 제조업자와 장인들로 이뤄진 조직이었다. 편안하고 가벼운 이 의자는 증기로 휜 두 종류의 너도밤나무 목재로 이뤄졌으며 다리와 틀은 흑단색, 좌판과 등판은 호두나무 색으로 착색했다. 오늘날에는 프라하 의자라고 불리는 모델이 더 익숙하다. 여기에 팔걸이를 원한다면 추가할 수 있고, 등나무를 엮어 만든 좌판과 등판으로 이루어져 있다.

시테 안락의자 1930년
Cité Armchair
장 프루베(1901-1984년)

아틀리에 장 프루베 1930년
비트라 2002년-현재
L 48쪽

시테 안락의자는 장 프루베의 많은 이론과 공정을 차분하게 요약한 탁월한 의자 디자인이다. 파이프형 틀 위로 펼쳐 씌운 캔버스 '스타킹stocking', 가공된 기계 부품을 시사하는 강철 썰매형 하부, 버클로 조인 가죽띠로 만든 팽팽한 팔걸이 등의 소재 혼합은 온전히 기능적인 디자인을 제공한다. 이런 디자인과 공학적 기술 및 제작 방식은 뒤따르는 중요한 의자들이 디자인될 때 기준점을 제시했다. 원래 프랑스 낭시에 있는 시테 대학교 학생 기숙사의 공모전에 출품됐던 시테 안락의자는 프루베의 초기 작이며 후기 작품을 위한 디자인 언어를 수립한 작품이기도 하다. 프루베는 문 부속품, 조명, 의자, 탁자, 보관함부터 건축물 외관과 조립식 건물에 이르는 다양한 디자인에 대한 창의적인 해법을 추구했다. 비트라Vitra는 프루베의 디자인에 대한 호응이 커지는 것을 깨닫고, 프루베

작품의 폭넓은 컬렉션의 일부로서 2002년 시테 안락의자를 재출시했으며, 오늘날까지 생산되고 있다.

LC4 셰이즈 롱 1930년

LC4 Chaise Longue
르 코르뷔지에(1887-1965년)
피에르 잔느레(1896-1967년)
샤를로트 페리앙(1903-1999년)

게브뤼더 토넷 1930-1932년
하이디 베버 1959-1964년
카시나 1965년-현재

∟, 279쪽

샤를-에두아르 잔느레Charles-Édouard Jeanneret는 르 코르뷔지에로 더 잘 알려진 인물이다. 초기에 그는 인테리어에 미하엘 토넷의 곡목 의자처럼 간단하고 대량 생산된 가구를 사용했다. 1928년부터 피에르 잔느레, 샤를로트 페리앙과 협업을 하면서 르 코르뷔지에의 설계 사무소는 그의 건축 설계에서 나타나는 혁신적인 방식과 어울리는 가구를 디자인하기 시작했다. LC4는 시각적 순수성과 세련된 재료를 통해서 현대 주거 디자인에 대한 르 코르뷔지에의 합리적 접근을 요약한다. 강철관으로 만들어진 의자의 틀은 미적으로 기계 같은 느낌을 주지만 LC4를 디자인한 배경은 편안함을 추구하는 데서 비롯됐다. 의자의 곡선 모양은 인체와 흡사하고, 강철로 만들어진 틀은 조절 가능하며, 좌석은 받침대 위에서 움직여서 앉는 각도를 다양하게 바꿀 수 있다.

LC7 회전 안락의자 1930년

LC7 Revolving Armchair
르 코르뷔지에(1887-1965년)
피에르 잔느레(1896-1967년)
샤를로트 페리앙(1903-1999년)

게브뤼더 토넷 1930-1932년경
카시나 1978년-현재

∟, 182쪽

르 코르뷔지에는 건축가이자 설계 기획자로 가장 잘 알려졌지만 이론, 회화, 가구 디자인 분야에서도 활발하게 활동했다. 이 스위스 디자이너의 LC7 회전 안락의자와 LC8 스툴은 1929년 파리의 살롱 도톤느에서 '가정을 위한 설비Equipment for the Home'라는 전시에 등장했는데, 피에르 잔느레, 샤를로트 페리앙과 함께 디자인했다. 이 의자는 전통적인 타자수 의자typist's chair(사무용 의자)

를 바탕으로 했으며 책상 의자로 사용하도록 디자인되었다. 유광 또는 무광 두 종류로 생산되는 네 개의 크롬관 다리는 직각으로 구부러져 좌판 아래 중앙에서 만난다. 1964년에 이탈리아 제조사 카시나가 르 코르뷔지에의 가구 디자인에 대한 독점권을 취득해 지금까지 생산하고 있다. 제품들에는 진품임을 입증하기 위해 르 코르뷔지에 공식 로고를 찍고 번호를 매긴다.

로이드 룸 모델 64 안락의자 1930년경

Lloyd Loom Model 64 Armchair
짐 러스티(생몰년 미상)

러스티즈 로이드 룸(Lusty's Lloyd Loom) 1930년경-현재

∟, 449쪽

로이드 룸의 공정은 마셜 번즈 로이드Marshall Burns Lloyd가 이룬 가구 제조 방법의 혁신이었다. 로이드가 개발한 공정은 크래프트지(역자 주: 시멘트 부대를 만드는 튼튼한 갈색 종이)를 꼬아서 금속 와이어에 감은 다음, 직조기를 사용해서 가구의 기본 재료를 만드는 것이다. 이런 생산 방식으로 만드는 로이드 룸 의자는 더 비싸고 내구성이 떨어지는 등나무나 고리버들을 재료로 하는 제품보다 훨씬 짧은 시간에 만들 수 있었다. 1921년에 영국 제조사 W. 러스티 & 선스W. Lusty & Sons가 로이드로부터 특허를 취득해서 곧 로이드의 혁신적인 직물로 새로운 디자인을 만들기 시작했다. 가장 인기 있던 디자인에 모델 64 안락의자가 포함된다. 짐 러스티Jim Lusty는 목재 틀에 직물을 당기고 감싸서 이 의자를 만들었으며 오늘날까지 계속 생산하고 있다. 현재는 투명하거나 유색으로 마감된 제품도 제작한다.

모델 904 (배니티 페어) 의자 1930년

Model 904 (Vanity Fair) Chair
폴트로나 프라우 디자인 팀

폴트로나 프라우 1930-1940년, 1982년-현재

∟, 71쪽

세계적인 명작으로 꼽히는 의자 중 다수는 건축가들이 디자인했지만, 렌조 프라우Renzo Frau는 소파에 겉 천을 씌우는 공예가의 길을 거쳐 의자 제작을 배웠다. 그는 폴트로나 프라우Poltrona Frau라는 제조사를 설립한 뒤 자동차 가죽공들을 고용했다. 전통적인 기술을 사용해 높은 수준의 장인 정신을 구현한 프라우는 놀라울 정도로 현대적인 디자인을 만들었다. 1910년경 배니티 페어 의자는 처음에 모델 904 의자로 기획됐지만, 1930년대가

돼서야 생산에 들어갔다. 둥글납작하고 통통한 가죽 형태는 거위 털과 말총으로 채워 만들었고, 잘 건조된 너도밤나무 받침대 위에 균형을 잡아 올렸다. 이 의자는 나른하고 우아한 착석 경험을 제공하며, 이는 그 시대를 완벽하게 은유하는 것이기도 했다. 1940년에 생산이 중단됐지만 1982년에 트레이드마크인 빨간색 가죽 제품으로 재출시되었다. 그 뒤로 이 의자는 〈마지막 황제〉, 〈라파밀리아〉, 〈보디가드〉를 비롯해 영화 속에 자주 등장하고 있다.

프라하 의자 1930년

Prague Chair
요제프 호프만(1870-1956년)

게브뤼더 토넷 1930-1953년
TON 1953년-현재

└ **382쪽**

빈 분리파 시절에 사용된 이름인 의자 No. 811라고도 알려진 프라하 의자는 대량 생산된 가구에 수작업으로 만든 곡목을 사용한다는 큰 전환점을 가져왔다. 게브뤼더 토넷에서 처음 개척한 이 방법은 마른 나무를 증기로 찐 다음에 수공으로 모양을 만들었다. 오스트리아 바우하우스의 중추적 역할을 했던 요제프 호프만의 디자인에 바탕을 둔 이 식탁 의자는 오스트리아의 상류층 아파트에 공급하려는 의도에서 비롯되었다. 산업적 요구를 충족시키기 위해서 호프만은 아르누보 양식의 우아함을 간단한 구조와 결합했다. 프라하 의자의 등받이와 뒷다리는 하나의 너도밤나무 조각으로 만들었으며 둥근 등나무 좌판과 앞다리로 이뤄졌다. 목재용 착색제를 칠한 뒤에 수작업으로 조립되며 마지막으로 래커칠을 하게 된다.

지크문트 프로이트의 사무용 의자 1930년

Sigmund Freud's Office Chair
펠릭스 아우겐펠트(1893-1984년)
카를 호프만(1896-1933년)

유일한 작품

└ **83쪽**

주문 제작된 이 사무용 의자의 독특한 모양은 건강하고 편안한 독서 자세를 유지하는 데 도움이 되게끔 만들어졌다. 이 특정한 디자인은 바로 정신분석학의 아버지로 불리는 오스트리아의 지크문트 프로이트가 사용할 의도로 만들어졌다. 좁은 나무판에 붙인 솜과 가죽으로 이뤄진 좁은 등받이는 프로이트가 어깨 윗부분을 자유롭게

움직이도록 해줬다. 그의 딸 마틸드에 의하면 프로이트는 독서를 할 때 다리를 팔걸이 위에 걸치고 목을 받쳐주지 않은 채 건강에 해로운 자세를 자주 취했다. 프로이트 가문과 친분이 있는 펠릭스 아우겐펠트Felix Augenfeld가 카를 호프만Karl Hofmann과 협력해 그의 가장 유명한 작품이 된 이 의자를 탄생시켰다.

스태킹 의자 1930년

Stacking Chair
로베르 말레-스테뱅(1886-1945년)

투버(Tubor) 1930년대
드 코스(De Causse) 1935년경-1939년
에카르 인터내셔널 1980년-현재

└ **429쪽**

로베르 말레-스테뱅Robert Mallet-Stevens의 스태킹(쌓는) 의자는 그 시대를 주도하던 아르데코 양식으로부터 철학적인 변화가 있었음을 상징적으로 보여준다. 그는 당시 성행하던 장식의 '독단적' 속성에 강력히 반대하면서, 기능성과 단순성의 원칙을 따랐다. 그는 기하학적 형태, 보기 좋은 비율, 생산의 경제성, 장식의 생략을 강조하는 모더니스트 그룹인 유니옹 데자르트 모데른(UAM)Union des Artistes Modernes 설립에 일조했다. 강철관과 강철판으로 제작한 스태킹 의자는 원래 래커칠 또는 니켈 도금으로 돼 있어 말레-스테뱅의 철학을 구현했다. 이 의자는 특히 대량 생산에 적합했고, 좌판은 금속 또는 충전재에 겉 천을 씌운 제품으로 만들어졌다. 이 디자인의 기원에 관해 논쟁이 있지만, 대부분의 역사가들은 말레-스테뱅의 작품으로 본다. 이 의자는 에카르 인터내셔널에서 재출시됐다.

1932

안락의자 41 파이미오 1932년

Armchair 41 Paimio
알바 알토(1898-1976년)

아르텍(Artek) 1932년-현재

└ **316쪽**

안락의자 41 파이미오는 알바 알토Alvar Aalto의 가구 디자인 중에서 가장 유명한데, 구조적 독창성과 참신한 소재 사용이 결합되어 거의 완벽한 간결함을 이뤘다고 인정받는다. 이 의자는 핀란드 파이미오 결핵 요양원을 위

해 디자인됐다. 비교적 딱딱한 좌판을 장점으로 이용했 는데, 앉아 있으면 정신이 초롱초롱해져서 독서하기에 이상적인 의자가 되었다. 알토는 1920년대 후반 가구 제 조사인 오토 코르호넨Otto Korhonen과의 공동 작업을 통 해 래미네이트 합판을 실험하기 시작했다. 알토는 래미 네이트 합판이 강철관에 비해 많은 장점을 갖고 있고 비 용이 낮았기 때문에 이를 사용했다. 목재는 강철보다 열 을 잘 전도하지 않으며, 빛을 반사하지 않고, 소음을 전 달하기보다 흡수하는 경향이 있다. 파이미오 의자는 단 순하지만, 널리 인식되지 못했던 합판의 특성, 즉 상당 한 탄력성과 강도, 아름다운 형태로 구부러지는 합판의 가능성을 보여줬다.

MK 접이식 의자 1932년

MK Folding Chair
모겐스 코흐(1898-1992년)

인테르나 1960-1971년
카도비우스(Cadovius) 1971-1981년
칼 한센 & 쇤(Carl Hansen & Søn) 1981년-현재

└, 44쪽

덴마크 건축가 모겐스 코흐Mogens Koch는 카레 클린트 Kaare Klint의 가구 디자인에서 큰 영향을 받았다. 클린트 처럼 피상적인 편법을 피하고자 기존 가구 유형을 개선 하고 전통적인 소재에 기초를 둔 소박한 접근법을 선호 했다. 코흐의 MK 접이식 의자는 클린트의 프로펠러 접 이식 스툴Propeller Folding Stool(1930년)과 마찬가지로 군 대의 작전용 가구를 모델로 했다. 캔버스 천으로 된 좌판 을 가진 접이식 스툴이 중심부를 이루며 네 개의 막대에 둘러싸여 있다. 이 중에서 두 개의 긴 막대 사이에 캔버 스 천을 걸어 등판이 만들어진다. 네 개의 막대에는 금속 고리를 각각 끼워 좌판 바로 아래에서 고정했다. 이 고리 들 덕분에 의자를 접을 수 있으며, 사람이 앉았을 때 무 게로 인해 좌판이 무너지는 것을 방지한다. 코흐의 의자 는 교회에 공급할 의자 공모전을 위해 디자인됐지만 제 작되지 않고 있다가 1960년에 인테르나Interna사가 출시 하면서 실외용 제품으로 홍보했다.

1933

사파리 의자 1933년

Safari Chair
카레 클린트(1888-1954년)

루드 라스무센스 스네드케리에(Rud Rasmussens Snedker-
ier) 1933년
칼 한센 & 쇤 2011년-현재

└, 246쪽

합리적인 디자인과 인체공학에 대한 관심에도 불구하고 카레 클린트의 의자들은 역사적인 선례와 지역 특유의 가구 유형을 자주 토대로 삼았다. 그의 사파리 의자는 영 국군이 19세기에 식민지 탐험에 사용했던 가볍고 휴대 하기 쉬운 야영 의자에서 영감을 받았다. 손쉽게 운반할 수 있도록 디자인된 사파리 의자는 연장 없이 수월하게 조립이 가능하고 해체하면 돛천으로 만든 주머니에 보관 할 수 있다. 사파리 의자는 그 정교한 구조와 더불어 훌 륭한 소재의 느낌을 자랑할 만하다. 균형이 잘 잡힌 목 재 틀과 우아한 캔버스 천 또는 가죽으로 된 좌판과 등판 은 실제 야생동물 공원보다 미드 센추리 모던 인테리어 mid-century interior에 더 어울린다.

1934

곡목 합판 안락의자 1934년

Bent Plywood Armchair
제럴드 서머스(1899-1967년)

메이커스 오브 심플 퍼니처 1934-1939년
알리바르(Alivar) 1984년-현재

└, 98쪽

제럴드 서머스Gerald Summers의 곡목 합판 안락의자는 간단한 가구 한 점이지만 그 등장은 가구 디자인의 역사 에서 중대한 사건이 되었다. 나사, 볼트, 연결부 없이 한 장의 합판을 구부리고 고정시켜 만든 곡목 합판 안락의 자는 이전의 가구 제작 기술에 대해 질문을 던졌다. 이 의자는 일체형으로 제작된 초기 사례 중 하나인데, 이후 수십 년 동안 금속이나 플라스틱 디자인에서는 이 기술 을 이뤄내지 못했다. 부드러운 곡선, 둥근 실루엣, 바닥 에 가깝게 미끄러지는 듯한 의자의 표면은 전형적인 직 선 가구 형태와는 근본적으로 대비됐다. 서머스는 이 의 자를 자신의 메이커스 오브 심플 퍼니처Makers of Simple

Furniture 브랜드로 생산했다. 그러나 영국 정부가 국내로 수입되는 합판에 제재를 가하면서 상업적 성공은 가로막히고 말았다. 결국 서머스의 회사는 고작 의자 120개를 생산하고 1939년에 문을 닫았고, 그로 인해 원본 제품은 수집가들에게 가치가 매우 높아졌다.

셰이즈 롱 No. 313 1934년

Chaise Longue No. 313

마르셀 브로이어(1902-1981년)

엠브루(Embru) 1934년

└ 500쪽

헝가리 디자이너 마르셀 브로이어는 독일 바우하우스에서 학생과 교수를 역임했다. 산업 재료를 사용해 제품의 기능성과 저비용을 극대화하려는 디자인 운동의 대표적 인물이기도 하다. 셰이즈 롱 No. 313의 디자인은 1933년 파리에 있는 국제 알루미늄 응용 사무국이 주관한 대회에 제안서로 출품됐다. 셰이즈 롱은 서로 각을 이루며 교차하는 네 개의 평면을 이용해서 의자의 구조를 만들었다. 브로이어는 가느다란 알루미늄으로 된 사다리 모양의 평면을 사용했다. 더 부드러운 디자인을 만들기 위해서 그는 등판의 윗부분을 둥글렸고 경직된 직각보다는 면들이 열린 각도로 교차하게 했다. 브로이어는 런던에 본사를 둔 아이소콘Isokon이라는 업체를 위해 셰이즈 롱 No. 313에서 영감을 얻어 같은 디자인을 1936년에 합판으로 다시 만들었다.

에바 라운지 의자 1934년

Eva Lounge Chair

브루노 마트손(1907-1988년)

퍼마 칼 마트손(Firma Karl Mathsson) 1934-1966년

덕스(DUX) 1966년

브루노 마트손 인터내셔널(Bruno Mathsson International) 1942년-현재

└ 346쪽

소목장 명인이었던 아버지 칼의 사무실에서 훈련받은 어린 브루노 마트손Bruno Mathsson은 필수적인 기술적 기교와 자연 소재의 가치를 깊이 존중하는 자세를 습득했다. 그는 후에 인체의 구조와 신체의 자세 그리고 의자의 구조가 갖는 상호작용에 관해 공부함으로써 일찍이 배운 가르침을 확장해갔다. 그는 자신의 연구 결과를 이용해 탄력 있는 목재와 띠를 엮어서 만든 우아한 의자 시리즈인 에바를 개발했다. 마트손은 동시대 디자이너인 알바

알토나 포울 키에르홀름Poul Kjærholm처럼 목재와 강철을 사용한 생산 방식을 발전시키지는 않았을지 모르지만, 그는 스칸디나비아 디자이너로는 처음으로 황마 띠를 의자의 외부 구조에 사용했다(그러나 제2차 세계대전 당시 황마와 대마를 구할 수 없게 되자 좀 더 쉽게 구할 수 있는 종이로 된 뱃대끈(역자 주: 말에 안장이나 짐을 묶는 끈)으로 대체됐다).

예테보리 의자 1934-1937년

Göteborg Chair

에릭 군나르 아스플룬드(1885-1940년)

카시나 1983년-현재

└ 252쪽

스웨덴 건축가 에릭 군나르 아스플룬드Erik Gunnar Asplund는 북구 고전주의를 대표하는 가장 중요한 인물로, 1920년대 스웨덴에서 모더니즘을 일찍이 지지했다. 1983년에 카시나가 출시한 예테보리 의자는 틀을 호두나무나 물푸레나무로 만들었고 천연 마감이나 착색제 또는 래커칠을 했다. 의자의 등받이는 윤곽이 있고 폴리우레탄 폼으로 된 좌판의 쿠션과 맞춰서 가죽이나 직물로 겉 천을 씌웠다. 예테보리 의자는 원래 예테보리 시청을 위해서 1934년과 1937년 사이에 디자인됐다.

스탠더드 의자 1934년

Standard Chair

장 프루베(1901-1984년)

아틀리에 장 프루베 1934-1956년

갤러리 스테프 시몽(Galerie Steph Simon) 1956-1965년

비트라 2002년-현재

└ 42쪽

장 프루베의 스탠더드 의자는 견고한 구조와 단순한 미학을 가진 절제된 디자인을 보여준다. 이 의자는 프랑스의 낭시 대학교가 주최한 가구 공모전에 프루베가 출품했던 작품에서 발전된 것으로, 고무 발이 달린 강판과 강철관을 조합해 만들었다. 프루베는 이 의자를 대량 생산용으로 계획했고, 제2차 세계대전 중에는 분해가 가능한 제품을 만들었다. 스탠더드 의자는 디자인이란 현대 기능주의의 가장 대중적인 형태가 돼야 한다는 프루베의 신념을 반영한다. 처음 구상된 이후 70여 년 만인 2002년, 비트라에서 이 의자를 재출시했다. 비트라는 이미 자사 디자인 박물관에 스탠더드 의자를 포함한 원본 프루베 컬렉션을 보유하고 있었다. 비트라의 인정을

받음으로써 프루베의 의자는 임스Eames 부부나 조지 넬슨George Nelson이 디자인한 제품들과 동등한 반열에 올랐다.

지그재그 의자 1934년
Zig-Zag Chair
헤릿 릿펠트(1888-1964년)

헤라르트 판 데 흐루네칸 1934-1973년
메츠 & 컴퍼니(Metz & Co.) 1935-1955년경
카시나 1973년-현재

∟, 403쪽

헤릿 릿펠트는 지그재그 의자에 사선 지지대를 도입해 의자에 사용되던 전통적인 기하하적 구조를 거부했다. 지그재그 의자는 각이 지고 단단한데, 동일한 폭과 두께를 가진 평평한 직사각형 목재 네 개가 등받이, 좌판, 지지대, 받침을 구성한다. 릿펠트는 1920년대부터 한 덩어리의 소재를 잘라서 얻을 수 있는 의자, 또는 '기계에서 바로 튀어나온 듯한' 의자를 위한 디자인을 실험하고 있었다. 그러나 네 개의 평평한 목재판을 연결하는 편이 더 현실적이라는 사실을 발견했다. 그 제작 과정이 눈에 띄는데, 좌판과 등판은 주먹장 맞춤dovetail joint으로 연결하고 삼각형 쐐기는 45도 각도를 보강하도록 딱 맞게 끼웠다. 네덜란드에서 처음 만들어진 지그재그 의자는 디자인 면에서 역사적으로 중요한 위치를 차지하게 되었다.

1935

안락의자 42 1935년
Armchair 42
알바 알토(1898-1976년)

아르텍 1935년-현재

∟, 22쪽

알바 알토는 마르셀 브로이어가 강철관으로 실험했던 내용과 바우하우스의 산업적 미학을 잘 알고 있었다. 그는 이런 선구적인 아이디어들을 더 따뜻하고, 촉감이 좋으면서, 스칸디나비아에서 긴 전통을 가진 목재에 적용하기로 했다. 19세기에 미하엘 토넷이 개발한 기술을 바탕으로 알토는 수공예적인 미학과 기계 생산을 합쳐서 합판을 접착하고 성형하는 새로운 기술을 개발했다. 1932년에 디자인한 그의 자작나무 안락의자 42는 이런 혁신적인 디자인 해법을 여러 가지 제시한다. 이 안락의자의

캔틸레버 방식 목재 다리들은 의자의 좌판과 등판 역할을 모두 하는 한 장의 합판과 연결되며, 이 합판은 고광택 래커칠로 마감됐다. 직선이 없는 의자인 안락의자 42는 휜 합판의 생산 한계점을 시험했다.

나무상자 의자 1935년
Crate Chair
헤릿 릿펠트(1888-1964년)

메츠 & 컴퍼니 1935년
릿펠트 오리지널스 1935년-현재
카시나 1974년경

∟, 294쪽

헤릿 릿펠트의 나무상자 가구는 경제 공황에 뒤이어 처음 생산됐는데 제품의 제작 의도는 조립 과정을 최소화한 저렴한 가구를 제공하는 것이었다. 고급 재료를 사용하는 대신에 릿펠트는 적당한 각도와 비율을 찾는 데 집중했다. 의자는 화물 상자의 목재를 가져다가 자른 다음 나사못만 사용해서 조립했는데 이는 모두 비용을 낮추기 위함이었다. 의자들은 보통 겉 천을 씌운 쿠션을 더해서 완성됐다. 초기 모델은 릿펠트가 직접 생산하고 판매했으며 이후 메츠사에 의해 시장에 소개됐다. 이 의자는 1970년대에 카시나에 의해서도 생산됐고 오늘날까지 릿펠트 오리지널스Rietveld Originals를 통해 구매할 수 있다.

제니 라운지 의자 1935년
Genni Lounge Chair
가브리엘 무치(1899-2002년)

크레스피(Crespi), 에밀리오 피나(Emilio Pina) 1935년
자노타(Zanotta) 1982년-현재

∟, 470쪽

가브리엘 무치Gabriele Mucchi는 공학을 공부한 다음에 회화, 그리고 그 뒤에 건축과 디자인에 전념했다. 그는 이탈리아 합리주의를 일찍이 지지했는데, 이는 이탈리아의 정체성에 너무나 필수적인 고전주의 형태에 대한 탐구와 바우하우스 같은 현대적 영향에서 비롯된 디자인의 혁신을 결합하려는 운동이었다. 무치는 마르셀 브로이어가 바우하우스에서 강철관으로 실험한 내용에 영향을 받아 1935년에 우아한 크롬 도금 강철관 틀을 사용해 제니 라운지 의자를 만들었다. 강철이라는 산업재의 거친 느낌이 좌석, 머리 받침과 팔걸이에 사용한 가죽 덮개로 인해 더욱 따뜻하게 느껴진다. 무치는 편안함을 담보로 이렇게 단순한 제품을 만들지는 않았다. 의자는 세트로 오

토만이 딸려오며 좌석은 조절 가능해서 똑바로 앉거나 등받이를 뒤로 젖혀 기댈 수도 있다.

하이 체어 K65 1935년
High Chair K65
알바 알토(1898–1976년)

아르텍 1935년–현재

└, 218쪽

핀란드 출신 디자이너 알바 알토는 하이 체어를 통해 스칸디나비아의 전통, 성실한 수공예 기술과 천연 재료에 대한 그의 관심, 그리고 바우하우스의 실용적인 아이디어를 어떻게 결합했는지 보여준다. 하이 체어는 알토의 획기적인 스툴 60의 구조와 유사하다. 둥근 좌판이 휜 자작나무 다리 위에 얹어져 있는데, 좌판이 카운터 높이에 알맞도록 다리를 길게 만들었다. 등을 약간 받쳐주게끔 다리 위에는 휜 합판으로 낮은 등받이를 붙였다. 알토의 하이 체어는 모더니즘 양식보다 따뜻하고 덜 간소한 디자인을 상징하며, 스칸디나비아와 국제적으로 향후 세대 디자이너들에게 중요한 영향을 미쳤다.

라운지 의자 1935년
Lounge Chair
샤를로트 페리앙(1903–1999년)

갤러리 스테프 시몽 1935년

└, 247쪽

샤를로트 페리앙은 자신이 1928년에 디자인한 금속관으로 만든 기울어진 안락의자에 기초해서 골풀 좌판과 등받이를 가진 목재 안락의자를 디자인했다. 페리앙은 한 청년의 아파트를 꾸미는 프로젝트를 위해 이 의자를 만들었으며, 여기에 르 코르뷔지에와 피에르 잔느레, 페르낭 레제Fernand Léger의 도움을 받았다. 의자의 틀에는 나무를, 좌석에는 골풀을 사용하는 등 천연 소재를 이용한 그녀의 선택은 처음에 모더니즘 양식에 대한 모욕으로 여겨졌다. 그러나 페리앙은 천연 재료를 경제적으로 사용하면서 모더니즘에 대해 새롭게 이해해 가는 과정에 있었으며 그녀의 목표는 자신의 디자인을 현실에 맞게 적응시키는 것이었다.

피곤한 사람을 위한 안락의자 1935년
Tired Man Easy Chair
플레밍 라센(1902–1984년)

A. J. 이베르센(A. J. Iversen) 1935년

바이 라센(by Lassen) 2015년–현재

└, 35쪽

1935년 코펜하겐 소목장협회 대회를 위해 디자인된 피곤한 사람을 위한 안락의자는 재빨리 국제적인 명성을 얻었다. 플레밍 라센Flemming Lassen은 이 의자를 디자인하면서 크고 따뜻하게 포옹당하는 느낌을 주고 싶었다. 의자의 부드럽고 조화로운 형태는 팔걸이와 등판의 큰 곡선을 통해 그런 느낌을 쉽게 전달한다. 겉 천을 양가죽으로 씌워서 편안함을 한층 더 높인 제품도 있다. 라센은 이 디자인을 위해 오래된 스칸디나비아의 전통인 가정에서의 친밀감과 아늑함을 원천으로 삼았다. 그렇기에 이 의자가 2015년 스톡홀름 가구 박람회에서 다시 소개됐을 때 그 유기적인 모습이 다시 한번 비평가들과 더욱 광범위한 대중들의 관심을 사로잡은 일은 놀랍지 않다.

1936

안락의자 400 1936년
Armchair 400
알바 알토(1898–1976년)

아르텍 1936년–현재

└, 181쪽

핀란드 건축가 알바 알토는 절제되고 가벼운 의자 디자인으로 유명한데, 그중에서 탱크 의자로도 알려진 안락의자 400은 이례적이다. 알토는 이 의자에서 양감과 견고함을 강조하고 있다. 자작나무로 된 얇은 베니어합판들을 접착해서 틀에 감싸 굳히는 방법으로 넓고 곡면으로 된 캔틸레버 구조의 띠를 만든다. 이 띠는 매트리스 같은 좌판과 등판 양쪽에 개방형 틀을 이룬다. 이 넓은 합판 띠는 의자에 넉넉한 부피의 미학을 제공하며 견고함을 더한다. 팔걸이와 등판이 만나는 지점에서 합판 띠가 끝나는데, 끝이 아래로 향해 전체적으로 뻣뻣한 느낌을 준다. 이 점이 안락의자 400과 아주 유사한 자매품 406을 구별하는 세부 요소인데, 406에서는 팔걸이가 위로 휘어져 끝난다. 사소한 차이지만 이런 작은 요소의 미학적 기능을 보여주며, 아래로 향한 팔걸이는 건장하고 무게를 지탱하는 의자의 모습을 완성하는 데 일조한다.

셰이즈 롱 1936년

Chaise Longue

마르셀 브로이어(1902-1981년)

아이소콘 플러스 1936년, 1963년-현재

└, **206쪽**

마르셀 브로이어는 알바 알토가 합판으로 만든 디자인에서 영감을 얻어 영국 제조사 아이소콘을 위해 이 긴 의자에 대한 개념을 정립했다. 제1·2차 세계대전 사이에 아이소콘의 주인 잭 프리처드Jack Pritchard에게 고용된 브로이어는 1932년에 알루미늄 틀로 만든 유사한 디자인을 수정해서 이 의자를 만들었다. 캔틸레버 구조를 휜 합판으로 만든 이 새로운 모델은 상징적인 제품으로 자리 잡았다. 셰이즈 롱은 재출시된 아이소콘의 디자인 시리즈에 포함되어 이제는 아이소콘 플러스Isokon Plus라는 새 회사명과 함께 아이소콘 롱 체어라는 이름으로 생산된다.

교회 의자 1936년

Church Chair

카레 클린트(1888-1954년)

프리츠 한센 (Fritz Hansen) 1936년

베른스트오르프스민데 A/S(Bernstorffsminde A/S) 2004년
　재출시

dk3와 베른스트오르프스민데 A/S의 협업 2004년-현재

└, **214쪽**

카레 클린트는 가벼운 교회 의자를 코펜하겐에 있는 베들레헴 교회를 위해 디자인했다가 후에 그룬트빅 교회의 신도석에 놓을 용도에 맞게 고쳤다. 그러나 증기로 휜 이 의자에 사용된 시각적 언어의 소박함 때문에 곧 주거용 공간에서 인기를 끌었다. 의자를 더 자세히 살펴보면 잘 드러나지 않는 복잡한 특성이 깔려 있음을 알 수 있다. 의자의 모든 요소가 인체의 척추에 더 잘 맞춰지게끔 서로 다른 각도로 이뤄져 있다. 그 때문에 생산 과정에서 오차가 생기면 안 된다. 의자의 합리적인 아름다움은 클린트의 기능주의 원칙을 반영한다. 여기에는 인체공학에 기초를 둔 연구가 주도하는 디자인, 수공예 기술과 고급 재료를 향한 관심이 포함된다. 클린트는 이런 견해를 코펜하겐에 있는 덴마크 왕립 아카데미의 가구 디자이너들에게 여러 세대에 걸쳐 전파했다.

라운지 의자 36 1936년

Lounge Chair 36

브루노 마트손(1907-1988년)

브루노 마트손 인터내셔널 1936년-1950년대,
　1990년대-현재

└, **371쪽**

1930년대에 디자이너 브루노 마트손은 자신이 명명한 '앉는다는 일'에 대해 연구하기 시작했다. 라운지 의자 36은 이러한 연구의 결과로 탄생했다. 1933년부터 그는 좌판과 등판이 하나의 곡선을 이루는 압축 합판으로 만든 의자 틀을 디자인했고, 이 틀에 말안장의 뱃대끈을 엮어 입혔다. 라운지 의자 36은 1933년의 메뚜기 의자Grasshopper Chair에서 진화했다. 마트손은 의자를 착석의 생리학에 기초해 디자인하며, "'편안하게 앉기는 하나의 예술'이란 말에 동의할 수 없다. 앉는 것 자체가 아니라, 의자를 만드는 일이 '예술'이 돼야 한다."라고 썼다. 마트손의 가구 디자인은 형태에 아름다움을 결합해, 당시에도 지금도 혁신적이라고 평가받는다.

산텔리아 의자 1936년

Sant'Elia Chair

주세페 테라니(1904-1943년)

자노타 1970년-현재

└, **477쪽**

베니타 의자Benita Chair는 주세페 테라니Giuseppe Terragni가 가장 호평받는 그의 건물인 카사 델 파시오Casa del Fascio(이탈리아 코모 소재)를 위해 디자인했다. 이 의자는 나중에 산텔리아로 이름을 바꾸는데, 첫 이름이 안타깝게도 이탈리아 독재자 베니토 무솔리니Benito Mussolini와 연관돼서다. 테라니는 카사 델 파시오의 모든 인테리어를 건물 전체에 적용한 실험적인 접근법으로 디자인했다. 여기에 라리아나Lariana라는 캔틸레버 구조 의자도 포함된다. 이 의자는 강철관으로 만든 일체형 틀이 가죽 덮개나 성형한 목재 좌판과 등판을 지지하는 구조다. 테라니는 중역 회의실에 사용하고자 라리아나 의자의 금속관 틀을 우아한 팔걸이로 연장하면서 베니타로 변형했다. 두 의자의 다양한 곡선은 좌판, 등판, 팔걸이에 특이하고 편안한 유연성을 부여하며, 아름다움과 기능을 결합한다. 두 의자는 금속관을 사용한 가구를 제작하기 시작한 밀라노의 콜럼버스Columbus가 만들 예정이었지만 대량 생산되지 않다가, 1970년대에 자노타가 두 제품을 모두 개정해서 재출시했다.

스카뇨 의자 1936년
Scagno Chair
주세페 테라니(1904–1943년)

자노타 1972년–현재

└ **401쪽**

디자인 산업이 독립된 분야로 자리 잡기 전 대부분의 건축가들처럼, 주세페 테라니도 스카뇨 의자를 계획하면서 이탈리아 코모에 위치한 자신의 영원한 걸작품 카사 델 파시오의 다른 모든 요소들과 구분 짓지 않았다. 카사 델 파시오 프로젝트는 하나의 일관되고 통일된 전체로 디자인됐다. 그러나 아쉽게도 스카뇨 의자는 테라니 생전에는 일련의 스케치로만 남아 있었다. 거의 40년이 지난 뒤에야 자노타가 1972년에 처음으로 생산을 시작했고, 오늘날 구입 가능한 모델은 1983년에 '광기'를 뜻하는 폴리아Follia라는 형편없는 이름을 붙여서 만들기 시작했다. 스카뇨 의자는 조각적이고 건축적인 표현을 위해 부드러운 곡선을 피했다. 검은 래커칠을 한 너도밤나무 좌판은 당당한 네 개의 다리와 함께 구조적으로 정육면체를 만든다. 두 개의 캔틸레버 반원형 지지대는 좌판과 약간 둥글린 등판을 연결한다. 이 의자는 테라니가 완벽주의를 추구하고 통념을 거부했다는 증거이자 이탈리아 모더니즘의 초기 사례다.

1937

43 라운지 의자 1937년
43 Lounge Chair
알바 알토(1898–1976년)

아르텍 1937년–현재

└ **430쪽**

1920년대와 1930년대에 건강을 위한 휴양지의 인기, 그리고 레저와 신체 건강에 관한 관심이 계속되자 많은 디자이너가 편안한 라운지 가구를 디자인하려고 시도했다. 핀란드 남서쪽에 있는 결핵 요양원을 위해 만든 파이미오 의자를 통해 이미 이런 가구를 다뤄 본 알바 알토는 43 라운지 의자로 다시 한번 도전했다. 1937년 파리 세계 박람회에 알토가 디자인한 핀란드관에서 이 의자를 처음 선보였다. 자작나무 곡목으로 된 이 우아한 의자는 원래 패딩을 더하고 마리타 라이벡Marita Lybeck이 디자인한 겉 천을 씌웠는데, 후에 십자형으로 엮은 가죽 띠나 직물 띠로 다시 만들어졌다.

606 배럴(통) 의자 1937년
606 Barrel Chair
프랭크 로이드 라이트(1867–1959년)

한정판 1937년

카시나 1986년–현재

└ **61쪽**

프랭크 로이드 라이트는 가구란 그 공간의 건축 양식과 조화를 이뤄야 한다는 신념으로 의자를 디자인할 때 구체적인 맥락을 염두에 뒀다. 그런데도 그는 자신이 반복적으로 같은 기하학적 형태에 이끌리는 것을 발견했고 시간이 지나면서 형태를 계속 개선해 갔다. 그의 배럴 의자는 원래 1904년 뉴욕 버펄로에 있는 다윈 D 마틴 하우스Darwin D Martin House를 위해 디자인했지만, 후에 다시 수정해서 위스콘신 윈드 포인트에 있는 허버트 F 존슨Herbert F Johnson의 주택과 탈리에신에 있는 라이트의 자택에서도 사용하게 된다. 라이트는 606 배럴 의자를 디자인하면서 강한 수직적 요소를 특징으로 하는 일반적인 자신의 의자 유형을 버리고 보다 복잡한 형태들을 결합했다. 그 결과 막대로 이뤄진 둥근 등판이 원형 좌판을 둘러싸고 있으며, 좌판은 겉 천을 씌운 쿠션으로 덮여 있다.

클리스모스 의자 1937년
Klismos Chair
테렌스 롭스존–기빙스(1905–1976년)

아테네의 사리디스 1961년–현재

└ **355쪽**

호두나무에 가죽끈을 엮어서 만든 클리스모스 의자는 고대 그리스 그림에 묘사된 모습을 충실하게 따르고 있다. 이 의자는 2,000년이 넘도록 예술가와 디자이너들에게 영감을 준 아름다움과 완성도에 대한 특별한 견해를 보여준다. 끝이 가늘어지는 곡선들이 주는 섬세함과 우아한 목공 기술의 힘으로, 이 의자는 편안한 가정용 의자의 초기 사례로 자리매김했다. 영국 태생으로 인테리어와 가구를 디자인한 테렌스 롭스존–기빙스Terence Robsjohn–Gibbings가 이 의자로 유명해진 것은 다소 아이러니한데, 그가 열렬한, 때로는 특이한 모더니스트였기 때문이다. 1944년에 펴낸 책 『굿바이 미스터 치펜데일Goodbye, Mr. Chippendale』에서 그는 '앤티크 가구라는 병폐는 깊이 뿌리박힌 악'이라고 말하며 모더니즘을 강력히 지지했다. 모더니즘 양식으로 왕성하게 작업을 이어간 후, 그는 영감을 찾아 다시 고대 그리스로 눈을 돌렸다.

1961년에 그는 아테네의 사리디스Saridis of Athens사와 공동 작업으로 고대 그리스 가구 복제품을 포함한 클리스모스 가구 시리즈를 디자인했다.

스태킹 의자 1937년

Stacking Chair

마르셀 브로이어(1902-1981년)

윈드밀 퍼니처(Windmill Furniture) 1937년

ㄴ, 379쪽

1935년에 바우하우스 디자이너 마르셀 브로이어는 나치 치하의 독일을 떠난 뒤, 곧이어 영국의 모더니즘 성향 건축 회사인 아이소콘에 일자리를 구했다. 초기에 진행한 공동 작업으로 아이소콘 빌딩이라고도 알려진 자사 소유의 론 로드 플랫츠(론 거리에 있는 아파트)에 있는 공용 부엌을 아이소바Isobar 식당으로 개조했다. 쌓을 수 있는 이 의자를 만들기 위해 브로이어는 영국 모더니즘의 부드러운 미학을 적용했는데 이는 그의 평소 스타일보다 다소 따뜻하다고 할 수 있다. 강철관을 소재로 진행해 오던 실험을 중단하고 헝가리 태생의 브로이어는 곡선과 따뜻한 느낌의 래미네이트 자작나무와 성형 자작나무 합판을 선택했다. 그는 이 식탁 의자를 가볍게 만들기 위해서 두 조각의 목재를 사용했다. 한 조각은 좁아지는 다리와 얇은 좌판을 이루며 다른 조각은 다루기 쉽도록 윗부분 끝이 말려 있는 작은 등판을 이룬다.

1938

나비 의자 1938년

Butterfly Chair

안토니오 보넷 이 카스텔라나(Antonio Bonet i Cas-
tellana)(1913-1989년)

호르헤 페라리-하도이(Jorge Ferrari-Hardoy)
(1914-1977년)

후안 쿠르찬(Juan Kurchan)(1913-1975년)

아르텍-파스코 1938년

놀 1947-1973년

쿠에로 디자인(Cuero Design) 2017년-현재

ㄴ, 340쪽

원래 씨욘Sillón(역자 주: 스페인어로 안락의자) BKF라고 불린 나비 의자의 받침은 강철 막대를 용접한 두 개의 연속적인 고리로 만들었다. 아르헨티나의 건축가들로 이뤄

진 그루포 아우스트랄Grupo Austral이 디자인했는데 경제적이면서 효과적인 구조로 받침을 형성해서 간단한 가죽 덮개를 씌우면 안락한 좌석이 탄생한다. 처음에 이 의자는 그루포 아우스트랄이 설계한 부에노스아이레스에 있는 에디피시오 차르카스Edificio Charcas라는 아파트를 위해 1938년에 만들어졌다. 아르텍-파스코Artek-Pascoe가 생산했으나 나중에는 놀이 제작했고 그 후 많은 복제품이 탄생했다.

의자 1938년경

Chair

길버트 로데(1894-1944년)

시제품

ㄴ, 89쪽

뉴욕 사람인 길버트 로데Gilbert Rohde는 1930년대 혁신적인 미국 디자인을 이끌었고, 다양한 재료와 기술을 실험하며 그 미적 가능성을 탐구하기 좋아했다. 플렉시글래스Plexiglas(역자 주: 유리 대신에 쓰는 강력한 투명 아크릴 수지 퍼스펙스의 브랜드명)도 그런 재료 중 하나였다. 1936년 롬 & 하스Rohm & Haas라는 필라델피아의 화학회사가 처음 소개했으며 1939년 뉴욕 세계 박람회에서 센세이션을 일으켰다. 로데가 완벽하게 완성해서 박람회에 전시된 플라스틱 의자의 시제품은 이 신소재를 사용해서 디자인된 가장 초기 사례 가운데 하나다. 스테인리스 스틸로 된 다리와 한 장의 곡선 모양 플렉시글래스로 좌판과 등판을 만든 이 선구적인 의자는 가벼우면서도 튼튼했다.

접이식 해먹 의자 1938년

Folding Hammock Chair

아일린 그레이(1878-1976년)

시제품

ㄴ, 390쪽

아일랜드 출신 디자이너이자 건축가 아일린 그레이의 작업은 쉽게 분류하기 어렵다. 아르데코의 영향이 고급스러운 재료를 선호하는 성향에서 나타나고, 초기 모더니즘 성향이 1920년대 이후 디자인한 가구의 깔끔한 선에서 분명히 드러나서 양쪽 모두를 아우른다. 접이식 해먹 의자는 그레이의 작업 중에서 특이한 작품인데, 프랑스 카스텔라르에 있는 자택 탕프 아 파이야Tempe à Pailla를 위해 1938년에 디자인했다. 패딩이 들어간 캔버스 천 좌석이 두 개의 S자 모양 틀 사이에 당겨져 있는데 틀은 구멍

이 뚫린 목재 합판으로 만들었다. 의자는 쉽게 접어 보관할 수 있다. 접이식 해먹 의자는 그레이의 유명한 1929년 안락의자부터 시작한 형태적 탐구의 연속선상에 있었지만 두 제품 모두 시제품만 만들어지고 대량 생산되지 못했다.

망치 손잡이 의자 1938년

Hammer Handle Chair
와튼 에셔릭(1887–1970년)

와튼 에셔릭 스튜디오(Wharton Esherick Studio)

1938년–1950년대 경

└ **498쪽**

와튼 에셔릭Wharton Esherick은 펜실베이니아에 있는 자신의 작업실에서 독특한 디자인과 우수한 솜씨로 수공예 제품을 생산하면서 영국 미술 공예 운동의 원리를 전후 사회에 전파했다. 미국 출신 소목장인 그는 전통적인 등받이 장식 가로대가 있는 의자를 자기 방식으로 해석하면서 우연히 발견한 재료를 재사용하는 재능을 보였다. 망치 손잡이 의자의 경우, 폐업한 목공 회사가 경매에 부친 히코리와 물푸레나무 망치 손잡이를 큰 통으로 두 개 구매했다. 근방에 있는 헤지로Hedgerow 극장으로부터 의뢰를 받은 에셔릭은 망치 손잡이를 의자의 다리, 가로대와 세로대로 사용했는데, 제품의 매끈한 마감과 나뭇결의 무늬 때문에 원래 용도를 알아볼 수 없었다. 손잡이를 다 소진하자 물푸레나무를 조각해서 사용했는데 좌판은 여전히 가죽을 엮거나 늘인 생가죽으로 완성했다.

1939

안락의자 406 1939년

Armchair 406
알바 알토(1898–1976년)

아르텍 1939년–현재

└ **192쪽**

안락의자 406의 틀과 좌석이 맞물리는 개방형 곡선은 알바 알토의 가장 우아한 디자인 중 하나를 보여준다. 많은 면에서 406은 400과 비슷하지만, 400이 땅딸막하고 육중한 부피를 통해 강한 느낌을 전하는 한편 406은 날렵함을 강조한다. 406은 합판으로 만든 파이미오 의자를 개량한 것으로, 혁신적 기술인 캔틸레버 틀을 유지하면서 튼튼한 직물 띠인 웨빙webbing으로 좌석을 만들

었다. 최종 제품은 원래 알토의 후원자이자 사업 동반자였던 마이레 굴릭센Maire Gullichsen의 자택 빌라 마이레아 Villa Mairea를 위해 디자인됐다. 알토의 아내 아이노Aino가 웨빙을 사용하자고 제안했을 가능성이 큰데, 아이노는 1937년에 알토의 디자인으로 알려진 캔틸레버 리클라이닝 의자cantilevered reclining chair에서 웨빙을 사용한 적이 있었다. 웨빙은 저렴하면서 얇은 소재이기 때문에 호리호리한 의자의 윤곽을 방해하지 않고 구조를 가장 명료하게 표현할 수 있었다.

거실용 안락의자 1939년

Fauteuil de Salon Chair
장 프루베(1901–1984년)

아틀리에 장 프루베 1939년

비트라 2002년경–현재

└ **474쪽**

매력적이고 높이가 낮은 이 안락의자를 만든 프랑스 출신 디자이너는 스스로를 디자인 엔지니어라고 여겼으며, 산업 공정에 대한 자신의 관심을 강조했다. 금속을 다루는 장인이면서 다른 분야는 독학으로 터득한 장 프루베는 자신의 기술을 발휘해 단순한 면들을 모아 맞춰서 이 거실용 안락의자Fauteuil de Salon Chair의 통일된 구조를 만들었다. 넉넉한 좌판과 등받이를 가진 이 의자는 편안함을 목적으로 설계되었다. 2000년대 초반에 스위스 제조사 비트라가 프루베의 작품을 개정판으로 출시하기 시작했는데 그의 가족과 긴밀한 협업을 통해 이 의자의 색상들을 현대적으로 새롭게 했다. 팔걸이는 천연 참나무나 암모니아로 훈증 된 참나무 또는 미국산 호두나무에 기름칠한 목재로 만들었으며, 받침 역할을 하는 휜 강철판으로 된 뒷다리와 강철관으로 된 앞다리는 모두 분체 도장했다.

존슨 왁스 의자 1939년

Johnson Wax Chair
프랭크 로이드 라이트(1867–1959년)

한정판 1939년

카시나 1985년–1990년대 경

└ **269쪽**

1939년에 미국 건축가 프랭크 로이드 라이트는 위스콘신주 라신에 있는 S.C. 존슨 & 선S.C.Johnson & Son 주식회사의 사무동을 완성했다. 자신이 설계한 건물의 인테리어와 가구를 맞춤 설비하는 것으로 악명 높았던 라이

트는 존슨 왁스 의자와 함께 세트로 유명해진 책상을 탄생시켰다. 의자의 등판은 발포고무foam에 밝은색 직물 또는 가죽으로 겉 천을 씌운 쿠션으로 이뤄졌으며 강철관이 이를 받치고 있는 구조다. 라이트는 의자에 목재로 된 팔걸이도 구비했다. 바퀴가 달린 모델을 포함해서 변형된 디자인도 만들었다. 1985년에 카시나가 이 의자 생산에 대한 독점권을 부여받았다.

랜디 의자 1939년

Landi Chair

한스 코레이(1906–1991년)

P. & W. 블라트만 금속공장(P. & W. Blattmann Metallwaren-
 fabrik) 1939–1999년

METAlight 1999–2001년

자노타 1971–2000년

비트라 2013년–현재

∟ 333쪽

랜디 의자는 기능적인 디자인을 대표하는 상징적인 의자다. 알루미늄으로 만들어진 의자는 3차원의 성형 곡면판 좌석이 받침 위에 얹어졌다. 가볍고, 궂은 날씨에도 잘 견디며, 여섯 개까지 쌓을 수 있다. 원래는 의자에 91개의 구멍을 뚫어서 질량을 줄이고 야외에서 사용하기 적합하게 만들었다(구멍을 통해 빗물이 빠진다). 나중에 구멍의 개수를 60개로 줄였지만, 의자의 기본적인 형태는 처음 만들어진 후 75년 동안 크게 달라지지 않았다. 자노타사에서 예전에는 '2070 스파르타나2070 Spartana'라고 불렀기 때문에 이름이 달라지기는 했다. 원래 1939년 스위스 전국 박람회를 위해 개발된 랜디 의자는 이제 스위스 디자인의 상징이 됐다.

1940

미국 정원 의자 1940년대

American Lawn Chair

작자 미상

다수 제조사 1940년대–현재

∟ 497쪽

휴대하고 보관하기 쉬운 미국 정원 의자는 차가운 맥주와 연기 나는 바비큐와 함께 이상적인 여름날에 대한 대표적 상징이다. 가벼운 알루미늄으로 만들었고 납작하게 접히도록 디자인되었다. 해변 여행이나 7월 4일(미국 독립기념일) 불꽃놀이, 그리고 미국 고유의 전통인 운동 경기 전에 즐기는 야외 파티 등 여름에 하기 좋은 어떤 나들이에도 완벽하게 어울린다. 대단히 미국적인 이 필수품은 제2차 세계대전 후 마당이 딸린 주택이 널리 보급되면서 교외 주택 지역의 성장과 함께 부상했다. 직물로 된 띠와 알루미늄으로 만든 이 접이식 의자는 1947년 뉴욕 브루클린에 있는 프레드릭 아놀드Fredric Arnold사에서 처음 만들었다. 오늘날에는 원조에서 변형되어 클립으로 고정한 합성섬유 띠와 플라스틱 팔걸이를 가진 제품으로 더 잘 알려졌으며 20세기 후반에 혁신적으로 추가된 컵 거치대는 설치 여부를 선택할 수 있다.

의자 1940년

Chair

마그누스 래수 스테펜센(1903–1984년)

A. J. 이베르센 1940년

∟ 314쪽

20세기 전반기의 많은 스칸디나비아 디자이너들은 가구 디자인에 더욱더 간결한 기하학적 형태를 구현하고자 최선을 다했다. 반면에 덴마크 디자이너 마그누스 래수 스테펜센Magnus Læssøe Stephensen은 고도로 조각적인 윤곽과 독특하고 촉감적인 속성으로 주의를 돌렸다. 스테펜센의 1940년 의자의 유기적인 윤곽은 아프리카의 토템 상像 같은 형태를 떠올리게 한다. 구성 요소를 줄여서 의자는 최소한의 형태로 된 네 개의 다리와 둥근 좌판, 그리고 아름다운 곡선 등받이로 이뤄졌다. 게다가 모두 나이지리아산 가죽이나 쿠바산 마호가니처럼 이국적이고 고급스러운 재료를 선호하는 디자이너의 취향으로 인해 더욱 돋보인다. 스테펜센의 의자는 덴마크 소목장인 A. J. 이베르센이 제작했다.

어린이 의자 모델 103 1940년대

Children's Chair Model 103

알바 알토(1898–1976년)

O.Y. 라켄누스토이다스 Ab(O.Y. Rakennustyötehdas Ab)
 1940년대

∟ 320쪽

알바 알토의 어린이 의자 모델 103은 우아한 윤곽선과 천연 자작나무의 색상이 시각적으로 소박하지만, 좌판이 공중에 떠 있는 것처럼 보이는 인상적인 캔틸레버 구조가 전혀 다른 느낌을 준다. 알토의 팔걸이의자에서는 대부분 다리가 곡선을 이루며 팔걸이를 형성하는 것과 달

리 여기서는 래미네이트된 목재 조각들로 이뤄진 다리가 좌판 밑면을 지지해서 전체 구조에 안정성을 부여한다. 모델 103 의자와 탁자의 매력은 기술적 대담성에만 의존하지 않고 그가 절제되고 사려 깊게 천연 재료를 사용하는 데서 따뜻함과 장난기가 일조한다.

오가닉 의자 1940년
Organic Chair
찰스 임스(1907–1978년)
에로 사리넨(1910–1961년)

하스켈리트 매뉴팩처링 코퍼레이션(Haskelite Manufac-
turing Corporation), 헤이우드–웨이크필드 컴퍼니와 말
리 에르만(Heywood–Wakefield Company and Marli
Ehrman) 1940년

비트라 2005년–현재

└ 405쪽

핀란드 태생의 모더니스트 에로 사리넨은 건축으로 높이 평가되는 만큼 가구 디자인에서도 마찬가지로 중요한 인물이다. 오가닉 의자에서 그는 찰스 임스Charles Eames와 공동 작업을 했다. 두 사람의 진보적인 아이디어는 성형 합판, 플라스틱, 합판 래미네이트, 그리고 '순환 용접(고무, 유리, 금속을 나무와 결합시키는 공정으로 크라이슬러 코퍼레이션이 개발)'에 대한 관심에서 영감을 받았다. 오가닉 의자의 좌판과 등판의 시제품은 적절한 인체 착석 형태가 나올 때까지 부수고 다시 만들기를 반복했다. 겹겹이 쌓은 접착제와 목재 베니어판을 지지하는 이 구조적 뼈대는 수작업으로 제작되었다. 오가닉 의자를 만든 결과, 사리넨은 이어서 놀을 위해 여러 디자인을 만들게 되었고 여기에는 No. 70 움 의자No. 70 Womb Chair(1947–1948년), 사리넨 사무용 의자 켈렉션(1951년), 그리고 튤립 받침 의자Tulip Pedestal(1955–1956년)가 있다.

펠리컨 의자 1940년
Pelican Chair
핀 율(1912–1989년)

닐스 보더(Niels Vodder) 1940–1957년
원컬렉션(Onecollection) 2001년–현재

└ 86쪽

1940년 코펜하겐의 소목장협회 전시회에서 이 의자를 처음 선보였을 때 비평가들은 '피곤한 바다코끼리 의자 tired walrus chair'라고 부르며 폄하했다. 그러나 핀 율Finn

Juhl의 펠리컨 의자는 디자이너의 유기적 성향을 자랑스럽게 보여준다. 펠리컨 의자의 등장은 카레 클린트와 그의 추종자들 같은 이전 세대의 덴마크 가구 디자이너들이 유행시킨 엄격한 기능주의와의 의미 있는 결별을 나타냈다. 펠리컨 의자의 독특한 곡선과 튼튼한 다리는 모더니즘 조각에서 영감을 받았고, 이런 추상적인 모습으로 인해 아방가르드한 매력이 오늘날까지 확고하게 유지되고 있다. 표현적인 형태의 기저에는 신중하게 계획된 구조가 앉는 사람을 환영하며 안아주도록 디자인됐다.

1942

666 WSP 의자 1942년
666 WSP Chair
옌스 리솜(1916–2016년)

놀 1942–1958년, 1995년–현재

└ 190쪽

목재와 띠를 엮어 이룬 666 WSP 의자의 간단한 구조는 전쟁 시기라는 제약과 덴마크인이라는 옌스 리솜Jens Risom의 뿌리를 모두 반영한다. 리솜은 모더니즘의 중요한 인물인 카레 클린트에게 배웠는데, 클린트는 인체 비례를 중요 지침으로 하는 단순하고 쉬운 디자인을 지지했다. 리솜은 1941년에 한스 놀Hans Knoll이 경영하던 회사를 위해 처음으로 가구를 디자인했다. 666 WSP 의자는 제2차 세계대전 중에 처음 생산돼서 전쟁 중에 구할 수 있고 규제 대상이 아닌 재료만 사용해야 했다. 리솜은 이 디자인에 이어 여러 가지 변형 제품을 내놨는데, 모두 똑같이 잉여 군용 웨빙(직물 띠)을 사용했다. 그는 웨빙이 '아주 기본적이고 단순하며 저렴'하다고 설명했다. 세탁과 교체가 쉬우며, 사용하기 편리한 웨빙은 가정의 일상용 의자에 완벽한 소재였다. 소재에서 오는 가볍고 통풍이 잘되는 구조는 외관에서 무게감을 덜어내고 격식에 얽매이지 않는 느낌을 줘서 빛이 잘 들고 융통성 있는 현대 주택과 어울린다. 리솜의 666 WSP 의자가 가진 우아함과 실용성은 확실한 인기 요인이었다.

알루미늄 의자 1942년경
Aluminium Chair
헤릿 릿펠트(1888-1964년)

한정판

ㄴ, 24쪽

데 스틸 운동의 핵심 일원이었던 헤릿 릿펠트는 적청 안락의자를 디자인했고 이는 신조형주의의 상징적인 제품이 됐다. 릿펠트의 알루미늄 의자는 한 조각의 금속으로 좌석을 만드는 실험이었으며 앞으로 개발될 금속 생산 공정에 대한 예시를 제공했다. 실제로 뒷다리를 제외하고 의자는 단 한 장의 알루미늄판으로 만들었다. 이 안락의자는 세 개의 다리가 만드는 면 위에 얹혀 있는데 알루미늄 한 장을 접어놓은 윤곽을 가졌다. 금속판의 가장자리를 말아 넣어서 의자를 더 튼튼하게 만들었다. 등판에 줄지어 뚫린 구멍으로 인해 의자는 더 가볍고 이동하기 쉬운 특유의 속성을 갖게 됐다.

부메랑 의자 1942년
Boomerang Chair
리처드 뉴트라(1892-1970년)

프로스페티바 1990-1992년
하우스 인더스트리즈 & 오토 디자인 그룹 2002년-현재
VS 2013년-현재

ㄴ, 213쪽

리처드 뉴트라Richard Neutra는 1942년에 아들 디온Dion과 함께 캘리포니아 산 페드로에 정부가 후원하는 채널 하이츠 하우징 프로젝트Channel Heights Housing Project를 위해 부메랑 의자를 개발했다. 이 의자는 저렴한 재료를 사용해서 단순한 구조로 만들었다. 단호하면서도 부드럽게 경사진 선으로 이뤄진 의자는 효율적인 구조로 단순한 고정식 장부와 웨빙으로 결합되어 있다. 측면 합판 패널은 뒷다리 역할을 하면서 앞다리를 이루는 옆 장부촉을 지탱한다. 이름이 부메랑이지만, 최종 형태에서 드러나는 우아함은 결코 호주 부메랑에서 영감을 받은 게 아니다. 디온 뉴트라는 1990년 프로스페티바Prospettiva에 원본을 약간 수정해 만들 수 있는 권한을 줬다. 2002년에는 오토 디자인 그룹Otto Design Group과 디자인을 다시 논의하고 하우스 인더스트리즈House Industries에게 한정판 생산 권한을 줬다. 2013년에 미국 VS에서 뉴트라 가구 컬렉션을 출시했고 여기에 아이콘으로 자리 잡은 부메랑 의자가 포함되었다. 이렇게 계속되는 인기는 이 의자가 지닌 변치 않는 매력을 증명하고 있다.

릴라 알란드 의자 1942년
Lilla Åland Chair
칼 말름스텐(1888-1972년)

스톨랍(Stolab) 1942년-현재

ㄴ, 176쪽

스웨덴 가구 디자이너 칼 말름스텐Carl Malmsten은 20세기 초 가구 디자인의 현대적인 변화를 반대하며 지역 고유의 전통과 천연 재료를 기반으로 하는, 비싸지 않고 수공예 중심의 디자인으로 돌아갈 것을 주장했다. 말름스텐은 역사적 자료에서 많은 영감을 받았다. 그가 핀란드의 올란드제도에 있는 중세 핀스트롬Finström 교회를 방문하면서 등받이가 막대기로 된 의자들을 보게 됐고, 여기서 그의 가장 유명한 디자인 작품인 1942년 릴라 알란드에 대한 영감을 얻었다는 사실은 놀랍지 않다. 말름스텐은 그 역사적인 의자에 여러 가지 수정을 가했지만, 원목 형태의 단순한 윤곽선은 그대로 유지했다. 과거를 지향하는 말름스텐의 고집에도 불구하고 그의 디자인은 유행을 타지 않는 속성을 지니고 있어 오늘날까지 그 인기가 계속되고 있다.

다용도 의자 1942년
Multi-Use Chair
프레데릭 키슬러(1890-1965년)

한정판

ㄴ, 308쪽

유명한 미술품 수집가 페기 구겐하임Peggy Guggenheim은 1942년 뉴욕시 미드타운(역자 주: 맨해튼의 지리적 중심 지역)에 개관한 자신의 갤러리를 디자인하도록 프레데릭 키슬러Frederick Kiesler를 고용했다. 구겐하임 갤러리는 후기 인상주의와 초현실주의 미술을 전문으로 했다. 키슬러는 원래 무대 장치가였는데 뉴욕에 도착하면서 초현실주의 작가들과 인연을 맺게 되었고 초현실주의를 공간에 적용하는 방법을 탐구하고 있었다. 키슬러는 의뢰받은 작업의 일부로 다용도 의자를 디자인했는데 매우 용도가 다양해서 18개의 다른 자세로 사용할 수 있었고, 좌석 겸 물건을 전시하는 진열대로도 사용이 가능했다. 의자는 참나무와 리놀륨으로 만들었으며, 곡선으로 이뤄져서 키슬러가 탐구했던 인테리어에 어울리는 유기적 형태를 예로 보여줬다.

방문객용 안락의자 1942년

Visiteur Armchair

장 프루베(1901–1984년)

아틀리에 장 프루베 1942년

└, 445쪽

제2차 세계대전 후에 장 프루베의 디자인들은 전통적으로 금속을 사용하던 방식에서 벗어났다. 프루베는 프랑스에서 최고로 평가받는 금속 장인 에밀 로베르Émile Robert와 아달베르트 스자보Adalbert Szabo로부터 철공일을 배웠다. 금속이 부족한 것도 일부 원인이었지만 전후 거친 금속 가구에서 멀어진 미학적 변화에도 기인해서 프랑스 출신의 프루베는 나무 같은 천연 소재를 훨씬 더 부각하는 가구를 만들기 시작했다. 방문객용 안락의자도 바로 그런 사례다. 강철관을 여전히 사용했지만(이 디자인에서는 훨씬 눈에 덜 띈다), 목재 틀과 결합해서 안정적이고 내구성이 강하고 편안한 의자를 만들었다. 방문객용 의자는 앞서 낭시 근처에 있는 솔베이Solvey 병원을 위해 만든 라운지 의자를 변형했으며, 이는 프루베가 활동 기간 내내 시설들을 위한 디자인에 관심이 있었다는 사실을 증명한다.

풀 좌판 의자 1944년

Grass–Seated Chair

조지 나카시마(1905–1990년)

조지 나카시마 우드워커 1944년–현재

└, 265쪽

원래 건축가로 훈련을 받은 조지 나카시마George Nakashima는 제2차 세계대전 당시 일본계 미국인 수용소에서 일본인 목공장인의 견습생으로 일했다. 나카시마는 활동 기간 내내 이때 배운 복잡한 일본식 목세공 기술을 개선해 나갔다. 그는 작품의 구조를 노출하고 목세공 공예와 관련된 공정을 드러내기 위해 우아한 나비장 이음과 자연스러운 윤곽을 가진 모서리를 특징으로 하는 작품 세계를 구축했다. 소박하고 간단한 나카시마의 풀 좌판 의자는 이런 신념을 반영했다. 이 의자는 1941년에 만든 첫 번째 모델과 상당히 다른데, 앙드레 리네André Ligné의 아파트를 위해 제작됐으며, 좌판이 면직물로 이뤄졌었다. 1944년 의자의 다리가 벌어진 모양은 등받이의 우아한 기둥과 흡사하며, 나무의 매끈한 표면은 나카시마의 아내 마리온Marion이 엮어서 만든 풀 좌판의 질감과 대비된다.

1944

1006 해군 의자 1944년

1006 Navy Chair

**미국 해군 공병단, 에메코 디자인 팀과 알코아 디자인 팀
(Alcoa Design Team)**

에메코 1944년–현재

└, 248쪽

1006 해군 의자는 제2차 세계대전 말기에 선상에서 사용하는 데 최적화된 의자를 만들 목적으로 미 해군과 가구 업계 엔지니어들의 공동 작업을 통해 만들어졌다. 이 의자는 잠수함에서 사용하기 위해 1944년 에메코Emeco(The Electric Machine and Equipment Co.)에 의해 처음 생산됐다. 소재로 선택된 알루미늄은 가볍고, 위생적이고, 내구성이 뛰어나며 부식에 강하다. 77개의 공정을 거쳐 만들어지는 1006 해군 의자는 일평생 쓸 수 있는 제품 수명을 가졌으며, 우수한 품질과 무난한 외관은 하나의 제품군으로 발전하도록 영감을 제공했다. 그 시리즈는 필립 스탁Phillippe Starck이 만든 유사한 유형인 허드슨 의자와 함께 에메코가 생산한다.

1945

45 의자 1945년

45 Chair

핀 율(1912–1989년)

닐스 보더 1945–1957년

원컬렉션 2003년–현재

└, 462쪽

핀 율은 45 의자의 우아한 형태를 디자인할 때 겉 천을 씌운 부분으로부터 의자를 지지하는 목재 틀을 분리함으로써 전통을 깼다. 이 조작을 통해서 틀과 좌판 사이에 작은 공간이 생기면서 조각적인 형태에 가벼운 느낌을 만들어준다. 팔걸이의 아래쪽 모양이 오목한 것도 시각적으로 강한 효과를 내면서 앉는 사람에게는 촉각으로 느끼게 해준다. 율의 45 의자는 소목장인 닐스 보더와 공동 작업으로 만들어졌으며 1945년 코펜하겐 소목장협회 전시회에 출품됐다. 그 결과 위로 향한 팔걸이의 조각적 효과와 꼼꼼한 세부 장식 그리고 의자의 형태와 기능에 동등하게 주의를 기울인 점이 센세이션을 일으키며 율은 덴마크 디자인계의 선도적인 지위를 확고히 했다.

BA 의자 1945년

BA Chair

어니스트 레이스(1913-1964년)

레이스 퍼니처(Race Furniture) 1945년-현재

ㄴ 348쪽

BA 의자는 1940년대 후반 영국 디자인에서 특별한 위치를 차지한다. 전쟁 후 영국에서 전통적인 가구 제작 재료가 부족해지자 어니스트 레이스Ernest Race는 재활용 주조 알루미늄을 사용해서 BA 의자를 디자인했다. 이를 통해 전통적으로 숙련된 기술 인력 없이도 대량 생산이 가능했다. 이 의자는 다섯 개의 주조 알루미늄 부품으로 만들고, 등판과 좌판에 두 개의 알루미늄 판이 추가된다. 처음에 좌판은 고무를 입힌 충전재에 코튼 덕cotton duck (역자 주: 캔버스와 같은 질긴 면직물) 직물을 덮어 마감했다. 다리는 아래로 갈수록 가늘어지는 T자형 단면 형태로, 이를 통해 최소한의 재료로 견고함을 더했다. 원래 부품은 모래 주형으로 주조했으나 1946년 이후 재료와 비용을 절감하는 압력 주조법을 사용했다. 레이스는 BA 의자로 1954년 밀라노 트리엔날레에서 금메달을 받았다. 1950년대 많은 공공건물에서 사용한 이 의자는 지금도 생산되며 현재까지 25만 개 이상 제작됐다.

어린이 의자 1945년

Child's Chair

찰스 임스(1907-1978년)

레이 임스(1912-1988년)

에반스 프로덕츠 컴퍼니 1945년

ㄴ 287쪽

찰스와 레이 임스Ray Eames의 초기 합판 디자인 중 일부는 어린이용 제품이었으며 20세기 중반에 적은 단위로 생산됐다. 그들은 어린이 의자에 대해 구상하며 자신들의 가장 유명한 작품에 사용한 여러 원칙을 새로운 상황에 적용했다. 어린이들이 가구를 놀이에 사용하고 싶어 할지 모른다는 생각에서 임스 부부는 한 장의 합판으로 성형된 가벼우면서도 튼튼한 의자를 만들었다. 의자는 경제적이고, 실용적이고, 장난스러웠다. 등판에 하트 모양의 구멍을 뚫었는데, 이는 장식적인 요소인 동시에 어린이들이 손가락을 넣어 의자를 끌고 다닐 수 있게 해줬다. 에반스 프로덕츠 컴퍼니Evans Products Company라는 제조사에서 만들어지는 이 의자는 자작나무를 아닐린으로 염색해서 빨간색, 파란색, 녹색, 마젠타와 노란색으로 생산된다.

LCW 의자 1945년

LCW Chair

찰스 임스(1907-1978년)

레이 임스(1912-1988년)

에반스 프로덕츠 컴퍼니 1945-1946년

허먼 밀러 1946-1957년, 1994년-현재

비트라 1958년-현재

ㄴ 378쪽

1941년, 뉴욕 현대미술관은 '유기적 디자인의 가정용 가구'라는 디자인 공모전을 개최했다. 수상작은 찰스 임스와 에로 사리넨의 오가닉 의자였는데 좌판, 등판, 측면을 통합한 합판 곡면판 구조로 이뤄졌다. 형태로는 진보적이었지만 기술적으로 어렵고 생산비가 높았다. 하지만 임스는 입체적인 성형 합판을 지속적으로 연구해 1945년에 LCW(Lounge Chair Wood) 의자를 만들었다. 좌판, 등판, 다리 틀은 각각 별도의 부품으로, 각 부분을 연결하는 데는 탄성 고무 재질의 충격 완화 마운트를 사용해서 탄력을 제공했다. 의자를 몇 개 부분으로 분리함으로써 LCM(Lounge Chair Metal)을 만들었는데, 좌판과 등판은 LCW와 같은 원리를 이용하면서 용접 강철 틀 위에 얹었다. LCW는 20세기 중반 가구 디자인의 정점으로, 유기적이고 인체공학적인 편안함에 시각적인 경쾌함과 경제성을 더했다.

1946

메뚜기 의자, 모델 61 1946년

Grasshopper Chair, Model 61

에로 사리넨(1910-1961년)

놀 1946-1965년

모더니카(Modernica) 1995년-현재

ㄴ 431쪽

플로렌스 슈스트Florence Schust(후에 놀)는 핀란드 출신 건축가 에로 사리넨과 미시간에 있는 저명한 크랜브룩 아카데미 오브 아트Cranbrook Academy of Art에서 처음 만났다. 그녀는 놀 어소시에츠의 디자인 부문 책임자가 되면서 친구이자 동료인 사리넨에게 성장하고 있던 놀사의 가구 디자인을 도와달라고 제안했다. 이렇게 시작된 협업에서 나온 첫 작품이 메뚜기 의자이다. 나무로 된 틀을 가진 라운지 의자로, 의자의 다리와 팔걸이 역할을 모두 하는 두 개의 곡목이 붙어 있다. 낮고 유기적인 곡선

모양의 등판은 신세대들이 축 늘어진 자세로 앉기를 선호한다는 사리넨의 신념에서 나온 결과물이다. 메뚜기 의자는 1946년과 1965년 사이에 놀에서 생산했지만 움 의자나 튤립 의자 같은 사리넨의 다른 작품들처럼 상업적 성공은 거두지 못했다.

LCM/DCM 의자 1946년

LCM/DCM Chair
찰스 임스(1907–1978년)
레이 임스(1912–1988년)

허먼 밀러 1946년–현재
비트라 2004년–현재

ㄴ, **199쪽**

1940년대 초반부터 찰스와 레이 임스는 나무 성형 기술을 실험하기 시작해서 나무라는 소재의 속성을 한계까지 밀어붙이며 합판을 복잡한 곡선으로 만들어보려 했다. 제2차 세계대전 동안 이 디자이너 부부는 미 해군으로부터 금속을 대체하여 합판으로 만든 부목, 들것 그리고 글라이더의 껍데기를 개발하는 일을 의뢰받았다. 전후에 임스 부부는 이런 혁신적인 기술을 가구 디자인에 응용하기로 했다. 사진에서 보이는 LCM 의자와 DCM 의자를 디자인하면서 그들의 목표는 하나의 곡면판으로 이뤄진 합판 의자를 만드는 것이었다. 그러나 좌판과 등판이 만나는 부위에 생기는 압박을 합판이 견딜 수 없는 탓에 그들은 둘을 분리하기로 결정했다. 그로 인해 목재의 낭비와 의자의 무게가 줄고 그들이 구상했던 적당한 가격에 더 가까운 결과물이 탄생했다. LCM은 편안함을 더하기 위해 가죽이나 송아지 가죽으로 겉 천을 씌운 제품도 제작된다.

1947

셰이즈 1947년

Chaise
헨드릭 반 케펠(1914–1987년)
테일러 그린(1914–1991년)

VKG 1947–1970년
모더니카 1999년–현재

ㄴ, **26쪽**

1946년 헨드릭 반 케펠Hendrik Van Keppel과 테일러 그린 Taylor Green이 디자인한 셰이즈의 최초 시리즈는 에나멜을 입힌 강철관과 제2차 세계대전에서 남은 무명 밧줄을 이용해 제작되었다. 반 케펠과 그린은 1930년대에 동업자로 반 케펠–그린Van Keppel-Green(VKG)이라는 산업 디자인 회사를 차렸다. 그들은 VKG를 통해 셰이즈를 1970년까지 생산했다. VKG는 화재가 발생한 이후 셰이즈의 생산을 비롯해 가동이 중단됐다. 그러나 30년 이상 생산되지 않던 이 의자는 1999년 모더니카가 새로운 디자인으로 재출시했다. 새롭게 탄생한 모델은 케이스 스터디(사례 연구) #22 셰이즈Case Study #22 Chaise라고 불리며 원래의 디자인 사양을 유지하면서 부식에 강한 재료와 선박용 밧줄을 사용해 재설계됐다.

공작 의자 1947년

Peacock Chair
한스 베그너(1914–2007년)

요하네스 한센(Johannes Hansen) 1947–1991년
PP 뫼블러(PP Møbler) 1991년–현재

ㄴ, **121쪽**

공작 의자는 1947년 코펜하겐에서 열린 소목장 전시회에서 '젊은 가족을 위한 거실'의 일환으로 처음 선보였다. 한스 베그너Hans Wegner는 영국 윈저Windsor 의자(가구 디자인 역사에서 대표적인 의자 중 하나)에 영감을 받아서 등받이가 물렛가락 모양(역자 주: 가운데보다 양 끝이 가늘어지는 막대 모양)인 의자를 여러 종 출시했다. 이들 의자는 각각 고유한 특색을 가졌는데, 일례로 공작 의자는 등판의 막대들이 이루는 독특한 모양 때문에 의자의 이름이 지어졌다. 베그너는 덴마크 모더니즘 전통에서 이어받은 자신만의 철학을 발전시켰다. '오래된 의자에서 겉으로 보이는 스타일을 벗겨내고 다리 네 개, 좌판 하나, 거기에 등판 위 틀과 팔걸이가 일체형으로 이뤄진 순수한 구조를 드러내게 한다'는 생각이었다. 그는 1943년에 디자인 사무실을 연 뒤 500개 이상의 가구를 디자인했다. 공작 의자는 물푸레나무 원목에 래미네이트된 둥근 테로 이뤄진 제품으로, 팔걸이는 티크나 물푸레나무 중에 선택할 수 있다.

스택-어-바이 의자 1947년

Stak-A-Bye Chair

해리 세벨(1915-2008년)

세벨 퍼니처 Ltd(Sebel Furniture Ltd) 1947-1958년

└, 428쪽

가구와 장난감 디자이너인 해리 세벨Harry Sebel은 영국 태생으로, 세계대전 이후 호주로 이주해 러시아 출신 금속 세공인이었던 아버지 데이비드 세벨David Sebel과 함께 제조업체를 설립했다. 시드니를 근거지로 세벨은 1947년 자신의 첫 작품 스택-어-바이 의자를 생산하면서 시장에 진입했다. 이 의자는 같은 해 영국 산업박람회에 전시됐다. 이름에서 알 수 있듯이(스택-쌓다) 이 정원용 의자는 쌓을 수 있도록 디자인됐다. 향후 세벨사에서 생산되는 제품 대부분은 주입 성형 플라스틱으로 만들어졌지만, 스택-어-바이 의자는 프레스 가공된 강철관 다리와 스냅으로 부착하는 노가하이드(모조가죽) 좌판 덮개로 구성됐다. 이 의자는 1958년까지 계속 제작됐다.

1948

라 셰이즈 1948년

La Chaise

찰스 임스(1907-1978년)

레이 임스(1912-1988년)

비트라 1989년-현재

└, 164쪽

조각적인 라 셰이즈 의자는 찰스와 레이 임스가 디자인한 의자 중에서 아마도 가장 실험적이라고 할 수 있다. 가스통 라셰즈Gaston Lachaise의 1927년 조각품 〈부유하는 인물Floating Figure〉에서 영감을 받아 1948년 뉴욕 현대미술관에서 열린 전시회를 위해 디자인됐다. 이 의자는 두 부분으로 이뤄진 섬유유리 곡면판을 연결해서 크롬 도금한 강철관 틀과 십자형의 참나무 원목 받침 위에 올린 구조다. 라 셰이즈는 그 미적 감각과 혁신적인 구조에 대해 호평을 받았지만, 평론가들로부터 생산하기 너무 어렵고 비싸다는 이유로 인정받지 못했다. 여러 해 뒤에, 의자의 구불구불한 곡선과 개방형 구조가 신세대 디자인 애호가들의 관심을 끌었으며, 비트라는 여기에 부응해 1989년에 제품을 재출시했다.

가위 의자 1948년

Scissor Chair

피에르 잔느레(1896-1967년)

놀 1948-1966년

└, 456쪽

가위 의자는 스위스 건축가 피에르 잔느레가 디자인했다. 잔느레는 사촌이자 20년간 동업자였던 르 코르뷔지에와 협업한 것으로 잘 알려졌다. 두 사람은 1928년 샤를로트 페리앙과 함께 LC4 셰이즈 롱을 공동으로 디자인했지만 가위 의자는 잔느레가 혼자 디자인했다. 의자의 다리는 네 조각의 나무를 각지게 연결한 뒤 받침에 부착했다. 겉 천을 씌운 두 개의 쿠션은 주문에 따라 다양하게 변형시킬 수 있으며, 신축성 있는 밴드를 사용해 편히 쉴 수 있는 자세로 받침에 고정됐다. 가위 의자의 특징인 다리는 잔느레가 후일 만든 다른 디자인에도 영감을 제공했다.

트라이포드(삼각대) 의자 1948년

Tripod Chair

리나 보 바르디(1914-1992년)

스튜디오 데 아르테 팔마(Studio Arte de Palma)
 1948-1951년

뉴클레오 오토(Nucleo Otto) 1990년대 경

에텔 2015년-현재

└, 171쪽

리나 보 바르디Lina Bo Bardi는 브라질산 재료와 전통적인 디자인을 옹호했다. 가구 디자이너로서 바르디는 상프란시스쿠강에 다니는 배에 걸린 해먹에서 영감을 얻어 트레스 페스Três Pés 혹은 트라이포드, 즉, 발이 세 개인 의자를 만들었다. 가볍게 제작하기 위해 가죽 좌석을 가느다란 쇠로 된 틀에 꿰매어 걸었다. 바르디의 트라이포드 의자는 1948년에 디자인됐으며 오늘날 전통적인 브라질 가구 디자인을 재현한 초기작으로 간주된다.

움 의자 1948년

Womb Chair

에로 사리넨(1910-1961년)

놀 1948년-현재

└, 351쪽

움 의자는 1948년 미국 시장에 등장한 이후 생산이 거의 끊이지 않았으며, 에로 사리넨이 실험한 유기적 곡면판 유형 의자 중에서 가장 상업적으로 성공한 대표적인

제품이다. 1940년대 후반 사리넨은 합판에서 벗어나, 이 의자에 사용한 것과 같은 유리섬유 강화 합성 플라스틱을 실험했다. 얇은 금속 막대로 된 다리와 틀을 사용해 곡면판 좌석을 받치고, 얇은 패딩으로 편안함을 주었다. 사리넨은 사람들이 다양한 방법으로 앉는다는 점을 강조하고, 좌석 위로 다리를 올리거나, 구부정하게 앉거나, 늘어져 기댈 수 있는 형태로 의자를 개발했다. 움 의자는 좌석이 감싸 안아주고 위로를 주기 때문에 사용자가 현대 생활에서 벗어나 몸을 피할 수 있는 작은 공간을 제공하기도 한다.

1949

PP 501 더 체어 1949년

PP 501 The Chair
한스 베그너(1914–2007년)
요하네스 한센 1949–1991년
PP 뫼블러 1991년–현재
└ **452쪽**

한스 베그너는 디자인이란 '정제와 단순화의 계속적인 과정'이라고 말했다. 이 의자는 혁신이라기보다는 점진적인 개선의 결과다. PP 501은 중국 명나라 의자에서 영감을 받은 베그너의 Y 의자 CH 24의 정수를 뽑아 놓았다고 할 수 있다. 초기 제품에서 의자의 등판 윗부분의 가로대는 등나무 줄기로 덮었다. 이는 등나무를 엮어 만든 좌판과 일관성을 유지할 뿐 아니라 팔걸이와 등판 사이의 연결부를 숨기기 위한 것이기도 했다. 나중에 베그너는 연결부에 고도의 기술이 필요한 W자 핑거 조인트(역자 주: 좌우 손가락을 조합시킨 것과 같은 이음 방법)를 사용했다. 이 때문에 그는 연결부를 자랑하기 위해 등나무 줄기 덮개를 제거했다. 연결부를 보이게 한 것은 베그너에게 하나의 전환점이 되었고, 이 발상을 바탕으로 많은 의자를 디자인했으며, 아름다운 연결부는 그를 상징하는 특징이 됐다.

PP 512 접이식 의자 1949년

PP 512 Folding Chair
한스 베그너(1914–2007년)
요하네스 한센 1949–1991년
PP 뫼블러 1991년–현재
└ **126쪽**

한스 베그너는 정교하고 세련된 가구로 20세기 덴마크 디자인을 형성하는 데 큰 역할을 했으며, 그중 PP 512 접이식 의자는 가장 중요한 작품이다. 소목장이었던 베그너는 조국 덴마크의 수공업 전통에 대한 경험이 풍부했다. 그 결과 그의 가구는 고품질의 수공예 기술과 그가 주로 선택한 재료인 나무에 대한 직감적이고 감각적인 반응을 특징으로 한다. PP 512는 참나무로 연결되며 등나무로 짠 등판과 좌판을 가졌다. 이 의자는 높이가 낮고, 팔걸이가 없어도 편안하기로 유명하다. PP 512에는 좌판 앞쪽에 두 개의 작은 손잡이가 있고, 독특하게도 맞춤형 벽걸이용 목재 후크가 설치되어 있다. 셰이커 가구 양식에 가까울 정도로 간결한 PP 512는 요하네스 한센의 뫼벨스네드케리Møbelsnedkeri라는 가구 공방을 위해 디자인됐다. PP 512의 지속적인 인기 덕분에 1949년 이래 본래의 참나무와 물푸레나무 소재 두 가지 모두 한번도 중단없이 생산되고 있다.

1950

아카풀코 의자 1950년경

Acapulco Chair
작자 미상
다수 제조사 1950년경–현재
└ **108쪽**

1950년대에 멕시코는 부유한 사교계 사람들에게 인기 있는 여행지로 부상했다. 주로 야외용으로 제작된 아카풀코 의자는 20세기 후반에 일어난 여행 호황기의 결과로써 멕시코와 카리브해의 해변 곳곳에서 찾아볼 수 있었다. 정확한 기원은 알려지지 않았지만, 아카풀코 의자는 해먹처럼 전통적으로 장인들이 수공예로 생산하는 일종의 지역 특유의 민예품이라고 일컬어지기도 했다. 의자는 구부린 금속 와이어로 된 직사각형 틀에 플라스틱 밧줄을 감고 엮어서 색색의 문양을 만든다. 넉넉한 좌석은 벌어진 다리들이 지지한다. 이 의자는 재료의 변화와 형태적 탐구를 통해 변형되기도 했으며 이들도 원본과

마찬가지로 1950년대부터 생산됐다.

바구니 의자 1950년

Basket Chair
이사무 켄모치(1912–1971년)
이사무 노구치(1904–1988년)

한정판

ㄴ 158쪽

일본계 미국인 조각가 이사무 노구치Isamu Noguchi는 1950년에 일본을 여행할 때, 전통적인 일본 수공예 대나무 바구니 세공 작업과 일본 산업 디자이너 이사무 켄모치Isamu Kenmochi의 작품에 매료됐다. 이 두 디자이너는 잠시 힘을 합쳐 대단히 촉각을 자극하는 의자를 개발했는데, 천연 대나무의 유기적 순수성과 산업용 철의 매끈한 우아함이 일련의 대비를 보여준다. 켄모치의 발상으로 이뤄진 이 의자는 원래 대나무로 엮어 만든 좌판 아래에 나무 받침을 사용하게끔 구상됐지만, 노구치는 나무 대신에 철로 된 조각적인 고리로 대체할 것을 제안했다. 바구니 의자는 대량 생산에 이르지 못했으나 후에 뉴욕 노구치 박물관에서 열린 전시회를 위해서 다시 만들어졌다.

리사 폰티를 위해 디자인된 의자 1950년

Chair designed for Lisa Ponti
카를로 몰리노(1905–1973년)

한정판

ㄴ 237쪽

이탈리아의 저명한 건축가 지오 폰티Gio Ponti의 딸, 리사 폰티의 결혼 선물로 고안된 이 의자는 단 여섯 점만 만들어졌다. 신혼부부를 위해 카를로 몰리노Carlo Mollino는 '티포 BTipo B'라고 알려진 이 의자와 '티포 A', '티포 C'까지 포함된 세 가지를 디자인했지만, 그중에서 이 모델만 생산됐다. 의자를 관통해서 두 갈래로 갈라지는 분리선은 몰리노 특유의 디자인으로 인체 측정학의 성격을 띠고 있다. 이 의자가 몰리노의 작품 세계에서 눈에 띄는 이유는 재료 때문이다. 일반적으로 사용하던 합판 대신 황동과 레진플렉스라는 인조 가죽을 선택했다. 이탈리아 출신 건축가였던 몰리노의 디자인들은 엉뚱해서 거의 모두 제한된 수량만 생산되었는데 이 의자는 지오 폰티가 그를 지속적으로 지지했다는 것을 보여주는 예증이다.

DAR 의자 1950년

DAR Chair
찰스 임스(1907–1978년)
레이 임스(1912–1988년)

허먼 밀러 1950년–현재

비트라 1958년–현재

ㄴ 301쪽

찰스 임스와 레이 임스의 식탁 의자인 DAR(Dining Armchair Rod, 금속 막대 식탁용 안락의자)는 가구의 형태와 구조에 관한 생각을 바꿔 놓은 혁명적인 작품이다. 오로지 산업용 재료와 공정만으로 만든 성형 강화 폴리에스테르 좌석을 금속 막대 다리가 지탱한다. 임스 부부는 1948년에 뉴욕 현대미술관의 '저비용 가구 디자인 국제 공모전'에 참가해 2위를 차지했다. 출품작은 새로운 합성소재인 유리섬유로 만들었고, 이는 가구 제작에 사용하는 성형 합판을 대체할 재료였다. 허먼 밀러는 그들이 공모전에 출품한 디자인들을 다수 생산했는데, 초기 생산품 중 하나인 DAR는 이후 20년이 넘게 이어진 임스 부부와 허먼 밀러의 혁신적인 협력 관계의 물꼬를 튼 작품이 됐다. DAR는 모더니즘의 대량 생산 의도를 구현하는데, 보편적인 곡면판 좌석과 다양하게 교체 가능한 다리는 의자를 손쉽게 여러 종류로 변형할 수 있게 해줬다. 이 의자는 '가장 적은 비용으로 가장 많은 사람들에게 최고를 최대한 제공한다'는 임스 부부의 의도를 명확히 보여준다.

DSR 의자 1950년

DSR Chair
찰스 임스(1907–1978년)
레이 임스(1912–1988년)

제니스 플라스틱스(Zenith Plastics) 1950–1953년

허먼 밀러 1953년–현재

비트라 1957년–현재

ㄴ 329쪽

혁신적인 곡면판 외에도 찰스와 레이 임스가 만든 성형 플라스틱 의자들의 또 다른 주요 요소는 창의적인 받침 구조였다. 뉴욕 현대미술관이 1948년 개최한 저비용 가구 디자인 국제 공모전에서 2위를 한 이 의자에 대해 발표한 내용을 보면, 복잡한 성형 좌석의 곡선을 의자 다리에 성공적으로 부착했다는 사실을 언급하고 있다. '에펠탑' 받침이라고 알려진 창의적인 받침 구조 덕분에 이 의자는 다양한 환경에 적합하다. 고무 완충 마운트를 좌석

과 받침이 만나는 모든 지점에 부착함으로써 움직임을 흡수하고 유연성을 더했다. 결과적으로, 유기적 모양의 플라스틱 곡면판과 받침의 구조적 안정성 덕분에 DSR 의자(Dining height Side chair Rod base, 쇠막대 받침을 가진 식탁 의자 높이의 사이드 체어)는 논란의 여지 없이 바로 아이콘의 위치에 올랐으며, 오늘날까지 의자 디자인에 영향을 미치고 있다.

플래그 핼야드 의자 1950년
Flag Halyard Chair
한스 베그너(1914–2007년)
게타마 1950–1994년
PP 뫼블러 2002년–현재
└, **169쪽**
한스 베그너가 플래그 핼야드 의자에 사용한 밧줄, 채색한 크롬 도금 강철, 양가죽, 리넨이라는 의외의 조합은 가구 제작에서 전례가 없는 것이었다. 이러한 대조적인 재료를 사용한 동기는 그 재료들이 갖는 질감의 상호작용을 이용하려는 것이 아니라, 어떠한 재료로도 혁신적이고 실용적이며 편안한 가구를 디자인할 수 있는 자신의 능력을 보여주는 데 있었다. 베그너가 해변에 갔다가 이 디자인에 대한 발상을 얻었다는 출처 모를 얘기가 있기는 하다. 모래 언덕에서 근처에 있던 낡은 밧줄을 가지고 격자판 같은 좌석을 만들었다는 것이다(의자 이름에 쓰인 '핼야드'는 돛을 올리거나 내리는 데 사용하는 밧줄을 말한다). 처음에는 게타마Getama가 한정판을 생산했지만, 상업적으로 큰 성공을 거둔 적은 없었다. 보다 최근에는 PP 뫼블러가 생산을 재개했다.

바닥 의자, 모델 1211-C 1950년경
Floor Chair, Model 1211-C
알렉세이 브로도비치(1898–1971년)
한정판
└, **149쪽**
러시아 태생 디자이너 알렉세이 브로도비치Alexey Brodo-vitch는 1934년에서 1958년까지 잡지 「하퍼스 바자」의 미술감독을 지낸 것으로 가장 잘 알려졌다. 1950년에 그는 바닥 의자라고 하는 저렴한 의자 디자인으로 뉴욕 현대미술관이 개최한 저비용 가구 디자인 국제 공모전에서 3위를 차지했다. 브로도비치는 일반 합판으로 제작할 수 있는 유난히 단순한 디자인을 제안했다. 바닥 의자는 두 개의 장부촉과 좌석을 이루는 92미터의 밧줄

이 양 측면을 서로 엮어서 유지된다. 브로도비치는 디자이너와 미술가가 되려는 지망생들을 위한 디자인 실험실을 운영하면서 디자인 교육에 대한 접근방법 때문에 악명 높아졌다.

루이자 의자 1950년
Luisa Chair
프랑코 알비니(1905–1977년)
포기 1950년대
└, **137쪽**
프랑코 알비니Franco Albini의 루이자 의자는 삭막할 정도로 각진 모습에서, 미니멀리스트가 모더니즘의 엄격한 간소함을 디자인에 반영했다고 생각할 수 있다. 이는 사실과 정반대다. 알비니는 철사, 캔버스, 금속, 유리, 등나무 등 다양한 재료로 디자인했으며, 루이자 의자에는 단단한 활엽수 목재를 사용했다. 하지만 디자인의 핵심은 모더니즘과 장인 전통을 열정적으로 결합했다는 점이다. 루이자에서 이런 성향이 가장 뚜렷하게 나타나는데, 엄격하고 검소한 합리주의적 명료함과 전체 맥락에 대한 감수성을 결합했다. 딱딱하지만 아름답게 표현된 선이 장식에 방해받지 않는 우아한 디자인을 보여준다. 이런 루이자 의자의 인체공학적 엄격성은 건축학에 충실하면서 관습에 얽매이지 않고 구조와 형태에 접근하는 알비니의 성향을 나타낸다. 포기Poggi가 생산한 이 의자는 1955년 이탈리아 최고 디자인상인 황금컴퍼스상 Compasso d'Oro을 받았다.

메리벨 의자 1950년경
Méribel Chair
샤를로트 페리앙(1903–1999년)
갤러리 스테프 시몽 1950년대
└, **395쪽**
제2차 세계대전 이후에 샤를로트 페리앙은 르 코르뷔지에의 사무실에서 일하던 시절 디자인한 매끈한 가죽과 강철관 의자들의 기계적인 미학을 버렸다. 그 대신 프랑스 출신인 그녀는 지역 고유의 가구와 수공예 생산 방식에 더욱 관심을 가졌다. 페리앙은 일본에서의 경험과 프랑스 시골의 지역 전통에서 영감을 얻어 목재의 물리적 속성을 수용하는 일련의 간단한 가구를 만들었다. 메리벨 레 알류Méribel-les-Allues에 있는 자신의 산장을 위해 디자인한 메리벨 의자는 매우 소박한 형태로, 목재 구조와 편안한 골풀 좌판을 결합했다. 페리앙은 이 의자를

두 종류로 디자인했는데, 하나는 등받이와 팔걸이가 없는 스툴이고 하나는 등받이가 있는 식탁 의자다.

모델 No. 132U 1950년

Model No. 132U

도널드 크노르(1922년-)

놀 어소시에츠 1950년

└ 266쪽

도널드 크노르Donald Knorr는 원래 뉴욕 현대미술관이 개최한 저비용 가구 디자인 국제 공모전에 응모하기 위해 이 의자를 1948년에 디자인했다. 곡면판은 오로지 판금으로 형성됐으며, 맨 아랫부분에 있는 단단한 고정 장치로 연결되어 있다. 의자는 제품을 생산하고 보관하는 과정이 간단하다는 장점을 가진 단순한 디자인이다. 거기에 색상을 쉽게 바꿔서 변화를 줄 수도 있다. 크노르는 이 의자 디자인으로 공모전에서 의자 부문 1위를 공동 수상했으며, 놀에서 사이드 체어를 1950년부터 생산하기 시작했다. 1951년에 미시간에 있는 크랜브룩 아카데미 오브 아트 대학원 과정을 마친 그는 이후 자신의 디자인 사무실을 설립했다.

모델 No. 939 1950년

Model No. 939

레이 코마이(1918-2010년)

J.G. 퍼니처 시스템즈 1950-1955년, 1987-1988년

└ 372쪽

미국 디자이너 레이 코마이Ray Komai는 일본계 미국인을 위한 수용소 만자나르Manzanar에서 전출된 직후에 이 사이드 체어를 디자인했다. 일찍이 찰스와 레이 임스가 유행시킨 성형 합판 의자에 보조를 맞춰 코마이는 단순한 디자인의 전형을 보여줬다. 좌석은 기본적으로 한 장의 합판을 곡면판으로 접어서 하나의 맞춤 제작된 철물로 고정된 것처럼 보인다. 의자를 정면에서 보게 되면 이 금속 부품은 좌석 아랫부분에 뚫려 있는 공간과 함께 확실히 의인화된 모습을 연출한다. 코마이의 모델 No. 939 의자는 펜실베이니아에 기반을 둔 제조사인 J.G. 퍼니처 시스템즈J.G Furniture Systems에서 생산됐다.

RAR 의자 1950년

RAR Chair

찰스 임스(1907-1978년)

레이 임스(1912-1988년)

제니스 플라스틱스 1950-1953년

허먼 밀러 1953-1968년, 1998년-현재

비트라 1957-1968년, 1998년-현재

└ 95쪽

디자이너 찰스와 레이 임스는 기능적이고, 시각적으로 매력적이면서, 패딩이나 겉 천을 씌우지 않고도 편안한 의자를 개발함으로써, 가구 디자인 분야에 혁신을 가져오길 희망했다. 처음에는 합판이 그들이 찾는 가벼우면서도 저렴하고 깔끔한 선을 충족시켰다. 두 사람은 곧 금속을 가지고 실험하기 시작했다. 그러나 금속은 비싸고, 만졌을 때 차갑고, 녹슬기 쉬워서 임스 부부는 1950년에 또 다른 재료로 바꿔 시도하게 됐는데, 이번에는 유리섬유였다. RAR 의자(Rocking Armchair Rod base, 막대 받침이 있는 안락 흔들의자)는 DSR 의자를 변형시킨 것이다. 플라스틱으로 된 곡면판과 교차 버팀대를 가진 와이어 지지대, 거기에 원목 단풍나무 러너를 더해 이뤄졌다. 이 우아한 RAR 의자는 오늘날 아기방의 필수품이 됐으며 재활용 가능한 폴리프로필렌으로 제작된다.

Y 의자 CH 24 1950년

Y Chair CH 24

한스 베그너(1914-2007년)

칼 한센 & 쇤 1950년-현재

└ 227쪽

덴마크 가구 디자이너 한스 베그너는 중국식 의자에 앉아 있는 상인들의 초상화에서 영감을 얻었으며, 잘 표현된 일련의 디자인을 통해 동서양의 교류에 확실하게 기여했다. 1943년에 그는 차이나 체어China Chair를 디자인했는데, 이 의자는 명나라대의 의자들과 구조적 단순화를 꾀하는 모더니즘, 그리고 재료를 중시하는 스칸디나비아적인 성향에서 출발했다. 이 의자는 후대의 많은 가구 제품의 기초가 되었다. 1949년에 디자인된 Y 의자 CH 24는 가로대와 좌판의 튼튼한 직사각형 구조를 사용하는 이전 제품들과 상당한 차이를 보였다. Y 의자는 앞뒤에 둥근 가로대와 함께 뒤틀림을 방지하는 직사각형의 좌판 측면 가로대를 둥근 다리 사이에 사용했고, 좌판은 둥근 가로대와 종이 노끈을 엮은 구조다. 독특한 Y자 모양의 납작한 세로 등판이 이 의자를 구별 짓는 특

징이자 이름에 단서를 제공했다. 결과적으로 전체 효과는 가볍고 우아하며 내구성이 있는 의자로, 동양과 서양의 전통에 뿌리를 두지만 현대적인 생산 기술을 고려해 고안된 제품이다.

1951

앤털로프 의자 1951년
Antelope Chair
어니스트 레이스(1913–1964년)

레이스 퍼니처 1951년–현재

└ **425쪽**

앤털로프 의자는 합판으로 만들어진 채색된 좌판 외에는 모두 가는 채색 강철봉으로 이뤄졌으며, 구부리고 용접해 모양을 만들었다. 전체적인 통일감 덕분에 의자는 공중에 선으로 그린 그림처럼 보인다. 어니스트 레이스의 디자인은 가는 강철을 사용해 크고 유기적인 형태를 도출했고, 공기처럼 가벼우면서도 튼튼해 보이는 의자를 만들었다. 뿔 모양 모서리는 '앤털로프(영양)'란 이름을 연상시키며, 끝이 공 모양의 발로 마감된 역동적인 다리는 당시 인기 있던 분자 화학과 핵물리학에 나오는 원자의 모습을 반영했다. 이 의자는 1951년 영국제Festival of Britain 전시회의 일부였던 런던 로열 페스티벌 홀의 야외 테라스용으로 디자인되었고, 레이스가 1946년 엔지니어 노엘 조던Noel Jordan과 공동 창립한 레이스 퍼니처Race Furniture에서 생산했다. 앤털로프 의자의 대담한 모습은 당대의 정신을 포착한 것으로 영국의 디자인과 제조업에 대한 진보적인 사고와 낙관론을 상징한다.

벨뷰 의자 1951년
Bellevue Chair
앙드레 블록(1896–1966년)

한정판

└ **458쪽**

앙드레 블록André Bloc의 벨뷰 의자는 건축가이자 조각가였던 작가가 가구 디자인을 시도한 몇 안 되는 사례 중 하나다. 뫼동에 있는 그의 자택 벨뷰를 위해서, 또 거기서 이름을 가져와 만든 제품이다. 좌석의 곡면판과 앞다리를 구성하는 극적인 곡선은 강철로 된 뒷다리가 지지하는데, 이 다리는 두 지점에서 목재 틀에 고정된다. 이 의자는 시각적으로 그리고 물리적으로 일부러 가볍게 만들었으며, 어떤 색상으로든 주문 제작할 수 있는 간단한 디자인으로 이뤄졌다. 그러나 벨뷰 의자는 1951년에 한정된 수량만 생산됐다. 이 의자의 가장 큰 특징인 곡선 모양 합판을 만드는 데 비용이 너무 많이 들어 대량 생산하기란 경제적으로 불가능했다.

보울 의자 1951년
Bowl Chair
리나 보 바르디(1914–1992년)

아르페르 1951년–현재

└ **239쪽**

이탈리아 태생이며 브라질의 전설적인 건축가인 리나 보 바르디는 1951년 모더니즘이 선호하는 직선과 각진 연결 부위가 지배적이던 시절에 보울 의자를 선보였다. 아이콘이 된 이 의자의 획기적인 모양은 네 개의 다리를 가진 틀이 지지하는 반원 쿠션이라는 간단한 기하학적 구조로 이뤄졌다. 두 개의 원형 쿠션이 의자를 완성한다. 바르디의 발상은 처음에 검정 가죽으로 만들어졌는데, 지금은 상파울루에 있는 그녀의 카사 데 비드로Casa de Vidro(유리의 집)에 전시되어 있다. 바르디의 보울 의자는 아르페르Arper에서 1951년 처음 출시된 이후 변형시킬 수 있는 가능성이 계속 연구됐다. 생산 방식은 바르디의 최초 구상을 유지하면서 현대적인 기술에 맞게 바꿨다. 오늘날 아르페르에서 500개 한정판으로 생산하고 있다.

식탁 의자 모델 No. 1535 1951년
Dining Chair Model No. 1535
폴 맥콥(1917–1969년)

윈첸든 퍼니처 컴퍼니(Winchendon Furniture Company) 1951–1953년

└ **264쪽**

셰이커 같은 미국 스타일 가구의 깔끔하고 기능적인 성향과 함께 윈저 가구에서 영감을 가져온 폴 맥콥Paul McCobb은 크게 인기를 얻은 가구 시리즈인 플래너 그룹Planner Group을 디자인했다. 맥콥은 사업상 동업자인 B.G. 메스버그B.G. Mesburg와 함께 서로 어울리는 테이블과 책상부터 의자, 화장대까지 모든 것이 포함된 거대한 컬렉션을 만들었다. 플래너 그룹에 속한 식탁 의자 모델 No. 1535는 곡목으로 만들었는데, 단풍나무 좌판과 곡선 모양 등판, 그리고 철관으로 만든 틀로 이뤄졌다. 이 제품은 같은 시리즈의 다른 제품들에 비해 가격이 비싸서 일찍 중단됐다.

제이슨 의자 1951년

Jason Chair

칼 야콥스(1925년-)

칸디아 Ltd 1951년-1970년경

ㄴ. 267쪽

덴마크 디자이너 칼 야콥스Carl Jacobs는 덴마크 디자인의 소박함을 알아보기 시작한 1950년대 영국 디자인 시장에서 번창할 수 있는 아주 유리한 위치에 있었다. 제이슨 의자는 나무 막대로 된 다리가 살짝 각도를 이루며 벌어져 있는데, 이는 당시의 덴마크 디자인과 후대의 모더니즘 가구에서 일반적으로 찾아볼 수 있는 특징으로 자리 잡았다. 한 장의 유연한 너도밤나무 합판을 접어서 맞물리게 만들어 좌판과 등판을 형성한다. 비싸지 않고 가벼우면서 이 의자는 쌓을 수도 있다. 후에 다리를 금속으로 만든 제품도 제작됐다. 영국 제조사인 칸디아 LtdKandya Ltd에서 20년 가까이 생산했다. 1968년에 칸디아 Ltd는 칸디아 미어듀 LtdKandya Meredew Ltd라는 이름으로 D. 미어듀 Ltd와 합병됐다..

레이디 안락의자 1951년

Lady Armchair

마르코 자누소(1916-2001년)

아플렉스 1951년-현재

ㄴ. 152쪽

레이디 안락의자는 밀라노 출신 건축가 겸 디자이너 마르코 자누소Marco Zanuso가 1951년에 출시하자마자 성공을 거뒀다. 유기적인 형태는 콩팥 모양 팔걸이를 포함한 유희적인 스타일과 더불어 1950년대 가구의 상징이 됐다. 이 의자는 사출 성형 폴리우레탄 폼 재질의 패딩, 그리고 벨베틴으로 덮인 폴리에스테르 섬유와 결합한 금속 틀이 특징이다. 이 디자인은 섬유 소재의 좌석을 틀에 연결하는 획기적인 방법과 혁신적인 보강 탄성 띠를 사용했다. 1948년 피렐리Pirelli는 기포 고무를 씌운 의자를 생산할 새 부서 아플렉스Arflex를 만들고, 자누소에게 초기 제품들을 제작하도록 의뢰했다. 안트로푸스 의자Antropus Chair가 1949년에 탄생했고 레이디 안락의자가 그다음에 나왔는데, 1951년 밀라노 트리엔날레에서 1위를 차지했다. 자누소는 폼 라텍스를 사용해 형태를 만들고, 시각적으로 재미있는 윤곽을 창작할 수 있었다. 자누소와 아플렉스의 관계는 그가 대량 생산에서 고품질을 유지하기 위해 재료와 기술 분석에 전념했던 헌신적인 노력을 반영한다. 이러한 이상이 구현된 레이디 안락

의자이기 때문에 오늘날까지 생산되고 있다.

마르게리타 의자 1951년

Margherita Chair

프랑코 알비니(1905-1977년)

보나치나(Bonacina) 1951년-현재

ㄴ. 343쪽

마르게리타 의자는 프랑코 알비니가 전통적 기법을 현대적인 아름다움과 결합시켜 1950년대에 디자인한 작품군에 속한다. 의자의 형태는 에로 사리넨, 찰스 임스와 레이 임스 부부 등이 했던 동시대의 실험들과 관련이 있다. 그의 동료들은 플라스틱, 유리섬유, 고급 합판 성형 기술을 사용해 받침부 위에 놓인 양동이 모양을 만들어냈지만, 알비니는 작업하기 쉽고 구하기도 쉬운 등나무와 인도 등나무를 사용했다. 마르게리타 의자의 등나무로 만든 구조는 해리 베르토이아Harry Bertoia가 와이어로 만든 가구처럼 형체가 사라지고 뻥 뚫려 있어 부피가 작게 느껴진다. 마치 겉 천을 제거한 틀만 디자인한 것처럼 보인다. 알비니의 가구 디자인은 20세기 중반 이탈리아 모더니즘의 한 분파인 합리주의의 멋진 사례다. 이들은 보통 재료를 세심하게 사용하고, 제작 과정에 대해서도 신중하게 고민한 것이 드러난다.

PP 19 아빠 곰 의자 1951년

PP 19 Papa Bear Chair

한스 베그너(1914-2007년)

AP 스톨렌(AP Stolen) 1951년-1969년

PP 뫼블러 1953년-현재

ㄴ. 427쪽

베그너가 높은 윙백 의자(역자 주: 등판 양옆에 날개가 있는 의자)를 재해석한 의자는 원래 AP-19라고 불렸지만, 한 평론가가 그 독특한 모양을 곰같이 따뜻한 포옹에 비유한 뒤로 아빠 곰 의자 또는 테디 베어 의자라는 잊지 못할 이름이 붙여졌다. 형태와 기능의 진정한 결합을 이룬 아빠 곰 의자는 팔걸이에 나무로 된 '발톱'이 덮여 있어서 미적인 효과뿐만 아니라, 사용하면서 오염을 방지하고 속에 있는 이음매를 가려준다. 구조적으로는 의자의 뒷다리가 팔걸이가 되기 때문에 매우 내구성이 높고 튼튼하며, 팔걸이가 좌판과 분리되어 있어서 더 많은 다양한 자세로 앉을 수 있다.

프레딕터 식탁 의자 4009 1951년

Predictor Dining Chair 4009

폴 맥콥(1917–1969년)

오허른 퍼니처 1951–1955년

└, 407쪽

미국 가구 디자이너 폴 맥콥은 여러 개의 성공적인 가구 시리즈를 만들었다. 1949년 B.G. 메스버그를 위해 디자인한 플래너 그룹의 성공에 뒤이어서 맥콥은 또 새로운 시리즈를 만들었는데, 오허른 퍼니처O'Hearn Furniture사를 위한 프레딕터 그룹이었다. 프레딕터 식탁 의자 모델 4009는 19개 제품으로 이뤄진 가정용 가구 시리즈 중 하나로, 이들은 실용적이고 저렴한 플래너 그룹에 비해 더욱 세련된 대안이었다. 프레딕터 식탁 의자는 고전적인 윈저 의자의 비례와 모양을 변형시킨 결과, 키가 큰 나무 틀과 각이 진 가로대를 가졌다. 시리즈의 나머지 제품과 마찬가지로 사탕단풍나무로 만들었다.

와이어 의자(DKR) 1951년

Wire Chair(DKR)

찰스 임스(1907–1978년)

레이 임스(1912–1988년)

허먼 밀러 1951–1967년, 2001년–현재

비트라 1958년–현재

└, 173쪽

찰스 임스와 레이 임스 부부가 선호했던 산업 공정에 비해 미술에서 받은 영향을 부차적인 것으로 여기는 경우가 많다. 하지만 와이어 의자에서는 제품의 조각적인 성격이 산업 공정과 결합해 기념비적인 위상을 이뤘다. 상호 교환이 가능한 다리 받침을 통해 유기적인 형태를 해석할 수 있는데 이 중에서 가장 상징적인 것은 '에펠탑' 받침이다. 정교하게 교차한 크롬 또는 검은 강철이 인상적인 모습을 만든다. 이 의자는 저항 용접이라는 신기술을 사용했다. 임스 부부의 의자 디자인이 먼저인지, 해리 베르토이아가 놀을 위해 만든 그물망 모양mesh 가구가 먼저인지에 대해 논란이 있지만, 기계적인 부분에 대한 미국의 첫 특허는 임스 디자인이 취득했다. 와이어 의자는 즉시 성공을 거뒀고 시대를 초월하는 이 디자인에 대한 세계적인 수요도 여전하다.

1952

개미 의자 1952년

Ant Chair

아르네 야콥센(1902–1971년)

프리츠 한센 1952년–현재

└, 75쪽

개미 의자는 한 장의 합판을 재단하고 휘어서 만들었는데, 앞에서 보든 뒤에서 보든 목이 있는 좌석의 모양을 즉시 알아볼 수 있다. 개미 의자는 아르네 야콥센Arne Jacobsen의 가장 유명한 의자로, 그의 작업을 세계무대에 알리는 계기가 됐다. 이 의자는 노보 노르디스크Novo Nordisk라는 제약회사의 구내식당을 위해 디자인됐는데 야콥센의 주된 의도는 가볍고 쌓을 수 있는 의자를 만드는 것이었다. 다리를 가는 강철 막대로 만들고 좌석에 성형 합판을 사용함으로써 그는 1945년 찰스와 레이 임스가 만든 LCW 의자의 선례를 따랐다. 또한 야콥센은 함께 일하는 제조사 프리츠 한센이 1950년 피터 흐비트Peter Hvidt와 올라 묄가드 닐센Orla Mólgaard-Nielsen의 악스 의자AX Chair를 생산하며 쌓은 경험을 기반으로 삼았다. 그가 디자인의 원천을 어디서 가져왔든 야콥센은 선배들의 작업보다 훨씬 앞서 나갔다.

베르토이아 사이드 체어 1952년

Bertoia Side Chair

해리 베르토이아(1915–1978년)

놀 1952년–현재

└, 297쪽

해리 베르토이아는 이탈리아에서 태어났지만, 미국 디트로이트 미술학교에서 교육받았다. 베르토이아는 미시간에 있는 크랜브룩 아카데미 오브 아트에서 교수로 재임하면서 보석과 금속 세공 공방을 열었다. 이곳에서 그는 찰스 임스 그리고 플로렌스 놀Florence Knoll과 한스 놀의 눈에 띄게 된다. 놀 부부는 자신들의 작업 시설에서 베르토이아가 금속 세공에 관한 실험을 하도록 격려했으며, 그는 획기적인 와이어 가구 컬렉션을 만들어냈다. 베르토이아 사이드 체어는 그의 다이아몬드 의자, 베르토이아 셰이즈처럼 미드 센추리 디자인의 아이콘이 된 다른 제품들과 함께 출시됐다. 사이드 체어는 그의 컬렉션에 포함된 다른 모든 제품과 마찬가지로 철사를 가지고 행한 실험을 통해 형태가 탄생했는데, 편안한 뼈대를 제공하고 가벼운 모습을 위해 수작업으로 만들었다.

새 의자 1952년
Bird Chair
해리 베르토이아(1915-1978년)

놀 1952년-현재

∟ 375쪽

조각가이자 사운드 아티스트로 유명한 베르토이아는 용접한 강철 막대와 철사로 이뤄진 이 의자처럼 가장 강경한 산업 재료에서 가벼움과 우아함을 발견했다. 이는 1950년대 초에 판도를 뒤집는 획기적인 일이었다. 놀을 창업한 한스와 플로렌스 놀은 이탈리아 태생인 베르토이아에게 펜실베이니아에 있는 자신들의 사내에 금속 공방을 차리고 자유롭게 실험하도록 초대했다. 그는 철사로 만든 격자 모양이 탄력 있는 편안함을 제공한다는 사실을 알게 됐으며, 이미 자신의 예술 작품에서 사용했던 소재를 다시 좌석과 받침에 이용했다. 인상적으로 등판이 높은 이 의자는 세월에 변치 않는 고전적인 작품이 됐다. 또 다른 실용적인 세부 사항은 덮개가 유광 크롬이나 고분자 릴산으로 코팅한 틀에 숨겨진 금속 후크로 고정된다는 사실이다. 베르토이아는 놀을 위해서 만든 가구 세트가 하나밖에 없지만 관계를 계속 이어 나갔으며, 새 의자는 놀의 디자인 역사에서 많은 사랑을 받는 상징적인 제품으로 전해진다.

다이아몬드 의자 1952년
Diamond Chair
해리 베르토이아(1915-1978년)

놀 1952년-현재

∟ 92쪽

해리 베르토이아는 공중에 앉은 것 같은 가구를 만들고 싶었다. "이 의자는 마치 조각처럼 주로 공기로 만들어졌다. 공간이 그 사이를 통과해 지나간다."라는 그의 말처럼 철사로 만들어진 좌석이 가는 막대 다리 위에 떠 있는 다이아몬드 의자는 이를 실현했다. 1943년에 베르토이아는 임스 스튜디오의 영입 제안을 받아들였고, 임스의 가구 디자인에 기여했다. 1950년 임스를 떠난 후 그의 친구인 플로렌스 놀과 그녀의 남편 한스가 '원하는 것을 무엇이든 만들어보라'고 베르토이아를 설득했다. 그 결과, 베르토이아가 놀을 위해 디자인한 일련의 의자 가운데 하나였던 다이아몬드 의자가 탄생했다. 별로 앉아보고 싶은 마음이 들지 않을 수도 있지만, 일단 앉으면 베르토이아가 꿈꾼 것처럼 공중에 앉은 듯한 기분이 든다. 그는 저항 용접 기술을 사용했는데, 먼저 철사를 손으로 구부린 다음 이를 고정 기구, 지그jig에 놓고 용접했다. 다이아몬드 의자는 20세기 중반 미국 디자인에서 가장 뛰어난 사례 중 하나로 꼽힌다.

피오렌차 의자 1952년
Fiorenza Chair
프랑코 알비니(1905-1977년)

알플렉스 1952년-현재

∟ 326쪽

프랑코 알비니가 1952년에 디자인한 피오렌차 의자는 대단히 개성 있는 형태를 가졌지만, 이탈리아 출신의 그가 의자의 구성에 접근한 방식은 고도로 체계적이고 논리적이며 합리주의 운동의 원칙을 따르고 있다. 알비니는 의자를 디자인하는 과정에서 전통적인 윙wing 체어를 신세대에 맞도록 개선했다. 부피가 큰 용수철과 겉 천에 얽매이지 않고, 그는 당대에 기술적으로 가장 발달한 소재인 발포고무를 활용했다. 의자에 그 재료를 사용했다는 사실이 너무나 혁신적이었기 때문에 피렐리(역자 주: 이탈리아 타이어 회사) 광고에 이 의자의 모습이 사용되었고, 라텍스 발포고무의 잠재력을 상징하는 역할을 했다.

밧줄 의자 1952년
Rope Chair
리키 와타나베(1911-2013년)

한정판

∟ 148쪽

20세기 중반에 활동한 디자이너 리키 와타나베Riki Watanabe는 우아한 시계와 손목시계를 만든 것으로 주로 알려졌지만, 그가 개발한 몇몇 가구도 일본 디자인의 아이콘으로 자리 잡았다. 아마도 1952년에 만든 밧줄 의자가 가장 유명할 것이다. 와타나베는 참나무와 무명으로 된 이 의자를 디자인하면서 일본의 전통과 서양에서 받은 영향 사이의 균형을 찾으려고 했다. 일본 역사를 존중하는 의미로 그는 천연 재료를 사용하고 바닥에서 높이가 낮은 의자를 만들었다. 또한 와타나베는 일본 가정에서 의자를 가구의 유형으로 생각하게끔 유도하고자 했다. 이는 '현대적인' 라이프 스타일을 상징하기 때문이다. 와타나베는 밧줄 의자를 저렴한 의자로 구상했는데 제2차 세계대전 이후의 물자 부족과 검소한 생활을 감안해야 한다는 사실을 이해했기 때문이다.

삼각대 의자 No. 4103 1952년

Tripod Chair No. 4103

한스 베그너(1914-2007년)

프리츠 한센 1952-1964년

└ **222쪽**

다리가 세 개인 스툴은 덴마크 디자인에 자주 등장하는
데 그 유용성은 울퉁불퉁한 농장 바닥에서 진가를 발휘
한다. 그런 환경에서는 우유를 짤 때 사용하는 다리 네
개짜리 스툴이 적합하지 않기 때문이다. 한스 베그너가
디자인한 삼각대 의자 No. 4103은 이런 실용적인 의자
가 발전한 형태다. 다수의 의자를 디자인한 베그너는 삼
각대 의자의 경우 쌓을 수 있도록 만들었으며, 다른 미드
센추리 모던 디자인들처럼 끝으로 가면서 좁아지는 다리
모양을 등판에도 사용했다. 하트 모양에 가깝게 둥글린
삼각형 좌판은 재료를 최소화함으로써 의자를 더욱 보
관하기 쉽게 한다. 좌판 모양 때문에 이 의자는 때로 '하
트 의자'라고 불린다. 1964년까지 프리츠 한센에서 생산
된 No. 4103 의자의 후속 모델들은 좌판과 등판이 더
두드러져 보인다.

1953

카사 델 솔 의자 1953년

Chair from Casa del Sole

카를로 몰리노(1905-1973년)

에토레 카날리(Ettore Canali) 1953년

└ **465쪽**

이 의자는 1953년에 카를로 몰리노가 체르비니아Cerv-
inia(역자 주: 이탈리아의 스키 리조트)에 있는 카사 델 솔
아파트 건물을 위해 디자인했다. 그의 의도는 스키를 즐
기는 카사 델 솔의 주민들을 위해 튼튼한 의자를 제작하
는 것이었다. 등판이 갈라진 몰리노의 디자인은 건축가
인 그가 예전 작품에서도 사용했으며, 세로로 세워진 스
키를 떠올리게 한다. 의자는 수제로 마감됐고, 세부 요소
에 대한 꼼꼼한 관심은 현대적인 디자인이지만 복잡하
고 상세한 작업을 필요로 한다. 조각된 좌판은 뚜렷이 다
른 여러 두께로 이뤄졌으며 편안함을 극대화하고자 했다.
수공예로 제작된 다리는 맨 아래는 원형이지만 위쪽으
로 갈수록 사각형으로 변형된다. 의자의 등판은 인체의
척추 모양에 맞춰서 등을 더 많이 지지해야 하는 부분은
더욱 두껍게 만들었다.

디스텍스 라운지 의자 1953년

Distex Lounge Chair

지오 폰티(1891-1979년)

카시나 1953-1955년

└ **444쪽**

매끈한 모양의 모더니즘 디자인을 가진 이 의자는 아마
도 네오리얼리즘 영화나 스쿠터, 그리고 피아트 500 자
동차만큼이나 이탈리아의 전후 경제 호황을 대표하는 강
렬한 상징일 것이다. 이 의자의 디자이너는 다작을 하는
종합적인 창작자로, 미술과 건축을 아우르며 혁신과 기
술적 진보를 갈망했던 당대의 요구를 적극적으로 수용
했다. 폰티가 카시나를 위해 처음 디자인한 의자는 완전
히 겉 천을 씌운 팔걸이와 물푸레나무로 된 발을 가졌다.
그러나 후에 수정된 제품은 좀 더 기능주의적인 관점을
드러내는데, 조각적인 가는 관 모양의 황동 틀을 노출하
고, 좌석의 곡선은 우아하면서 동시에 앉는 사람이 뒤로
기대도록 장려한다. 디스텍스라는 이름은 직물로 사용된
나일론의 일종으로, 내구성이 있으면서 다루기 쉽고 유
행하던 신소재였다. 디스텍스 의자는 폰티가 인테리어를
디자인한 알리탈리아Alitalia 항공사의 뉴욕 사무소와 밀
라노에 있는 그의 자택에서 사용됐다.

PP 250 집사 의자 1953년

PP 250 Valet Chair

한스 베그너(1914-2007년)

요하네스 한센 1953-1982년

PP 뫼블러 1982년-현재

└ **30쪽**

베그너는 PP 250 집사 의자의 기원에 대해 여러 가지
해석을 제시했지만, 모든 일화의 근원에는 잠자리에 들
기 전 옷을 개는 문제 때문에 짜증 났던 경험이 자리 잡
고 있었다. 그가 해결책으로 만든 이 의자는 그 조각적인
형태 안에 많은 기능성이 숨어 있다. 등판 윗부분이 양옆
으로 길게 나와 있어서 재킷을 걸 수 있고, 경첩이 달린
좌판은 수직으로 세우면 바지를 개서 걸 수 있다. 좌판을
들어 올리면 작은 장신구를 보관할 수 있는 상자가 드러
난다. 사람 모양의 형태는 제작하기 어렵기로 악명이 높
았지만 집사 의자는 금방 인기를 얻었고, 덴마크 국왕 프
레데릭 9세조차 이 의자를 주문했다. 그러나 베그너는
다리가 네 개였던 첫 번째 작품이 마음에 들지 않아 향
후 2년 동안 수정을 거듭해 다리를 세 개로 줄였다. 그제
야 그는 국왕의 주문을 이행했고 결과적으로 의자를 아

홉 개 더 주문받게 됐다.

독서 의자 1953년

Reading Chair
핀 율(1912–1989년)

보비르크 1953–1964년
원컬렉션 2015년–현재

∟ 36쪽

핀 율의 독서 의자는 식당과 서재에서 모두 사용할 수 있도록 디자인되어 완전히 다른 여러 자세로 앉을 수 있게 해준다. 앞을 향해 앉거나 뒤를 향해 앉을 수도 있고, 테이블의 표준 높이에 맞춰 디자인된 등판 가로대를 팔걸이로 사용해서 옆으로 앉을 수 있다. 율은 미국 방문과 찰스 임스의 작업을 통해 가구를 대량 생산할 수 있는 발전상을 목격하면서 영감을 받았고, 그의 초기작에서 사용한 복잡한 소목 작업을 포기했다. 대신에 그는 코펜하겐에 기반을 둔 제조사인 보비르크Bovirke를 위해 1953년에 만든 컬렉션의 일부였던 독서 의자를 개발하면서 산업 생산 위주로 방향을 바꿨다.

리볼트 의자 1953년

Revolt Chair
프리소 크라머(1922–2019년)

아렌드 데 시르켈(Ahrend de Cirkel) 1953년, 1958–1982년
아렌드(Ahrend) 2004년–현재

∟ 440쪽

임스 부부의 초기 작업에서 영감을 받은 리볼트 의자는 전형적인 네덜란드 미드 센추리 산업 디자인의 고전이며, 아마도 프리소 크라머Friso Kramer의 가장 유명한 작품일 듯하다. 그의 고국에서 큰 사랑을 받는 리볼트 의자는 융통성 있는 제품으로, 가정용과 사무실용 모두에 적합하다. 크라머는 보다 전통적인 관管, 튜브 형태가 아닌 래커 칠을 한 강판을 사용해서 내구성과 가벼움을 결합하는 데 성공했다. 실제로 제조사는 의자의 받침을 형성하는 부위를 만들기 위해 강판을 접는 장치를 고안해 내서 가능한 최소한의 부품을 사용한다. 첫 번째 제품은 곡목으로 만든 등판과 좌판을 사용했지만, 나중 제품들은 직물 겉 천, 질감을 살린 나일론 섬유, 그리고 현재 사용되는 고광택 플라스틱과 같은 다양한 재료를 통해 의자를 사용하는 데 편의성을 유지했다.

SE 18 접이식 의자 1953년

SE 18 Folding Chair
에곤 아이어만(1904–1970년)

와일드 + 스피스 1953년–현재

∟ 291쪽

전쟁 후 독일은 저가형 접이식 의자 시장에서 후발주자였지만 이 제품은 국제적인 성공을 거뒀다. 독일 최고의 건축가 중 한 사람인 에곤 아이어만Egon Eiermann은 단 3개월 만에 와일드 + 스피스Wilde + Spieth를 위해 SE 18 접이식 의자를 개발했다. SE 18이 성공한 가장 중요한 이유는 의자를 접는 방식이 실용적이기 때문이었다. 의자의 앞뒤 다리는 회전 이음쇠swivel 방식으로 서로 고정되는 한편, 좌판 아래에 있는 버팀대가 뒷다리의 홈을 따라서 아래로 내려가며 접을 때 뒷다리를 앞으로 당겨준다. 의자를 펼 때는 버팀대와 홈의 상단 끝부분이 멈춤 작용을 한다. 1953년 출시되자 매끈한 너도밤나무와 성형 합판으로 만든 SE 18은 바로 큰 인기를 누렸다. 아이어만과 와일드 + 스피스는 공동 작업을 통해 총 30가지 변형 제품을 만들어냈으며 아직도 그중 9가지 모델을 생산한다.

토노 의자 1953년

Tonneau Chair
피에르 구아리슈(1926–1995년)

스타이너 1953–1954년

∟ 373쪽

제2차 세계대전 이후 많은 디자이너가 새로운 열의를 가지고 다시 전통적인 재료로 실험했고, 여기에는 새로 개발된 기술이 더해졌다. 미국에서는 찰스와 레이 임스가 신개발품을 이끌어간 것으로 잘 알려졌으며, 프랑스에서는 피에르 구아리슈Pierre Guariche가 처음으로 성형 합판 의자를 개발했다. 프랑스어로 '나무통'이란 뜻의 이름은 편안한 착석을 암시하는 토노 의자의 부드럽고 유기적인 곡선에 반영되어 있다. 토노 의자는 구아리슈와 프랑스 제조사 스타이너Steiner의 매우 생산적인 협업의 결과물로써, 그 부드러운 곡선 형태가 복잡해 보이지만 제작하기가 쉽고 저렴하다. 이 의자는 즉시 성공을 거뒀으며, 특히 플라스틱 좌석과 알루미늄 다리로 된 원래 모델이 1953년에 나온 뒤 합판과 강철관으로 바꾼 모델이 이듬해 출시되면서 더욱 인기를 끌었다.

앙토니 의자 1954년

Antony Chair

장 프루베(1901-1984년)

아틀리에 장 프루베 1954-1956년

갤러리 스테프 시몽 1954-1965년경

비트라 2002년-현재

∟ 416쪽

프루베는 가구를 제작하면서 공학 기술적인 면에 대해 고민하길 즐겼다. 그의 디자인은 특정한 모양을 추구하기보다 재료의 본질과 속성을 표현하는 것에 더 집중한다. 앙토니 의자에 사용한 합판과 강철은 서로 다른 역할을 수행해야 하며 거의 상충하는 것처럼 보인다. 가볍고 편안하며 적당한 탄력성을 가진 좌석이 필요하지만, 최대한 튼튼한 지지대가 요구된다. 앙토니 의자는 당시에 인기 있던 매끈한 크롬 마감과는 대조적으로 검은 칠을 했고, 용접과 제작 공정의 흔적이 뚜렷하게 드러나 보인다. 넓고 평평하며 끝으로 갈수록 좁아지는 강철 버팀대는, 프루베가 존경한 친구 알렉산더 칼더Alexander Calder의 모빌 작품에 매달린 형태들의 조각적 특성을 떠오르게 한다. 파리 인근에 있는 앙토니 시립대학을 위해 제작한 이 의자는 프루베가 디자인한 마지막 가구 중 하나다.

ga 의자 1954년

ga chair

한스 벨만(1911-1990년)

호르겐글라루스 1954년-현재

∟ 481쪽

둘로 나뉜 좌석을 가진 ga 의자의 디자인은 사용되는 재료를 최소화하려는 한스 벨만Hans Bellmann의 노력의 결과였다. 벨만은 스위스 최고의 전통인 정밀 공학을 추구하는 디자이너였으며, 활동 기간 내내 가구를 개선해 가장 단순한 상태에 도달하기 위해 노력했다. ga 의자보다 앞서 디자인됐던 원포인트 의자One-Point Chair는 유사한 경량 합판 제품이었다. 의자 좌판을 나사 한 개로 틀에 장착하기 때문에 원포인트라는 이름이 붙었다. 이 영리한 디자인은 성공을 거뒀지만, 벨만의 동료인 스위스 디자이너 막스 빌Max Bill이 자기 작품을 표절했다고 주장하는 통에 성과가 훼손됐다. 좌석이 갈라진 ga 의자의 독특한 디자인이 오늘날까지도 모방된 적이 없는 이유는 아마도 이 때문이었을 것이다. ga 의자는 벨만

의 작품 중 가장 잘 알려졌는데, 독특하게 갈라진 좌석 형태뿐 아니라 타의 추종을 불허하는 제작 품질 때문이기도 하다.

정원 의자 1954년

Garden Chair

빌리 귈(1915-2004년)

이터닛(Eternit) 1954년-현재

∟ 97쪽

정원 의자는 석면이 없는 시멘트 섬유 결합물을 재료로 삼아 하나로 이어진 리본 형태로 제작되었다. 고정 장치나 지지대를 사용하지 않고 물결 모양의 우아한 고리 형태로 주조됐다. 한 개의 시멘트 슬래브를 사용한 이 의자는 산업용 재료의 대담하고 창의적인 활용법을 보여준다. 의자의 폭은 시멘트 슬래브의 폭에 따라 결정되며, 재료가 굳기 전 축축한 상태일 때 형태를 만든다. 이 간단한 과정으로 인해 의자를 경제적으로 대량 생산하는 것이 가능했다. 빌리 귈Willy Guhl은 병과 잔을 놓을 수 있게 구멍이 두 개 있는 탁자도 개발했는데, 이 탁자는 보관할 때 정원 의자 안에 집어넣을 수 있도록 만들었다. 원래 명칭이 해변 의자Beach Chair였던 이 의자는 야외용 흔들의자로 디자인됐다. 귈은 이 의자를 너무 애지중지하지 않았다. "사람들은 자기가 가진 정원 의자를 사진 찍어서 보내주기도 한다. 의자 위에 꽃도 그리고 예쁜 천도 씌웠다. 자기 의자니까 하고 싶은 대로 하는 건 당연하다."

종합예술 의자 1954년

Synthèse des Arts Chair

샤를로트 페리앙(1903-1999년)

한정판 1954년

카시나 2009년-현재

∟ 21쪽

프랑스 디자이너 샤를로트 페리앙은 1950년대에 일본으로 여행을 갔다. 그녀의 주된 목적은 일본 경제산업성經濟産業省에서 서방西方을 위해 디자인 제품을 생산하는 일을 자문하는 것이었지만, 아시아에서 일하는 동안 자신의 작업에도 영향을 받았다. 종합예술 의자는 오리가미(종이접기) 같은 모양의 쌓을 수 있는 의자로, 한 장의 합판을 금형 압축해서 예술적인 곡선을 만든다. 페리앙은 활동 기간 내내 르 코르뷔지에, 장 프루베와 함께 많은 공동 작업을 했으며 그녀의 작품은 아시아에서 받은 영향을 자주 보여줬다. 이 의자는 2009년 카시나에

서 '517 옴브라 도쿄517 Ombra Tokyo'라는 이름으로 재출시했는데, 최초 디자인을 '종합예술 전시회'에서 처음 선보인 지 50년도 더 지난 뒤였다. 이 전시회에는 르 코르뷔지에와 페르낭 레제의 작품도 출품됐었다.

1955

독신남 의자 1955년

Bachelor Chair
베르너 팬톤(1926-1998년)

프리츠 한센 1955년
몬타나 2013년-현재

ㄴ 170쪽

베르너 팬톤Verner Panton이 보여준 장난스러운 후기 디자인에 비해서 1955년에 만든 독신남 의자의 깔끔한 선은 그 절제미에서 거의 엄격한 검소함이 느껴진다. 최근에 첫 주택을 구매해서 꾸미기 시작한 젊은 층을 대상으로 디자인한 독신남 의자는 의도적으로 가볍고 미니멀한 형태를 가졌다. 강철판 막대에 직물이나 스웨이드 가죽을 걸어서 좌석을 만든 이 의자는 도구를 사용하지 않고 재빨리 조립할 수 있기 때문에 손쉽게 납작한 포장으로 배송하는 것도 가능하다. 독신남 의자는 세트를 이루는 발받침과 함께 사용해서 편안함을 더할 수 있다.

어린이용 하이 체어 1955년

Children's High Chair
요르겐 디첼(1921-1961년)
난나 디첼(1923-2005년)

콜즈 사우베아크 1955-1970년경
키타니(Kitani) 2010년-현재

ㄴ 107쪽

덴마크 디자이너 난나Nanna와 요르겐 디첼Jörgen Ditzel은 자신들의 쌍둥이 딸들이 사용할 수 있도록 1955년에 어린이용 하이 체어를 디자인했다. 그들의 목표는 아이들이 자라면서 필요한 점을 충족하는 다용도 의자인 동시에 그들의 식당 가구와 어울리는 현대적인 미감을 가진 제품을 만드는 것이었다. 그들의 하이 체어는 오늘날 덴마크 모더니즘 디자인의 고전으로 자리 잡았다. 의자와 발판은 높이를 조절할 수 있으며 앞쪽이 개방되어서 조금 더 큰 아이들은 혼자서 의자에 올라갈 수 있다. 둥글린 너도밤나무나 참나무를 사용해서 전통적인 가구 제조 기법으로 연결 부위를 만든 이 의자는 원래 콜즈 사우베아크Kolds Savværk(제재소)에서 생산했다.

코코넛 의자 1955년

Coconut Chair
조지 넬슨(1908-1986년)

허먼 밀러 1955-1978년, 2001년-현재
비트라 1988년-현재

ㄴ 12쪽

미국 모더니즘의 대가 조지 넬슨의 코코넛 의자를 홍보하기 위해 제조사인 허먼 밀러가 만든 광고에서, 디자인의 조각품 같은 속성을 크게 강조했다. 넬슨과 허먼 밀러(넬슨은 1946-1965년에 디자인 담당 이사로 재직)에게 이 디자인의 강력한 시각적 존재감은 분명 중요했다. 그러나 이 의자는 앉는 사람이 원하는 어떤 자세로든 사용할 수 있다는 그들의 목표 역시도 달성했다. 전후 미국 주택의 개방형 공간에서 의자를 벽 쪽으로 붙여 두는 일은 거의 없었다. 그렇기에 반드시 독특한 개성과 형태를 갖추고, 어느 쪽에서 보아도 매력적이어야 했다. 코코넛 의자는 실용적인 물건인 동시에 하나의 조각품이었다. 만일 의자가 그 '철사 같은' 지지대 위에 떠 있는 것처럼 보인다면 제대로 혀혹된 것이다. 사실 발포고무를 덧댄 얇은 강철판 위에 천이나 천연 가죽 또는 인조 가죽으로 덮개를 씌운 탓에 곡면판 뼈대는 크고 무겁다. 그러나 최근 모델은 성형된 플라스틱 곡면판을 사용해 훨씬 가볍다.

라운지 의자 1955년

Lounge Chair
피에르 잔느레(1896-1967년)

지역 수공예장인 1955년

ㄴ 482쪽

1947년에 르 코르뷔지에는 인도 찬디가르시를 위한 건물과 비품 디자인을 의뢰받았다. 장기간에 걸친 이 프로젝트를 위해서 그는 사촌인 스위스 건축가 피에르 잔느레에게 도움을 요청했고, 잔느레는 인도로 거처를 옮겼다. 르 코르뷔지에가 찬디가르에 대해 만든 총체적인 계획을 실현하기 위해 잔느레는 15년 이상 작업을 했다. 그는 총독 궁전, 주립 도서관, 시청 같은 건물에 대해 가구와 인테리어까지 디자인해서 건물을 완성했다. 1955년에 잔느레는 시의 행정 건물에서 사용할 사무실용 라운지 의자를 디자인했다. 그 지역의 수공예장인들이 습한

환경에 적합한 튼튼한 티크 나무와 등나무 좌판으로 된 이 멋진 의자를 수천 개 제작했다.

피르카 의자 1955년
Pirkka Chair
일마리 타피오바라(1914–1999년)

라우칸 푸우(Laukaan Puu) 1955년
아르텍 2011년–현재

└, 65쪽

같은 핀란드 출신인 알바 알토를 존경했던 일마리 타피오바라Ilmari Tapiovaara는 기능주의와 유사한 원칙을 목재에 적용해서 고급 디자인을 보다 대중적으로 만들었다. 그는 핀란드인 작가로서 고국의 전통적인 시골풍 가구에서도 영감을 얻어, 두 곳에서 받은 영향을 결합해 피르카 가구 시리즈를 만들었다. 여기에는 테이블, 벤치, 스툴과 함께 두 가지 색조로 이뤄진 이 목재 사이드 체어도 포함된다. 좌판은 착색한 소나무 두 조각으로 구성되어 '녹다운knock-down'하기 쉽게 만들었다. 녹다운이란 의자를 분해해서 포장하고 운송하는 것을 의미하며, 타피오바라가 관심을 가진 또 하나의 영역이었다. 래커칠을 한 자작나무로 틀과 가늘어지는 다리를 만들었다. 다리들은 밖으로 벌어지는 모양이어서 우아함과 균형감을 함께 보여준다. 1955년에 처음 생산된 뒤에 알토가 그의 아내 아이노와 함께 창업한 아르텍에서 타피오바라의 디자인들을 재출시할 권한을 획득했다.

시리즈 7 의자 1955년
Series 7 Chairs
아르네 야콥센(1902–1971년)

프리츠 한센 1955년–현재

└, 29쪽

1952년 개미 의자의 판매량이 떨어지자 야콥센은 같은 성형-합판 기술을 사용하면서 개미 의자와 달리 다리 네 개와 팔걸이가 있는 새로운 의자를 디자인하도록 권유받았다. 그 결과물인 시리즈 7 의자는 한 장의 합판으로 만들어졌으며, 좌판과 등판을 구분하기 위해서 중간 부분을 좁게 만들었다. 처음에 의자가 성공을 거두자 야콥센은 이후 여러 종류의 변형된 제품을 만들어서 다양한 요구를 충족시켰다. 어떤 것은 팔걸이를 없앴고 또 다른 것은 바퀴를 달거나 필기용 받침으로 사용하는 팔걸이를 더하고, 또는 여러 개의 의자를 연결하는 고리를 달기도 했다. 가볍고 간결해서 여섯 개까지 쉽게 쌓을 수

있는 점 또한 시리즈 7 의자가 프리츠 한센 역사상 가장 성공적인 제품이 되는 데 기여했다.

혀 의자 1955년
Tongue Chair
아르네 야콥센(1902–1971년)

하우 2013년–현재

└, 380쪽

시각적으로는 특이하지만 야콥센의 1955년 혀 의자의 형태는 (혀를 내민 모양의) 날씬한 등판과 좌판이 밖으로 뻗은 가는 다리 위에 올려진 모습이 대단히 간결하다. 이 장난스러운 의자는 원래 야콥센이 디자인한 덴마크의 뭉케가르 학교Munkegård School를 위해 개발되었고, 그 뒤 1960년에 야콥센이 설계한 코펜하겐의 SAS 로열 호텔에서 볼 수 있었다. 혀 의자는 야콥센이 유명한 개미 의자에 바로 이어 두 번째로 만든 의자다. 이 의자는 앞선 개미 의자만큼 끝내 인기를 끌지 못했고, 덴마크 가구 브랜드 하우Howe에서 2013년에 재출시할 때까지 수십 년 동안 구할 수 없었다. 하우는 의자의 원래 디자인을 유지하면서 생산 기법을 현대식으로 바꿔서 의자의 구조를 더 튼튼하게 만들고 신식 재료와 마감을 사용했다.

1956

A56 의자 1956년
A56 Chair
장 포샤르(생몰년 미상)
자비에 포샤르(1880–1948년)

톨릭스 1956년–현재

└, 208쪽

A56 의자는 20세기의 가장 성공적이고 친숙한 의자 디자인 중 하나지만, 프랑스의 소박한 배관공의 작업장에서 유래했다. 1933년 프랑스 실업가인 자비에 포샤르Xavier Pauchard는 자신의 보일러 제작 공장에 톨릭스Tolix라고 하는 판금 부서를 만들었고, 일련의 휘어 만든 판금 가구 시리즈 중 하나로 모델 A라는 야외용 의자를 출시했다. 1956년, 자비에의 아들 장 포샤르Jean Pauchard는 모델 A에 팔걸이를 추가해 A56 의자를 만들었다. 금속 관 모양의 틀을 두고, 가운데 등판과 끝으로 갈수록 가늘어지며 벌어지는 우아한 다리가 더해지는데, 기능성과 장식성을 결합해 반짝이고 현대적인 제트기 시대 스타일

을 보여준다. 좌판에 뚫려 있는 장식적 구멍은 물 빠짐을 위한 것이며, 다리의 우아한 홈은 의자를 쌓았을 때 안정감을 제공한다. 기본적인 강철 마감 제품에 더해 열두 가지 색상으로 구입 가능하며, 제품의 성공 요인은 그 단순성에 있다. 톨릭스는 오늘날까지도 A56을 계속 생산하고 있다.

라미노 의자 1956년

Lamino Chair

잉베 엑스트룀(1913-1988년)

스웨데제 1956년-현재

ㄴ 313쪽

잉베 엑스트룀Yngve Ekström의 라미노 의자는 첫눈에는 브루노 마트손과 핀 율 같은 다른 스칸디나비아 대가들이 만든 안락의자와 비슷하다. 티크, 자작나무, 벚나무, 참나무 등 다양한 목재로 된 압축 합판에 주로 양털을 씌운 라미노 의자는 기능성이라는 스칸디나비아 모더니즘의 특징을 보인다. 엑스트룀은 라미노 의자를 디자인할 때 반드시 배송이 용이하도록 신경 썼다. 고객은 두 부분으로 나눠진 의자를 구입하게 되고, 육각 렌치를 사용해서 이를 나사로 연결했다. 엑스트룀은 후에 이 장치를 특허 내지 않은 것을 크게 후회했는데, 훗날 잉그바르 캄프라드Ingvar Kamprad란 경쟁자가 나사로 조립하는 이케아 IKEA 가구 제품을 만들었기 때문이다. 그럼에도 불구하고 엑스트룀과 그의 형 저커Jerker는 스웨데제Swedese라는 현대적 디자인으로 대표되는 회사를 세워 라미노 의자와 그 자매품 라미네트Laminett, 라멜로Lamello, 멜라노 Melano를 중심 제품으로 생산했다. 라미노 의자는 1956년 출시 후 15만 개 이상이 제작됐고, 여전히 누구나 아는 제품으로 남아 있으며, 스타일이 더욱 멋있어지기만 했다.

임스 라운지 의자 1956년

Eames Lounge Chair

찰스 임스(1907-1978년)
레이 임스(1912-1988년)

허먼 밀러 1956년-현재

비트라 1958년-현재

ㄴ 311쪽

원래 이 라운지 의자는 대량 생산을 위해서가 아니라 일회성 맞춤 주문 제작품으로 디자인됐다. 하지만 인기가 워낙 대단했기 때문에 찰스 임스는 생산이 용이하개끔

디자인을 수정했다. 시제품은 임스 오피스의 직원 돈 앨빈슨Don Albinson이 제작했고, 1956년에 점차적으로 생산에 들어갔다. 초기 디자인은 자단목 합판 곡면판 세 개에 직물, 가죽, 인조 가죽naugahyde 쿠션 세 종류로 만들었다. 임스는 이 의자가 '길이 잘 든 1루수의 야구 글러브처럼 따뜻하고, 아늑하게 생겼다.'라고 묘사했다. 의자와 짝을 이룬 오토만은 합판 곡면판 한 개에 네 갈래 알루미늄 회전 다리를 달았다. 고무와 강철로 된 완충 장치들은 의자의 곡면판 세 개를 연결하고 각각 독립적으로 움직일 수 있게 해준다. 편안한 형태와 변치 않는 우아함은 최고의 디자인 수집품으로서의 위치를 확고하게 했고, 처음 생산됐을 때와 마찬가지로 오늘날에도 인기가 있다.

루치오 코스타 의자 1956년

Lucio Costa Chair

세르지우 호드리게스(1927-2014년)

오카(Oca) 1956년

린브라질 2001년-현재

ㄴ 443쪽

다작을 했던 세르지우 호드리게스Sérgio Rodrigues는 브라질의 상징적인 가구 디자이너이다. 그는 루치오 코스타와 오스카 니마이어Oscar Niemeyer를 위한 의자를 각각 디자인해서 브라질리아 개발을 책임졌던 두 브라질 건축가에 대한 경의를 표했다. 1956년에 만든 루치오 의자는 호드리게스가 1955년에 설립한 자신의 작업실에서 탄생했다. 호드리게스는 활동 기간 내내 브라질 디자인을 옹호했다. 현대 브라질의 미적 감각에 기여한 그의 역할을 폭넓은 포트폴리오가 증명하고 있는데, 그는 주로 자카란다, 페로바, 임부이아(브라질 호두나무) 같은 토종 재료를 사용했다. 호드리게스는 처음에 등나무 좌판으로 이뤄진 의자를 디자인했는데 루치오 의자는 이제 린브라질LinBrasil에서 가죽 좌판으로도 제작된다.

마드모아젤 라운지 의자 1956년

Mademoiselle Lounge Chair

일마리 타피오바라(1914-1999년)

아스코(Asko) 1956년-1960년대

아르텍 1956년-현재

ㄴ 257쪽

핀란드 디자이너 일마리 타피오바라는 같은 나라 출신인 알바 알토의 작업에서 지대한 영향을 받았다. 이는 자작나무처럼 널리 구할 수 있는 천연 재료를 선호하고, 그의

디자인에서 기반을 이루는 대중적인 디자인 철학에 반영되어 나타난다. 타피오바라는 저렴하고 다용도로 사용 가능한 가구에 대한 관심을 실현해서 유행을 타지 않는 의자를 만들기 위해 평생 노력했다. 그는 전통적인 재료를 활용하고, 정직하게 제작하고, 수준 높은 솜씨를 보이면서도 편안함과 미적 감각을 포기하지 않은 의자를 만들고자 했다. 타피오바라의 가장 유명한 작품인, 등이 높은 마드모아젤 라운지 의자는 자작나무 원목 틀을 착색하거나 페인트칠을 해서 전통적인 막대 형태를 현대적으로 재해석한 것이다. 타피오바라는 이 의자를 흔들의자로도 변형해서 디자인했다.

PK22 의자 1956년

PK22 Chair

포울 키에르홀름(1929-1980년)

에빈드 콜드 크리스텐센 1956-1982년

프리츠 한센 1982년-현재

└ 345쪽

PK22 의자는 포울 키에르홀름을 덴마크 모더니즘 운동의 위대한 혁신가로 손꼽히게 만든 작품 중 하나다. 이 라운지 의자는 캔틸레버 모양의 좌판 틀을 가죽 또는 등나무로 된 외피가 감싸며, 다리를 구성하는 유광 스테인리스 스틸 스프링강 받침대 위에 균형 잡히고 있다. 절곡한 강철로 만든 평평한 두 개의 활 모양이 더해져 안정된 구조를 제공한다. 당시의 많은 의자들처럼, PK22는 팽팽한 외관을 위해서 쿠션과 겉 천을 포기했다. 키에르홀름의 가구는 국제 양식 최고의 모범이었고, 그중 PK22는 가장 초기 작품이자 양식이 잘 표현된 의자였다. 처음에는 에빈드 콜드 크리스텐센Ejvind Kold Christensen에서 출시했고, 1982년에 프리츠 한센이 유명한 '키에르홀름 컬렉션'을 재생산할 권리를 얻었다. 이 컬렉션에서 PK22는 덴마크 미니멀리즘의 우아한 모범으로 그 지위를 확고히 한다.

튤립 의자 1956년

Tulip Chair

에로 사리넨(1910-1961년)

놀 1956년-현재

└ 319쪽

튤립 의자라는 이름은 튤립꽃을 닮은 모양에서 유래한 게 분명하지만, 디자인 창조의 원천은 자연에 있는 어떤 형태를 복제하려는 게 아니라 다양한 아이디어와 제작에 대한 고려 사항을 고민한 결과물이었다. 이 의자는 페데스탈 그룹Pedestal Group이란 시리즈의 일부인데, 일련의 제품들은 단일 기둥 받침대라는 특징을 공유한다. 의자의 줄기 모양 받침대는 의자의 전체적인 형태와 구조를 결합하려는 에로 사리넨의 관심에서 비롯되었다. 튤립 의자의 회전 받침 부분은 강화된 릴산 코팅 알루미늄으로 돼 있고, 좌석은 성형 유리섬유 곡면판으로 이뤄졌다. 그러나 둘 다 유사하게 흰색으로 마감했기 때문에 같은 재료로 만든 것처럼 보인다. 이 의자는 여전히 원 제조사인 놀에서 구매할 수 있다. 1969년에 뉴욕 현대미술관 MoMA 디자인상과 독일 연방 산업 디자인상Federal Award for Industrial Design을 수상하며 디자인 역사에서 그 위상을 확립했다.

1957

699 슈퍼레게라 의자 1957년

699 Superleggera Chair

지오 폰티(1891-1979년)

카시나 1957년-현재

└ 484쪽

지오 폰티의 699 슈퍼레게라(이탈리아어로 '매우 가벼운'이란 의미) 의자는 보기에도 그렇고 실제로도 가볍다. 물푸레나무로 만든 가는 틀은 숨기는 게 없다. 슈퍼레게라는 키아바리Chiavari라는 이탈리아의 어촌에서 유래된 가벼운 목재 의자에 바탕을 두며 폰티가 현대적인 디자인을 실현하려고 행하던 실험의(1949년부터 시작) 완성작이다. 겉보기엔 미드 센추리 모던 느낌이 약간 나는 소박한 모습이지만 아름답고 섬세한 선과 세심하게 고민한 세부 사항이 드러난다. 삼각형 모양으로 재단되고 끝으로 갈수록 가늘어지는 다리와 등판 지지대는 물리적·시각적으로 무게를 감소시킨다. 모든 목재는 구조를 손상하지 않는 범위에서 최대한 줄였다. 좌판은 무거운 덮개 천을 쓰지 않으려 정교하게 짠 등나무로 만들었다. 슈퍼레게라는 1957년 밀라노 트리엔날레에서 처음 선보였고, 황금컴퍼스상을 수상했다. 이 의자는 지금도 카시나에서 생산되고 있다는 사실로써 폰티의 디자인이 훌륭한 유산으로 남았다는 것을 증명한다.

어린이 의자 1957년

Child's Chair

크리스티안 베델(1923-2003년)

토르벤 오르스코프(Torben Orskov) 1957년

아키텍트메이드(Architectmade) 2008년-현재

└ 461쪽

덴마크 디자이너 크리스티안 베델Kristian Vedel의 어린이 의자는 성인용 의자를 단지 축소해서 만든 게 아니라 어린이가 필요로 하는 것을 염두에 두고 디자인됐다. 튀는 색채로 강조한 간소한 목재 형태가 매우 경제적이지만, 의자는 유연성을 가지고 여러 용도로 사용이 가능해서 자유로운 놀이와 제약이 없는 상상력을 장려한다. 곡선을 이루는 합판 곡면판에는 구멍이 뚫려 있어서 다양하고 조정이 가능한 합판 조각을 끼울 수 있다. 이 부품들은 좌판이나 선반, 테이블 상판 역할을 하고, 아이의 나이에 따라 다른 높이로 조절할 수 있다. 이 디자인의 간단함과 다양성 덕분에 베델은 1957년 밀라노 트리엔날레에서 은상을 수상했고 어린이용 디자인 개척자의 지위를 확고히 했다.

수선화 의자 1957년

Daffodil Chair

어윈 라번(1909-2003년)

에스텔 라번(1915-1997년)

라번 인터내셔널(Laverne International) 1957-1972년경

└ 59쪽

어윈 라번Erwine Laverne과 에스텔 라번Estelle Laverne이 디자인한 수선화 의자는 그들에게 영감을 준 꽃의 이름에서 비롯됐다. 투명한 성형 플라스틱으로 만든 라번 부부의 '투명 그룹Invisible Group' 시리즈는 플라스틱을 이용해서 가정용 가구와 소품을 만드는 초기 사례가 됐다. 수선화 의자와 함께 황수선화 의자Jonquil Chair도 있었다. 이 의자들의 양식화된 넓은 좌석은 날씬한 받침대 위에 놓였으며 겉 천을 씌운 쿠션으로 완성됐다. 제작에 사용된 인위적인 공정과 그 결과 탄생한 유기적인 모양이 나란히 놓이며 빼어난 대비를 이룬다. 뉴욕에 기반을 둔 이 디자이너들은 1938년에 작업실을 설립해서 자신들의 가구를 생산하고 판매했다.

그랑프리 의자 1957년

Grand Prix Chair

아르네 야콥센(1902-1971년)

프리츠 한센 1957년-현재

└ 315쪽

코펜하겐에 있는 덴마크 미술·디자인 박물관에서 개최된 1957년 디자이너 봄 전시회Designers' Spring Exhibition에서 처음 선보인 그랑프리 의자(원래 이름 모델 4130)는 밀라노 트리엔날레에서 명망 있는 그랑프리상을 수상한 뒤에 개명되었다. 잘록한 허리 모양 때문에 개미 의자, 시리즈 7 의자와 연관성을 갖지만, 이 의자들이 강철관을 받침으로 사용하는 것과 달리 그랑프리 의자는 합판 다리 네 개를 각각 좌판에 접착시켰고 목재 받침대를 가졌다. 오늘날 그랑프리 의자는 목재와 강철로 된 모델이 모두 생산되고 개인이 원하는 대로 여러 가지 색상이나 겉 천을 선택할 수 있다. 다용도로 사용할 수 있어서 다양한 상업용, 주거용 공간에 적합하다.

행잉 의자 1957년

Hanging Chair

요르겐 디첼(1921-1961년)

난나 디첼(1923-2005년)

R. 뱅글러(R. Wengler) 1957년

보나치나(Bonacina) 1957-2014년

시카 디자인(Sika Design) 2012년-현재

└ 118쪽

난나 디첼에게 의자 디자인은 실용적일 수도 시적詩的일 수도 있는 가능성이 모두 있었다. 그녀는 첫 남편 요르겐 디첼을 만난 후 함께 작업을 하며 작은 공간을 위한 다용도 가구를 제작했다. 고리버들로 실험한 경험은 행잉 의자(달걀 의자로도 알려짐)로 이어졌는데, 이 의자는 천장에 걸 수 있었다. 난나 디첼은 가구 디자인에 '가벼움, 떠 있는 듯한 느낌'을 창조하려 했다고 설명했으며, 행잉 의자는 그 이상을 가장 가깝게 실현한 것이었다. 여기서 중요한 건 이 의자가 동시대의 덴마크 주류 가구 디자인과 굉장히 동떨어져 있었다는 사실이다. 행잉 의자를 통해 디첼은 독단적인 기능주의에 빠져 있다고 생각한 덴마크 가구 디자인의 방향을 바꿔놨다. 디첼은 '덴마크 가구 디자인의 퍼스트레이디'로 불리는데, 이는 직물, 보석, 가구 디자인에 대한 오랜 공헌을 인정받은 것이다.

라운지 의자 1957년

Lounge Chair

준조 사카쿠라(1901-1969년)

텐도 모코(Tendo Mokko) 1957년-1960년대 경

└ **438쪽**

건축가 준조 사카쿠라Junzo Sakakura는 1930년대에 파리에서 지내며 르 코르뷔지에의 아틀리에에서 일했고, 후에 작업실 책임자가 됐다. 사카쿠라는 일본으로 귀국한 뒤 고국의 모더니즘 운동에 중요한 역할을 했다. 라운지 의자는 유사한 틀과 대나무 바구니 좌판을 가진 앞선 디자인에 기반을 두고 있다. 여기서는 직물로 된 겉 천이 넓은 등받이에 당겨 감싸졌고 티크나무 합판이 틀로 사용돼 튼튼한 구조를 제공한다. 다다미 돗자리 위에서 사용하도록 발을 넓게 펼친 모양으로 디자인해서 바닥이 상하지 않게끔 했다. 테이자 의자Teiza Chair라고 알려진 이 제품은 때로는 다이사쿠 초Daisaku Choh의 작품이라고도 하는데, 그는 준조 사카쿠라 건축사무소에서 일하며 이 의자가 등장한 1960년 밀라노 트리엔날레 일본관을 사카쿠라와 함께 준비했다.

파울리스타노 의자 1957년

Paulistano Chair

파울루 멘데스 다 로차(1928-2021년)

오브젝토 1957년-현재

└ **317쪽**

파울리스타노 의자는 브라질 건축가 파울루 멘데스 다 로차Paulo Mendes da Rocha가 단 두 차례 가구 디자인을 시도한 사례 중 하나였다. 하나의 탄소강을 휘어서 만든 의자의 틀은 가죽이나 면직물로 만든 덮개를 지지한다. 원래 선택됐던 재료인 탄소강은 산화를 어느 정도 방지하기 위한 처치만 하고, 가죽과 함께 사용해서 시간이 지날수록 사용감과 고색古色을 드러내게끔 디자인됐다. 의자는 상파울루 운동 동호회를 위해 독점적으로 만들어졌지만, 후에 프랑스 제조사인 오브젝토Objekto가 생산하면서 틀과 좌석 모두 다양한 종류의 마감으로 제작된다. 강철관과 캔버스 천으로 만든 파울리스타노 의자가 뉴욕현대미술관의 영구 디자인 소장품에 포함되어 있다.

프레첼 의자 1957년

Pretzel Chair

조지 넬슨(1908-1986년)

허먼 밀러 1957-1959년

비트라 2008년

└ **334쪽**

조지 넬슨의 프레첼 의자는 수백 년 동안 계속된 전통을 이어서, 가벼움과 내구성을 고전적이고 유행을 타지 않는 형태와 결합하여 최대한 기능적인 나무 의자를 개발하려고 했다. 다재다능했던 그는 다양한 역사적 사례에서 얻은 가르침을 널리 아름다운 외형에 적용했다. 20세기 초의 장인들처럼 원목을 증기로 휘는 대신에 넬슨은 휜 래미네이트 합판을 활용해서 이전 제품들보다 더 가볍고 튼튼한 구조를 만들었다. 의자의 네 다리는 합판으로 이뤄졌는데 좌판 아래에서 교차하고, 등받이와 팔걸이도 한 장의 합판을 곡선으로 휜 형태로 만들었다. 원래 '래미네이트 의자'라고 불렸지만 프레첼 과자처럼 구부린 형태 때문에 프레첼 의자라는 특유의 별명이 붙었다. 2008년에 조지 넬슨의 탄생 100주년을 맞아 비트라에서 한정판으로 이 의자를 천 개 생산했다.

1958

콘 의자 1958년

Cone Chair

베르너 팬톤(1926-1998년)

플러스-린예 1958-1963년

폴리테마(Polythema) 1994-1995년

비트라 2002년-현재

└ **396쪽**

베르너 팬톤의 관심은 플라스틱과 다른 인공 신소재로 실험하는 데 있었다. 강렬한 색상을 사용한 그의 혁신적이고 기하학적인 디자인은 1960년대 팝아트 시대의 대명사가 됐다. 금속으로 된 십자형 받침 위에 원뿔형 금속 뼈대를 뾰족한 꼭지가 아래로 향하게 올려놨다. 좌판은 분리 가능하며 겉 천이 씌워져 있다. 이 의자는 원래 그의 부모님이 덴마크에서 운영하는 레스토랑에서 사용하려고 디자인했다. 팬톤은 실내장식을 담당하면서 벽, 식탁보, 종업원 유니폼, 콘 의자의 겉 천까지 모든 요소에 빨간색을 사용했다. 플러스-린예Plus-linje라는 가구 회사를 소유한 덴마크의 사업가 퍼시 폰 할링-코흐Percy von

Halling-Koch는 레스토랑에서 의자를 보고 즉시 제품 생산에 들어갔다. 이어 팬톤은 '콘(원뿔) 시리즈'에 높고 둥근 의자bar stool(1959년), 발받침footstool(1959년), 그리고 유리섬유(1970년), 강철(1978년), 플라스틱(1978년)으로 만든 의자를 추가했다. 이 시리즈는 현재 비트라에서 생산하며, 출시 후 50년이 넘게 새로운 세대의 소비자들에게도 감동을 주고 있다.

DAF 의자 1958년
DAF Chair
조지 넬슨(1908-1986년)
허먼 밀러 1958년-현재

└ 39쪽

조지 넬슨은 미국 모더니즘의 아이콘이며 그가 디자인한 DAF 의자(Dining Armchair Fibregalss, 유리섬유 식탁용 안락의자)는 모더니즘 운동의 가장 대표적인 원리를 여럿 포함하고 있다. 이 의자는 넬슨이 1947년부터 1972년까지 디자인 책임자를 역임한 허먼 밀러사에서 1958년에 출시됐다. 아랫부분부터 시작해서 위로 디자인되었으며, 다리의 우아한 곡선을 만드는 데 사용한 스웨이징 공정 때문에 스웨그 다리 의자Swag Leg Chair라고도 알려졌다. 곡면판은 찰스와 레이 임스가 개발한 플라스틱 성형 공정에서 영감을 받았다. 넬슨은 임스 부부의 디자인을 변형해서 두 부분으로 이뤄진 좌석 곡면판을 만들었고, 이를 통해 유연성과 등 아랫부분의 열을 식혀주는 작용을 제공했다. DAF 의자는 처음 소개된 이후 지금까지 생산되고 있다.

드롭(물방울) 의자 1958년
Drop Chair
아르네 야콥센(1902-1971년)
프리츠 한센 2014년-현재

└ 283쪽

드롭 의자는 원래 아르네 야콥센이 코펜하겐에 있는 스칸디나비아 항공사를 위해 디자인한, 중요한 종합예술 작품인 SAS 로열 호텔을 위해 만들어졌다. 유사하지만 아마도 더 유명하다고 일컬어지는 달걀 의자나 백조 의자와 달리 드롭 의자는 처음 등장하자마자 생산에 들어가지 못했다. 이 의자의 유선형 형태는 기능을 위주로 만들면서 생긴 결과물이다. 등받이가 좁아지는 모양 때문에 앉을 때 의자를 뒤로 너무 많이 밀지 않고도 옆에서 쉽게 앉을 수 있으며, 이는 호텔의 레스토랑에서 식탁

용 의자로 사용하려는 목적에 부합하는 아주 중요한 장점이었다. 처음 만들어진 드롭 의자는 겉 천이 씌워져서 500땀이 넘는 손바느질이 필요했다. 2014년에 프리츠 한센이 다시 제작할 때 성형 플라스틱으로 만들어서 의자의 물방울 모양을 더 강조하고 있다.

임스 알루미늄 의자 1958년
Eames Aluminium Chair
찰스 임스(1907-1978년)
레이 임스(1912-1988년)
허먼 밀러 1958년-현재
비트라 1958년-현재

└ 272쪽

이 의자 제품군은 분명 20세기에 생산된 가장 탁월한 시리즈 중 하나다. 의자의 구성은 양쪽에 있는 두 개의 주조 알루미늄 측면 틀을 연결하는 활 모양의 주조 알루미늄 가로대가 한 장의 유연하고 탄력 있는 소재를 팽팽하게 잡아주는 방식이다. 좌판 아래의 가로대는 다리와 연결된다. 기본 원리는 군대의 야전 침대나 트램펄린과 비슷하다. 이 의자가 보여주는 천재성은 세련된 측면 틀의 옆모습에서 찾아볼 수 있는데 대칭을 이루는 이중 T빔 모양으로 이루어졌다(두 개의 'T'가 위아래로 쌓여 있는 모양). 이 방식으로 형태를 잡아주고 좌석 겉 천, 가로대와 선택 사항인 팔걸이를 부착할 수 있는 부분을 제공한다. 1969년에는 좌석 표면에 5센티미터(2인치) 두께의 패드를 추가해서 변형한 소프트 패드 그룹Soft Pad Group이라는 제품을 생산했다.

달걀 의자 1958년
Egg Chair
아르네 야콥센(1902-1971년)
프리츠 한센 1958년-현재

└ 111쪽

아르네 야콥센이 디자인한 달걀 의자는 달걀 껍데기를 매끈하게 깨트린 모양과 비슷해서 붙인 이름이며, 조지 왕조 시대의 윙 암체어(등받이 양쪽에 날개처럼 기대는 부분이 있는 의자)를 국제 양식으로 변형한 것이다. 백조 의자와 더불어 야콥센이 코펜하겐에 있는 SAS 로열 호텔의 객실과 로비용으로 디자인했다. 이 의자는 노르웨이 디자이너 헨리 클라인Henry Klein의 덕을 크게 봤는데, 그는 성형 플라스틱 곡면판으로 가구를 제작한 선구자다. 야콥센은 클라인이 개발한 성형 공정으로 가능하게 된

조각적 속성을 활용해서 디자인했다. 달걀 의자는 좌판, 등판, 팔걸이를 하나의 통일된 심미적 완전체로 표현하고 가죽 또는 직물로 겉 천을 씌웠다. 겉 천을 틀에 씌우는 데는 숙련된 수작업 재단 기술이 필요하므로, 일주일에 단 6-7개 의자가 생산되며, 이러한 생산 속도는 오늘날에도 그대로다. 처음 등장한 이래 60년이 지난 지금도 여전히 미래를 위한 의자처럼 보인다.

케비 2533 의자 1958년
Kevi 2533 Chair
입 라스무센(1931년-)
요르겐 라스무센(1931년-)
케비(Kevi) 1958-2008년
엥겔브렉츠(Engelbrechts) 2008년-현재
└, 128쪽

케비 의자는 그 발단부터 미적 정서와 기능성의 결합을 대표한다. 좌판과 등판은 압축 성형 합판으로 만들어졌으며 고운 무광 받침에 부착됐다. 이 의자는 높이를 조절하고 회전할 수 있도록 디자인됐다. 그러나 1965년에 입 라스무센Ib Rasmussen과 요르겐 라스무센Jørgen Rasmussen이 의자의 바퀴를 개량할 때 각각 독립적으로 회전하는 쌍륜 바퀴를 사용하면서 이 의자가 가진 아이콘의 지위가 확고해졌다. 그 후 다양한 다른 제품에도 적용된 이 획기적인 기술은 케비 의자가 기반으로 하는 원칙을 대표적으로 보여준다. 즉, 다용도, 유연성, 자유로운 움직임 그리고 불필요한 세부 사항이 없다는 점이다. 해를 거듭하면서 이 의자는 더욱 발전해서 이제는 다양한 종류의 색상과 겉 천으로 제작되어 수많은 환경에 용이하게 적응한다.

연꽃 의자 1958년
Lotus Chair
어윈 라번(1909-2003년)
에스텔 라번(1915-1997년)
라번 인터내셔널 1958-1972년
└, 38쪽

1938년에 2인조 디자이너 팀인 어윈 라번과 에스텔 라번은 라번 오리지널스Laverne Originals(후에 라번 인터내셔널로 개명함)를 설립했으며, 전시실과 작업실에서 가구를 전시하고 판매하며 직물과 벽지를 디자인하고 인쇄했다. 1950년대 후반에 이르러 이 부부는 더 많은 가구를 디자인하면서 투명 그룹이라는 의자 시리즈로 유명해졌

는데, 이것은 에로 사리넨의 튤립 의자에서 영감을 얻은 장난스럽고 투명한 의자들이었다. 1년 뒤 라번 부부는 처음 실험했던 제품 일부를 연꽃 의자로 개발했는데, 벌어지는 모양의 강철 받침 위에 성형 유리섬유로 된 좌석을 얹은 의자다. 등판에는 구멍을 뚫어서 기술적인 기교와 시적으로 표현된 시각적 요소를 결합했다.

P4 카틸리나 그란데 의자 1958년
P4 Catilina Grande Chair
루이지 카치아 도미니오니(1913-2016년)
아주체나 1958년-현재
└, 52쪽

루이지 카치아 도미니오니Luigi Caccia Dominioni의 P4 카틸리나 그란데 의자는 이탈리아 디자인이 국제적으로 영향력을 갖기 시작한 시기에 나온 중요한 제품이다. 아주체나Azucena는 1947년 밀라노에서 카치아 도미니오니가 이그나치오 가르델라Ignazio Gardella, 코라도 코라디 델 아쿠아Corrado Corradi Dell'Acqua와 함께 설립한 회사로, 1940년대에 많이 등장한, 디자인을 기반으로 하는 가구 제조사 중 하나다. 카틸리나의 강철 구조와 곡선으로 된 등받이 틀은 금속성 회색으로 분체 도장 된 주철로, 타원형 좌판을 지지한다. 좌판은 검은색 폴리에스테르 래커칠을 한 나무 위에 가죽이나 빨간색 모헤어 벨벳 쿠션으로 이뤄졌다. 우아하고 둥근 틀은 철봉을 큰 리본 모양으로 휘게 한다는 발상에 초점을 맞춰 몇 센티미터만 구부려서 편안한 등받이와 팔걸이를 이룬다. 카틸리나 의자는 이탈리아 디자인의 모범이 되었으며 출시 이후 줄곧 생산되고 있다.

등받이가 넘어가는 라운지 의자 1958년
Reclining Lounge Chair
벤트 윙게(1907-1983년)
비아르네 한센스 베르크스테더(Bjarne Hansens Verksteder) 1958년
└, 165쪽

벤트 윙게Bendt Winge는 20세기 중반 노르웨이의 가장 중요한 인테리어 디자이너이자 소목장 중 한 명이다. 그는 등받이가 넘어가는 라운지 의자를 통해 당시 인기 있던 의자 유형인, 겉 천을 씌운 목재 안락의자에 대한 새롭고 편안한 해석을 보여줬다. 의자의 목재 구조는 가장 기본적인 요소만 남겨서 배경에 불과한 역할을 하며, 대신 의자의 호화로운 겉 천을 돋보이게 한다. 팔걸이 또한

일반적인 장식적 요소를 모두 버리고, 그 형태는 매우 직선적인 모양이 될 때까지 정제되어 불안정해 보일 만큼 앞으로 튀어나와 있다. 등받이가 넘어가는 라운지 의자는 따뜻한 참나무 구조와 부드러운 양털 몸체가 결합되어 앉는 사람에게 와서 안기라고 초대하는 것 같다. 의자와 함께 사용할 수 있도록 오토만도 디자인됐다.

스페인 의자 1958년
Spanish Chair
뵈르게 모겐센(1914-1972년)
에르하르드 라스무센(Erhard Rasmussen) 1958년
프레데리시아 퍼니처(Fredericia Furniture) 1958년-현재
∟. **262쪽**

덴마크 디자이너 뵈르게 모겐센Børge Mogensen은 천연 재료와 학구적인 수공예 기술의 가치에 대해 강한 신념을 가지고 있었다. 모겐센의 작업은 개념적으로 그의 멘토였던 기능주의자 카레 클린트의 가르침과 스칸디나비아의 신세대 디자이너들의 특징이었던 진보적인 실험 정신 사이에 위치한다. 그의 작품 중에는 고대 이슬람에서 유래한 중세 스페인 가구 디자인에서 영감을 찾은 것이 여럿 있다. 스페인 의자는 두꺼운 가죽 띠가 원재료를 드러내며 넓은 팔걸이에 고정되어 있고, 팔걸이는 주변에 탁자가 없어도 될 만큼 폭이 넓은 평면으로 이뤄졌다. 스페인 의자의 단순한 기하학적 뼈대는 강렬한 존재감을 확고히 하며, 튼튼하게 제작되어서 오래 사용할 수 있도록 보장한다.

백조 의자 1958년
Swan Chair
아르네 야콥센(1902-1971년)
프리츠 한센 1958년-현재
∟. **101쪽**

백조 의자는 경량 성형 플라스틱 곡면판으로 만들고 주물 알루미늄 받침대로 지지된다. 자매품인 달걀 의자와 마찬가지로 야콥센이 코펜하겐의 SAS 로열 호텔을 위해 디자인했으며 백조를 연상시키는 독특한 외형을 따라서 이름 붙였다. 백조 의자의 좌판과 등판의 형태는 시리즈 7 의자들 중 하나와 더불어 야콥센의 다른 초기 합판 가구 디자인들과 관련이 있다. 그리고 야콥센은 동시대 동료들의 디자인에서도 영향을 받았는데, 여기엔 노르웨이 디자이너 헨리 클라인의 플라스틱 좌판 성형 작업, 세계적으로 영향을 미친 찰스 임스와 에로 사리넨의 곡면

판과 유리섬유 좌석에 대한 작업이 포함된다. 야콥센은 백조 의자를 통해 이 모든 작품에서 나온 아이디어를 능숙하게 결합하고 개선해서 한 시대를 규정지을 만큼 독특한 결과물을 창조했다.

1959

부타케 의자 1959년
Butaque Chair
클라라 포르셋(1895-1981년)
아르텍-파스코 1959년
∟. **127쪽**

클라라 포르셋Clara Porset이 디자인한 부타케(역자 주: 스페인어로 뒤로 기운 등받이를 가진 가죽을 댄 소형 나무 의자) 의자는 그녀가 라틴 아메리카 문화에 대해 광범위하게 연구한 결과물이다. 부타케 의자는 스페인에서 유래되어 16세기에 멕시코에 소개되었다고 추정된다. 포르셋은 쿠바에서 태어났지만 멕시코로 귀화한 디자이너로서 작품에 대한 영감을 제2의 조국인 멕시코에서 자주 얻었다. 포르셋은 고도로 세공되었지만 저렴하고, 열대지방의 목재처럼 지역에서 나는 재료로 만든 가구에 전념했다. 부타케 의자는 곡선을 이루는 원목으로 된 틀과 깊이가 있고 엮어서 만든 좌판으로 이뤄졌으며, 멕시코의 여러 중요한 건물들에 자리 잡고 있다. 특히 건축가 루이스 바라간Luis Barragán이 설계한 건물들에서 찾아볼 수 있는데 포르셋은 그와 긴밀한 협력 관계를 맺었다.

몰리노의 사무실을 위한 의자 1959년
Chair for Mollino Office
카를로 몰리노(1905-1973년)
아펠리 & 바레시오(Apelli & Varesio) 1959년
자노타 1985년
∟. **381쪽**

카를로 몰리노는 1959년에 토리노에 있는 대학 건축학부 내의 자기 사무실을 위해 이 의자를 처음 디자인했고, 그는 후에 그곳 학장을 역임했다. 몰리노는 넓은 분야에 걸쳐서 디자인했는데 건축가·디자이너·사진가로 활동했으며, 그의 작업은 가구 디자인부터 도시계획까지 모든 것을 포괄했다. 몰리노의 의자들은 등판이 독특한데, 주로 두 부분의 대칭적인 요소가 중앙에서 모이는 형태를 취했다. 조각한 나무와 유광 황동으로 된 연결 부위를

사용한 몰리노의 사무실 의자는 애초에 그가 개인적으로 사용하기 위해 디자인되었고, 후에 자노타에서 1985년에 '페니스Fenis'(역자 주: 이탈리아 북서부 지역의 마을)라는 이름으로 재출시됐다.

하트 콘 의자 1959년
Heart Cone Chair
베르너 팬톤(1926-1998년)
플러스-린예 1959-1965년경
비트라 1960년대-현재
ㄴ 305쪽

베르너 팬톤은 창의성이 절정에 달했던 1950년대 후반에 스칸디나비아 모더니즘과 미래적인 팝아트의 심미적 감각을 결합하며, 특히 순수한 기하학적 형태에 주력함으로써 덴마크 동료들과 구별됐다. 고전적인 윙백 의자를 특이하게 해석한 이 의자는 1년 전에 탄생한 팬톤의 콘 의자에서 파생됐다. 이름은 크게 튀어나온 날개 부분의 독특한 하트 모양 실루엣에서 유래되었지만 미키 마우스의 귀와 닮은 점도 찾아볼 수 있다. 하트 콘 의자는 두 종류가 생산됐다. 원래 모델은 등받이 날개가 서로 더 가깝게 붙어 있었고 또 다른 모델은 더 멀리 떨어져 있었다. 의자의 본체는 유리섬유로 강화된 플라스틱 래미네이트로 만들었고, 폴리우레탄 폼에 겉 천을 씌워서 고운 무광으로 마감된 스테인리스 스틸 소재의 십자형 받침 위에 얹었다.

1960

악슬라 안락의자 1960년
Aksla Armchair
게르하르트 베르그(1927년-)
스토케 1960년
ㄴ 322쪽

노르웨이 디자이너 게르하르트 베르그Gerhard Berg는 디자인에 전념하기로 결심하기 전에 목세공을 전문으로 하며 활동을 시작했다. 매우 다작을 하는 창작자인 베르그는 1950년대 후반 가구 제조사인 스토케Stokke를 위해 일하기 시작했다. 장기간에 걸쳐 많은 결실을 본 협력 관계를 통해 쿠부스Kubus와 클래식Classic을 포함해 일련의 성공적인 가구 컬렉션이 탄생했다. 1960년에 베르그는 식당용으로 편안한 팔걸이의자인 악슬라 안락의자를 디자인했다. 베르그의 작품이 대부분 인상적인 형태와 다채로운 겉 천을 특징으로 하는 것과 대조적으로 악슬라 안락의자는 고전적이고 간결한 실루엣을 선사한다. 팔걸이의 우아한 곡선이 생동감을 주는 악슬라는 미드 센추리 스칸디나비아 디자인을 유명하게 만든 우수한 수공예 기술의 훌륭한 사례다.

코노이드 의자 1960년
Conoid Chair
조지 나카시마(1905-1990년)
조지 나카시마 우드워커 1960년-현재
ㄴ 188쪽

대부분의 가구 디자이너들이 구부린 합판과 금속을 재료로 선택하던 시대에, 조지 나카시마는 있는 그대로의 나무에 대해 당당하게 찬사를 보냈다. 소목 작업에 정통했던 나카시마는 놀랍도록 단단한 캔틸레버 구조의 의자를 제작했는데, 이 의자는 비평가들의 주장과는 달리 그렇게 불안정하지 않다. 바로 3년 전에 그는 펜실베이니아에 코노이드 스튜디오를 완공했는데 콘크리트 곡면으로 된 지붕이 코노이드 컬렉션에 영감을 준 것으로 전해진다. 코노이드 컬렉션에는 테이블과 벤치, 책상이 포함되어 있다. 부모님이 일본인인 나카시마는 미국에서 태어났다. 미국의 셰이커 양식도 그의 가구 디자인에 큰 영향을 미쳤다. 대부분의 미국 가구 디자이너들이 기술적 한계를 실험하는 데 사로잡혔던 반면, 나카시마는 수공예에 기초한 접근을 선호했다. 그럼에도 불구하고 그의 스타일은 완벽하게 현대적이며, 기능성에 가장 중요한 가치를 뒀다. 나카시마의 작품에 대해서는 오늘날에도 꾸준히 수요가 있다.

레 아흐크 식탁 의자 1960년대 경
Les Arcs Dining Chair
작자 미상, 샤를로트 페리앙으로 추정(1903-1999년)
달베라 1960년대 경
ㄴ 175쪽

1967년에 샤를로트 페리앙은 프랑스 사부아에 있는 레 아흐크 스키 리조트를 설계하고 건설하기 위해 사무실을 차렸다. 이 프로젝트는 1982년까지 계속되었으며 페리앙이 리조트의 아파트에 대한 실내 비품을 디자인하고 공급하는 일과 전반적인 계획에 대한 책임을 맡았다. 페리앙은 리조트 도처에 크롬 틀과 코냑 색깔의 가죽 좌석으로 이뤄진 식탁용 의자를 배치했다. 그때부터 이 의자

를 페리앙이 디자인한 것으로 추정했지만 다른 정보에 의하면 그녀가 사실은 이탈리아 제조사 달베라DalVera에서 대량으로 구매했다고 한다.

오렌지 조각 의자 1960년
Orange Slice Chair
피에르 폴랑(1927-2009년)
아티포트 1960년-현재

ㄴ, 409쪽

프랑스 디자이너 피에르 폴랑Pierre Paulin은 퐁피두나 미테랑 같은 프랑스 대통령들을 위해 인테리어를 꾸미면서 또한 네덜란드 업체 아티포트Atrifort와도 장기간에 걸쳐 많은 결실을 가져온 협력 관계를 유지했다. 그의 창의성이 절정에 이른 1960년대에 오렌지 껍질에서 영감을 얻은 이 장난기 있는 제품이 탄생했다. 폴랑은 오렌지 조각 의자를 여러 각도에서 볼 때 말려 있는 모양의 다양한 단계가 느껴지도록 의자를 여러 개 그룹 지어 사용하게 디자인했다. 두 개의 동일한 곡면판을 압축 너도밤나무로 만들었으며, 각각 성형 폼으로 덮어서 크롬이나 분체 도장한 관형 백철 틀 위에 얹었다. 이름과 달리 이 의자는 매우 다양한 색조와 질감으로 제작된다.

황소 의자 1960년
Ox Chair
한스 베그너(1914-2007년)
AP 스톨렌 1960-1975년경
에릭 예르겐센(Erik Jørgensen) 1985년-현재

ㄴ, 124쪽

이 의자는 큰 튜브 같은 '뿔'과 전반적으로 육중한 모양 때문에 옥스 체어라는 영어 이름이 붙었다. 덴마크식 이름은 팔레스톨렌Pållestolen인데, 긴 덧베개 또는 베개 의자란 의미다. 의자의 형태는 영국식 윙 안락의자를 크롬 강과 가죽을 사용해서 현대화시킨 것처럼 보인다. 윙 암체어는 카레 클린트의 추종자들이 응용한 '세월의 흐름을 타지 않는 유형'의 가구 중 하나다. 이 의자는 벽에서 멀리 떨어진 방 가운데에 놓고, 조각적으로 온전한 형태를 보게 하려는 의도로 디자인되었다. 또한, 베그너는 특히 다양한 자세로 앉을 수 있어야 한다고 생각했고, 얼마든지 구부정하게 비대칭으로 앉거나 의자 팔걸이 위로 다리를 걸쳐놓을 수 있게 했다. 자매품으로 뿔처럼 튀어나온 베개가 없는, 한결 날렵한 의자도 나왔다.

산루카 의자 1960년
Sanluca Chair
아킬레 카스틸리오니(1918-2002년)
피에르 자코모 카스틸리오니(1913-1968년)
가비나/놀 1960-1969년
베르니니 1990년-현재
폴트로나 프라우 2004년-현재

ㄴ, 426쪽

산루카 의자는 처음 보면 17세기 이탈리아 바로크 의자와 비슷하지만, 실제로는 움베르토 보치오니Umberto Boccioni의 미래주의 조각에서도 영향을 받았다. 산루카 의자의 개념은 혁명적이었다. 아킬레Achille와 피에르 자코모 카스틸리오니Pier Giacomo Castiglioni는 먼저 틀을 만들고 그 위에 겉 천을 씌우는 방법 대신, 패널로 먼저 모양을 내고 겉 천을 입힌 후 기계로 찍어낸 금속 틀에 그것을 고정시켰다. 이러한 공업용 기술은 자동차 시트 제작에서 일반적으로 사용되었고, 카스틸리오니 형제는 자신들의 의자도 이처럼 대량 생산되기를 바랐다. 하지만 복잡한 제작법 때문에 불행히도 그렇게 되지는 않았다. 의자는 세 부분으로 구성되는데, 좌판, 성형 금속에 폴리우레탄 폼을 덧댄 등판과 측면부, 그리고 자단목 다리로 이뤄졌다. 원래는 가죽이나 면직물을 사용했으나 1990년에 베르니니Bernini에서 아킬레 카스틸리오니의 감독하에 천연 가죽, 붉은색 또는 검은색 가죽으로 재출시했다.

스파게티 의자 1960년
Spaghetti Chair
지안도메니코 벨로티(1922-2004년)
플루리(Pluri) 1970년
알리아스 1979년-현재

ㄴ, 14쪽

지안도메니코 벨로티Giandomenico Belotti, 카를로 포르콜리니Carlo Forcolini, 엔리코 발레리Enrico Baleri는 1979년에 이탈리아에서 알리아스Alias라는 가구 회사를 설립했다. 회사의 첫 제품은 스파게티 의자였는데, 컬러 PVC 띠가 날렵한 강철관 틀에 팽팽하게 감겨 좌판과 등판을 형성하며, 앉는 사람의 무게와 모양에 따라 신축성 있게 늘어난다. 벨로티는 원래 1960년에 마리나 디 마싸 호텔의 테라스에서 사용할 용도로 이 의자를 처음 디자인했다. 시제품을 만들어서 '오데사Odessa'라는 이름을 붙였다. 그 뒤 뉴욕에서 처음 전시할 때 스파게티 모양의 띠에서 유래한 새로운 이름이 사용되었다. 이 띠는 깔끔한

선과 단순한 구성으로 특이하지만 매우 실용적인 고무줄 좌석이 완성되도록 해준다. 스파게티 의자는 즉시 베스트셀러가 됐다. 포울 키에르홀름과 한스 베그너가 만든 로프 의자 제품과 유사점을 찾아볼 수 있지만 벨로티가 더 새롭고 내구성이 강한 소재로 새롭게 탄생시켰다. 오늘날 이 의자는 다양한 색상으로 구매할 수 있다.

튤립 의자 1960년
Tulip Chair
어윈 라번(1909-2003년)
에스텔 라번(1915-1997년)
라번 인터내셔널 1960-1972년

↳ 282쪽

원래 화가로서 교육을 받은 어윈과 에스텔 라번은 1950년대에 미술과 응용 디자인을 결합하는 세심한 접근 방식으로 알려졌다. 1960년에 이 부부 팀은 우아하고 유기적인 형태의 튤립꽃에 대해 문화적인 현상으로 사람들이 느끼는 매력에 응하여 세련된 튤립 의자를 디자인했다. 튤립 의자는 꽃에서 받은 영감을 다소 직접적으로 표현하고 있는데, 높은 등판과 팔걸이는 꽃잎을 의미하고 좌판 중앙에서부터 벌어진다. 래커칠을 한 흰색 성형 유리섬유 구조가 날씬한 알루미늄 받침 위에 얹어진 튤립 의자는 아마도 이 디자이너들이 만든 가장 조각적인 작품이며, 1960년대의 표현력이 풍부한 시각적 언어를 예견한다.

1961

EJ 코로나 의자 1961년
EJ Corona Chair
포울 볼터(1923-2001년)
에릭 예르겐센 1961년-현재

↳ 67쪽

1961년 덴마크 건축가 포울 볼터Poul Volther가 디자인한 EJ 코로나 의자는 1960년대 초반 스칸디나비아 가구 산업 내에 존재하던 긴장감을 시각적으로, 또한 구조적으로 상징한다. 이 의자는 디자인에 있어 향후 10년간 이어질 극적인 시기를 앞두고 있었지만, 이데올로기와 제작 방식에 있어서는 그 이전 10년간 성행한 원칙을 따랐다. 의자 구조는 네 개의 타원형으로 규정되는데, 점진적으로 커지는 만곡 형태의 타원들은 마치 공간에 떠 있는

것처럼 보인다. 네오프렌 겉 천을 씌운 합판으로 만든 형태는 처음에는 가죽으로, 나중에는 직물로 제작했으며, 크롬 도금 강철 틀과 회전하는 받침대로 지지된다. 원래 제품은 틀을 참나무 원목으로 제작했고, 덴마크 가구 회사 에릭 예르겐센에서 극히 적은 수량만 생산했다. 1962년에는 대량 생산을 위해 참나무를 합판으로 대체했다. 아주 편안한 이 의자는 여전히 에릭 예르겐센의 가장 인기 있는 제품 중 하나다.

몰리 안락의자 1961년
Mole Armchair
세르지우 호드리게스(1927-2014년)
오카 1961년
린브라질 2001년-현재

↳ 10쪽

세르지우 호드리게스는 디자인계의 관심을 브라질로 돌려놓는 데 일조한 선지자로 간주된다. 몰리 안락의자는 아마도 가장 칭송받은 그의 디자인일 것이다. 미드 센추리 모더니즘이 절정에 달한 1957년에 디자인했는데, 몰리 안락의자는 안락한 느낌이 풍겨 나와 주목할 만하다. 이 의자의 이름은 포르투갈어로 '부드럽다'라는 뜻이며, 과도하게 큰 쿠션이 둥글린 너도밤나무 또는 임부이아 호두나무로 만든 튼튼한 구조의 틀 위에 호사스럽게 걸쳐져 있다. 구상 단계부터 몰리 안락의자는 브라질 가구 디자인의 아이콘이 됐으며, 크고 편안한 의자를 애호하는 호드리게스를 대표한다. 이 의자는 1961년 칸투 국제 가구 대회Cantù International Furniture Competition에서 1등 상을 받았고, 1974년에는 뉴욕 현대미술관의 영구 소장품에 포함됐다.

라탄 의자 1961년
Rattan Chair
이사무 켄모치(1912-1971년)
야마카와 라탄(Yamakawa Rattan) 1961년-현재

↳ 392쪽

이사무 켄모치의 이 라운지 의자는 복잡하게 얽힌 격자무늬 등나무 줄기와 둥근 고치 형태 때문에 둥지 같은 모양을 갖게 됐다. 라탄 의자, 라운지 의자, 38 의자 등 다양한 이름으로 불리는 이 의자는 도쿄의 뉴 재팬 호텔을 위해 디자인되었다. 등나무 가구의 제작 과정은 단순한데, 양질의 등나무(단단한 덩굴목의 일종)를 수확하는 것에서부터 시작된다. 먼저 등나무가 잘 휘어질 때까지 증

기로 찐 다음, 지그에 끼워 원하는 모양을 만들어 식힌다. 켄모치는 전통적인 제작 기술을 충실하게 지지했지만, 최첨단 제작 기술(특히 항공기 제작 기술)을 열정적으로 연구하기도 했다. 라탄 의자가 지속적으로 큰 성공을 거두면서 켄모치는 나중에 라탄 제품군에 소파와 스툴을 추가했다.

리본 의자 CL9 1961년

Ribbon Chair CL9

체사레 레오나르디(1935-2021년)

프랑카 스타기(1937-2008년)

베르니니 1961-1969년

엘코(Elco) 1969년

└. 434쪽

1961년 이탈리아의 2인 디자인팀인 체사레 레오나르디Cesare Leonardi와 프랑카 스타기Franca Stagi가 만든 리본 의자의 조각적 형태의 바탕이 되는 아이디어는 간단하지만 강렬하다. 의자의 본체는 계속 이어지는 하나의 래커칠을 한 유리섬유 띠로 이루어졌으며, 리본의 주름 부분이 편안하고 경사진 팔걸이를 형성한다. 삼각형 모양을 이루는 크롬 도금한 강철관이 캔틸레버 구조로 좌석을 지지하며, 그 모습은 위태로워 보이지만 앉는 사람을 튼튼하게 받쳐준다. 고무 완충 장치를 사용해 받침과 좌석을 연결해서 유연성을 더해준다. 리본 의자의 조각적인 형태와 편안함에 대한 배려가 1960년대 디자인의 낙관적인 정신을 단적으로 보여준다.

1962

손 의자 1962년

Hand Chair

페드로 프리데버그(1936년-)

호세 곤잘레스 1962년

└. 331쪽

멕시코 작가 페드로 프리데버그Pedro Friedeberg는 예상을 뛰어넘는 초현실주의 작품의 대가로, 아마도 그의 손 의자가 가장 기발할 것이다. 이 의자가 존재하게 된 이유도 우연한 사건의 결과다. 프리데버그의 멘토인 작가 마티아스 괴리츠Mathias Goeritz가 장기간 휴가를 떠나 멕시코 시티를 비우면서 프리데버그는 괴리츠가 없는 동안 그 지역의 목수인 호세 곤잘레스José González와 작업을

하게 됐다. 프리데버그는 목공장인인 곤잘레스가 만들어 준 첫 번째 디자인이 마음에 들자(탁자가 인간의 다리 모양을 한 제품) 자신의 두 번째 아이디어도 제작을 맡겼다. 조각적인 이 작품은 나무로 된 손바닥에 앉고, 조각된 손가락을 등받이로, 엄지손가락은 팔걸이로 사용하게 했다. 프리데버그의 작업실에서 한 스위스 수집가의 눈에 띈 손 의자는 즉시 성공을 거뒀다. 오늘날 이 의자는 금박으로 덮은 것과 손 모양이 조각된 발 위에 얹어진 것을 포함해 다양한 종류가 있다.

라운지 의자 1962년

Lounge Chair

조지 나카시마(1905-1990년)

조지 나카시마 우드워커 1962년-현재

└. 113쪽

산업화한 생산 방식에 직면해서도 장인 정신에 대해 변함없이 충실했던 조지 나카시마의 작업은 천연 재료와의 강도 깊은 영적인 관계를 반영한다. 나카시마는 나무로 작업할 때 마디와 옹이를 모두 포함시켜서 불규칙하고 불완전한 아름다움을 수용하는 동시에 소재의 따뜻하고 시적인 우아함을 한껏 즐겼다. 그의 라운지 의자는 좌판의 낮은 무게 중심을 키가 크고 나무 가락으로 된 등받이가 상쇄하며 등받이는 탄탄한 안장 모양의 굴곡이 있는 호두나무 좌판 위에 떠 있는 것처럼 보인다. 자연 그대로의 모양을 살린 팔을 한쪽에 부착했는데 조각적인 선반이자 팔걸이 또는 테이블 상판의 역할을 겸한다.

모델 No. RZ 62 1962년

Model No. RZ 62

디터 람스(1932년-)

비초에+자프(Vitsoe+Zapf) 1962년

비초에 2013년-현재

└. 251쪽

디터 람스Dieter Rams의 620 의자 프로그램은 최초의 모듈식(역자 주: 규격화된 부품 조립식) 가구 시스템 중 하나다. 그 시리즈 중 하나인 RZ 62는 안락의자다. 이 작품 하나를 통해서 람스는 정말로 오랜 세월을 견딜 시스템을 구상하고 요소들을 추가할 수 있는 하나의 컬렉션을 탄생시켰다. 판금을 접고 마감 처리한 틀을 사용해서 620 프로그램에 포함된 제품들은 모두 납작하게 포장 가능하며 쉽게 조립할 수 있도록 만들었다. 처음 출시한 지 반세기가 지난 뒤 비초에Vitsœ에 의해 시스템이 재

정비, 재설계를 거쳐 재출시됐다. 그 과정에서 원작이 일상적인 사용에 의해 마모된 것을 깊이 연구해서 컬렉션을 개선했으며, 여기에 세세하게 조립용 도구까지 포함시켰다.

탠덤 슬링 의자 1962년

Tandem Sling Chair
찰스 임스(1907–1978년)
레이 임스(1912–1988년)

허먼 밀러 1962년–현재
비트라 1962년–현재

ㄴ **57쪽**

공공장소에 놓이는 의자를 디자인하도록 의뢰받는 것은 그리 매력적인 작업이 아닐지는 몰라도 가장 어렵고 도전적인 분야 중 하나다. 탠덤 슬링 의자는 워싱턴 덜레스 국제공항에서 처음 선보인 이래, 50년 이상 세련된 모습을 유지하고 있다. 찰스와 레이 임스 부부는 제2차 세계대전 이후 알루미늄 산업이 새로운 생산 출구를 찾던 때에 알루미늄으로 관심을 돌렸고, 그렇게 알루미늄 그룹Aluminium Group 시리즈가 시작됐다. 임스 부부는 좌석이 알루미늄으로 만든 틀에 매달려 걸려 있는 의자를 개발했는데, 좌석은 내구성 있는 마감을 위해 두 겹 비닐 사이에 발포고무 패드를 밀봉해 넣었다. 앉았을 때 편안하도록 좌석과 등받이 각도를 설정했으며 가로 지지대의 디자인은 좌석 아래 짐을 둘 수 있는 충분한 공간을 남겨준다. 알루미늄 틀은 최대한 튼튼하게 만들기 위해 연결부가 없으며, 좌석에는 먼지가 끼기 쉬운 재봉선이 없다.

1963

카리마테 892 의자 1963년

Carimate 892 Chair
비코 마지스트레티(1920–2006년)

카시나 1963–1985년
데 파도바 2001년–현재

ㄴ **122쪽**

비코 마지스트레티Vico Magistretti는 건축가로 성공적이었지만 1959년에 카리마테 892 의자를 디자인한 이후 가구와 물품 디자인으로도 유명해졌다. 이 의자는 그가 의뢰받은 건물인 이탈리아의 카리마테 골프 클럽에서 사용

될 예정이었으나 카시나가 1963년에 재빨리 취득해서 생산에 들어갔다. 어쩌면 이 의자의 가장 큰 특징은 너도밤나무 원목으로 만든 틀인데, 골풀을 엮은 좌판과의 연결부에서 두꺼워지며, 구조적으로 소재를 더하기에 가장 합리적인 위치다. 이 의자는 2001년에 데 파도바De Padova에서 재출시했다.

GJ 의자 1963년

GJ Chair
그레테 얄크(1920–2006년)

포울 예페센 1963년
랑게 프로덕션 2008년–현재

ㄴ **274쪽**

그레테 얄크Grete Jalk의 GJ 의자는 보기에 간단한 구조라고 오해할 수 있지만 실제로는 그 예술적인 조각적 형태를 만들기 위해 복잡한 래미네이트 과정이 필요하다. 성형 합판 두 조각을 결합해서 구성한 이 제품은 의자와 그 자매품인 네스팅 테이블Nesting Table 모두 의심할 여지 없이 강한 존재감을 드러낸다. GJ 의자는 소목장인 포울 예페센Poul Jeppesen과 공동 작업으로 개발됐으며 영국 일간지 〈더 데일리 메일The Daily Mail〉에서 주관한 국제 가구 대회에서 1등을 차지했다. 그러나 원래 제품은 300개 정도밖에 생산되지 않았고 2008년에 랑게 프로덕션Lange Production에서 재출시되면서 대량 생산에 들어갔다. 오늘날 GJ 의자는 덴마크 디자이너 얄크의 가장 유명한 작품으로 널리 평가된다.

람다 의자 1963년

Lambda Chair
리처드 사퍼(1932–2015년)
마르코 자누소(1916–2001년)

가비나/놀 1963년–현재

ㄴ **46쪽**

마르코 자누소의 작업에는 자동차 제조 방법론이 반복적으로 영향을 미치고 있으며, 가비나를 위해 (리처드 사퍼Richard Sapper와 함께) 디자인한 람다 의자에서 특히 그 영향력을 찾아볼 수 있다. 이 의자에도 자동차 생산에 일반적으로 쓰이는 판금 다루는 방식을 사용하고 있지만, 이 기법을 사용하게 된 영감은 순전히 건축학에서 가져왔다. 그는 철근 콘크리트로 아치형 천장을 만드는 기법을 람다 의자에 적용했다. 결국 람다 시제품은 새로운 열경화성 소재를 활용한 폴리비닐로 주조했다. 자누

소는 한 가지 재료로 의자를 만들고 싶었지만 결과물이 어떤 모양으로 나올지 몰랐다. 그는 활동 기간 내내 혁신과 편안함을 모두 대변하는 디자인을 일관되게 만들었다. 자누소의 제품 대부분이 그렇듯 람다 의자를 개발하기 위한 연구는 길고 복잡했지만, 그것은 오늘날까지도 널리 사용되는 미래의 플라스틱 의자에 대한 청사진을 제공했다.

폴리프로필렌 스태킹 의자 1963년
Polypropylene Stacking Chair
로빈 데이(1915-2010년)

힐 시팅 1963년-현재

└ **368쪽**

로빈 데이Robin Day의 폴리프로필렌 스태킹 의자는 너무 친숙한 형태를 띤 나머지 가구 디자인의 역사에서 이 의자가 얼마나 중요한 자리를 차지하는지를 간과하게 한다. 단일 곡면판으로 된 단순한 형태와 깊게 꺾은 모서리, 쌓을 수 있는 받침다리 위에 부착된 고운 질감의 표면은 20세기의 가장 민주적인 의자 디자인이다. 로빈 데이는 1960년에 폴리프로필렌을 알게 됐는데, 재료의 가격은 저렴했지만 제작 도구가 매우 고가였다. 생산에 들어가기 위한 개선 작업은 형태, 곡면판의 두께, 고정용 돌기 등을 미세하게 조정하는 느린 과정이었다. 폴리프로필렌 스태킹 의자의 개발은 선구적이어서 생산 방식에 전례가 없었고, 공정은 몹시 어려웠다. 의자는 즉시 성공을 거뒀고 제조사 힐 시팅Hille Seating은 영국에서 가장 진보적인 가구 제조사라는 지위에 올랐다. 폴리프로필렌 스태킹 의자는 빠르게 무단 복제됐지만, 정식 독점권을 받은 의자가 23개국에서 1,400만 개 이상 판매됐다.

흔들의자 1963년
Rocker Chair
샘 말루프(1916-2009년)

샘 말루프 우드워커 1963년-현재

└ **49쪽**

캘리포니아에 있는 집 차고에 차린 작업실에서 출발한 샘 말루프Sam Maloof는 미국의 전후 미술 공예 운동의 중심인물이 됐으며, 이는 그의 대표작인 흔들의자 같은 단순하고 우아한 작품 덕분이다. 의자의 길고 안쪽으로 향하는 로커(역자 주: 흔들의자에서 바닥과 닿는 활 모양의 막대)는 독학으로 가구공이 된 그의 조각적 스타일(균형을 잡는 데 도움을 줘서 실용적이기도 하다)을 상징적으

로 보여준다. 말루프는 주로 직감에 의지해서 안정성을 확보하고 정형화된 견본을 따라 하지 않았기 때문에 의자마다 살짝씩 달랐다. 그는 소재를 호두나무로 선택했고 연결부가 모두 나무로 이뤄지도록 목재를 마름질했다. 미국의 지미 카터와 로널드 레이건 대통령이 이 흔들의자를 소유했으며 지금까지도 말루프가 설립한 공방에서 생산되고 있다.

셸 의자 CH07 1963년
Shell Chair CH07
한스 베그너(1914-2007년)

칼 한센 & 쇤 1998년-현재

└ **417쪽**

덴마크의 가구 전통에는 한스 베그너의 셸 의자에 대한 선례가 없다. 인상적인 실루엣은 세 개의 다리로 이뤄진 맨 아랫부분과 양옆이 위쪽으로 휘는(이 모습 때문에 때로는 '미소 짓는 의자'라고 일컬어진다) 우아한 좌판부터 시작해, 가벼움과 안정성을 동시에 전달한다. 당장 보이는 시각적인 매력이 있지만 베그너는 셸 의자를 개발하면서 순수하게 미적인 요구만을 기준으로 삼지 않았다. 그는 원목을 포기하고 단단한 목재로 압축 형성한 래미네이트를 사용했으며, 팔걸이를 제거해서 좀 더 편안하고 느긋한 자세로 앉을 수 있게 했다. 셸 의자는 비록 처음 출시됐을 때 대중의 관심을 사로잡는 데 실패하고 여러 해 뒤에야 대량 생산에 들어갔지만, 오늘날에는 베그너의 가장 인기 있는 디자인 중에 하나로 꼽힌다.

스텔트만 의자 1963년
Steltman Chair
헤릿 릿펠트(1888-1964년)

릿펠트 오리지널스 1963년, 2013년

└ **217쪽**

헤릿 릿펠트는 네덜란드 출신으로, 20세기의 가장 중요한 디자이너이자 건축가 중 한 명이며, 데 스틸 운동의 가장 초창기 구성원이었다. 1963년에 요하네스 스텔트만Johannes Steltman이 헤이그에 있는 자기 보석 가게에서 사용하기 위해 서로 마주 보는 한 쌍의 의자에 대한 디자인을 릿펠트에게 부탁했다. 그 의자는 특별히 결혼반지를 사려고 방문하는 커플들을 위한 것이었다. 최종 디자인은 마주 보는 두 개의 의자로, 매끈한 흰색 가죽으로 마감됐다. 1963년에는 두 개만 제작되어 그 한 쌍이 유일하게 존재하다가 릿펠트 오리지널스에서 스텔트만 의

자 탄생 50주년에 좌우 대칭 한정판으로 50쌍을 재출시했다.

윈스턴 안락의자 1963년

Winston Armchair

토르비에른 아프달(1917–1999년)

네스제스트란다 뫼벨파브릭(Nesjestranda Møbelfabrikk) 1963년

⌐ **235쪽**

토르비에른 아프달Torbjørn Afdal이 1963년에 디자인한 윈스턴 안락의자의 부드러운 곡선을 이루는 팔걸이는 앞서 실험했던 스칸디나비아 디자이너들에게 큰 신세를 지고 있다. 그들은 목재의 성형을 최대한 조각적인 형태의 한계점까지 가져가려 노력했다. 그러나 다작을 하는 노르웨이 디자이너 아프달에게 의자란 나무로 된 시적인 형태를 훨씬 능가하는 것이었다. 가늘고 세련된 1963년 윈스턴 안락의자의 틀은 좌판과 등판의 고급스러운 가죽 덮개와 대비를 이룬다. 오늘날에는 아프달의 명성이 다른 동료들에게 다소 가려졌지만 그의 활동은 매우 걸출한 것으로 인정받는다. 그는 존 F. 케네디가 대통령으로 재임한 당시 대통령 집무실의 인테리어 디자인을 의뢰받아서 그의 가구가 백악관 소장품에 포함됐으며, 일본 황실에서도 구매했다.

1964

어린이 의자 1964년

Child's Chair

리처드 사퍼(1932–2015년)

마르코 자누소(1916–2001년)

카르텔 1964년–1979년

⌐ **321쪽**

밀라노 출신 디자이너 자누소와 같은 도시에 기반을 둔 그의 독일인 동료 사퍼의 생산적인 협업은 1957년에 시작해서 20년을 이어갔다. 이 작은 의자는 두 사람이 테크노 기능주의라고 알려진 그들의 공통된 심미적 감각을 추구하면서 함께 한 초기 프로젝트였다. 장난감 벽돌처럼 서로 끼워 맞추는 다리를 이용해서 쌓을 수 있는 제품이다. 비강화 폴리에틸렌으로 만들고 고무로 된 발을 가진 이 의자는 가볍고 기능적이면서도 재미있고 여러 가지 밝은 색상으로 제작된다. 이탈리아의 제조사 카르텔Kartell을 위해 개발된 어린이 의자는 이 업체에서 전부 플라스틱으로 만든 최초의 제품이다. 제작 의도에는 플라스틱이라는 재료가 현대적이고 세련된 가정에서도 실용적으로 사용될 수 있음을 증명하려는 것도 있었다.

랜드마크 의자 1964년

Landmark Chair

워드 베넷(1917–2003년)

브리클 어소시에츠 1964–1993년

가이거 1964년–현재

⌐ **132쪽**

랜드마크 의자는 아마도 미국 디자이너 워드 베넷Ward Bennett의 디자인 중 가장 많이 알려졌을 것이다. 이 의자는 원래 1964년에 브리클 어소시에츠Brickel Associates가 생산했으며 나중에 가이거Geiger가 이 업체를 인수했다. 아이콘이 된 이 의자는 뉴욕 출신 베넷의 디자인 이데올로기를 대표하는데, 구조적 요소와 산업적 요소를 섞고 더 따뜻한 특성들로 부드럽게 만드는 것이다. 일반적으로 그 결과는 압연강과 덮개 천을 병치하는 것이었지만, 랜드마크 의자의 경우 노출된 나무 틀을 감춰진 장부촉 연결 부위로 끼워 맞추는 형태로 변형됐다. 결과적으로 탄생한 디자인은 가볍고 다용도로 사용 가능하며 겉 천을 씌운 안락의자의 20세기 중반 양식 제품이다. 베넷은 편안함의 한계를 확장하기 위해 인체공학적 원리를 재해석해야 한다는 강경한 태도였으며, 그의 의도대로 이 의자는 두 종류의 높이로 제작된다. 1990년대에 가이거에서 등판이 등나무로 이뤄진 제품을 재출시했다.

모델 40/4 의자 1964년

Model 40/4 Chair

데이비드 롤런드(1924–2010년)

제너럴 파이어프루핑 컴퍼니(General Fireproofing Company) 1964년–1970년대 경

하우 1976년–현재

⌐ **414쪽**

모델 40/4 의자는 가장 우아하고 효율적인 스태킹 의자 중 하나로, 구조 공학의 승리다. 지름 10밀리미터의 둥근 강철 막대로 만든 두 개의 측면 틀로 구성된다. 따로 떨어진 좌판과 등판은 강철을 압력으로 눌러서 곡면으로 찍어낸 패널로 제작됐다. 극도로 얇은 윤곽과 기하학적으로 면밀하게 고안한 네스팅nesting(여러 개를 차곡차곡 포개기) 방식으로 인해 빈틈없이 의자들을 쌓

을 수 있다. 의자 40개를 쌓아도 높이가 4피트(약 120센티미터)밖에 되지 않기 때문에, 40/4라는 실용적인 이름이 붙었다. 데이비드 롤런드David Rowland는 뒤쪽 다리에 납작한 결합용 부품flange을 추가해서 의자를 줄지어 고정할 수 있게 했고, 플라스틱으로 된 발 장치도 서로 연결된다. 이렇게 연결한 네 개의 의자는 한꺼번에 들 수 있다. 이 의자를 베낀 제품이 수없이 제작된 것은 놀랍지 않은데, 어떤 복제본도 원조이자 최고인 이 모델을 능가하지 못했다.

1965

진 의자 1965년
Djinn Chair
올리비에 무르그(1939년-)
에어본 인터내셔널 1965-1986년
ㄴ 270쪽

프랑스 작가 겸 디자이너 올리비에 무르그Olivier Mourgue가 디자인한 진 의자는 폴리우레탄 폼과 강철관 틀로 만든 최초의 사례 중 하나다. 무르그는 같은 기법으로 가볍고, 유기적 형태로 이뤄지며, 쉽게 들고 다닐 수 있는 일련의 의자 시리즈를 만들 수 있었다. 진 의자는 1인용과 2인용으로 제작됐으며 다양한 형형색색의 겉 천을 선택할 수 있었다. 1986년까지 에어본 인터내셔널Airborne International에서 생산했으며, 초현대적인 모습 덕분에 스탠리 큐브릭 감독의 영화 〈2001: 스페이스 오디세이〉에도 등장했다.

DSC 시리즈 의자 1965년
DSC Series Chair
잔카를로 피레티(1940년-)
카스텔리(Castelli) 1965년-현재
ㄴ 296쪽

1963년부터 이탈리아 디자이너 잔카를로 피레티Giancarlo Piretti는 기존의 소재와 기술을 넘어서면서도 가정과 공공장소 모두에 적합한 의자를 고민했다. 그는 당시에 주로 모터를 만드는 데 쓰는 재료인 압력 주조된 알루미늄에 관심을 집중했다. 그 결과 탄생한 것이 106 의자다. 이 의자의 등판과 좌판은 사전 성형된 합판으로 만든 곡면판을 두 개의 프레스 성형 알루미늄 죔쇠 장치가 잡아준다. 그리고 여기에 단 네 개의 나사를 사용해서 고정시

킨다. 색다르고 독특한 106 의자는 1965년 밀라노 가구 박람회 살로네 델 모빌레Salone del Mobile에 출품돼 즉각 성공을 거뒀고, 곧 DSC 시리즈로 이어졌다. 따라서 106 의자가 악시스 3000Axis 3000과 악시스 4000 의자 제품군을 낳은 셈이다. 이 일련의 의자들은 쌓을 수 있고 서로 연결되며, 여러 종류의 부속품이 부착됐고, 심지어 운송을 위한 전용 손수레도 함께 공급됐다. 오늘날 이 의자는 그 다양한 활용도 덕분에 사무실과 공공장소에서 폭넓게 사용된다. DSC 시리즈는 피레티의 대표적 특기인 기술적 실험과 실용성 그리고 우아함의 통합이라는 대단한 성과를 이뤘다.

안락의자 1965년
Easy Chair
조 콜롬보(1930-1971년)
카르텔 1965-1973년, 2011년-현재
ㄴ 285쪽

흰 합판을 사용한 초기 사례였던 이 안락의자는 처음에 출시될 때 4801이라고 불렸지만, 지금은 이 의자를 만든 밀라노 태생의 선지자적인 디자이너의 이름을 따라 '조 콜롬보Joe Colombo'로 더 잘 알려져 있다. 콜롬보가 이탈리아 제조사인 카르텔을 위해 디자인한 첫 제품인 이 의자는 카르텔이 유일하게 전부 나무로 만든 제품이다. 고급 플라스틱(콜롬보도 애초에 이 의자의 재료로 생각한 소재다)을 전문으로 생산하기 위해 설립된 카르텔이 구불구불한 곡선을 형성할 수 있는 공정을 갖추지 못했기 때문이다. 그럼에도 불구하고 이 의자는 세 개가 서로 맞물리는 합판 조각을 흰색으로 래커칠을 해서 만든 기술적인 역작이다. 1960년대 디자인의 고전으로 자리 잡아 빅토리아 & 앨버트 박물관, 조지 퐁피두 센터 그리고 뉴욕 현대미술관에 전시됐다. 2011년에 조 콜롬보 의자라는 이름으로 재출시되면서 이젠 세 조각의 투명 아크릴 유리로 만들거나 검은색 또는 흰색으로 일괄 염색해 제작된다.

엘다 의자 1965년
Elda Chair
조 콜롬보(1930-1971년)
프라텔리 롱기(Fratelli Longhi) 1965년-현재
ㄴ 230쪽

엘다 의자는 이탈리아 디자이너 조 콜롬보가 처음으로 시도한 의자 디자인이었다. 이 회전의자는 폴리우레탄 폼

으로 속을 채워 겉 천을 씌우고 일곱 개의 쿠션을 댔다. 산업 디자이너이자 건축가인 콜롬보는 인공 소재를 사용해서 가구를 연구하는 것으로 알려졌다. 1963년에 디자인해서 아내의 이름을 딴 엘다 의자의 가장 중요한 혁신적 요소는 재료의 선택이었는데, 이만한 크기의 의자에 유리섬유를 사용한 첫 번째 사례였기 때문이다. 콜롬보는 배를 건조할 때 사용되는 가벼운 재료를 연구하다가 소재에 대한 영감을 얻었다. 이 초현대적인 의자는 공상 과학 텔레비전 프로그램인 〈스페이스: 1999〉 시리즈에 등장했으며 오늘날에도 수제 공정으로 만들어지고 있다.

옥스퍼드 의자 1965년
Oxford Chair
아르네 야콥센(1902–1971년)

프리츠 한센 1965년–현재

ㄴ 415쪽

1950년대 후반, 덴마크 디자이너 아르네 야콥센은 옥스퍼드 대학의 세인트 캐서린 칼리지St Catherine's College를 디자인하도록 의뢰를 받았다. 야콥센은 그곳의 당당한 유리 콘크리트 구조물과 함께 건물의 인테리어도 여럿 디자인했다. 그중에서 가장 유명한 것이 1963년 옥스퍼드 의자다. 교수진을 위한 식당용 의자로, 의자의 높은 등판은 위신과 권위를 전달할 의도로 디자인됐다. 원래는 나무 의자로 구상했지만 겉 천을 씌워서 1965년에 대량 생산에 들어갔다. 하나의 얇은 물결 모양으로 이뤄진 좌판과 등판은 앉는 사람의 신체와 움직임에 따라 조절돼서 매우 편안하다.

PK24 셰이즈 롱 1965년
PK24 Chaise Longue
포울 키에르홀름(1929–1980년)

에빈드 콜드 크리스텐센 1965–1980년
프리츠 한센 1982년–현재

ㄴ 27쪽

포울 키에르홀름은 가구 디자인에서 목재를 선호하는 스칸디나비아식 전통을 깨고 대신 강철에 많은 관심을 보였는데, 그는 강철도 목재와 마찬가지로 천연 소재라고 생각했다. PK24 셰이즈 롱(긴 의자)에 대한 영감은 샤를로트 페리앙, 피에르 잔느레와 르 코르뷔지에가 1928년에 만든 명작으로 거슬러 올라가지만 키에르홀름은 거기서 의자의 실루엣을 더욱 간소화시켰다. 그 결과, 가는 강철로 된 틀과 가죽, 또는 고리버들로 된 덮개로

이뤄진 멋진 V자 형태가 완성되었다. 의자는 조절 가능한 가죽 머리 받침대로 마무리되는데, 받침대는 등판에 걸어 놓고 반대편에 달린 강철 균형추를 사용해 고정한다. 머리 받침대는 직선적인 의자의 나머지 구조와 대비되는 유기적인 곡선을 보여준다.

폴록 중역 의자 1965년
Pollock Executive Chair
찰스 폴록(1930–2013년)

놀 1965년–현재

ㄴ 446쪽

1960년대 미국 디자인의 아이콘인 1250 중역 의자는 미국 디자이너 찰스 폴록Charles Pollock이 디자인했다. 폴록은 테두리 선 혹은 가장자리를 알루미늄으로 만들어서 의자 전체를 위한 기본 구조를 형성하는 방법으로 이 의자를 디자인했다. 최초의 사출 성형 플라스틱 틀을 가진 제품이다. 틀에 틈이 있어서 플라스틱으로 된 등판을 제자리에 밀어 넣을 수 있으며, 이를 통해 모양이 잡히고 단단함을 제공한다. 테두리가 겉 천도 고정해서 실질적으로 의자를 지탱한다. 폴록이 만든 구조는 가구 디자인에 개념적으로 새로운 돌파구를 제시했다.

바큇살 의자 1965년
Spoke Chair
카츠헤이 토요구치(1905–1991년)

텐도 모코 1965–1973년, 1995년–현재

ㄴ 159쪽

1963년에 디자인된 카츠헤이 토요구치Katsuhei Toyoguchi의 바큇살 의자는 인기 있는 전통적인 의자 종류인 막대 의자와 그것을 재해석한 스칸디나비아 모더니스트들의 디자인과 매우 닮았다. 그러나 바큇살 의자는 넓은 타원형 좌판과 낮은 높이로 바닥과 가깝게 앉게 된다는 점에서 명백하게 일본식이기도 하다. 심지어 다리를 꼬거나 책상다리를 하고도 편하게 앉을 수 있다. 부채 모양의 이 의자는 너도밤나무로 만든 구조 위에 편안한 직물로 된 쿠션이 얹어져 있고, 장인의 작품 같은 모습이 강하지만 사실은 대량 생산을 목적으로 했다.

트릭 의자 1965년

Tric Chair

아킬레 카스틸리오니(1918-2002년)

피에르 자코모 카스틸리오니(1913-1968년)

베르니니 1965-1975년

BBB 보니치나(BBB Bonacina) 1975년-2017년

∟ 290쪽

150개에 가까운 독창적인 디자인을 만들면서도 '기성품' 가구를 옹호한 아킬레 카스틸리오니는 기존 디자인을 현대 생활의 요구에 맞도록 새롭게 하는 '재설계' 작업에 관심을 가졌다. 트릭 의자는 토넷이 1928년에 디자인한 No. 8751이라는 너도밤나무 재질의 접이식 의자에서 영향을 받았다. 트릭 의자는 보통 카스틸리오니의 작품으로 인정된다. 그는 "때로 생산자가 디자이너에게 오래된 제품을 새롭게 스타일링해 줄 것을 요청한다. 디자이너가 제품을 그냥 재발명할 수도 있지만 개입을 최소화해 오래된 제품을 새롭게 해석할 수 있다. 난 이렇게 토넷 의자를 다시 디자인했다."라고 말했다. 토넷 No. 8751은 가장 간단한 최초의 접이식 의자 디자인이라는 기준을 세웠다.

1966

공 의자 1966년

Ball Chair

에로 아르니오(1932년-)

아스코 1966-1985년

아델타 1991년-현재

에로 아르니오 오리지널스(Eero Aarnio Originals)
 2017년-현재

∟ 221쪽

플라스틱 디자인의 선구자인 에로 아르니오Eero Aarnio는 자기만의 공간을 만들 수 있는 의자를 디자인하고자 했다. 그 결과물이 공 의자(미국에서는 글로브Globe 의자라 부름)였다. 페인트칠한 알루미늄 받침 위에 유리섬유를 성형해 만든 구체를 얹고, 강화 폴리에스테르 좌석을 가진 이 의자는 1966년 쾰른 가구 박람회Cologne Furniture Fair에 출품됐다. 유리섬유로 된 구체는 회전형 중앙 다리 위에 놓여서 360도로 회전이 가능하며, 구체가 떠 있는 듯한 환상을 만들어낸다. 빨간 전화기를 설치하고, 천을 씌운 내부는 고치 같은 공간이 된다. 이 디자인은 1960

년대의 역동적인 사회적 분위기를 반영하며 당대의 상징이 됐고, 영화와 잡지 표지에 등장했다. 이 의자는 외다리 받침을 처음 도입한 에로 사리넨의 튤립 의자에 경의를 표한다. 1990년에 아델타사가 아르니오의 유리섬유 디자인 전체에 대한 사용권을 보유하게 됐고, 1991년에 재발매된 공 의자는 여전히 구매 가능한데 내부 천을 60개가 넘는 색상 중에 고를 수 있다.

보핑거 의자 BA 1171 1966년

Bofinger Chair BA 1171

헬무트 배츠너(1928-2010년)

보핑거 1966년

∟ 258쪽

독일 건축가 겸 디자이너 헬무트 배츠너Helmut Bätzner가 1964년에 독일 제조사 보핑거와 공동 작업으로 디자인한 보핑거 의자 BA 1171은 매끈하며 유리섬유로 보강된 폴리에스테르 의자다. 5분 미만의 시간이 걸리는 한 번의 프레스 공정으로 만들 수 있고 마감 처리도 거의 필요하지 않다. 그렇기에 최초로 대량 생산된 일체형 플라스틱 의자로 인정받는다. 의자의 모양은 최대한의 기능성을 살리는 것을 목표로 하는데, 재료를 경제적으로 사용하는 것부터 의자가 안정성, 유연성, 그리고 쉽게 쌓을 수 있는 속성까지 갖추도록 했다. 1966년 쾰른 가구 박람회에서 처음 선보인 보핑거 의자는 여러 종류의 색상으로 제작됐고, 실내와 실외에서 모두 사용할 수 있도록 의도했으며, 그 후 많은 의자 디자인에 영감을 제공했다.

봉투 의자 1966년

Envelope Chair

워드 베넷(1917-2003년)

브리클 어소시에츠 1966-1993년

가이거 1993년-현재

∟ 147쪽

가이거에서 제조된 봉투 의자는 다작을 했던 워드 베넷의 작품 가운데 가장 유명한 것 중 하나다. 뉴욕 출신인 그의 디자인에서 흔히 찾아볼 수 있듯이 이 의자는 용접한 강철관으로 만들었다. 의자의 이름과 개념은 겉 천에서 유래하는데, 여러 종류의 가죽이나 직물을 틀에 봉투처럼 씌우기 때문이다. 베넷은 브리클 어소시에츠와 동반자 관계를 이어오다가 1987년부터 가이거와 함께 일하기 시작했으며, 봉투 의자는 50년 넘게 계속 생산되고 있다. 브리클과 가이거는 1993년 베넷이 대표 자리에

오르면서 동업을 하게 됐다.

라운지 의자 1966년

Lounge Chair

리처드 슐츠(1926년-)

놀 1966-1987년, 2012년-현재

리처드 슐츠 디자인 1992-2012년

ㄴ 501쪽

대부분의 야외용 의자가 마음에 들지 않았던 플로렌스 놀 바셋은 리처드 슐츠Richard Schultz에게 디자인을 의뢰하며 비바람에 노출되어도 멀쩡한 제품을 부탁했다. 슐츠는 부식되지 않는 알루미늄으로 틀을, 테플론으로 좌석을 만드는 실험을 했다. 그 결과 탄생한 레저 컬렉션은 곧바로 성공적이었다. 시리즈는 여덟 종류의 제품으로 이뤄졌는데 거기에는 라운지 의자, 컨투어 셰이즈 라운지Contour Chaise Lounge, 그리고 조절 가능한 셰이즈 라운지Adjustable Chaise Lounge가 포함됐다. 이 대표적인 디자인들은 야외용 가구 시장에 변혁을 가져왔다. 미니멀리즘 조각 같으면서 우아하며, 주조와 사출 방식 알루미늄 틀을 폴리에스테르 분체 도장으로 마감했다. 아이콘과 같은 디자인으로 자리 잡아 뉴욕 현대미술관에서 조절 가능한 셰이즈를 영구 소장하기 위해 구매했다. 현재도 놀에서 생산하고 있는데, 최신 제품은 비닐로 코팅하고 엮어서 만든 폴리에스테르 그물망 겉 천을 사용해 1966 컬렉션 라운지 가구로 재발매됐다.

플래트너 라운지 의자 1966년

Platner Lounge Chair

워런 플래트너(1919-2006년)

놀 1966년-현재

ㄴ 60쪽

워런 플래트너Warren Platner의 가구 컬렉션에는 팔걸이의자, 라운지 의자, 안락의자와 함께 테이블과 오토만이 포함된다. 이들은 철사를 사용한 혁신성뿐만 아니라 그 구조가 만든 시각적 효과에서도 기술적인 역작으로, 마치 옵아트 회화에 상응하는 가구가 탄생했다. 플래트너는 구부러진 수직 강철 막대들을 원형 틀에 용접함으로써 일렁이는 듯한 무아레moiré 효과를 만들었으며, 이는 옵아트 작가 브리지트 라일리Bridget Riley의 그림과도 매우 유사하다. 플래트너는 전설적인 디자이너 레이먼드 로위Raymond Loewy, 에로 사리넨, I. M. 페이I. M. Pei와 함께 일하며 모던한 접근 방식을 연마했다. 플래트너 라운지 의

자는 유광 니켈 마감과 고무 받침대 위에 빨간색 성형 라텍스 좌판 쿠션으로 이뤄졌는데 이는 루이 15세 시대의 장식적 양식을 참고하고 있다. 9종의 제품으로 이루어진 플래트너 컬렉션은 1966년에 미국건축가협회AIA 인터내셔널 어워드를 수상했으며, 편안함만큼이나 빛나는 옵아트 효과 때문에 지속적으로 인기를 끌고 있다.

리본 의자 1966년

Ribbon Chair

피에르 폴랑(1927-2009년)

아티포트 1966년-현재

ㄴ 7쪽

프랑스 디자이너 피에르 폴랑이 네덜란드 제조사 아티포트와 맺은 생산적인 관계에서 비롯된 초현대적인 리본 의자는 폴랑을 대표하는 유기적 형태를 취한 조각적인 모습으로 인해 더 돋보인다. 그러나 항상 그랬듯이 폴랑의 출발점은 편안함이다. 의자의 좌판과 등판, 팔걸이는 윤곽을 이루는 강철관 틀로 이뤄졌고, 거기에 부착된 수평 용수철과 함께 휴식을 취할 수 있도록 인체공학적인 모양으로 만들어졌다. 1960년대의 두 가지 혁신적인 발명품을 사용해서 틀을 완전히 덮었는데, 바로 합성 발포 고무synthetic foam와 주름이나 복잡한 솔기를 피할 수 있는 탄력 있는 직물이다. 의자와 세트로 나온 오토만을 모두 강렬한 색상으로 장식했으며, 특히 잭 레노르 라르센Jack Lenor Larsen의 사이키델릭한(역자 주: 환각제를 복용한 듯한 몽환적 감각) 문양을 사용했다. 의자는 래커칠을 한 압축 목재 받침대 위에 얹었다.

썰매 의자 1966년

Sled Chair

워드 베넷(1917-2003년)

브리클 어소시에츠 1966-1993년

가이거 1993년, 2004년-현재

ㄴ 471쪽

워드 베넷은 훗날 가이거에 인수된 브리클 어소시에츠에서 디자인 책임자로 재임하는 동안 많은 업적을 냈으며, 가장 유명한 미드 센추리 모던 성향의 미니멀리스트 의자들을 세상에 내놨다. 그중에서 썰매 의자는 특히 인기가 많으며, 베넷의 특징인 산업적인 감각에서부터 따뜻하고 장식적인 요소가 깃든 인테리어 성향 때문에 눈에 띈다. 썰매 의자의 윤곽은 마르셀 브로이어, 르 코르뷔지에, 미스 반 데어 로에 같은 디자이너들이 만든 모더니

즘 성향의 가장 대표적인 의자들에서 영향을 받았다. 썰매 의자는 1966년부터 생산되고 있으며, 원래는 무두질한 가죽을 겉 천으로 사용해서 디자인됐지만 어떤 종류의 직물이나 금속관 마감으로 변형할 수 있는 적응력을 가졌다.

트리에스테 접이식 의자 1966년

Trieste Folding Chair
피에란젤라 다니엘로(Pierangela D'Aniello)
** (1939년-)**
알도 야코베르(1939년-)

바차니(Bazzani) 1966년

└ **436쪽**

이탈리아 디자이너 알도 야코베르Aldo Jacober는 휴대하고 보관하기 쉬우며, 너도밤나무 틀과 천연 등나무 좌판으로 된 간단하고 기하학적인 형태의 접이식 의자를 구상했다. 앞에서 봤을 때 의자는 직선과 깔끔한 각도로 이뤄졌다. 측면에서 보면 삼각형의 옆선을 통해 기하학적인 느낌이 계속된다. 다리 받침이 앞쪽으로 살짝 휘는 곡선은 훨씬 두드러진 등받이의 곡선을 보완하며 의자에 안정성을 더한다. 의자는 너도밤나무와 호두나무로 제작되며 다양한 색상으로 래커칠을 해서 만든다. 트리에스테 접이식 의자는 1966년 트리에스테 박람회에서 1등 상을 받았다. 런던의 빅토리아 & 앨버트 박물관과 뉴욕 현대미술관에서 트리에스테 접이식 의자를 영구 소장품으로 보유하고 있다.

자이수 1966년

Zaisu Chair
켄지 후지모리(1919-1993년)

텐도 모코 1966년-현재

└ **205쪽**

전통 일본 가옥에서 사람들은 다다미 바닥에 직접 앉는다. 앉아서 등을 기대고 싶은 욕구를 충족하면서 격식을 차릴 요소를 더하고자 자이수座椅子가 발명됐다('za'는 바닥에 앉는다는 뜻이며, 'isu'는 의자를 뜻한다). 켄지 후지모리Kenji Fujimori가 1963년 디자인한 이 제품은 좌식 의자의 결정판으로 인정받았다. 쌓아서 보관할 수 있고 저렴한 비용으로 대량 생산할 수 있었기 때문이다. 형태는 간결하지만 등판이 척추를 받쳐줘서 앉아 있으면 매우 편안하다. 바닥의 구멍은 의자가 미끄러지는 것을 방지하고 의자의 무게도 줄인다. 후지모리의 자이수

는 일본의 모리오카 그랜드 호텔Morioka Grand Hotel을 위해 디자인됐다. 1950년대 핀란드에서 제품 디자인을 공부한 후지모리는 하나의 제품에 스칸디나비아식 사고와 일본식 사고를 혼합해, 앉는 것을 혁신적으로 해결하는 해법을 만들었다.

1967

블로우 의자 1967년

Blow Chair
지오나탄 드 파스(1932-1991년)
도나토 두르비노(1935년-)
파올로 로마치(1936년-)
카를라 스콜라리(Carla Scolari)(1937-2020년)

자노타 1967-2012년

└ **225쪽**

블로우 의자는 1960년대를 지속적으로 대표하는 시각적 상징이자 성공적으로 대량 생산된 최초의 공기 주입식 의자였다. 둥글넓적한 익살스러운 형태는 미쉐린 타이어의 홍보 캐릭터 비벤덤Bibendum에서 영감을 받았지만, 제작 기술은 순전히 20세기의 것이었다. 예컨대 이 의자의 PVC 실린더들은 고주파 용접으로 붙어 있다. 블로우 의자는 1966년 밀라노에서 지오나탄 드 파스Gionatan De Pas, 도나토 두르비노Donato D'Urbino, 파올로 로마치Paolo Lomazzi가 시작한 DDL 스튜디오의 첫 공동 작품이었다. 이들은 영감을 얻고자 공압식 구조물을 탐구하며 재료에 대한 실험을 했다. DDL 스튜디오는 블로우 의자에서 표현된 아이러니와 가벼움이 스며든 디자인으로 실용 가구에 접근했다. 가정에서 쉽게 공기를 넣을 수 있는 이 의자는 가구 디자인에서 하나의 이정표가 됐다. 실내외 모두에서 사용할 수 있도록 만들어진 블로우 의자는 수명이 짧을 것으로 예상되어 수리 키트까지 함께 제공했으며, 이를 반영해 가격도 저렴했다.

돈돌로 흔들의자 1967년

Dondolo Rocking Chair

체사레 레오나르디(1935–2021년)

프랑카 스타기(1937–2008년)

베르니니 1967–1970년

벨라토 1970–1975년경

└, 370쪽

체사레 레오나르디와 프랑카 스타기가 디자인한 돈돌로 흔들의자는 이탈리아 제조사 베르니니가 자금을 지원해서 첫 시제품을 만든 지 2년 뒤인, 1969년 밀라노 가구 박람회에서 처음 소개됐다. 이 의자는 유리섬유로 강화된 폴리에스테르 수지로 만든 하나의 연속적인 실루엣을 갖도록 구상됐으며, 강철관이나 곡목으로 된 흔들의자에 도전장을 냈다. 돈돌로 흔들의자는 윤곽선과 평행하게 골이 생기도록 성형됐다. 캔틸레버 방식의 좌석 등받이는 편하게 기댈 수 있도록 만들었으며, 이어지는 부드럽고 큰 곡선이 받침 부분을 이룬다. 원 제조사인 베르니니가 1970년에 폐업한 이후 벨라토Bellato에서는 거의 생산되지 않았다.

가든파티 의자 1967년

Garden Party Chair

루이지 콜라니(1928–2019년)

하인츠 에스만 KG 1967년

└, 439쪽

독일 산업 디자이너 루이지 콜라니Luigi Colani의 제품들은 유기적이고 복잡한 형태 때문에 쉽게 알아볼 수 있으며, 그는 기술적 혁신을 위한 실험을 통해 이를 달성했다. 콜라니는 자동차부터 가전제품까지 모든 것을 개념화하기 위해 연구했다. 1967년에 그는 독일에 있는 하인츠 에스만 KGHeinz Essmann KG가 제조하도록 가든파티 라운지 의자를 디자인했다. 좌석의 틀은 유리섬유를 성형한 곡면판으로, 야외에서 사용할 목적으로 만든 라운지 의자다. 고도로 양식화된 윤곽선을 가진 콜라니의 디자인은 긴 벤치로도 제작됐다.

팬톤 의자 1967년

Panton Chair

베르너 팬톤(1926–1998년)

허먼 밀러/비트라 1967–1979년

호른/WK–베어반트(Horn/WK–Verband) 1983–1989년

비트라 1990년–현재

└, 134쪽

팬톤 의자는 믿기 어려울 정도로 단순하다. 유기적으로 흐르는 듯 매끈한 형태는 플라스틱이 갖는 무한한 형태적 적응력을 최대한 활용했다. 전체가 하나로 연결된 모양으로 인해 쌓을 수 있는 캔틸레버 형태의 의자가 탄생했다. 1960년에 디자인된 이 의자는 연결 부위 없이 하나의 연속된 소재로 만들어지고, 연속 생산과 대량 생산으로 제작된 최초의 제품이다. 팬톤은 1963년이 돼서야 선견지명 있는 제조사를 찾아냈는데, 비트라와 허먼 밀러였다. 1967년 마침내 의자를 성공적으로 생산했는데 유리섬유로 보강된 냉간 압연 폴리에스테르를 사용한 100–150개의 한정판 제품이었다. 1990년 이래 비트라는 사출 성형 폴리프로필렌으로 제작한다. 팬톤 의자의 최초 일곱 가지 밝은 색상과 흐르는 듯한 형태는 팝아트 시대를 전형적으로 보여줬다. 이 의자는 곧 '무엇이든 가능하다'는 1960년대의 기술적·사회적 시대정신을 대표하게 됐다.

파스틸 의자 1967년

Pastil Chair

에로 아르니오(1932년–)

아스코 1967–1980년

아델타 1991년–현재

└, 32쪽

핀란드 디자이너 에로 아르니오는 1966년에 캡슐 모양 공 의자를 공개하면서 명성을 얻기 시작했다. 그다음 성공작이 파스틸 의자로, 1968년 미국 산업 디자인상을 받았다. 자이로 의자Gyro Chair로도 불리는 이 사탕 색상 의자는 흔들의자에 대한 1960년대 해법이었다. 형태는 납작한 사탕인 '파스틸pastille'에서 가져왔다. 아르니오는 폴리스티렌으로 시제품을 만들어서 제품의 수치를 계산하려고 했으나 1973년 석유 파동으로 인해 폴리스티렌으로 만든 많은 디자인의 생산이 중단됐다. 1990년대 들어서 몇몇 제품이 다시 생산되기 시작했으며 오늘날에는 성형 유리섬유 보강 폴리에스테르로 제작되고 있다. 아르니오와 아델타는 이들 제품을 라임 그린, 노랑, 오렌

지, 토마토 레드, 밝은 파랑, 짙은 파랑, 검정, 하양 등 다양한 색상으로 만들고 있다.

세디아 우니베르살레 1967년

Sedia Universale

조 콜롬보(1930-1971년)

카르텔 1967-2012년

└ 211쪽

콜롬보의 디자인은 1960-1970년대 이탈리아의 정치적·사회적 맥락, 팝 문화의 등장과 뗄 수 없는 연관이 있다. 화가로 훈련 받은 그의 경험이 디자이너로서의 작업에도 반영되었으며 전후 표현주의의 유기적 형태를 많이 활용했다. 콜롬보의 디자인은 가구 제조사인 카르텔의 줄리오 카스텔리Giulio Castelli의 관심을 끌었다. 1967년에 나온 세디아 우니베르살레(유니버설 의자)는 전체를 한 가지 재료로 성형해서 만든 최초의 의자 디자인이었다. 원래 알루미늄으로 만들려고 했지만, 새로운 재료를 실험하는 데 관심이 있던 콜롬보는 열가소성 수지를 성형한 시제품을 만들었다. 의자 다리를 교체할 수 있도록 디자인해서 일반 식탁 의자, 다리가 짧은 어린이용 의자, 다리가 긴 유아용 의자나 바 스툴로 사용할 수 있었다. 콜롬보의 가구는 색상도 다채롭고 활용도도 유연해 1960년대의 정신에 완벽하게 어울렸다.

사이드 체어 1967년

Side Chair

알렉산더 지라드(1907-1993년)

허먼 밀러 1967-1968년

└ 469쪽

알렉산더 지라드Alexander Girard는 1952년에 설립된 허먼 밀러사의 섬유 부문 책임자로 재임한 것으로 가장 잘 알려졌다. 허먼 밀러에서 그는 색채 조합, 벽지, 인쇄물, 가구와 물건들을 위한 섬유를 300개 넘게 디자인했다. 1967년, 지라드는 허먼 밀러를 위한 의자 시리즈를 만들었는데, 그가 브래니프 국제항공사를 위해 작업했던 것에 기반을 두었다. 지라드는 항공사의 전체 기업 이미지를 다시 디자인해 달라는 부탁을 받았고, 여기에는 발권 부서부터 대합실까지 모든 것이 포함됐다. 의자는 합판과 우레탄 폼, 주조 알루미늄 등받이와 벌어지는 다리로 이뤄졌다. 겉 천은 허먼 밀러사의 직물로 씌웠으며 다양한 색채의 조합으로 제작했다. 이 밝고 재미있는 의자 시리즈는 1968년에 생산이 중단됐다.

스태킹 의자 1967년

Stacking Chair

소리 야나기(1915-2011년)

아키타 모코 1967년

└ 79쪽

전후 일본의 가장 중요한 디자이너 중 하나인 소리 야나기Sori Yanagi는 서양의 산업 방식을 고국의 수공예 장인 전통과 결합시켜 일본의 현대 디자인계의 기초를 다지는 중요한 역할을 했다. 그는 민게이(민예) 운동의 선도적인 주창자였던 소에츠 야나기Sōetsu Yanagi의 아들로, 미술 공예 운동에서 영감을 받았고, 프랑스 디자이너 샤를로트 페리앙의 일본 스튜디오에서 일했다. 그가 받은 영향들이 합쳐져 이 곡목으로 된 쌓을 수 있는 의자가 만들어졌으며, 스태킹 의자는 그의 대표작인 나비 스툴에서 보여준 기술력과 유리섬유로 된 코끼리 스툴의 편리한 보관성을 모두 갖추고 있다. 그렇게 야나기는 소박함, 유기적 형태, 그리고 재료를 존중하는 일본의 전통과 기능성에 대한 서양의 견해를 결합했다.

혀 의자 1967년

Tongue Chair

피에르 폴랑(1927-2009년)

아티포트 1967년-현재

└ 135쪽

1950년대 후반 네덜란드 가구 회사 아티포트는 중요한 결정을 내렸다. 통찰력 있는 디자이너인 코 리앙 이에Kho Liang Ie를 미적 자문역으로 고용하면서 회사의 컬렉션을 대대적으로 현대화한 것이다. 피에르 폴랑은 조각가로 교육을 받았지만, 토넷에서 일하면서 가구 디자인에 관심을 두게 됐다. 혀 의자는 쌓을 수 있고 대단히 세련된 안락의자다. 똑바로 앉기보다는 의자의 곡선에 몸을 늘어뜨려 기댈 수 있도록 만들어서 앉는다는 것에 대해 새로운 개념을 제시했다. 이 의자의 새로운 형태는 자동차 산업의 생산 기술을 차용함으로써 구현할 수 있었다. 금속 틀을 웨빙, 고무를 입힌 캔버스 천, 두툼한 발포고무로 덮었다. 겉 천을 씌우는 기존의 과정은 간소화됐는데, 지퍼를 사용해 탄성섬유 한 벌을 틀 위에 씌우는 방법이었다. 몸을 감싸주는 혀 의자의 안락한 형태는 오랜 세월 동안 지속적으로 성공적인 디자인임을 증명하고 있다.

1968

버블 의자 1968년

Bubble Chair

에로 아르니오(1932년-)

에로 아르니오 오리지널스 1968년-현재

∟ 293쪽

에로 아르니오의 유명한 1963년 공 의자의 뒤를 이어 1968년에 만들어진 버블 의자는 앞선 제품의 과감하고 둥근 형태를 유지하지만, 받침대 위에 올려놓는 대신에 천장에 매달았다. 투명함에 대한 아르니오의 관심을 반영해서 의자는 아크릴로 형성됐는데, 가열한 아크릴을 불어서 비눗방울 모양을 만들고 그다음 스테인리스 스틸로 된 틀에 연결한다. 시각적으로는 투명하지만 버블 의자의 반구半球형은 앉는 사람에게 공간적, 청각적으로 사적인 세계를 제공한다. 버블 의자가 시각적으로 혁신적인 형태를 보이고 인조 재료를 탁월하게 사용한 것은 1960년대의 장난기 많은 분위기를 집약하며, 그 인기가 오늘날까지 계속되는 중요한 요인이다.

정원용 달걀 의자 1968년

Garden Egg Chair

페터 깃치(1940-2022년)

로이터 1968-1973년

VEB 슈바르차이데 DDR(VEB Schwarzheide DDR) 1973-1980년

깃치 노보 2001년-현재

∟ 119쪽

정원 가구의 목적이 주택의 실내 요소를 실외로 가져오는 것이라고 한다면, 페터 깃치Peter Ghyczy의 정원용 달걀 의자는 아마도 완벽한 디자인일 것이다. 달걀 모양의 유리섬유 보강 폴리에스테르로 만든 껍데기에 싸여 있는데, 젖혀서 열리는 등판을 접으면 밀폐되어 방수가 되므로 야외에 둘 수 있다. 단단하고 빈틈이 없는 외관과 대조적으로 내부에는 직물 안감의 부드럽고 아주 안락한 분리형 좌석이 있다. 이렇게 달걀 의자는 편안함에 관한 고전적인 생각과 현대적인 재료, 제작 방법을 혼합한다. 깃치는 이 디자인의 영감에 대해 아무 말도 하지 않았지만, 전체적인 스타일은 온전히 1960년대 팝아트를 생각나게 한다. 깃치는 1956년 혁명 후 헝가리를 떠나 서독으로 이주했고, 거기서 건축을 공부한 뒤 플라스틱 제품 제조사 로이터Reuter에 입사했다. 정원용 달걀 의자는 자신의 회사 깃치 노보Ghyczy NOVO에서 2001년에 재발매했다. 디자인은 그대로 유지했지만, 새 제품은 재활용 가능한 플라스틱으로 만들었으며 회전형 받침대를 추가할 수 있다.

하프 의자 1968년

Harp Chair

요르겐 호벨스코프(Jørgen Høvelskov) (1935-2005년)

크리스텐센 & 라르센 뫼벨한드베르크(Christensen & Larsen Møbelhåndværk) 1968-2010년

코흐 디자인 2010년-현재

∟ 490쪽

하프 의자의 형태는 원래 바이킹 선박의 뱃머리에서 영감을 얻어 만들어졌지만, 현재 사용하는 하프 의자라는 이름은 하프 같은 모양으로 줄을 엮어 만든 등판에 감동한 평론가들이 붙여줬다. 의자 좌판에 사용한 깃발용 밧줄은 시각적으로 독특한 존재감을 부여할 뿐만 아니라, 앉는 사람의 신체 모양에 맞춰 지탱해 주면서 유연성도 제공한다. 미니멀리즘 디자인의 목재 틀에 끈을 꿰었고 곡선 모양을 이루는 세 개의 다리는 중앙에서 하나의 금속 볼트로 연결했다. 결과적으로 유행을 타지 않는 의자가 만들어졌으며, 이 의자는 모더니즘 조각품과 기능적인 가구의 속성을 동등하게 지니고 있다.

사코 의자 1968년

Sacco Chair

피에로 가티(1940년-)

체사레 파올리니(1937-1983년)

프랑코 테오도로(1939-2005년)

자노타 1968년-현재

∟ 338쪽

이탈리아 제조사 자노타는 사코 의자를 출시하면서 '팝 Pop 가구' 흐름에 뛰어들었다. 사코 의자는 상업적으로 생산된 최초의 빈백 의자로, 피에로 가티Piero Gatti, 체사레 파올리니Cesare Paolini, 프랑코 테오도로Franco Tedoro 가 디자인했다. 디자이너들은 원래 액체로 채워진 투명 봉투를 제안했지만, 지나치게 무겁고 내용물을 채우는 문제 때문에 채택하지 않았고, 결국 수백만 개의 자잘한 반팽창 폴리스티렌 알갱이를 사용했다. 폴리스티렌 볼을 담은 부대는 특허 내기가 어려웠지만 생산하기는 쉬웠기 때문에, 오래지 않아 시장에는 사코 의자의 싸구려 복제

품이 범람했다. 이런 이유로 고품격 디자이너 가구 작품으로 시작한 제품이, 곧 저렴하고 대량 생산되는 공간 채우기용 가구로 바뀌었다. 오늘날 빈백은 거의 유행에서 밀려났지만, 사코 의자는 선구적 디자인과 1960년대 낙관주의적 분위기의 상징으로 남아 있다.

가위 의자 1968년

Scissor Chair

워드 베넷(1917-2003년)

브리클 어소시에츠 1968-1993년

가이거 1993년-현재

ㄴ 41쪽

워드 베넷의 가위 의자는 그 옆모습이 19세기의 덱체어Deckchair인 브라이튼 해변용 의자Brighton Beach Chair에 경의를 표하고 있다. 전하는 바에 따르면 베넷은 가위 의자가 자신이 만든 가장 편안한 의자라고 말했는데, 150개가 넘는 의자를 다작한 디자이너인 그가 허리통증으로 고생했다는 사실이 잘 알려졌기 때문에 더욱 의미 있는 발언이다. 그는 직업상 인체공학을 깊이 연구하게 됐으며, 테이블의 높이와 편안함에 대한 새로운 기준을 만들기까지 했다. 가위 의자는 원래 1964년에 만들어졌는데 1968년에 현재의 모습으로 개조됐다. 이 의자는 워낙 다용도로 사용되며 상징적이고 인기가 많아서 여러 종류의 나무 마감과 겉 천 중에서 선택할 수 있도록 제작된다. 금속으로 만든 제품은 2004년에 가이거에 의해 재출시됐다.

슬링 의자 1968년

Sling Chair

찰스 홀리스 존스(1945년-)

CHJ 디자인스 1968-1991년, 2002-2005년

ㄴ 233쪽

미국 디자이너 찰스 홀리스 존스Charles Hollis Jones는 오랫동안 유리에 매료돼 있었다. 그러나 유리의 물질적 속성이 가구 디자인에 활용하기엔 제한적이라는 사실이 드러나면서 무게를 지탱하는 물건을 디자인할 때 쉽게 활용되지 않았다. 그 대신 홀리스 존스는 아크릴을 이용해 유사한 투명성을 보여주면서 더 튼튼한 구조를 제공했다. 그러나 아크릴로 디자인하는 것 또한 나름의 제약이 있었기에 그는 창문 제조에 아크릴을 흔히 사용하는 항공기 업계에서 배운 교훈을 적용하게 됐다. 홀리스 존스는 아크릴을 늘렸다가 식히면 훨씬 강화된다는 사실을 알게

되면서, 1968년 슬링 의자를 만들 때 우아한 강철 틀 사이에 연속적으로 부드럽게 곡선을 이루는 아크릴을 늘어지게 걸쳐놓을 수 있었다.

부드러운 패드 셰이즈 1968년

Soft Pad Chaise

찰스 임스(1907-1978년)

레이 임스(1912-1988년)

허먼 밀러 1968년-현재

비트라 1968년-현재

ㄴ 207쪽

부드러운 패드 셰이즈는 임스 내외의 오랜 친구인 영화감독 빌리 와일더Billy Wilder를 위해 개발됐다. 와일더는 촬영 현장에서 잠깐 낮잠을 잘 때 사용할 수 있는 안락의자를 갖고 싶다는 소망을 언급했었다. 그 결과로 나온 의자는 알루미늄 틀 위에 지퍼로 연결한 여섯 개의 쿠션과 두 개의 추가 쿠션이 얹어진 제품이다. 쿠션은 패딩을 넣고 가죽으로 겉 천을 씌웠으며, 두 개의 낱개 쿠션은 안락한 느낌을 더한다. 이 의자는 편안하도록, 그러나 지나치게 편하지는 않게 디자인됐다. 의자의 길고 좁은 모양(의자의 너비는 46센티미터/18인치에 불과하다) 때문에 앉는 사람으로 하여금 가슴 위에 팔을 접어 올리게 만들고, 팔이 양쪽으로 떨어지면 반드시 낮잠에서 깨게 된다.

토가 의자 1968년

Toga Chair

세르지오 마짜(1931년-)

아르테미데 1968-1980년

ㄴ 70쪽

토가 의자는 이탈리아 디자이너 세르지오 마짜Sergio Mazza와 아르테미데Artemide사의 공동 작업과 기술적 실험의 결과물이다. 이 혁신적인 제품은 안락의자 디자인에 대한 전통적인 생각을 피하고 일체형 성형 플라스틱으로 인체공학적 형태를 만들어내는 데 성공했다. 원래 토가 의자는 나무로 만들었는데 자동차나 배의 선체를 만들 때와 같은 공정으로 유리섬유 코팅과 폴리에스테르 합성수지를 사용했다. 그러나 아르테미데는 이 의자를 다채로운 열가소성 플라스틱과 ABS 수지를 재료로 강철 거푸집을 사용해서 제조했다. 그 결과물인 토가 의자는 1980년까지 생산됐으며 물리적으로 가볍고 쌓을 수 있는 제품이었다.

1969

젯슨 의자 1969년

Jetson Chair

브루노 마트손(1907-1988년)

덕스 1969년-현재

ㄴ **339쪽**

브루노 마트손은 곡목으로 흐르는 듯한 형태를 만드는 것으로 잘 알려졌지만, 젯슨 의자를 통해 거기서 벗어나 산업적 예리함을 보여주는 교훈적인 사례를 만들었다. 마트손은 1950년대에 건축에 집중하기 위해 디자인계를 떠났다가 10년 뒤 더 새로운 재료의 가능성을 탐구하는 일련의 창의적인 디자인을 가지고 돌아왔다. 이 중 핵심적인 것이 젯슨 의자로, 가죽으로 겉 천을 씌우고 스테인리스 스틸로 된 틀을 크롬 도금한 회전 다리 받침 위에 얹었다. 또한 젯슨 의자는 그가 주요하게 생각하는 인체 공학에 대한 관심을 드러냈다. 마트손은 눈 위에 찍힌 자신의 신체 자국을 자주 연구했고 이런 자연스러운 실험을 바탕으로 스케치를 만들었다. 1969년 스톡홀름의 노르디스카 갤러리엣Nordiska Galleriet에서 처음 선보인 젯슨 의자는 곧바로 성공을 거뒀다.

리빙 타워 의자 1969년

Living Tower Chair

베르너 팬톤(1926-1998년)

허먼 밀러/비트라 1969-1970년

프리츠 한센 1970-1975년

스테가(Stega) 1997년

비트라 1999년-현재

ㄴ **187쪽**

베르너 팬톤의 불경스러운 장난기와 익살스러운 성향을 가장 잘 대표하는 작품은 아마도 1969년에 만든 조각적 환경 예술품인 리빙 타워일 것이다. 덴마크 출신인 그는 유명한 건축가 아르네 야콥센의 사무소에서 일하면서 활동을 시작했다. 그는 팝아트의 실험적인 시대정신을 담아내려는 노력을 통해 모더니즘의 독단을 거부했다. 1955년에 팬톤은 자신의 사무실을 차렸고 곧이어 발표한 새로운 의자들로 디자인계에 반향을 일으켰다. 리빙 타워도 예외는 아니었다. 때로는 '팬타워Pantower'라고도 불리는 이 의자는 1970년 쾰른 가구 박람회에 전시되었다. 특이한 형태 때문에 정체를 정의하기조차 어려운데, 좌석과 수납 공간 그리고 예술 작품이라는 범주 사이

어중간한 위치를 차지하기 때문이다. 리빙 타워의 조각적 형태는 두 부분으로 이뤄지며 이들을 붙여놓으면 정사각형을 이룬다. 튼튼한 자작나무 합판에 발포고무를 대고 크바드라트Kvadrat사의 직물로 겉 천을 씌운 리빙 타워는 여러 종류의 자세로 앉거나 편안하게 쉴 수 있도록 해준다. 또 높이가 2미터(6.5피트)가 넘고 네 단계의 다른 높이에서 사용할 수 있다.

빛나는 의자 1969년

Luminous Chair

시로 쿠라마타(1934-1991년)

한정판

ㄴ **292쪽**

일본의 선지자다운 디자이너 중 한 명인 시로 쿠라마타Shiro Kuramata가 예술적으로 주요하게 몰두했던 주제는 재료의 속성을 가지고 실험하는 것이었다. 1969년에 만든 빛나는 의자의 경우, 디자인된 형태를 통해 빛의 특성을 탐구하고자 그 안에 있는 광원을 숨길 수 있는 성형 아크릴 본체를 만들었다. 불빛이 퍼지는 모습으로 인해 의자는 거의 다른 세상 같은 느낌을 자아낸다. 빛나는 의자의 유기적 형태는 팝아트 전통에서 유래됐고, 영묘한 특성은 쿠라마타의 아방가르드한 철학을 반영한다. 이 의자는 이시마루Ishimaru에서 30개만 한정판으로 제작되면서 미술과 디자인의 경계에 자리한 그 위치가 더욱 애매모호해졌다.

미스 의자 1969년

Mies Chair

아르키줌 아소치아티

폴트로노바(Poltronova) 1969년-현재

ㄴ **19쪽**

1960년대와 1970년대 이탈리아는 디자인에 관한 급진적인 사고의 도가니였다. 이런 창의적인 환경 속에서 가장 큰 영향력을 가진 것이 아르키줌 아소치아티Archizoom Associati라고 할 수 있는데, 이는 건축가인 안드레아 브란치Andrea Branzi, 질베르토 코레티Gilberto Corretti, 파올로 데가넬로Paolo Deganello, 그리고 마시모 모로치Massimo Morozzi가 1966년 피렌체에 설립한 디자인 스튜디오였다. 아르키줌의 목표는 침체한 디자인 업계에 도발적인 유머와 혁신적인 혼란이라는 새바람을 일으키는 것이었다. 1969년 미스 의자를 디자인하면서 아르키줌은 그해 타계한 루트비히 미스 반 데어 로에의 대단한 유산에

대해 경의도 표하고 비판도 하고자 했다. 의자는 삼각형의 크롬 지지대 사이에 한 장의 고무를 펼쳐서 구성됐는데 보기에는 뻣뻣하고 매력이 없다. 그러나 외견상으로 비실용적인 형태일지라도 그 기반에는 고무 좌석의 탄력성과 소가죽으로 겉 천을 씌운 머리 쿠션과 발받침 덕분에 온전히 기능적인 구조가 갖춰졌다.

셀레네 의자 1969년

Selene Chair

비코 마지스트레티(1920-2006년)

아르테미데 1969-1972년

헬러(Heller) 2002-2008년

ㄴ, 362쪽

비코 마지스트레티가 일체형 성형 플라스틱 의자를 시도한 최초의 디자이너는 아니었다. 하지만 셀레네 의자는 이 디자인 방법론을 가장 우아하게 표현한 작품 중 하나다. 플라스틱으로 실험을 시작하던 1960년대에 마지스트레티는 이미 많은 경험을 가진 건축가이자 디자이너였다. 이 디자인이 나오기 전 10년 동안 플라스틱 기술에 엄청난 발전이 있었고, 다양한 인공 소재를 대량 생산에 이용할 수 있게 됐다. 셀레네 의자는 유리섬유로 보강한 사출 성형 폴리에스테르로 만들었다. 선진 기술을 가진 제조사였던 아르테미데가 마지스트레티에게 이 소재를 사용하도록 제안했다. 이 의자의 가장 놀라운 특징은 혁신적인 S자 다리다. 사실상 다리는 속이 빈 얇은 플라스틱 면으로 돼 있으며, 좌판, 등판과 함께 일체형으로 만들 수 있다. 이런 큰 장점에 더해 셀레네 의자는 쌓아 올릴 수도 있다.

UP 시리즈 안락의자 1969년

UP Series Armchair

가에타노 페세(1939년-)

B&B 이탈리아 1969-1973년, 2000년-현재

ㄴ, 350쪽

가에타노 페세Gaetano Pesce는 1960년대 이탈리아 디자인계에서 가장 관습에 얽매이지 않은 디자이너라는 명성을 얻었다. 그 계기는 1969년 밀라노 가구 전시회에서 최초 공개한 UP 시리즈 덕분이었는데, 일곱 개의 의인화된 모양의 안락의자들이다. 성형 폴리우레탄 폼으로 만든 의자를 납작해질 때까지 진공 압축해 PVC 봉투 안에 포장했다. 포장을 열어 폴리우레탄이 공기와 접촉하면 부피가 생겨난다. 소재를 창의적이고 기술적으로 진

보된 방법으로 사용함으로써 페세는 구매자를 제품 창조의 참여자로 끌어들일 수 있었다. 이 시리즈에는 엄청나게 큰 조각상의 일부 같은 거대한 발 모양 UP 7도 있었다. 그러나 재유행에 성공한 제품은 B&B 이탈리아B&B Italia가 2000년에 재발매한 UP 5_6 안락의자다.

1970

말라테스타 의자 1970년

Malatesta Chair

에토레 소트사스(1917-2007년)

폴트로노바 1970년

ㄴ, 342쪽

개성 강한 이탈리아 디자이너 에토레 소트사스Ettore Sottsass는 좋은 디자인이라는 관습적인 개념에 지속적으로 도전하면서 모더니즘의 엄격한 기능주의로부터 멀어졌다. 그래도 그는 상징적인 의미가 가득하다고 생각한 전형적인 형태를 자주 사용했다. 그의 1970년 말라테스타 의자는 기하학적인 형태를 폴리에스테르, 발포고무와 비닐로 구성했으며, 거의 토템 같은 존재감을 보여준다. 간소화된 의자의 형태는 소트사스가 빈 공방의 요제프 호프만과 콜로만 모저의 작업에서 가장 초기에 받은 영향을 떠오르게 한다. 그러나 이 의자의 광이 나는 표면과 인조 소재는 분명 1970년대의 팝아트나 다른 장난기 있는 도발적인 작품들과 맥락을 같이한다.

플리아 접이식 의자 1970년

Plia Folding Chair

잔카를로 피레티(1940년-)

카스텔리 1970년-현재

ㄴ, 195쪽

잔카를로 피레티의 플리아 접이식 의자는 1970년 처음 생산에 들어간 이후 카스텔리사에 의해 400만 개 이상 판매됐다. 전통 목재 접이식 의자를 현대적으로 옮긴 플리아는 전후 가구 디자인에서 가히 혁명적이었다. 이 의자는 유광 알루미늄 틀과 투명한 아크릴 수지인 퍼스펙스로 성형된 좌판, 등판으로 구성됐다. 가장 중요한 특징은 세 개의 금속 디스크로 된 경첩이다. 등받이와 앞쪽 지지대, 좌판과 뒤쪽 지지대는 두 개의 직사각형 틀과 한 개의 U자형 테hoop가 이루는 구조 안에서 형성된다. 의자를 접으면 두께가 5센티미터인 간단한 단일 구성으로

줄어든다. 피레티는 카스텔리의 사내 디자이너로서 그의 디자인 신념, 즉 기능적이고 저렴하며 대규모 생산에 적합해야 한다는 조건을 플리아 의자에 구현했다. 접거나 편 상태에서 모두 쌓을 수 있고, 날렵하며 기능적이고 구조적으로 우아한 플리아 의자는 오늘날까지 그 위상을 계속 유지하고 있다.

프라이메이트 꿇어앉는 의자 1970년

Primate Kneeling Chair

아킬레 카스틸리오니(1918–2002년)

자노타 1970년–현재

└. 231쪽

아킬레 카스틸리오니는 산업용품을 탐구하다가 1956년 산업 디자인 협회ADI의 창립 멤버가 됐다. 뛰어난 관찰력을 가진 것으로 알려진 그는 뜻밖의 해석을 통해 일상 용품을 디자인하는 데 능했다. 1970년 카스틸리오니가 자노타를 위해 구상한 프라이메이트는 관습을 깬 독특한 의자 디자인에 대한 탐구 중 하나다. 이 스툴은 두 개의 쿠션으로 이뤄졌는데, 하나는 앉는 용도이고 더 큰 하나는 받침을 구성해서 그 위에 편안하게 무릎을 꿇을 수 있도록 해준다.

테너라이드 의자 1970년

Teneride Chair

마리오 벨리니(1935년–)

시제품

└. 76쪽

마리오 벨리니Mario Bellini가 카시나와의 협업으로 엄청난 성공을 거둔 유명한 캡 의자Cab Chair를 디자인하기 6년 전, 그는 테너라이드 의자의 용수철 같은 윤곽을 상상했다. 획기적인 소재에 관한 기술 연구에서 영감을 받은 벨리니는 인체공학적인 사무용 의자를 실험적으로 디자인했지만, 시제품으로밖에 제작되지 않았다. 미학적으로 복잡한 의자의 형태는 일체형 성형 폴리우레탄으로 계획되어서 상업적으로 성공하기엔 생산이 너무 복잡했다. 벨리니는 밀라노 태생으로 가구에서부터 건축과 도시계획까지 아우르는 디자인 작업으로 여러 개의 디자인상을 받았다.

튜브 의자 1970년

Tube Chair

조 콜롬보(1930–1971년)

플렉스폼 1970–1979년

카펠리니(Cappellini) 2016년–현재

└. 142쪽

이탈리아 디자이너 조 콜롬보는 선구적으로 팝아트를 탐구했으며, 튜브 의자는 그 대표적인 사례로 손꼽혀왔다. 폴리우레탄 폼 위에 비닐로 겉을 씌운, 다양한 크기의 플라스틱 튜브 네 개가 끈으로 졸라매는 가방 안에 동심원처럼 포개져 끼워진다. 일단 개봉하면 구매자는 강철관과 고무 연결부를 사용해 어떠한 순서로든 결합할 수 있게 된다. 튜브 의자는 콜롬보가 '구조적 연속성'이라고 일컬은 디자인 카테고리에 해당한다. 이는 하나의 제품이 다양한 방법으로 여러 가지 역할을 할 수 있는 것을 말한다. 콜롬보는 천성적으로 직선에 대해 가졌던 반감을 디자인 미학으로 승화시켰다. 처음에는 1958년 집안의 전기 전도체 공장에서 플라스틱을 사용해서 생산 공정을 실험할 때였고, 그 뒤 1970년대 튜브 의자를 생산한 플렉스폼Flexform과 같은 모험적인 이탈리아 제조사들과 공동 작업을 하면서 가능했다.

1971

알타 의자 1971년

Alta Chair

오스카 니마이어(1907–2012년)

모빌리에 드 프랑스(Mobilier de France) 1970년대

에텔 2013년–현재

└. 201쪽

알타 의자는 브라질의 전설적인 건축가 오스카 니마이어가 1971년에 그의 딸 안나 마리아 니마이어Anna Maria Niemeyer와 함께 디자인했으며, 그가 개발한 첫 번째 가구였다. 의자의 받침 구조에는 래커칠을 한 나무를 사용했고, 불룩하게 씌운 겉 천은 가죽을 비롯해 다양한 종류의 직물로 만들어진다. 알타 의자는 니마이어의 대표적인 관심사인 유기적인 곡선 형태를 잘 보여주며, 이는 그가 디자인한 건축물에서도 자주 찾아볼 수 있다. 하나의 곡선이 의자의 뒷다리이자 등받이를 지지하는 역할을 하는데 매우 기능적인 동시에 시각적으로도 인상적이다. 구부러진 또 한 장의 시트가 의자의 앞다리를 형성한다.

이 의자는 함께 사용하는 오토만도 제작됐다.

두에 피우 의자 1971년
Due Più Chair
난다 비고(1936년-)
콘코니(Conconi) 1971년
∟ 493쪽

난다 비고Nanda Vigo는 1950년대부터 밀라노에 있는 자신의 아틀리에에서 작업을 하며 독특하고 공상 과학에서 영감을 얻은 상상력을 확고하게 추구했다. 이는 그녀의 가구 디자인 중에서 가장 유명한 두에 피우('두 개더') 의자를 통해서 확인할 수 있다. 밀라노의 모어 커피More Coffee 가게를 위해서 특별히 고안된 이 의자는 크롬 도금을 한 강철관으로 틀을 만들고 인조 모피 모직으로 풍성하게 겉 천을 씌웠다. 이 두 가지 재료는 비고가 대표적으로 사용하는 소재다. 이들을 병치시킴으로써 바우하우스의 산업적인 기능성과 1960년대 팝아트에 대한 애정을 결합시켰다. 2015년에는 그녀의 고향인 밀라노에 있는 전시 공간인 '건축을 위한 스파지오FMG-SpazioFMG for Architecture'에서 비고의 1960년대와 1970년대 작업에 대한 회고전이 개최됐으며, 여기에 두에 피우 의자가 등장했다.

프라토네 의자 1971년
Pratone Chair
그루포 스트룸
조르지오 세레티(Giorgio Ceretti)(1932년-)
피에트로 데로씨(Pietro Derossi)(1933년-)
리카르도 로쏘(Riccardo Rosso)(1941년-)
구프람 1971년-현재
∟ 186쪽

프라토네 의자는 1971년 기능주의적인 국제 양식에 반대를 표하며 연합한 이탈리아 건축가들의 모임 그루포 스트룸Gruppo Strum이 탄생시킨 독특한 개념으로 이뤄졌다. 프라토네 의자는 비정상적으로 커다란 풀잎을 통해 균형과 재료의 부조화를 가지고 논다. 풀잎들은 폴리우레탄 폼으로 만들어서 유연하다. 앉거나 편안하게 누울 수 있는 표층을 제공하는데, 사용자에게 맞춰 모양이 구부러져서 여러 가지 다양한 자세로 사용할 수 있다. 첫 제품이 출시되고 45년 뒤, 이탈리아 제조사 구프람Gufram이 원본을 흰색으로 제작한 노르딕 프라토네Nordic Pratone를 한정판으로 발매했다.

1972

아나콘다 의자 1972년
Anaconda Chair
폴 터틀(1918-2002년)
스트래슬 1972년
∟ 157쪽

미국 디자이너 폴 터틀Paul Tuttle은 1972년 쾰른 가구 박람회에서 아나콘다 의자를 처음 선보였다. 이 의자는 터틀의 다른 디자인들과 마찬가지로 크롬 관을 사용해서 휘고 구부렸으며, 좌석의 곡면판 뼈대는 유리섬유로 만들고 가죽으로 덮개를 씌웠다. 터틀은 스위스 제조사 스트래슬Strässle과 계약하에 아나콘다 의자를 디자인했으며, 이는 유리로 된 상판을 가진 테이블을 포함한 시리즈의 일환이었다. 그러나 아나콘다 의자는 제작에 너무 큰 비용이 드는 디자인이라 여섯 개만 생산됐다. 그래도 이 의자는 1973년 제임스 본드 영화 〈죽느냐 사느냐〉에 등장했다.

의자 1972년
Chair
소리 야나기(1915-2011년)
텐도 모코 1972년
∟ 37쪽

일본 디자이너 소리 야나기는 제2차 세계대전 후 두각을 나타냈는데, 그의 디자인은 르 코르뷔지에, 샤를로트 페리앙, 그리고 찰스와 레이 임스에게 영감을 받아 혁신적인 20세기 중반의 접근 방식과 전통적인 일본 장인 기술을 결합했다. 다작을 했던 그는 특히 아름다운 의자 디자인으로 잘 알려졌다. 1970년대에 디자인한 야나기의 이 의자는 밝고 유기적인 속성을 가지고 있다. 그러나 장난스럽고 부드러운 곡선의 단순한 형태 저변에는 참나무 목재에 대한 매우 사려 깊고 세심한 처리가 있다. 최상의 수공예 기술을 발휘하고 불필요한 세부 사항을 제거함으로써 야나기의 의자는 처음 만들어졌을 때와 마찬가지로 오늘날에도 현대적인 느낌을 준다.

논나(할머니) 흔들의자 1972년

Nonna Rocking Chair
폴 터틀(1918-2002년)

스트래슬 1972년-현재

ㄴ **130쪽**

독학으로 디자이너가 된 폴 터틀은 다작을 했다. 그는 멋지면서 편안한 논나 흔들의자를 만들었고, 이 의자는 1972년 스트래슬에서 제작되었다. 의자의 디자인은 두 가지 재료의 혼합에 의존한다. 받침에는 크롬 관을, 곡선 모양 팔걸이에는 래커칠을 한 곡목을 사용했는데 이 두 가지 요소로 인해 전통적인 흔들의자가 현대화됐다. 조각적인 이 의자는 터틀이 1968년부터 가구 디자이너로 일한 스트래슬을 위해 만들어졌다. 논나 흔들의자의 독특한 다리는 둥근 등판을 지지하며, 길고 하나로 된 가죽 쿠션이 좌석의 틀을 감싼다.

옴크스타크 의자 1972년

Omkstak Chair
로드니 킨스만(1943년-)

킨스만 어소시에츠/OMK 디자인 1972년-현재

ㄴ **191쪽**

영국 디자이너 로드니 킨스만Rodney Kinsman의 옴크스타크 의자는 1970년대의 하이테크 스타일을 명백히 표현하면서 당대의 가구 제조에 대한 원칙을 가장 우아하게 구현한다. 그 원칙이란 좋은 품질의 아름답고 실용적인 저렴한 물건을 대량 생산하면서 산업 재료와 산업 생산 체계를 활용하는 것이다. 여러 색상의 페인트로 마감되는 이 의자는 에폭시를 입혀 찍어낸 강판으로 좌판과 등판을 만들어 강철관 틀에 부착했다. 의자는 쌓을 수도 있고 일렬로 고정할 수도 있게 디자인됐다. 킨스만은 저렴하고 다용도인 제품만이 자신의 목표 고객인 젊은 소비자들의 경제적 상황과 스타일에 대한 요구를 충족할 수 있다는 것을 알았다. 그러기 위해서 그의 자문회사 OMK 디자인OMK Design은 산업 재료와 저렴한 생산 방식을 사용했다. 실내와 실외에서 모두 사용하도록 의도된 킨스만의 옴크스타크 의자는 오늘날까지 계속 생산되고 있다.

P110 라운지 의자 1972년

P110 Lounge Chair
알베르토 로젤리(1921-1976년)

사포리티 1972-1979년

ㄴ **18쪽**

이탈리아 건축가 알베르토 로젤리Alberto Rosselli의 작업은 필요에 따라 변형하기 쉬운 모듈식 제품에 대한 관심이 반영됐으며, 이는 1970년대에 디자이너들이 현대적인 생활 방식에 대한 선입견에 도전하면서 부각됐다. 지오 폰티의 작업에서 크게 영향을 받은 로젤리는 1972년 뉴욕 현대미술관에서 열린 유명한 전시회인 '이탈리아: 새로운 가정의 풍경Italy: The New Domestic Landscape'의 일환으로 P110 라운지 의자를 선보였다. 의자는 로젤리가 만든 경량의 확장 가능한 모바일 하우스(이동 주택)에 등장했으며, 벽을 접어 내려서 형성된 테라스에 전시했다. 이 실험적인 의자는 강철관 틀과 ABS 플라스틱 좌석으로 구성됐다. 이는 뉴욕 타임스의 평론가 에이다 헉스터블Ada Huxtable이 새로운 형태, 실험적인 기술 그리고 전시에 나온 일부 작업에 대해 표현한 대로 '예술적인 반항의 행위들'에 대한 로젤리의 관심을 드러냈다.

신테시스 45 의자 1972년

Synthesis 45 Chair
에토레 소트사스(1917-2007년)

올리베티 1972년

ㄴ **455쪽**

에토레 소트사스는 올리베티Olivetti의 자문역을 20년 넘게 하면서 당대의 특징인 기능성과 장난스러움을 결합한 일련의 작품을 탄생시켰다. 이탈리아 제조사인 올리베티를 위해 만든 가장 혁신적인 프로젝트는 아마도 사무공간에서 사용하는 모듈식 제품 컬렉션일 것이다. 소트사스가 올리베티를 위해 만든 생동감 넘치는 다른 작품들에 비해 그 형태는 절제된 모습이다. 그러나 신테시스 45 컬렉션에 속한 이 의자는 플라스틱과 래커칠을 한 금속으로 이뤄졌으며, 평범하고 일상적인 것들 안에 경이로움이 숨어 있다는 소트사스의 신념을 반영하고 있다. 의자의 매끈한 외관과 저렴한 재료는 현대 사무공간을 위한 새로운 시각적 언어를 선언한다.

트립트랩 하이 체어 1972년
Tripp Trapp High Chair
페터 옵스빅(1939년-)

스토케 1972년-현재

└. 106쪽

트립트랩 하이 체어는 디자이너 페터 옵스빅Peter Opsvik이 어린이들도 식탁에서 말 그대로 한 자리 차지할 수 있게 해주고 싶은 마음에서 비롯되었다. 옵스빅은 자신의 아들이 가족 식사 시간에 함께 참여하고 싶어 하는 것을 봤다. 그러나 두 살 난 아들 토르는 유아용 식사 의자를 사용하기에는 너무 컸고 성인용 의자에는 아직 안전하게 앉을 수 없었다. 그 해결책으로 옵스빅은 조절 가능한 어린이 의자인 트립트랩을 디자인했다. 의자의 좌판과 발판의 높이와 깊이를 모두 조정해서 유아기부터 성인이 될 때까지 사용할 수 있다. 트립트랩의 견고한 구조 덕분에 어린이가 안전하게 의자에 기어 올라갈 수 있으며, 유행을 타지 않는 너도밤나무로 만들어서 오랜 세월 동안 인기를 끌고 있다. 이 의자는 1972년에 출시된 이래 천만 개 이상 판매됐다.

위글 사이드 체어 1972년
Wiggle Side Chair
프랭크 게리(1929년-)

잭 브로건(Jack Brogan) 1972-1973년

치루(Chiru) 1982년

비트라 1992년-현재

└. 69쪽

위글 사이드 체어의 녹아내리는 듯한 곡선은 아름답게 형태를 사용하는 캐나다 출신 건축가 프랭크 게리Frank Gehry의 디자인 특성뿐 아니라 역사적인 작품을 재조명하는 재치까지 보여준다. 이 경우는 1934년 헤릿 릿펠트가 디자인한 지그재그 의자를 재해석한 것이다. 골판지를 두꺼운 층으로 쌓아, 강하고 단단해 보이는 외관을 이루고, 질감이 느껴지는 표면은 재료인 종이의 약한 성질을 감춘다. 게리는 이 작품이 '코듀로이가 같아 보이고, 코듀로이가 같은 촉감이며, 유혹하는 힘이 있다.'라고 했다. 위글 사이드 체어는 '이지 엣지스Easy Edges'라는 대중 시장용 저가 가구 세트의 일부로 만들어졌지만, 게리는 이를 겨우 3개월 만에 중단시켰다. 그의 야망은 건축에 있었기에 가구 디자이너로 알려지는 것을 우려했기 때문이다. 비트라가 1992년에 시리즈 중에서 네 가지 제품을 생산하기 시작했는데, 적합한 제조사를 찾았다고 생각되는

이유는 독일 비트라 디자인 미술관Vitra Design Museum을 프랭크 게리가 설계했기 때문이다.

조커 의자 1972년
Zocker Chair
루이지 콜라니(1928-2019년)

탑-시스템 부르크하르트 뤼브케 1972년

└. 309쪽

독일 산업 디자이너 루이지 콜라니는 플라스틱으로 광범위한 디자인을 하는 것으로 유명하다. 콜라니는 플라스틱이라는 재료의 속성과 매우 구체적이고 복잡한 형태로 성형할 수 있는 성질을 이용해서 폴리에틸렌으로 제작한 이 의자처럼 생물 형태와 혁신적인 모양을 만들었다. 조커 의자는 회전 성형한 플라스틱으로 만들었으며 소재의 유연성을 이용해서 인체공학적인 좌석과 책상 세트를 제공한다. 조커는 원래 어린이용 가구로 계획되어 탑-시스템 부르크하르트 뤼브케Top-System Burkhard Lübke를 위해 만들어졌다. 콜라니는 자동차, 항공기, 배와 트럭을 포함해서 그가 디자인한 운송 수단에 대해 가장 널리 인정받았다.

1973

조절 가능한 타자수 의자 1973년
Adjustable Typist Chair
에토레 소트사스(1917-2007년)

올리베티 1973년

└. 129쪽

1959년에 이탈리아 제조사 올리베티는 에토레 소트사스에게 업무공간에서 사용할 제품 시리즈를 디자인하는 과업을 맡겼다. 그 결과 신테시스 45(시스테마 45라고도 불림)가 탄생했는데, 소트사스가 이상적인 사무공간을 만들기 위해서 100가지가 넘는 요소로 구성한 디자인 컬렉션이다. 그는 신테시스 45를 매우 전체론적인 방식으로 접근하며 인체공학, 업무환경 생산성과 사무실 디자인의 역사에 대해 연구했다. 소트사스는 신테시스 45에 포함된 제품들이 기능적일 뿐만 아니라 신세대 사무직 근로자들에게 매력적이기를 원했다. 신테시스 45 사무용 의자라고도 알려진, 조절 가능한 타자수 의자는 사출 성형된 ABS 틀로 만들었으며 밝은 노란색은 업무공간에 필요했던 신선한 기운을 불어넣었다.

킬린 안락의자 1973년

Kilin Armchair

세르지우 호드리게스(1927-2014년)

오카 1973년

린브라질 2001년-현재

└ 263쪽

세르지우 호드리게스는 본인이 브라질에 설립한 스튜디오 오카를 위해서 킬린 안락의자를 만들었다. 원래 스튜디오에서 제작한 제품들이 너무 비쌀까 봐 걱정한 그는 메이아-파타카Meia-Pataca라고 하는 또 다른 회사를 설립해서 자신이 만든 디자인들을 더 단순화시킨 제품을 판매했다. 호드리게스가 저렴한 가격에 판매할 수 있는 킬린 의자를 구상했을 때는 이미 오카의 디자인 책임자 자리를 떠난 뒤였다. 당시 오카의 수석 디자이너 프레디 반 캠프Freddy Van Camp는 생산을 단순화할 수 있도록 알렌 볼트(역자 주: 육각 구멍이 있는 볼트)를 연결부로 사용하는 아이디어를 냈다. 킬린 의자는 나무 구조물을 통해 가죽으로 된 좌석의 균형을 유지하며, 쉽게 포장하고 조립할 수 있다. 킬린이라는 의자의 이름은 '에스킬리노esquilinho(작은 다람쥐)'를 축약한 형태로, 호드리게스가 아내 베라 베아트리즈Vera Beatriz를 부르던 애칭이었다.

포니 의자 1973년

Pony Chair

에로 아르니오(1932년-)

아스코 1973-1980년

아델타 2000년-현재

└ 281쪽

조그마하고 다채로운 색감의 추상적인 이 조랑말들은 어린이용 제품처럼 보일 수 있지만, 에로 아르니오는 이를 어른을 위한 재밌는 의자로 구상했다. 앞쪽을 향해 앉음으로써 말을 '탈' 수도 있고, 옆으로 걸터앉을 수도 있다. 튜브 모양 틀에 패딩과 직물로 덮은 포니 의자는 어른을 위한 가구가 어떤 것인지에 대한 고정관념을 벗어던지며 팝아트 감성의 영향을 명백히 보여준다. 1960년대 후반에는 많은 스칸디나비아 디자이너들이 플라스틱, 유리섬유, 기타 합성 재료로 실험했다. 아르니오와 베르너 팬톤의 선도하에 기하학적 형태를 강조했고, 그다음엔 이를 유용한 가구로 변형했다. 포니 의자는 아델타에서 구매할 수 있으며 흰색, 검은색, 오렌지색, 녹색의 신축성 있는 직물 겉 천은 아직도 어른들에게 상상과 즐거움을 제공한다.

1974

4875 의자 1974년

4875 Chair

카를로 바르톨리(1931년-)

카르텔 1974-2011년

└ 478쪽

이탈리아 디자이너 카를로 바르톨리Carlo Bartoli의 4875 의자에서 보이는 만화 같은 특징과 부드러운 곡선, 다부진 비율은 카르텔에서 앞서 출시한 유명한 두 제품에서 많은 것을 빌려왔다. 바로 ABS를 성형한 마르코 자누소와 리처드 사퍼의 어린이 의자(1964년)와 조 콜롬보의 세디아 우니베르살레(1967년)다. 하지만 4875 의자는 한결 용도가 다양하며 마모에 강하고, 훨씬 저렴한 새로운 플라스틱인 폴리프로필렌으로 만들었다. 바르톨리는 앞서 나온 두 제품을 검토해서 동일하게 일체형 몸체를 사용했으며, 좌판과 등받이를 하나로 성형해서 만들었다. 좌판 아래에는 작은 골을 파서 다리 연결부를 강화했다. 그다음 네 개의 원통형 다리를 각각 따로 성형했다. 1970년대에 들어서 플라스틱은 유행이 지나갔기 때문에 4875는 앞서 나온 의자들만큼 인기를 끌지 못했다. 그럼에도 불구하고 이 의자는 즉시 베스트셀러가 됐고, 1979년 황금컴퍼스상의 후보작으로 선정됐다.

블룸 의자 1974년

Bouloum Chair

올리비에 무르그(1939년-)

에어본 인터내셔널/아르코나스 1974년-현재

└ 99쪽

올리비에 무르그는 장난스럽고 사람 모양을 한 이 의자의 명칭을 어린 시절 친구의 이름에서 가져왔다. 이 편안한 의자는 많은 사랑을 받아왔으며 가장 최근에는 캘리포니아에 있는 구글 본사에서도 볼 수 있었다. 블룸 의자의 윤곽은 최대한 편안함을 제공하기 위해 인체의 형태를 모방한다. 프랑스 디자이너 무르그와 에어본 인터내셔널(현재는 아르코나스Arconas로 알려짐)과의 협력 관계에서 비롯된 블룸 의자는 사출 저온 경화 우레탄 폼을 강철관 틀 위에 덮어서 만들었다. 등판을 조절해서 앉거나 누울 수 있다. 현재는 아르코나스의 본부가 있는 캐나다에서 생산되며 좌석을 재활용된 폴리에스테르 덮개로 씌웠다.

라수 의자 1974년

Lassù Chair

알레산드로 멘디니(1931-2019년)

한정판

└ **299쪽**

알레산드로 멘디니Alessandro Mendini의 작품은 종종 미술과 디자인의 경계선을 넘나든다. 멘디니가 당시 편집하던 이탈리아의 건축과 디자인 월간지 『카사벨라Casabella』의 391호 표지를 위해서 그는 두 개의 전형적인 나무 의자를 제작했다. 둘 다 라수('저 위에 있다'라는 뜻)라는 이름을 가졌으며 멘디니는 이들을 경사진 피라미드 위에 올려놓은 뒤 불을 붙였다. 익숙한 물건을 파괴하는 의식과도 같은 행위가 멘디니의 퍼포먼스를 아르테 포베라Arte Povera처럼 당시의 인기 있는 미술 운동들과 동일선상에 올려놨다. 의자 중 하나는 거의 완전히 연소해서 그 잔해가 파르마 박물관Museum of Parma 아카이브에 보관되어 있다. 잿더미로 변하는 과정에서 의자는 제 기능을 잃었지만 강력한 상징적 지위를 얻었으며 이는 가정용 물건의 덧없는 속성을 부각시켰다. 두 번째 의자는 전부 까맣게 그을렸지만 아직 온전한 형태로 남아 비트라 디자인 미술관의 소장품이 됐다.

세디아 1 의자 1974년

Sedia 1 Chair

엔조 마리(1932-2020년)

시제품 1974년

아르텍 2010년-현재

└ **488쪽**

이탈리아 작가이자 디자이너 엔조 마리Enzo Mari는 디자인계를 민주화하고 디자인을 소비하는 기존 방식에 대해 대안을 마련하고자 1974년에 출판한 책 『아우토 프로게타치오네Autoprogettazione』(역자 주: 셀프 디자인이라는 뜻)에 19개의 DIY 가구 디자인을 포함시켰다. 가장 기본적이고 저렴한 재료만 사용한 이 디자인들 가운데 세디아 1 의자가 있다. 현재 아르텍에서 판매되는 세디아 1은 미리 재단된 다양한 크기의 천연 송판, 못, 망치만 사용해서 의자를 조립할 수 있는 설명서가 소비자에게 제공된다. 이 세트에는 연습용 목재가 하나 더 포함돼 있다. 이 의자를 경험하는 과정은 '디자인은 항상 교육'이라는 마리의 강한 신념을 집약해 놨다.

1975

판지 의자 1975년

Cardboard Chair

알렉산더 에르몰라에프(1941년-)

VNIITE 1975년

└ **489쪽**

1962년, 당시 소비에트 연방은 서방의 소비주의보다 우월한 디자인 방법론을 개발하기 위해서 전 연방 기술 미학 연구소VNIITE를 설립했다. 알렉산더 에르몰라에프Alexander Ermolaev는 이 조직의 일원으로서 모스크바에서 열린 국제 디자인 회의인 Icsid '75를 위해 온전히 판지로 이뤄진 이 의자를 고안했다. 그는 사회적 목적을 위해 엄격하게 형태를 적용하는 소련 구성주의의 원리에서 영감을 얻었지만 환경적인 고려 사항도 감안해서 저렴하고 생산하기 쉬운 판지를 사용했다. 에르몰라에프의 의자는 간단하게 세 부분으로 이뤄졌다. 두 개의 측면 판을 본판에 끼우고 본판을 측면판 위로 접으면 앞·뒤와 좌석이 완성된다. 판지 의자가 만들어진 시기에 대한 관심이 커지면서 런던부터 러시아의 수도까지, 소련 디자인에 관한 전시회에서 이 작품이 다시 등장하고 있다.

1976

박스 의자 1976년

Box Chair

엔조 마리(1932년-2020년)

카스텔리 1976-1981년

드리아데 1996-2000년

└ **353쪽**

1971년 작가 겸 이론가인 엔조 마리가 디자인한 박스 의자는 소비자가 직접 조립하는 제품으로, 1970년대에 납작하게 포장할 수 있는 자가 조립용 가구에 대한 수요가 증가하는 것을 기회로 삼았다. 마리는 비록 디자이너로서 훈련을 받지 않았지만 이탈리아 디자인계의 지식인 단체와 가까웠기 때문에 이때 자기 제품을 디자인하게 됐다. 마리의 박스 의자는 성공적이었다. 구멍이 뚫린 사출 성형 폴리프로필렌 좌석과 해체 가능한 금속관 틀로 이뤄졌으며, 이것을 쉽게 조립할 수도 있고 분해해서 박스에 깔끔하게 담을 수도 있었다. 박스 의자는 강렬하고 매력적인 다양한 색상으로 만들어졌지만 이제는 더 이상

생산되지 않는다. 1981년까지는 카스텔리, 그 뒤 2000
년까지는 드리아데Driade에 의해 널리 유통됐다.

유리 의자 1976년
Glass Chair
시로 쿠라마타(1934-1991년)

한정판

└, 88쪽

일본 디자이너 시로 쿠라마타는 진정한 포스트모더니즘
방식으로 종종 기존의 디자인 규범을 완전히 뒤집어 놓
으려고 했다. 쿠라마타는 모더니즘의 신조인 기능성을 포
기하고 전통적인 형태와 재료를 버렸다. 그는 유리 의자
에 대한 영감을 스탠리 큐브릭의 1968년 영화 〈2001:
스페이스 오디세이〉로부터 얻었다. 그는 이 영화의 이야
기는 즐겼지만 감독이 촬영 세트에 기존의 전통적인 가
구를 등장시킨 것에 대해 실망했다. 유리 의자는 가구의
미래 모습이 어떨지를 고민한 결과물이다. 유리 의자의
단순한 형태는 여섯 장의 유리가 이루는 상호작용으로
만들어지는데, 나사나 고정 장치가 아니고 판유리를 쉽
게 접착시켜주는 포토본드 100Photobond 100이라고 하
는 혁신적인 접착제를 사용해서 고정했다.

포앙 의자 1976년
Poäng Chair
노보루 나카무라(1938년-)

이케아 1976년-현재

└, 312쪽

일본 디자이너 노보루 나카무라Noboru Nakamura는 스칸
디나비아의 디자인 전통에 대해 배우고자 1973년 이케
아에 입사했다. 3년 뒤 나카무라는 디자이너 라스 엥만
Lars Engman과 공동 작업으로 스웨덴 제조사 이케아를
위해 포앙 의자를 디자인했다. 나카무라는 알바 알토가
1939년에 만든 안락의자 406에서 영감을 얻었지만 띠
를 엮어 좌석을 만든 원작과 달리 겉 천을 씌운 얇은 쿠
션으로 대체했다. 이 의자의 가장 큰 매력은 살짝 흔들리
는 움직임인데 성형 합판으로 만든 캔틸레버 구조에서
비롯된다. 이 속성과 함께 가벼움, 그리고 저렴한 가격
으로 인해 이케아 제품 중에 가장 유명한 디자인이 됐다.
오늘날까지도 포앙 의자는 학생들이나 아파트에 사는 젊
은이들의 집에서 흔하게 볼 수 있다.

베르테브라 의자 1976년
Vertebra Chair
에밀리오 암바스(1943년-)
잔카를로 피레티(1940년-)

KI 1976년-현재

카스텔리 1976년-현재

이토키(Itoki) 1981년-현재

└, 185쪽

1974-1975년 사이에 디자인된 베르테브라 의자는 사
용자의 일상적인 움직임에 자동으로 반응하는 최초의
사무용 의자로, 스프링과 평형추로 이뤄진 시스템을 사
용한다. 베르테브라(이탈리아어로 '척추'를 뜻함)라는 이
름은 사용자의 등과 의자의 움직임 사이의 긴밀한 관계
를 나타낸다. 사용자의 움직임에 자동으로 반응하는 좌
판과 등받이 덕분에 수동으로 조절할 필요가 없으므로,
'요추 지지대lumbar support'란 용어가 생겼다. 의자를 작동
하는 기계적 장치는 대부분 시트 팬(좌판 받침) 아래에
있는데, 의자의 등판을 지지하는 두 개의 4센티미터(1.5
인치) 두께 튜브로 이뤄졌다. 주조 알루미늄 다리와 유연
한 강철관 틀을 가진 베르테브라는 1977년에 우수 디자
인에 대한 ID 어워드를 포함해 여러 디자인상을 받았으
며 오랜 세월 동안 제품은 약간만 수정되었다. 에밀리오
암바스Emilio Ambasz와 피레티는 40년이 지나도록 계속
되는 베르테브라 의자와 마찬가지로 계속 이어지는 가구
에 대한 담론을 제시했다.

1977

캡 의자 1977년
Cab Chair
마리오 벨리니(1935년-)

카시나 1977년-현재

└, 259쪽

건축가·산업 디자이너·가구 디자이너·저널리스트·강연
자인 마리오 벨리니는 오늘날 세계 디자인계에서 가장
저명한 인물 중 하나다. 카시나가 밀라노에서 생산하는
그의 캡 의자는 20세기 후반 이탈리아의 혁신과 장인 정
신의 상징으로 지속되고 있다. 에나멜 처리된 강철관 틀
은 꼭 맞는 가죽 덮개로 싸여 있고 덮개는 다리 안쪽을
따라 좌판 아래까지 이어진 네 개의 지퍼로 닫힌다. 의자
는 좌판 안에 있는 플라스틱 판으로만 보강되어 있다. 이

전까지 강철관 가구는 시각적 효과를 위해 대조적인 소재에 집중했던 반면, 벨리니는 금속과 덮개라는 두 요소를 결합해 감싸여진 우아한 구조를 창조했다. 1982년에 두 개의 자매품(안락의자와 소파)도 생산되기 시작했으며, 황갈색, 흰색, 검은색으로 구입 가능하다. 활동 초기에 벨리니는 1963년부터 올리베티의 수석 디자인 고문으로 일했으며, 캡 의자의 가죽 덮개는 전통적인 타자기 보관함을 참조했다고 여겨진다.

1978

가셀라 의자 1978년

Gacela Chair

호안 카사스 이 오르티네즈(1942년-)

인데카사 1978년-현재

ㄴ **150쪽**

호안 카사스 이 오르티네즈Joan Casas i Ortínez가 디자인한 가셀라 의자만큼 현대 카페 문화를 더 잘 대표하는 의자는 없을 것이다. 양극 산화 알루미늄 관으로 만든 단순하고 깔끔한 선 덕에 실내외 모두에 적합한 활용도 높은 디자인이 됐다. 그래픽 디자이너·산업 디자이너이자 강연자인 오르티네즈는 1964년 스페인 제조사 인데카사Indecasa와 작업하기 시작했다. 가셀라를 포함해서 쌓을 수 있는 의자로 이뤄진 그의 클래시카Clásica 컬렉션은 오늘날 유럽 카페 가구의 고전으로 찬사를 받는다. 가셀라는 알루미늄 또는 목판을 재료로 썼고, 보강을 위한 주조 알루미늄 연결부로 디자인됐다. 가셀라는 가벼움, 내구성, 그리고 쌓을 수 있다는 점 덕분에 베스트셀러가 됐다. 카사스 이 오르티네즈는 "내게 디자인이란 산업용·판매용 제품을 만들어내는 것이다. 기능적이고, 수많은 사람들을 만족시켜야 하며, 긴 세월 고전으로 인정받고, 우리 환경의 일부가 돼야 한다."라고 했으며, 이 의자가 가장 완벽한 사례를 보여준다.

프루스트 안락의자 1978년

Proust Armchair

알레산드로 멘디니(1931년-)

스튜디오 알키미아(Studio Alchimia) 1979-1987년

카펠리니 1994년-현재

마지스 2011년-현재

ㄴ **125쪽**

알레산드로 멘디니는 프루스트 안락의자를 프랑스 저술가 마르셀 프루스트Marcel Proust에 대한 존경의 표시로 생각했다. 프루스트 의자는 우아함과 다채로운 마감을 병치시킴으로써 디자인 역사에 대한 장난스러운 접근 방식이 두드러진다. 원본은 1978년에 독립적으로 제작됐으며 기존에 있던 로코코 부흥 양식 의자에 프루스트와 동시대인 19세기 프랑스 화가 폴 시냐크Paul Signac의 그림에서 영감을 얻은 점묘법 양식을 사용해 손으로 그림을 그렸다. 멘디니는 이 의자를 여러 가지 다른 재료로 제작했는데 대리석과 도자기, 청동을 사용했다. 2011년에 마지스Magis가 발매했으며 프루스트 의자는 이제 회전식 성형 플라스틱으로 만들고, 파란색, 빨간색, 흰색, 오렌지색, 검은색, 그리고 원본과 같은 점묘법 문양으로 생산된다.

1980

윙크 의자 1980년

Wink Chair

토시유키 키타(1942년-)

카시나 1980년-현재

ㄴ **412쪽**

윙크 의자는 일본 디자이너 토시유키 키타Toshiyuki Kita에게 세계적인 명성을 안겨준 첫 작품이다. 일반적인 라운지 의자보다 높이가 낮은 제품으로, 젊은 세대들의 편안한 태도와 함께 일본의 전통적인 좌식 습관을 반영한다. 등판 맨 아래 양 측면에 있는 동그란 손잡이를 조절해서 등판을 똑바로 세우거나 뉘어서 안락의자로 만들 수 있다. 두 부분으로 된 머리 받침은 앞뒤로 움직여서 '윙크'하는 모양으로 만들 수 있으며 위치에 따라 머리를 더 잘 받쳐줄 수 있다. 판다 같은 접이식 '귀'와 지퍼의 다채로운 색상 때문에 '미키 마우스'라는 별명을 갖게 됐다. 유럽 문화와 일본 문화 모두에 뿌리를 둔 디자이너 키타는 자신을 특정 학파나 예술 운동과 연관 짓지 않았

다. 대신 재치와 기술적 능력으로 가득 채운 완전히 독자적인 스타일을 개발했다. 1981년에 이 의자는 뉴욕 현대 미술관의 영구 컬렉션에 선정됐다.

1981

모노블럭(일체 주조) 정원 의자 1981년
Monobloc Garden Chair
작자 미상
다수 제조사 1981년-현재
ㄴ, 358쪽

모노블럭 플라스틱 의자의 첫 번째 시제품은 더글러스 콜본 심프슨Douglas Colborne Simpson과 아서 제임스 도너휴Arthur James Donahue가 개발했다. 1946년에 캐나다 국립 연구 협회에서 일하던 심프슨과 도너휴는 세계 최초의 플라스틱 가구로 여겨지는 시제품을 제작했다. 모노블럭 의자는 가볍고 유리섬유로 만들었으며 쌓을 수 있었다. 그러나 일체 주조 의자들이 대량 생산될 수 있었던 것은 인조 소재가 도입되면서 1960년대에 들어서야 가능했다. 그 뒤에 후속 디자인들이 곧 나왔는데 1964년 헬무트 배츠너의 보핑거 의자, 1967년 베르너 팬톤의 팬톤 의자 같은 것들이다. 1972년에는 프랑스 디자이너 앙리 마소네Henry Massonnet가 단 2분 만에 생산할 수 있는 플라스틱 의자인 안락의자 300Armchair 300을 제작했다. 1980년대에 들어서며 다량으로 대량 생산되는 플라스틱 일체 주조 의자들이 처음으로 탄생했으며 1981년 그로스필렉스Grosfillex 그룹이 만든 저비용 정원 의자가 중요한 예다. 좌판과 등판에 길쭉하게 구멍을 뚫어서 주로 야외용으로 사용되는 이 의자는 빗물을 효율적으로 빠지게 했다. 이런 플라스틱 정원 의자는 전 세계적으로 어디서나 쉽게 찾아볼 수 있다.

너바나 의자 1981년
Nirvana Chair
시게루 우치다(1943-2016년)
한정판
ㄴ, 298쪽

일본 디자이너 시게루 우치다Shigeru Uchida는 동경에 있는 쿠와사와 디자인학교Kuwasawa Design School를 졸업하고 4년 뒤인 1966년에 자신의 디자인 스튜디오를 설립했다. '우치다 디자인'을 통해서 그는 인테리어 디자인부

터 도시계획까지 다양한 프로젝트를 맡았다. 그가 만든 인테리어에 자주 동반된 가구 디자인은 그의 대형 작품만큼 찬사를 받았다. 너바나 의자는 우치다의 창의적인 결과물의 한 예로, 단단한 다리가 땅에 닿으면 서로 녹아드는 것처럼 보인다. 등받이는 황동을 도금한 강철이며 독특한 다리는 에나멜을 입힌 강철 막대를 곡선으로 만들어서 제작했다.

로버 의자 1981년
Rover Chair
론 아라드(1951년-)
원 오프 1981-1989년
비트라 2008년
ㄴ, 310쪽

이스라엘 건축가이자 디자이너 겸 작가인 론 아라드Ron Arad는 로버 의자를 탄생시키며 활동을 개시했는데 처음으로 시도한 가구 디자인이었다. 로버 의자는 두 가지 레디메이드ready-made를 병치한 것으로, 로버 차량의 버려진 좌석과 키 클램프Kee Klamp(역자 주: 주로 난간이나 벽 같은 구조물을 만드는 관과 연결 부품)로 만든 둥근 팔걸이와 틀을 사용했다. 아라드는 로버 좌석을 동네 고철 처리장에서 발견했고 원래 자동차에 고정했던 부위들을 이용해서 새로운 틀에 쉽게 부착할 수 있었다. 제품 디자이너들보다는 마르셀 뒤샹Marcel Duchamp같은 작가들로부터 더 많은 영감을 받은 아라드는 자동차 좌석에 겉 천을 씌우는 전문가와 함께 좌석을 개조했으며 1989년까지 자신의 스튜디오 원 오프One Off에서 작업했다. 아라드는 비트라와 공동 작업으로 2008년에 이 의자를 변형해서 한정판으로 재출시했다.

뒤로 경사진 의자 84 1982년
Backward Slant Chair 84
도널드 저드(1928-1994년)

셀레도니오 메디아노(Celedonio Mediano) 1982년
짐 쿠퍼와 이치로 카토(Jim Cooper and Ichiro Kato)
　　1982-1990년
제프 제이미슨과 루퍼트 디스(Jeff Jamieson and Rupert
　　Deese) 1990-1994년
제프 제이미슨과 도널드 저드 퍼니처(Donald Judd Furni-
　　ture) 1994년-현재
∟, **163쪽**

후기 미니멀리즘 작가였던 도널드 저드Donald Judd는 필요에 의해서 가구를 디자인했는데, 처음에는 1970년대 초반 뉴욕의 소호 지역에 있던 자신의 아파트에서 사용하기 위해서였고, 그다음은 1977년 텍사스 마르파에 있는 자택에 비치하기 위해서였다. 저드는 의자를 디자인하면서 자신이 가진 컬렉션에 포함된 알바 알토, 헤릿 릿펠트, 구스타프 스티클리의 가구에서 영감을 얻었다. 그는 원목을 매우 선호했으며, 원자재 상태를 유지하면서 조작을 통해 믿기 어려울 만큼 단순한 기하학적 형태를 탄생시켰다. 저드의 가구는 그의 미술품과 유사하게 재료, 형태, 부피에 관한 탐구였지만 저드는 두 분야를 구분 짓는 것에 대해 단호했으므로 자신의 미술품과 가구를 함께 전시하지 않았다.

코스테스 의자 1982년
Costes Chair
필립 스탁(1949년-)

드리아데 1985년-현재
∟, **460쪽**

특이하면서도 세련되게 정교한 코스테스 의자는 1980년대 신모더니즘 미학의 완벽한 본보기다. 꾸밈없는 마호가니 베니어판과 가죽 겉 천을 씌운 좌판으로 이뤄진 디자인은, 아르데코 양식과 전통적인 신사들의 사교 클럽에 경의를 표한다. 원래 파리에 있는 코스테스 카페 실내장식의 일부로 디자인됐지만, 현재는 이탈리아 제조사인 드리아데에서 대량 생산한다. 웨이터가 걸려 넘어지지 않게 의자에 다리를 세 개만 달았다고 하는데, 세 개의 다리라는 모티프는 곧 스탁의 상징이 됐다. 필립 스탁은 20세기 후반 가장 유명한 디자이너 중 하나가 되었으

며, 그 과정에서 쇼맨십과 세계 언론의 관심을 끄는 능력 덕분에 유명 디자이너들이 열렬한 추종자를 거느리는 문화를 수립했다.

첫 번째 의자 1983년
First Chair
미켈레 데 루키(1951년-)

멤피스 1983-1987년
∟, **418쪽**

1981년에 멤피스Memphis 그룹이 논란의 전시를 밀라노에서 개최했을 때 그들이 선보인 가구, 장식품과 패션에 대한 새로운 시각적 스타일과 철학은 열광적인 반응을 일으켰다. 그 사건은 고전적인 모더니즘과 따분하게 만들어진 당시의 제품 디자인에 대해 혁신적인 반기를 든 것으로 여겨졌다. 이와 같은 포스트모던 맥락에서 미켈레 데 루키Michele De Lucchi가 만든 첫 번째 의자는 그 형태와 비유적인 디테일이 매력적이었다. 사람이 앉아 있는 모습을 닮은 게 명백하고, 가볍고, 이동할 수 있고, 재미있어서 감정을 자극했다. 의자는 원래 소량씩 금속과 래커칠을 한 나무로 제작됐다. 멤피스 그룹이 만든 많은 제품과 마찬가지로 첫 번째 의자는 디자인 유행의 짧은 기간을 대표하지만 멤피스는 오늘날까지 이 의자를 생산하고 있다. 대학에서 건축학을 공부한 데 루키는 멤피스에서 급진적인 건축 성향으로 옮겨갔고 그 뒤 아르테미데, 카르텔과 올리베티를 위해 디자인을 하다가 자신의 회사 aMDL을 설립했다.

그린 스트리트 의자 1984년
Greene Street Chair
가에타노 페세(1939년-)

비트라 1984-1985년
∟, **117쪽**

전설적인 이탈리아 건축가 가에타노 페세는 뉴욕시 소호에 있는 자신의 스튜디오가 위치한 주소의 이름을 따서 그린 스트리트 의자라는 명칭을 붙였다. 의자의 모습이 특이한데, 등받이는 마치 얼굴 같고, 몸체는 불규칙하고

대단히 윤이 나며, 다리는 가는 강철 막대에 달린 흡착판이 발 역할을 한다. 이 의자는 페세가 합성수지를 결정화하는 과정에 대해 탐구하고 대량 생산을 위한 디자인에 약간의 개성을 더하는 가능성을 연구해 탄생했다. 페세는 각각의 의자를 만드는 혼합물에 소량의 빨간색 수지를 첨가해서 개성을 더했다. 그 결과 대량 생산된 제품이지만 제품마다 다른 빨간색 표시가 좌석 어딘가에 무작위로 생겨서 어느 정도 유일무이한 것이 됐다.

쉐라톤 의자 664 1984년
Sheraton Chair 664
로버트 벤투리(1925–2018년)

놀 1984–1990년

∟ 360쪽

수십 년 동안 모더니즘의 기능주의라는 독단적인 신조가 거의 아무런 도전을 받지 않자 디자인계는 혁명의 시기가 무르익었다. 1970년대와 1980년대에 인정을 받기 시작한 신세대 디자이너들은 디자인의 물리적인 속성보다는 의미적 속성에 훨씬 관심이 많았으며, 영감을 고급문화와 대중문화 모두에서 찾았다. 놀을 위해 만든 엉뚱한 컬렉션에서 로버트 벤투리Robert Venturi는 전통적인 가구 양식을 찾아낸 뒤 고리타분한 스타일에 불손한 유머를 더했다. 1979–1983년에 디자인된 쉐라톤 의자 664를 만들면서 그는 모더니즘의 원리에서 가장 중요한 재료인 래미네이트 합판을 사용했다. 그러나 모더니즘 디자이너처럼 합판을 가공되지 않은 상태로 드러내지 않고, 벤투리는 이를 단지 화면으로 이용했다. 전통적인 의자 유형의 깎아 만든 테두리선 위에 장식적인 문양을 투영시켜 형태와 표면 사이에 시각적 대화를 만들었다.

테오도라 의자 1984년
Teodora Chair
에토레 소트사스(1917–2007년)

비트라 1984년

∟ 391쪽

이탈리아 디자이너 에토레 소트사스의 작업은 현대성이라는 서술을 혼란시키며, 그의 물건들은 직접적인 기능성을 뛰어넘어 여러 가지 상징적인 의미를 갖는다. 소트사스는 고대의 것을 현대의 것과 결합시키면서 예상을 뛰어넘어 형태의 표현적인 가능성을 탐구한다. 그의 1984년 테오도라 의자는 왕좌를 포스트모더니즘 방식으로 해체했다. 단순하지만 매우 표현력이 풍부한 형태로

구성됐는데 목재 구조는 돌 문양의 래미네이트로 덮어씌웠고 투명한 플렉시글래스 등받이로 이뤄졌다. 이 의자는 소트사스에게 지표가 되는 여러 가지 아이디어를 압축하고 있는데, 전통적인 재료를 모방하는 장식적인 표면 무늬라든가 전형적인 형태들을 현대적으로 해석하는 관심사를 드러낸다.

1985

가축 의자 1985년
Domestic Animal Chair
안드레아 브란치(1938년–)

자브로(Zabro) 1985년

∟ 472쪽

안드레아 브란치와 니콜레타 브란치Nicoletta Branzi는 나무 둥치와 돌, 동물 가죽 같은 천연 소재를 사용해 신원시주의 양식을 창조해서 『가축들Domestic Animals』(1987년)이라는 저서에 소개했다. 소개된 물건 중에서 일부는 실제로 기능성을 갖지만, 모두가 명상의 대상이 되도록 의도되었다. 그중에서 브란치의 가축 의자는 디자인된 요소와 가공되지 않은 자연적인 속성의 결합을 가장 잘 보여준다. 의자는 페인트칠한 납작한 나무 받침이 좌판을 이루고 여기에 최소한으로 가공된 자작나무 등받이를 연결해서 이뤄진다. 시리즈의 일부로 제작된 가축 의자는 한정판으로만 생산됐다.

코코 의자 1985년
Ko–Ko Chair
시로 쿠라마타(1934–1991년)

이시마루 1985년
이데(IDÉE) 1987–1995년
카펠리니 1986년–현재

∟ 226쪽

검은색을 입힌 물푸레나무와 크롬 도금 금속으로 제작한 코코 의자는 현대 서구 문화에 대한 디자이너의 애정을 반영한다. 시로 쿠라마타는 일본 전통 문화와 획기적인 신기술, 서구의 영향을 결합하고자 했던 예술가들 중 하나다. 그는 아크릴, 유리, 알루미늄, 철망 같은 현대 산업 소재들을 사용해 기능적이면서도 시적이고 익살스러운 작품들을 선보였다. 마치 허공에 떠 있는 것처럼 보이는 가벼운 작품들을 통해 중력을 벗어나고자 했다. 쿠라

마타는 전통 목공예 훈련을 받은 후, 1964년 도쿄에 디자인 사무실을 열었으며, 여러 가구 디자인과 상업용 공간의 실내장식으로 1970년대와 1980년대에 많은 주목을 받았다. 1980년대 초에는 밀라노를 근거지로 둔 멤피스 그룹과 함께 작업했다. 코코 의자는 멤피스가 추구한 포스트모더니즘 선상에 있는 작품으로, 강철봉으로 최소한의 등받이를 표현하며, 이 추상화된 형태가 걸터앉는 물건임을 나타낸다.

토니에타 의자 1985년

Tonietta Chair
엔조 마리(1932-2020년)

자노타 1985년-현재

∟ 480쪽

이탈리아 디자이너 엔조 마리에게 있어서 디자인된 물체의 형태란 그 의미와 밀접한 관계가 있어야 한다. 이 신념의 일환으로 일상용 의자는 간단하고 단순하며, 시각적 장치를 피해서 가장 효율적이고 경제적인 형태를 가져야 한다. 마리의 토니에타 의자는 알루미늄 틀과 매끈한 가죽으로 겉 천을 씌운 폴리프로필렌 좌판으로 구성되어 포스트모더니즘 양식의 기이한 디자인과 대조를 이룬다. 대신에 전통적인 모습도 얼핏 보이고 기존의 모델들을 인용한 것을 알 수 있는데, 여기에는 미하엘 토넷의 의자 No. 14도 포함된다. 이는 그가 기능성을 추구하는 과정에서 재료와 영감의 원천을 새로운 것과 오래된 것에서 모두 찾았기 때문이다. 토니에타 의자는 마리가 1985년에 이탈리아 제조사 자노타를 위해 디자인한 이래 이탈리아 디자인의 진정한 고전이 됐다.

1986

하우 하이 더 문 안락의자 1986년

How High the Moon Armchair
시로 쿠라마타(1934-1991년)

테라다 테코조(Terada Tekkojo) 1986년

이데 1987-1995년

비트라 1987년-현재

∟ 357쪽

이 안락의자의 넉넉한 크기나 전통적인 형태를 고려하면 딱딱한 산업용 철망이란 재료는 매우 어울리지 않아 보인다. 하지만 의자는 예상 밖의 편안함을 제공하며, 이 디자인은 현재까지도 도발적이며 지적인 발상의 예로 중요하게 여겨진다. 정교한 강철망을 사용해 뼈대만 있는 구조는 시로 쿠라마타의 강한 모더니즘적 배경의 결과물이다. 앞선 작업에서도 철망이 등장했지만 쿠라마타는 하우 하이 더 문 안락의자를 통해 좌판, 등판, 팔걸이와 받침의 주요 구조적 요소에 철망을 사용했다. 의자의 곡면이 평면과 조화롭게 균형을 이루고, 철망이란 소재가 본질적으로 갖는 강한 성질과는 상충된다. 비록 주된 소재인 강철은 비교적 저렴하지만, 노동집약적인 공정 때문에 비싼 의자가 됐다. 쿠라마타는 속이 훤히 들여다보이는 효과와 섬세한 선을 유지하기 위해서 수백 번의 용접이 필요한 제작 방법을 고수했다. 아크릴, 유리, 강철이라는 소재에 대한 그의 접근 방식은 후대 디자이너들에게 지대한 영향을 끼쳤다.

NXT 의자 1986년

NXT Chair
피터 카르프(1940년-)

아이폼 1986년-현재

∟ 275쪽

덴마크 건축가 피터 카르프Peter Karpf는 활동 초기 대부분의 시간을 할애해 조절이 가능하고 쌓을 수 있으며 여러 가지 방법으로 배열할 수 있는 의자를 가지고 실험했다. 그런 탐구의 결과 그는 제조사 아이폼Iform을 위한 시리즈인 VOXIA를 개발하기에 이르렀다. 카르프의 VOXIA 시리즈 저변에 깔린 의도는 지속 가능성 있는 방법으로 얻은 재료를 사용해서 최소한의 폐기물을 만드는 것이었다. 최초의 시제품이 만들어진 것은 1962년으로 거슬러 올라가지만 1986년이 돼서야 생산됐다. 시리즈의 첫 번째 의자가 NXT였으며 뒤이어 오토Oto와 트라이Tri 합판 의자가 나왔다. NXT는 압축 성형된 목재로 만들어졌으며, 너도밤나무나 호두나무 중에서 고를 수 있고, 착색제나 래커칠 마감 중에서 선택할 수 있다.

척추 의자 1986년

Spine Chair
앙드레 두브라이(1951-2022년)

앙드레 두브라이 장식 예술 1986년

체코티 콜레치오니(Ceccotti Collezioni) 1988년-현재

∟ 491쪽

프랑스 작가 앙드레 두브라이André Dubreuil는 처음에 골동품 사업을 시작했고, 그 뒤 산업 디자이너 톰 딕슨Tom

Dixon으로부터 용접 일을 배웠다. 두브라이는 미술사에서 배운 가르침을 매우 개성이 강한 자신의 작품에 적용했다. 그 작품들은 세심한 디테일로 이뤄졌으며 당시 인기 있던 미니멀리즘 디자인과 강한 대비를 이뤘다. 1986년에 만든 그의 척추 의자는 강철을 손으로 구부려 만든 곡선이 두루마리 모티프와 바로크 가구에서 찾아볼 수 있는 굽은 다리를 생각나게 하면서도 직접적으로 베끼지는 않았다. 의자의 구조를 위해 산업용 소재를 사용했음에도 불구하고 의자의 형태는 인체의 척추를 모방해서 유기적인 느낌을 준다. 척추 의자를 디자인하면서 두브라이는 기능적이면서도 유용성보다는 형태를 더 우선시하는 고도로 조각적인 물건을 창조했다.

잘 조율된 의자 1986년

Well Tempered Chair
론 아라드(1951년-)

비트라 1986-1993년

ㄴ 110쪽

1986년에 디자인된 론 아라드의 잘 조율된 의자는 전통적인 클럽 의자club chair 유형을 재미있게 재해석했다. 아라드는 유연하면서도 강한 소재인 스프링 강을 가지고 실험했으며 그 결과물인 잘 조율된 의자는 곡선 모양으로 구성 요소를 형성하는 네 조각의 단련된 강철로 이뤄졌다. 두 장의 철판이 팔걸이를 만들고, 하나는 좌판, 하나는 등판을 만든다. 아라드는 의자의 구조를 이루는 공학적인 공정을 그대로 드러내서 기능성만큼이나 외형적 아이디어가 강렬한 작품을 만들었다. 1986년에 생산에 들어간 잘 조율된 의자는 의자의 틀을 만드는 데 필요한 강철을 구할 수 없게 되어 1993년에 생산이 중단됐다.

1987

유령 의자 1987년

Ghost Chair
치니 보에리(1924-2020년)
토무 카타야나기(1950년-)

피암 이탈리아 1987년-현재

ㄴ 240쪽

치니 보에리Cini Boeri와 토무 카타야나기Tomu Katayanagi의 유령 의자는 대단히 무거움에도 불구하고 공기처럼 가벼워 보인다. 한 조각의 단단한 유리로 만들어진 이 대담한 디자인은 피암 이탈리아Fiam Italia가 생산한다. 밀라노 출신 건축가 겸 디자이너 치니 보에리는 피암을 위해서 아이디어를 개발하고 있었는데, 중견 디자이너였던 토무 카타야나기가 유리로 된 안락의자를 제안했다. 유령 의자는 곡선형으로 떠 있는 크리스털 유리의 두께가 12밀리미터(1/2인치)밖에 안 되지만 150킬로그램(330파운드)까지 무게를 견딜 수 있다. 피암에서는 아직도 이 의자를 생산하고 있으며, 커다란 유리판을 터널형 용광로에서 가열한 다음에 구부려서 모양을 잡는다. 필립 스탁, 비코 마지스트레티, 론 아라드를 포함한 많은 디자이너가 그 후 피암을 위해 활동을 했지만 보에리와 카타야나기가 만든 유령 의자만큼 놀랍고 환상적인 충격을 불러일으킨 작품은 찾아보기 어렵다.

에지디오 수사(修士) 의자 1987년

Frei Egidio Chair
리나 보 바르디(1914-1992년)
마르첼로 페라즈(1955년-)
마르첼로 스즈키(생몰년 미상)

마르세나리아 바라우나(Marcenaria Baraúna) 1987년-현재

ㄴ 499쪽

이탈리아 태생인 리나 보 바르디는 많은 디자인 작품에서 사용한 브라질 토속 재료로 에지디오 수사 의자도 만들었는데, 이 경우에는 브라질 참나무 목재인 타우아리tauari를 사용했다. 1986년 마르첼로 페라즈Marcelo Ferraz, 마르첼로 스즈키Marcelo Suzuki와 함께 디자인한 에지디오 수사 의자는 살바도르에 있는 그레고리오 데 마토스Gregorio de Mattos 극장을 위해 개발한 제품이다. 디자이너들의 과제는 가볍고 쉽게 옮길 수 있는 의자를 만드는 것이었다. 디자인 과정에서 그들은 이탈리아 르네상스 시대의 접이식 의자를 참고했는데, 르네상스 의자가 가진 여러 개의 나무 널을 3줄로 축소했다. 의자의 명칭은 우베를란지아에 있는 에스피리토 산토 도 세라도Espírito Santo do Cerrado 교회를 디자인하도록 바르디에게 의뢰한 수사의 이름을 딴 것이다. 간단하면서도 멋스러운 이 의자는 뉴욕 현대미술관의 영구 소장품에 포함돼 있다.

기린 의자 1987년

Girafa Chair
리나 보 바르디(1914-1992년)
마르첼로 페라즈(1955년-)
마르첼로 스즈키(생몰년 미상)

마르세나리아 바라우나 1987년-현재

∟ **260쪽**

이탈리아 태생의 브라질 모더니즘 건축가 리나 보 바르디는 사회적, 문화적 진보를 지지하는 건축과 디자인에 작업을 바쳤다. 건축 작품만큼이나 보석과 가구 디자인으로도 알려진 바르디는 다작을 했으며, 1987년에 지라파 혹은 기린 의자를 브라질 제조사 마르세나리아 바라우나를 위해 디자인했다. 디자인은 건축가인 마르첼로 페라즈 그리고 마르첼로 스즈키와 공동 작업으로 이뤄졌다. 기린 의자는 브라질 참나무인 타우아리를 포함한 여러 가지 단단한 목재로 만들었으며 고광택으로 마감하고 대비를 이루는 장부촉을 사용했다. 지라파 시리즈에는 스툴, 바 스툴(높은 스툴)과 테이블이 포함되어 있다.

아이 펠트리 의자 1987년

I Feltri Chair
가에타노 페세(1939년-)

카시나 1987년-현재

∟ **50쪽**

두꺼운 양모 펠트로 만든 아이 펠트리 의자는 마치 현대판 주술사가 앉을 법한 왕좌 같아 보인다. 받침 부분은 폴리에스테르 수지로 처리했으며, 윗부분은 부드럽고 유연해서 마치 제왕의 망토처럼 앉는 사람을 감싸준다. 이 의자는 1987년 밀라노 국제가구박람회에서 페세의 '부조화한 스위트Unequal Suite'의 일부로 처음 공개됐다. 이 세트에 포함된 옷장, 탁자, 모듈 소파, 안락의자 등은 서로 전혀 다른 미학을 보여줬지만, 미숙하고 '반항적이며' 수제품 같은 외관을 공유했다. 이는 당시 만연한 고급스러운 스타일과 높은 생산비에 반기를 드는 의도였다. 단순한 기술과 저렴한 생산 공정을 이용함으로써 페세는 개발도상국에서 낡은 양탄자를 재료로 대량 생산하려고 생각했다. 하지만 카시나는 그의 이런 숭고한 이상에는 관심이 없었다. 페세는 "그들(카시나)이 내게 '우린 우리 직원들을 돌볼 의무가 있다'고 말한 것을 기억한다."라고 회상했다. 오늘날 이 제품은 두꺼운 펠트로 아주 정교하게 제작되며, 이에 상응하는 가격이 책정된다.

가볍고 가벼운 의자 1987년

Light Light Chair
알베르토 메다(1945년-)

알리아스 1987-1988년

∟ **302쪽**

1980년대에 이탈리아 디자이너 알베르토 메다Alberto Meda는 합성 재료를 가정용품에 활용하는 것을 탐구하는 데 관심이 있었으며, 제조사 알리아스를 위해 합성 재료로 된 의자의 초기 사례를 제작했다. 노멕스 허니콤Nomex honeycomb의 내부 코어와 단일 방향으로 세로로 정렬된, 에폭시로 덮인 탄소 섬유망을 이용해서 그는 1킬로그램(2파운드)보다 가벼운 의자를 만드는 데 성공했다. 그것은 지오 폰티의 699 슈퍼레게라 의자에 경의를 표하는 업적이었다. 불가능해 보이는 가볍고 가벼운 의자의 가는 틀을 만들기 위해서 높은 생산비가 드는 전용 생산 공정이 필요했다. 결과적으로 알리아스는 의자를 50개만 제작했다.

작은 비버 의자 1987년

Little Beaver Chair
프랭크 게리(1929년-)

비트라 1987년

∟ **420쪽**

그를 앞서갔던 많은 건축가, 디자이너들과 마찬가지로 프랭크 게리는 가정용품을 디자인하는 데 있어 혁신적이고 저렴한 해결책을 만들어내고 싶어 했다. 그 노력의 일환으로 게리는 산업용 재료를 자주 이용하면서 실용성이 부각되는 산업 소재에 대한 대중의 인식을 바꾸기 위해 미적 요소를 불어넣으려 했다. 게리는 1987년에 만든 작은 비버 의자에 골판지를 활용했으며, 경량인 그 소재로 튼튼하고 내구성 있는 의자를 제작했다. 판지를 가지고 그가 했던 다른 실험들에서 재료의 울퉁불퉁한 표면을 고르게 만든 것과는 달리 작은 비버 의자의 두꺼운 골판지는 세로로 잘라서 일부러 거친 모서리를 드러냈다. 게리가 저렴한 가정용품을 개발하려 했음에도 불구하고 판지 의자는 가격이 비싸서 결과적으로 생산은 한정적이었다.

밀라노 의자 1987년

Milano Chair

알도 로시(1931-1997년)

몰테니 & C(Molteni & C) 1987년-현재

ㄴ **495쪽**

밀라노 의자는 전통과 혁신의 즐거운 공존을 보여주는 사례다. 벚나무나 호두나무 등 단단한 목재를 사용하도록 디자인됐으며, 길쭉한 나무 조각으로 이뤄진 등받이와 좌판은 놀라울 정도로 편안하다. 전통적인 디자인을 참고한 밀라노 의자는 건축이 그 도시의 유산과 별개일 수 없다는 이탈리아의 건축가이자 디자이너 알도 로시Aldo Rossi의 믿음을 반영한다. 로시는 산업 제품을 디자인할 때 좀 더 자유로움을 느낀 듯한데, 산업 제품은 다양한 장소에서 활용되어야 하고 융통성 없이 도시 환경 속에 집어넣지 않기 때문이다. 그가 남긴 일련의 드로잉들은 다양한 환경에서 밀라노 의자가 어떻게 사용될 수 있는지를 보여준다. 예를 들면, 격식을 차리지 않은 모임이 열리고 있는 탁자 주변이라든지, 강아지가 누워 있는 바닥, 또는 스튜디오에도 이 의자가 놓일 수 있다. 밀라노 의자는 여전히 로시의 중요한 작품 세계를 대표하는 확고한 상징으로 남아 있다.

S 의자 1987년

S Chair

톰 딕슨(1959년-)

한정판 1987년

카펠리니 1991년-현재

ㄴ **318쪽**

S 의자는 인체를 닮은 미학을 품고 있다. 잘록한 허리선, 곡선미가 돋보이는 둔부, 척추와 갈비뼈의 모습이 엿보이기 때문일 수도 있다. 달리 보면 사람보다 뱀의 모습이 떠오르기도 한다. 어떻게 보든 S 의자는 근본적으로 유기적인 매력을 지녔는데, 천연 골풀 소재의 겉 천에서 비롯된다. 기본 윤곽은 구부러진 금속 막대를 용접해 제작했으며, 골조를 감싸서 골풀을 엮었다. S 의자의 캔틸레버 구조 좌판은 헤릿 릿펠트의 나무 지그재그 의자와 베르너 팬톤의 플라스틱 팬톤 의자에 필적한다. 톰 딕슨의 초반 작업은 대부분 재활용 강철 소재를 사용한 한정판 금속 작품이었다. 이 의자를 1987년에 디자인해서 1980년대 후반 자신의 런던 작업실에서 60개가량 만들었다. 딕슨은 그 뒤 카펠리니에게 이 의자 디자인에 대한 사업권을 부여했다. 카펠리니는 여전히 제작을 이어가고 있으

며, 벨벳과 가죽으로 된 겉 천도 시도했다.

스텔리네 의자 1987년

Stelline Chair

알레산드로 멘디니(1931년-)

엘람(Elam) 1987년

ㄴ **289쪽**

알레산드로 멘디니는 20세기 후반 이탈리아의 미술과 디자인을 개혁하는 데 중추적인 역할을 했다. 인습을 타파하는 그의 작업 성향을 보여주는 최고의 사례는 아마도 전통적인 의자를 장난스럽게 해체한 스텔리네 의자일 것이다. 1987년에 디자인된 금속관과 플라스틱 좌판으로 이뤄진 이 의자는 인체 같은 모습이나 거의 원시적인 토템의 형태로 해석할 수 있다. 매우 한정된 수의 요소로 이뤄진 재미있는 이 의자는 보는 사람에게 그 의인화 된 형태를 해독하도록 실마리를 제공할 뿐이다. 이는 멘디니가 의미론과 디자인된 물건에서 끌어낼 수 있는 해석의 잠재성에 대해 가진 관심을 드러낸다.

1988

기요토모를 위한 의자 1988년

Chair for Kiyotomo

시로 쿠라마타(1934-1991년)

퍼니콘 1988년

ㄴ **62쪽**

시로 쿠라마타가 디자인한 기요토모 의자는 원래 일본 도쿄에 있는 AXIS 갤러리와 시즈오카에 있는 이세탄 백화점에 전시하려고 만든 개념적인 작품이었다. 래커칠을 한 나무 받침, 강철관과 크롬으로 된 등받이로 이뤄졌으며, 쿠라마타가 협력 관계를 가진 일본 제조사 퍼니콘Furnicon에서 생산할 수 있도록 수정됐다. 그 후 이 의자는 그가 도쿄에 있는 기요토모 스시 바의 실내를 디자인하면서 그곳에 자리 잡게 됐고 2004년에 음식점이 폐업할 때까지 계속 사용됐다. 2014년에 기요토모 스시 바는 의자를 포함해서 전체가 홍콩의 서 주룽 문화지구에 있는 시각 문화 박물관인 M+로 옮겨졌다.

의자 No. 2 1988년

Chair No. 2

도널드 저드(1928-1994년)

레니(Lehni) 1988년-현재

도널드 저드 퍼니처 1988년-현재

ㄴ **224쪽**

도널드 저드는 주로 조각가로 알려져 있지만 그의 가구도 점차 나름대로 아이콘의 지위에 올랐다. 저드는 원래 자신의 거주지에서 사용할 디자인 작품을 선별적으로 만들었으나 1980년대에 레퍼토리를 확장해서 더 다양한 색상과 재료를 포함시켰다. 1984년에 디자인된 의자 No. 2는 이전 모델들과 마찬가지로 재료의 속성과 군더더기 없는 기능성을 강조하는 깔끔한 시각적 언어를 유지하면서 알루미늄, 청동, 구리 같은 새로운 소재를 사용했다. 또한 이 시기에 저드는 가구를 에디션 별로 생산하기 시작했다. 그러나 그는 자기가 디자인한 제품의 구체적인 사양에 대해 매우 까다롭게 관리했으며 자신이 상상한 것을 실행에 옮기기 위해 고도로 숙련된 목수와 수공예 장인들의 도움을 받았다.

태아 의자 1988년

Embryo Chair

마크 뉴슨(1963년-)

이데 1988년-현재

카펠리니 1988년-현재

ㄴ **105쪽**

호주 디자이너 마크 뉴슨Marc Newson이 만든 태아 의자는 그가 1980년대 후반 어느 해변 리조트에서 한동안 시간을 보낸 결과물이었다. 뉴슨은 그 지역의 서핑 문화에서 영감을 얻어 잠수복에 흔히 사용되는 합성고무의 일종인 네오프렌neoprene을 재료로 독특한 모양의 의자를 만들고자 했다. 강철 틀을 덮고 있는 사출 성형된 폴리우레탄 폼으로 유기적인 몸통 모양이 만들어졌으며, 거기서 점점 가늘어지는 세 개의 다리가 뻗어 나온다. 태아 의자는 시드니의 파워하우스 박물관에서 개최된 '자리에 앉으시죠Take a Seat' 전시에서 처음 선보였으며 1988년 이래 계속 생산되고 있다. 일본에서는 이데가 원래의 네오프렌 덮개를 사용해서 생산하는 반면, 유럽에서는 카펠리니가 신축성이 있는 바이-엘라스틱 합성 섬유로 겉 천을 씌워서 제작한다.

미스 블랑쉬 의자 1988년

Miss Blanche Chair

시로 쿠라마타(1934-1991년)

이시마루 1988년-현재

ㄴ **232쪽**

미스 블랑쉬 의자는 영화 〈욕망이라는 이름의 전차〉에서 비비안 리가 드레스에 달았던 꽃장식에서 영감을 받았다고 여겨진다. 아크릴 속에 떠 있는 빨간 인조 장미는 블랑쉬 드보아의 연약함을 상징한다. 부드러운 곡선의 팔걸이와 등받이는 여성적인 우아함을 나타내지만, 각이 진 좌판과 그 아래를 뚫고 들어간 알루미늄 다리는 여성적인 달콤함에 반대되는 불편한 긴장감을 일으킨다. 일본의 가장 중요한 디자이너 중 한 명인 시로 쿠라마타는 겉보기에 조화되지 않을 것 같은 개념들을 결합하기를 매우 좋아했다. 그는 특별히 아크릴을 즐겨 사용했는데, 유리처럼 차가우면서 나무처럼 따뜻한 아크릴의 모호한 특성 때문이다. 미스 블랑쉬 의자를 제작하는 최종 단계에서 그는 꽃들이 떠 있는 효과를 제대로 내기 위해 30분마다 공장에 전화를 걸었다고 한다.

파리 의자 1988년

Paris Chair

앙드레 두브라이(1951-2022년)

유니크 웍스 1988년

ㄴ **303쪽**

현대 가구 디자인의 미니멀리즘 성향에 대한 반응으로 프랑스 작가 앙드레 두브라이는 매우 독특한 작품을 창조한다. 그는 기존 양식에 반하여 눈과 몸을 모두 사로잡는 매우 조각적이고 시적인 작품으로 유명해졌다. 1988년에 디자인한 파리 의자는 다리가 세 개고, 왁스를 입힌 강판으로 이루어졌으며, 아세틸렌 토치로 표범 무늬를 만들어 장식했다. 두브라이의 다른 작품이 대부분 그러하듯 그는 예비 스케치를 하지 않고 직관적으로 제품을 개발하는 것을 선호한다. 그렇기에 각각의 파리 의자는 주문을 받아 생산하고 고유한 무늬로 장식돼서 유일무이한 제품이 만들어진다.

개방형 등판 합판 의자 1988년

Ply-Chair Open Back

재스퍼 모리슨(1959년-)

비트라 1989년-현재

ㄴ 115쪽

개방형 등판 합판 의자는 고전적인 디자인이면서 동시에 재스퍼 모리슨Jasper Morrison의 실용주의적 디자인 접근 방식을 보여준다. 의도적으로 군더더기 없이 정확하게 표현된 의자 앞다리와 좌판의 간결한 형태는 순수한 기능주의를 보여주며, 앉는 사람을 지탱하는 뒷다리와 등받이의 완만한 곡선과 상반된 균형을 이룬다. 오목한 형태의 가로대는 얇은 합판으로 이뤄진 좌판 아래에서 완충 효과를 주며, 고정 장치와 구조가 그대로 드러나 디자인이 어떻게 구성되었는지 보여준다. 이 의자는 1988년 베를린에서 열린 전시회인 '디자인 베르크슈타트Design Werkstadt'를 위해 만들었다. 모리슨은 당시의 생동감 넘치는 양식에 대한 반발로, 몇 안 되는 장비를 이용해 의미 있는 하나의 소재만 사용하는 의자를 구상하고 제작했다. 그는 최소한의 도구인 합판, 실톱, 곡선자만을 사용해 2차원으로 재단된 조각들을 3차원의 의자 디자인으로 발전시켰다. 비트라는 이 디자인의 가치를 알아보고 등판이 뚫린 제품과 등판이 막힌 제품, 두 가지를 출시했다. 사치와 상반되는 모리슨의 실용주의는 그의 디자인이 지속적인 우수성을 갖는다는 것을 보여준다.

생각하는 사람 의자 1988년

Thinking Man's Chair

재스퍼 모리슨(1959년-)

카펠리니 1988년-현재

ㄴ 450쪽

영국 디자이너 재스퍼 모리슨의 초기작인 생각하는 사람 의자는 1987년에 처음 전시회에서 선보였으며, 이탈리아의 유명한 제조사 카펠리니의 책임자 줄리오 카펠리니Giulio Cappellini의 관심을 끌게 됐다. 이 의자로 인해 둘 사이에 생산적인 동업자 관계가 시작되어 오늘날까지 계속되고 있다. 개성이 강한 생각하는 사람 의자는 관형과 납작한 금속으로 이뤄진 뼈대 구조로 이뤄졌으며 그 형태는 전통적인 모델을 상기시키면서 현대적인 강렬함이 묻어난다. 이 의자가 가진 여러 가지 영리한 세부 사항 중 하나는 곡선형 팔걸이 끝에 작은 쟁반을 설치해 앉아서 쉬며 음료를 마시다가 올려둘 수 있는 공간을 마련한 것이다.

톨레도 의자 1988년

Toledo Chair

호르헤 펜시(1946년-)

아맛-3(AMAT-3) 1988년-현재

ㄴ 209쪽

스페인은 20세기 디자인 역사에서 큰 역할을 차지하지 않는다. 유일한 예외는 호르헤 펜시Jorge Pensi, 알베르토 리보레Alberto Liévore, 노르베르토 차베스Norberto Chaves, 오리올 피에베르낫Oriol Piebernat으로 구성된 그루포 베렝게르Grupo Berenguer였다. 이들은 1977년 바르셀로나에서 결성되어, 현대적이고 정제된 기능적 스타일을 정의하기 시작했다. 펜시는 마침내 1984년 독립된 디자인 스튜디오를 설립했다. 그의 톨레도 의자는 원래 스페인 노천 카페용으로 디자인됐다. 날렵한 선에, 양극 산화 유광 주조 알루미늄으로 이뤄진 구조를 선택했다. 일본 사무라이의 갑옷에 영감받은 좌판과 등판의 길쭉한 구멍들은 빗물이 빠지게 하며, 부식에 강하고 쌓을 수 있게 만들었다. 대단한 성공과 수상 경력을 이룬 톨레도 의자를 시작으로 호르헤 펜시는 크게 번창했고 스페인의 선두적인 디자인 컨설턴트 자리에 올랐다.

나무 의자 1988년

Wood Chair

마크 뉴슨(1963년-)

포드 1988년

카펠리니 1992년-현재

ㄴ 68쪽

나무 의자는 시드니에서 호주산 목재로 제작된 의자를 주제로 열린 전시회를 위해 마크 뉴슨이 디자인했다. 그는 소재의 자연적 아름다움을 강조하기 위해 목조 구조물을 일련의 곡선으로 늘이기 원했고, 이런 의자를 제작할 수 있는 생산업체를 찾아 나섰다. 모두 불가능하다고 했기 때문에 처음에는 뉴슨의 회사인 포드Pod에서 캐나다산 사탕단풍나무와 호주산 코치우드로 만들었다. 1990년대 초, 뉴슨은 이탈리아 가구 제조사 카펠리니와 함께 일하기 시작했다. 그는 '항상 도전 의식을 불러일으키는 기술로 아름다운 것을 만들려고 노력한다'고 말했다. 나무 의자는 이러한 디자인 철학이 담긴 초기 작업으로, 소재가 가진 내재적 성질을 최대한 활용해서 있는 그대로의 아름다움과 디자인의 잠재성을 이끌어냈다. 디자인에 대한 뉴슨의 접근 방식은 기존에 존재하는 유형에 약간의 손길을 더하는 것이 아니라, 새로운 시각으로 바

라보고 가장 완벽한 제품을 상상하는 것이다.

1989

큰 안락의자 1989년
Big Easy Chair
론 아라드(1951년–)
원 오프 1989년
모로소 1990년–현재
└, 34쪽

원래 론 아라드는 큰 안락의자의 볼륨 1 시리즈를 창조할 때 강철 구조를 실험해서 결국 속을 꽉 채운 밝은 색상 안락의자 형태를 만들어냈다. 볼륨 2 시리즈는 한정판으로 생산됐으며 재료와 형태를 일부 수정해서 만들었다. 이런 창작 과정의 결과, 의자는 기능성을 목표로 디자인됐지만 미술품으로 구매하는 경우가 자주 있었다. 1990년에 아라드는 의자를 대량 생산하기 위해 모로소Moroso와 동업 관계를 맺었으며 이제는 겉 천을 씌운 제품이나 회전 성형된 재활용 폴리에틸렌으로 만든 제품을 판매한다.

스키초 의자 1989년
Schizzo Chair
론 아라드(1951년–)
비트라 1989년
└, 228쪽

론 아라드가 나무로 디자인한 거의 유일한 제품인 스키초 의자는 나무라는 전통적인 소재의 속성과 의미에 대해 그 한계를 실험했다. 아라드가 스키초(이탈리아어로 '스케치'라는 의미)를 디자인하게 된 것은 공간을 절약할 수 있는 의자를 요구하는 비트라의 디자인 지침에 부응하기 위해서였다. 그의 해결책은 이중 의자를 만들어서 서로 분리시키면 두 개의 동일한 독립된 의자가 되고, 수평으로 끼워 맞추면 하나의 의자를 이루는 제품이었다. 의자는 휜 합판으로 만들었는데 넓은 띠 형태로 래미네이트한 다음 자르는 방식으로 제작됐다. 반복되는 조각들은 강철관 막대로 여섯 군데에서 고정시켰다. 스키초 의자는 매끈한 알루미늄 통에 담아 판매되는데 이 통 또한 의자로 사용할 수 있다.

은 의자 1989년
Silver Chair
비코 마지스트레티(1920–2006년)
데 파도바 1989년–현재
└, 352쪽

비코 마지스트레티는 전후 이탈리아 디자인의 개척자 중 하나로 인정받는다. 30년간 가구를 디자인하던 마지스트레티는 데 파도바를 위해 은 의자를 디자인했으며 이 제조사에서 아직도 생산되고 있다. 은 의자는 1925년 토넷 카탈로그에 수록된 프라하 의자와 유사한 전형적인 곡목 의자를 재해석한 것이다. 원 제품은 수증기로 구부린 너도밤나무 목재와 라탄, 등나무, 또는 타공 합판으로 제작했다. 마지스트레티는 유광 용접 알루미늄관과 금속판을 사용했으며, 폴리프로필렌 좌판과 등받이를 부착했다. 이 제품은 팔걸이나, 바퀴 또는 중앙 기둥 받침대의 유무를 선택할 수 있다. 마지스트레티는 은 의자에 대해 다음과 같이 설명했다. "비슷한 의자를 만들었던 토넷에 대한 경의를 표하는 작품이다. … 난 항상 토넷 의자를 사랑했다. 설령 더 이상 목재와 밀짚으로 만들지 않더라도 말이다."

1990

의자 AC1 1990년
Chair AC1
안토니오 치테리오(1950년–)
비트라 1990–2004년
└, 193쪽

1988년에 안토니오 치테리오Antonio Citterio가 디자인하고 1990년에 처음 출시된 비트라의 의자 AC1은 레버가 없는 것으로 유명하다. 이 제품이 나온 당시, 사무용품 업계는 높이 조절 기능에 집착해 의자에 다양한 장비들을 부착하다 보니 다소 거추장스러워 보였다. 이런 환경 속에서 치테리오의 절제된 디자인은 신선하고 우아하게 느껴졌다. 등받이의 뼈대에는 적응성이 뛰어난 델린(강하고 탄성 있는 플라스틱)을 사용했고, CFC 불포함 발포 폴리우레탄으로 겉 천을 제작했다. 이 의자는 숨겨진 작동 장치가 없다. 대신에 유연한 등받이는 팔걸이를 거쳐서 좌판의 두 지점으로 연결돼, 등받이의 각도에 따라 좌판의 위치가 달라진다. 이는 두 부위가 완벽하게 동기화되어 함께 움직인다는 뜻이다. 좌판의 높이와 길이, 요

추 지지대, 등받이의 역압逆壓은 사용자의 키와 몸무게에 따라 조절할 수 있다. 치테리오는 더 부피가 큰 고급 자매품 AC2 의자도 디자인했다.

록히드 라운지 1990년

Lockheed Lounge

마크 뉴슨(1963년–)

한정판

└ **144쪽**

록히드 라운지는 호주 디자이너 마크 뉴슨의 가장 유명한 작품 중 하나다. 유리섬유로 만든 셰이즈 롱인데, 대갈못으로 고정해 알루미늄으로 전체를 덮었고 세 개의 다리에는 고무로 발을 씌웠다. 항공기 제조업체의 이름을 딴 록히드 라운지는 LC1을 더 세련되게 만든 제품으로 1986년 시드니에 있는 로즐린 옥슬리9 갤러리Roslyn Oxley9 Gallery에 처음 전시됐다. 뉴슨의 의도는 제품을 알루미늄으로 덮는 것이었으며 보석 세공사로 훈련받은 덕분에 해낼 수 있었다. 블라인드 리벳 방식(역자 주: 받침대를 사용할 수 없는 판금 구조에 사용되는 특수 대갈못 고정 방식)으로 얇은 알루미늄 판을 수제 제작된 유리섬유 본체에 고정했다. 베이스크래프트Basecraft에서 제작했는데 시제품 1개, 작가 보관용 4개와 제품 10개만 만들어졌다.

장미 의자 1990년

Rose Chair

마사노리 우메다(1941년–)

에드라 1990년–현재

└ **397쪽**

일본 디자이너 마사노리 우메다Masanori Umeda는 1980년대 이탈리아의 포스트모던 그룹 멤피스에서 활동한 것으로 주로 알려졌지만, 이후 대단히 호평받은 일련의 디자인을 만들었으며, 그 재미있는 형태는 자연계와 일본 대중문화를 참고했다. 시각적으로 호화로운 우메다의 장미 의자는 1990년에 디자인됐으며 꽃잎 같은 겹겹의 폴리우레탄 충전재에 고급스러운 벨벳 겉 천을 씌웠다. 푹신한 좌석은 강철 틀이 받쳐주며 점점 가늘어지는 세 개의 원뿔형 알루미늄 다리가 지탱한다. 장미 의자의 성공에 이어서 우메다는 그 후 혁신적인 이탈리아 제조사 에드라Edra를 위해 몇 개의 매우 개성 있는 가구를 디자인했다.

1991

누더기 의자 1991년

Rag Chair

테요 레미(1960년–)

드로흐 디자인 1991년–현재

└ **421쪽**

네덜란드에 기반을 둔 테요 레미Tejo Remy는 상품과 실내장식, 공공장소를 디자인한다. 드로흐 디자인Droog Design에서 제작하는 그의 누더기 의자는 옷가지와 버려진 누더기를 겹겹이 쌓아 만들어진다. 재사용 되는 직물을 모아서 검정 고철로 형태를 잡으면 덩치가 큰 투박하고 별난 안락의자가 형성된다. 이 의자의 개념은 유일무이한 의자를 제공하는 동시에 훑어보고 소중히 할 수 있는 기억을 모아주는 것이다. 이 의자는 레미가 수작업으로 만들기 때문에 각 제품은 유일무이하며, 구매자가 미리 드로흐 디자인으로 보내면 본인의 옷도 포함시킬 수 있다. 누더기 의자는 드로흐 디자인에서 1991년부터 모두 주문 제작으로 만들고 있다.

1992

의자 No. 2 1992년

Chair No. 2

마르텐 반 세베렌(1956–2005년)

마르텐 반 세베렌 뮤벨렌(Maarten van Severen Meubelen)
 1992–1999년

탑 무통 1999년–현재

└ **202쪽**

마르텐 반 세베렌Maarten van Severen의 작품은 세심하게 숙고했을 때 빛을 발한다. 의자 No. 2의 경우 디자이너가 모든 연결 부위를 가리려고 노력했으므로 의자는 면과 교차하는 선으로만 이뤄졌다. 좌판과 등판의 면은 거의 알아차릴 수 없을 정도로 좁아지며 앞다리는 수직이 아니고 살짝 경사가 졌다. 반 세베렌은 1980년대 후반 벨기에에서 가구를 만들기 시작했다. 그는 장식에 관심이 없었으며 자연색의 천연 재료인 너도밤나무 합판, 알루미늄, 강철과 아크릴 같은 소재를 선호했다. 의자 No. 2는 환원주의적인 발상을 탐구하는 일련의 디자인 중 하나다. 알루미늄과 옅은 색 너도밤나무 합판으로 된 초기 제품은 반 세베렌이 만들었지만 그 뒤에 탑 무통Top Mou-

ton에서 생산을 담당했다. 비트라는 같은 디자인을 폴리우레탄 폼을 사용해서 성공적으로 변형시켰다. 반 세베렌이 만든 원본은 산업적이길 거부했지만 비트라가 제작한 쌓을 수 있는 제품은 산업적으로 생산되고 등판에 스프링을 장착해 편안함을 더했다.

크로스 체크 의자 1992년
Cross Check Chair
프랭크 게리(1929년–)

놀 1992년–현재

∟ **216쪽**

때로는 가장 단순한 아이디어에서 최고의 디자인이 만들어지는 경우가 있다. 크로스 체크 의자는 빌바오에 있는 구겐하임 미술관같이 혁신적이고 유기적 건물 설계로 유명한 프랭크 게리가 디자인했다. 그는 어린 시절 봤던, 재료를 엮어서 만든 사과 상자의 구조에서 영감을 얻어 이 의자를 만들었다. 의자의 틀은 5센티미터(2인치) 폭의 단단한 흰 단풍나무 베니어판과 얇게 켠 띠를 15–23센티미터(6–9인치) 두께가 되도록 강력 요소 풀을 사용해서 겹겹이 붙인 목재로 이루어졌다. 열경화성 수지 접착제로 압착해 구조적 견고함을 얻는 동시에, 금속 연결 부품의 사용을 최소화함으로써 의자 등받이의 움직임과 유연성을 확보했다. 1982년에서 1992년 사이에 디자인된 이 의자는 1992년 뉴욕 현대미술관에서 처음 소개되었으며 게리와 놀에게 다수의 디자인상을 안겨 줬다.

니콜라 의자 1992년
Niccola Chair
안드레아 브란치(1938년–)

자노타 1992–2000년

∟ **475쪽**

안드레아 브란치는 20세기 후반 이탈리아의 문화적 부흥기에 주요한 역할을 하며 래디컬 디자인과 멤피스를 포함한 몇몇 중요한 디자인 운동에 참여했다. 1966년에 아르키줌 아소치아티를 공동 설립한 이후, 그는 개념과 기능 사이의 극적인 긴장감을 포용하는, 조각적인 디자인으로 만들어진 물건을 창조하는 데 전념해 왔다. 1992년에 니콜라 의자를 디자인하면서 브란치는 모던 운동에서 힌트를 얻어 강철관으로 된 틀과 가죽으로 된 겉 천을 사용했다. 그러나 미니멀리즘 양식에서 기대되는 예상을 뒤엎고 포스트모던 방식으로 독특하게 형태들을 배합했고, 어울리지 않게 등나무로 된 머리 받침을 추가했다.

비사비스 의자 1992년
Visavis Chair
안토니오 치테리오(1950년–)
글렌 올리버 뢰브(1959년–)

비트라 1992년–현재

∟ **476쪽**

비사비스 의자의 성공은 유행을 타지 않는 디자인 덕분일 것이다. 단순한 기하학적 구조와 일반적으로 많이 사용되는 소재를 통해 모든 요소가 명확하게 구성되었다. 캔틸레버 형태의 금속 틀은 1920년대 마르셀 브로이어와 다른 디자이너 의자들을 기초로 하지만, 성형 플라스틱 등받이는 현대적인 감각을 더해준다. 등받이에 뚫어 놓은 사각 무늬는 빈 분리파의 디자인을 연상시킨다. 이탈리아 건축가이자 디자이너 안토니오 치테리오와 독일 디자이너 글렌 올리버 뢰브Glen Oliver Löw는 1990년부터 비트라를 위해 의자 디자인을 여러 개 선보였다. 비사비스 의자는 회의실 의자로 디자인됐지만, 가정에서도 잘 어울린다. 비트라는 후에 전체 겉 천을 씌운 비사소프트Visasoft, 네 다리에 바퀴를 단 비사롤Visaroll, 대기실용으로 전체 겉 천을 씌운 비사컴Visacom 등을 출시했다. 비트라의 베스트셀러인 비사비스 의자가 성공한 비결은, 제품의 무난한 성격이 어느 실내 환경에서든 조화로울 수 있기 때문이다.

1993

543 브로드웨이 의자 1993년
543 Broadway Chair
가에타노 페세(1939년–)

베르니니 1993–1995년

∟ **244쪽**

보편성과 획일성을 고집하는 모더니즘에 지친 디자이너이자 건축가 가에타노 페세는 활동을 시작한 1960년대 초반부터 제품이 각각 정교하면서도 대량 생산이 가능한 디자인을 탐구해 왔다. 543 브로드웨이 의자의 경우 주조형 수지를 사용해서 (수지는 표현력이 풍부하고 확실한 형태가 없는 속성 때문에 그가 자주 사용하는 재료다) 의자의 좌판과 등판을 여러 가지 색으로 표현했으며, 소용돌이 문양은 의자마다 고유한 무늬를 갖는다. 그러나 의자의 재미있는 성격 뒤에는 유용성에 대한 책임감이 숨어 있다. 스테인리스 스틸로 이뤄진 틀은 스프링

을 사용해서 유연하게 만들었고 의자에 앉아 쉬는 사람의 자세에 따라 미묘하게 조정된다. 페세는 1993년 밀라노 가구 박람회에서 543 브로드웨이 의자를 처음 선보였다. 베르니니가 생산하는 이 디자인은 페세의 가장 유명한 작품 중 하나로 급부상했다.

맘무트 어린이 의자 1993년

Mammut Child Chair
모르텐 키엘스트루프(1959년-)
알란 외스트고르(1959년-)

이케아 1993년-현재

└ 210쪽

스칸디나비아 디자이너 알바 알토, 한스 베그너, 난나 디첼은 어린이용 가구 세트를 디자인했지만, 그들의 다양한 제품들은 잘 팔리지 않았다. 이케아의 맘무트 제품군은 이런 상황을 바꿨다. 일반적으로 어린이용으로 디자인된 가구들은 아동의 신체 비율이 성인과 다르다는 사실을 고려하지 않았다. 반면, 건축가 모르텐 키엘스트루프Morten Kjelstrup와 패션 디자이너 알란 외스트고르Allan Østgaard는 이런 요소들을 고려해 비율이 탄탄한 맘무트 어린이 의자를 설계했으며, 견고한 플라스틱으로 제작했다. 키엘스트루프와 외스트고르는 텔레비전의 어린이 만화 프로그램에서 영감을 얻어 일부러 어설퍼 보이는 형태와 밝은 색상을 사용해 어린이들에게 큰 인기를 끌었다. 또 결정적으로 이케아에게 생산을 의뢰했으므로 저렴한 가격으로 일반 어른들의 주머니 사정에 맞춰 구매를 유도할 수 있었다. 이 의자는 1994년에 스웨덴에서 명망 있는 '올해의 가구상'을 수상했다.

오르곤 의자 1993년

Orgone Chair
마크 뉴슨(1963년-)

뢰플러 GmbH 1993년-현재

└ 435쪽

호주 디자이너 마크 뉴슨의 오르곤 의자는 원래 알루미늄 가구 한정판으로 제작됐으며 그의 앞선 알루미늄 소재 작품인 록히드 라운지에서 발전된 것이었다. 오르곤 의자는 실내와 실외에서 모두 사용할 수 있고 보다 저렴한 방적 폴리에스테르 제품으로 뢰플러 GmbHLöffler GmbH에 의해 재출시됐다. 의자의 유기적인 모양은 앉는 사람에게 편안한 곡선을 제공하며 새로 사용한 소재는 의자에 살짝 유연성을 준다. 이 의자는 같은 시리즈에 속

한 긴 라운지 의자와 함께 1994년 밀라노 가구 박람회에서 열린 뉴슨의 첫 개인전에 포함됐다.

리버스 의자 1993년

Revers Chair
안드레아 브란치(1938년-)

카시나 1993년

└ 335쪽

이탈리아 건축가이자 디자이너인 안드레아 브란치는 활동을 시작한 1960년부터 디자인이 가진 표현력의 잠재성에 관심을 가졌으며, 물체와 그것을 사용하는 사람 사이에 새로운 관계를 수립하는 강렬한 시각적 언어를 개발했다. 1993년에 이탈리아 제조사 카시나를 위해 디자인한 리버스 의자에서 브란치는 가죽이나 나무처럼 다채롭고 의미가 가득한 재료로 매우 독특한 디자인의 제품을 창조했는데, 역사적인 과거 디자인을 떠오르게 하는 동시에 완전히 신선하다. 페인트칠하고 곡선 모양인 나무 팔걸이가 목재 또는 가죽으로 된 좌석을 아우르면서 리버스 의자는 유기적이면서 동시에 과학적으로 보이고 의자의 외형은 상징으로 가득하다.

1994

애론 의자 1994년

Aeron Chair
도널드 T. 채드윅(1936년-)
윌리엄 스텀프(1936-2006년)

허먼 밀러 1994년-현재

└ 184쪽

선구적인 인체공학, 새로운 재료와 독특한 형태를 결합한 애론 의자는 사무실 의자 디자인의 혁신적인 접근 방식을 탄생시켰다. 생물체를 닮은 이 의자의 디자인은 겉천을 씌우거나 충전재를 사용하지 않고, 주조된 유리 강화 폴리에스테르와 재활용 알루미늄을 포함한 신소재로 만들어졌다. 검은색 펠리클Pellicle 웨빙(그물망)으로 이뤄진 좌석 구조는 내구성과 지지력이 뛰어나며 공기가 몸 주위를 순환하도록 해준다. 디자이너 도널드 T. 채드윅Donald T. Chadwick과 윌리엄 스텀프William Stumpf는 인체공학자, 정형외과 전문의들과 함께 광범위한 연구를 진행한 끝에 사용자 중심적인 의자를 만들 수 있었다. 정교한 서스펜션 장치는 사용자의 체중을 좌판과 등판에 고

르게 배분하고, 개개인의 체형과 일체가 되어 척추와 근육에 가해지는 압력을 최소화한다. 세 가지 크기로 나오는 이 의자는 일련의 합리적인 손잡이와 지렛대를 이용해서 다양하게 조절할 수 있기 때문에 사용자가 맞춤형으로 완벽한 자세로 앉을 수 있다. 해체와 재활용을 염두에 두고 설계된 애론 의자는 환경 문제에 대한 관심을 반영하며 수백만 개가 판매되었다.

빅프레임 의자 1994년
Bigframe Chair
알베르토 메다(1945년-)
알리아스 1994년-현재
└, 17쪽

이탈리아 디자이너 알베르토 메다는 기술적인 측면과 소재의 특성에 특별한 관심을 기울인다. 이런 관심은 디자인에 대한 놀라운 접근 방식을 의미하는데, 그는 사물을 처음에는 그 내면에서 바라본다. 그의 말을 빌리자면 마치 디자인의 과제가 "물건에 담긴 지성을 자유롭게 하는 것이다. … 모든 사물과 그것을 이루는 재료는 본질적으로 고유한 문화적·기술적 배경을 갖고 있기 때문이다." 최첨단 재료를 사용해 아주 멋지고 구조적으로도 견실한 빅프레임 의자는 메다가 추구하는 방향을 전형적으로 보여준다. 그가 1987년에 만든 조각적인 작품, 가볍고 가벼운 의자를 잇는 것이다. 가볍고 가벼운 의자는 허니콤(벌집 모양) 내부와 그물망 구조로 된 탄소 섬유를 사용해 가볍고 튼튼했다. 빅프레임 의자의 틀은 유광 알루미늄 관으로 이뤄졌고 좌판과 등판은 폴리에스테르 메시(그물망)을 사용해서 최상의 편안함을 제공한다. 단순한 디자인에 고도의 기술과 유기적인 속성을 역설적으로 담아내는 메다의 관심을 잘 보여준다.

1995

LC95A 의자 1995년
LC95A Chair
마르텐 반 세베렌(1956-2005년)
마르텐 반 세베렌 뮈벨렌 1995-1999년
탑 무통 1999년-현재
└, 336쪽

1993년에서 1995년 사이에 디자인된 LC95A 의자는 한 장의 알루미늄 판을 구부려 안쪽으로 말아 넣은 셰이즈 롱이다. LC95A(LCA는 Low Chair Aluminum, 낮은 의자 알루미늄의 약자) 의자의 디자인은 거의 우연히 만들어졌다. 쓰다 남은 알루미늄 조각을 구부려보던 도중, 낮은 형태의 의자 모양이 마르텐 반 세베렌에게 명백히 보였다. 그는 5밀리미터(1/4인치) 두께의 얇고 긴 알루미늄판을 사용하고 양 끝단을 특수 고무로 연결함으로써 적절한 탄성과 굴곡을 가진 의자로 변형시켰다. 훨씬 더 두꺼운 1센티미터(1/2인치)짜리 메타크릴Metacryl이란 투명 아크릴 플라스틱판을 사용해서 이 의자는 한층 상업적인 LCP라는 제품으로 성공적으로 변신해 카르텔에서 네온 색상으로 출시됐다.

1996

은행나무 의자 1996년
Ginkgo Chair
클로드 라란(1925-2019년)
한정판
└, 367쪽

프랑스 작가 클로드 라란Claude Lalanne의 작업은 쉽게 분류 지을 수가 없다. 작가 스스로 자신의 작품이 장식미술로 일컬어지는 것을 좋아하지 않고 자신을 기본적으로 조각가라고 생각한다. 그러나 그녀가 만든 예술적인 형태의 작품 근저에는 기능에 대한 고려가 깔려 있다. 라란은 작업에 대한 영감을 자연계의 동물과 식물에서 찾는다. 은행나무 의자는 은행나무 잎사귀에서 영감을 받았으며 그녀는 이 모티프를 반복해서 사용했다. 이 의자의 세련된 곡선은 1900년을 전후한 아르누보의 전통에서 가져온 한편, 알루미늄이라는 소재는 식물에서 영감을 받은 이 의자의 정교한 세부 묘사에 잘 어울린다.

매듭 의자 1996년
Knotted Chair
마르셀 반더스(1963년-)
드로흐 디자인 1996년
카펠리니 1996년-현재
└, 347쪽

매듭 의자의 디자인은 복합적이고 다양한 반응을 유발한다. 재료와 제작 기술에 대한 오해를 불러일으키기도 하고 사용하는 사람들은 의자가 자기 몸을 지탱할 수 있을지 의심스러워한다. 시각적으로 뚫려 있는 가벼움과 실

제 무게도 가볍다는 점에서 항상 감탄을 자아낸다. 네 개의 다리와 섬세한 매듭으로 이뤄진 이 작은 의자는 탄소로 된 코어에 밧줄을 감아 만들었다. 세심한 수작업으로 형태가 만들어지면 수지를 가득 스며들게 한 다음 틀에 걸어 굳힌다. 최종적인 모양은 중력에 의해 결정되는데 '다리가 달린 해먹이 공간 속에 얼어붙은 모양이다.' 마르셀 반더스Marcel Wanders는 네덜란드의 드로흐 디자인 그룹의 일원으로 중요한 영향력을 갖게 됐다. 매듭 의자는 드로흐의 1996년 드라이 테크 I Dry Tech I 프로젝트의 결과물이었다. 반더스는 여러 제조사를 위해 개인주의적인 접근 방식으로 디자인을 이어가고 있으며 '나는 광범위한 사람들의 관심을 끌 수 있도록 나의 디자인에 시각적, 청각적, 운동 감각적 정보를 포함시키고 싶다'고 말한다.

라레게라 의자 1996년
Laleggera Chair
리카르도 블루머(1959년-)

알리아스 1996년-현재

ㄴ, **485쪽**

라레게라 의자는 매우 가볍고 쌓을 수 있는 의자로, 나무 중심부의 단단한 목재인 심재로 만든 틀에 두 개의 얇은 합판층을 붙여서 제작하며, 그 사이의 틈은 폴리우레탄 수지로 채웠다. 틀은 앉는 사람의 무게를 충분히 지탱할 수 있는 강도를 제공하고, 폴리우레탄은 의자가 함몰되는 것을 방지하는데, 이는 글라이더의 날개를 만드는 기술을 차용한 것이다. 단풍나무나 물푸레나무 심재를 사용한 틀은 단풍나무, 물푸레나무, 벚나무, 웬지목으로 된 베니어판을 붙일 수도 있고 페인트칠로 마감할 수도 있다. 이탈리아의 건축가이자 디자이너 리카르도 블루머Riccardo Blumer는 가벼움에 대해 전문적으로 탐구했다. 라레게라 의자는 지오 폰티의 초경량 의자인 699 슈퍼레게라 의자(1957년)의 이름에서 유래됐다. 무게가 1,750그램(61 3/4온스)인 슈퍼레게라보다는 약간 무겁지만 라레게라도 2,390그램(84 1/4온스)이라는 초경량의 무게를 자랑한다. 라레게라 의자는 1998년 황금컴퍼스상을 받아서 제조사인 알리아스를 놀라게 했고, 예상 밖의 많은 수요를 감당하기 위해 따로 생산 시설을 세워야 했다.

메다 의자 1996년
Meda Chair
알베르토 메다(1945년-)

비트라 1996년-현재

ㄴ, **273쪽**

메다 의자는 마치 천생연분 같은 협업을 통해 모습을 드러낸 제품이다. 가장 창의적인 제조업체 중 하나인 비트라와 세계적인 디자이너 알베르토 메다의 협업은 누구도 실망시키지 않았다. 메다 의자는 각종 기계 장치와 레버를 최소화했다. 측면에 있는 두 개의 중심축을 조절해서 등판을 기울일 수 있고 동시에 좌석의 모양도 바뀌는데, 이 과정은 의자 뒤쪽과 다리 사이에 위치한 한 쌍의 스프링으로 제어된다. 의자의 높이는 오른쪽 팔걸이 아래에 있는 버튼을 눌러 조절할 수 있으며, 반대쪽의 레버는 높이를 고정시킨다. 메다, 메다 2, 메다 2XL과 회의용 의자가 있는데 모두 주조 유광 알루미늄으로 된 다섯 갈래 다리가 달려 있다. 공학적 요소와 첨단적 속성이 과하게 드러나지 않으면서 아름다운 메다 의자는, 저돌적이거나 지나치게 남성적이지도 않고, 아직도 가장 훌륭한 사무실 의자 디자인 중 하나로 손꼽힌다.

오카자키 의자 1996년
Okazaki Chair
시게루 우치다(1943-2016년)

빌드 컴퍼니 Ltd(Build Co. Ltd) 1996년

ㄴ, **162쪽**

1943년 일본 요코하마에서 태어난 시게루 우치다는 1970년 우치다 디자인 스튜디오라는 회사를 차렸고, 1981년에는 토루 니시오카Toru Nishioka와 함께 스튜디오 80을 설립했다. 우치다의 작업에는 실내 건축, 가구, 산업 디자인 제품과 함께 도시 계획도 포함되지만 그가 가장 잘 알려진 이유는 아마도 다양한 디자인 프로젝트 때문일 것이다. 우치다의 오카자키 의자는 일본 오카자키에 있는 오카자키 마인드스케이프 박물관Okazaki Mind-scape Museum을 위해 디자인됐다. 형태적으로 극도의 단순함을 달성하기 위해 의자의 요소들을 완전히 최소화했다. 시각적으로 가볍고 물질적으로 경제적인 의자는 정사각형의 받침과 처리된 나무판을 비스듬하게 교차시켜서 옆모습이 매우 기하학적이다. 온전히 납작한 재료만으로 구성됐으며 디자인의 가장 중요한 요소는 수공예 기술이다. 1996년에 페인트칠을 한 제품이 탑톤 컴퍼니에 의해 제작되었다. 오카자키 의자는 오카자키 마인드스케

이프 박물관, 고베 패션 박물관Kobe Fashion Museum과 덴버 미술관Denver Art Museum, M+ 미술관의 영구 소장품에 포함되어 있다.

1997

콘 의자 1997년
Cone Chair
캄파나 형제
페르난두 캄파나(1961-2022년)
움베르투 캄파나(1953년-)

에드라 1997년

ㄴ 13쪽

브라질 출신의 캄파나Campana 형제는 1989년부터 가구 디자이너와 함께 일하기 시작했다. 움베르투Humberto는 독학으로 작가가 됐고, 페르난두Fernando는 건축가로 교육을 받았다. 그들은 협업을 시작할 때부터 많은 작품을 만들었으며 단순한 재료를 사용해서 간단하지만 매우 독특한 디자인을 창조했다. 콘 의자도 그와 같은 예로써, 플렉시글래스판으로 곡면판을 만들어 래커칠을 한 금속 구조물에 고정시켰고, 거기에는 벌어지는 모양의 다리가 네 개 달렸다. 이 안락의자는 단순한 구조와 투명한 재료 때문에 시각적으로 가벼운데, 조지 넬슨의 원뿔형 안락의자인 코코넛 의자를 현대적으로 해석한 것이다.

판타스틱 플라스틱 엘라스틱 의자 1997년
Fantastic Plastic Elastic Chair
론 아라드(1951년-)

카르텔 1997년-현재

ㄴ 16쪽

판타스틱 플라스틱 엘라스틱 의자는 혁신적인 제조 기술로 만든 가벼운 의자로, 차곡차곡 겹쳐 쌓을 수 있다. 카르텔사를 위해 론 아라드가 디자인한 산업적 규모의 대량 생산용 제품이다. 꼭 필요하지 않은 재료와 복잡한 과정을 없애 제조 공정을 단순화했으며 부드럽고 굽이치는 모양의 결과물을 제시했다. 가볍고 반투명한 이 제품은 다양한 색상으로 출시되며, 실내외에서 모두 사용할 수 있다. 이중 알루미늄 압출재 두 개를 약간의 길이 편차를 두고 절단한 후에, 사출 성형한 반투명 폴리프로필렌 판을 압출재에 끼워 넣는다. 그다음 금속과 플라스틱을 일체형으로 함께 구부리는 특유한 방법을 통해 등받

이와 좌판을 이루는 '플라스틱 막'을 접착제 없이 고정한다. 이 기술을 통해 필요한 재료의 종류를 줄이면서 설비 관련 비용도 낮췄다.

톰 백 의자 1997년
Tom Vac Chair
론 아라드(1951년-)

비트라 1999년-현재

ㄴ 6쪽

1997년에 「도무스Domus」지는 론 아라드에게 매년 열리는 밀라노 가구 박람회를 위해 눈길을 사로잡는 조각품을 만들어달라고 요청했다. 아라드는 67개의 의자를 차곡차곡 쌓은 탑을 만들었는데, 이 의자들은 단일 소재를 구부려 좌판과 등받이가 하나로 이어진 형태였다. 의자에는 물결무늬가 새겨져 표면을 아름답게 표현하면서 튼튼하게 보강한다. 도무스 타워에 전시된 의자들은 진공 성형vacuum-formed 알루미늄으로 만들었으며, 의자 이름의 'vac'이 여기서 비롯됐다. 이름에 관한 또 다른 유래로는 아라드의 친구인 사진작가 톰 백Tom Vack도 있다. 현재 비트라는 다양한 다리 구성을 가진 폴리프로필렌 제품을 생산한다. 흔들의자의 활 모양 지지대를 나무로 만든 제품은 1950년 임스 부부의 팔걸이가 있는 DAR 흔들의자에 대한 경의를 표하는 제품이다. 투명 아크릴로 제작한 것도 있으며, 의자의 성격을 다시 한번 바꾼 한정판 탄소 섬유 제품도 있다.

1998

.03 의자 1998년
.03 Chair
마르텐 반 세베렌(1956-2005년)

비트라 1998년-현재

ㄴ 28쪽

마르텐 반 세베렌이 스위스 제조사 비트라의 관심을 받게 된 것은 그가 렘 콜하스Rem Koolhaas의 건축 사무소 OMA와 협업으로 개인 주택인 메종 아 보르도Maison à Bordeaux에 대한 작업을 하면서부터다. 벨기에 디자이너 반 세베렌은 이미 그의 절제된 디자인을 준산업적인 분야에 적용했고 이제 연속 생산에 들어갈 준비가 되어 있었다. 과연 비트라와 하게 된 첫 번째 프로젝트는 자신의 작업실에서 앞서 만들었던 두 개의 디자인을 개선한 것

이었고, 그래서 .03 의자라는 이름을 붙였다. 반 세베렌이 이룬 중요한 혁신은 좌석의 곡면판을 당시로서는 낯선 재료인 표피 합체 폴리우레탄으로 구성하는 것이었다. 형태는 날씬하지만 발포고무가 사용자의 신체에 적응을 한다. 좌석은 우아한 강철 틀을 덮어씌우며 등판에는 점점 좁아지는 판 용수철을 장착해서 앉는 사람이 뒤로 기대면 곡면판이 더 구부러지도록 해준다.

카르타 의자 1998년
Carta Chair
시게루 반(1957년-)
카펠리니 1998년
wb 폼(wb form) 2015년-현재
└. 229쪽

많은 디자이너들이 가장 최신의, 갈수록 더 최첨단 소재를 가구 디자인에 적용하고 싶어 하는 반면, 일본 디자이너 시게루 반Shigeru Ban은 기본적으로 쉽게 구할 수 있지만 흔히 간과하게 되는 소박한 재료를 부각하는 것에 관심을 둔다. 반은 수십 년 동안 얇은 판지 튜브를 재료로 구조를 만드는 실험을 건축과 가구 디자인에서 해왔다. 그에게 판지의 매력은 친환경적이고 생분해 가능하고 매우 저렴하다는 속성에 있다. 게다가 우레탄 수지로 처리를 하면 내구성이 생기고 방수 기능을 갖게 되어 다양한 환경에서 사용하기에 적합하다. 판지라는 재료는 카르타 의자에서 아마도 가장 훌륭하게 활용됐는데, 보이지 않는 나사 몇 개만 사용해 판지 튜브를 자작나무 합판으로 된 틀에 고정해서 시각적으로 간소하고 정서적으로 매력적인 작품을 만들었다.

코스트 의자 1998년
Coast Chair
마크 뉴슨(1963년-)
탈리아부에(Tagliabue) 1998년
마지스 2002년
└. 502쪽

색상이 화려한 이 의자는 원래 올리버 페이튼Oliver Peyton이 런던에서 운영하는 레스토랑 코스트를 위해 만들어졌으며, 다재다능한 디자이너 마크 뉴슨이 스스로 말했듯 '모든 것을 디자인한다는 점에서 전력투구할 수 있는' 첫 번째 프로젝트였다. 의자는 참나무와 밝은색의 셀프 스킨드 폴리우레탄self-skinned polyurethane(역자 주: 고강도 외층을 가진 폴리우레탄 폼)을 사용했고, 곡선으로

이뤄진 형태는 뉴슨이 1960년대 디자인에 대해 가진 관심을 반영한다. 그가 텔레비전 화면처럼 생겼다고 한 의자의 등판은 같은 모양의 좌판과 세로 널판으로 연결되며, 네 개의 다리는 살짝 벌어져 있다. 다수의 레스토랑 비품이 나중에 알레시Alessi에서 생산됐는데 한 예로 제미니Gemini 소금과 후추 그라인더가 있다. 2002년에 뉴슨은 이탈리아 플라스틱 전문 업체 마지스를 위해서 코스트 의자를 재디자인했는데, 공기 성형된 섬유유리와 폴리프로필렌 폼을 사용하고 크바드랏사의 토누스Tonus 직물로 겉 천을 씌웠다.

고 의자 1998년
Go Chair
로스 러브그로브(1958년-)
번하트 디자인 1998년-현재
└. 284쪽

로스 러브그로브Ross Lovegrove는 번하트 디자인Bernhardt Design을 위해 고 의자를 디자인했으며 번하트 디자인은 매우 성공적인 이 의자를 1998년부터 생산해 왔다. 독특하고 유기적인 모양과 광택 있는 마감들은 러브그로브의 작업을 정의하는 미학으로 자리 잡았다. 고 의자는 가늘고 안정적인 구조가 마치 앞으로 미는 모습을 하고 있다. 나무나 폴리카보네이트로 만들며 은색 또는 흰색 경량 마그네슘으로 분말 도장해 마감한다. 러브그로브의 손님용 의자는 실내와 실외 모두에서 사용하기 적합하며 세 개까지 쌓을 수 있다.

베르멜라 의자 1998년
Vermelha Chair
캄파나 형제
페르난두 캄파나(1961-2022년)
움베르투 캄파나(1953년-)
에드라 1998년-현재
└. 100쪽

베르멜라 의자는 캄파나 형제의 디자인 중에서 마시모 모로치의 관심을 끌게 된 첫 번째 디자인으로, 모로치는 이탈리아 제조사 에드라의 크리에이티브 디렉터였다. 처음 이 의자의 디자인을 선보인 후 5년 뒤인 1998년에 생산을 하기로 합의하면서 시작된 캄파나 형제와 에드라의 협력 관계는 많은 성공적인 디자인을 탄생시켰고, 이중에는 캄파나 형제의 가장 중요한 작업이 포함돼 있다. 베르멜라 의자를 만들면서 디자이너들은 브라질의 직조

와 관련된 전통과 소재에서 영감을 얻었다. 의자를 구성하기 위해 형제는 아크릴 심을 가진 밝은색의 면 밧줄을 500미터(1,640피트) 사용해서 금속관으로 된 틀에 걸쳤다. 그다음에 일주일이 걸리는 과정을 통해 밧줄을 수작업으로 엮어서 덮개를 만들었다.

입실론 의자 1998년
Ypsilon Chair
클라우디오 벨리니(1963년-)
마리오 벨리니(1935년-)
비트라 1998-2009년
└ 447쪽

입실론 의자는 당대의 흐름을 반영한 제품으로, 사무실 생활에 대한 전면적인 재고와 가장 진보한 재료를 결합한 디자인이었다. 야심 찬 사업가를 위해 디자인된 입실론 의자는 그에 걸맞은 냉철한 외관을 가졌다. 마리오 벨리니와 그의 아들 클라우디오Claudio가 함께 디자인한 입실론 의자는 등받이의 Y자 구조를 따라 이름 지었다. 주요 특징은 거의 누운 자세가 될 때까지 등받이와 머리받침을 젖힐 수 있다는 점이며, 이때도 컴퓨터 화면을 볼 수 있게 머리와 어깨를 지탱해준다. 의자는 앉은 사람을 외골격처럼 둘러싸는데, 요추 부위에는 특수 젤이 사용돼 앉는 사람의 등 모양을 '기억'한다. 입실론 의자는 2002년 독일의 레드 닷 디자인 어워드Red Dot Design Award의 최고 제품 디자인상을 비롯해 권위 있는 상들을 받았다.

1999

카세세 의자 1999년
Kasese Chair
헬라 용에리위스(1963년-)
한정판
└ 82쪽

헬라 용에리위스Hella Jongerius의 작품 경력에는 마하람Maharam, 비트라, 이케아, 로얄 티헤라르 마쿰Royal Tichelaar Makkum 같은 상대와의 협력이 포함돼 있다. 용에리위스는 1993년에 자신의 디자인 스튜디오인 용에리위스랩Jongeriuslab을 설립해서 다양한 물건을 제작했는데, 카펠리니를 위해 1999년에 만든 카세세 의자가 한 예다. 네덜란드 디자이너 용에리위스는 우간다의 카세세로 여

행을 하며 아프리카식 기도용 의자를 보고 영감을 얻어 완전히 납작하게 접을 수 있는 의자를 만들게 됐다. 카세세 의자는 다리가 세 개로 이뤄졌고 탄소 섬유라는 첨단 소재를 사용해서 뜻밖의 결과물을 탄생시켰다. 한정판으로 제작된 이 의자는 펠트나 발포고무로 마감했으며 산업적 특성과 전통적 형태를 디자인에 결합하는 용에리위스의 능력을 보여주는 훌륭한 사례다.

로 패드 의자 1999년
Low Pad Chair
재스퍼 모리슨(1959년-)
카펠리니 1999년-현재
└ 54쪽

로 패드 의자는 최첨단 생산 기술에 우아함과 단순함을 결합시켰다. 최소한의 스타일링을 통해 무게가 느껴지지 않으며, 이는 미드 센추리 모던 디자인의 영향을 받은 것이다. 재스퍼 모리슨은 로 패드 의자가 포울 키에르홀름의 PK22 의자(1956년)로부터 영감을 받았다고 인정했다. 모리슨의 의도는 고전이 된 키에르홀름의 의자처럼 소재를 제한적으로 사용하고 부피가 매우 적은, 낮은 의자를 개발하는 것이었다. 카펠리니는 모리슨의 실험을 장려했으며 가죽 프레스 기술을 보유한 자동차 시트 제조사를 찾는 것도 도왔다. 모리슨은 등받이를 만들기 위해 최종적으로 합판 패널 위에 다중 밀도 폴리우레탄 폼을 필요한 모양으로 붙이고, 가죽이나 덮개 천을 덮어씌워 바느질로 처리하는 방식을 선택했다. 제조사가 보유한 덮개 천을 씌우는 기술은 모리슨의 디자인에 잘 맞았기 때문에 형태와 마감의 조화를 이끌어냈다.

대기용 의자 1999년
Wait Chair
매튜 힐튼(1957년-)
어센틱스 1999년-현재
└ 64쪽

재능 넘치는 영국 디자이너 매튜 힐튼Matthew Hilton은 완전히 재활용할 수 있는 이 플라스틱 의자를 기점으로 고가의 소량 생산에서 저가의 대량 생산 방식으로 옮겨갔다. 1997년에 디자인된 이 의자는 일체형으로 사출 성형된 폴리프로필렌을 사용하고 좌판과 등받이에 강화용 뼈대를 구성해 유연하고 가벼운 폴리프로필렌에 안정성을 줬다. 힐튼과 어센틱스Authentics는 영리하게 가격을 책정했는데, 투박한 디자인의 일반 의자들보다 비싸지만

전체가 플라스틱으로 된 유명 '디자이너'의 의자보다는 훨씬 저렴했다. 고전적인 디자인으로 값싼 플라스틱 의자와 차별화하면서, 세련되고 전위적인 외관을 의도적으로 배제해 '디자이너' 플라스틱 의자란 지위도 피했다. 그 결과 탄생한 의자는 야단스럽지 않고, 보기 좋으며, 편안하고, 적당한 가격에, 실내외에서 모두 사용할 수 있고, 쌓을 수 있고, 다양한 색상으로 만들어진다.

2000

공기 의자 2000년

Air Chair

재스퍼 모리슨(1959년-)

마지스 2000년-현재

ㄴ 394쪽

재스퍼 모리슨은 마지스를 위해 이미 여러 소형 플라스틱 제품을 디자인해서 성공시키며 가스 사출 성형 기술을 경험했고, 이를 기반으로 공기 의자를 디자인했다. 녹인 플라스틱을 금속 거푸집에 채운 후 가스 압력을 가해 형태를 만드는 기법으로, 거푸집의 가장자리까지 채워지고 두꺼운 부분에 공간이 생긴다. 이 의자의 '틀'은 실질적으로 일련의 관으로 만들어졌으며 이로써 유리 강화 폴리프로필렌을 매우 적게 써서 무게를 줄일 수 있었다. 또한 완전한 형태를 갖추고 마감 처리가 된 이음매가 거의 없는 매끄러운 의자를 단 몇 분 만에 생산할 수 있다. 최초의 공기 의자는 소매가가 50파운드도 안됐는데 훌륭한 디자인으로 아름답게 만들어진 유명 디자이너 가구치고는 유난히 저렴한 가격이다. 실내외 모두 사용할 수 있고, 가정용이나 상업적 목적 모두를 만족시키는 공기 의자는 즉시 성공을 거두었으며, 다양한 엷은 색상으로 출시됐다. 이후 식탁, 탁자, TV 받침대, 최근에는 접이식 의자를 포함한 다양한 '에어-' 제품군으로 확장됐다.

두 힛(부디 치시오) 의자 2000년

Do Hit Chair

마라인 판 데어 폴(1973년-)

드로흐 디자인 2000년-현재

ㄴ 145쪽

네덜란드의 디자인 스튜디오 드로흐 디자인은 디자인 행위의 결과보다 과정을 중시하는 개념적인 제품을 개발하면서 디자인계에서 두각을 나타냈으며, 여기에는 상당한

유머 감각도 곁들였다. 마라인 판 데어 폴Marijn van der Poll이 디자인하고 밀라노 가구 박람회에서 처음 선보인 두 힛 의자는 단순한 스테인리스 스틸 정육면체에서 출발하며 여기에는 큰 망치가 딸려온다. 이 무거운 도구는 사용자로 하여금 디자인 과정에 참여하도록 유도하는데 정육면체를 내리치면 의자 같은 모양이 만들어진다(너무 여러 번 치면 독특한 조각품이 되어버리지만, 디자이너는 이런 결과를 딱히 말리지 않는다). 디자인 제품이자 동시에 미술품인 두 힛 의자의 가치는 파괴적인 충동을 창조적 과정으로 변환시키는 데 있다.

허드슨 의자 2000년

Hudson Chair

필립 스탁(1949년-)

에메코 2000년-현재

ㄴ 249쪽

필립 스탁의 허드슨 의자는 미국 제조사 에메코와의 협업을 통해 탄생했다. 허드슨 의자는 뉴욕시에 있는 허드슨 호텔을 위해 만들어졌으며 에메코가 만든 해군 의자를 변형한 제품이다. 해군 의자와 허드슨 의자 모두 에메코가 70년 전에 개발한 77단계 과정을 사용해서 제작된다. 이는 잠수함에서 사용할, 가볍고 부식에 강한 의자를 만들기 위해 세운 공정이다. 그 결과로 탄생한 의자들은 80% 재활용된 알루미늄으로 형성되며 수명이 약 150년에 이른다. 허드슨 의자는 해군 의자보다 한 걸음 더 나가 8시간의 연마 과정을 더해 거울 같은 마감을 만들어낸다.

MVS 셰이즈 2000년

MVS Chaise

마르텐 반 세베렌(1956-2005년)

비트라 2000년-현재

ㄴ 278쪽

마르텐 반 세베렌이 디자인한 MVS 셰이즈의 옆모습을 보면 조각 같은 선이 르 코르뷔지에의 LC4 셰이즈 롱(1928년)부터 찰스와 레이 임스의 부드러운 패드 셰이즈(1968년)까지, 앞서 나온 여러 제품을 연상시킨다. 그러나 반 세베렌은 이미 매끈한 이 제품들의 형태에서 정수를 뽑아내어 독창적으로 간결한 모양을 완성했다. 스테인리스 스틸로 만든 다리 한 개로 지탱되는 길고 좁은 좌석은 마치 공기 중에 떠 있는 것 같아 위태로워 보이지만 이 의자에는 고도로 균형 잡힌 구조가 자리 잡고 있

다. 부차적인 틀이 있어서 앉는 사람의 무게 이동만으로 앉은 자세에서 누운 자세로 바꿀 수 있게 해준다. 부드럽고 탄력 있는 폴리우레탄 껍데기는 몸의 모양에 맞춰져서 대단히 편안하다. 머리를 받치는 쿠션은 가죽으로 만들고 야외용은 내구성이 강한 폴리우레탄으로 만든다. 반 세베렌은 1990년대에 스위스 제조업체 비트라와 생산적인 협력 관계를 시작하면서 폴리우레탄의 사용을 개척하는 데 일조했다.

부드러운 셰이즈 2000년
Soft Chaise
베르너 아이스링어(1964년-)
자노타 2000년
└, 486쪽

독일 가구 디자이너 베르너 아이스링어Werner Aisslinger가 디자인을 하는 데 있어 결정적으로 중요한 도전은 새롭고 혁신적인 소재와 기술의 도움을 받아 유행을 타지 않는 디자인을 개발하는 것이다. 1999년에 아이스링어는 테크노겔Technogel이라는 폴리우레탄 재료를 디자인에 적용하는 탐구활동의 일환으로 소프트 셀Soft Cell 컬렉션을 선보였으며, 이 소재는 이전까지 주로 의료산업에 사용됐었다. 반투명한 재료의 속성 때문에 부드러운 의자는 연약해 보이지만 탄력성이 있어서 앉는 사람에게 매우 편안한 경험을 보장한다. 젤로 된 표면은 대칭적인 격자무늬를 이루는 스테인리스 스틸 철사 구조 위에 펼쳐져 있다. 젤 소재는 엄청나게 비싸서 디자인상을 받은 이 의자는 소비자들이 탐내는 사치품이 됐다. 하지만 부드러운 셰이즈는 가구 디자인 분야에서 디자이너들이 색다른 재료로 혁신을 추구하는 방법에 있어서 중요한 전환점을 마련했다.

스프링 의자 2000년
Spring Chair
에르완 부홀렉(1976년-)
로낭 부홀렉(1971년-)
카펠리니 2000년-현재
└, 66쪽

로낭Ronan과 에르완 부홀렉Erwan Bouroullec 형제가 카펠리니를 위해 디자인한 첫 의자인 스프링은 작은 라운지 의자다. 의자의 받침은 광택이 고운 스테인리스 스틸로 만들어졌으며 뻣뻣한 폴리우레탄 뼈대에 폴리우레탄 폼으로 패딩을 더했다. 편안함을 염두에 두고 디자인했으

므로 머리 받침대와 앞뒤로 움직이는 발판을 첨가할 수 있다. 머리 받침대는 자동차에 설치된 것처럼 조절이 가능하고 발판은 스프링에 의해서 사용자의 다리 움직임에 따라 반응한다. 머리 받침과 발판의 유무에 따라 네 종류의 구성이 가능하므로 사용자는 자신이 편안하다고 느끼는 취향대로 의자를 맞출 수 있다. 스프링 의자는 여러 종류의 색상과 직물 중에서 선택할 수 있다.

2001

아네모네 의자 2001년
Anemone Chair
캄파나 형제
페르난두 캄파나(1961-2022년)
움베르투 캄파나(1953년-)
에드라 2001년
└, 84쪽

페르난두와 움베르투 캄파나가 디자인한 아네모네 의자는 인체공학적인 모양으로 구부린 둥근 금속성 틀을 만든 다음, 살짝 아래가 벌어지는 네 개의 다리에 부착한다. 그다음 속이 빈 플라스틱 튜브를 수작업으로 엮은 뒤 나사를 사용해서 틀에 고정한다. 플라스틱 튜브들이 의자의 틀에서 구불거리며 늘어진 효과 때문에 아네모네라는 이름이 붙었다. 이탈리아 제조사 에드라에서 생산되는 아네모네 의자는 브라질 출신의 캄파나 형제와 에드라가 이어온 여러 협업 작품 중 하나다.

허니-팝 의자 2001년
Honey-Pop Chair
토쿠진 요시오카(1967년-)
한정판
└, 160쪽

일본 디자이너 토쿠진 요시오카Tokujin Yoshioka의 허니-팝 의자는 종이가 실제로 하중을 견디는 구조물을 만들 수 있다고 상정하고 있다. 종이 등燈을 만들 때 사용하는 것과 유사한 얇은 글라신지紙 120겹으로 만든 이 의자는 하나의 곡선을 이루도록 재단된 좌판과 등판으로 형성됐다. 의자는 처음에는 납작해 보이지만 부채처럼 펼치면 벌집 모양 모티프를 드러낸다. 의자의 최종적인 형태는 첫 번째 사용자가 앉아서 종이를 누르게 되면 의자에 찍히는 모양대로 탄생한다. 약해 보이는 모습과 달리

이 의자는 구조적으로 상당히 튼튼한데, 앉는 사람의 무게로 접힌 종이 모양대로 고정되기 때문이다. 허니-팝 의자가 대량 생산으로 이어지지 않았다는 것은 어쩌면 놀라운 사실이 아니며 수작업으로 300개 한정판이 제작됐다. 그러나 이후 허니-팝 의자의 원리는 요시오카가 도쿄-팝 의자를 만들 때 일부 적용됐다.

2002

뱅크위트(연회) 의자 2002년
Banquete Chair
캄파나 형제
페르난도 캄파나(1961-2022년)
움베르투 캄파나(1953년-)
한정판
ㄴ 413쪽

브라질 출신 디자이너인 움베르투와 페르난두 캄파나는 가구 디자인을 시작하기 전에 원래 법률과 건축에 종사했었다. 형제는 발견된 오브제를 자주 사용해서 디자인 작업을 하는데, 일상생활에서 나오는 일반 폐기물을 재미있는 아상블라주 작품으로 변신시켰다. 그들이 만든 생기 넘치는 뱅크위트 의자는 독특한 재료를 사용해서 겉 천을 씌우는 방식에 대해 새롭게 접근하려는 의도에서 비롯됐다. 동물 봉제 인형을 빼곡하게 배치한 뒤 알루미늄 격자로 고정시킨 이 의자는 테디 베어, 악어, 판다, 상어가 포함돼 있고, 각 의자는 수작업으로 25개에서 35개의 한정판으로 만들어진다.

파벨라(빈민촌) 의자 2002년
Favela Chair
캄파나 형제
페르난두 캄파나(1961-2022년)
움베르투 캄파나(1953년-)
에드라 2002년
ㄴ 473쪽

파벨라 의자는 사람들이 뭐든 구할 수 있는 재료로 집을 짓는 상파울루의 빈민촌에서 영감을 받았다. 의자는 오로지 목재 조각을 접착시켜서 만든 것처럼 보이며, 실제로 캄파나 형제는 과일 시장 근처에서 발견한 폐기물로 처음에 디자인을 만들었다. 캄파나 형제의 많은 작품이 재료에서 주된 영감을 얻고 있으며 대팻밥이나 밧줄, 심

지어 장난감도 창작 과정에 영향을 미친다. 파벨라 의자는 형제의 방법론을 보여주는 사례로 경제적인 재료와 간단한 공정으로 독특한 제품을 창조하고 있다.

루이 유령 의자 2002년
Louis Ghost Chair
필립 스탁(1949년-)
카르텔 2002년-현재
ㄴ 194쪽

프랑스 디자이너 필립 스탁이 고전적인 루이 15세 안락의자를 재해석하려고 했을 때, 플라스틱을 혁신적으로 활용하는 카르텔과의 협업을 통해서 획기적인 디자인을 만들어냈으며, 이는 재빠르게 아이콘의 위치에 올랐다. 일체형의 투명한 성형 폴리카보네이트로 제작된 루이 유령 의자는 그 원형인 루이 15세 의자가 무거운 것과 달리 가볍다. 고전적인 형태를 재활용한 이 의자는 다용도로 실내와 실외에서 모두 사용할 수 있다. 새로운 고전으로 자리 잡은 루이 유령 의자에서 영감을 얻어 투명한 자매품들이 만들어지면서 하나의 제품군이 탄생했다. 여기에 포함된 제품은 팔걸이가 없는 투명한 사이드 체어인 빅토리아 유령 의자Victoria Ghost Chair, 투명하고 팔걸이가 없는 높은 스툴로 등받이가 타원형과 정사각형으로 만들어지는 원 모어, 원 모어 플리즈One More, One More Please, 투명하고 등받이가 없는 스툴인 찰스 유령 스툴 Charles Ghost Stool, 그리고 원래의 루이 유령 의자를 어린이용으로 만든 루루Lou Lou가 있다.

마리올리나 의자 2002년
Mariolina Chair
엔조 마리(1932-2020년)
마지스 2002년-현재
ㄴ 245쪽

형태를 최소화한 마리올리나 의자는 엔조 마리가 1985년 그의 상징적인 토니에타 의자에서 처음 제안한 발상의 연속선상에 있다. 형태는 화려하지 않고 최고의 실용성을 제공하기 위해 디자인됐다. 가볍고 튼튼하며 12개까지 쌓아 올릴 수 있는 마리올리나 의자는 공공장소에서부터 주거용 실내공간까지 다양한 환경에서 사용할 수 있다. 절제된 회색, 흰색과 함께 밝은 주황색으로 만들어지며, 좌판과 등판은 사출 성형된 폴리프로필렌을 크롬 도금 강철관 틀이 잡아준다. 야단스럽지 않은 형태를 가진 마리올리나 의자는 일상용 의자에 요구되는 다양한

요건들을 충족시키는 변치 않는 해결책을 보여준다.

엉클 의자 2002년
Uncle Chair
프란츠 웨스트(1947-2012년)
유니크 웍스
└ 496쪽

오스트리아 작가 프란츠 웨스트Franz West는 산업용 직물을 서로 엮고 묶어서 엉클 의자를 창조했다. 그 결과 여러 가지 색채를 병치해서 복잡한 문양을 엮어낸 일련의 독특한 의자들이 만들어졌다. 이 의자에 대한 그의 발상은 시장바구니에 자주 사용되는 콜라주 방식을 떠오르게 한다. 웨스트는 디자이너보다는 작가로 간주됐지만 그의 작업은 미술과 디자인 사이에서 줄타기했으며, 행위미술의 영향도 분명히 받았다. 웨스트는 2010년까지 계속해서 생산한 엉클 의자 외에도 그냥 감상만 하는 게 아니라 상호작용을 하도록 디자인된 미술품을 만들었다. 이런 작은 조각품들은 어댑티브스Adaptives(적응하는 것들)라고 불렸으며 1970년대 초 빈 행동주의 운동에 대한 반응으로 만들어졌다.

2003

체어_원 2003년
Chair_One
콘스탄틴 그리치치(1965년-)
마지스 2003년-현재
└ 20쪽

체어_원은 일반적으로 모험적인 플라스틱 제품을 만드는 것으로 알려진 이탈리아 제조사 마지스가 생산하며, 영국에서 훈련받은 독일 디자이너 콘스탄틴 그리치치 Konstantin Grcic의 작품이다. 이 디자인이 중요한 이유는 세계 최초로 주물 알루미늄으로 만들어진 의자 뼈대를 가진 제품이기 때문이다. 주물 알루미늄은 이후 가구산업에서 주요 소재가 되었지만 체어_원하고 더 가까운 제품은 빅토리아 시대의 주철 정원 의자다. 재료와 무게가 다른 것을 제외한 두 의자의 가장 분명한 차이점은 체어_원의 형태가 의심의 여지 없이 컴퓨터로 작업된 모습이라는 점이다. 간소하고 직선으로 이뤄진 구조는 공상과학 영화에 등장할 법한 모습이지만 사실은 인체공학적 기준으로 정해졌으며 인체의 모양을 완벽하게 감싸

준다. 이 제품은 패밀리_원이라고 하는 컬렉션의 일부로, 그 컬렉션에는 다리가 네 개인 제품과 함께 테이블, 바 스툴이 포함된다. 공공장소 전용으로 만들어진 제품도 있는데, 유사한 기하학적 주물 뼈대를 사용하지만 원뿔형의 콘크리트로 주조된 받침 위에 얹어졌다.

코끼리 좌석 2003년
Elephant Seating
벤 류키 미야기(1970년-)
벤 류키 미야기 디자인 2003년-현재
└ 11쪽

건축가 벤 류키 미야기Ben Ryuki Miyagi는 원래 코끼리 좌석을 조각품과 기능적인 가구가 혼합된 물건으로 디자인했으며 자신의 아파트에 전시하고 사용하려 했다. 친구들의 격려를 받고 그는 이 작품을 디자인 공동체와 공유하기로 결정했고, 코끼리 좌석은 곧바로 걷잡을 수 없는 성공을 거둬서 그 혁신적인 디자인에 대해 일련의 상을 받았다. 소파는 산업용 펠트의 미학과 재료적 속성에 대한 반응으로 구상됐다. 산업용 펠트는 (미야기에게 영감을 준) 요제프 보이스Josef Beuys 같은 작가들이 사용했지만 가구 디자인에 활용하는 경우, 특히 의자의 구조를 형성하는 데 사용하는 경우는 거의 없었다. 그러나 미야기는 펠트를 다루고 관리하는 것이 용이하다는 것을 알게 됐으며, 실용적인 속성에 강렬한 시각적 존재감까지 더해졌다.

구비 1F 의자 2003년
Gubi 1F Chair
콤플로트 디자인
보리스 베를린(1953년-)
포울 크리스티안센(1947년-)
구비 2003년-현재
└ 198쪽

재미있는 모양을 가진 콤플로트 디자인Komplot Design의 1F 의자는 2003년에 덴마크 제조사 구비를 위해 디자인됐으며 선구적인 기술 발전의 결과물이다. 이 의자는 3D 베니어를 성형하는 혁신적 기술을 사용해서 만들어진 최초의 산업 제품이다. 이 공정을 통해 두 번 곡선을 이루는 곡면판 제작이 가능해졌고, 곡면판의 두께도 불과 5.5밀리미터(1/4인치) 미만으로 유지해서 목재의 소비량을 반으로 줄였다. 코펜하겐에 기반을 둔, 포울 크리스티안센Poul Christiansen과 보리스 베를린Boris Berlin이 운

영하는 종합 디자인 스튜디오인 콤플로트 디자인에게 있어서 구비 1F 의자는 기술적이고 구조적인 위업을 상징할 뿐만 아니라, 인체에 아주 적합하고 친근한 물건을 개발하려는 디자이너들의 소망도 반영한다. 이 의자는 앉는 사람의 자세를 제한하지 않으며 역학적으로 편안함을 제공한다.

2004

탄소 의자 2004년
Carbon Chair
베르트얀 포트(1975년-)
마르셀 반더스(1963년-)
모오이 2004년-현재
ㄴ 459쪽

모오이Moooi의 공동 설립자인 디자이너 마르셀 반더스는 베르트얀 포트Bertjan Pot와 함께 탄소 의자를 탄생시켰다. 이들은 윤곽을 통과해서 반대편이 보이는 의자를 만들고 싶어서 탄소 섬유에 관해 탐구하기에 이르렀다. 의자의 뼈대와 다리를 따로 만들기 위해서 에폭시를 흠뻑 적신 탄소 섬유 가닥들을 수작업으로 엮었다. 다리들은 금속 나사를 이용해 좌판 밑면에 고정한다. 이렇게 두 부분을 조립해서 튼튼하면서도 가벼운 제품이 만들어지며 옆선은 얇고 독특하다. 네덜란드 출신인 두 디자이너가 만든 탄소 의자는 큰 인기를 얻어 2015년에 바 스툴도 제작했다.

셸 의자 2004년
Shell Chair
바버 & 오스거비
에드워드 바버(1969년-)
제이 오스거비(1969년-)
아이소콘 플러스 2004년
ㄴ 441쪽

종이처럼 얇은 합판에 대해 탐구한 결과, 바버 & 오스거비Barber & Osgerby의 셸 의자가 탄생했다. 이 의자의 가장 대표적인 특징은 다리와 좌판 사이에서 시각적 연결 부위 역할을 하는 접힌 모양이다. 셸 시리즈에는 테이블도 포함되는데 기계적인 연결 부위를 사용하지 않도록 디자인되었다. 그러므로 기술적 전문지식과 함께 고도로 정밀한 공정이 필요했으며 이는 영국 제조사 아이소콘

플러스와의 동업 관계를 통해 달성할 수 있었다. 전략적으로 사용한 접기를 통해서 시각적인 짜임새와 물리적인 구조를 제공한다. 이 의자는 출시되고 얼마 지나지 않아 온라인 갤러리인 2OLtd의 의뢰를 받아 수작업으로 마감된 유광 금속으로 만들어진 특별판이 제작됐다.

2005

라비올리 의자 2005년
Ravioli Chair
그렉 린(1964년-)
비트라 2005년
ㄴ 304쪽

미국 건축가이자 디자이너인 그렉 린Greg Lynn이 디자인한 라비올리 의자는 자동화된 과정의 결과물이다. 린은 생산을 최적화하고 복잡한 기능을 수행하기 위해 컴퓨터의 지원을 받는 디자인 공정을 탐구하려고 노력한다. 라비올리 의자의 경우 컴퓨터 시뮬레이션을 이용해 표면을 부피로 전환해서 현대적인 안락의자를 만들었다. 의자는 두 부분으로 나눠 생산된다. 입체적인 편직 스페이서 패브릭(역자 주: 이중 구조로 두 겹 사이에 공간이 있는 매시형 직물)으로 겉 천을 씌운 곡면판과 의자의 받침 역할을 하는 플라스틱 곡면판이다. 의자의 직물 덮개 또한 디지털 기술을 이용해 디자인됐으며 다양한 색상과 문양으로 만들어진다. 이 의자는 뉴욕 현대미술관과 시카고 미술관의 영구 소장품에 포함되어 있다.

스케치 의자 2005년
Sketch Chair
프런트 디자인
소피아 라게르크비스트(Sophia Lagerkvist)(1972년-)
안나 린드그렌(Anna Lindgren)(1974년-)
한정판
ㄴ 386쪽

전원이 스웨덴 여성으로 이뤄진 프런트 디자인Front Design은 스케치 의자를 만들기 위해서 두 종류의 최첨단 기술을 결합시켰다. 바로 3D 프린팅과 모션 캡처 필름이다. 스톡홀름에 기반을 둔 이들은 모션 캡처 필름을 사용해 입체적인 디자인을 기록했는데, 공중에 획을 그을 수 있는 특별 제작된 '펜'을 이용해서 스케치를 만들었다. 디자이너들은 이렇게 만들어진 파일을 주로 경주용 자동

차 부품을 생산하는 3D프린터로 전송했다(그들은 핀란드 제조사 알파폼Alphaform에 프린팅을 맡겼다). 이렇게 미세한 세라믹 입자로 강화된 액체 수지를 한 겹씩 압출성형함으로써 낭비가 거의 없이 의자가 만들어졌다. 한정판으로 세 개밖에 만들어지지 않았으므로 의자로서의 유용성은 어쩌면 미술, 디자인, 기술의 한계에 도전하는 그 개념적 성격에 비해 부차적인 역할일 것이다.

줄무늬 의자 2005년
Striped Chair
에르완 부훌렉(1976년-)
로낭 부훌렉(1971년-)
마지스 2005년-현재
ㄴ, 151쪽

프랑스 디자이너 형제 로낭과 에르완 부훌렉은 2004년부터 마지스와 함께 활동했다. 이탈리아 제조사 마지스를 위해 줄무늬 의자를 만들었을 때 그들은 거푸집이 필요한 부분을 최소화해서 생산을 단순화시키고자 했다. 쌓을 수 있는 이 의자는 성형 플라스틱으로 된 구조적 요소를 단 두 가지만 사용한다. 다양한 길이의 줄들과 그 줄을 의자의 금속 구조와 연결시키는 장치다. 이 효율적인 디자인은 강한 도식적인 요소를 특징으로 하며 곧이어 안락의자, 높은 스툴, 긴 의자가 포함된 제품군으로 발전했다.

초자연적 의자 2005년
Supernatural Chair
로스 러브그로브(1958년-)
모로소 2005년-현재
ㄴ, 384쪽

런던을 기반으로 하는 디자이너 로스 러브그로브는 쌓을 수 있는 의자인 초자연적 의자를 만드는 과정을 유기적 본질주의Organic Essentialism라고 일컫는다. 등판에 구멍이 뚫리고 쌓을 수 있는 의자가 전통적인 디자인 방식이 아니라 진화의 과정으로 생긴 결과물이라는 것이다. 러브그로브는 2005년에 이탈리아 가구 제조사 모로소를 위해 이 의자를 만들면서 자연적 세포 망에서 영감을 얻었다. 의자는 섬유유리로 보강된 일체형 사출 성형 폴리프로필렌으로 형성된다. 초자연적 의자의 구멍이 뚫린 등판은 가장 독특한 요소로, 의자의 탄력성을 증가시키며 불필요한 재료와 무게를 줄인다. 초자연적 의자는 8개까지 포개어 쌓을 수 있다. 출시된 지 2년 뒤에 러브그로브와 모로소는 초자연적 의자를 안락의자로 제작했다.

2006

100일 동안 100개의 의자 2006년
100 Chairs in 100 Days
마르티노 감페르(1971년-)
유니크 웍스 2006년-현재
ㄴ, 365쪽

이탈리아 태생 디자이너 마르티노 감페르Martino Gamper는 2007년에 100일 동안 100개의 의자를 제작하겠다는 계획에 도전했다. 각 의자는 길에 버려진 의자나 친구들의 집에서 발견한 의자 조각들을 이어붙이기로 했다. 감페르는 예상치 못한 방법으로 양식적인 요소가 결합된 혼합물을 만들어냈으며 그 범위는 시적인 것부터 재미있는 것, 심지어 괴팍한 것까지 우리가 완벽함을 달성하려고 노력하는 현상에 대해 논의한다. 인상적인 작품으로는 조 콜롬보의 플라스틱과 전통적인 목재를 기괴하게 합쳐서 별나게 만든 한 바구니 가득A Basketful, 플라스틱 정원 의자와 소리 야나기의 우아한 나비 스툴을 결합한 소네트 나비Sonnet Butterfly, 그리고 사진에서 볼 수 있는 투썸Two-some(한 쌍)이 있다. 100일 동안 100개의 의자가 런던에서 데뷔하자 영국을 기반으로 하는 감페르는 세계적인 명성을 얻었다. 100일 동안 100개의 의자는 세계를 돌며 전시됐고 그는 가는 곳마다 새로운 의자를 만들었다.

뼈 의자 2006년
Bone Chair
요리스 라르만(1979년-)
한정판
ㄴ, 307쪽

뼈 의자의 기원은 1998년으로 거슬러 올라간다. 제너럴 모터스사의 독일 자회사인 아담 오펠 GmbH가 생물체의 성장을 모방해서 제품을 생산하는 (처음에는 자동차 부품) 소프트웨어를 개발해 최소량의 재료로 최대의 강도를 달성하게 됐다. 네덜란드 디자이너 요리스 라르만Joris Laarman은 그 알고리즘과 공정이 진화의 원칙과 닮은 점, 특히 뼈의 구조에서 영감을 얻어, 바로 그 소프트웨어를 적용해 2006년 뼈 의자를 만들었다. 결과적으로 탄생한 알루미늄으로 된 의자는 날씬하면서 튼튼하고, 복잡하고 유기적인 모양으로 인해 미술과 디자인 그리고 공학의 교차점에 자리 잡게 됐다.

청동 폴리 의자 2006년

Bronze Poly Chair

맥스 램(1980년-)

유니크 웍스 2006년-현재

└ 400쪽

영국 디자이너 맥스 램Max Lamb의 청동 폴리 의자는 그가 앞서 로스트-폼lost-foam 주조 방식을 한 번만 사용해 가구 하나를 성공적으로 탄생시킨 청동 폴리 스툴에서 유래한다. 폴리스티렌을 깎거나, 모래 거푸집에서 만든 금속을 사용하는 두 가지 방법으로 가구를 생산한 경험이 모두 있는 램은 이들 공정을 결합해서 깎은 폴리스티렌의 복잡하고 우둘투둘한 질감을 구사하려고 했다. 램은 스툴에 다리 하나와 등판을 추가해서 한 덩어리의 저밀도로 팽창된 폴리스티렌을 가지고 의자를 깎은 다음, 알루미늄 엔진 블록을 만들 때 사용되는 산업적 주조 공정을 적용했다. 용해된 청동의 가변성으로 인해 원형과 똑같은 복제품을 만들 수 있다. 원형을 모래에 묻은 다음에 청동을 부으면 원형이 파괴된다. 그러므로 램이 만드는 의자는 모두 유일무이하다.

점토 사이드 체어 2006년

Clay Side Chair

마르텐 바스(1978년-)

덴 허더 프로덕션 하우스(Den Herder Production House)
 2006년-현재

└ 366쪽

마르텐 바스Maarten Baas의 점토 가구 시리즈는 합성 점토로 아주 얇은 금속 뼈대를 감싸서 만들어진다. 바스는 작품을 하나하나 수작업으로 만들고 그 과정에서 거푸집의 도움을 받지 않기 때문에 컬렉션에 포함된 모든 제품은 유일무이하다. 바스의 작품이 대부분 그렇듯 점토 가구는 미술과 디자인 사이의 경계선상에 놓여 있다. 네덜란드 출신 디자이너인 바스는 개성이 충만한 기능성이라는 2000년대 이후 디자인 특유의 접근 방식을 전형적으로 보여준다. 그의 컬렉션에 포함된 모든 제품이 그렇듯이 점토 사이드 체어는 제작하는 데 8주의 시간이 걸리고 8종류의 색상 중에서 선택할 수 있다.

코랄로 의자 2006년

Corallo Chair

캄파나 형제

페르난두 캄파나(1961-2022년)

움베르투 캄파나(1953년-)

에드라 2006년

└ 374쪽

캄파나 형제는 코랄로 의자를 제작할 때 강철 철사를 수작업으로 구부리고 엮는 복잡한 형태를 만들어 스스로 지탱되는 그물망을 탄생시킨다. 그리고 이렇게 독특한 각 제품의 테두리가 매끈하도록 세심하게 신경을 쓴다. 모든 의자는 수작업으로 만들어지기 때문에 유일무이함이 보장된다. 이 형제 디자이너의 작업은 버려졌거나 특이한 재료를 사용해서 세심한 수공예 작업을 통해 새 생명을 부여한다. 코랄로 의자의 경우 탄생하는 결과물은 자연에서 볼 수 있을법한 형태를 연상시키기 때문에 실외용으로 만들어진 의도에 완전히 부합한다. 의자 전체를 산호색이나 검은색, 흰색 에폭시 도료로 마감 처리한다.

드 라 워 파빌리온 의자 2006년

De La Warr Pavilion Chair

바버 & 오스거비

에드워드 바버(1969년-)

제이 오스거비(1969년-)

이스태블리시드 & 선스(Established & Sons) 2006년-현재

└ 466쪽

에드워드 바버와 제이 오스거비가 벡스힐 온 시Bexhill-on-Sea에 위치하며 새롭게 보수된 드 라 워 파빌리온을 위한 의자 디자인을 의뢰받았을 때 그들에게 고민거리가 딸려왔다. 그 건물은 1935년에 에리히 멘델손Erich Mendelsohn과 세르게 체르마예프Serge Chermayeff가 디자인한 해변의 모더니즘 양식 레저센터로, 길고 빛나는 역사를 지니고 있다는 점이었다. 디자이너들은 모더니즘을 대표하는 이 건물의 역사를 존중하는 혁신적인 알루미늄 의자를 만들었다. 뒷다리의 모양은 건축물의 깔끔한 선을 재현하며 색상은 알바 알토가 이 건물을 위해 원래 디자인했던 나무 의자를 기념한다. 기능과 실용성을 고려한 조치도 취했다. 좌판과 등판에 구멍을 뚫어서 의자의 무게를 줄이고 해안에 위치한 건물의 야외 테라스에서 강한 바람을 잘 견디게 해주며, 동시에 시각적으로 매력을 더했다.

수세미 2 의자 2006년
Hechima 2 Chair
류지 나카무라(1972년-)
한정판
ㄴ. **85쪽**

류지 나카무라Ryuji Nakamura의 조각적인 수세미 2 의자는 처음엔 그 형태가 고도로 복잡해 보이지만 근본적인 디자인은 단순하다. 일본 건축가이자 디자이너인 나카무라에게 이 의자를 개발하는 것은 가황섬유의 물질적 속성을 탐구할 수 있는 기회를 제공했다. 가황섬유란 섬유소로 이뤄진 얇은 적층 덩어리로, 보기에는 매우 가볍지만 놀랍도록 뻣뻣하고 탄력 있는 구조를 가졌다. 의자의 유연성과 내구성, 그리고 모양은 둥지를 떠오르게 하며 정밀한 디자인은 자연계에서 볼 수 있는 대칭성을 흉내내고 있다. 수세미 2 의자를 제작할 때 산업용 종이를 물걸처럼 오르내리는 모양으로 여러 겹 합쳐서 외형은 그물 같고, 앉는 사람에게는 공기처럼 가벼운 느낌을 제공한다.

나미 의자 2006년
Nami Chair
류지 나카무라(1972년-)
한정판
ㄴ. **161쪽**

일본 건축가 류지 나카무라는 무엇보다 우아한 임시 설치물을 만드는 것으로 알려져 있으며, 그가 만드는 가구 디자인과 마찬가지로 기능과 예술 사이의 경계선상에 위치한다. 나카무라의 나미 의자는 2006년에 디자인해서 도쿄의 프리즈믹 갤러리Prismic Gallery에 전시됐으며 작가의 전성기를 보여준다. 정밀하고 균형 잡힌 구조로 된 나미 의자는 복잡하고 반복적인 문양을 기발하게 사용해서 물건을 시각적으로 강렬하게 만드는 작가의 능력을 드러낸다. 이 종이로 된 의자는 조각적인 동시에 공기처럼 가볍고 대량 생산되지 않았음에도 불구하고 일본 디자인계에서 나카무라의 영향력 있는 입지를 확고히 했다.

파네 의자 2006년
Pane Chair
토쿠진 요시오카(1967년-)
한정판
ㄴ. **33쪽**

토쿠진 요시오카의 파네 의자가 탄생하는 데 큰 기여를 한 것은「내셔널 지오그래픽」잡지에 실린 기사로, 일본 디자이너인 요시오카에게 새로 개발된 섬유 구조의 속성을 알려줬다. 이 섬유는 부드러워 보이지만 매우 튼튼하고 압력을 잘 견딘다. 그 결과 요시오카는 열가소성 폴리에스테르 탄성체(TPEE)라고 알려진 소재를 연구해서 파네 의자를 만들었는데, 그 이름은 이탈리아어로 빵을 뜻하며, 유사한 굽기 과정을 거친다. 생산 과정의 일부로 사각형 섬유 덩어리를 종이로 된 관에 말아 넣은 뒤, 섬유가 의자 모양을 기억할 때까지 가마에서 굽는다. 구상해서 완성품이 나올 때까지 3년이 소요됐고 그 과정에서 요시오카는 수많은 실험을 감행했다. 2007년 밀라노 가구 박람회에서 이탈리아 제조사 모로소가 주관한 설치의 일부분으로 첫선을 보인 파네 의자는 앉은 사람에게는 튼튼한 좌석을 제공하지만 보는 사람에게는 사용자가 공중에 떠 있는 듯한 느낌을 준다.

폴트로나 의자 2006년
Poltrona Chair
하이메 아욘(1974년-)
BD 바르셀로나 디자인 2006년-현재
ㄴ. **220쪽**

하이메 아욘Jaime Hayón은 BD 바르셀로나를 위해 만든 쇼타임 컬렉션의 일부로 인상적인 폴트로나 의자를 디자인했다. 아욘은 덮개가 달린 독특한 안락의자 외에 소파와 전통적인 안락의자도 만들었다. 스페인 출신 디자이너인 그는 유기적이고 과장된 형태에 전통적인 겉 천의 디테일을 더한 의자를 구상했다. 넉넉한 크기의 좌석 틀은 윤전기로 성형한 폴리에틸렌으로 만들었다. 원래 컬렉션에서는 곡면판 뼈대를 무광 래커로 마감하고 가죽을 씌웠다. 10년 동안 성공적으로 생산을 이어오다가 아욘과 BD 바르셀로나 디자인은 새로운 래커와 색상, 그리고 더 광택이 있는 마감도 제작하기 시작했다.

노동자 안락의자 2006년

The Worker Armchair

헬라 용에리위스(1963년-)

비트라 2006-2012년

└ 295쪽

네덜란드 디자이너 헬라 용에리위스는 활동 기간 내내 색조와 질감에 매료되어 있었으며, 이런 관심을 적용해서 첨단 기술을 활용한 생산과 전통적인 공예를 결합시켰다. 같은 네덜란드인이자 데 스틸 운동의 선도자인 헤릿 릿펠트가 만든 미니멀리즘 성향의 1936년 위트레흐트 의자Utrecht Chair에서 영감을 받은 용에리위스의 노동자 의자는 견고한 느낌을 준다. 땅딸막한 좌석 쿠션과 보이도록 드러난 받침, 그리고 목재 골조를 암시하는 참나무 원목으로 된 정사각형 막대 틀로 이뤄진 덕분이다. 한편, 등받이와 선반 작업으로 모양을 낸 팔걸이를 잇기 위해 광을 낸 알루미늄 연결 부품을 사용했는데, 팔걸이가 마치 떠 있는 것처럼 보인다. 넉넉한 크기의 좌석과 따로 떨어진 이중 등받이 쿠션은 (한 개는 서류 가방 모양) 직물과 가죽을 둘 다 사용해서 씌웠기 때문에 다양한 질감과 색채 배합을 이룬다. 이 의자는 용에리위스가 가구 디자인을 의뢰받은 초기작에 속하며 스위스 제조사 비트라와 생산적인 관계를 시작하는 계기가 되었다. 용에리위스는 지금도 비트라의 색상과 재료에 대한 아트디렉터 역할을 맡고 있다.

2007

데자뷔 의자 2007년

Déjà-vu Chair

나오토 후카사와(1956년-)

마지스 2007년-현재

└ 255쪽

나오토 후카사와Naoto Fukasawa의 데자뷔 의자는 어떤 환경에서도 반향을 일으킬 수 있는 디자인을 만들고자 하는 의도에서 나온 결과물이다. 유광 또는 검은색 페인트칠을 한 주물 알루미늄 틀로 이뤄지며, 간단한 윤곽선을 가져서 매우 가볍고, 다용도라 식탁에서부터 실외까지 통용될 수 있다. 세 가지 다른 높이로 제작되며 테이블과 스툴이 포함된 컬렉션의 일부다. 데자뷔 의자는 후카사와와 영국 디자이너 재스퍼 모리슨이 철저하게 고수하던 슈퍼노멀 디자인 운동의 상징이 됐다. 데자뷔처럼

신중한 의자들은 주목받으려 하지 않고 그보다는 어떤 상황에서든 조용하고 훌륭하게 제 역할을 하고자 한다.

압출성형 의자 2007년

Extruded Chair

마크 뉴슨(1963년-)

한정판

└ 337쪽

이 대리석 작품은 좌판 아래의 빈 공간 때문에 가벼워 보이며 사용한 재료로 인해 기념비적인 자리를 차지하고 있다. 호주 디자이너 마크 뉴슨은 오랜 역사와 전통을 가진 석회석에 현대적인 느낌을 부여했다. 뉴욕에 있는 가고시안 갤러리Gagosian Gallery가 디자이너를 소개하는 주요 전시를 처음 개최할 때 만든 의자였으며, 뉴슨에게도 미국에서 처음 데뷔하는 행사였다. 런던에 기반을 두고 활동하는 뉴슨은 새로운 한정판 작품 시리즈를 창조하기로 했으며 자신에게 생소한 재료를 사용해서 일체형의 이음새가 없는 형태를 추구했다. 리본 같은 압출성형 의자는 한 덩어리의 대리석을 깎았고, 2차원적인 드로잉을 바탕으로 압출성형 된 결과물이다. 가고시안에서 선보인 한정판은 전체가 백색 카라라 대리석으로 만든 의자 8개와 회색 바르딜리오 대리석으로 만든 의자 8개로 이뤄졌다. 각 의자는 고유번호가 매겨져 있고 뉴슨의 서명이 복사된 라벨이 붙어 있다.

노바디 의자 2007년

Nobody Chair

콤플로트 디자인

보리스 베를린(1953년-)

포울 크리스티안센(1947년-)

헤이(Hay) 2007년-현재

└ 271쪽

노바디 의자는 덴마크의 스튜디오 콤플로트 디자인에서 2007년에 디자인했다. 의자에 옷감을 걸쳐놓은 모양을 닮고 유령 같은 모습이 전통적인 의자의 형태를 거의 부정하고 있다. 시각적으로 두드러진 외양은 자동차 산업에서 가져온 고도로 발달된 제조 공정이 받쳐주고 있다. 노바디 의자는 재활용된 플라스틱병으로 이뤄진 산업용 펠트를 압력 가열한 재료로 만든다. 의자를 일체형으로 성형하는 기술로 인해 나사나 어떤 보강물도 필요 없게 되고 간결하면서 부드럽게 오르락내리락하는 실루엣이 완성된다. 핵심적인 요소만 뽑아낸 노바디 의자는

가볍고 쌓을 수 있는 속성 때문에 매우 기능적이고 여러 종류의 환경에 적합하다.

열린 의자 2007년
Open Chair
제임스 어바인(James Irvine)(1958–2013년)
알리아스 2007년–현재

ㄴ 25쪽

열린 의자는 비바람에 노출되어도 견딜 수 있는 기능적인 해결책을 모두 갖추고 있다. 냉압착한 강철로 된 이 의자는 가볍고 내구성이 있으며 10개까지 포개어 쌓을 수 있다. 좌판과 등판에 뚫은 둥근 구멍은 빗물이 잘 빠지는 실용적인 기능과 군더더기 없는 윤곽에 시각적 흥미를 더하는 두 가지 역할을 하고 있다. 이탈리아 제조사 알리아스를 위해 디자인된 열린 의자는 2007년 생산에 들어갔으며 그 후로 상업용, 주거용 실외 공간에서 모두 인기를 끌고 있다. 그 원인은 야단스럽지 않고 재미있는 형태에 크게 기인한다.

쇼타임 의자 2007년
Showtime Chair
하이메 아욘(1974년–)
BD 바르셀로나 디자인 2007년–현재

ㄴ 410쪽

스페인 디자이너 하이메 아욘은 쇼타임 가구 컬렉션을 만들 때 MGM 영화사가 제작한 뮤지컬에서 영향을 받아, 편안함과 함께 두드러진 시각적 존재감을 결합했다. 가정용과 상업용 비품을 염두에 두고 디자인된 쇼타임 의자는 둥글게 깊이 파인 옆면이 둥근 등받이와 팔걸이에 부착되며, 원하는 대로 주문 제작도 된다. 좌석은 래커칠을 한 강철관으로 된 썰매 날 모양의 받침 위에 올리거나 독특한 알루미늄 회전 받침 위에 올리는데, 여기에는 철로 된 롤러 베어링이 부품으로 포함된다. 좌판과 등받이는 합판으로 만들었으며 외부 측면은 니스칠을 한 참나무나 호두나무 또는 다양한 색상의 래커칠로 마감된다. 강철로 된 단추들이 전반적인 색채 배합과 어우러진다. 선택 가능한 팔걸이는 철판으로 형성해서 질감이 느껴지도록 페인트칠을 해 마감하거나 직물 또는 가죽으로 겉 천을 씌울 수 있다.

토스카 의자 2007년
Tosca Chair
리처드 사퍼(1932–2015년)
마지스 2007년–현재

ㄴ 116쪽

토스카 의자는 독일 디자이너 리처드 사퍼가 마지스를 위해 디자인했다. 사퍼는 디자인과 관련된 다양한 경력을 통해서 광범위한 제품들을 디자인하게 됐는데 예를 들어 1992년 IBM 씽크패드IBM ThinkPad와 알레시에서 처음으로 유명 디자이너가 만든 주전자인 9091 같은 것이다. 한 덩어리의 공기–성형된 폴리카보네이트로 만든 토스카 의자는 투명하고, 가볍고, 9개까지 쌓을 수 있으며, 실내와 실외에서 모두 사용할 수 있다. 사퍼는 2007년에 이 의자를 만들었으며, 그 전에 많은 칭찬을 받은 바 있는 아이다 의자를 제작하면서 2000년에 마지스와 한 번 협력한 경험이 있었다.

2008

바젤 의자 2008년
Basel Chair
재스퍼 모리슨(1959년–)
비트라 2008년–현재

ㄴ 254쪽

영국 디자이너 재스퍼 모리슨이 비트라와 협력 관계를 시작한 것은 1989년으로 거슬러 올라간다. 2008년에 처음 소개된 바젤 의자는 슈퍼노멀 디자인 운동을 열렬하게 표방하는 모리슨의 작업을 대표하며, 화려함보다는 고전적이고 실용적인 디자인을 개선하는 것을 목표로 한다. 이 의자는 원목으로 구성됐으며 간단하면서도 꼼꼼하게 치수를 적용했다. 등판과 좌판은 뼈대보다는 부드러운데, 플라스틱으로 성형되어 보다 편안한 자세로 앉을 수 있다. 재료를 섞어서 사용함으로써 색상을 배합할 수 있는 장점이 부가되어 여섯 종류의 플라스틱 색상과 두 종류의 나무 마감으로 만들어진다.

양배추 의자 2008년

Cabbage Chair

넨도

오키 사토(1977년-)

한정판

└, 168쪽

양배추 의자는 패션 디자이너 이세이 미야케Issey Miyake가 본인의 아틀리에에서 작업하면서 나오는 폐기물인, 주름 잡힌 종이 조각으로 제품을 만들어 달라는 도발적인 요구에 부응해 탄생했다. 넨도nendo의 디자이너 오키 사토Oki Sato에 의하면 디자인 과정은 형태를 처음부터 만들어내기보다는 이미 존재하는 것을 찾아내는 것이었는데, 폐기하려던 종이 두루마리를 일단 한 장씩 벗기다 보니 의자가 제모습을 드러냈다. 양배추 의자의 최종 제품은 이런 발견의 과정을 그대로 따라 하고 있다. 주름 잡힌 종이를 포장한 원통을 한쪽에서 세로로 자르면 사용자가 겹겹으로 이뤄진 의자를 펼칠 수 있는데 마치 옥수수 껍질이나 양배추의 잎사귀 같다. 2008년 도쿄에서 열린 미야케의 '21세기 사람XXIst Century Man' 전시에서 처음 선보였으며 폐기물을 사려 깊게 활용한 사토의 사례는 현대 디자이너들이 지속 가능성이라는 주제에 접근하는 고무적인 방식을 반영한다.

탄소 섬유 의자 2008년

Carbon Fiber Chair

마크 뉴슨(1963년-)

한정판

└, 47쪽

2007년 뉴욕 가고시안 갤러리에서 데뷔 전시를 마친 마크 뉴슨은 다음 해에 자신의 새 근거지로 삼은 런던에서 새로운 한정판 작품으로 이뤄진 유사한 전시를 선보였다. 이번에도 그는 구상부터 제작까지 하나의 특정한 재료를 설정해 이음새가 없는 작품을 만드는 것을 목표로 구조와 최첨단 기술에 대한 탐구를 이어갔다. 한정판으로 250개가 제작된 탄소 섬유 의자가 그 완벽한 사례를 보여준다. 이 의자의 디자인은 뉴욕 전시에 나왔던 기존 모델인 니켈 의자Nickel Chair를 기반으로 하는데, 빛을 반사하고 우아하면서 무게감 있는 의자였다. 여기서 뉴슨은 그와 반대되는 제품을 창조했다. 탄소 섬유 의자는 고도의 흡수성을 가지면서도 형태가 가볍고, 부분적으로 비어 있는 다리 속 공간으로 눈길을 끈다.

다이아몬드 의자 2008년

Diamond Chair

넨도

오키 사토(1977년-)

한정판

└, 58쪽

다이아몬드의 원자 구조에 근거한 넨도의 2008년 다이아몬드 의자는 분말 소결이라는 방식을 사용하는데, 이는 래피드 프로토타이핑rapid prototyping(역자 주: 3차원 캐드 데이터를 토대로 시제품을 만드는 기술) 기술로, 디자이너가 입력한 데이터를 근거로 레이저를 사용해서 폴리아미드polyamide 입자를 단단한 거푸집으로 변형시킨다. 선택적 레이저 소결(SLS) 기계들의 크기 제한 때문에 다이아몬드 의자는 두 부분으로 나눠 제작한 다음, 구조물이 굳은 뒤에 이어붙인다. 기술적으로 진보한 구조와 수정같이 맑은 미학 저변에는 사용자에 반응해서 형태가 팽창하고 수축하는, 인체에 고도로 민감한 의자가 존재한다. 이 의자는 현재 대량 생산되지 않고 있지만, 능률적인 제작 공정 때문에 산업적 규모로 쉽고 저렴하게 생산하는 것이 가능하다.

히로시마 안락의자 2008년

Hiroshima Armchair

나오토 후카사와(1956년-)

마루니 우드 인더스트리 2008년-현재

└, 453쪽

나오토 후쿠사와의 히로시마 안락의자는 세심한 수공예 기술이라는 일본식 전통에 대해 경의를 표하면서 원목의 핵심적인 속성을 강조하는 방법으로 부드러운 곡선과 튼튼한 틀, 넓은 좌판의 촉감을 사용하고 있다. 히로시마 안락의자는 페인트나 니스로 인해 손상되지 않은 천연 재료의 절제된 아름다움을 보여준다. 그러나 이 의자의 제작 과정은 과거에 머물러 있지 않다. 후쿠사와는 첨단 기술과 수공예 기술을 모두 활용해서 조각적이고 매우 튼튼한 안락의자의 형태를 탄생시켰으며 히로시마 시리즈에 포함된 다른 제품들도 마찬가지다. 이들은 2008년에 일본 제조사인 마루니 우드 인더스트리Maruni Wood Industry에 의해 처음 출시됐다.

라 투레트 의자 2008년
La Tourette Chair
재스퍼 모리슨(1959년-)

한정판

└, 15쪽

생 마리 드 라 투레트Saint Marie de la Tourette는 프랑스 리옹 근처에 있는 수도원으로, 르 코르뷔지에와 이아니스 제나키스Iannis Xenakis가 디자인했다. 수도원에서는 식당에서 사용할 식탁 의자를 100개 만들도록 재스퍼 모리슨에게 의뢰했다. 영국 디자이너인 모리슨의 상징과도 같은 단순하고 합리주의적이고 기능주의적인 성향을 고려할 때 적절한 선택이었다. 모리슨은 직접 수도원에서 하룻밤을 지내면서 그 공동체의 평화로운 성격에 감명받았다. 휴버트 바인치를Hubert Weinzierl이 제작한 라 투레트 의자는 장식이 없는 유럽 참나무 틀, 막대로 된 등받이, 부드러운 곡선형 좌판과 수직 기둥으로 이뤄져 감각적인 느낌을 준다. 3킬로그램(6 1/2파운드)이라는 무게가 이동을 수월하게 해주고 뒷다리와 등받이가 사선으로 이뤄져서 네모난 형태에 부드러움을 더한다. 소 예배당의 오래된 벤치에서 영감을 얻은 그는 막혀 있는 스키 모양의 틀에 테플론 코팅을 해서 의자를 움직일 때 소리가 나지 않게끔 고안했다. 르 코르뷔지에의 말대로 라 투레트는 '말하지 않고 일한다'.

미토 의자 2008년
Myto Chair
콘스탄틴 그리치치(1965년-)

플랑크 2008년-현재

└, 166쪽

네 개의 수직 기둥 같은 다리 대신 주로 관형 틀로 지지되는 캔틸레버 구조의 의자는 모더니즘의 상징이다. 콘스탄틴 그리치치의 BASF, 플랑크Plank와의 협업은 새로운 재료와 신선한 해석으로 원래의 개념을 재해석했다. 캔틸레버 부분은 압출 방식으로 만들어진 플라스틱으로 형성됐고 이는 BASF가 가진 플라스틱 관련 기술 덕분에 가능했다. 결과적으로 미토 의자는 전체가 울트라더 고속 PBT(폴리부틸렌 테레프탈염산)로 제작됐다. 이 소재가 그물 같은 곡면판으로 이뤄진 등판과 융합되어 그리치치의 작품에서 특징적으로 볼 수 있는 구조적 디자인이 완성된다. 미토 의자의 특이한 점은 생산에 이르기까지의 시간이 유독 짧았다는 건데, 구상부터 완제품이 나올 때까지 일 년 남짓 걸렸다. 결과적으로 만들어진 제품

은 쌓을 수 있고, 친환경적이면서, 동시에 비와 자외선을 잘 견딜 수 있다.

오리즈루(종이학) 의자 2008년
Orizuru Chair
켄 오쿠야마(1959년-)

텐도 모코 2008년-현재

└, 402쪽

켄 오쿠야마Ken Okuyama의 오리즈루 의자의 형태는 완전히 새로워 보일 수 있지만, 사실은 전통이 깊이 깔려 있다. 오쿠야마는 의자의 형태와 기초가 되는 구조를 개발하기 위해 가위나 접착제 없이 복잡한 구조를 만들어낼 수 있는 일본의 전통적인 종이접기인 오리가미origami에서 아이디어를 가져왔다. 오리즈루 의자의 캔틸레버 모양은 오리가미에서 흔히 사용하는 모티프인 학을 닮았다. 그리고 한 장의 종이로 이뤄지는 오리가미의 형태와 마찬가지로 오리즈루 의자도 한 장의 단풍나무 합판으로 제작된다. 의자가 하중을 견디는 능력도 오리가미의 구조적 접기 기술을 인용한 것으로, 시각적으로는 가벼워보이면서도 매우 안정적인 결과물을 낳았다.

슬로우(느린) 의자 2008년
Slow Chair
에르완 부홀렉(1976년-)
로낭 부홀렉(1971년-)

비트라 2008년-현재

└, 300쪽

로낭과 에르완 부홀렉은 성공적인 사무용 가구 시스템인 조인Joyn을 만든 2000년부터 비트라와 공동 작업을 해왔다. 2006년에 부홀렉 형제는 슬로우 의자를 디자인했다. 튼튼한 금속 틀로 이뤄진 의자는 점점 가늘어지는 다리와 안락의자의 넉넉한 비율로 이뤄졌다. 이런 틀에 고강도 편물 슬링 덮개를 씌워서 시각적으로는 가벼우면서 편안하고 인체공학적인 안락의자가 만들어졌다. 틀은 유광 알루미늄이나 분체 도장 된 초콜릿색으로 생산되며 편물 그물망은 다섯 가지 색상 조합으로 제작된다.

스틸우드(강철나무) 의자 2008년

Steelwood Chair

에르완 부훌렉(1976년-)

로낭 부훌렉(1971년-)

마지스 2008년-현재

ㄴ 123쪽

프랑스 디자이너 로낭과 에르완 부훌렉 그리고 이탈리아 제조사 마지스가 가진 동업 관계 덕분에 이들 디자이너들은 스틸우드 의자 같은 제품을 제작할 수 있는 생산 역량을 자유롭게 활용할 수 있다. 단단한 유광 강철과 전문적으로 마감된 나무를 혼합해서 세밀하게 공들여 만든 이 의자는 스탬핑 공정을 통해 조금씩 최종 모양을 갖춰간다. 이름의 기원이 된 강철과 나무라는 재료의 선택은 이 제품을 오래 두고 길을 들이도록 의도했다는 사실을 암시한다. 목재는 시간이 지날수록 마모되고 편안하게 사용되어 온 역사를 드러내게 될 것이다.

스티치 의자 2008년

Stitch Chair

애덤 구드럼(1972년-)

카펠리니 2008년-현재

ㄴ 81쪽

호주 산업 디자이너 애덤 구드럼Adam Goodrum은 디자인상을 받은 스티치 의자를 만들면서 그 어떤 접이식 의자와도 다른 제품을 창조하려고 했는데, 접어서 완전히 납작해지는 의자를 제작하고자 했다. 스티치 의자는 전체가 레이저로 절단한 알루미늄으로 만들어졌으며 유광 래커칠로 마감을 했다. 경첩이 여러 개 있어서 의자를 접으면 그 두께가 15밀리미터밖에 되지 않는다. 다양한 밝은 색상의 단색 또는 다채로운 색상으로 제작되며 전통적인 접이식 의자를 새롭게 해석해서 재미있고 실용적이다. 그러나 사실상 구드럼이 카펠리니사의 눈에 띄게 된 것은 2004년 봄베이 사파이어 디자인 디스커버리 어워드Bombay Sapphire Design Discovery Award를 수상한 그의 이브 의자Eve Chair 때문이었으며 이후 카펠리니에서 스티치 의자가 생산되기에 이르렀다.

타타미자 의자 2008년

Tatamiza Chair

켄야 하라(1958년-)

한정판

ㄴ 330쪽

켄야 하라Kenya Hara가 가진 디자인 철학의 뿌리에는 과거와 미래에 대한 감수성이 모두 자리 잡고 있다. '여섯 명의 디자이너가 만든 본인이 사용할 가구' 전시를 위해 2008년에 만든 타타미자 의자는 일본의 문화와 소재의 전통을 활용한다. 그러나 동시에 이 의자는 그 유형의 정수를 추출해 놓은 것처럼 기능한다. 타타미자 의자는 다리, 팔걸이, 좌판 같은 의자의 전통적인 요소를 모두 버리고 뼈대를 이루는 곡목으로 된 틀만 남겼으며, 완만하게 굽은 곡선이 등받이 역할을 한다. 그러므로 다리가 없는 타타미자 의자는 예술적인 형태로 변형되어 공백이 어쩌면 구조물보다 더 중요한 의미를 가지며, 디자인과 철학적 개념으로서 텅 빈 공간에 대한 하라의 관심을 반영한다.

트로피칼리아 의자 2008년

Tropicalia Chair

파트리샤 우르퀴올라(1961년-)

모로소 2008년-현재

ㄴ 109쪽

파트리샤 우르퀴올라Patricia Urquiola는 앞서 이탈리아 제조사 모로소를 위해 꽃잎에서 영감을 얻은 안티보디Antibodi 시리즈를 제작했다. 그리고 여기서 유래된 유사한 트로피칼리아 의자는 강철관으로 이루어진 다각형 틀을 열가소성 수지 폴리머 끈이나 인조가죽을 엮어서 가리고 있다. 연필 선 같은 모습은 도식적이기도 하면서 조각적이고 번갈아 가며 꽉 찬 곳과 빈 곳이 반복되는 문양을 만들어낸다. 이 의자는 어떤 재료를 사용하느냐에 따라 다른 개성을 드러낸다. 스페인에서 태어나고 밀라노에 근거지를 둔 디자이너 우르퀴올라가 선택한 밝고 다채로운 세 가닥 조합은 장난기가 엿보이고, 이중으로 땋은 단색조는 세련미가 드러나면서 가죽이라는 소재가 우아함을 더한다. 강철관 틀은 스테인리스 스틸이나 다양한 색상으로 분체 도장 해서 트로피칼리아 의자는 실외에서 사용하기에 적합하다.

튜더 의자 2008년

Tudor Chair

하이메 아욘(1974년-)

이스태블리시드 & 선스 2008년-현재

└, 328쪽

첫눈에는 그 진가를 알아보기 어려울지 몰라도 하이메 아욘은 이 식탁 의자에 대한 영감을 16세기 영국 국왕 헨리 8세로부터 얻었으며, 여섯 개로 구성된 한 세트를 왕에게 경의를 표하는 여섯 명의 아내의 모습으로 상상했다. 이어서 유광 다리의 호화로운 모양과 느낌을 더했으며, 다리는 금속 도금한 강철로 크롬이나 메탈릭 금빛 마감으로 이뤄진다. 겉 천은 부드러운 검은색이나 흰색 가죽으로 씌웠다. 다이아몬드나 나뭇잎 문양의 세밀한 바느질도 1500년대부터 내려오는 누비 전통에서 유래됐다. 선택할 수 있는 팔걸이는 분체 도장 강철로 만들어서 한 세트에 포함된 의자들이 각각 개성을 가질 수 있도록 변화를 줄 수 있는데 마치 헨리 8세의 여왕들이 그랬던 것과 같다.

2009

10-유닛 시스템 의자 2009년

10-Unit System Chair

시게루 반(1957년-)

아르텍 2009년-현재

└, 454쪽

일본 건축가 시게루 반은 사회적으로 의식 있는 디자인을 만드는 데 전념해 왔다. 이는 종이 튜브로 이뤄진 구조물이라는 형태로 실현됐는데 자연재해가 발생하면 임시 거처의 역할도 할 수 있다. 종이 튜브는 반이 아르텍을 위해 디자인하고 2009년 밀라노 가구 박람회에서 처음 선보인 10-유닛 시스템에도 사용됐다. 10-유닛은 모듈 시스템이어서 L자형 부품과 고정용 부품으로 구성되어 다양한 방법으로 조합하면 단지 하나의 의자에 그치지 않고 의자, 스툴, 테이블과 여러 종류의 가구를 만들 수 있다. 내구성 있고 습기에 강한 종이와 플라스틱의 합성물을 재료로 하기 때문에 제품들을 쉽게 조립하고 분해할 수 있다. 10-유닛 시스템은 디자인이 순전히 소비재와 사치품의 생산이라는 접근 방식에서 벗어나 제품의 라이프 사이클과 사회와 자연 체계에 미치는 광범위한 영향이라는 보다 전체론적인 고려사항을 생각하도록 전환점을 마련했다.

360° 의자 2009년

360° Chair

콘스탄틴 그리치치(1965년-)

마지스 2009년-현재

└, 140쪽

반은 스툴, 반은 의자로 이뤄진 360° 의자를 만든 독일 디자이너는 자신의 스튜디오에서 일하는 조수들이 앉아 있는 자세를 관찰하면서 영감을 얻었다. 콘스탄틴 그리치치의 재미있는 작품은 키보드 앞에서 오랜 시간 앉아 있는 데 적합하기보다는 일하면서 돌아다니고 다양한 자세를 취하는 근로자에게 맞췄다. 그는 미용실이나 이발소 같은 장소 그리고 디자이너와 건축가들을 상상했다. 360° 의자는 사용자가 앉거나 걸터앉거나 기댈 수 있는 폴리우레탄으로 만든 가로대와 지지 역할을 하는 낮은 등받이로 이뤄진다. 분체 도장 된 강철로 만든 바퀴가 달린 다섯 갈래의 다리는 사방으로 움직일 수 있게 해준다. 주조 알루미늄으로 된 원형 발판은 의자가 모든 방향으로 회전한다는 사실을 강조한다.

끈 의자 2009년

Cord Chair

넨도

오키 사토(1977년-)

마루니 우드 인더스트리 2009년-현재

└, 349쪽

끈 의자가 절묘하게 가볍다는 환상을 불러일으키는 이유는 믿기 어려울 정도로 가느다란 틀 때문이며, 보기에는 웬만한 무게도 견디지 못할 것 같다. 그러나 이렇게 속은 만큼 연약한 모습 뒤에는 튼튼한 구조가 받치고 있다. 지름이 15밀리미터(1/2인치)밖에 안 되는 다리는 수작업으로 내부를 파낸 원목이 금속으로 된 틀을 감싸고 있다. 뉴욕의 아트 디자인 박물관Museum of Art and Design에서 개최된 '유령 이야기Ghost Stories'라는 전시를 위해 디자인된 끈 의자는 대량으로 소비되는 산업 제품이 아니라 가구의 재료와 정서적 울림에 대한 예술적 탐구로써 구상됐다. 이러한 미학은 끈 의자의 생산 과정을 통해서 강조되는데, 하나의 의자가 탄생하기까지 숙련된 장인들이 수개월 동안 작업해야 한다.

캔틴 다용도 의자 2009년
Canteen Utility Chair
클라우저 & 카펜터
에드 카펜터(1975년-)
안드레 클라우저(1972년-)
베리 굿 & 프로퍼(Very Good & Proper) 2009년-현재
ㄴ 43쪽

에드 카펜터Ed Carpenter와 안드레 클라우저André Klauser는 영국의 음식점 체인 캔틴을 위해 2009년에 의자를 디자인하는 과정에서 1950년대 영국의 학교에서 사용되던 의자의 우아한 형태로부터 영감을 얻었다. 그 의자는 전후 시기에 거의 모든 교육 현장에서 찾아볼 수 있던 제품이었다. 카펜터와 클라우저는 캔틴 다용도 의자가 다목적으로 사용되고, 무게와 외관이 모두 가볍고 쉽게 쌓을 수 있어서 음식점뿐만 아니라 다양한 환경에서 사용하는 데 적합하도록 디자인했다. 의자의 틀은 하나의 연속적인 강철관으로 만들었으며 12밀리미터(1/2인치) 두께의 너도밤나무 합판으로 된 좌판과 등판을 부착했다. 다양한 나무 마감과 색상을 선택하는 맞춤 제작이 가능하다.

후디니 의자 2009년
Houdini Chair
스테판 디에즈(1971년-)
e15 2009년-현재
ㄴ 388쪽

독일 디자이너 스테판 디에즈Stefan Diez는 2008년에 e15와 협업 관계를 맺고 후디니 가구 시리즈를 만들었다. 일 년 뒤에는 팔걸이가 있는 의자와 함께 사이드 체어가 소개됐다. 좌석은 4밀리미터(1/8인치) 두께의 참나무나 호두나무 베니어합판으로 만들어졌으며 틀에 부착하는 기술은 모형 비행기를 만들 때 사용하는 것과 같다. 얇은 합판 조각들은 원목 틀에 잘 맞게 수작업으로 만들며 못이나 나사 대신 접착제로 고정한다. 의자는 여러 종류의 마감으로 제작되며 겉 천을 씌운 제품도 있다.

무지 토넷 14 의자 2009년
Muji Thonet 14 Chair
제임스 어바인(1958-2013년)
토넷 2009년-현재
ㄴ 102쪽

1859년에 디자인된 미하엘 토넷의 의자 No. 14는 산업혁명 당시 개발된 기술을 사용해서 만든 최초의 제품 중 하나였으며, 결과적으로 생산비가 저렴한 동시에 운송하기 용이했다. No. 14는 공들여 만든 공예품의 모습을 갖고 있어서 많은 사람이 좋아했다(심지어 르 코르뷔지에도 실내장식에 사용했다). 제임스 어바인이 디자인한, 개선된 무지 토넷 14 의자는 원본을 유명하게 만들어준 가벼움과 내구성을 유지하고 있다. 상징적인 형태는 더욱 정제됐는데 원래 의자에서 곡목으로 만든 두 번째 둥근 등받이를 가로 패널로 바꿔서 곡선 모양 등받이 틀을 지지한다. 같은 컬렉션의 일부로 디자인된 식탁 옆에 의자를 배치하면 수평 판이 식탁 윗면과 겹쳐서 의자의 아치형 등받이만 보인다.

나라 의자 2009년
Nara Chair
신 아즈미(1965년-)
프레데리시아 퍼니처 2009년-현재
ㄴ 236쪽

신 아즈미Shin Azumi가 2009년에 만든 이 의자의 이름은 일본의 도시 나라를 지칭하며, 그곳에는 수백 마리의 사슴이 자유롭게 돌아다닌다. 이 사실이 의자의 구조 자체에 반영됐는데 뿔 모양을 한 등받이에서 볼 수 있으며, 아즈미가 디자인을 할 때 시각적 단서로 삼은 출발점이었다. 뿔의 끝부분은 옷걸이로 편하게 사용할 수 있으면서 등받이의 한가운데를 없앨 수 있어 불필요하게 재료를 낭비하지 않아도 된다. 또한 뿔은 척추에 과도한 압박을 가하지 않으면서 등의 근육과 인대를 지지해 주는 틀 역할을 한다. 덴마크 브랜드인 프레데리시아를 위해서 디자인된 나라 의자는 2010년 밀라노 가구 박람회에서 처음 선보였으며 테이블과 옷걸이가 포함된 컬렉션의 일부였다.

그늘진 의자 2009년

Shadowy Chair

토르드 분체(1968년-)

모로소 2009년-현재

∟ 243쪽

이 위엄 있는 안락의자는 세네갈 장인들이 수작업으로 짰으며 아프리카에서 매우 다채로운 어망을 만들 때 흔히 사용되는 폴리에틸렌 실을 사용했다. 실을 단단하게 엮어서 사용자의 체중을 편안하게 받쳐주고 방수 기능이 있다. 그늘진 의자와 자매품인 써니 라운저Sunny Lounger (일광욕 의자)를 디자인하면서 토르드 분체Tord Boontje는 1920년대 북유럽 해안에서 찾아볼 수 있는 해변용 가구에서 영감을 얻었다. 숙련된 수작업으로 다채로운 문양을 엮은 그늘진 의자는 독특한 옆모습이 위풍당당한 동시에 재미있고, 키가 큰 등받이 끝이 곡선을 이루며 파라솔의 역할도 한다. 각각의 의자는 유일무이하며 처음 출시된 2009년부터 모로소에서 생산하고 있다.

테이블, 벤치, 의자 2009년

Table, Bench, Chair

인더스트리얼 퍼실리티

킴 콜린(1961년-)

샘 헥트(1969년-)

이스태블리시드 & 선스 2009년-현재

∟ 78쪽

런던을 근거지로 인더스트리얼 퍼실리티Industrial Facility 디자인 사무소를 운영하는 샘 헥트Sam Hecht와 킴 콜린 Kim Colin은 앉는 구역을 만들기 위해 의자가 포함된 벤치를 제안했다. 이들은 도쿄의 열차 야마노테 노선에 설치된 빨간색 벤치에서 영감을 얻었는데, 좌석 공간을 나누기 위해 제일 처음 앉는 사람을 유도하는 분홍색 자리가 마련되어 있다. 이 아이디어를 통해서 테이블, 벤치, 의자는 유연한 기능성이라는 모델을 제공한다. 왁스를 입힌 천연 참나무 판자를 다양한 길이로 사용해서 벤치를 구성하고, 너도밤나무 곡목으로 된 틀이 의자의 윤곽을 잡아주며, 오목한 아치형 등받이가 어느 정도 편안함을 제공한다. 의자를 만든 디자이너들은 모양이 별나다는 사실을 인정하지만, 복도나 로비 그리고 다른 대기실 공간에서 사용할 것을 제안한다.

식물성 스태킹 의자 2009년

Vegetal Stacking Chair

에르완 부홀렉(1976년-)

로낭 부홀렉(1971년-)

비트라 2009년-현재

∟ 359쪽

로낭과 에르완 부홀렉은 비트라와 협업으로 덩굴식물이 떠오르는 분리 장치인 알지Algue(해초)를 탄생시킨 뒤에 (2004년) 식물성 스태킹 의자를 통해서 유기적인 형태에 대한 탐구를 계속했다. 프랑스 출신 형제인 이들 디자이너는 땅에서 싹이 나는 모양으로 튼튼하고 안정된 틀을 만들고자 했다. 식물성 의자의 다리 네 개는 늑재로 변형되면서 나뭇가지 같은 망 구조를 이루며 비대칭의 반원형 좌석 뼈대를 형성한다. 이 의자는 4년의 과정 끝에 탄생했는데 두 디자이너는 그 시간 동안 사출 성형 기술에 대한 깊이 있는 연구에 착수해서 재활용이 가능한 폴리아미드 제조가 가능해졌다. 식물성 의자는 실내와 실외에 모두 적합하며 세 개까지 쌓을 수 있고 여섯 종류의 색상으로 생산되는데, 색상은 처음 영감을 제공한 천연 식물과 관계가 있다.

2010

브랑카 의자 2010년

Branca Chair

인더스트리얼 퍼실리티

킴 콜린(1961년-)

샘 헥트(1969년-)

마티아치 2010년-현재

∟ 424쪽

이탈리아어로 '나뭇가지'라는 뜻의 브랑카는 영국 디자인 사무소 인더스트리얼 퍼실리티가 만든 구부러진 모양의 디자인의 영감을 나무에서 얻었다는 사실을 알려준다. 브랑카 의자는 이탈리아 목공 전문기업인 마티아치Mattiazzi사의 로봇 기술을 사용해 만든 복잡한 부품을 결합시키는데 거기에는 8축 밀링머신과 수공성형법과 마감 기술이 포함된다. 특히 뒷다리는 로봇을 사용해 물푸레나무 한 조각으로 만들어 팔걸이, 좌판, 등판을 지지하도록 하면서 연결 부위에 이음매가 없어 보인다. 목재는 천연왁스나 유색왁스로 마감하며 탈부착이 가능한 겉 천은 로히Rohi 브랜드의 노붐Novum 모직이나 다른 모

직물로 만든다. 브랑카 의자는 이탈리아의 수공예 기술에 대한 찬사를 보내는 동시에 현대적인 제품으로 편안하고 가볍고 세 개까지 쌓을 수 있다.

부조종사 의자 2010년
Copilot Chair
애스거 솔베르(1978년-)

dk3 2010년-현재

└ 323쪽

젊은 덴마크 디자이너 애스거 솔베르Asger Soelberg는 비록 디자인 교육을 정식으로 받지 않았지만 이것이 장애가 되진 않았다. 솔베르는 컴퓨터를 주된 도구로 사용해서 감성적인 모델을 만든 다음에 3차원의 시제품을 제작한다. 덴마크 제조사 dk3를 위해 솔베르가 디자인한 부조종사 의자의 매끈한 외형은 스칸디나비아의 디자인 역사에서 영향을 받은 일련의 미묘한 요소들이 있다. 이들은 특히 훌륭한 수공예 기술과 절제된 형태에서 드러나는데 각 부분의 합보다 전체의 효과가 훨씬 크게 나타난다. 2010년에 처음 출시된 이후 확장된 부조종사 컬렉션은 여러 종류의 재료와 의자 유형들을 포함한다.

가족 의자군 2010년
Family Chairs
준야 이시가미(1974년-)

리빙 디바니 2010년-현재

└ 253쪽

준야 이시가미Junya Ishigami의 2010년도 컬렉션을 구성하는 5개의 강철 의자들은 각각 독특한 모양과 개성을 지닌다. 형태에서 보이는 약간의 편차는 스툴부터 높은 등받이 의자에 이르는 각 제품의 기능을 나타낸다. 동시에 의자들은 하나의 지배적인 미학으로 통일되는데 그로써 이 컬렉션의 가족적인 모습과 제목을 갖게 해줬다. 가벼우면서 철망으로 이뤄진 의자들의 왜곡된 형태는 컴퓨터 수치 제어 기계를 사용해서 달성했으며 장난스럽게 구불구불한 선을 만들었다. 이탈리아 제조사 리빙 디바니Living Divani를 위해 디자인된 이 컬렉션은 2010년 밀라노 가구 박람회에서 처음 소개됐다.

투명 의자 2010년
Invisible Chair
토쿠진 요시오카(1967년-)

카르텔 2010년

└ 241쪽

이탈리아 제조사인 카르텔은 1999년에 첫 투명 가구 개념으로 필립 스탁의 라 마리 의자La Maire Chair를 출시한 지 10년 만에 더욱 개념적인 이 시제품을 선보였다. 투명 의자는 일본 디자이너 토쿠진 요시오카가 고안한 가구 세트의 일부를 구성하며, 그는 이상적인 것에 대해 확고한 관심을 두고 있었다. 투명 가구 시리즈는 테이블, 소파, 벤치와 이 안락의자로 이뤄진다. 요시오카는 사용자에게 공중에 앉아 있는 듯한 기분을 느끼게 해주면서 떠 있는 것처럼 보이게끔 하고 싶었다. 이 의자는 가벼우면서도 단단하고 투명한 한 덩어리의 폴리카보네이트(역자주: 투명하고 단단한 합성수지의 일종)를 성형해서 이제까지 디자인 제품에서는 본 적이 없는 두께로 이뤄졌다.

마스터즈 의자 2010년
Masters Chair
유지니 키티예(1972년-)
필립 스탁(1949년-)

카르텔 2010년-현재

└ 505쪽

필립 스탁이 카르텔과 공동 작업을 한 역사는 1980년대로 거슬러 올라간다. 이 협력 관계를 통해서 프랑스 디자이너 스탁은 2002년에 만든 루이 유령 의자처럼 절찬받은 의자들을 탄생시켰다. 스탁은 마스터즈 의자를 제작하면서 디자인의 양식적인 면을 통해서 세 명의 상징적인 디자이너들에게 찬사를 보내기 위해 카타로니아 출신 디자이너 유지니 키티예Eugeni Quitllet와 함께 작업했다. 마스터즈 의자의 등판은 미드 센추리 모던 양식에서 가장 유명한 세 개의 디자인을 겹쳐서 엮은 모양을 하고 있다. 바로 아르네 야콥센의 시리즈 7 의자, 에로 사리넨의 튤립 의자 그리고 찰스와 레이 임스의 DSR 의자다.

모차렐라 의자 2010년

Mozzarella Chair

타츠오 야마모토(1969년-)

북스(Books) 2010년-현재

ㄴ, 96쪽

일본 디자이너 타츠오 야마모토Tatsuo Yamamoto는 유기적 형태의 거대한 덩어리로 이뤄진 모차렐라 의자에 대한 영감을 모차렐라 치즈에서 가져왔는데 이 유명한 치즈는 전통적으로 이탈리아인들의 일상적인 식재료였다. 2밀리미터(1/16인치) 두께의 스테인리스 스틸로 된 틀에 직물을 팽팽하게 씌워서 이뤄진 의자는 매끈한 질감 때문에 단단해 보이지만 사실은 매우 유연하다. 모차렐라 의자는 야마모토와 디자이너 준 하시모토Jun Hashimoto의 공동 작업의 일부로 2010년 밀라노 가구 박람회에서 첫선을 보였다. 하시모토는 같은 행사에서 자신의 그물망 의자도 전시했는데 거친 마감이 모차렐라 의자의 부드러운 형태와 대비를 이뤘다.

그물망 의자 2010년

Net Chair

준 하시모토(1971년-)

주니오 디자인(Junio Design) 2010년-현재

ㄴ, 93쪽

백 년이 넘도록 디자이너들은 저렴하고 쉽게 가공할 수 있는 산업 재료를 활용해서 소비재를 생산할 수 있는 방법을 찾아왔다. 이 전통을 이어서 준 하시모토는 시각적으로 위엄 있으면서 편안하게 앉을 수 있는 의자를 창조하기 위해 산업용 스테인리스 스틸 그물망으로 실험을 했다. 하시모토는 비교적 간단한 기술을 이용해 최소한으로 가공된 형태를 가진 그물망 의자를 탄생시켰다. 의자의 독특한 모습을 만들기 위해 그는 산업용 스테인리스 스틸 그물망을 한 장 접은 다음에 가는 철사로 묶었다. 이 의자는 타츠오 야마모토의 모차렐라 의자와 나란히 2010년 밀라노 가구 박람회에 출품됐다.

스펀 체어(팽이 의자) 2010년

Spun Chair

토머스 헤더윅(1970년-)

마지스 2010년-현재

ㄴ, 238쪽

영국 디자이너 토머스 헤더윅Thomas Heatherwick은 앉기에 적합한 표면을 만들기 위해 회전방식을 통해 이뤄진 윤곽의 가능성을 탐구해서 만들었다. 헤더윅은 회전식 폴리프로필렌 성형 기술을 사용했는데 그 결과 의자보다는 조각품에 가까운 가구가 탄생했다. 빙글빙글 도는 팽이가 떠오르는 이 재미있는 의자는 개념적이면서 동시에 실용적이다. 똑바로 세울 수도 있고 앉는 면을 노출하기 위해 옆으로 기대어 놓을 수도 있다. 스펀 체어는 실내와 실외에서 모두 사용할 수 있으며 마지스에서 빨간색, 흰색, 진한 보라색, 무연탄 회색으로 생산한다. 2012년에는 쿠퍼 휴잇, 스미스소니언 디자인 박물관Cooper Hewitt, Smithsonian Design Museum의 영구 소장품에 포함됐다.

2011

헴프(대마) 의자 2011년

Hemp Chair

베르너 아이스링어(1964년-)

시제품

ㄴ, 156쪽

헴프 의자는 독일 디자이너 베르너 아이스링어와 화학회사 BASF의 공동 작업으로 만들어진 결과물이다. 이 의자는 전통적으로 강화 플라스틱으로 생산되던 일체 주조형 의자를 재해석한 제품이다. 가볍고 쌓을 수 있는 디자인을 만들기 위해서 아이스링어는 자동차 업계에서 사용하는 생산 공정을 빌려 왔으며, 이를 생태학적인 고려 사항을 염두에 둔 BASF의 재료 기술과 결합했다. 각각의 헴프 의자는 BASF에서 만드는 수성 수지인 아크로두어Acrodur로 강화하고 천연 섬유질이 70% 함유된 재료로 형성된 판으로 만든다. 이 의자는 2011년 밀라노의 벤투라 람브라테Ventura Lambrate 디자인 쇼의 일부인 '시가 생기다Poetry Happens' 전시에서 처음 선보였으며 같은 해 '바이오모프-비트라 디자인 미술관 컬렉션의 유기적 디자인BioMorph- Organic design from the Vitra Design Museum Collection'이라는 전시에 소개됐다.

인셉션 의자 2011년
Inception Chair
비비안 츄(1989년-)
시제품

L, 136쪽

인셉션 의자는 열 개의 의자를 조합한 것으로 열 개의 점점 작아지는 물푸레나무 소재의 간단한 틀로 이뤄졌다. 결과적으로 만들어진 독특한 시각적 효과 때문에 인셉션이라는 이름이 붙여졌는데 이는 2010년 영화 〈인셉션〉에서 가져왔다. 의자 안의 의자 안의 의자라는 퍼즐 같은 개념은 미국 디자이너 비비안 츄Vivian Chiu가 로드아일랜드 디자인 스쿨Rhode Island School of Design에서 학부생으로 있을 때 만들었다. 의자들은 수작업으로 판 홈들이 서로 잘 맞물리도록 만들어서 매우 간단하게 조립하고 해체하는 구조를 갖췄다.

오쏘(뼈) 의자 2011년
Osso Chair
에르완 부홀렉(1976년-)
로낭 부홀렉(1971년-)
마티아치 2011년-현재

L, 479쪽

로낭과 에르완 부홀렉은 마티아치사와 공동 작업으로 오쏘 의자를 디자인했다. 마티아치는 가족이 운영하는 이탈리아 제조사로 현지에서 생산된 목재를 사용하는 것으로 유명하다. 부홀렉 형제가 디자인한 이 의자의 경우에는 참나무, 단풍나무 또는 물푸레나무를 사용했다. 태양열을 동력으로 하는 고도로 정밀한 기구와 공정을 이용해서 의자의 부품을 세심하게 만드는데, 고품질의 재료를 사용하고 검은색, 파란색, 녹색, 진회색, 분홍색, 흰색 또는 천연 나무로 마감한다. 그다음, 눈에 띄지 않는 연결 부위를 사용해서 의자를 조립한다. 그래서 보기에는 조각된 네 개의 나무판이 붙어 있는 게 불가능해 보이지만 사실은 단단하게 고정되어 있다. 다리들도 각각 분리되어 있지만 이 의자가 디자인된 예술적 기교 덕분에 이 음매가 교묘하게 숨겨져 있다.

피아나 의자 2011년
Piana Chair
데이비드 치퍼필드(1953년-)
알레시 2011년-현재

L, 437쪽

영국 건축가 데이비드 치퍼필드David Chipperfield는 2011년에 이탈리아 제조사 알레시를 위해서 피아나 의자를 디자인했다. 이 간단한 접이식 의자는 가볍고 다용도로 사용할 수 있다. 피아나 의자는 다양한 색상으로 만들어지며 철물이 하나도 보이지 않는다. 치퍼필드가 만든 디자인의 주된 세 가지 구성 요소는 한 축을 중심으로 회전하도록 고정됐으며 내부에 정교한 장치를 감추고 있다. 쌓을 수 있고 쉽게 이동시킬 수 있는 이 의자는 납작하게 접히고 실내외에서 모두 사용할 수 있다.

피냐 의자 2011년
Piña Chair
하이메 아욘(1974년-)
마지스 2011년-현재

L, 288쪽

스페인 태생인 하이메 아욘은 디자이너인 동시에 작가이기도 하다. 그래서 어쩌면 그의 작업에서 독특한 장식적 요소를 찾아볼 수 있다고 해석할 수도 있다. 피냐 의자 또는 파인애플 의자는 파인애플의 겉면에 보이는 망 모양을 한 고치 같은 뼈대가 인체공학적 구조를 이룬다. 등판 윗부분과 좌판에 걸 천을 씌운 두 개의 쿠션이 의자를 완성한다. 독특하면서도 다용도로 사용할 수 있는 피냐 의자는 그 형태가 쿠션을 배치하는 위치에 따라 같은 시리즈의 다른 제품으로 바뀐다. 또한 의자의 다리를 변형하면 편안한 흔들의자가 된다.

세키테이 의자 2011년
Sekitei Chair
넨도
오키 사토(1977년-)
카펠리니 2011-2014년

L, 172쪽

2011년에 넨도가 이탈리아 제조사 카펠리니를 위해 디자인한 이 의자는 세키테이石庭의 미학에서 영감을 얻었다. 일본의 암석 정원인 세키테이는 돌의 배치를 통해 물의 속성을 암시한다. 켜켜로 쌓인 자갈에 만든 문양이 수면의 물결을 대신하고 큰 돌들은 산과 섬을 상징한다. 또

한 세키테이 의자는 구불거리는 14개의 강철 파이프가 만드는 곡선으로 물의 흐름을 흉내 내는데, 그로써 역동적이지만 단정하게 절제된 구조를 구성한다. 의자에 딸려오는 폼 쿠션에도 직선적인 무늬가 새겨져 있어서 물 흐르는 듯한 의자의 주제에 부합한다.

팁 턴 의자 2011년
Tip Ton Chair
바버 & 오스거비
에드워드 바버(1969년-)
제이 오스거비(1969년-)
비트라 2011년-현재
└ 138쪽

영국 디자이너 에드워드 바버와 제이 오스거비는 2008년에 런던 소재 영국 왕립예술대학으로부터 의뢰를 받았는데, 잉글랜드에 있는 팁 턴이라는 도시의 한 중등학교를 위한 새로운 의자 디자인에 관한 자문이었다. 응용과학 분야에서 세계 최고의 권위를 자랑하는 취리히 연방공과대학교에서 이뤄진 인체공학에 관한 연구에 기초해 두 디자이너는 앞으로 기울어진 의자라는 개념을 창조했다. 2년 반 동안 30개가 넘는 시제품을 만든 뒤에 팁 턴 의자가 2011년에 출시됐다. 이 의자의 가장 큰 매력은 앞으로 기울여 앉을 수 있다는 단순하고 혁신적인 디자인으로, 이러한 자세는 인체에 산소 공급을 증가시키고 코어 근육 활동을 촉진하는 것으로 증명됐다. 팁 턴 의자는 하나의 거푸집으로 제작되기 때문에 재활용이 가능한 일체형 제품이다.

비냐(포도나무) 의자 2011년
Vigna Chair
마르티노 감페르(1971년-)
마지스 2011년-현재
└ 91쪽

이탈리아 디자이너 마르티노 감페르는 '100일 동안 100개의 의자'라는 프로젝트로 가장 유명한데, 매일 의자를 새로 만드는 것을 목표로 했으며 주로 특이한 병치를 통해서 이뤘다. 비냐 의자는 그 프로젝트가 가졌던 매력을 일부 떠오르게 한다. 튜브를 접어서 형성한 의자에 폴리프로필렌으로 된 좌판을 설치했는데, 이중 사출 방식으로 성형된 플라스틱을 사용해서 마치 두 종류의 색상으로 플라스틱을 뜨개질한 것 같은 모습이다. 의자의 구조를 이루는 튜브들은 서로를 감싸는 모양이 마치 포도 덩굴 같다. 비냐 의자는 감페르와 마지스가 함께 작업한 첫 작품이며 이어서 영감을 받아 테이블도 만들었다. 이 컬렉션은 실외에서 사용하기에 적합하다.

2012

알루미늄 의자 2012년
Aluminum Chair
조나단 올리바레스(1981년-)
놀 2012년-현재
└ 385쪽

『사무용 의자의 분류A Taxonomy of Office Chairs』(파이돈, 2011년)를 저술한 미국 디자이너 조나단 올리바레스Jonathan Olivares는 이 실외용 의자를 만드는 데 있어서도 유사한 철저함을 적용했다. 주물 알루미늄으로 만든 이 제품은 우아한 윤곽을 가진 형태가 날씬해서 가벼우며 편안함을 염두에 두고 만들었다. 다리는 에폭시와 스테인리스 스틸 고정 장치를 사용해서 곡면판에 부착해 여섯 개까지 쌓았을 때 의자에 전혀 긁힘이 생기지 않도록 했다. 장부는 곡면판에 일체형으로 통합시켜 몸체와 압출 성형한 알루미늄 다리 사이에 미세하게 노출되며 범퍼를 연장시켜 의자의 무게를 고르게 분산시킨다. 마지막으로 의자에 분체 도장으로 내구성이 있는 무광 마감 처리를 하는데, 실용적인 회색부터 발랄한 라임색까지 다양한 색상으로 만든다.

사이보그 클럽 의자 2012년
Cyborg Club Chair
마르셀 반더스(1963년-)
마지스 2012년-현재
└ 133쪽

네덜란드의 박스텔Boxtel이라는 마을 출신인 마르셀 반더스는 매우 다작을 하는 디자이너로서 수천 점의 제품을 만들었다. 그의 디자인은 일반적으로 브랜드 상품 제조사와의 협업을 통한 결과물로서, 사이보그 클럽 의자는 마지스와의 생산적인 관계를 대표하는 제품이다. 이 의자는 기계로 만든 부품과 유기체에서 유래한 부품을 모두 사용해서 창조된 유기물이란 것을 반더스가 나름대로 해석한 것이다. 이 제품은 사이보그 시리즈 의자 중 하나로, 따뜻한 느낌의 유기적 재료와 내구성 있는 유광 플라스틱 같은 최첨단 재료를 결합하는 시리즈다. 사이보그

클럽 의자의 틀은 공기 주입식으로 성형된 폴리카보네이트로 이뤄졌으며 등판은 고리버들로 기하학적 무늬를 만들었다. 의자의 등판 뼈대는 안락의자의 전통적인 형태에서 영향을 받아서 보기에 완전히 다른 요소들이 놀랍도록 효과적으로 조화를 이루는 데 도움을 준다.

주노 의자 2012년

Juno Chair

제임스 어바인(1958-2013년)

아르페르 2012년-현재

ㄴ 363쪽

2012년 주노 의자의 탄생에는 디자이너 제임스 어바인이 가스 사출 성형 방식으로 일체형 플라스틱 의자를 만들기로 나서면서 감행한 기술 발전에 대한 탐구가 바탕이 됐다. 그러나 그는 최첨단 기술을 능숙하게 사용할 수 있음에도 불구하고 의자의 형태를 디자인하는 데 있어서 역사적인 사례와 전통적인 재료에 의지하게 됐다. 어바인은 가벼우면서도 의자의 내구성을 보장하기 위해 얇게 만든 다리가 의자의 중앙을 향해 넓어지도록 했으며, 이는 목조건축에서 구조적으로 견고성을 보장하는 기술을 이용한 것이다. 이렇게 최첨단 기술과 고전적인 발상을 결합한 주노 의자는 이탈리아 제조사 아르페르를 위해 디자인됐으며, 실내용과 실외용으로, 또 주거용과 상업용 공간에 모두 적합하다.

메디치 라운지 의자 2012년

Medici Lounge Chair

콘스탄틴 그리치치(1965년-)

마티아치 2012년-현재

ㄴ 197쪽

독일 디자이너 콘스탄틴 그리치치가 디자인한 메디치 라운지 의자는 고전적인 애디론댁 의자를 현대적으로 재해석했으며 형태를 구성하는 재료에서 영감을 받았다. 널빤지가 각을 이루게 연결해서 살아 있는 나무를 디자인의 재료로 바꿔주는 공정에 대한 경의를 표하고 있다. 그 결과 실내와 실외에서 모두 사용 가능한 넉넉한 크기의 레저용 의자가 만들어졌다. 이탈리아 르네상스의 주요한 후원자였던 메디치가의 이름을 딴 메디치 의자는 미국 호두나무, 더글라스 전나무, 물푸레나무 또는 다양한 고급 마감 처리를 한 열처리 된 물푸레나무로 만들어진다.

멜트(녹는) 의자 2012년

Melt Chair

넨도

오키 사토(1977년-)

K% 2012-2014년

데살토(Desalto) 2014년-현재

ㄴ 114쪽

오키 사토가 디자인한 가구 대부분은 재료의 속성, 새로운 기술, 그리고 디자인된 제품이 불러일으키는 감정적 반향을 가지고 실험을 했지만, 그와 달리 멜트 의자는 단순함에 집중했다. 간소화된 의자의 윤곽선은 재미있는 선 하나로 생동감을 띠는데, 의자의 뒷다리에서 시작해서 올라와 한 번도 끊이지 않고 곡선 형태의 등받이를 이루고 다시 내려가면서 앞다리를 이룬다. 의자의 이름은 구조적인 요소들이 녹아서 하나로 합쳐지는 현상에서 유래되는데 결과는 경제적인 동시에 아름답다. 싱가포르 가구 브랜드 K%의 블랙 & 블랙 컬렉션의 일부로 디자인된 멜트 의자는 2012년 밀라노 가구 박람회에서 처음 선을 보였다.

패리시 의자 2012년

Parrish Chair

콘스탄틴 그리치치(1965년-)

에메코 2012년-현재

ㄴ 448쪽

콘스탄틴 그리치치는 이 작품을 뉴욕에 있는 패리시 미술관Parrish Art Museum의 새 건물을 위해 디자인했으며, 건물은 건축가 헤르조그 앤 드 뫼롱Herzog & de Meuron의 작품이다. 건물은 커다란 헛간 같은 모습에 우아한 실내 공간으로 이뤄졌는데 뮌헨에 본거지를 둔 디자이너 그리치는 거기서 영감을 얻었다. 그는 자기 나름대로 생각하는 최소한의 기준에 미묘한 반전을 더해 실내외에서 모두 사용할 수 있는 의자를 만들었다. 반면에 에메코는 미국 회사로, 폐기물 활용에 대해 특기가 있다. 틀은 재활용된 알루미늄관으로 만들었으며 의자를 두 개까지 쌓아 올릴 수 있다. 트랙터 의자 같은 좌판은 플라스틱 생산업체에서 수집한 재생 폴리프로필렌, 현지에서 조달한 나무와 겉 천으로 만든다. 밑면에는 여섯 개의 접속점으로 이뤄지고 '심장'이라고 불리는 부품이 이런 요소들을 잡아줘서 튼튼한 중심 구조를 이룬다. 에메코는 뒤이어 패리시 의자에서 변형된 라운지 의자와 사이드 체어를 생산한다.

2013

봄베이 부나이 쿠르시(베 짜는 의자) 2013년

Bombay Bunai Kursi

영 시티즌스 디자인(Young Citizens Design)

샨 파스칼(1983년-)

한정판

└ 174쪽

샨 파스칼Sian Pascale은 여러 해 동안 인도 문화에 몰두하며 인도의 전통적인 기법과 현대적인 스타일을 결합한 일련의 물건과 실내 공간을 만들었다. 파스칼은 봄베이 부나이 쿠르시를 디자인하는 데 수백 년의 역사를 가진 인도의 수직手織 기술을 활용했다. 그러나 호주 출신인 파스칼은 비싼 재료로 호화로운 제품을 만드는 데 그 기술을 사용하는 대신 하찮고 소박한 플라스틱에 적용했다. 인도 공예가들이 의자의 분체 도장 된 강철 틀에 직접 플라스틱을 엮어서 강렬하고 생생한 문양을 창조한다. 이 의자는 원래 뭄바이에 있는 갤러리 겸 작업실 공간 겸 카페인 더 아트 로프트The Art Loft를 위해 디자인됐으며 세트를 이루는 테이블도 수작업으로 만들었다.

코펜하겐 의자 2013년

Copenhague Chair

에르완 부홀렉(1976년-)

로낭 부홀렉(1971년-)

헤이 2013-2016년

└ 204쪽

로낭과 에르완 부홀렉 형제는 리모델링된 코펜하겐 대학(남부 캠퍼스)을 위해 가구를 만들도록 헤이사로부터 의뢰를 받았다. 덴마크의 교육용 가구 전통을 따르는 의자에 대한 요구에 부응하기 위해 디자이너들은 코펜하겐 의자를 내놨다. 가볍고, 다용도로 사용할 수 있으며, 경제적이고, 쌓을 수 있으면서 디자인은 독특하고, 플라스틱을 사용하지 않아야 한다는 조건을 충족했다. 의자의 가장 큰 특징은 좌판에 수평으로 나 있는 이음매 부분이다. 양분된 두 부분은 받침에 연결되어 각을 이루는 다리에 부착된다. 이 의자는 2013년부터 미학적 맥락을 같이하는 가구 자매품들과 함께 코펜하겐 대학에서 재임하기 시작했다.

피온다 사이드 체어 2013년

Fionda Side Chair

재스퍼 모리슨(1959년-)

마티아치 2013년-현재

└ 324쪽

영국 디자이너 재스퍼 모리슨은 이탈리아어로 '슬링sling'이란 뜻의 '피온다'를 인용해서 피온다 사이드 체어의 이름을 지었다. 나무로 된 틀에 캔버스 천을 매다는 이 의자는 접어서 수평으로 쌓을 수 있다. 접이식 캠핑용 의자와 아르헨티나의 (건축가 모임인) 그루포 아우스트랄이 디자인한 나비 의자 같은 제품에서 발전된 형태다. 모리슨은 의자를 더 편안하게 만들기 위해 앞뒤에 있는 알루미늄 가로대를 없애기로 했다. 피온다 의자는 이탈리아 제조사인 마티아치가 생산하며 실내용과 실외용을 만든다. 의자에서 영감을 얻어 테이블도 제작됐는데 의자와 유사하게 접을 수 있다.

케니 의자 2013년

Kenny Chair

로 엣지스

샤이 알칼라이(1976년-)

야엘 메르(1976년-)

모로소 2013년-현재

└ 408쪽

런던을 근거지로 하는 디자인 스튜디오 로 엣지스Raw Edges를 운영하는 야엘 메르Yael Mer와 샤이 알칼라이Shay Alkalay는 뜻하지 않은 곳에서 케니 의자의 모양에 대한 영감을 얻었는데, 바로 치약 튜브의 끝부분이다. 특이한 이 의자는 단순한 참나무 틀과 고치 같은 모양을 이루는 좌판과 등판이 결합 됐는데 좌석은 크바드랏 할링달 65Kvadrat Hallingdal 65 직물을 접어서 접힌 튜브 모양을 만들었다. 줄무늬 문양은 원래의 크바드랏 천에서 실이 풀려 아래 있는 씨실이 드러나면서 만들어졌다. 케니 의자는 애초에 덴마크 섬유 회사인 크바드랏을 위해 디자인됐으며 나중에 모로소가 제작해 2013년 밀라노 가구 박람회에서 선보였다.

라디체 의자 2013년

Radice Chair

인더스트리얼 퍼실리티

킴 콜린(1961년-)

샘 헥트(1969년-)

마티아치 2013년-현재

└ 223쪽

인더스트리얼 퍼실리티는 마티아치와의 공동 작업을 처음 선보인 데 이어 물푸레나무나 참나무를 사용한 다리 세 개짜리 의자와 스툴을 만들면서 이탈리아 목공 전문 회사인 마티아치의 로봇 기술과 공예 기술을 탐구했다. 라디체 의자는 다리가 네 개인 전통적인 스툴의 모습을 앞부분에서 보여주고, 뒷부분은 하나의 다리로 지탱되는 구조를 결합했다는 점이 의외로 다가온다. T자형 막대로 이뤄진 등받이는 외투나 가방을 걸 수 있을 만큼 가늘고 그 모양이 다리의 위, 아래의 버팀대에서 반복된다. 좌석은 개방형이라 다양한 체형을 수용할 수 있다. 라디체는 시각적으로나 그 부피 면에서 가볍고, 금속으로 된 부품이 없다. 의자와 스툴, 두 가지 높이로 제작되며 물푸레나무 제품의 경우 가을 낙엽에 바탕을 둔 색상 중에서 선택해 착색을 할 수 있고, 직물이나 가죽으로 겉 천을 골라서 씌울 수 있다.

뤼세 안락의자 2013년

Ruché Armchair

잉가 상페(1968년-)

리네 로제(Ligne Roset) 2013년-현재

└ 51쪽

잉가 상페Inga Sempé는 재미나고 비대칭을 이루는 이 안락의자에서 높은 수직 기둥의 단순한 틀과 물결처럼 구불거리는 이불을 결합시켰는데, 엄격한 직선과 안락해 보이는 곡선의 조합으로 이뤄진 작은 형태가 아파트 생활에 적합하다. 패딩 덮개를 걸쳐놔서 단단한 모서리가 느껴지지 않으며 하나만 있는 팔걸이는 좌우를 선택해서 설치할 수 있으므로 사용자가 취할 수 있는 자세가 많아진다. '뤼세'란 직물에 주름을 잡거나 주름 장식을 하는 바느질 기법으로, 누비로 된 겉 천에 반영되어 있다. 너도밤나무 원목으로 이뤄진 이 의자의 구조와 발은 좌판과 등판에 들어간 강철 틀로 보강됐다. 편안함을 위해 좌판에는 풀마플렉스 서스펜션Pullmaflex suspension을 사용한 다음 폴리우레탄 폼으로 된 쿠션을 얹었고, 등판에는 스프링 강으로 된 격자 위에 폴리에스테르 누비를 덮었다.

UN 라운지 의자 2013년

UN Lounge Chair

헬라 용에리위스(1963년-)

비트라 2013년

└ 468쪽

뉴욕에 있는 유엔 본부 건물의 널찍한 북쪽 대의원 라운지가 60년 만에 리모델링됐는데 헬라 용에리위스는 건축가 렘 콜하스를 포함해 작업을 맡은 팀의 일원이었다. 그들은 그 공간에서 원래 느껴지던 스칸디나비아 미학을 유지하려 했다. 네덜란드 출신 디자이너 용에리위스가 개발한 두 가지 가구가 구체球體 테이블과 이 의자였고, 특별히 가볍고 이동하기 쉽도록 고안했다. 다양한 비공식적인 회의 장소로 사용되는 라운지 공간의 목적에 부합하게끔 이 의자는 재빨리 배치하고 유연하게 배열할 수 있다. 다리는 어두운 목재와 분체 도장한 강철로 이뤄졌으며 앞 다리 두 개에는 바퀴가 달렸다. 원래 겉 천으로 사용한 직조 직물은 유엔을 상징하는 파란색이었고, 가죽 팔걸이 덮개를 씌웠으며, 이동하기 쉽게 등판에 가죽 손잡이를 달았다. 라운지 의자를 선보인 지 1년 뒤에 용에리위스는 그 디자인을 변형시켜 비트라에서 대량 생산하는 이스트 리버East River 모델을 만들었다.

2014

캐치 의자 2014년

Catch Chair

하이메 아욘(1974년-)

&트래디션(&tradition) 2014년-현재

└ 87쪽

스페인 작가 겸 디자이너와 덴마크 제조사의 협업으로 만들어진 캐치 의자는 지중해식 장난기와 북유럽식 절제미가 합쳐졌으며 좌석의 가벼움은 튼튼한 받침과 균형을 이룬다. 일체형 성형 폼 좌석은 높은 등받이와 곡면판에서 연장된 팔걸이로 이뤄졌으며 유연한 곡선은 다양한 신체의 모양에 맞도록 조절된다. 하이메 아욘은 이 프로젝트를 처음 시작할 때 양팔을 벌리고 있는 사람의 모습을 그림으로 그렸고 여기에서 제품의 이름이 유래됐다. 겉 천의 종류에는 크바드랏 브랜드의 모직과 가죽이 포함되며, 다리는 원래 착색하거나 백유를 바른 참나무로 이뤄졌다. 출시된 이후 더욱 다양해진 선택 사항에는 강철관이 있고, 또 사무용에 더 적합한 주조 알루미

늄 회전 받침으로 유광이나 검은색 분체 도장으로 마감된 제품이 있다.

2015

밤비 의자 2015년

Bambi Chair

타케시 사와다(1977년-)

엘레멘츠 옵티멀(elements optimal) 2015년-현재

ㄴ, 280쪽

일본 디자이너 타케시 사와다Takeshi Sawada는 2015년에 밤비 의자를 디자인하면서 유명한 디즈니 캐릭터의 모습에서 영감을 얻었다. 그러나 물건의 감성적 울림에 큰 관심이 있는 사와다는 사슴이라는 형태를 직접적으로 해석하지 않고, 그 대신 일련의 시각적 단서를 제공해서 어린이의 상상력을 자극하는 출발점을 제시했다. 아주 작은 의자는 발굽 같은 다리 위에 반점으로 얼룩진 모피 좌판이 얹어져 있고 사슴의 뿔 모양을 한 등받이로 구성된다. 밤비 의자의 성공에 뒤이어 사와다는 소와 양의 모양을 닮은 스툴 두 개를 추가로 개발했다.

원통 등받이 안락의자 2015년

Cylinder Back Armchair

신 오쿠다(1971년-)

와카 와카 2015년-현재

ㄴ, 492쪽

다소 특이한 이름인 와카 와카Waka Waka(역자 주: 일본어로 젊디젊은, 생기발랄한)의 배경에는 일본 태생 디자이너인 신 오쿠다Shin Okuda의 작품이 자리 잡고 있다. 2007년부터 오쿠다는 로스앤젤레스에 있는 자신의 스튜디오에서 작품을 디자인하고 수공예품을 만들어왔다. 그의 원통 등받이 안락의자는 형태에 대해 탐구한다. 깔끔한 직선들이 원통형 등받이와 짝을 이뤄서 거의 도안 같은 속성을 특징으로 하는 의자에 3차원적 입체감을 부여한다. 오쿠다는 의자의 구조와 색상에 바우하우스와 멤피스의 특징을 모두 인용했지만, 서로 이질적인 영향은 의자의 과감한 형태에서 균형을 이룬다. 그의 많은 다른 작업과 마찬가지로 원통 등받이 안락의자는 발트해의 자작나무 합판으로 만들었으며 오쿠다는 이 재료를 그 미학과 기능적인 속성 때문에 즐겨 사용한다.

현대 브라질 페이장(강낭콩) 흔들의자 2015년

Modern Brazilian Feijão Rocking Chair

호드리구 시망(1976년-)

마르콘데스 세할레리아/후닐라리아 이스페란사(Marcondes Serralheria/Funilaria Esperança) 2015년

ㄴ, 131쪽

브라질 디자이너 호드리구 시망Rodrigo Simão이 전통적인 흔들의자를 매끈하게 현대적으로 해석한 이 제품은 분홍 페로바, 임부이아, 카넬라 같은 다양한 종류의 브라질 목재를 재활용해서 구부리고 곡선으로 만들어서 형성했다. 시망은 나무로 된 시제품으로 시작했고 부품이나 연결 부위 없이 하나의 연속적인 표면으로 이뤄진 가구에 대한 지속적인 연구의 일환으로 현대 브라질 페이장 흔들의자를 개발했다. 다른 일례로는 그의 솔 의자Sol Chair가 있다. 또한 시망은 다양한 인체공학과 균형에 주목한다. 이 의자는 나중에 한 장의 강철판을 자동차용 무광 페인트로 도색해서 만든 제품으로 발전했고 실외에서 사용하기 더욱 적합해졌다. 나무 제품보다 강철로 된 의자는 생산이 더 간단하고 수명도 길다.

여행자용 실외 안락의자 2015년

Traveler Outdoor Armchair

스티븐 버크스(1969년-)

로쉐 보보아 2015년-현재

ㄴ, 327쪽

프랑스 인테리어 디자인 회사 로쉐 보보아Roche Bobois의 창립 40주년을 기념하기 위해 스티븐 버크스Stephen Burks는 다채로운 의자 한 쌍을 만들었는데, 여행이라는 주제를 찬양하며 사용자들에게 사색을 통해 세계를 탐험할 것을 권장한다. 실제로 미국 산업 디자이너인 버크스는 두 동업자의 배경을 모두 반영하기 위해 두 개의 다른 제품을 고안했다. 여행자용 실외 안락의자는 스칸디나비아에서 영감을 얻어 래커칠을 한 알루미늄 틀에 가죽끈을 수작업으로 엮어서 구성했으며, 가죽으로 씌운 쿠션과 선택 사항으로 의자 위에 아치형을 이루는 덮개가 있다. 미국용 제품은 선반 작업으로 절단해서 색을 입힌 물푸레나무와 고급 가죽끈 그리고 폴리에스테르 조각들과 메모리폼으로 채운 고급 쿠션으로 구성된다.

2016

아마 의자 2016년

Flax Chair

크리스티안 마인데르츠마(1980년-)

라벨 브리드(Label Breed) 2016년-현재

└ 369쪽

아마亞麻 의자는 네덜란드 작가 겸 디자이너 크리스티안 마인데르츠마Christien Meindertsma와 자연 섬유 제품을 전문으로 하는 네덜란드 회사 엔케브Enkev 간의 동업 관계에서 탄생한 결과물이다. 마인데르츠마와 엔케브는 함께 환경친화적으로 분해되는 의자를 만들었으며, 그 소재는 직물로 짠 아마와 드라이 니들 펠트로 만든 아마를 켜켜로 놓고 폴리유산(PLA) 섬유로 강화한 것이다. 이 가벼운 의자는 혁신적인 소재를 한 장만 사용해서 재단하고 형태를 만들었기 때문에 결과적으로 최소한의 폐기물만 생긴다. 2016년에 출시된 아마 의자는 같은 해 네덜란드 디자인상 제품 부문에서 수상했을 뿐만 아니라 미래가 가장 촉망되는 디자인으로 미래상도 받았다.

라이트우드(가벼운 목재) 의자 2016년

Lightwood Chair

재스퍼 모리슨(1959년-)

마루니 우드 인더스트리 2016년-현재

└ 73쪽

재스퍼 모리슨이 디자인한 라이트우드 시리즈의 기막힌 단순함은 영국 디자인 그리고 일본 전통 목공 기술과 최첨단 기술을 혼합하는 제조사가 결합하여 만들어졌다. 이름에서 알 수 있듯이 모리슨은 경량의 구조물을 원했고, 나무로 된 날씬한 다리와 가는 곡선형 등받이는 일반 단풍나무, 참나무 또는 물푸레나무를 사용해서 다양한 우레탄으로 마감했다. 좌판은 여러 종류로 제작되는데 가장 가벼운 것은 흰색 그물망을 사용해서 구조가 일부 드러난다. 그다음은 합성 띠 웨빙으로 이뤄진 것으로, 이는 맨 나무와 대비를 이루면서 셰이커 가구에 경의를 표한다. 보다 전통적으로 겉 천이나 가죽으로 이뤄진 것은 편안함을 더해주고 분리해서 세탁하기 용이하다. 컬렉션에는 스툴, 식탁이 포함되며 나중에 라이트우드 안락의자가 추가됐는데 팔걸이가 나머지 틀 부분과 마찬가지로 가늘게 만들어졌다.

밀라 의자 2016년

Milà Chair

하이메 아욘(1974년-)

마지스 2016년-현재

└ 383쪽

스페인 디자이너 하이메 아욘이 처음으로 선보인 플라스틱 제품은 마지스를 위해 만든 이 뼈대만 있고 쌓을 수 있는 의자로, 카탈란 모더니즘의 탄력적이고 역동적인 형태를 떠오르게 한다. 밀라 프로젝트를 위해서 아욘은 이탈리아 제조사 마지스의 혁신적인 공기 주입식 사출 성형 기술을 활용했는데, 질소를 고압으로 밀폐된 거푸집에 주입하면 공간을 형성해서 최소한의 재료만 사용하면 된다. 이 경우에는 가벼운 틀을 제작하기 위해서 폴리프로필렌과 유리섬유를 사용한다. 밀라 의자의 곡선형 등받이는 가는 고리 모양의 버팀대와 팔걸이로 지탱되며 팔걸이는 좌판 아랫부분에 연결된 다리와 합쳐진다. 실외용으로 적합한 밀라 의자는 마감된 감촉이 부드럽고 다양한 색상이 생산되며 선택 사항으로 좌판과 등판에 겉 천을 씌운 쿠션이 있는 제품도 있다.

사이바 사이드 체어 2016년

Saiba Side Chair

나오토 후카사와(1956년-)

가이거 2016년-현재

└ 404쪽

나오토 후카사와는 사이바 사이드 체어를 3년에 걸쳐 디자인했다. 가구 제조사인 허먼 밀러 직원들조차 여성들이 컴퓨터를 사용할 때 보다 편안하게 앉을 수 있는 의자를 요구했고, 그에 따라 최종 수정이 이뤄졌다. 피드백 받은 사항을 실천하기 위해 등판의 윗부분이 더 좁아지도록 조정했다. 사이바 사이드 체어는 몸을 감싸주는 1인용 좌석에 완벽하게 맞춘 겉 천을 씌웠다. 일본 디자이너 후카사와의 철학인 특출한 평범함, 또는 슈퍼노멀 디자인에 의거해서 사이바 사이드 체어는 중간 높이 또는 높은 등받이, 높이가 고정된 라운지 체어에 네 갈래 받침과 미끄럼쇠로 구성된 제품, 그리고 높이를 조절할 수 있고 다섯 갈래 받침과 바퀴가 달린 중역용 의자로 생산된다.

T1 의자 2016년

T1 Chair

재스퍼 모리슨(1959년-)

마루니 우드 인더스트리 2016년-현재

└ 31쪽

간단하고 가볍고 장난스러운 이 나무 의자는 유색 금속 막대가 등받이를 지지하며 마루니사의 3D 기계가공 기술을 충분히 활용하고 있다. 좌판과 다리, 등받이는 단풍나무나 물푸레나무 원목을 깎아서 투명한 우레탄으로 코팅했다. 긴 스프링 강 조각이 좌판과 등판을 연결해서 어느 정도 움직임을 통해 편안함이 증대된다. 나무로 된 요소와 대조적으로 스프링 강의 S자형 모양은 검은색, 녹색, 빨간색으로 분체 도장해서 흔한 제품 유형에 신선함을 더한다. 검은색으로 착색한 단풍나무에 같은 색으로 칠한 강철을 사용한 제품도 있다. 두 종류의 높이로 제작되는 높은 스툴과 세트를 이루는 테이블과 함께 T1은 일본 제조사 마루니와 모리슨의 생산적인 협업 관계를 이어간다.

트롱코 의자 2016년

Tronco Chair

인더스트리얼 퍼실리티

킴 콜린(1961년-)

샘 헥트(1969년-)

마티아치 2016년-현재

└ 411쪽

인더스트리얼 퍼실리티와 우디네(역자 주: 이탈리아 동북부의 도시)를 근거지로 삼고 목재 가구를 전문으로 하는 마티아치는 트롱코 의자를 통해 성공적인 협업 관계를 이어가고 있다. 트롱코 의자는 앞서 나온 브랑카 의자에서 볼 수 있는 조각적인 부드러움에서 탈피하고, 원목 판자를 기초로 하는 보다 쉽고 간단한 성격을 드러낸다. 트롱코는 보기에는 단순하지만 패널의 제작과 숙련된 공예 기술이 병치됐다는 사실이 숨어 있다. 물푸레나무 판자를 날씬한 장부촉과 연결하고 고정했는데 양감을 줄이기 위해 뚫은 사각형 구멍 주변으로 판자 세 조각이 등판을 이룬다. 유색 착색제를 통해 나무의 결이 잘 드러나도록 했고 선택 사항으로 어울리는 직물 겉 천을 추가할 수 있다. 이 의자는 여러 개를 함께 사용하도록 디자인됐는데, 좌석보다 튀어나와 있고 대각선 모서리를 가진 뒷다리를 플라스틱 부속으로 서로 연결하면 된다. 또한 분체 도장된 맞춤형 금속 수레에 10개까지 쌓을 수 있다.

2017

발트해 자작나무 두 조각 의자 2017년

Baltic Birch Two Piece Chair

사이먼 르꽁트(1992년-)

뉴메이드 LA 2017년-현재

└ 155쪽

뉴메이드 LANewMade LA는 미드 센추리 모던 양식에서 영감을 받은 제품을 대중적인 가격에 제공하는 것을 전문으로 하는 회사다. 사이먼 르꽁트Simon LeComte가 디자인한 발트해 자작나무 두 조각 의자는 20세기 중반의 대표적인 성향을 따르며 미니멀리스트한 세부 사항과 피트 몬드리안Piet Mondrian의 미술 작품에서 영감을 얻은 색상을 사용하고 있다. 이 의자는 간단함의 아주 좋은 예로, 교차하는 두 조각을 조립·분해하기 쉽고 매달아서 보관하면 최소한의 공간을 차지한다. 이 라운지 체어와 같은 시리즈에 수납 벽장, 화분, 사이드 테이블이 포함되며 2017년에 만들어졌다.

슬립 의자 2017년

Slip Chair

스나키텍처

다니엘 아르샴(1980년-)

알렉스 무스토넨(1981년-)

UVA 2017년-현재

└ 399쪽

루이스 캐럴의 시 〈스나크 사냥〉에서 이름을 가져온 스나키텍처Snarkitecture는 2008년에 창립됐으며, 뉴욕 브루클린에 근거를 둔 2인조 알렉스 무스토넨Alex Mustonen과 다니엘 아르샴Daniel Arsham으로 구성되어 있다. 이들은 함께 미술과 건축의 경계선을 탐구한다. 현재 진행 중인 그들의 주제 중 하나는 보기에 부서진 것 같지만 탁월하게 제 기능을 하는 가구로, 슬립 의자가 일례를 보여준다. 이 의자는 포르투갈에 기반을 둔 UVA가 의뢰했는데, 이들은 세계적인 디자인으로 지역의 수공예 기술을 되살리겠다는 목표를 가진 떠오르는 디자인 업체다. 의자의 흰색 물푸레나무 틀은 두 축(뒤쪽과 한쪽 옆)에서 주저앉는 것처럼 보이지만 실제로는 착시현상일 뿐이고 의자는 안정적이다. 한쪽으로 점점 얇아지는 검은색 대리석 판이 안정되게 앉을 수 있는 면을 제공한다. 유희적으로 보이지만 각각의 의자는 수작업으로 제작되고 일일이 손으로 번호를 매기며 인증이 이뤄진다.

인덱스

이탤릭체로 된 페이지 번호는 이미지가 들어간 페이지를 의미합니다.

10-유닛 시스템 의자(시게루 반) *454*, 624

43 라운지 의자(알바 알토) *430*, 537

45 의자(핀 율) *462*, 543

100일 동안 100개의 의자(마르티노 감페르) *365*, 616, 630

286 스핀들 세티(구스타프 스티클리) *483*, 520

360° 의자(콘스탄틴 그리치치) *140*, 624

543 브로드웨이 의자(가에타노 페세) *244*, 604-5

606 배럴(통) 의자(프랭크 로이드 라이트) *61*, 537

666 WSP 의자(옌스 리솜) *190*, 541

699 슈퍼레게라 의자(지오 폰티) *484*, 561, 607

1006 해군 의자(미국 해군 공병단, 에메코 디자인 팀과 알코아 디자인 팀) *248*, 543

4875 의자(카를로 바르톨리) *478*, 589

&트래디션 87, 633

.03 의자(마르텐 반 세베렌) *28*, 608-9

A

A56 의자(장 포샤르) *208*, 559

aMDL 594

AP 스톨렌 124, 427, 552, 568

B

B&B 이탈리아 350, 584

B32 세스카 의자(마르셀 브로이어) *419*, 527

B33 의자(마르셀 브로이어) *189*, 527

B35 라운지 의자(마르셀 브로이어) *463*, 527

B4 접이식 의자(마르셀 브로이어) *423*, 524

BA 의자(어니스트 레이스) *348*,

544

BASF 622, 628

BBB 보니치나 290, 576

BD 바르셀로나 디자인 74, 220, 410, 518, 618, 620

C

CHJ 디자인스 233, 582

D

DAF 의자(조지 넬슨) *39*, 564

DAR 의자(찰스 임스, 레이 임스) *301*, 548, 608

DDL 스튜디오 578

dk3 214, 323, 536, 627

DSC 시리즈 의자(잔카를로 피레티) *296*, 574

DSR 의자(찰스 임스, 레이 임스) *329*, 548-9, 550, 627

E

e15 388, 625

EJ 코로나 의자(포울 볼터) *67*, 569

G

ga 의자(한스 벨만) *481*, 557

GJ 의자(그레테 얄크) *274*, 571

I

Icsid '75 590

J

J. & J.콘 90, 451, 464, 516, 521

J.G. 퍼니처 시스템즈 372, 550

K

K% 114, 631

KI 185, 591

L

LC1 바스큘란트 의자(르 코르뷔지에, 피에르 잔느레, 샤를로트 페리앙) *146*, 526

LC2 그랑 콩포르 안락의자(르 코르뷔지에, 피에르 잔느레, 샤를로트 페리앙) *250*, 526-7

LC4 셰이즈 롱(르 코르뷔지에, 피

에르 잔느레, 샤를로트 페리앙) *279*, 526, 530, 546

LC7 회전 안락의자(르 코르뷔지에, 피에르 잔느레, 샤를로트 페리앙) *182*, 530

LC95A 의자(마르텐 반 세베렌) *336*, 606

LCM/DCM 의자(찰스 임스, 레이 임스) *199*, 545

LCW 의자(찰스 임스, 레이 임스) *378*, 544, 553

M

M+ 박물관 599

METAlight 333, 540

MK 접이식 의자(모겐스 코흐) *44*, 532

MR 셰이즈(루트비히 미스 반 데어 로에) *55*, 525

MR10 의자(루트비히 미스 반 데어 로에) *23*, 525

MR20 의자(루트비히 미스 반 데어 로에) 525

MVS 셰이즈(마르텐 반 세베렌) *278*, 611-2

N

NXT 의자(피터 카르프) *275*, 596

O

O.Y. 라켄누스토이다스 Ab 320, 540

OMK 디자인 191, 587

P

P. & W. 블라트만 금속공장 333, 540

P110 라운지 의자(알베르토 로젤리) *18*, 587

P4 카틸리나 그란데 의자(루이지 카치아 도미니오니) *52*, 565

PK22 의자(포울 키에르홀름) *345*, 561, 610

PK24 셰이즈 롱(포울 키에르홀름) *27*, 575

PP 19 아빠 곰 의자(한스 베그너) *427*, 552

PP 250 집사 의자(한스 베그너)

30, 555

PP 501 더 체어(한스 베그너) *452*, 547

PP 512 접이식 의자(한스 베그너) *126*, 547

PP 뫼블러 30, 121, 126, 169, 427, 452, 545, 547, 549, 552, 555

R

RAR 의자(찰스 임스, 레이 임스) *95*, 550

RM 왜건 & 컴퍼니 406, 514

S

S 의자(톰 딕슨) *318*, 599

SAS 로열 호텔 559, 564, 566

SAS(스칸디나비아 항공사) 564

SE 18 접이식 의자(에곤 아이어만) *291*, 556

ST14 의자(한스 루크하르트, 바실 리 루크하르트) *167*, 529

T

T1 의자(재스퍼 모리슨) *31*, 636

TON 382, 531

U

UAM 531

UN 라운지 의자(헬라 용에리위스) *468*, 633

UP 시리즈 안락의자(가에타노 페세) *350*, 584

UVA 399, 636

V

VEB 슈바르차이데 DDR 119, 581

VKG 26, 545

VNIITE 489, 590

VOXIA(피터 카르프) 596

VS 213, 542

W

wb 폼 229, 609

X

X-체어 508

Y

Y 의자 CH 24(한스 베그너) 227, 547, 550–1

ㄱ

가든파티 의자(루이지 콜라니) *439*, 579

가디너, 에드워드 433, 515

가르델라, 이그나치오 565

가볍고 가벼운 의자(알베르토 메다) *302*, 598, 606

가비나/놀 46, 212, 325, 419, 426, 513, 524, 527, 568, 571

가셀라 의자(호안 카사스 이 오르티네즈) *150*, 592

가우디, 안토니 74, 518

가위 의자(워드 베넷) *41*, 582

가위 의자(피에르 잔느레) *456*, 546

가이거 41, 132, 147, 404, 471, 573, 576, 577, 582, 635

가족 의자군(준야 이시가미) *253*, 627

가축 의자(안드레아 브란치) *472*, 595

가티, 피에로 338, 581

감페르, 마르티노 91, 365, 616, 630

개미 의자(아르네 야콥센) *75*, 553, 559, 562

개방형 등판 합판 의자(재스퍼 모리슨) *115*, 601

갤러리 스테프 시몽 42, 247, 395, 416, 533, 535, 549, 557

거실용 안락의자(장 프루베) *474*, 539

게리, 프랭크 69, 216, 420, 588, 598, 604

게브뤼더 토넷 8, 23, 94, 103, 146, 167, 182, 189, 212, 250, 279, 332, 382, 419, 463, 504, 513, 514, 521, 524, 525, 526, 527, 529, 530, 531

게브뤼더 토넷 비엔나 8, 90, 103, 419, 513, 514, 516, 521, 527

게타마 169, 549

고 의자(로스 러브그로브) *284*, 609

고대 로마 대관 의자 508, 517

고딕 복고 514, 518

고베 패션 박물관 608

고전주의 운동 511

곡목 합판 안락의자(제럴드 서머스) *98*, 532–3

곤잘레스, 호세 331, 570

공 의자(에로 아르니오) *221*, 576, 579, 581

공기 의자(제스퍼 모리슨) *394*, 611

공작 의자 *120*, 517

공작 의자(한스 베그너) *121*, 545

괴리츠, 마티아스 570

교회 의자(카레 클린트) *214*, 536

구겐하임 갤러리 542

구겐하임 미술관, 빌바오 604

구겐하임, 페기 542

구글 589

구드럼, 애덤 81, 623

구비 198, 614

구비 1F 의자(콤플로트 디자인, 보리스 베를린, 포울 크리스티안센) *198*, 614–5

구아리슈, 피에르 373, 556

구프람 186, 586

굴릭센, 마이레 539

궐, 빌리 97, 557

그늘진 의자(토르드 분체) *243*, 626

그랑프리 의자(아르네 야콥센) *315*, 562

그래그, 새뮤얼 203, 511

그레이, 아일린 143, 180, 390, 523, 538

그루포 베렝게르 601

그루포 스트룸 186, 586

그루포 아우스트랄 538, 632

그리치치, 콘스탄틴 20, 140, 166, 197, 448, 614, 622, 624, 631

그린 스트리트 의자(가에타노 페세) *117*, 594–5

그린, 테일러 26, 545

그물망 의자(준 하시모토) *93*, 628

글래스고 미술대학 519

글로브 의자 576

기린 의자(리나 보 바르디, 마르첼로 페라즈, 마르첼로 스즈키) *260*, 598

기요투모 스시 바 599

기요토모를 위한 의자(시로 쿠라마타) *62*, 599

김슨, 어니스트 433, 515–6

깃슨 노보 119, 581

깃치, 페터 119, 581

끈 의자(넨도, 오키 사토) *349*, 624

ㄴ

나라 의자(신 아즈미) *236*, 625

나무 의자(마크 뉴슨) *68*, 601–2

나무상자 의자(헤릿 릿펠트) *294*, 534

나미 의자(류지 나카무라) *161*, 618

나비 의자(그루포 아우스트랄) 632

나비 의자(안토니오 보넷 이 카스텔라나, 호르헤 페라리-하도이, 후안 쿠르찬) *340*, 538

나카무라, 노보루 312, 591

나카무라, 류지 85, 161, 618

나카시마, 마리온 543

나카시마, 조지 113, 188, 265, 543, 567, 570

낭시 대학교 533

낭시, 솔베이 병원 543

너바나 의자(시게루 우치다) *298*, 593

네스제스트란다 뫼벨파브릭 235, 573

네오르네상스 508

넨도 58, 114, 168, 172, 349, 621, 624, 629, 631

넬슨, 조지 12, 39, 334, 534, 558, 563, 564, 608

노구치, 이사무 158, 548

노동자 안락의자(헬라 용에리위스) *295*, 619

노르디스카 갤러리엣 583

노바디 의자(콤플로트 디자인, 보리스 베를린, 포울 크리스티안센) *271*, 619–20

노보 노르디스크 553

논나(할머니) 흔들의자(폴 터틀) *130*, 587

놀 23, 55, 60, 92, 190, 200, 216, 277, 297, 319, 340, 351, 360, 375, 385, 431, 446, 456, 501, 524, 525, 528, 538, 541, 544–5, 546, 546–7, 553, 554, 561, 575, 577, 595, 604, 630

놀 어소시에츠 266, 544, 550

놀, 플로렌스 553, 554, 577

놀, 한스 541, 553

농장주 의자 *376*, 515

누더기 의자(테요 레미) *421*, 603

뉴 재팬 호텔 569

뉴메이드 LA 155, 636

뉴슨, 마크 47, 68, 105, 144, 337, 435, 502, 600, 601, 603, 605, 609, 619, 621

뉴욕 현대미술관(MoMA) 525, 544, 546, 549, 550, 561, 563, 569, 574, 577, 578, 587, 593, 597, 604, 615

뉴욕, 가고시안 갤러리 619, 621

뉴욕, 아트 디자인 박물관 624

뉴클레오 오토 171, 546

뉴트라 가구 컬렉션 542

뉴트라, 디온 542

뉴트라, 리처드 213, 542

니마이어, 루치오 코스타 560

니마이어, 안나 마리아 585

니마이어, 오스카 201, 560, 585

니시오카, 토루 607

니켈 의자(마크 뉴슨) 621

니콜 인테르나치오날레 276, 526

니콜라 의자(안드레아 브란치) *475*, 604

닐, 네빌 433, 515–6

ㄷ

다 마이아노, 베네데토 361, 509

다 마이아노, 줄리아노 361, 509

다니엘레, 피에란젤라 436, 578

다용도 의자(프레데릭 키슬러) *308*, 542

다이아몬드 의자(넨도, 오키 사토) *58*, 621

다이아몬드 의자(해리 베르토이아) *92*, 553, 554

달걀 의자(아르네 야콥센) *111*, 564-5, 566

달베라 175, 567-8

대기용 의자(매튜 힐튼) *64*, 610-1

덕스 339, 346, 533, 583

데 루키, 미켈레 418, 594

데 스틸 운동 522, 523, 542, 572, 619

데 파도바 122, 352, 571, 602

데가넬로, 파올로 583

데로씨, 피에트로 186, 586

데살토 114, 631

데스타 167, 529

데이, 로빈 368, 572

데자뷔 의자(나오토 후카사와) *255*, 619

데제르, 장 180, 523

덴 허더 프로덕션 하우스 366, 617

덴마크 모더니즘 545, 558, 561

덴마크 뭉케가르 학교 559

덴마크 미니멀리즘 561

덴마크 미술·디자인 박물관 562

덴마크 왕립 아카데미 536

덴버 미술관 608

델아쿠아, 코라도 코라디 565

도너휴, 아서 제임스 593

도널드 저드 퍼니처 163, 224, 594, 600

『도무스』 608

도미니오니, 루이지 카치아 52, 565

도이처 베르크분트 55, 525

도쿄, AXIS 갤러리 599

독서 의자(핀 율) *36*, 556

독신남 의자(베르너 팬톤) *170*, 558

독일, 레드 닷 디자인 어워드 610

돈돌로 흔들의자(체사레 레오나르디, 프랑카 스타기) *370*, 579

두 힛(부디 치시오) 의자(마라인 판 데어 폴) *145*, 611

두르비노, 도나토 225, 578

두브라이, 앙드레 303, 491, 596-7, 600

두에 피우 의자(난다 비고) *493*, 586

뒤로 경사진 의자 84(도널드 저드) *163*, 593

뒤샹, 마르셀 593

드 라 워 파빌리온 의자(바버 & 오스거비, 에드워드 바버, 제이 오스거비) *466*, 617

드 코스 429, 531

드 파스, 지오나탄 225, 578

드레스덴, 독일 미술 전시회 516

드로흐 디자인 145, 347, 421, 603, 606-7, 611

드롭(물방울) 의자(아르네 야콥센) *283*, 564

드리아데 353, 460, 590-1, 594

등나무 의자 *457*, 516-7

등받이가 넘어가는 라운지 의자(벤트 윙게) *165*, 565-6

디스, 루퍼트 163, 594

디스텍스 라운지 의자(지오 폰티) *444*, 555

디에즈, 스테판 388, 625

디첼, 난나 107, 118, 558, 562, 605

디첼, 요르겐 107, 118, 558, 562

딕슨, 톰 318, 596-7, 599

ㄹ

라 마리 의자(필립 스탁) 627

라 셰이즈(찰스 임스, 레이 임스) *164*, 546

라 투레트 수도원 622

라 투레트 의자(재스퍼 모리슨) *15*, 622

라게르크비스트, 소피아 386, 615-6

라디체 의자(인더스트리얼 퍼실리티, 킴 콜린, 샘 헥트) *223*, 633

라란, 클로드 367, 606

라레게라 의자(리카르도 블루머) *485*, 607

라르만, 요리스 307, 616

라르센, 잭 레노르 577

라미노 의자(잉베 엑스트뢲) *313*, 560

라번 인터내셔널 38, 59, 282, 562, 565-6, 569

라번, 어윈 38, 59, 282, 562,
565, 569

라번, 에스텔 38, 59, 282, 562, 565, 569

라벨 브리드 369, 635

라비올리 의자(그렉 린) *304*, 615

라센, 플레밍 35, 535

라셰즈, 가스통, 〈부유하는 인물〉 546

라수 의자(알레산드로 멘디니) *299*, 590

라쉬, 보도 77, 525-6

라쉬, 하인츠 77, 525-6

라스무센, 에르하르드 262, 566

라스무센, 요르겐 128, 565

라스무센, 입 128, 565

라우칸 푸우 65, 559

라운지 의자 36(브루노 마트손) *371*, 536

라운지 의자(리처드 슐츠) *501*, 577

라운지 의자(샤를로트 페리앙) *247*, 535

라운지 의자(조지 나카시마) *113*, 570

라운지 의자(준조 사카쿠라) *438*, 563

라운지 의자(피에르 잔느레) *482*, 558-9

라이트, 프랭크 로이드 61, 141, 269, 432, 503, 518, 519-20, 522, 537, 539-40

라이트우드(가벼운 목재) 의자 *73*, 540

라이히, 릴리 277, 528

라킨 비누 회사 519

라킨 컴퍼니 사무동을 위한 회전 안락의자(프랭크 로이드 라이트) *141*, 519-20

라탄 의자(이사무 켄모치) *392*, 569-70

라텐슈툴(마르셀 브로이어) *179*, 522

람다 의자(리처드 사퍼, 마르코 자누소) *46*, 571-2

람스, 디터 251, 570

랑게 프로덕션 274, 571

래디컬 디자인 584, 604

랜드마크 의자(워드 베넷) *132*,
573

랜디 의자(한스 코레이) *333*, 540

램, 맥스 400, 617

러브그로브, 로스 284, 384, 609, 616

러스티, 짐 449, 530

러스티즈 로이드 룸 449, 530

런던, 코스트 레스토랑 609

레 아흐크 식탁 의자 *175*, 567-8

레니 224, 600

레미, 테요 421, 603

레오나르디, 체사레 370, 434, 570, 579

레이디 안락의자(마르코 자누소) *152*, 552

레이스, 어니스트 348, 425, 544, 551

레이스 퍼니처 348, 425, 544, 551

레제, 페르낭 535, 558

로 엣지스 408, 632

로 패드 의자(재스퍼 모리슨) *54*, 610

로데, 길버트 89, 538

로드아일랜드 디자인 스쿨 629

로마치, 파올로 225, 578

로버 의자(론 아라드) *310*, 593

로베르, 에밀 543

로쉐 보보아 327, 634

로스, 아돌프 90, 516

로스, 에밀 524

로시, 알도 495, 599

로쏘, 리카르도 186, 586

로위, 레이먼드 577

로이드 룸 모델 64 안락의자(짐 러스티) *449*, 530

로이크로프트 공동체 256, 519

로이크로프트 워크숍 256, 519

로이크로프트 홀 의자(로이크로프트 공동체) *256*, 519

로이터 119, 581

로젤리, 알베르토 18, 587

로즐린 옥슬리9 갤러리 603

로코코 부흥 양식 514, 592

록히드 라운지(마크 뉴슨) *144*, 603, 605

롤런드, 데이비드 414, 573-4

롬 & 하스 538

롭스존—기빙스, 테렌스 355, 537-8

뢰브, 글렌 올리버 476, 604

뢰플러 GmbH 435, 605

루드 라스무센스 스네드케리에 246, 532

루루 613

루이 유령 의자(필립 스탁) 194, 613, 627

루이자 의자(프랑코 알비니) 137, 549

루치오 코스타 의자(세르지우 호드리게스) 443, 560

루크하르트, 바실리 167, 529

루크하르트, 한스 167, 529

뤼세 안락의자(잉가 상페) 51, 633

르 코르뷔지에 146, 182, 250, 279, 525, 526, 530, 535, 546, 549, 557-8, 563, 575, 577, 586, 611, 622, 625

르꽁트, 사이먼 155, 636

리, 비비안 600

리, 토머스 196, 520

리네 로제 51, 633

리네, 앙드레 543

리머슈미트, 리하르트 306, 516

리버스 의자(안드레아 브란치) 335, 605

리버티 & 컴퍼니 306, 516

리보레, 알베르토 601

리본 의자 CL9(체사레 레오나르디, 프랑카 스타기) 434, 570

리본 의자(피에르 폴랑) 7, 577

리볼트 의자(프리소 크라머) 440, 556

리빙 디바니 253, 627

리빙 타워 의자(베르너 팬톤) 187, 583

리사 폰티를 위해 디자인된 의자(카를로 몰리노) 237, 548

리솜, 옌스 190, 541

리처드 슐츠 디자인 501, 577

린, 그렉 304, 615

린드그렌, 안나 386, 615

린브라질 10, 263, 443, 560, 569, 589

릴라 알란드 의자(칼 말름스텐) 176, 542

릿펠트 오리지널스 217, 294, 534, 572

릿펠트, 헤릿 24, 178, 217, 294, 403, 522, 525, 534, 542, 572, 588, 594, 599, 619

마드모아젤 라운지 의자(일마리 타피오바라) 257, 560-1

마루니 우드 인더스트리 31, 73, 349, 453, 621, 624, 635, 636

마르게리타 의자(프랑코 알비니) 343, 552

마르세나리아 바라우나 260, 499, 597, 598

마르콘데스 세할레리아/후날라리아 이스페란사 131, 634

마르텐 반 세베렌 뮈벨렌 202, 336, 603, 606

마리, 엔조 245, 353, 480, 488, 590, 596, 613

마리올리나 의자(엔조 마리) 245, 613-4

마셜 번즈 로이드 530

마소네, 앙리 593

마스터즈 의자(유지니 키티예, 필립 스탁) 505, 627

마인데르츠마, 크리스티안 369, 635

마지스 20, 91, 116, 123, 125, 133, 140, 151, 238, 245, 255, 288, 383, 394, 502, 592, 609, 611, 613, 614, 616, 619, 620, 623, 624, 628, 629, 630, 635

마지스트레티, 비코 122, 352, 362, 571, 584, 597, 602

마짜, 세르지오 70, 582

마트손, 브루노 339, 346, 371, 533, 536, 560, 583

마트손, 퍼마 칼 533

마티아치 197, 223, 324, 411, 424, 479, 626, 629, 631, 632, 633, 636

만국 콜롬버스 박람회 517

말라테스타 의자(에토레 소트사스) 342, 584

말레—스테뱅, 로베르 429, 531

말루프, 샘 49, 572

말름스텐, 칼 176, 542

말리 에르만 405, 541

맘무트 어린이 의자(모르텐 키엘 스트루프, 알란 외스트고르) 210, 605

망치 손잡이 의자(와튼 에셔릭) 498, 539

매듭 의자(마르셀 반더스) 347, 606-7

매킨토시, 찰스 레니 219, 242, 516, 519, 520

맥콥, 폴 264, 407, 551, 553

메다 의자(알베르토 메다) 273, 607

메다, 알베르토 17, 273, 302, 598, 606, 607

메디치 라운지 의자(콘스탄틴 그리치치) 197, 631

메뚜기 의자, 모델 61(에로 사리넨) 431, 544

메르, 야엘 408, 632

메리벨 의자(샤를로트 페리앙) 395, 549-50

메스버그, B.G. 551, 553

메이아-파타카 589

메이커스 오브 심플 퍼니처 98, 532

메츠 & 컴퍼니 294, 403, 534

멘데스 다 로차, 파울루 317, 563

멘디니, 알레산드로 125, 289, 299, 590, 592, 599

멜트(녹는) 의자(넨도, 오키 사토) 114, 631

멤피스 418, 594, 596, 603, 604, 634

명나라 508, 547, 550

모겐센, 뵈르게 262, 566

모노블럭(일체 주조) 정원 의자 358, 593

모더니즘 513, 522, 523, 524, 526, 527, 528, 533, 535, 537, 538, 541, 545, 548, 549, 550, 551, 552, 555, 558, 563, 564, 581, 583, 584, 591, 594, 595, 596, 604, 617, 622, 635

모더니카 26, 431, 544, 545

모던 고딕 양식 514

모델 40/4 의자(데이비드 롤런드) 414, 573-4

모델 904 (배니티 페어) 의자(폴트로나 프라우 디자인 팀) 71, 530-1

모델 No. 132U (도널드 크노르) 266, 550

모델 No. 939(레이 코마이) 372, 550

모델 No. RZ 62(디터 람스) 251, 570-1

모로치, 마시모 583, 609

모르겐슈테른, 크리스티안 525

모리슨, 재스퍼 15, 31, 54, 73, 115, 254, 324, 394, 450, 601, 610, 611, 619, 620, 622, 632, 635, 636

모빌리에 드 프랑스 201, 585

모소르 34, 109, 243, 384, 408, 602, 616, 618, 623, 626, 632

모오이 459, 615

모저, 베르너 M 524

모저, 카를 524

모저, 콜로만 104, 519, 584

모차렐라 의자(타츠오 야마모토) 96, 628

몬드리안, 피트 636

몬타나 170, 558

몰리 안락의자(세르지우 호드리게스) 10, 569

몰리노, 카를로 237, 381, 465, 548, 555, 566-7

몰리노의 사무실을 위한 의자(카를로 몰리노) 381, 566-7

몰테니 & C 495, 599

묄가드 닐센, 올라 553

무르그, 올리비에 99, 270, 574, 589

무솔리니, 베니토 536

무스토넨, 알렉스 399, 636

무지 토넷 14 의자(제임스 어바인) 102, 625

무지, 가브리엘 470, 534

뮤직 살롱 의자(리하르트 리머슈미트) 306, 516

미국 셰이커 72, 139, 183, 511, 512, 567

미국 수공예 운동 518

미국 정원 의자 497, 540

미국 해군 공병단 248, 543

미니멀리즘 527, 561, 577, 581, 597, 600, 604, 619

미술 공예 운동 515, 516, 519, 539, 572, 580

미스 반 데어 로에, 루트비히 23, 55, 200, 277, 525, 526, 528, 577, 583

미스 블랑쉬 의자(시로 쿠라마타) 232, 600

미스 의자(아르키줌 아소치아티) 19, 583-4

미야기, 벤 류키 11, 614

미야케, 이세이 621

미토 의자(콘스탄틴 그리치치) 166, 622

'미혼남을 위한 아파트' 526

민게이(민예) 운동 580

밀라 의자(하이메 아욘) 383, 635

밀라노 의자(알도 로시) 495, 599

밀라노, 모어 커피 586

ㅂ

바구니 의자(이사무 켄모치, 이사무 노구치) 158, 548

바그너, 오토 8, 521

바닥 의자, 모델 1211-C(알락세이 브로도비치) 149, 549

바라간, 루이스 566

바라우나, 마르세나리아 260, 499, 597, 598

바르디, 리나 보 171, 239, 260, 499, 546, 551, 598

바르셀로나 국제박람회(1929) 528

바르셀로나 의자(루트비히 미스 반 데어 로에) 200, 528

바르톨리, 카를로 478, 589

바버 & 오스거비 138, 441, 466, 615, 617, 630

바버, 에드워드 138, 441, 466, 615, 617, 630

바스, 마르텐 366, 617

바실리 의자(마르셀 브로이어) 212,

524, 527

바우하우스 522, 523, 524, 525, 527, 531, 533, 534, 535, 538, 586, 634

바우하우스 금속 공방 179, 522

바이 라센 35, 535

바인치클, 휴버트 622

바젤 의자(재스퍼 모리슨) 254, 620

바차니 436, 578

바쿳살 의자(카츠헤이 토요구치) 159, 575

박스 의자(엔조 마리) 353, 590-1

반 데 벨데 177, 515

반 데 벨데, 앙리 177, 515

반 도른 철공 회사 141, 519-20

반 캠프, 프레디 589

반 케펠, 헨드릭 26, 545

반, 시게루 229, 454, 609, 624

반더스, 마르셀 133, 347, 459, 606-7, 615, 630

발레리, 엔리코 568

발트해 자작나무 두 조각 의자(사이먼 르콩트) 155, 636

밤베르크 금속 공방 23, 200, 277, 525, 528

밤비 의자(타케시 사와다) 280, 634

밧줄 의자(리키 와타나베) 148, 554

방문객용 안락의자(장 프루베) 445, 543

배트너, 헬무트 258, 576, 593

백, 톰 608

백조 의자(아르네 야콥센) 101, 564, 566

뱅글러, R. 118, 562

뱅크위트(연회) 의자(캄파나 형제) 413, 613

버블 의자(에로 아르니오) 293, 581

버크스, 스티븐 327, 534

버넬, 해리 196, 520

번하트 디자인 284, 609

베그너, 한스 30, 121, 124, 126, 169, 222, 227, 417, 427, 452, 545, 547, 549, 550, 552, 555, 568, 569, 572, 605

베넷, 워드 41, 132, 147, 471, 572, 576, 577, 582

베니타 의자(주세페 테라니) 536

베델, 크리스티안 461, 562

베르그, 게르하르트 322, 567

베르니니 244, 290, 370, 426, 434, 568, 570, 576, 579, 604-5

베르멜라 의자(캄파나 형제) 100, 609-10

베르테브라 의자(에밀리오 암바스, 잔카를로 피레티) 185, 591

베르토이아 사이드 체어(해리 베르토이아) 297, 553

베르토이아, 해리 92, 297, 375, 552, 553, 554

베른스트오르프스민데 A/S 214, 536

베를리너 메탈게베르베 요제프 뮐러 23, 200, 277, 525, 528

베를린, 디자인 베르크슈타트 전 601

베를린, 보리스 198, 271, 614, 619

베리 굿 & 프로퍼 43, 625

베버, 하이디 146, 250, 279, 526, 530

베이스크래프트 603

벤 류키 미야기 디자인 11, 614

벤투리, 로버트 360, 595

빌라토 370, 579

벨로티, 지안도메니코 14, 568

벨리니, 마리오 76, 259, 447, 585, 591, 610

벨리니, 클라우디오 447, 610

벨만, 한스 481, 557

벨뷰 의자(앙드레 블록) 458, 551

변신하는 도서관 의자 377, 514

보나치나 118, 343, 552, 562

보넷 이 카스텔라나, 안토니오 340, 538

보더, 닐스 86, 462, 541, 543

보보아, 로쉐 327, 634

보비르크 36, 556

보에리, 치니 240, 597

보울 의자(리나 보 바르디) 239, 551

보이스, 요제프 614

보치오니, 움베르토 568

보핑거 258, 576

보핑거 의자 BA 1171(헬무트 배츠너) 258, 576, 593

볼터, 포울 67, 569

봄베이 부나이 쿠르시(베 짜는 의자) (영 시티즌스 디자인, 샨 파스칼) 174, 632

봄베이 사파이어 디자인 디스커버리 어워드 623

봉투 의자(워드 베넷) 147, 576-7

부가티, 에토레 40, 529

부드러운 셰이즈(베르너 아이스링어) 486, 612

부르두운 패드 셰이즈(찰스 임스, 레이 임스) 207, 582

부메랑 의자(리처드 뉴트라) 213, 542

부조종사 의자(애스거 솔버그) 323, 627

부타케 의자(클라라 포르셋) 127, 566

부홀렉, 로낭 66, 123, 151, 204, 300, 359, 479, 612, 616, 622, 623, 626, 629, 632

부홀렉, 에르완 66, 123, 151, 204, 300, 359, 479, 612, 616, 622, 623, 626, 629, 632

북구 고전주의 533

북스 96, 628

분체, 토르드 243, 626

브라이트 해변용 의자 582

브란치, 니콜레타 595

브란치, 안드레아 335, 472, 475, 583, 595, 604, 605

브랑카 의자(인더스트리얼 퍼실리티, 킴 콜린, 샘 헥트) 424, 626-7, 636

브래니프 국제 항공사 580

브로건, 잭 69, 588

브로도비치, 알렉세이 149, 549

브로이어, 마르셀 179, 189, 206, 212, 379, 419, 423, 463, 500, 522, 524, 527, 528, 533, 534, 536, 538, 577, 604

브루노 마트손 인터내셔널 346,

371, 533, 536

브루노 의자(루트비히 미스 반 데어 로에, 릴리 라이히) 277, 528

브리클 어소시에츠 41, 132, 147, 471, 573, 576, 577, 582

블래키, 월터 519

블랙 빌라 의자(엘리엘 사리넨) 53, 521

블로우 의자(지오나탄 드 파스, 도나토 두르비노, 파올로 로마치, 카를라 스콜라리) 225, 578

블록, 앙드레 458, 551

블루머, 리카르도 485, 607

블루멘베르프 의자(앙리 반 데 벨데) 177, 515

블룸 의자(올리비에 무르그) 99, 589

비고, 난다 493, 586

비냐(포도나무) 의자(마르티노 감페르) 91, 630

비더마이어 양식 511

비벤덤 의자(아일린 그레이) 143, 523

비사비스 의자(안토니오 치테리오, 글렌 올리버 뢰브) 476, 604

비야르네 한센스 베르크스테더 165, 565

비초에 + 자프 251, 570

비초에 251, 570

비트라 6, 12, 28, 42, 48, 57, 69, 95, 110, 115, 117, 134, 138, 164, 173, 187, 193, 199, 207, 228, 254, 272, 273, 278, 295, 300, 301, 304, 305, 310, 311, 329, 333, 334, 357, 359, 378, 391, 396, 405, 416, 420, 447, 468, 474, 476, 529, 533, 539, 540, 541, 544, 545, 546, 548, 550, 553, 557, 558, 560, 563, 564, 567, 571, 579, 582, 583, 588, 590, 592, 594, 595, 596, 597, 598, 601, 602, 604, 607, 608, 610, 611, 615, 619, 620, 622, 626, 630, 633

비트라 디자인 미술관 588, 590, 628

빅토리아 & 앨버트 박물관 574, 578

빅투리아 유령 의자(필립 스탁) 613

빅프레임 의자(알베르토 메다) 17, 606

빈 공방 515, 519, 521, 522, 584

빈 모더니즘 521

빈 분리파 519, 521, 529, 531, 604

빈 행동주의 614

빈티지 영화관 의자 56, 515

빌드 컴퍼니 Ltd 162, 607

빛나는 의자(시로 쿠라타마) 292, 583

뼈 의자(요리스 라르만) 307, 616

ㅅ

사리넨, 에로 319, 351, 405, 431, 521, 541, 544, 546, 552, 561, 565, 566, 576, 577, 627

사리넨, 엘리엘 53, 521

사보나롤라 의자 45, 508

사보나롤라, 지롤라모 508

사와다, 타케시 280, 634

사이드 체어(알렉산더 지라드) 469, 580

사이드 체어(토머스 치펜데일) 364, 510

사이드 체어(프랭크 로이드 라이트) 432, 518

사이바 사이드 체어(나오토 후카사와) 404, 635

사이보그 클럽 의자(마르셀 반더스) 133, 630-1

사카쿠라, 준조 438, 563

사코 의자(피에로 가티, 체사레 파올리니, 프랑코 테오도로) 338, 581-2

사토, 오키 58, 114, 168, 172, 349, 621, 624, 629, 631

사파리 의자(카레 클린트) 246, 532

사퍼, 리처드 46, 116, 321, 571, 573, 589, 620

사포리티 18, 587

산루카 의자(아킬레 카스틸리오니,

피에르 자코모 카스틸리오니) 426, 568

산텔리아 의자(주세페 테라니) 477, 536

살로네 델 모빌레 574

살롱 도토느(1929년) 524, 527, 528, 530

삼각대 의자 No. 4103 (한스 베그너) 222, 555

상페, 잉가 51, 633

새 의자(해리 베르토이아) 375, 554

새뮤얼 그래그 공방 203, 511

색-백 윈저 의자 112, 510

샌도우 의자(르네 허브스트) 487, 528

샌도우, 유진 528

샘 말루프 우드워커 49, 572

생각하는 사람 의자(재스퍼 모리슨) 450, 601

샤노 & 컴퍼니 153, 523

서머스, 제럴드 98, 532

세디아 1 의자(엔조 마리) 488, 590

세디아 우니베르살레(조 콜롬보) 211, 580, 589

세레티, 조르지오 186, 586

세베렌, 마르텐 반 28, 202, 278, 336, 603, 606, 608, 611

세벨 퍼니처 Ltd 428, 546

세벨, 데이비드 546

세벨, 해리 428, 546

세키테이 의자(넨도, 오키 사토) 172, 629-30

셀레네 의자(비코 마지스트레티) 362, 584

셀레도니오 메디아노 163, 594

셰이즈 롱 No. 313(마르셀 브로이어) 500, 533

셰이즈 롱(마르셀 브로이어) 206, 536

셰이즈(헨드릭 반 케펠, 테일러 그린) 26, 545

셰이커 사이드 체어(미국 셰이커) 72, 512

셰이커 슬랫-백 의자(로버트 왜건 형제) 406, 514

셰이커 회전의자(미국 셰이커)

183, 512

셰이커 흔들의자(미국 셰이커) 139, 511

셸 의자 CHO7(한스 베그너) 417, 572

셸 의자(바버 & 오스거비, 에드워드 바버, 제이 오스거비) 441, 615

소련 구성주의 590

소목장협회 536, 541, 543

소시에테 앙리 반 데 벨데 177, 515

소트사스, 에토레 129, 342, 391, 455, 584, 587, 588, 595

손 의자(페드로 프리데버그) 331, 570

손던 의자(구스타프 스티클리) 494, 518

솔베르, 애스거 323, 627

쇼타임 의자(하이메 아욘) 410, 620

수공예 연합 공방 306, 516

수선화 의자(어윈 라번) 59, 562

쉐라톤 의자 664(로버트 벤투리) 360, 595

슈스트, 플로렌스(후에 놀) 544

슈타이거, 루돌프 524

슈퍼노멀 디자인 운동 619, 620, 635

슐츠, 리처드 501, 577

스가벨로 361, 509

스나키텍처 399, 636

스웨그 다리 의자 564

스웨데제 313, 560

스위스 전국 박람회(1939년) 540

스자보, 아달베르트 543

스즈키, 마르첼로 260, 499, 597, 598

스카뇨 의자(주세페 테라니) 401, 537

스케치 의자(프런트 디자인, 소피아 라게르크비스트, 안나 린드그렌) 386, 615-6

스콜라리, 카를라 225, 578

스키초 의자(론 아라드) 228, 602

스타기, 프랑카 370, 434, 570, 579

스타이너 373, 556

스탁, 필립 194, 249, 460, 505, 543, 594, 597, 611, 613, 627

스탐, 마르트 526, 527

스태킹 의자(로베르 말레-스테뱅) *429*, 531

스태킹 의자(마르셀 브로이어) *379*, 538

스태킹 의자(소리 야나기) *79*, 580

스택-어-바이 의자(해리 세벨) *428*, 546

스탠더드 의자(장 프루베) *42*, 533-4

스탠더드-뫼벨 212, 423, 524

스텀프, 윌리엄 184, 605

스테가 187, 583

스테펜센, 마그누스 래수 314, 540

스텔리네 의자(알레산드로 멘디니) *289*, 599

스텔트만 의자(헤릿 릿펠트) *217*, 572-3

스텔트만, 요하네스 572

스토케 106, 322, 567, 588

스톡홀름 가구 박람회(2015년) 535

스툴랍 176, 542

스튜디오 데 아르테 팔마 171, 546

스튜디오 알키미아 125, 592

스트래슬 130, 157, 587

스트로치, 필리포 509

스티치 의자(애덤 구드럼) *81*, 623

스티클리 234, 483, 494, 518, 520

스티클리, 구스타프 234, 483, 494, 518, 520, 594

스틸우드(강철나무) 의자(에르완 부홀렉, 로낭 부홀렉) *123*, 623

스파게티 의자(지안도메니코 벨로티) *14*, 568-9

스펀 체어(팽이 의자) (토머스 헤더윅) *238*, 628

〈스페이스 1999〉 575

스페인 의자(뵈르게 모겐센) *262*, 566

스프링 의자(에르완 부홀렉, 로낭 부홀렉) *66*, 612

슬로우(느린) 의자(에르완 부홀렉, 로낭 부홀렉) *300*, 622

슬립 의자(스나키텍처, 다니에 아르샴, 알렉스 무스토넨) *399*, 636

슬링 의자(찰스 홀리스 존스) *233*, 582

'시가 생기다' 628

시냐크, 폴 592

시드니 파워하우스 박물관 600

시리즈 7 의자(아르네 야콥센) *29*, 559, 562, 566, 627

시망, 호드리구 131, 634

시카 디자인 118, 562

시카고 미술관 615

시테 안락의자(장 프루베) *48*, 529

시테리오 325, 513

식물성 스태킹 의자(에르완 부홀렉, 로낭 부홀렉) *359*, 626

식탁 의자 모델 No. 1535(폴 맥콥) *264*, 551

신고전주의 523

신원시주의 595

신조형주의 522, 542

신테시스 45 의자(에토레 소트사스) *455*, 587

심프슨, 더글러스 콜본 593

싱켈, 카를 프리드리히 344, 511

써니 라운저(일광욕 의자) (토르드 분체) 626

썰매 의자(워드 베넷) *471*, 577-8

아가일 의자(찰스 레니 매킨토시) *219*, 516

아나콘다 의자(폴 터틀) *157*, 586

아네모네 의자(캄파나 형제) *84*, 612

아델타 32, 53, 177, 221, 281, 515, 521, 576, 579, 589

아라드, 론 6, 16, 34, 110, 228, 310, 593, 597, 602, 608

아람 디자인스 143, 523

아렌드 440, 556

아렌드 데 시르켈 440, 556

아르누보 515, 519, 521, 529, 531, 606

아르니오, 에로 32, 221, 281,

293, 576, 579, 581, 589

아르데코 523, 531, 538, 594

아르샴, 다니엘 399, 636

아르코나스 99, 589

아르키줌 아소치아티 19, 583, 604

아르테 포베라 590

아르테미데 70, 362, 582, 584, 594

아르텍 22, 65, 181, 192, 218, 257, 316, 430, 454, 488, 531, 534, 535, 537, 539, 559, 560, 590, 624

아르텍-파스코 127, 340, 538, 566

아르페르 239, 363, 551, 631

아마 의자(크리스티안 마인데르츠마) *369*, 635

아맛-3 209, 601

아스코 32, 221, 257, 281, 560, 576, 579, 589

아스플룬드, 에릭 군나르 252, 533

아욘, 하이메 87, 220, 288, 328, 383, 410, 618, 620, 624, 629, 633, 635

아우겐펠트, 펠릭스 83, 531

아이 펠트리 의자(기에타노 페세) *50*, 598

아이다 의자(리처드 사퍼) 620

아이소콘 빌딩 538

아이소콘 플러스 206, 441, 536, 615

아이스링어, 베르너 156, 486, 612, 628

아이어만, 에곤 291, 556

아이폼 275, 596

아주체나 52, 565

아즈미, 신 236, 625

아카풀코 의자 *108*, 547-8

아키타 모코 79, 580

아키텍트메이드 461, 562

아테네의 사리디스 355, 537

아틀리에 장 프루베 42, 48, 354, 416, 445, 474, 528, 529, 533, 539, 543, 557

아티포트 7, 135, 409, 568, 577, 580

아펠리 & 바레시오 381, 566-7

아프달, 토르비에른 235, 573

악슬라 안락의자(게르하르트 베르그) *322*, 567

안락의자 300(앙리 마소네) 593

안락의자 400(알바 알토) *181*, 535

안락의자 406(알바 알토) *192*, 539, 591

안락의자 41 파이미오(알바 알토) *316*, 531-2

안락의자 42(알바 알토) *22*, 534

안락의자 No. 1(미하엘 토넷) *504*, 513

안락의자(에토레 부가티) *40*, 529

안락의자(조 콜롬보) *285*, 574

알레시 437, 609, 620, 629

알루미늄 의자(조나단 올리바레스) *385*, 630

알루미늄 의자(헤릿 릿펠트) *24*, 542

알리바르 98, 532-3

알리아스 14, 17, 25, 302, 485, 568, 598, 606, 607, 620

알리탈리아 555

알비니, 프랑코 137, 326, 343, 549, 552, 554

알지 626

알칼라이, 샤이 408, 632

알코아 디자인 팀 248, 543

알타 의자(오스카 니에메예르) *201*, 585-6

알토, 아이노 539

알토, 알바 22, 181, 192, 218, 316, 320, 430, 531, 533, 534, 535, 536, 537, 539, 540, 559, 560, 591, 594, 605, 617

알파폼 616

알플렉스 152, 326, 552, 554

암바스, 에밀리오 185, 591

압출성형 의자(마크 뉴슨) *337*, 619

앙드레 두브라이 장식 예술 491, 596

앙토니 의자(장 프루베) *416*, 557

애디론댁 의자(토머스 리) *196*, 520, 631

애론 의자(도널드 T. 채드윅, 윌리엄 스텀프) *184*, 605-6
앤 여왕 시대 가구 508
앤티크 교회 의자 *215*, 513-4
앤티크 농가 의자 *261*, 511-2
앤티크 모던 고딕 양식 박스 의자 *286*, 514
앤털로프 의자(어니스트 레이스) *425*, 551
야나기, 소리 37, 79, 580, 586, 616
야마노테 노선 626
야마모토, 타츠오 96, 628
야마카와 라탄 392, 569-70
야코베르, 알도 436, 578
야콥센, 아르네 29, 75, 101, 111, 283, 315, 380, 415, 553, 559, 562, 564, 566, 575, 583, 627
야콥스, 칼 267, 552
알크, 그레테 274, 571
양배추 의자(넨도, 오키 사토) *168*, 621
어니스트 김슨 워크숍 433, 515-6
어린이 의자 모델 103(알바 알토) *320*, 540-1
어린이 의자(리처드 사퍼, 마르코 자누소) *321*, 573, 589
어린이 의자(일론카 카라스) *389*, 525
어린이 의자(찰스 임스, 레이 임스) *287*, 544
어린이 의자(크리스티안 베델) *461*, 562
어린이용 하이 체어(요르겐 디첼, 난나 디첼) *107*, 558
어바인, 제임스 25, 102, 363, 620, 625, 631
어센틱스 64, 610-1
엉클 의자(프란츠 웨스트) *496*, 614
에드라 13, 84, 100, 374, 397, 473, 603, 608, 609, 612, 613, 617
에로 아르니오 오리지널스 221, 293, 576, 581
에르몰라예프, 알렉산더 489,

590
에메코 248, 249, 448, 543, 611, 631
에메코 디자인 팀 248, 543
에바 라운지 의자(브루노 마트손) *346*, 533
에반스 프로덕츠 컴퍼니 287, 378, 544
에빈드 콜드 크리스텐센 27, 345, 561, 575
에셔릭, 와튼 498, 539
에스만 KG, 하인츠 439, 579
에어본 인터내셔널 99, 270, 574, 589
에이어스, 존 W. 432, 518
에지디오 수사(修士) 의자 *499*, 597
에카르 인터내셔널 153, 180, 429, 523, 531
에쿠라시 의자 517
에키팔 의자 *393*, 508
에타블리스망 르네 허브스트 487, 528
에텔 171, 201, 546, 585
엑스트룀, 잉베 313, 560
엑스트룀, 저거 560
엔케브 635
엘다 의자(조 콜롬보) *230*, 574-5
엘라스틱(탄력 있는) 의자(새뮤얼 그레그) *203*, 511
엘람 289, 599
엘레멘츠 옵티멀 280, 634
엘코 434, 570
엠브루 500, 533
엥겔브렉츠 128, 565
여행자용 실외 안락의자(스티븐 버크스) *327*, 634
연꽃 의자(어윈 라번, 에스텔 라번) *38*, 565
열린 의자(제임스 어바인) *25*, 620
영 시티즌스 디자인 174, 632
영국 왕립예술대학 630
영국제(1951년) 551
예르겐센, 에릭 67, 124, 568, 569
예테보리 시청 533

예테보리 의자(에릭 군나르 아스플룬드) 252, 533
예페센, 포울 274, 571
오가닉 의자(찰스 임스, 에로 사리넨) *405*, 541
오렌지 조각 의자(피에르 폴랑) *409*, 568
오르곤 의자(마크 뉴슨) *435*, 605
오르스코프, 토르벤 461, 562
오리즈루(종이학) 의자(켄 오쿠야마) *402*, 622
오브젝토 317, 563
오스거비, 제이 138, 441, 466, 615, 617, 630
오스트리아 공작연맹 529
오쏘(뼈) 의자(에르완 부홀렉, 로낭 부홀렉) *479*, 629
오카 10, 263, 443, 560, 569, 589
오카자키 의자(시게루 우치다) *162*, 607-8
오쿠다, 신 492, 634
오쿠야마, 켄 402, 622
오토 디자인 그룹 213, 542
오토 의자(피터 카르프) 596
오허른 퍼니처 407, 553
옥스퍼드 대학교, 세인트 캐서린 칼리지 575
옥스퍼드 의자(아르네 야콥센) *415*, 575
올리바레스, 조나단 385, 630
올리베티 129, 455, 587, 588, 592, 594
옴크스타크 의자(로드니 킨스만) *191*, 587
옵스빅, 페터 106, 588
와이어 의자(DKR) (찰스 임스, 레이 임스) *173*, 553
와일더, 빌리 582
와일드 + 스피스 291, 556
와카 와카 492, 634
와타나베, 리키 148, 554
와튼 에셔릭 스튜디오 498, 539
왜건, 로버트 406, 514
외스트고르, 알란 210, 605
요시오카, 토쿠진 33, 160, 241, 612-3, 618, 627
요제프 호프만 재단 519, 522
요하네스 한센 30, 121, 126, 452, 545, 547, 555

〈욕망이라는 이름의 전차〉 600
용에리위스, 헬라 82, 295, 468, 610, 618, 633
용에리위스랩 610
우르쿠올라, 파트리샤 109, 623
우메다, 마사노리 397, 603
우수한 디자인에 대한 ID 어워드 591
우치다 디자인 스튜디오 593, 607
우치다, 시게루 162, 298, 593, 607
움 의자(에로 사리넨) *351*, 541, 545, 546-7
원 모어, 원 모어 플리즈 613
원 오프 34, 310, 593, 602
원시미술 523
원컬렉션 36, 86, 462, 541, 543, 556
원통 등받이 안락의자(신 오쿠다) *492*, 634
원포인트 의자 557
웨스트, 프란츠 496, 614
웨스트포트 플랭크 의자 520
위글 사이드 체어(프랭크 게리) *69*, 588
위트레흐트 의자(헤릿 릿펠트) 619
윈드밀 퍼니처 379, 538
윈스턴 안락의자(토르비에른 아프달) *235*, 573
윈저 의자 510, 553
윈첸든 퍼니처 컴퍼니 264, 551
윌리츠 사이드 체어(프랭크 로이드 라이트) 518
윙게, 벤트 165, 565
윙크 의자(토시유키 키타) *412*, 592-3
유기적 본질주의 616
유령 의자(치니 보에리, 토무 카타야나기) *240*, 597
유리 의자(시로 쿠라마타) *88*, 591
율, 핀 36, 86, 462, 541, 543, 556, 560
은 의자(비코 마지스트레티) *352*, 602
은행나무 의자(클로드 라란) *367*,

606

의자 AC1(안토니오 치테리오) 193, 602-3

의자 No. 14(미하엘 토넷) 103, 513, 516, 596, 625

의자 No. 2(도널드 저드) 224, 600

의자 No. 2(마르텐 반 세베렌) 202, 603

의자 No. 371(요제프 호프만) 464, 521

의자 No. 811, 구멍 뚫린 등판 (요제프 호프만) 322, 529

의자(길버트 로데) 89, 538

의자(마그누스 래수 스테펜센) 314, 540

의자(소리 야나기) 37, 586

의자(어니스트 김슨) 433, 515-6

이데 105, 226, 357, 595, 596, 600

이베르센, A.J. 35, 314, 535, 540

이브 의자(애덤 구드럼) 623

이스태블리시드 & 선스 78, 328, 466, 617, 624, 626

이스트우드 의자(구스타프 스티클리) 234, 518

이시가미, 준야 253, 627

이시마루 226, 232, 583, 595, 600

이케아 210, 312, 560, 591, 605, 610

이탈리아 합리주의 534, 552

이탈리아, 카리마테 골프 클럽 571

이터닛 97, 557

이토키 185, 591

인더스트리얼 퍼실리티 78, 223, 411, 424, 626, 633, 636

인데카사 150, 592

인도, 콜카타의 중국인 목수들 457, 516-7

인셉션 의자(비비안 츄) 136, 628

인테르나 44, 532

일곱 개의 공 사이드 체어 521

일본, 오카자키 마인드스케이프 박물관 607

임스 라운지 의자(찰스 임스, 레이 임스) 311, 560

임스 알루미늄 의자(찰스 임스, 레이 임스)272, 564

임스, 레이 57, 95, 164, 173, 199, 207, 272, 287, 301, 311, 329, 378, 544, 545, 546, 548, 550, 552, 553, 556, 560, 564, 571, 582, 586, 608, 611, 627

임스, 찰스 5, 57, 95, 164, 173, 199, 207, 272, 287, 301, 311, 329, 378, 405, 541, 544, 546, 548, 550, 552, 553, 556, 560, 564, 566, 571, 582, 608, 611, 627

임페리얼 호텔을 위한 공작 의자 (프랭크 로이드 라이트) 503, 522

입실론 의자(클라우디오 벨리니, 마리오 벨리니) 447, 610

ㅈ

자노타 225, 231, 333, 338, 381, 401, 470, 475, 477, 480, 486, 534, 536, 537, 540, 566-7, 578, 581, 585, 596, 604, 612

자누소, 마르코 46, 152, 321, 552, 571-2, 573, 589

자브로 472, 595

자이너휘테 왕립 주철공장 344, 511

자이로 의자 579

자이수(켄지 후지모리) 205, 578

작은 비버 의자(프랭크 게리) 420, 598

잔느레, 피에르 146, 182, 250, 279, 456, 482, 526, 530, 535, 546, 558, 575

잘 조율된 의자(론 아라드) 110, 597

장미 의자(마사노리 우메다) 397, 603

저드, 도널드 163, 224, 594, 600

적청 안락의자(헤릿 릿펠트) 178, 522, 542

점토 사이드 체어(마르텐 바스) 366, 617

접이식 감독 의자 422, 517

접이식 의자(장 프루베) 354, 528

접이식 해먹 의자(아일린 그레이) 390, 538-9

정원 의자 80, 517

정원 의자(빌리 궐) 97, 557

정원용 달걀 의자(페터 깃치) 119, 581

제나키스, 이아니스 622

제너럴 파이어프루핑 컴퍼니 414, 573

제니 라운지 의자(가브리엘 무치) 470, 534

제니스 플라스틱스 95, 329, 548, 550

제이미슨, 제프 163, 594

제이슨 의자(칼 야콥스) 267, 552

젯슨 의자(브루노 마트손) 339, 583

조던, 노엘 551

조절 가능한 타자수 의자(에토레 소트사스) 129, 588

조지 나카시마 우드워커 113, 188, 265, 543, 567, 570

조지 왕조 시대 가구 508

조커 의자(루이지 콜라니) 309, 588

존슨 왁스 의자(프랭크 로이드 라이트) 269, 539-40

종합예술 의자(샤를로트 페리앙) 21, 557-8

주노 의자(제임스 어바인) 363, 631

주니오 디자인 93, 628

주철로 만든 정원 의자 387, 512

〈죽느냐 사느냐〉 586

준조 사카쿠라 건축사무소 563

줄무늬 의자(에르완 부홀렉, 로낭 부홀렉) 151, 616

중국 멍에 모양 등받이 의자(사출 두관모의) 467, 508

중국 편자 모양 등받이 접이식 의자(접이식 원후배교의) 9, 509

지그재그 의자(헤릿 릿펠트) 403, 525, 534, 588, 599

지라드, 알렉산더 469, 580

지츠가이스트슈툴(보도 라쉬, 하인츠 라쉬) 77, 525-6

지츠마신(요제프 호프만) 451, 520

지크문트 프로이트의 사무용 의자 (펠릭스 아우겐펠트, 카를 호프만) 83, 531

진 의자(올리비에 무르그) 270, 574

ㅊ

차베스, 노르베르토 601

차이트 의자(오토 바그너) 521

찰스 유령 스툴 613

채드윅, 도널드 T 184, 605

척추 의자(앙드레 두브라이) 491, 596-7

천으로 된 접이식 정원 의자 341, 512

첫 번째 의자(미켈레 데 루키) 418, 594

청나라 509

청동 폴리 의자(맥스 램) 400, 617

체스터필드 안락의자 398, 509-10

체스터필드, 필립 스탠호프, 백작 4세 509

체어_원(콘스탄틴 그리치치) 20, 614

체코티 콜레치오니 491, 596

초, 다이사쿠 563

초자연적 의자(로스 러브그로스) 384, 616

츄, 비비안 136, 629

치루 69, 588

치테리오, 안토니오 193, 476, 602, 604

치퍼필드, 데이비드 437, 629

치펜데일, 토머스 364, 510

ㅋ

카날리, 에토레 465, 555

카도비우스 44, 532

카라스, 일론카 389, 525

카르타 의자(시게루 반) 229, 609

카르텔 16, 194, 211, 241, 285, 321, 478, 505, 573, 574, 580, 589, 594, 606, 608, 613, 627

카르프, 피터 275, 596

카리마테 892 의자(비코 마지스트 레티) *122*, 571

카사 델 솔 의자(카를로 몰리노) *465*, 555

카사 델 파시오 537

『카사벨라』 590

카사 이 바르데스 74, 518

카사스 이 오르티네즈, 호안 150, 592

카세세 의자(헬라 용에리위스) *82*, 610

카스틸리 185, 195, 296, 353, 574, 584–5, 590–1

카스텔리, 줄리오 580

카스틸리오니, 아킬레 231, 290, 426, 568, 576, 585

카스틸리오니, 피에르 자코모 290, 426, 568, 576

카시나 21, 50, 61, 122, 137, 146, 178, 182, 242, 250, 252, 259, 269, 279, 294, 335, 403, 412, 444, 484, 519, 522, 526, 530, 533, 534, 537, 539–40, 555, 557, 561, 571, 585, 591, 592, 598, 605

카타야나기, 토무 240, 597

카터, 지미 572

카토, 이치로 163, 594

카페 뮤지엄 의자(아돌프 로스) *90*, 516

카펜터, 에드 43, 625

카펠리니 54, 66, 68, 81, 105, 125, 142, 172, 226, 229, 318, 347, 450, 585, 592, 595, 599, 600, 601, 606, 609, 610, 612, 623, 629

카펠리니, 줄리오 601

칸디아 Ltd 267, 552

칸딘스키, 바실리 524

칸투 국제 가구 대회 569

칼 한센 & 쇤 44, 227, 246, 417, 532, 550, 572

칼더, 알렉산더 557

칼벳 의자(안토니 가우디) 74, 518

칼벳, 돈 페드로 마르티르 518

캄파나, 움베르토 13, 84, 100, 374, 413, 473, 608, 609, 612, 613, 617

캄파나, 페르난두 13, 84, 100, 374, 413, 473, 608, 609, 612, 613, 617

캄프라드, 잉그바르 560

캐럴, 루이스, 〈스나크 사냥〉 636

캐치 의자(하이메 아욘) *87*, 633–4

캔틴 다용도 의자(에드 카펜터, 안드레 클라우저) *43*, 625

캠벨, 로버트 514

캡 의자(마리오 벨리니) *259*, 585, 591

케네디 존 F. 573

케니 의자(로 엣지스, 샤이 알칼라이, 야엘 메르) *408*, 632

케비 2533 의자(입 라스무센, 요르겐 라스무센) *128*, 565

케비 128, 565

케이스 스터디(사례 연구) #22 세이즈 545

켄모치, 이사무 158, 392, 548, 569

코 리앙 이에 580

코끼리 좌석(벤 류키 미야기) *11*, 614

코노이드 의자(조지 나카시마) *188*, 567

코랄로 의자(캄파나 형제) *374*, 617

코레이, 한스 333, 540

코레티, 질베르토 583

코르호넨, 오토 532

코마이, 레이 372, 550

코스테스 의자(필립 스탁) *460*, 594

코스트 의자(마크 뉴슨) *502*, 609

코코 의자(시로 쿠라마타) *226*, 595–6

코코넛 의자(조지 넬슨) *12*, 558, 608

코펜하겐 베들레헴 교회 536

코펜하겐 의자(에르완 부홀렉, 로낭 부홀렉) *204*, 632

코흐 디자인 490, 581

코흐, 모겐스 44, 532

콘 의자(베르너 팬톤) *396*, 563, 567

콘 의자(캄파나 형제) *13*, 608

콘코니 493, 586

콜라니, 루이지 309, 439, 579, 588

콜롬보, 조 142, 211, 230, 285, 574, 580, 585, 589, 616

콜린, 킴 78, 223, 411, 424, 626, 633, 636

콜즈 사우베아크 107, 558

콜하스, 렘 608

콤프로트 디자인 198, 271, 614–5, 619

콩고 에쿠라시 의자 *154*, 517

퀼른 가구 박람회 576, 583, 586

쿠라마타, 시로 62, 88, 226, 232, 292, 357, 583, 591, 595, 596, 599

쿠르찬, 후안 340, 538

쿠부스 안락의자(요제프 호프만) *356*, 521–2

쿠퍼 휴잇, 스미스소니언 디자인 박물관 628

쿠퍼, 짐 163, 594

큐브릭, 스탠리, 〈2001: 스페이스 오디세이〉 574, 591

크노르, 도널드 266, 550

크라머, 프리소 440, 556

크랜스턴, 캐서린 516

크레스피 470, 534

크로스 체크 의자(프랭크 게리) *216*, 604

크리스텐센 & 라르센 뫼벨한드베르크 490, 581

크리스텐센, 에빈드 콜드 27, 345, 561, 575

크리스티안센, 포울 198, 271, 614, 619

큰 안락의자(론 아라드) *34*, 602

클라시콘 143, 523

클라우저 & 카펜터 43, 625

클라우저, 안드레 43, 625

클라인, 헨리 564

클럽 의자(장 미셸 프랑크) *153*, 523

클리스모스 의자(테렌스 롭스존-기빙스) *355*, 537–8

클린트, 카레 214, 246, 532, 536, 541, 566, 568

키슬러, 프레데릭 308, 542

키아바리 561

키에르홀름, 포울 27, 345, 533, 561, 569, 575, 610

키엘스트루프, 모르텐 210, 605

키타, 토시유키 412, 592–3

키타니 107, 558

키티예, 유지니 505, 627

킨스만 어소시에츠/OMK 디자인 191, 587

킨스만, 로드니 191, 587

킬린 안락의자(세르지우 호드리게스) *263*, 589

E

타타미자 의자(켄야 하라) *330*, 623

타틀린 안락의자(블라디미르 타틀린) *276*, 526

타틀린, 블라디미르 276, 526

타피오바라, 일마리 65, 257, 559, 561

탄소 섬유 의자(마크 뉴슨) *47*, 621

탄소 의자(베르트얀 포트, 마르셀 반더스) *459*, 615

탈리아부에 502, 609

탑 무통 202, 336, 603, 606

탑–시스템 부르크하르트 뤼브케 309, 578

탑톤 컴퍼니 607

태아 의자(마크 뉴슨) *105*, 600

탠덤 슬링 의자(찰스 임스, 레이 임스) *57*, 571

터틀, 폴 130, 157, 586, 587

테너라이드 의자(마리오 벨리니) *76*, 585

테디 베어 의자 552

테라니, 주세페 401, 477, 536, 537

테라다 테코조 357, 596

테오도라 의자(에토레 소트사스) *391*, 595

테오도로, 프랑코 338, 581

테이블, 벤치, 의자(인더스트리얼 퍼실리티, 킴 콜린, 샘 헥트) *78*, 626

테이자 의자 563

테크노 기능주의 573

텐도 모코 37, 159, 205, 402, 438, 563, 575, 578, 586, 622

토가 의자(세르지오 마짜) 70, 582

토넷 8, 23, 102, 103, 167, 463, 513, 514, 521, 525, 527, 529, 576, 580, 602, 625

토넷, 미하엘 94, 103, 504, 511, 512, 513, 514, 516, 530, 534, 596, 602, 625

토노 의자(피에르 구아리슈) 373, 556

토니에타 의자(엔조 마리) 480, 596

토리노, 건축학부 사무실 566

토스카 의자(리처드 사퍼) 116, 620

토요구치, 카츠헤이 159, 575

톨레도 의자(호르헤 펜시) 209, 601

톨릭스 208, 599-60

톰 백 의자(론 아라드) 6, 608

통합 공방 143, 523

투명 의자(토쿠진 요시오카) 241, 627

투버 429, 531

튜더 의자(하이메 아욘) 328, 624

튜브 의자(조 콜롬보) 142, 585

튤립 의자(어윈 라번, 에스텔 라번) 282, 569

튤립 의자(에로 사리넨) 319, 541, 545, 561, 565, 576

트라이 합판 의자(피터 카르프) 596

트라이포드(삼각대) 의자(리나 보 바르디) 171, 546

트란셋 안락의자(아일린 그레이) 180, 523

트로피칼리아 의자(파트리샤 우르퀴올라) 109, 623

트롱코 의자(인더스트리얼 퍼실리티, 킴 콜린, 샘 헥트) 411, 636

트리에스테 접이식 의자(피에란젤라 다니엘로, 알도 야코베르) 436, 578

트리엔날레 544, 552, 561, 563

트리폴리나 접이식 의자(조셉 베빌

리 펜비) 325, 513

트릭 의자(아킬레 카스틸리오니, 피에르 자코모 카스틸리오니) 290, 576

트립트랩 하이 체어(페터 옵스빅) 106, 588

팁 턴 의자(바버 & 오스거비, 에드워드 바버, 제이 오스거비) 138, 630

Ⅱ

파네 의자(토쿠진 요시오카) 33, 618

파리 의자(앙드레 두브라이) 303, 600

파리, 조지 퐁피두 센터 574

파벨라(빈민촌) 의자(캄파나 형제) 473, 613

파스칼, 샨 174, 632

파스틸 의자(에로 아르니오) 32, 579

파올리니, 체사레 338, 581

파울리스타노 의자(파울루 멘데스 다 로차) 317, 563

파이미오 의자 537, 539

판지 의자(알렉산더 에르몰라에프) 489, 590

판타스틱 플라스틱 엘라스틱 의자(론 아라드) 16, 608

팝아트 563, 567, 579, 581, 583, 584, 585, 586, 589

패리시 미술관 631

패리시 의자(콘스탄틴 그리치치) 448, 631

팬-백 사이드 체어 63, 510

팬톤 의자(베르너 팬톤) 134, 579, 593, 599

팬톤, 베르너 134, 170, 187, 305, 396, 558, 563, 567, 579, 583, 589, 593, 599

퍼니콘 62, 599

퍼마 칼 마트손 346, 533

퍼니스 의자 567

페라리-하도이, 호르헤 340, 538

페라즈, 마르첼로 260, 499, 597, 598

페리앙, 샤를로트 21, 146, 175, 182, 247, 250, 279, 395,

526, 530, 535, 546, 549, 557, 567, 575, 580, 586

페세, 가에타노 50, 117, 244, 350, 584, 594, 598, 604

페이, I.M. 577

페이튼, 올리버 609

펜비, 조셉 베벌리 325, 513

펜시, 호르헤 209, 601

펠리컨 의자(핀 율) 86, 541

포기 137, 549

포니 의자(에로 아르니오) 281, 589

포드 68, 601

포르메 누벨 487, 528

포르셋, 클라라 127, 566

포르콜리니, 카를로 568

포샤르, 자비에 280, 559

포샤르, 장 208, 559

포스트슈파카세를 위한 안락의자 (오토 바그너) 8, 521

포앵 의자(노보루 나카무라) 312, 591

포츠담을 위한 정원 의자 344, 511

포트, 베르트안 459, 615

폰티, 리사 548

폰티, 지오 444, 484, 548, 555, 561, 587, 598, 607

폴, 마란인 판 데어 145, 611

폴랑, 피에르 7, 135, 409, 568, 577, 580

폴록 중역 의자(찰스 폴록) 446, 575

폴록, 찰스 446, 575

폴리테마 396, 563

폴리프로필렌 스태킹 의자(로빈 데이) 368, 572

폴트로나 의자(하이메 아욘) 220, 618

폴트로나 프라우 71, 426, 530, 568

폴트로나 프라우 디자인 팀 71, 530

폴트로노바 19, 342, 583, 584

표현주의 529, 580

푸커스도르프 의자(요제프 호프만, 클로만 모저) 104, 519

풀 좌판 의자(조지 나카시마) 265, 543

프라우, 렌조 530

프라이메이트 꿇어앉는 의자(아킬레 카스틸리오니) 231, 585

프라텔리 롱기 230, 574

프라토네 의자(그루포 스트룸, 조르지오 세레티, 피에트로 데로씨, 리카르도 로쏘) 186, 586

프라하 의자(요제프 호프만) 382, 529, 531, 602

프란츠 비트만 뫼벨베르크슈테텐 104, 356, 451, 519, 520, 521

프랑크, 장 미셸 153, 523

프랭클린, 벤저민 514

프런트 디자인 386, 615

프레데리시아 퍼니처 23, 262, 566, 625

프레데릭 9세, 덴마크 국왕 555

프레드릭 아놀드사 540

프레데터 식탁 의자 4009(폴 맥콥) 407, 553

프레리 양식 518

프레첼 의자(조지 넬슨) 334, 563

프로스페티바 213, 542

프루베, 장 42, 48, 354, 416, 445, 474, 528, 529, 533, 539, 543, 557

프루스트 안락의자(알레산드로 멘디니) 125, 592

프루스트, 마르셀 592

프리데버그, 페드로 331, 570

프리처드, 잭 536

프리츠 한센 27, 29, 75, 101, 111, 170, 187, 214, 222, 283, 315, 345, 415, 536, 553, 555, 558, 559, 561, 562, 564, 566, 575, 583

플랑크 166, 622

플래그 핼야드 의자(한스 베그너) 169, 549

플래너 그룹 551, 553

플래트너 라운지 의자(워런 플래트너) 60, 577

플래트너, 워런 60, 577

플러스-린예 305, 396, 563, 567

플렉스폼 142, 585

플루리 14, 568

플리아 접이식 의자(잔카를로 피레

티) *195*, 584–5

피곤한 사람을 위한 안락의자(플레
밍 라센) *35*, 535

피나, 에밀리오 470, 534

피냐 의자(하이메 아욘) *288*, 629

피레티, 잔카를로 185, 195, 296,
574, 584, 591

피렐리 552, 554

피르카 의자(일마리 타피오바라)
65, 559

피아나 의자(데이비드 치퍼필드)
437, 629

피암 이탈리아 240, 597

피에베르낫, 오리올 601

피오렌차 의자(프랑코 알비니)
326, 554

피온다 사이드 체어(재스퍼 모리
슨) *324*, 632

필라델피아 100주년 박람회
(1876) 514

필리핀 517

필립 2세, 스페인의 왕 508

ㅎ

하라, 켄야 330, 623

하스켈리트 매뉴팩처링 코퍼레이
션 405, 541

하시모토, 준 93, 628

하우 380, 414, 559, 573

하우 하이 더 문 안락의자(시로 쿠
라마타) *357*, 596

하우스 인더스트리즈 & 오토 디자
인 그룹 213, 542

하이 체어 K65(알바 알토) *218*,
535

하트 의자 555

하트 콘 의자(베르너 팬톤) *305*,
567

「하퍼스 바자」 549

하프 의자(요르겐 호벨스코프)
490, 581

할링-코흐, 퍼시 폰 563

합리주의 519, 552, 554, 622

행잉 의자(요르겐 디첼, 난나 디첼)
118, 562

허니-팝 의자(토쿠진 요시오카)
160, 613

허드슨 의자(필립 스탁) *249*,

543, 611

허먼 밀러 12, 39, 57, 95, 134,
173, 184, 187, 199, 207, 272,
301, 311, 329, 334, 378,
469, 544, 545, 548, 550,
553, 558, 560, 563, 564,
571, 579, 580, 582, 583,
605, 635

허버드, 엘버트 519

허브스트, 르네 487, 528

허치(장식장) 의자/테이블 268,
509

헉스터블, 에이다 587

헤더윅, 토머스 238, 628

헤르조그 앤 드 뫼롱 631

헤이 204, 271, 619, 632

헤이우드-웨이크필드 컴퍼니와 말
리 에르만 405, 541

헤펠리 의자(막스 에른스트 헤펠
리) *442*, 524

헤펠리, 막스 에른스트 442, 524

헥트, 샘 78, 223, 411, 424, 626,
633, 636

헨리 8세 624

헬러 362, 584

헴프(대마) 의자(베르너 아이스링
어) *156*, 628

혀 의자(아르네 야콥센) *380*, 559

혀 의자(피에르 폴랑) *135*, 580

현대 브라질 페이장(강낭콩) 흔들
의자(호드리구 시망) *131*, 634

호드리게스, 세르지우 10, 263,
443, 560, 569, 589

호르겐글라루스 442, 481, 524,
557

호른/WK-베어반트 134, 579

호벨스코프, 요르겐 490, 581

호프만, 요제프 104, 332, 356,
382, 451, 464, 519, 520,
521, 522, 529, 531, 584

호프만, 카를 83, 531

홀리스 존스, 찰스 233, 582

황소 의자(한스 베그너) *124*, 568

황수선화 의자 562

후디니 의자(스테판 디에즈) *388*,
625

후지모리, 켄지 205, 578

후카사와, 나오토 255, 404, 453,

619, 621, 635

흐루네칸, 헤라르트 판 데 178,
403, 522, 534

흐비트, 피터 553

흔들의자 511

흔들의자(샘 말루프) *49*, 572

흔들의자, 모델 No.1(미하일 토넷)
94, 514

히로시마 안락의자(나오토 후카사
와) *453*, 621

힐 시팅 368, 572

힐 하우스 사다리 의자(찰스 레니
매킨토시) *242*, 519

힐튼, 매튜 64, 610

사진 출처

&Tradition 87; 1st Dibs 9, 13, 18, 38, 53, 56, 70, 97, 117, 120, 127, 154, 186, ©Niemeyer, Oscar / DACS 2018 201, 240, 261, 270, 272, 274, 276, 282, 287, 289, 299, 301, 303, 321, 332, 339, 360, 372, 373, 382, 389, 393, 395, 397, 398, 422, 431, 434, 438, 469, 502; Aarnio Originals 32, 293; Adelta 177, 221, 281; Ahrend 440; Akita Mokko (akitamokko.jp) 79; Alberto Meda 273; Alessi 437; Alias 14, 17, 25, 302, 485; Alivar 98; amana inc. 102; aMDL (photo by Luca Tamburini) 418; Architectmade 461; Archiv Franz West 496; Archives Jean Prouvé 354; Archives Jean Prouvé (photo by P. Joly, V. Cardot) 42; Archivio del Moderno, Mendriso 152; Archivio Nanda Vigo 493; Arconas 99; Arflex 326; Arper 239, 363; ©Artek (artek.fi) 22, 65, 181, 192, 218, 257, 316, 430, 454, 488; Artifort 7, 135, 409; Atelier Mendini (photos by Carlo Lavatori) 125; Authentics 64; Azucena 52; Barauna 260; Bauhaus Archiv Berlin 179; BD Diseño 410; Ben Ryuki Miyagi Design 11; Bonacina 343; Bruno Mathsson Int 346; Cappellini 54, 68, 81, 226, 318; Carl Hansen & Søn 227, 246, 417; Carlo Bartoli 478; Casati Gallery (photo by Agnieszka Koszyk) 472; Cassina 21, 50, ©ARS, NY and DACS, London 2018 61, 76, 146, 178, 250, 252, 279, 335, 403, 412, 484 (photo by Aldo Ballo) 259 (photo by C De Bernardi) 182; Castelli 195, 353; Christien Meindertsma 369; Citterio 325; Citterio & Partners 476; Comité Jean–Michel Frank and Galerie l'Arc en Seine 153; Crab Tree Farm ©Danny Bright 234, 483; David Brook 441; De Padova 352; Den Herder Production House (photo by Frank Tielemans) 366; dk3 214, 323; Domaine de Boisbuchet 77; Drew Pritchard Antiques (photo by Eleri Griffiths) 286; Driade 460; Droog 145, 307, 421; Ecart International 180, 429; Edra/Campana 374, 473; Emeco 248, 249, 448; Emilio Ambasz 185; Erik Jorgensen 67, 124; Espasso 10, 263, 317, 443; Established and Son/Peter Guenzel 466; Frank O. Gehry & Ass. 69; Fredericia Furniture 262; Freud Museum London (photo by Ardon Bar Hama) 83; Fritz Hansen 27, 29, 75, 101, 111, 283, 315, 345, 415; Front 386; Gaetano Pesce 350; Galerie Jaques de Vos 487; Galerie Patrick Seguin 416; Gebruder Thonet Vienna 8, 90, 94,

103; Geiger Product Images 41; George Nakashima 113, 265; George Nakashima Woodworker, S.A. New Hope, PA. 188; GHYCZY 119; Grand Rapids Public Museum / ©ARS, NY and DACS, London 2018 269; Habitat 80, 112, 341; Hancock Shaker Village 139; Hay 204; Hayon Studio 271, 328; Herman Miller 334, 471, 147, 132, 404, 39, 199, 95, 329, 207 (photo by Charles Eames) 173 (photo by Earl Woods) 311 (photo by Nick Merrick, Hedrick–Blessing) 57; horgenglarus 442, 481; House Industries (photo by Carlos Alejandro) 213; Howe 380, 414; Ikea 210, 312; Indecasa 150; Industrial Facility 150, 223, 411, 424; Industrial Facility/ Peter Guenzel 78; ©Instituto Bo e P.M. Bardi Archive 171, 499; Isokon Plus 206, 379; Jacksons 285, 320, 423; Jaime Hayón 220; Jasper Morrison 15, 115, 450 (photos by Walter Gumiero) 394 (photo by Miro Zagnoli) 324; Jonathan Olivares 385; Jongeriuslab 82, 295; ©Sylvie Chan–Liat/Courtesy Galerie kreo 468; Judd Foundation. Licensed by VAGA / ©Judd Foundation/ARS, NY and DACS, London 2018 163; Junio Design, Satoshi Asakawa 93; Junya Ishigami 253; Kartell 16, 211, 253; Ken Okuyama Design 402; Kenmochi Design Office 158; Kenya Hara 330; Knoll, Inc. 190, 419, 216, 92, 23, 60, 209, 319, 212, 351, 200, 446, 297, 277, 375, 55, 501; KochDesign 490; Komplot design/Boris Berlin & Poul Christiansen 198; Konstantin Grcic 166; Kuramata Design Office 62 (Photo by Hiroyuki Hirai) 232 (Photo by Mitsumasa Fujitsuka) 88; Lassen 35; Laverne International 59; Lawn Chair USA (lawnchairusa.com) 497; Lehni 224; Ligne Roset 51; Los Angeles Modern Auctions 371; Lusty Furniture Company 449; LVS Decorative Arts (lvsdecorativearts.co.uk) 377; Magis 20, 91, 116, 123, 133, 140, 151, 238, 245, 255, 288, 383; Mambo's Plastics 358; Marc Newson 47, 105, 337, 435 (Photo by Karin Catt.) 145; Marcel Wanders 347; Marianne Wegner / photo by Jens Mourits Sørensen 121, 126, 169, 222, 452; ©Martin Url/e15 (e15.com) 388; Martino Gamper and Åbäke 365; Maruni 31, 73, 453; Mattiazzi 197, 479; Max Lamb 400; Molteni /Fondazione Aldo Rossi 495; Montana 170; Mooi 459; Moroso 109, 243, 384, 408; Moscow Design Museum 489;

Museo Casa Mollino 237, 381; Nanna Ditzel Design 107, 118; National Museum of Norway 322; Nendo 114, 172, Nendo/Yoneo Kawabe 349 Nendo/Masayuki Hayashi 58, 168; NewMade LA 155; Ok Design 108; Olde Hope Antiques, Inc., New Hope, PA 268; Olivetti 129, 455; OMK Design 191; Onecollection 36, 86, 165, 462; OOKKUU 37; Pamono 143, 230, 296; Pamono & NeoRetrò 428; Peppermill Interiors (peppermillinteriors.com) 215; Phillips 162, 314, 355, 458; Poltrona Frau 71, 426; Poltronova 342; Poltronova Historical Archive 19; PP Møbler 30, 427; Prarthna Singh 174, 376, 457; Primitive, Inc.; I.D. #F0310-116 (beprimitive.com) 467; Race Furniture 348, 425; Ray Stubblebine 494; Reial Càtedra Gaudí 74; Richard Sapper Archives 46; Rietveld Originals / Spectrum Design 217, 294; Rijksmuseum / ©DACS 2018 24; Roche Bobois 327; Rodrigo Simão 131; Ron Arad 34, 110; Ronan & Erwan Bouroullec 66; Ross Lovegrove (photo by John Ross) 284; Ryuji Nakamura & Associates 85, 161; Sam and Alfreda Maloof Foundation for Arts and Crafts 49; Scala 40, 89, ©ARS, NY and DACS, London 2018 141, 149, 266, 267, 275, 306, 308, 340, 370, ©ARS, NY and DACS, London 2018 432; Shaker of Malvern 406; Shigeru Ban 229; Shiin Azumi 236; Snarkitecture 399; Steiftung Bauhaus Dessau 463; Stokke (©Peter Opsvik AS) 106; Stolab Möbel 176; Studio Aisslinger & Michel Bonvin 156; Studio Aisslinger (photo by Steffen Jänicke); Studio Albini 137; Studio Branzi 475; Studio Joe Colombo 142; Swedese (photo by Gosta Reiland) 313; ©Syn-Brocante and Pamono (pamono.com) 436; Takeshi Sawada 280; Tatsuo Yamamoto Design & Architecture 96; Tecta 344; Tendo 159, 205; The National Museum of Art, Architecture and Design, Norway 235; The Maarten Van Severen Foundation 202, 278, 336; The Metropolitan Museum of Art 45, 183, 203, 361, 364, 387 Friends of the American Wing Fund, 1966 72, Gift of Mrs. Robert W. de Forest, 1933 63; The National Trust for Scotland/Hill House 242; The Robin and Lucienne Day Foundation 368; Thonet GmbH 167, 189, 290; Tokujin Yoshioka 33, 160, 241; Tolix 208; Treadway Gallery 256; V & A Images 219, 390, 433, 504; Very Good and Proper 43; Fondazione Vico Magistretti 122, 362; Vitra 6, 12, 28, 48, 138, 164, 187, 193, 228, 254, 300, 304, 305, 357, 359, 391, 396, 405, 420, 447, 474; Vitra Design Museum 258, 464 (photos by Bill Sharpe, Charles Eames) 134, 378; Vitsoe 251; Vivian Chiu 136; WAKA WAKA 492; Wilde+Spieth 291; Wittmann 104, 356, 451; Wright 244, 196, 500, 445, 456, 264, 407, 175, 247, 482, 465, 130, 157, 309, 439, 100, 84, 310, 26, 298, 331, 367, 233, 279, 444, 498, 413, ©ARS, NY and DACS, London 2018 503; Wright/Kuramata Design Office 292; Yamakawa Rattan 392; Zanotta 225, 231, 333, 338, 470, 477, 480 (photo by Masera) 401

Every reasonable effort has been made to acknowledge the ownership of copyright for photographers included in this volume. Any errors that may have occurred are inadvertent, and will be corrected in subsequent editions provided notification is sent in writing to
the publisher.

2 Cooperage Yard
E15 2QR London
United Kingdom

Phaidon Press Inc.
65 Bleecker Street
New York, NY 10012

phaidon.com

First published 2018
© 2018 Phaidon Press Limited

ISBN 978 0 7148 7610 8

A CIP catalogue record for this book is
available from the British Library and the
Library of Congress.

Designer: Hans Stofregen
Artworker: Ana Rita Teodoro
Texts: Estefanía Acoata de la Peña,
Simon Alderson, Ralph Ball, Edward Barber,
Elizabeth Bogdan, Annabelle Campbell, Claire Catterall,
Daniel Charny/Roberto Feo, Andrea Codrington,
Louise-Anne Comeau/Geoffrey Monge, Kevin Davies, Jan
Dekker, John Dunnigan, Caroline Ednie, Aline Ferrari, Max
Fraser, Laura Giacalone, Grant Gibson, Katy Djunn, Bruce
Hannah, Albert Hill, Ben Hughes, Donna Loveday, Hansjerg
Maier-Aichen, Sarah Manuelli, Michael Marriott, Catherine
McDermott, Charles Mellersh, Alex Milton, Christopher
Mount, Chris Mugan, James Peto, Mark Rappolt, Daljit
Singh, Rosanne Somerson, Thimo te Duits,
Dora Vanette, Anthony Whitfield, William
Wiles, Gareth Williams, Megumi Yamashita,
Yolanda Zappaterra

Commissioning Editor: Emilia Terragni
Project Editor: Sophie Hodgkin
Production Controller: Sarah Kramer

The publisher would also like to thank James Greig, Taahir
Husain, Isobel McLean, Colette Meacher and Joanne
Murray for their contributions to the book.

체어
혁신적인 의자 디자인 500

초판 인쇄일 2024년 6월 5일
초판 발행일 2024년 6월 20일

지은이 파이돈 편집부
옮긴이 장주미
발행인 이상만
발행처 마로니에북스
등록 2003년 4월 14일 제 2003-71호
주소 (03086) 서울특별시 종로구 동숭길113
대표 02-741-9191
편집부 02-744-9191
팩스 02-3673-0260
홈페이지 www.maroniebooks.com

ISBN 978-89-6053-657-9 (03600)